戲中有天地

教育戲劇在小學學科類課堂的理論應用與課堂實踐

劉穎－著

目錄

引言

 2009 年，筆者進入上海戲劇學院戲劇影視文學系就職，從事學生事務工作。在這個過程中，接觸到教育戲劇專業，彼時該專業設立不久，連專業名稱都"不專業"的被稱作"藝術教育"。在與學生工作的過程中，從接觸教育戲劇，到逐漸產生興趣，再到進一步的瞭解後開始進行系統的理論學習，經過 2014 年、2016 年和 2018 年參加由北京抓馬寶貝和見學國際主辦的教育戲劇師資培訓，可以說從最初被教育戲劇"BE HUMAN"和"NO JUDGING"的理念所打動，到開始切實的將教育戲劇應用於自己的工作實踐，筆者對教育戲劇的理解與認同亦在不斷的加深。

 2019 年，筆者離開上海戲劇學院，舉家移居到香港。也正是因為這個契機，筆者開始與深圳哆哆星文化有限公司開始了教育戲劇領域的探索與合作。本書內容即筆者于 2019 年至 2023 年的四年間，與團隊成員共同在深圳、廣州等數十所小學，開展教育戲劇與各類學科課程相結合的教研與實踐，其中包括語文（包括閱讀、口語、寫作等）、道德與法治、心理健康教育、主題班會等，經過了數百節課的課案創作研發、課堂實踐之後，進行的階段性方法論總結。

 為什麼會將教育戲劇應用於學校的學科教學？

 一方面，這基於團隊想要能夠最大可能、最廣範圍的使得更多的學生能夠受惠於教育戲劇，因此，讓教育戲劇走入校園，走進學校教育，是一個最有效的途徑。

 另一方面，學校的各類學科教學，也在傳統的教學方法之外尋求著創新方式，包括跨學科的能力。從這個角度出發，教育戲劇有它的先天優勢，尤其是在語文、閱讀、道德與法治、心理健康教育、主題班會等類型的學科課堂，教育戲劇中的戲劇性、故事性、及其背後對人格進行養成和塑造的理念，與這些學科教學的底層邏輯是相通的。

 教育戲劇的理論與實踐從某種意義上說，對引導者的能力要求是比較高的。作為一個引導者，從前期瞭解參與物件，到設計課程方案，再到課堂上的引導參與者實踐，需要具有戲劇學、心理學、教育學等多方面的綜合能力。而這對於目前學校裡的一線教師而言，無疑是比較困難的，筆者在多年的實踐中也發現了這一點。因此，這本書的出發點，就是筆者希望能夠通過自己對教育戲劇理論的解讀，對實踐課程案例的分享，能夠幫助有志於將教育戲劇應用到學科教學的一線教師產生興趣，繼而挖掘自身的實踐能力，真正的實現將教育戲劇應用於學科教學的跨學科教育。

 當然，筆者在實踐的過程中，也由對過一系列的困境，出現過不少的問題。這其中除了前文中提到的，一線教師掌握教育戲劇的方法較為困難之外，另一個更為突出的問題就在於，在不斷的尋求教育戲劇能夠適應國內學校教育的環境，能夠配合學科教學的目標，在這個過程中，教育戲劇漸漸的淪為了一種教學法，而不得不閹割掉其本身具有的最迷人的戲劇特性。這一方面與學校的教學環境限制有關：比如課堂只能 40 分鐘，班級學生人數近 50 人，能夠

應用教育戲劇的課時有限等等；另一方面也不得不說，開放和包容以及有意願嘗試創新方式的心態，在傳統學校教育中還是比較稀缺的。

　　本書的撰寫，誠摯感謝廣州美術學院王意迦教授、深圳哆哆星文化有限公司王佳女士、廣州客村小學葉夢娜老師，不論是我們的共同教研、討論，還是課程的實踐，大家都付出了寶貴的精力。希望本書能夠拋磚引玉，使教育戲劇能夠更多的進入學校的一線教學。

<div align="right">2023 年 7 月於香港</div>

第一章：教育戲劇綜述

第一節：什麼是戲劇？什麼是教育戲劇？教育戲劇的起源與發展

戲劇，是演員將某個故事或情境，以對話、歌唱或動作等方式所表演出來的藝術。[1] 從戲劇的定義和對戲劇的傳統理解來說，戲劇始終是一種舞臺的藝術。無論現當代戲劇發展出了更多的表現形式、舞臺藝術的手段更加的豐富，歸根結底，戲劇作為一種舞臺表演藝術，它的基本元素始終是演員（扮演）、故事（情境）、舞臺（表演場地）和觀眾（觀演關係），這是戲劇活動產生的必要條件。

在這四者當中，"演員"是最重要的元素，他是角色的代言人，必須具備扮演的能力，戲劇與其他藝術最大的不同之處便在於扮演，透過演員的扮演，劇本中的角色才得以伸張，如果拋棄了演員的扮演，那麼所演出的便不再是戲劇。[2]

我們不能武斷的說戲劇一定是敘事的（講故事），但故事（情境）一定是戲劇不可缺少的重要元素。與此同時，戲劇是一個審美事件，參與者不僅關心故事世界的資訊，也同時關心傳達資訊的形式。[3] 這就與戲劇的舞臺表現語彙和符號息息相關。

從舞臺的角度來說，戲劇的發生，需要一個時間和一個空間。這個空間，就是舞臺。歷史上，有許多專門供戲劇活動使用的場所，有的在戶外、有的在室內。這些專供戲劇演出的場所包括劇場、戲院、舞臺等。在中國古代，所謂的舞臺最早是用在歌舞儀式上，舞者進行儀式時所站的一塊以土堆成的高臺，隨著戲劇發展逐漸成熟，而出現了戲棚、戲臺、戲亭、勾欄等演出場所。而西方戲劇的演出從希臘的露天劇場、古羅馬的圓形劇場（即「角鬥場」），發展到近世的「鏡框式舞臺」，適合先鋒實驗戲劇演出的「黑匣子」（Black Box；或作黑盒、黑箱）、「小劇場」（Experimental Theater）等。[4] 但無論舞臺是極簡的，還是極繁的，這個場所、這個空間是必須存在的。

最後就是觀眾，確切的說，是觀演關係。在戲劇中，觀眾和演員必須同時在場，並且兩者共用一套"遊戲規則"（即符號學中的信碼代號）。[5]

戲劇隨著時代的發展，其概念的外沿也在不斷的拓展過程中。從上世紀初開始、盛行于

[1] 維基百科. 戲劇 [Z/OL]. (2021-12-20) https://zh.wikipedia.org/wiki/%E6%88%B2%E5%8A%87

[2] 維基百科. 戲劇 [Z/OL]. (2021-12-20) https://zh.wikipedia.org/wiki/%E6%88%B2%E5%8A%87

[3] 維基百科. 戲劇 [Z/OL]. (2021-12-20) https://zh.wikipedia.org/wiki/%E6%88%B2%E5%8A%87

[4] 維基百科. 戲劇 [Z/OL]. (2021-12-20) https://zh.wikipedia.org/wiki/%E6%88%B2%E5%8A%87

[5] 維基百科. 戲劇 [Z/OL]. (2021-12-20) https://zh.wikipedia.org/wiki/%E6%88%B2%E5%8A%87

二戰之後的教育性戲劇（Drama in Education）[6] 就是對戲劇概念的一種突破。回溯教育戲劇（Drama in Education）的發展歷史，它的產生與發展，更多的是從課堂而來，而不是來自于前文中我們討論的作為劇場/舞臺藝術的戲劇。

教育戲劇不是教授表演技巧或讓兒童變成演員[7]，而是用戲劇方法與戲劇元素應用在教學或社會文化活動中，讓學習物件在戲劇實踐中達到學習目標和目的；教育戲劇的重點在於學員參與，從感受中領略知識的意蘊，從相互交流中發現可能性、創造新意義。[8]

雖然來自於課堂，然而，教育戲劇也不僅僅是一種用來讓其他學科（諸如語文或歷史）變得更有意思的教學工具，雖然它能夠做到如此，但它並不是對知識的傳導，或將成人的價值觀強加在兒童的思想裡。因為，在戲劇裡不能有正確答案，否則它就不是戲劇。[9]

教育戲劇可以說是戲劇應用於教育的一種模式，它結合了戲劇與課堂。它的理念起源於法國思想家盧梭（J. rousseau, 1712-1778）的兩個教育理念："在實踐中學習"和"在戲劇實踐中學習"，以及後來的美國教育思想家杜威（J. dewey, 1859-1952）實踐學習理論的"漸進式教學"和赫茲-麥恩（Hughes Mearns）的創造力（creative power）教學理論等。[10]

最早提出這一戲劇應用於課堂教學方法的是美國戲劇教育家溫尼弗瑞德·沃德（Winifred Ward）。她創建了創作性戲劇（Creative Drama），在《兒童劇場》中，她說到"（這）取代了讓老師導演、兒童背誦臺詞和角色的方式，而讓兒童表達自己的想法、想像力和情感。"在 1924 年，埃文斯頓學校創立了以創造性的戲劇為基礎的課程大綱，沃德被任命為課程的導師。[11]1930 年，沃德根據自己實踐編寫出版《創作性戲劇技術》一書正式提出了"創作性戲劇教學方法"[12]。

而今天，我們稱之為教育戲劇、過程戲劇的形式則來自于英國的先行者。這些藝術教育工作者將最極致的改變課堂環境的教學方法帶到了學校。他們將職業生涯的全部付諸於課堂和學校的戲劇，他們發展的理論也極大地影響了戲劇在教育中的發展。[13]

其中，哈裡特·芬利強森認為，教師選擇一個劇本並帶領參與者獲得"正確的"技能並不重要，而重點應該是在學生創建戲劇上。在這種以過程為中心的課堂裡，戲劇表演僅僅是一種結果，"整合的知識、以活動為方法、學生的自主性以及戲劇化（dramatization）"[14]是芬利強森式戲劇實踐的特徵。

1917 年左右，英國教育家亨利·考德威爾·庫克（Cadwell Cook）在其著作《玩耍的方式》（THE PLAY WAY）中提出，兒童學習最好的方式是通過做事情。如芬利強森一樣，庫克認

[6] 曹曦. 逆流而上——關於教育劇場和教育戲劇的歷史回顧[G]. 北京：見學國際教育文化院，2018: 18

[7] 曹曦. 逆流而上——關於教育劇場和教育戲劇的歷史回顧[G]. 北京：見學國際教育文化院，2018: 09

[8] 百度百科. 教育戲劇 [Z/OL]. https://baike.baidu.com/item/%E6%95%99%E8%82%B2%E6%88%8F%E5%89%A7

[9] 曹曦. 逆流而上——關於教育劇場和教育戲劇的歷史回顧[G]. 北京：見學國際教育文化院，2018: 09

[10] 百度百科. 教育戲劇 [Z/OL]. https://baike.baidu.com/item/%E6%95%99%E8%82%B2%E6%88%8F%E5%89%A7

[11] 曹曦. 逆流而上——關於教育劇場和教育戲劇的歷史回顧[G]. 北京：見學國際教育文化院，2018: 18

[12] 百度百科. 教育戲劇 [Z/OL]. https://baike.baidu.com/item/%E6%95%99%E8%82%B2%E6%88%8F%E5%89%A7

[13] 曹曦. 逆流而上——關於教育劇場和教育戲劇的歷史回顧[G]. 北京：見學國際教育文化院，2018: 20

[14] 曹曦. 逆流而上——關於教育劇場和教育戲劇的歷史回顧[G]. 北京：見學國際教育文化院，2018: 20-21

為教師和學生應該再學習過程中協作，這個協作的結果創造了一個"小國家"，兒童可以通過遊戲和戲劇的方式創建集體角色，並一起解決問題。這裡有兩個層面的角色扮演：第一作為協作的團隊，另一個則是在戲劇過程中扮演的角色。庫克戲劇的另一個重要元素是：學習的目標是間接實現的。他認為"一個自然的教育是通過實踐、做事情、知道以及聆聽……而語言告知僅僅只能是輔助。"在庫克的方法中，教師將任務從主要的目標中暫時抽離，使一個與之關聯但附屬的目標成為學生關注的焦點。這種"沒有意圖的學習"允許在戲劇結構的過程之外的其他技能得到發展，比如語言、肢體、社會和認知方面。[15]

二次世界大戰之後，教育戲劇（Drama in Education）/教育劇場（Theater in Education）等創作性戲劇教學方法在歐美迅速發展。

彼得·斯萊德（Slade）在其職業生涯中一直致力於將心理學和遊戲理論應用到戲劇中。特別是他注意到了投射遊戲和個人遊戲這兩種遊戲與兒童全面發展的關係，他對英國戲劇教育工作者的影響遠大，在英國有大量的實踐者將斯萊德的理論帶到大大小小的校園中去。

從上世紀60、70至90年代，布萊恩·威、桃樂絲·希思考特、蓋文·伯頓、塞西莉·奧尼爾、大衛·戴衛斯、喬納森·尼蘭茲等，則將教育戲劇發展為相當成熟的 DIE/TIE 方法。這是一種虛構的角色扮演和即興創作為中心的戲劇活動，稱為"過程戲劇"。重點在於學員參與，從感受中領略知識的意蘊，從相互交流中發現可能性、創造新意義。[16]

布萊恩·威的貢獻主要在於教育劇場。但是在他的工作方法中，卻更多的強調兒童可能會通過動作和即興表演的方式來練習戲劇技巧，這個目的要優於讓兒童走進一個戲劇情境。[17]

和布萊恩·威十分不同的，桃樂絲·希思考特是教育戲劇最為重要的先行者，尤其是在培訓教師和發展教育戲劇方面她（和蓋文·伯頓一起）也許比任何人做得都多。希思考特在她的課堂實踐中展示出"如何尋找教學素材、如何挑選物件和象徵、如何實現戲劇焦點、如何發揮張力以及讓時間慢下來，從而給兒童提供意義深遠的洞察力。"[18] 希思考特是第一個將語境引入戲劇的實踐者，她一直保持著一個首要的目的，就是讓參與者與素材之間產生個人化的強烈關聯，以此來介入戲劇。她認為，一個"活在當下的事件"或者一個即刻發生的危機，需要行動和反應來介入，於是參與者變成了在虛擬世界中製造過程的人。要想做到這點，素材必須和參與者的生活具備可連接的角度，於是參與者對於素材中呈現的問題有探索的動機和興趣。[19] 希思考特還發展了教育戲劇的教學策略。她最主要的教學策略就是在參與者（順帶在教師）身上建立自我觀看。她通過不同的方式達到這點：通過讓時間慢下來阻止反復推進的行動，為參與者提供不同的形式從而讓他們對戲劇的境遇更加有意識；她發展了管家理論、滾動的角色和專家的外衣等重要的教學法。[20] 雖然希思考特並沒有能夠在教育戲

15　曹曦. 逆流而上——關於教育劇場和教育戲劇的歷史回顧[G]. 北京：見學國際教育文化院，2018: 22-23

16　百度百科. 教育戲劇［Z/OL］. https://baike.baidu.com/item/%E6%95%99%E8%82%B2%E6%88%8F%E5%89%A7

17　曹曦. 逆流而上——關於教育劇場和教育戲劇的歷史回顧[G]. 北京：見學國際教育文化院，2018: 26

18　曹曦. 逆流而上——關於教育劇場和教育戲劇的歷史回顧[G]. 北京：見學國際教育文化院，2018: 28

19　曹曦. 逆流而上——關於教育劇場和教育戲劇的歷史回顧[G]. 北京：見學國際教育文化院，2018: 29

20　曹曦. 逆流而上——關於教育劇場和教育戲劇的歷史回顧[G]. 北京：見學國際教育文化院，2018: 29-30

劇的理論上有太多著述，但無疑，她的課堂教學、教書培訓為教育戲劇的發展提供了大量的極具價值的實踐經驗。

而從蓋文・伯頓開始，作為希思考特重要的工作夥伴和朋友，他發表了許多重要的著作，包括現在已經成為孤本的《邁向教育戲劇理論》，這是伯頓第一次試圖建立和歸納一個連貫的教育戲劇理論。[21] 他通過皮亞傑的想像力遊戲理論發現了維果斯基，並首先將其遊戲理論和教育戲劇的策略聯繫在一起，這些理論都和 "將戲劇教育看成表演或者傳輸劇場技巧" 相悖。[22] 我認為，伯頓對於教育戲劇理論最重要的兩個貢獻，就是他在希思考特的基礎上繼續完善了 "活在當下" 戲劇，並將其發展成 "Be in role"，以及他提出了 "虛實之間"（metaxis）的概念。伯頓工作的一個關鍵元素，在於他提出 "存在"（或 "成為"，being）在戲劇境遇中："只有把自己交給事件，才可以說你體驗了它。你 '讓它發生在你身上，於是你也能繼續讓它發生。' 這既是主動也是被動的過程，像游泳一樣，既投入水中，又在控制著水。你在一個社會事件裡同時存在在 '此刻'。這讓體驗有了一種存在主義的特質，你從內部參與到一個社會事件中。這個概念對於理解課堂戲劇十分關鍵。" 伯頓在其戲劇課中讓參與者處於虛實之間是十分有幫助的，因為戲劇經驗 "可以超越直接體驗，因為虛實之間的效果（metaxis）允許我們同時存在在兩個世界裡，這具備了直接進行角色扮演所缺少的反思角度。" 伯頓的目的是："同時存在角色的世界和自我。因為兩者共通的觀點、價值、概念可以被挑戰，於是理想狀態下，可以重新塑造。"[23]

塞西莉・奧尼爾的名字主要和 "過程戲劇" 這個名詞聯繫在一起。她重新闡釋了希思考特 "活在當下" 的方法，她對於過程戲劇的發展來自于前史的概念——戲劇開始之前發生了什麼。換句話說，一齣戲劇（或任何故事、境遇或劇本）總是從 "中間" 開始的——之前發生和之後將發生的之間就是戲劇本身。前史是 "那些標誌著改變的事件，這些事件讓戲劇在所有元素中都會發酵，比如出場、遭遇、突轉、問題、宣告、頒佈、寓言以及資訊。" 奧尼爾在她的過程戲劇中總是從不同角度看待一個事件。[24]

大衛・戴衛斯是目前正在發展的一個全新教育戲劇方向的核心人物，並且為這個方向提供了豐富的理論指導。如同伯頓一樣，戴衛斯也在探索 "存在" 在角色中（'being' in role）的框架。對於戴衛斯來說，參與者連接虛擬世界和自身生活同樣重要。這意味著必須為參與者找到連接角度，這對於戲劇的共鳴，甚至是挑戰現有價值來說十分重要。戴衛斯也追求伯頓 "虛實之間" 的效果，目的是在虛擬世界中提供參與者反思自己生活經驗的方式，這種目的還帶有一種試圖看見和繞過意識形態的目的——看見社會結構中那些承載著意識形態的方面，然後在虛擬中探索自我和社會的關係。戴衛斯方法的關鍵就在於，教育戲劇中危機的概念或極端的境遇，教師的目的是創造一個既發自內心同時又經過思考的參與模式。[25]

[21] 曹曦. 逆流而上——關於教育劇場和教育戲劇的歷史回顧[G]. 北京：見學國際教育文化院，2018：31

[22] 曹曦. 逆流而上——關於教育劇場和教育戲劇的歷史回顧[G]. 北京：見學國際教育文化院，2018：32

[23] 曹曦. 逆流而上——關於教育劇場和教育戲劇的歷史回顧[G]. 北京：見學國際教育文化院，2018：32-33

[24] 曹曦. 逆流而上——關於教育劇場和教育戲劇的歷史回顧[G]. 北京：見學國際教育文化院，2018：35-36

[25] 曹曦. 逆流而上——關於教育劇場和教育戲劇的歷史回顧[G]. 北京：見學國際教育文化院，2018：38

喬納森・尼蘭茲，作為一個出色的戲劇教師，他最為感興趣的是希思考特在《符號與徵兆》這篇理論文章結尾列舉的 33 個習式，因為他認為這些習式能夠支援和說明教師結構他們的工作，有助於讓更多的教師盡可能的掌握複雜的教育戲劇/過程戲劇。然而，尼蘭茲本人也承認，他的著作《建構戲劇》的危險就在於它有可能讓一個複雜的工作流於表面。戲劇是一個複雜的藝術形式，我們需要深入地參與到創造戲劇的過程中，才能理解它的形式和元素。而基於習式的戲劇提供的是一個速食式的、簡單的活動和結構，看起來很吸引人，然而它產生了大量空洞和程式化的工作，缺少藝術，以及難以賦予參與者能力。[26]

從教育戲劇的發展過程，我們可以看到戲劇的概念在這裡已經完全區別於傳統戲劇作為舞臺藝術的概念。教育戲劇完全沒有傳統戲劇元素中要求的演員、故事、舞臺和觀眾，但它之所以仍然被歸之為戲劇，是否是因為在教育戲劇之中仍然具備著某些"戲劇性"的要素，在這個戲劇的本質層面，兩者有著相通之處。

《中國大百科全書戲劇卷》將戲劇情節（plot of play）和戲劇情境（situation of play）作為戲劇的最重要構成因素。

戲劇情節（plot of play）一般是指作品中人物與人物、人物與環境的各種關係所組成的生活事件、矛盾衝突的發展過程。戲劇情節是又一個個場面連貫而成的。場面是情節發展的基本單位，情節隨著場面的次第轉移而不斷發展。戲劇情節是由一條條線索鋪設而成的。線索是情節發展過程的頭緒、脈絡，故亦稱情節線。人物的行動極其發展，是戲劇情節的外在構成形式；促成人物行動的動機極其發展變化，則是戲劇情節潛在的動力。[27]

戲劇情境（situation of play）則是指戲劇中用以表現主題的情節及情況。德國美學家黑格爾在討論戲劇的特性時，把情境、衝突、動作聯繫起來，構成一個完整的內容體系。在現代戲劇理論中，有人則進一步把情境看作是戲劇的本質所在。[28]

中國著名戲劇理論家譚霈生在其專著《論戲劇性》中，將戲劇性解讀為：戲劇動作、戲劇衝突、戲劇情境、戲劇懸念和戲劇場面。[29]

綜合上述兩部專著的理論依據，我們可以發現，當我們從戲劇的實質出發，戲劇之所以能夠成立，是因為在其中具備了事件、衝突、動作/行動、情境、場面等關鍵性元素。如果沿著這個角度去看待教育戲劇的，我認為最能夠代表當下發展中的教育戲劇關鍵性元素的，來自於大衛・戴衛斯和愛德華・邦德的理論。而這兩者恰恰存在著長期的合作關係，大衛・戴衛斯在教育戲劇實踐中接受、融合和採用了愛德華・邦德作為劇作家的很多理論觀點。大衛・戴衛斯對於教育戲劇發展的貢獻就在於，他通過連接希思考特的實踐、伯頓的突破性理論和邦德的劇場樣式，圍繞著"活在當下"戲劇的形式，對教育戲劇理論和實踐上做出了相當大的質的轉換與飛躍。

大衛・戴衛斯提出，"創造"戲劇的基本理論需要包含：藝術形式的本質，以及結構一

[26] 曹曦. 逆流而上——關於教育劇場和教育戲劇的歷史回顧[G]. 北京：見學國際教育文化院，2018：40-41

[27] 胡喬木，曹禺，黃佐臨等. 中國大百科全書戲劇卷[M]. 北京：中國大百科全書出版社，1998：438-439

[28] 胡喬木，曹禺，黃佐臨等. 中國大百科全書戲劇卷[M]. 北京：中國大百科全書出版社，1998：438-439

[29] 譚霈生. 論戲劇性[M]. 北京：北京大學出版社，1981：1-2

個臨時準備的戲劇所需的元素；意義的製造及意義的層次；框定參與者；過程戲劇中的參與模式；排序以及結構的內在連貫性；保護進入角色；高階象徵和連接角度；班級的遊戲以及教師的遊戲；學生的角色扮演。[30]

戴衛斯是這樣解讀作為藝術形式的教育戲劇的關鍵元素的，它們包括：

角色：每一個學生都承擔了一個他們能夠容易進入的角色。

態度：和另一個角色相關聯的辦法是給予或找到一個態度。

目的與反目的：兩個動機相互為反目的，是讓這個場面更具有張力的關鍵。

張力：張力是衝突的內在。

限制：這是戲劇讓時間慢下來的一種方式。

時間：戲劇的一個問題是如何在看起來並不冗長的情況下，讓時間慢下來。

故事線與情節：故事線結構了下一步會發生什麼，而情節結構了潛臺詞或戲劇的內容。

前史及語境：在戲劇開始之前，就發生過關鍵的事件。

戲劇動作：事件應由戲劇動作表現出來，而非大家更傾向使用的語言。動作的焦點是意義。

戲劇事件：探索事件不同層次的意義即是戲劇境遇。[31]

上述這些，被戴衛斯更為精准的概括成一段有關過程戲劇/教育戲劇的關鍵元素的敘述：

"對參與者產生強烈含義和張力突出的事件，置於包含角色（而非人物）前史的語境中，並體現在相互的態度中——追求反目的——讓時間慢下來——在限制的壓力下——事件被揭示並集中在意義的層次（潛臺詞）上，通過戲劇動作、物件、形象、身體和口頭語言，特別是語言選擇（從作為故事直接有效的意義，到具有複雜的潛在含義的潛臺詞及情節）表現出來。"[32]

與此同時，我們可以再來對照一下科斯塔斯·阿莫諾普羅斯在其博士論文中通過對邦德戲劇的排演觀察後總結出的一個關於邦德理論非常有洞察力的研究結論，這個研究結論得到了大衛·戴衛斯和克裡斯·庫珀的認同，即邦德的劇場形式和他的劇場審美聚焦在九個關鍵元素上，這九個元素是：故事、場景、中心、扮演（enactment）、貫注（cathexis）、極端、事故時間、戲劇事件以及隱形的客體（invisible object）。[33] 當然，邦德戲劇的這些元素，或者說邦德運用的許多術語是應用於劇場的，對於課堂戲劇來說都是陌生的，因為我們不能忘記了邦德是一位劇作家，但是戴衛斯仍然認為，邦德的這些理論和在劇場的革新是值得持續關注的，因為這有可能幫助教育戲劇（課堂戲劇）邁向一個新的理論方向。

克裡斯·庫珀根據大衛·戴衛斯課堂戲劇和愛德華·邦德的劇場理論，總結出的一套新的教育戲劇的元素，對於當下中國的教育戲劇實踐者們來說是最為熟悉的一套工作方法。因為這套元素體系，不僅能夠說明教育戲劇工作者更加清晰明確的理解教育戲劇的構成，同時

[30] 大衛·戴衛斯. 想像真實——邁向教育戲劇的新理論[M]. 北京：人民大學出版社，2017:71

[31] 大衛·戴衛斯. 想像真實——邁向教育戲劇的新理論[M]. 北京：人民大學出版社，2017:73-76

[32] 大衛·戴衛斯. 想像真實——邁向教育戲劇的新理論[M]. 北京：人民大學出版社，2017:76

[33] 大衛·戴衛斯. 想像真實——邁向教育戲劇的新理論[M]. 北京：人民大學出版社，2017:156

也成為他們進行教育戲劇課程構作的抓手。克裡斯·庫珀主要談及的元素包括：

故事：是社會理解自身、個體理解自身以及個體適應文化的關鍵方式。[34]

場景：來源於邦德戲劇某種程度上都在過程戲劇中呈現出來。包括，場景 A——社會場景；場景 B——戲劇的具體場景（故事場景）；場景 C——場景 C 將場景 A 和場景 B 傳遞給觀眾/參與者（中心場景；）場景 D——想像力場景。[35]

中心：教育戲劇所要探索的核心問題，沒有標準答案，卻擁有足夠的討論與探索空間。

扮演：這裡的扮演是與伯頓、戴衛斯所提到的 "being in role" "成為" 角色非常接近，也就是說，扮演必須能夠對戲劇的主要關切產生共鳴。很顯然，此过程戏剧中对入戏的建构并不是斯坦尼斯拉夫斯基式的寻求心理需求，而是試圖建構一個角色本身的需要以及與參與者之間的關係：個人中的社會及社會中的個人。[36]

貫注（主要針對物件）：為物件賦予意義。

極端：極端至少會在戲劇的最後一個事件中出現，但如果能在更早一些的任務中就構造極端當然會更有價值。[37]

戲劇事件（與事故時間、空白和隱形的客體）：邦德戲劇所指的事故時間，是用來描繪在戲劇事件中發生了什麼，並且，中心的所有維度都在極端瞬間或境遇中集中，[38] 這是一個非常有衝擊力的焦點。空白，是讓觀眾或者教育戲劇的參與者可以解釋自身，製造意義，而不是讓權威為我們解釋世界，所以打開空白，同樣是戲劇事件的任務。[39] 隱形的客體是一個比較容易遭到誤解的術語，它並不總是關聯於一個具體的物體，也有可能是一個客觀的遭遇或境遇，它的目的同樣是為了能夠打開空白，使想像力能夠被喚起並開始行動。[40] 克裡斯·庫珀對戲劇事件的解釋完全借用了邦德的理論術語，這是比較難於理解的概念。在實際的課程構作中，戲劇事件是戲劇中最能夠集中體現中心的事件，在戲劇事件上建立的給予兒童的任務是與中心直接相關的，兒童通過完成戲劇事件的任務從而達到對中心的探索。

綜上，我們脈絡性的梳理了教育戲劇從起源到發展至今的整個過程，從中可以看出，教育戲劇、教育劇場在從無到有，走入課堂的發展流變過程中，同樣也拓寬了戲劇的定義與外沿，並將教育戲劇、教育劇場的領域又從課堂重新發展到劇場，甚至劇場外的更大的空間。而英國、美國，尤其是英國，無疑是 20 世紀教育戲劇發展的主力軍。

但是，當時代發展到 21 世紀的今天，正如大衛·戴衛斯所說的那樣，"未來教育戲劇的發展極大可能是在中國"。如今，中國成為了教育戲劇發展的前沿陣地，無論是在專業院校的學科建設，還是民間機構、組織的自主研究，越來越多的工作者投入到教育戲劇的領域，並將它帶到更多的校園、劇場、以及和兒童發展有關的地方。

[34] 大衛·戴衛斯. 想像真實——邁向教育戲劇的新理論[M]. 北京：人民大學出版社，2017:172

[35] 大衛·戴衛斯. 想像真實——邁向教育戲劇的新理論[M]. 北京：人民大學出版社，2017:173-176

[36] 大衛·戴衛斯. 想像真實——邁向教育戲劇的新理論[M]. 北京：人民大學出版社，2017:177

[37] 大衛·戴衛斯. 想像真實——邁向教育戲劇的新理論[M]. 北京：人民大學出版社，2017:178

[38] 大衛·戴衛斯. 想像真實——邁向教育戲劇的新理論[M]. 北京：人民大學出版社，2017:168

[39] 大衛·戴衛斯. 想像真實——邁向教育戲劇的新理論[M]. 北京：人民大學出版社，2017:169

[40] 大衛·戴衛斯. 想像真實——邁向教育戲劇的新理論[M]. 北京：人民大學出版社，2017:169

第二節　教育戲劇在我國的發展

　　教育戲劇在我國的發展，具有一定的地域性差異，分別在我國的臺灣、香港和大陸地區，有著不同的時間線和發展歷程。但三地在發展過程中，有著一些共通之處：

　　一、發展過程中都面臨著教育戲劇與傳統模式下用於舞臺表演的戲劇之間的交織與借力，很多時候，戲劇本身的發展，以及戲劇課程在校園推廣度的擴大也促進和帶動了教育戲劇的發展。

　　二、各地在發展教育戲劇的過程中，都既依託了政府、官方組織、專業學術機構的力量，包括政策的積極影響，同時也推動了一大批的民間機構、非盈利組織等，自發的在接受了教育戲劇的模式後，重新反哺到幼稚園、小學、中學等各處的過程。

　　三、對於教育戲劇的定義和學術用語，在相對一致性的大框架下，各地都存在一些模糊不清的地方，在具體的發展和應用過程中，也有各地不同的側重。

臺灣地區：

　　1986 年，臺灣地區公佈的《藝術教育法》明確將"表演藝術教育"作為藝術教育的一種門類，並對學校一般藝術教育、學校專業藝術教育和社會藝術教育進行了區分。之後在 1998 年左右，戲劇被納入臺灣地區"九年一貫課程"，成為臺灣中小學藝術教育的一環，戲劇教育類屬於"藝術與人文領域"之下的"表演藝術"，由此可見，戲劇真正開始從劇場走入臺灣的學校。但是當時由於九年一貫課程非常強調學校本位課程，學校自身對於課程擁有更多的決定權，且鼓勵學校教師自行的發展課程、自編教材以及教學法，所以事實上，在 90 年代的臺灣，戲劇進入校園需要"教什麼、怎麼教"都成為縈繞在一線教師心頭的巨大難題。

　　但是，即便在這樣茫然的情況下，由於臺灣地區教育部門對課程內涵逐漸的提出了更具體的實施辦法和配套措施，以及民間社團在師資培訓、平臺交流等方面的努力，第一線的教師們積極努力的實驗、進修、摸索，以及臺灣整個劇場界、學術單位對"應用戲劇/劇場"的內涵的不斷探討和開發，短短數年之內，臺灣地區的戲劇教育就有了非常可觀的發展，在"應用戲劇/劇場"的範疇下，與現行戲劇教育共用類似的教育哲學與藝術特徵。[41]

　　由此可見，臺灣地區的教育戲劇發展也是置身於戲劇教育發展的大環境中的。"戲劇教育廣泛指涉負有教育目的的劇場活動和教育場域中的戲劇活動，含括了像是校園戲劇、兒童劇場、青少年劇場、社區劇場、創造性戲劇（creative drama）、教習戲劇（DiE，又譯教育戲劇）、教習劇場（TiE，又譯教育劇場）……等種種教育性戲劇／劇場形式，但暫且排除劇校、專業科系內施作的劇場活動，或許也可以用戲劇通識教育來理解。"[42]

　　到 2005 年，一直以來都是推廣戲劇教育和教育戲劇的前沿先鋒的臺灣藝術大學戲劇系，

[41] Helen Nicholson (2005). Applied Drama: the Gift of Theatre. NY: Palgrave Macmillan, p.3

[42] 陳韻文. 臺灣當代戲劇教育探究[J]. The Journal of Drama and Theatre Education in Asia
Vol. 1, No. 1, July 2010, 82-83

改名為"戲劇與劇場應用學系",從更名中即可看出在專業的藝術院校,教育戲劇開始進入正式的學術研究與實踐範疇;2006 年,台南大學也成立了"戲劇創作與應用學系",並開始對外進行本科招生。同時,以臺灣藝術大學戲劇系張曉華教授為代表的一批臺灣學者與教育戲劇的實踐者,也發表了頗多著作,闡釋了教育戲劇在臺灣本地的發展。如:張曉華的《創作性戲劇原理與實作》、《教育戲劇的理論與發展》;林玫君(台南師範學院)的《兒童教育戲劇之理論與實務》、《創造性戲劇之理論與實務研究》;鄭黛瓊(臺北藝術大學)的《藝術教育教師手冊幼兒戲劇篇》、《藝術教育教師手冊國小戲劇篇》等。

香港地區:

教育戲劇在香港的發端時間與臺灣近似,都是在 20 世紀 90 年代初期。1991 年,為了推動香港學校戲劇節的開始,香港教育署(局)每年為數以百計的教師提供六次共計 24 小時的戲劇編、導、演等方面的基礎培訓。1994 年,又將香港本地熱衷於戲劇活動的教師們組織起來,成立了香港教師戲劇會,不僅主要承擔對學校教師進行戲劇方面的培訓工作,也成為了戲劇教師們主要的交流平臺。到這個時候為止,香港的戲劇教育在校園的推廣模式依然是以表演性的戲劇為主的。

1995 年,取代演藝發展局而成立的香港藝術發展局,"藝術教育"成為其十個發展領域之一。1997 年,藝術發展局舉辦"藝術與教育國際研討會",同一年還推出了為期三年的"藝術家駐校計畫",2000 年,又繼續推出同樣為期三年的"薈藝教育(Arts-in-Education)"計畫。

同時,1998 年,香港政府"優質教育基金"開始資助"戲劇教育計畫",這項計畫的目的,則是在以推廣戲劇作為藝術教育框架之外的戲劇教學法為主,即推廣教育戲劇(DIE)在學校一般課程中的應用。

康樂及文化事務署(康文署)于 2000 年初成立了觀眾拓展辦事處,通過與藝術團體和教育機構合作,在社區和學校層面籌畫藝術教育活動和拓展計畫;在社區層面,推出"社區文化大使計畫",邀請本地的表演藝術家或藝術團體策劃和開展針對社區的各類表演藝術活動,這其中不乏應用劇場/戲劇教育的實踐應用;在學校層面,則通過"學校藝術培訓計畫"等,投入資源鼓勵藝術團體和戲劇工作者們為不同學段的學生提供第一課堂以外的戲劇教育活動。

2001 年,香港教育局課程發展處在香港的中小學中,開始推行《戲劇教學法種子計畫》,通過這項計畫,培養教師設計教案、以戲劇作為教學法進行課堂實操、組織觀課評課等,鼓勵學校內不同科目的教師將教育戲劇應用到自己的課程教學中去。

在這樣的大環境之下,2002 年,香港教育戲劇論壇 TEFO 成立,TEFO 以全人、投入、樂趣與機會為基本理念,並成為了國際戲劇/劇場與教育聯盟(IDEA)的正式成員。以 TEFO 組織作為平臺,一大批劇團、民間機構、戲劇工作者從不同層面推動應用劇場/教育戲劇在香港的發展。TEFO 亦會為社會提供機構/學校的外展服務,提供教育戲劇/教育劇場的課程教學外展服務和專業培訓,組織各類工作坊、線上線下培訓、論壇與分享會、交流團和演習共學等等。

所以在香港，戲劇走入校園，不僅體現在將戲劇帶入到校園中進行演出、校園裡開展演劇活動、甚至香港學校戲劇節這樣影響力大、覆蓋面廣的校園戲劇演藝活動，在香港的校園中，教育劇場（Theatre in Education）也是戲劇作為一種教育法進入學校的方式。不僅是TEFO，亦有不少民間劇團去學校開展教育劇場的活動。

2007 年，第六屆國際戲劇/劇場與教育聯盟世界大會（IDEA2007）在香港舉行。有 1600多名來自世界各地的戲劇教育工作者來到香港參加了這次的大會。從此，香港成為了整個亞洲地區最重要的推廣教育戲劇的前沿陣地之一。

與臺灣一樣，香港也有一批教育戲劇的學者們投入到這個領域的理論與實踐，並不斷的為其發展壯大而貢獻力量。如 TEFO 的執行總監歐怡雯博士，作為 TEFO 發起機構之一的香港明日藝術教育機構總監王添強，香港演藝學院戲劇學科/應用劇場系主任黃婉萍等。其中，黃婉萍作為應用劇場及戲劇教育的積極宣導人，一直致力於將自己的學習和經驗所得貢獻給母校——香港演藝學院，包括她在 2002 年為香港演藝學院戲劇學院設計及任教第一個"戲劇教育導師證書"課程；發展第一個香港本地中學公開試 DSE 認可的劇場科目"劇場藝術入門"（應用學習）；2008 年又為香港演藝學院戲劇學院設計及首辦戲劇藝術碩士主修戲劇教育課程、設計及首辦戲劇藝術學士主修應用劇場課程（首屆為 2022 年）。將教育戲劇這一領域的研究、實踐與發展納入到專業院校的課程體系當中。

黃婉萍還著有《劇場的用家》、翻譯《戲劇實驗室》、《蓋文伯頓：教育戲劇精選文集》、編輯《香港戲劇教育的危・機》等。

中國大陸地區：

相較於臺灣和香港，中國大陸本土地區的教育戲劇發展大約遲了十多年。而提到中國大陸地區教育戲劇的發展，就不得不提到一個重要的人，那就是被稱為"中國教育戲劇第一人"的李嬰甯老師。

原本作為劇作家的李嬰甯老師從 1996 年開始多次撰文推廣教育戲劇這種新的教育理念，但是當時由於政府對藝術教育的認識不足、教育投入的資金不足、師資人才、教材稀缺等各種原因，教育戲劇在中國大陸地區的推廣一度陷入僵局。應試教育的主流環境，使得政府、學校、家長都很難接受教育戲劇的理念和形式。直到 2000 年，李嬰寧邀請了自己在英國的導師大衛・戴衛斯來到中國，開展了為期 3 天的工作坊；2004 年，又邀請了來自澳大利亞、挪威等國家的教育戲劇從業者來中國進行交流；2005 年，李嬰寧在上海、香港、臺灣三地為期三年的教育戲劇交流互動中，不僅完成了 "Drama in Education" 的翻譯，也相繼完成了教育戲劇、教育性戲劇、教育劇場、創造性戲劇等諸多專業概念的梳理。2005 年，在李嬰甯老師的推動之下，作為我國知名藝術類高等學府的上海戲劇學院，在全國首先創辦了與教育戲劇相關的專業——彼時設立在戲劇影視文學系下的藝術教育專業（現已更名為戲劇教育專業，仍然隸屬于戲劇文學系）。

2007 年，李嬰寧開始在上海戲劇學院教授《教育戲劇理論、發展和實踐》課程，在李嬰甯老師的促進之下，上海戲劇學院開始從專業藝術院校的學科建設體系角度出發，不斷的完

善和發展戲劇教育（戲劇、教育戲劇、教育劇場）的學科內容、體系、師資、教學。成為了教育戲劇作為高等院校學科建設發展的先驅。在此後的十幾年間，中央戲劇學院、華東師範大學等，也都紛紛加入了這一學科領域，與港澳臺、海外相關院校、學者的學術交流日益密切。

除了助力教育戲劇成為我國大陸地區高等學校的專業學科，李嬰甯老師在教育戲劇的民間發展方面亦做出了巨大的貢獻。

2008 年，在李嬰甯老師的協助之下，王威、曹曦等人創立了北京抓馬寶貝，這是一家堅持運用正統的英國教育戲劇的理論和方法，開展針對 3-8 歲兒童的教育戲劇課程的教育機構。發展到今天，北京抓馬寶貝不僅堅持並踐行英國教育戲劇方法為兒童開展教育戲劇課程，也不斷的探索教育戲劇、教育劇場的新領域，不僅發展了自己的少年劇場，在疫情期間還將教育戲劇的課程拓展到了線上。除此之外，北京抓馬寶貝一直不遺餘力的針對幼稚園、中小學以及各類民間教育機構推廣和開展教育戲劇的師資培訓。成為了第一個為中國大陸地區培養民間教育戲劇人才的主力軍。

2013 年，李嬰甯老師正式創建了"上海李嬰寧戲劇工作室"，專門為上海戲劇學院教育戲劇專業的學生提供教學和社會實踐的場所，同時開展教育戲劇的教師培訓。2016 年，工作室正式的更名為"見學國際教育文化院"，成為了一個更為正規的專業組織，文化院註冊了教育資質、演出資質、得到了越來越多基金會和政府專案的支援，包括每年北京抓馬寶貝發起舉辦的師資培訓，見學國際亦投入其中。

和香港 TEFO 一樣，在中國大陸地區也擁有了 IDEA 國際戲劇/劇場與教育聯盟的成員單位，那就是前身為由我國教育部於 2016 年批復舉辦的中國最具影響力的戲劇教育交流平臺 IDEC 國際戲劇教育大會（International Drama Education Congress），現更名為 IDEAC 的戲劇教育應用與合作大會（International Drama Education Application & Cooperation Conference）。IDEAC 作為 IDEA 在中國大陸地區的聯盟成員，對國內外戲劇教育的交流、合作與發展起到了重要的橋樑和樞紐作用。

正是在這樣的整體環境與氛圍之下，教育戲劇確實如大衛・戴衛斯所預料的那樣，在中國得到蓬勃的發展。目前全國的數十個省市、地區湧現了越來越多的教育戲劇研究與實踐機構，專業領域的教育戲劇工作者們也在不斷的致力將讓教育戲劇走入更多的校園，且每一個教育戲劇的機構或者劇團，都在實踐中走出了一條自己獨特的道路。

2022 年 3 月，國家教育部頒發了新的義務教育課程方案和課程標準（2022 年版），並於 2022 年 9 月開始具體落實實施。其中也包括《義務教育藝術課程標準》（2022 年版）。在這一新版的課程標準中，不僅明確提出了 1-9 年級戲劇課程的學習任務，更是第一次在國家級課程標準中提到了教育戲劇，要求"初步瞭解'教育戲劇'和'教育劇場'的基本觀念，能運用'教育戲劇'的方法設計其他學科的學習活動，能運用'教育劇場'的方法策劃體現時代主題的戲劇活動"。並一再突出了需要認識到戲劇具有廣闊的應用領域，尤其是跨學科的能力，探索將戲劇進行跨學科、跨領域的藝術創新方式。

本章小結

　　教育戲劇的出現與發展，既拓展了戲劇的外延，也為學科性的課堂教學提供了新的教學法，為跨學科教學提供了良好的範式。因此，筆者認為，將"教育戲劇"與具體的學科課堂相結合，運用"教育戲劇"的方法設計學科的學習活動，將成為符合我國教育國情的大勢所趨，也是教育戲劇能夠最大程度令更多的學生受惠的理想之途。

第二章：如何用教育戲劇設計一個學科課程的教案？

第一節：從故事到戲劇

戲劇走入校園、走進課堂，從表演性戲劇的角度來說，學校的教師和學生們都很熟悉它的形式——小到一出課本劇、校園活動中的舞臺劇表演，大到地區性的、校際之間的戲劇比賽。這樣的表演性戲劇模式，對於學校的老師和學生來說是極為熟悉的，在這種戲劇模式下，學生的身份處於"觀"和"演"的兩極。

教育戲劇走入校園、走進課堂，打破了學生在表演性戲劇模式下的觀演兩極，詮釋了戲劇的另外一種可能，實際上，在當下的我國教育環境下，教育戲劇進入校園、進入課堂，更多的是為傳統的課堂教學模式提供了一種新的教學手段。正如我們在上一章節的結尾處提到的國家教育部 2022 年新課標中所提出的要求："初步瞭解'教育戲劇'和'教育劇場'的基本觀念，能運用'教育戲劇'的方法設計其他學科的學習活動，能運用'教育劇場'的方法策劃體現時代主題的戲劇活動"。並一再突出了需要認識到"戲劇具有廣闊的應用領域，尤其是跨學科的能力，探索將戲劇進行跨學科、跨領域的藝術創新方式。"

所以，如何把教育戲劇運用到其他學科的學習活動中去，如何進行跨學科、跨領域的藝術創新，既能夠達成學科教學目標，又能夠體現教育戲劇作為一種新的教學方法和手段的優越性，同時還能夠保留教育戲劇本身作為一門戲劇學科分支的藝術性，這就是我們這一章將要探討的內容。

一、教育戲劇更有利於同哪些學科相結合？教育戲劇在與學科教學進行結合時，側重的是知識的傳授還是戲劇帶來的體驗？

如果僅僅將教育戲劇當成一種教學方法，我們當然可以說，它可以用來和任何一門學科相結合，既然教育戲劇可以用來教語文，那麼它也可以用來教英語。確實，目前在從事教育戲劇進入課堂的相關研究者和機構中，確實都走出了各自不同的特色，英語、音樂、美術，甚至體育都可以同教育戲劇進行跨學科的融合。但筆者認為，就從教育戲劇的本身的特性出發，在與具體學科相結合的過程中，有些科目就是有先天的優勢的，而有些就並不一定需要採用這一教學法。尤其是，知識性傳授越強的學科，比如數學，或許我們可以用一些教育戲劇中的手段來增強課堂的趣味性，但為了課堂趣味性而採用教育戲劇這種相對于傳統講授式更為複雜的教學手段，對於數學這種知識性強、知識點多的科目，無異於捨近求遠、緣木求魚。

所以，筆者認為，教育戲劇在與學校的學科進行結合時，更適合的是那些能夠通過"做中學"的體驗式教學手段，既能增強學生對知識點的理解從而達成教學目標，又能夠通過體驗，昇華知識點以外的認知水準和人格素養的科目，例如：語文（閱讀）、道德與法治、心理、

主題班會教育等。

現代教育之父、也是 20 世紀美國著名使用主義教育家杜威提出的"從做中學"理論是他提出的關於教學的核心原則。杜威將它貫穿在教學領域的各個方面，諸如教學過程、課程、教學方法、教學組織形式等，都以"從做中學"的要求為基礎。"從做中學"是以他的經驗論哲學觀和本能論心理學為依據。在杜威看來，所謂"經驗包含著行動或嘗試和所承受的結果之間的聯結"，"知"和"行"是緊密相連的，沒有"行"就沒有"知"，"知"從"行"來。只有從"做"得來的知識，才是"真知識"，杜威還把"做"看作是人的生物本能活動。他指出人有四種基本的本能：製造、交際、表現和探索。這是與生俱來，無需經過學習、自然會知的。這四種本能產生了人的四種興趣。這些本能與興趣提供學習活動的心理基礎的動力。而其中製作的本能與興趣最為突出。因此，他主張"教學應從學生的經驗和活動出發，使學生在遊戲和工作中，採用與兒童和青年在校外從事的活動類似的形式"。要求學校科目相互聯繫的真正中心，不是科學，不是文學，不是歷史，不是地理，而是兒童本身的社會活動。學校要設置車間、實驗室、農場等讓學生在活動中學習實際知識和技能。以此改變傳統學校的形式主義。[43]

筆者在上一章梳理教育戲劇的發展歷程時，同樣也提到，教育戲劇的理念起源於法國思想家盧梭（J. rousseau, 1712-1778）的兩個教育理念："在實踐中學習"和"在戲劇實踐中學習"，以及後來的美國教育思想家杜威（J. dewey, 1859-1952）實踐學習理論的"漸進式教學"和赫茲-麥恩（Hughes Mearns）的創造力（creative power）教學理論等。[44]

戲劇"drama"一詞來源於希臘文中的"dron"一詞，原本字面上年的意思就是完成事情，也就是"做"。從這個層面上說，無論是杜威在教育學上的理念還是教育戲劇的理念，還是戲劇本身最初的意義，都為我們將教育戲劇運用於一些通過體驗，不僅能夠掌握知識性的教學目標，且體驗這個過程本身就能夠對學科教學產生意義的科目，提供了起源式的理論支撐。

二、當我們需要將教育戲劇與學科相結合時，我們從哪裡開始？

這是很多一線教師在將教育戲劇與自身學科相結合時最常遇到的問題。有的教師非常容易被教育戲劇中所採用的一些戲劇習式所吸引，但事實上，這只是一種作為外殼的形式。但是對於沒有過系統性的戲劇專業學習和訓練的教師來說，如果直接從戲劇入手，從例如情節、場景、衝突這些所謂的戲劇的元素入手，是非常困難的。所以筆者認為，在進行教育戲劇與學科相結合的課程設計時，我們需要一個橋樑，來作為連接教育戲劇與學科的通道，這個橋樑就是——故事。我們的起步就從找到一個或者編寫一個與課程主題相關的好故事開始。

從故事到戲劇有個循序漸進的過程：如果我們把故事和看/讀故事本身作為一個 1.0 的存在，這是文字層面的；那麼（在課堂上）敘事——即用"講故事"的方式，則可以看作是一個 2.0 的存在，這其中包含著講故事的人和聽故事的人，是語言層面的；接著，當我們在課堂上做戲劇的時候，則是一個 3.0 的存在，"做戲劇"是在用戲劇的語言，例如舞臺語彙、

[43] 羅肇鴻、王懷寧. 資本主義大辭典[M]. 北京：人民出版社,1995：839.

[44] 百度百科. 教育戲劇[Z/OL]. https://baike.baidu.com/item/%E6%95%99%E8%82%B2%E6%88%8F%E5%89%A7

符號學語彙來使學生置身于故事之中，將故事中的平面化的內容，用立體的行動化的體驗一遍，那麼這就是行動層面的。

事實上，從本書上一章節中，我們已經可以看出，作為戲劇和教育戲劇雙重研究者的大衛‧戴衛斯、克裡斯‧庫珀都將故事放置在他們教育戲劇理論和實踐中至關重要的位置。戴衛斯認為"故事線結構了下一步會發生什麼"，而庫珀則認為故事是"社會理解自身、個體理解自身以及個體適應文化的關鍵方式"。

因此，在教育戲劇與學科結合的課堂上，教師作為引導者，兼具了故事講述者和戲劇"導演"的雙重職責。故事的脈絡相當於一條引線，教師通過講述故事，將整個課堂貫穿起來，同時，通過講故事的詳略不同的方式，給予學生有關背景、角色的不同資訊，但同時，與課堂教學目標和核心任務相關的諸多內容，教師則是像一個戲劇"導演"一般，引導學生在課堂上用戲劇的方式和手段，去扮演、去體驗，從"做中學"，甚至教師也會經常在課堂中入戲。教師的這種集"講故事人"、"戲劇導演"、"扮演"等於一身的角色，在教育戲劇中常常被稱之為引導者（facilitator）。

那麼最後，我們需要思考和討論的問題，就變成了如何將一個故事結構成一堂與學科內容和教學目標相結合的教育戲劇課？

概括的來說：

1、教師需要研讀教材，分析教學目標，從而能夠確定本節課學習的核心；

2、教師需要從自己的"故事庫"中選擇一個適合的故事，通過分析故事文本與教學目標、學習核心之間的關係，從而確定本節課的**中心任務**；

3、教師通過對教學物件（即學生）的分析，根據教學物件的年齡、年級、心理特徵、人格與素質發展特徵等，找到學習的核心與教學物件之間的**連接角度**；

4、為參與物件設計一個最適合這個連接角度並能夠參與到故事中的**角色**；

5、通過故事線的邏輯梳理，重構故事，設計一個**核心事件**，在事件中會存在戲劇的衝突和角色具體的行動，很多時候角色需要通過這一具體的行動去達成中心任務；

6、通過教育戲劇的習式將故事體現出來，形成一個一個的課堂操作環節。

在接下來的第二節中，我們就將具體而詳細的瞭解這一完整的課程設計過程。

第二節：以教育戲劇構作學科課程的基本元素

2.1 戲劇（故事）中的角色與參與者之間的連接角度

　　戲劇，不僅譯作 drama，來自於希臘詞彙的"dron"，意為完成事情，同時也譯作 play，含有玩耍、遊戲的意思。我們時常看到兒童"過家家"的場景，相信我們兒時也有過同樣的經歷。兒童使用各種玩具、甚至日常生活中隨處可見的物品，相互之間進行角色扮演，自由自在的編創一個故事或者一個情景，自編自導自演，我們可以把這簡單地看作是兒童的遊戲，但事實上這同樣是一個戲劇。在這樣的戲劇遊戲中，兒童一邊 Play，一邊在觀察、感受、覺知，實際上在這個過程中的學習是非常豐富和高級的。

　　再舉一個我們曾經在課堂上操作過的遊戲，學生圍成一個圓圈，所有人的左手伸開成手掌狀，而右手只伸出食指，每個人的右手食指都放在前一個人的張開的左手的手掌之下，形成一個傘狀。遊戲開始之後，每個人的左手都要試圖去合攏，抓住放在自己左手手掌下的另一個人的食指，而同時，每個人的右手要試圖快速的去逃脫另一個人的左手。這是一個簡單的身體遊戲，我們可以把它簡單地看作一個身體反應力的遊戲，但同時在這個遊戲的過程中，我們可以覺察和感知到的是，每一個人都在試圖控制別人，但同時每個人又在不斷的嘗試擺脫別人的控制。這就是這個遊戲帶給參與者的一種高於表面形態的、心理層面的、道德層面的覺知。因此，在這個例子中，表面上參與的學生是在玩一個身體反應的遊戲，但實際上，遊戲的內核是調動了每個參與者在生活中，試圖控制與擺脫控制的個人經驗，這種經驗一定是任何一個參與物件都經歷過的，唯一的差異只是體現在每個個體經驗裡不同的具體事情上。

　　事實上，在我們用教育戲劇構作的課堂中，有非常多類似的遊戲、戲劇性的活動。戲劇提供給了參與者一種保護，參與者的防備性很小，同時這種具身性的體驗，非常有利於參與者去覺察戲劇背後所帶來的意義，因此，這種學習就變得非常的自然，所以說，在戲劇和課程目標之間、戲劇與參與者之間存在著這種"身在性"的連接，只是往往我們發現和感受不到而已。維果斯基說："feeling thinkingly, thinking feelingly"，在教育戲劇的課堂上，通過這樣的連接，參與者能夠同時開啟身體的覺知，情感（感性）的覺知和思維（理性）的覺知。

　　對於參與者來說，他們不會非常直觀的看到這種連接，但是他們會在教育戲劇課程的經歷過程中體驗和感受到。某一刻，他/她會仿佛覺得，當下在戲劇中經歷的這一個瞬間，在自己的真實經歷中會有相似的一霎；當下在戲劇中討論的問題，正是彼時社會的聚焦。所以我們說，教師只是把這些能夠調動學生深度經驗的內核隱藏在了戲劇的外表之下。

　　那麼對於教師來說，如何找到這個戲劇（故事）與參與者（學生）之間的連接就變得非常重要。

　　在大衛・戴衛斯《想像真實——邁向教育戲劇的新理論》一書中，闡釋了兩個概念：高階象徵和連接角度。當然，這兩個概念最初的提出者是蓋文・伯頓。連接角度、高階象徵和

初階象徵這三個教育戲劇中的概念時常令人感到困惑，戴衛斯對此的解釋是："在這些故事（戴衛斯指的是讓兒童為之著迷的童話）中，兒童可以在無意識/潛意識的層次參與故事。在表面的層次，兒童回應的是這些幻想形象的初階象徵；而在更深層次上，也就是高階象徵的層次中，他們回應了故事所包含的深層內容，儘管因為這些深層內容藏在閾下的潛意識裡，他們無法將其清晰地表達出來。"[45]

　　"這裡對教師的要求是，能夠找到高階象徵的區域，那些能夠喚醒深層次、潛意識層面的話題，然後通過素材或境遇將它們結構到課程中，此即連接角度。如果是學生決定的話題，那麼這個理論就可以幫助我們探究這種決定帶給我們的啟示。"[46]

　　用一個例子來解釋，比如在《小紅帽》的故事中，大灰狼這個形象就是一個初階象徵，初階象徵可以理解為一個符號以及這個符號所代表的表面的意思；而大灰狼代表了一種未知的恐懼，一種外在的危險，這就是高階象徵，是這個符號背後所代表的深層次的意義。而初階象徵和高階象徵兩者之間並不是毫無關係的，初階象徵——大灰狼這個形象是《小紅帽》這個故事素材中本身就具有的，而高階象徵——對未知的恐懼，面臨著外在的危險，這是參與到故事中的兒童普遍具有的這個年齡段的生活背景和心理特點，教師找到了這兩者之間在意義上的關聯，也就是兩者之間的連接角度，就可以通過表面上引導兒童參與的是《小紅帽》的故事，而實際上是通過戲劇來喚醒兒童深層次的、潛意識層面的思考。

　　在教育戲劇中，對於創作課程的教師來說，找到這個連接角度非常重要。最常用的做法是，教師分析故事中的角色和參與物件之間的共性來找到連接角度。仍然拿《小紅帽》來做例子，小紅帽這個角色，本身的初階象徵，是一個單純、善良、沒有戒心的形象，而高階象徵，她可能象徵著沒有社會經驗、涉世未深、溫室裡的花朵、甚至是"傻白甜"，這樣的高階象徵和我們的參與物件有什麼關聯呢？如果我們的參與物件是一群7-12歲的小學生，他們跟小紅帽一樣，單純、善良、沒有戒心，甚至很多時候還沒有獨立思考和獨立解決問題的能力；如果我們的參與物件呢是一群18歲的大學生，他們跟小紅帽一樣，沒有社會經驗、涉世未深卻即將進入社會這個險惡的大森林。上述這個例子，非常顯著的說明了在教育戲劇的課程中，教師如何針對參與物件的不同，分析故事，找到初階象徵、高階象徵和連接角度的過程，即先分析故事文本的初階象徵，之後，根據參與物件的特點，找到高階象徵，隨即呈現出兩者之間的連接角度。

　　有一點需要注意的是，相對於教育戲劇根據故事文本的初階象徵尋找高階象徵的過程來說，當我們把教育戲劇應用于學科課堂時，往往是在已經具有了高階象徵的情況下逆向去尋找初階象徵。為什麼這麼說呢？那是因為在教育戲劇的課堂中，往往高階象徵的部分是與我們教學目標相關的。

　　對於在學校應用教育戲劇進行跨學科的課程教學來說，首先我們需要完成的是這門課程需要我們達成的教學目標。我們以《道德與法治》課為例，教材與教參中一定會給出教師一個相對明確的德育目標，這個目標的設定，不僅已經考慮到了參與物件的生活背景和心理特

[45] 大衛·戴衛斯. 想像真實——邁向教育戲劇的新理論[M]. 北京：人民大學出版社，2017:89-90

[46] 大衛·戴衛斯. 想像真實——邁向教育戲劇的新理論[M]. 北京：人民大學出版社，2017:90

徵，最重要的是，這個來自於教材的德育目標，就已經決定這節課我們到底要探索的德育的痛點，接著我們要做的，就是根據我們的參與物件和這個痛點，去找到高階象徵，繼而根據這個高階象徵去尋找合適的故事文本，並在故事文本中找到初階象徵。例如，在我們的《道德與法治》課程案例《變形記》中，這節課我們的德育的痛點就是由於二胎所帶來的親子問題，這個高階象徵就是那些在二胎家庭中被忽視的老大，他們是一群親子關係產生了隔閡，找不到溝通途徑解決辦法的兒童，甚至這個高階象徵可以更廣泛一些，是任何產生親子關係問題，與父母不知道如何溝通的兒童。從這個高階象徵出發，我們找到了勞倫斯・大衛的繪本——《卡夫卡變蟲記》，故事中的主人公卡夫卡的形象就是初階象徵。這樣的一個過程，事實上同時也一個幫我們解決如何用教育戲劇來構作學科課堂的時候找到合適的故事的過程。

當我們瞭解了這一過程之後，我們需要注意的就是，當我們用教育戲劇來構作學科課堂時，高階象徵所帶來的連接角度會把我們引向哪裡，它是否能夠幫助我們實現課堂教學的目標，這個教學目標匹配不同的學科，可能是道德方向的，也可能是心理方向的。

舉個例子，克裡斯・庫珀曾經在他的教育戲劇師訓課堂上做過一個導入性的戲劇活動"童年房間裡的一件物品"，這是一節戲劇課的導入部分，通過每個參與者給出的自己童年房間裡的一件物品，連接了參與者與即將進行的戲劇內容。但是這個連接並沒有非常明確的教學目標的指向性。而在我們用教育戲劇構作的德育課堂上，我們的教師曾經做過一個"不舍之物"，要求參與者兩兩一組，分別敘述對方的一件"不舍之物"，為什麼不舍，在這個戲劇活動中，"不舍之物"就與參與者有了很強的道德連接，是指向德育的教學目標的。

所以，當我們用教育戲劇構作學科課堂時，因為學科內容和教學目標已經幾乎決定了高階象徵，所以在尋找對應的初階象徵時，我們需要找到一個與高階象徵共鳴性非常強的初階象徵，同時，我們需要保持初階象徵到高階象徵之間的過渡和距離，因為初階象徵事實上是對高階象徵的一種保護，學生實際上是在初階象徵的保護之下，去探索實際上是高階象徵層面的問題，如果兩者之間沒有絲毫的過渡和保護，則不會起到連接的作用。例如，我們曾經實踐過一個"不可觸碰之物"的戲劇活動，參與者就顯得非常保守，這就是因為"不可觸碰之物"本身的隱喻就太強烈，所以導致初階象徵到高階象徵之間完全沒有過渡，也就起不到連接的作用，反而是參與者陷入了兩種困境，要麼完全不知道如何討論，要麼就是即使想要討論，也因為這個太過於暴露而沒有保護的方式而令參與者不願意分享。這就是高階象徵、初階象徵和連接角度三者之間的問題。

如何根據參與物件設計一堂教學戲劇學科課程，找到連接角度是第一步，因為這意味著教師對自己的參與物件的瞭解，也意味著對教學目標以及故事素材的瞭解，只有這樣，教師才能夠架構他們之間的橋樑。因此，如果教師需要提高自己找到連接角度這一元素的能力，首先最重要的是，教師需要瞭解自己的參與物件，瞭解自己所上課班級學生的年齡段，建立對這個年齡段兒童的心理、社會、道德發展等各方面特點的覺察；其次，教師需要建立對這個年齡段兒童最關心、最關注的話題、事件的覺察，只有做到這兩點，教師才有可能成功的應用連接角度這一元素構作一個成功的教育戲劇的學科教學課堂。

2.2 戲劇（故事）中的核心事件

在本章第一節"從故事到戲劇"中，我們比較了"講故事"與"做戲劇"的不同以及在課堂上我們運用戲劇的必要性及優越性，也闡述了既然如此，為什麼我們在進行教育戲劇學科課堂的構作時，必須先擁有一個故事。那麼接下來的問題，就是我們如何將一個文本化的故事，變成課堂上引領兒童參與並進入境遇的戲劇，在這個構作與轉化的過程中，有一個非常關鍵性的元素就是——核心事件。

故事，作為一種文學體裁，是通過敘述的方式陳述一件往事，或講述一個帶有寓言性的事件。因此，故事在敘述的時候，是一個線性的過程，注重事情發展的來龍去脈。而在教育戲劇的課堂中，我們需要的不僅僅是講故事，更重要的是我們需要提取故事中的事件，並通過事件形成課堂上的戲劇時刻，這也是教育戲劇作為戲劇的特性。

我們可以認為，故事是由事件構成的，在一個故事中可能只有一個事件，也可能有多個事件，故事是事件的排列。所以，如果是一個簡單的、只有一個事件的故事，我們可以通過一節課去進行戲劇化的思考；如果是一個複雜的、包含有很多不同事件的故事，我們則有可能設計為多節的戲劇課程。

事件打破了我們對於故事的線性化思考，當我們在戲劇的課堂上以事件為核心進行戲劇化的思考時，我們就進入了一種結構化的思考模式，這個時候，我們並不需要完全遵從故事的線性，戲劇時刻的切入，並不一定要從故事的開頭進入，也可以從故事的中間、甚至故事的任何一個時刻進入，重要的是我們能夠切入一個事件。當然，在用戲劇化的方式呈現這個事件時，我們是需要符合邏輯的。

當理解了在教育戲劇的課堂上需要從故事中提取事件之後，那麼問題的關鍵就來到了我們如何從故事中提取事件？因此，我們首先要搞清楚的就是——什麼是事件？

侯孝賢說："事件是一些日常中的反常之事。"在毫無準備的情況下，一件駭人而出乎意料的事情突然發生，從而打破了慣常的生活節奏；這些突發的狀況既無徵兆，也不見得有可以察覺的起因，它們的出現似乎不以任何穩固的事物為基礎。[47] 從上述對事件的定義中，我們可以認為，事件都是"帶有某種'奇跡'似的東西"[48]，是一種"日常生活中的意外"[49]。

例如：2022 年 3 月 21 日，東方航空公司一架波音 737 客機，在執行昆明到廣州飛行任務時，於廣西梧州上空失聯，之後確定於廣西藤縣墜毀。含機組人員在內的機上共 132 人全部遇難。這就是一起重大的空難事件。

在上述的東航 MU5735 空難事件後，所有人的第一反應都是此次事件為何會發生？是什麼原因造成了事件的發生？由此可見，當事件發生後，人們會停下來去思考："是什麼造成了事件的發生？怎麼會/為什麼會有這樣的事件產生？"這是人們對事件——也即"日常當中

[47] 斯拉沃熱•齊澤克. Event 事件[M]. 上海：上海文藝出版社，2016:2
[48] 斯拉沃熱•齊澤克. Event 事件[M]. 上海：上海文藝出版社，2016:2
[49] 斯拉沃熱•齊澤克. Event 事件[M]. 上海：上海文藝出版社，2016:2

的反常"的論證。

事件是"日常當中的反常"、是"日常生活中的意外",這個定義更多的是從"生活中的事件"這一角度來解釋什麼是事件。在日常生活中,當然並不可能都是類似上文中列舉的東航空難這樣的嚴重的事件,生活中的事件有大有小,有輕有重,比如,一個一貫表現良好的學生,在安靜的課堂上突然地沖出教室,也是一個事件。

然而,在戲劇的領域,對於事件的定義,並不僅僅停留在這一層面,因為生活的事件並不等同於戲劇的事件,兩者之間,前者——"生活中的事件"往往只是後者——"戲劇事件"的一種背景。而我們在教育戲劇的課堂上,需要從故事中提取並在課堂上引導學生探討的,是一個"戲劇的事件",而不僅僅是一個"生活中的事件"。

那麼,究竟什麼是一個"戲劇的事件"呢?我們如何在教育戲劇學科課堂的構作時,從故事中提取一個符合"戲劇的事件"標準的核心事件呢?

我們首先來看一看戲劇中對事件的定義。

在戲劇中,"事件是引發行動產生的根由,戲劇中的事件比生活中的事件更為集中,更為突出,更為強烈,因為戲劇反映生活,帶有典型性,概括性和鮮明性。只要事件發生,人們就會對這個事件產生不同的態度和認識,由此而產生不同的行動,不同的行動之間就形成了'矛盾',矛盾的各方的行動就會構成衝突。因此,事件是引發行動產生的根由,把生活中的時間寫進戲劇,在舞臺上我們就稱之為'舞臺事件'"[50]。

根據上述定義,戲劇中的舞臺事件,應該具備以下幾個條件:

1、它的發生和出現必須引起或改變人物原有的舞臺的行動;

2、它的發生和出現必須引起"矛盾衝突";

3、它的發生和出現會改變人物關係或改變人物命運。[51]

在戲劇的舞臺上,導演常常要在眾多事件中去找到一個中心事件,如果中心事件不突出,其他事件過多,就會使劇本過散,而在教育戲劇的課堂上,受限於 40-45 分鐘的教學時常,一節課我們往往只能聚焦一個事件,即核心事件。

因此,對應戲劇中對舞臺事件的定義,我們在構作教育戲劇課堂從故事中提取核心事件時,也需要找到事件中的以下幾個要素:

(1)事件中的人物;

(2)事件當中存在的衝突;

(3)然而在滿足了上述兩點並不足夠,此時事件並沒有發生,要使得事件發生,事件當中則必須存在一個有意義的行動。

我們以童話故事《漢森和格雷特》中父親遺棄漢森和格雷特這一事件做例子。在這起"遺棄事件"中,存在的人物是漢森、格雷特和他們的父親;漢森和格雷特與父親的衝突,體現在父親在帶漢森和格雷特進入森林之後,一直在想方設法的想要丟棄這對兄妹,而這對兄妹也在通過自己的方法,想方設法不被丟棄,然而,此時雖然兩者之間持續充滿了"想要拋棄"

[50] 羅錦麟. 關於"舞臺事件" [Z/OL]. 戲劇傳媒,2019-11-09

[51] 羅錦麟. 關於"舞臺事件" [Z/OL]. 戲劇傳媒,2019-11-09

與"不願意被拋棄"的衝突，然而事件並沒有發生，直到父親做出了"丟棄"這個具體的動作之後，"父親拋棄親生子女"這個事件就切實的發生了。

除此，在教育戲劇的課堂中，我們在提取事件時，還存在著一個除人物、衝突、一個有意義的行動之外的要訣，就是事故時間。

（4）事件中的事故時間——讓時間慢下來。

當一個事件發生後，事件中的人（角色）會感覺到心理時間被無限拉長。我們可以說，事件讓時間慢了下來，這裡的時間慢下來，並不是指真正的、客觀上的時間慢下來，因為在物理上，我們不可能讓時間慢下來，這裡的時間慢下來，更多的是一種心理狀態，它讓事件中的人，或與事件有關的人，"停滯"了下來。

仍以《漢森和格雷特》為例，在"拋棄"事件發生之時，父親在做出是否要丟棄孩子這個決定的過程中，經歷了一個漫長的內心鬥爭與煎熬，在這個過程中，父親的心理時間被無限的拉長，一方面他迫于生活和妻子的壓力要拋棄親生子女，一方面他知道作為父親拋棄孩子是不道德的行為。此時此刻，對於事件中的人物來說，仿佛時間停了下來，而我們的教師在教育戲劇的課堂上，正是要抓住這個"慢下來的時間"。因為，當教師在教育戲劇的課堂上，抓住了事件中這個"慢下來的時間"，就能夠引導參與者進入到事件中的一個特定的時空，在這個時空中，凝固的時間能夠帶領參與者進入到對核心事件的思考的層面，這種思考是指向並具有意義的。

當事件成立之後，我們可以看到，"故事事件創造出人物生活情境中富有意味的變化，這種變化是通過一種價值來表達和經歷的。"[52]我們通過這個事件來探討我們需要實現的教學目標，它有可能是《道德與法治》課堂上與道德有關的學習，可能是心理課堂上有關心理問題的探討，也可能是閱讀課程中的一個中心主題，這也就是我們為什麼將我們從故事中提取到的事件稱之為核心事件的原因。

除此之外，麥基補充到："故事事件創造出人物生活情境中有意味的變化，這種變化是用某種價值來表達和經歷的，並通過衝突來完成。"[53] 因此，在我們的教育戲劇課堂上，事件-價值-衝突這三者之間也形成了一個相互呼應的邏輯關係。

關於衝突，我們將在後面作為單獨的元素詳細闡述。在此，我們僅僅拿出兩個例子來看一看事件、價值與衝突這三者之間的關係。

在我們的《道德與法治》課程案例《勿忘國恥》中，我們的故事中有這樣一個事件：一個衛生兵，正在照顧一位受傷的八路軍團長，然而此時遇到日軍的大掃蕩，衛生兵護著團長，躲過了日軍的掃蕩，所有的日軍漸漸走遠，衛生兵發現，整個村子的村民都幾乎被日軍殘害，就在衛生兵剛要鬆口氣他成功的掩護了受傷的團長時，發現一名日本兵正在帶走一個沒有死的小女孩。此時的衛生兵陷入了一種道德上的兩難——是衝出去救下女孩，但很有可能自己和團長都會暴露，還是放任日本兵帶走女孩，能夠保護自己和受傷的團長。

[52] 羅伯特·麥基. STORY 故事 材質·結構·風格和銀幕劇作的原理[M].北京：中國電影出版社，2001:40
[53] 羅伯特·麥基. STORY 故事 材質·結構·風格和銀幕劇作的原理[M].北京：中國電影出版社，2001:41

此時，事件給這位衛生兵帶來了一個非常極端的情況，仿佛"針尖對麥芒"，這種衝突不僅是外在的現實上的，同時也是內在的心理上的。因此，我們可以說，這不僅是一個戲劇的極端，它同時也是一個境遇的極端，一個心理的極端。所以，在我們的這節教育戲劇的德育課堂上，我們就是要在事件中，找到一個衝突時刻，這個衝突時刻代表著某一種價值，並能夠展現某種境遇上和心理上的雙重極端，而它的體現方式則是一個視覺化的戲劇的極端。正如在上述《勿忘國恥》中，我們需要把衛生兵的靈魂在火上烤的時刻用戲劇的方式體現出來。於是，我們給學生設置的任務，就是他們需要用一種戲劇的、視覺化的方式將這個衛生兵的內在衝突表現為外在的行動。

再如，在上述教育戲劇閱讀課程《漢森和格雷特》的例子中，父親丟棄漢森和格雷特的這一行動，落實到具體的動作上，就是"扔、丟棄"，這個行動，就形成了這一事件中最極端的一幕，父親處在"要不要拋棄親生子女"的極端境遇和極端心理中，而在具體的動作"扔、丟棄"中所體現出的衝突，則將這種境遇的極端和心理的極端表現為戲劇的極端。因為，在這些具體的動作中，體現出了人的選擇，而在這些選擇中，反應的則是價值。

我們能夠在眾多的故事中找到這樣的極端，比如，《皇帝的新裝》中皇帝的裸身遊行；《灰姑娘》中繼母讓兩個女兒"削足適履"；《小美人魚》中小美人魚扔掉姐姐們交給她讓她刺死王子的刀子。事件中的極端，不僅是戲劇的極端，同時也是境遇的極端與心理的極端，它同樣指向價值的學習。

至此，我們已經將與事件有關的所有因素閉環了起來。我們可以用下圖展示，在教育戲劇的課堂上，與事件有關的因素關係：

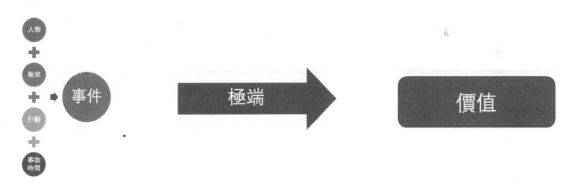

"舞臺事件、行動和衝突，是戲劇藝術中非常基本和重要的元素，也可以說是構成戲劇的基本原理"[54]。"事件是戲劇行動和衝突的原由、根據。事件能引起人物的行動，人物相互間的行動就是戲劇衝突。三者的關係是相輔相成的，密切的，誰也離不開誰。所以導演可以從分析和確定事件開始進行舞臺行動的組織，以展現戲劇衝突。"[55] "事件、行動和衝突就是戲劇創作的本體"[56]

同理，在教育戲劇的課堂構作過程中，以核心事件為中心，衝突、行動帶來的極端，也

[54] 羅錦麟. 關於"舞臺事件"[Z/OL]. 戲劇傳媒，2019 11 09

[55] 羅錦麟. 關於"舞臺事件"[Z/OL]. 戲劇傳媒，2019-11-09

[56] 羅錦麟. 關於"舞臺事件"[Z/OL]. 戲劇傳媒，2019-11-09

是密不可分的，它們的目標，最終都是導向價值的學習，這種價值的學習最具體的就是體現在教學目標之上。因此，如何選擇事件，選擇什麼樣的事件就成了教師所必須掌握的關鍵。

"在生活故事的洪流中，作家必須做出選擇。" "結構是對人物生活故事中一系列事件的選擇，這種選擇將事件組合成一個具有戰略意義的序列，以激發特定而具體的情感，並表達一種特定而具體的人生觀。"[57] 同樣的，對於教師來說，在一節用教育戲劇來構作的課堂上，選擇或創作什麼樣的故事，提取什麼樣的事件，也是與教師希望帶領學生進行什麼樣的探討和表達息息相關的。因為，除了在事件中已經存在的人物的一系列行動，尤其是使得事件成立的那一個有意義的行動之外，事件發生之後，還會繼續引發新的行動。事件就是一連串有意義的行動的鏈條，而這些行動，通常就指向最後的價值的學習。關於"行動"這一點，我們也會在後文詳細的探討。

除此之外，關於人物，我們需要補充說明的是，在教育的課堂上，由事件中的人物延展開去，涉及到"角色"這一概念，我們將在後面的角色框架這一章節中有詳細的闡述。當教師讓學生以不同的人物（角色）進入到事件中的時候，不同的人物（角色）提供了不同的看待事件的距離和角度，與此同時，學生作為不同的人物（角色）承擔不同的責任，也就是我們需要在課堂上實現的核心任務，有關核心任務，亦會在後面以單獨的章節進行闡釋。學生在這個過程中，他們的情感、心智、頭腦、知情意行的各個方面都被捲入到事件當中，當他們作為事件中的人物需要去承擔責任與完成任務時，他們對事件產生好奇，並開始想要作為這個人物（角色）在事件中採取具體的行動，於是學習就在這個過程中產生了。

但是我們需要注意的是，我們在為學生設計人物（角色）時，縱然我們可以設計不同的角色，但我們需要找到最適合的那一個，因為不同的角色所帶來的看待事件的角度不同，就讓事件的意義因物件化了而變的不一樣，這是一種視角的轉化。但我們想要的是，幫助學生找到的是一種"恰到好處"的看待極端的層次，因此，我們在提取事件的時候，還是應該先從事件的本身和原貌出發。

"事件或者是人為的，或者能夠影響到人，這樣便勾畫出了人物；事件必須發生在場景中，於是便生出影像、動作和對白；事件必須從衝突中吸取能量，於是便激發出人物和觀眾的情感。"[58]

前文我們已經討論過於事件有關的人物和衝突等問題，接下來我們需要談論到的是事件所發生的"場景"。

"場景是在某一相對連續的時空中，通過衝突表現出來的一段動作，這段動作至少在一個重要程度可以感知的價值層面上，使人物生活中負荷著價值的情境發生轉折。理想的場景即是一個故事事件。"[59]

就一部典型的電影而言，作者將要選擇四十到六十個故事事件，按照通常的說法，叫做

[57] 羅伯特・麥基. STORY 故事 材質・結構・風格和銀幕劇作的原理[M]. 北京：中國電影出版社，2001:39

[58] 羅伯特・麥基. STORY 故事 材質・結構・風格和銀幕劇作的原理[M]. 北京：中國電影出版社，2001:39

[59] 羅伯特・麥基. STORY 故事 材質・結構・風格和銀幕劇作的原理[M]. 北京：中國電影出版社，2001:42

場景。小說家也許需要六十個以上，戲劇作家則很少達到四十個。[60]

從上述羅伯特·麥基對於場景的定義中，我們可以清晰的發現，一個場景展現一個事件。這對於教育戲劇的課堂而言也同樣是適用的，我們在一節課中並不能展現故事中所有的事件──場景，但是我們提取的核心事件則通過中心場景來表現，而中心場景背後則與故事場景、社會場景和想像場景相關聯。

"場景是完全處於境遇中的自我。自我和社會，心理和政治，都屬於場景。"[61] 這是愛德華·邦德對場景的定義，他將場景定義為四個相互作用的SITE：

"Site A ：它與社會場景保持一致（城市、時代、文化等），這對觀眾來說是不言自明的。

Site B ：它將戲劇的具體場景傳達給觀眾。這些場景和A相同，當然也可能不同。B必須能夠反應出A。

Site C ：它將戲劇傳達給觀眾──觀眾作為場景。觀眾是社會性的存在，僅僅通過某些方式（如果足夠革新的話）來接受這種傳達。C必須將A和B傳達給觀眾。

Site D ：觀眾作為想像力的場景。A、B和C必須都傳達到這個場景。D是戲劇特殊的場景，因為通過戲劇，它包含了所有其他的場景以及它們的相互關係。D是什麼？戲劇的必須是什麼？戲劇的身份來自和D需求的相遇。"[62]

根據邦德的定義，我們將上述四個SITE概括為Site A-社會場景，Site B-故事場景，Site C-中心場景和Site D-想像場景。

在教育戲劇的課堂上，核心事件是與 Site C-中心場景緊密相關的。中心場景就是核心事件的中心。但是，我們不可能憑空的進入這起核心事件，我們是從故事場景中切入到中心場景的，而因為這個故事必然發生在一定的時代背景下，所以它必然能夠反應出社會場景，以及引發對社會場景的思考，為什麼能夠引發思考，則是因為這與參與者的想像場景有關，中心場景調動了參與者將他們自身的經驗（也就是想像場景）與核心事件（也就是中心場景）發生關聯，而中心場景又是來自於故事場景與社會場景。

我們仍然拿《漢森和格雷特》來做一個舉例：

Site A：漢森和格雷特生活在一個什麼樣的時代與社會背景下？根據故事的創作背景和具體內容，我們大概能夠瞭解到，漢森和格雷特生活在 19 世紀，距離我們有 200 多年的過去，那個時候社會各方面的發展水準都很落後。所以，在當時的社會條件下，人們的生活水準普遍都是比較低的，老百姓們無法與強大的國家機器相抗衡，因此窮人們為了生存有時候不得不做出一些無奈之舉。為什麼要從 Site A-社會場景進入，因為我們每一個個體都不是孤立的個體，個體承載社會同時也影響社會，反之，個體也被社會所影響。這就是個體中的社會與社會中的個體的關係。我們所謂的境遇、價值都是存在於個體與社會的關係中的。

[60] 羅伯特·麥基. STORY 故事 材質·結構·風格和銀幕劇作的原理[M]. 北京：中國電影出版社，2001:42

[61] 大衛·戴衛斯. 想像真實──邁向教育戲劇的新理論[M]. 北京：人民大學出版社，2017:1

[62] 大衛·戴衛斯. 想像真實──邁向教育戲劇的新理論[M]. 北京：人民大學出版社，2017:161

Site B：在《漢森和格雷特》的故事中，他們的父親是一個貧窮的樵夫，有一年，原本就缺吃少喝的家庭又碰到國內物價大飛漲，樵夫一家人吃了上頓沒有下頓，因此，漢森和格雷特的繼母就讓父親將兄妹倆帶到森林裡丟棄。通過瞭解這個故事的 Site B-故事場景，我們能夠非常清晰的發現，這個 Site B-故事場景是能夠完全反應和體現出 Site A-社會場景的。如果我們讓參與者以一定的角色身份進入到這個 Site B-故事場景，他們是能夠通過 Site B-故事場景感受到他們的角色身份所處的 Site A-社會場景。

Site C：在戲劇的課堂上，我們不可能將所有的故事中的場景都搬演，所以我們必須提取能體現我們的核心事件的場景，如果我們想要探討的核心是關於父母的遺棄，那麼，在這個故事中，我們提取的核心事件和中心場景就是父親拋棄漢森和格雷特的場景。與此同時，教師需要通過一些戲劇化的方式，比如靜態的畫面或者表演等，要求參與者在課堂上將這一中心場景表現出來。因此我們可以看出，Site C-中心場景來自於 Site B-故事場景，但它的目的是如何讓學生參與，並激勵學生進行富有創造性的想像，在這個 Site C-中心場景的參與和創造過程中，學生進入事件的極端，讓時間慢下來。

Site D：通過 Site C-中心場景，參與者在對核心事件的探索過程中，必然會調動自身的經驗，因此，Site D-想像場景是參與者捲入核心事件的境遇之後對價值的思考，激發參與者將事件與自己所處的當下處境的關聯想像，並做出自己的價值反應。在《漢森和格雷特》的故事中，也許參與者本身在現實生活中並沒有被父母遺棄的經歷，但是對於大部分的兒童而言，在他們的心理發展過程中，都有著對 "被遺棄" 的恐懼，只是它表現在不同的方面罷了。所以，在 Site D-想像場景的部分，參與者就會去對這起遺棄事件的極端困境所產生的原因和結果去進行價值的思考。事實上，參與者的 Site D-想像場景，並不是孤立的，它不僅來源於前面的三者 SiteA/B/C，也來源於參與者當下所處的一切處境——社會的、歷史的、心理的、文化的等各個方面。

綜上可見，在教育戲劇的課堂上，我們通過創造代表核心事件的中心場景，將社會場景、故事場景和想像場景貫穿起來，抵達我們想要引導學生探討的核心。

從哲學的角度來說，"我們可以將事件視作某種超出了原因的結果，而原因與結果之間的界限，便是事件所在的空間。"[63] 循著這個定義而上，"我們實際上已經踏入了哲學的核心地帶——因果性正是哲學的基本問題之一：是否所有的事物都以因果鏈條相連？一切存在之物是否都受充足理由律的支配？真的有無緣無故憑空出現的事物嗎？如果事件的發生不以充足理由為基礎，我們又如何借助哲學給出對事件及其可能條件的界定？"[64]

而這就是我們在教育戲劇的課堂上所做的，對 "超出了原因的結果" 的社會化、道德化、價值化、心理內在化的思考。

從故事入手，進入事件這一概念，在闡述了事件與人物、行動、衝突、極端、價值、場景的一系列關係之後，我們可以看出，事件帶動的是我們對於衝突的原因、行動的結果（行動帶來結果的改變）、動機等一系列因素的探索與討論，且這種探索與討論，並非僅僅停留在個

[63] 斯拉沃熱•齊澤克. Event 事件[M]．上海：上海文藝出版社，2016:4
[64] 斯拉沃熱•齊澤克. Event 事件[M]．上海：上海文藝出版社，2016:4

體的層面，它能夠引導我們從個體進入社會性、人類境遇的共通性的維度。"辯證進程總是始於某種肯定的觀念的發展，但在這發展過程中，觀念自身也會經歷深刻的變化（不僅是戰術性的調節，還包括在本質上的重新定義），正是由於觀念自身被捲入辯證進程之中，它將被自身的現實性所（多元地）決定。在這些時刻，普遍維度自身被重新建構，一種全新的普遍性也呼之欲出。"[65] 此時，事件創造了一種改變的可能。

[65] 斯拉沃熱·齊澤克. Event 事件[M]. 上海：上海文藝出版社，2016:217

2.3 戲劇（故事）中的角色框架

角色，戲劇專用名詞，也稱"腳色"。兼指劇中人物及由演員扮演的舞臺人物形象。

最早的古希臘戲劇是從一個演員扮演一個角色與合唱隊對答開始的。後逐漸增至 3 個演員扮演較多角色。隨著演劇藝術的發展，劇作中的人物按劇作家的需要而隨意安排，角色就分成了主角、次要角色和群眾角色。[66]

上述所引的《中國大百科全書戲劇卷》中對角色的定義，顯而易見，這裡的角色是基於對戲劇作為一種舞臺表演藝術的基礎上所做出的定義。在這個角色的定義中，首先有一個虛構的劇中人物，其次，是演員需要通過扮演來呈現這個人物。如果從英文的角度來說，在戲劇的角色概念中，劇本中的角色是一個人物——character，這個人物具有外貌、性格、行為等外化的物理特徵，也有其身份、社會地位、歷史文化影響所造成的內在的背景特徵。所以這個劇中的角色是獨一無二的。而演員在扮演這個 character 的時候，則是通過自己對這個 character 的塑造，形成了一個舞臺的 role，比如，本尼迪克特·康伯巴奇扮演的《哈姆雷特》中的哈姆雷特，雷娜塔·利特維諾娃扮演的《櫻桃園》的柳苞芙，濮存昕扮演的《雷雨》中的周萍。

斯坦尼斯拉夫斯基"通過 40 年的實踐探索和理論研究，開發出了最科學、最實用、因而影響最大的表演方法和相應的演員訓練方法"[67]——斯坦尼斯拉夫斯基體系的體驗派的戲劇理論和表演藝術。斯坦尼根據劇本要求帶領演員"下生活"，在演員的外部形象上下功夫[68]，在"絮絮叨叨不著邊際的角色"中發現了潛在的內心動作，這個本領比眾所周知的"從自我出發進入角色"更難得[69]，除此之外，斯坦尼還發明了情緒記憶、感官以及等演員需要掌握的體驗角色並體現出來的方法，幫助演員和劇中人融為一體。在聚焦于演員塑造人物的內部技巧並做出了開創性的研究以後，後期他又把注意力轉向"形體行動分析方法"，引導演員和角色初次見面，不斷磨合，包括在形體動作中分析角色，用即興小品來走進角色的內心等等，最後使二者融合，形成舞臺形象。[70] 體驗派強調的是"真聽、真看、真感受"，從自我出發，生活在角色的情境裡。體驗派是三大表演體系中最難的，難就難在它要求演員"從自我地出發生活在角色的情境裡"，而不是"先從自我出發"再"生活在角色的情境裡。"演員不是模仿他想像中的這個角色，也不是把自己套在一個與自己的生活常態不同的表演狀態，而是在整個的表演過程中，"從自我出发"，调动自我當中與角色相同的部分，并相信自己正處在角色所處的情境，做出下意識的反应。

方法派傳承來自於體驗派，同樣要求演員達到下意識的真實反應，但是這兩種表演方法

[66] 胡喬木·曹禺·黃佐臨等. 中國大百科全書戲劇卷[M]. 北京：中國大百科全書出版社，1998：203
[67] 孫惠柱. 從創作模式看梅蘭芳與斯坦尼、布萊希特的"戲劇體系"[J]. 戲劇藝術.2019（1）：67
[68] 孫惠柱. 從創作模式看梅蘭芳與斯坦尼、布萊希特的"戲劇體系"[J]. 戲劇藝術.2019（1）：69
[69] 孫惠柱. 從創作模式看梅蘭芳與斯坦尼、布萊希特的"戲劇體系"[J]. 戲劇藝術.2019（1）：69
[70] 孫惠柱. 從創作模式看梅蘭芳與斯坦尼、布萊希特的"戲劇體系"[J]. 戲劇藝術.2019（1）：70

有一個顯著的不同，那就是方法派允許演員替換交流物件，而體驗派不允許。簡單來說就是方法派允許演員將他的對手想像成另外一個人，但體驗派並不允許，所以，在戲劇的舞臺上，對演員的要求是體驗派，而在電影的拍攝中，常常可以允許演員使用方法派，美國電影中就有很多的方法派大師。

最後一種表現派，則不強調從自我出發，而是強調在內心中先構建出一個"角色的形象"，強調模仿。同時表現派不提倡下意識的生活在情境裡，而是強調"跳出來"拿捏和設計。表現派基於20世紀初的表現主義戲劇，更多的也是針對舞臺表演領域。

綜上可見，無論哪一種表演體系，不論是體驗派、方法派還是表現派，實際上他們的目標都是一致的，那就是演員的目的都是為了塑造角色，將這個角色傳遞給觀眾，演員都是為角色服務的。不論演員是扮演一個角色，還是同時扮演很多個角色，對於他們來說，重要的第一要義，都是最大程度的貼近這個人物，不管是體驗派和方法派的下意識反應，還是表現派的跳出來拿捏設計，演員都是從外貌、語言、表情、動作、行為、性格、思想、背景等各個方面去在舞臺上把自己"變成"角色。同時，演員在扮演角色的時候，最大的追求就是真實。即使是布萊希特，他提倡的"間離"也是一種演出效果，雖然會讓演員直接在舞臺上跟觀眾對話，但也只是打破"第四堵牆"，演員並沒有離開角色，仍然是在角色中去跟觀眾對話。而且，"間離"更多的還是通過編劇和導演手段來達到，而非一種表演手段。布萊希特在他自己的演劇實踐中，希望這種方式讓觀眾能"間離"，但仍然要求演員是體驗的。

以上所述的角色，都是在一個基礎上討論的，那就是戲劇作為一種呈現於舞臺的藝術形式。但是，當戲劇進入課堂，角色的意義就發生變化。

教育戲劇專家桃樂西·希斯考特採取了一種距離化的方式，即框架距離（frame distance）的概念。她從古夫曼《框架分析》（Frame Analysis，1974）中發展了自己的階梯型"框架"種類。大衛·戴衛斯同樣認為，"框架距離"（frame distance）是一個非常有效的、得以應用在過程戲劇中的工具。"雖然它無法成為一個距離化的工具，但它對於瞭解與事件的關係來說十分有用。"[71]

參與者	我在事件中
引導者	我向你展示事件是什麼；我在場
仲介	我必須重視事件，於是我們能夠理解它
權威	我必須重構事件的意義，因為它發生了
記錄者	我為未來的人澄清事件，所以他們知道真相
媒體	我不在場，但我會評論事件為什麼會發生
研究者	我為今天的人們研究事件
批評家	我將事件當做一個案例來批評或闡釋
藝術家	我轉換事件

（Heathcote, 1980）[72]

[71] 大衛·戴衛斯. 想像真實——邁向教育戲劇的新理論[M]. 北京：人民大學出版社，2017:95
[72] 大衛·戴衛斯. 想像真實——邁向教育戲劇的新理論[M]. 北京：人民大學出版社，2017:95

在框架距離的概念中，希斯考特強調的並不是參與者（學生）成為一個具體的角色，而是參與者以一個什麼樣的距離參與到戲劇事件中，並以一個什麼樣的視角來看待這個戲劇事件。所以，在框架距離的概念中，角色不是重要的，參與者進入戲劇後，與戲劇事件的關係才是重要的。也就是說，當參與者（學生）進入到戲劇課堂時，他們會有一個具體的角色，比如說，他們可能會去扮演《小紅帽》中的小紅帽，但重要的是，他們並不需要像前文我們說的，以一個演員的標準和要求去表演小紅帽，讓觀眾感受到這個小紅帽是真實的。重要的是，當他們成為小紅帽之後，他們與這個戲劇事件的關係是，他們是事件的"參與者"，他們處在事件中，這是他們做出後續一系列行動和思考的基礎。

桃樂西·希斯考特 的"框架距離"提供了不同的角色身份，不同的角色身份，為參與者（學生）提供了不同的、特殊的事件，事關責任、興趣、態度和行為。"框架距離"最有意思的就是，每一個框架自身又可以成為一個事件。小紅帽經歷的《小紅帽》和一個目擊了小紅帽事件的鄰居所看到的《小紅帽》是完全不同的，因為距離不同，視角不同。

除此之外，希斯考特創造的"專家的外衣"的方法，是給參與者（學生）提供的另一種進入角色的方法，但它不在框架距離的範圍內，它更多的是一種跨學科教學的最好的方法之一，比如說，希斯考特在她的課堂上，讓所有的學生成為皮鞋匠，拿起工具切實的體驗制鞋的過程。

除了希斯考特的框架距離理論，蓋文·伯頓提出一個關鍵的概念是"存在"（或"成為"，being）。Being in role，伯頓認為："這既是主動也是被動的過程，像游泳一樣，既投入在水中，又在控制著水"；"戲劇經驗'可以超越直接體驗，因為虛實之間的效果（metaxis）允許我們同時存在在兩個世界裡，這具備了直接進行角色扮演所缺少的反思角度'"。[73] 伯頓的目的是："同時存在角色的世界和自我。因為兩者共通的觀點、價值、概念可以被挑戰，於是理想狀態下，可以重新塑造。"[74]

大衛·戴衛斯和伯頓一樣，也在探索"存在"在角色中（'being' in role）。對於戴衛斯來說，"參與者連接虛擬世界和自身生活同樣重要。"戴衛斯也追求伯頓虛實之間的效果，目的是在虛擬世界中提供參與者反思自己生活經驗的方式，這種目的還帶有一種試圖看見和繞過意識形態的目的——看見社會結構中那些承載著意識形態的方面，然後在虛擬中探索自我和社會的關係。[75]

由此可見，不管是希斯考特，蓋文·伯頓還是大衛·戴衛斯，他們的研究給我們的啟示就在於：在教育戲劇的課堂上，參與者並不是像戲劇舞臺上的演員一樣去扮演一個角色並以真實的呈現這一個特定的角色給觀眾為目的。在教育戲劇的課堂上，參與者的身份要複雜的多，他們是聽故事的人，他們同時承擔戲劇中的一個角色，有的時候可能是幾個角色，但同時他們也是觀眾，他們在觀看其他參與者的表演，同時也在與其他參與者的互動中觀看自己的表演。所以，他們既是"演者"同時也是"觀者"。除此之外，他們需要隨時的進入和跳

[73] 曹曦. 逆流而上——關於教育劇場和教育戲劇的歷史回顧[G]. 北京：見學國際教育文化院，2018：32-33

[74] 曹曦. 逆流而上——關於教育劇場和教育戲劇的歷史回顧[G]. 北京：見學國際教育文化院，2018：33

[75] 曹曦. 逆流而上——關於教育劇場和教育戲劇的歷史回顧[G]. 北京：見學國際教育文化院，2018：38

出角色，當進入時，他們需要體驗這個角色的境遇，當跳出時，他們需要調動自己的連接角度，審視和思考角色的境遇，這種時候，他們處在一個自我與角色之間的中間地帶。

這種存在於課堂戲劇中的角色，與表演性的舞臺戲劇藝術中的角色存在的一個最大的區別就在於，表演性的舞臺戲劇藝術中的角色，探索的是一種個性，一種獨特性，而課堂戲劇中的角色是最大程度的去探討一種普遍性。比如說，不管是誰來扮演哈姆雷特，他必須演得讓觀眾相信這就是哈姆雷特，他必須表演出哈姆雷特的獨特性，這是哈姆雷特而不是其他任何人。而在戲劇的課堂上，教師和學生都不會關心你的哈姆雷特扮演的像不像，每個人都可以用他們自己的方式去扮演哈姆雷特，重要的是，可以從這個扮演的過程中，體驗到哈姆雷特這個角色所處的境遇，找到哈姆雷特與這個事件的關係，每個人都可以根據這個角色與自己產生的連接去發表和表達自己的觀點，並共同探索其中的普遍意義。當戲劇在探討一種人類關係中的普遍意義時，角色這個概念就有了更大的社會學意義。這就表示，這個角色人物的境遇，並不是一個個例，不是由於他個體的原因造成的，而是一種普遍的人類的境遇，是無論什麼個性的人都會在這個境遇下會遇到的困境。於是，這種普遍性的探索和討論對於參與者（學生）來說就產生了學習，這種學習既可以是社會的，也可以是倫理的、道德的。

因此，我們可以看到，在教育戲劇的課堂上，角色這個概念具有了更廣泛的社會性，它更像一種社會角色，而不僅僅是一個戲劇角色。在談到社會角色時，森岡清美認為，社會角色，是一種"群體性角色"和"關係性角色"。所謂"群體性角色"是指觀察某個群體內處在某個位置的人與這個群體的整體關係；所謂"關係性角色"則是指從某個關係角度來觀察某個位置。我國臺灣社會心理學家李長貴把社會角色定義為"個人行動的會犯、自我意識、認知世界、責任和義務等的社會行為"。安德列耶娃則把角色要素分為以下三個方面，即社會角色是社會中存在的對個體行為的期待系統，這個個體在與其他個體的相互作用中佔有一定的地位；角色是佔有一定地位的個體對自身的特殊期待系統，也就是說，角色是個體與其他個體相互作用的一種特殊的行為方式。[76]

因此，從社會學角度來說，科學的角色定義包含三種社會心理學要素：角色是一套社會行為模式；角色是由人的社會地位和身份所決定，而非自定的；角色是符合社會期望（社會規範、責任、義務等）的。因此，對於任何一種角色行為，只要符合上述三點特徵，都可以被認為是角色。角色即為"一定社會身份所要求的一般行為方式及其內在的態度和價值觀基礎"。[77]

綜上所述，我們發現，角色這個概念，從表演性戲劇中的角色，到教育戲劇中的框架理論，再到社會學意義的角色，角色的外沿與內涵在不斷的拓寬與加深。事實上，正如人類表演學所研究的那樣，角色的光譜從舞臺延展到每個人的社會行為、家庭生活等各個方面，我們每個人在社會、職場、家庭中，無時無刻不在"扮演"著某個角色，從某種意義上說，這些角色背後所隱藏的文化歷史規範、社會規範、道德規範，同樣影響著我們看待事務的視角。

基於此，在我們教育戲劇的課堂上，當我們需要為學生設定一個角色框架的時候，我認

[76] 樂國安. 社會心理學[M]：廣東高等教育出版社，2006,08
[77] 樂國安. 社會心理學[M]：北京：中國人民大學出版社，2009.

為需要從下面四個角度來拆解這一過程。

1、教師選擇的素材（即課堂戲劇來源的故事文本和核心事件）中已有的人物角色。關於核心事件中的人物角色，我們在本章 **2.2 戲劇（故事）中的核心事件**一節中已進行過解釋。可具體參看 **2.2 戲劇（故事）中的核心事件**一節。

2、角色的視角。這裡的視角，同上文中希斯考特所提及的框架距離一樣，是指一種角色距離，通過角色的距離去理解社會距離，社會關係和社會處境。在教育戲劇的課堂上，我們把希斯考特的框架距離進行了精簡，為參與者（學生）設定了五種最常用的角色的視角，這五種視角，界定了五種社會關係層次距離，以此來呈現人與事件的不同關係以及看待事件的視角。這五種角色的視角分別是：親歷者，記錄者，傳播者，判斷者和創作者。

親歷者：親身經歷事件的人，可能是事件的主人公，也可能是同樣經歷此事的其他人，也有可能只是在事件現場親眼目睹的人。他們的共同特徵是距離這個事件中心的距離非常近，甚至可能就在這個事件的中心。

記錄者：將自己親身經歷的事情記錄下來，或者將自己聽聞的事情記錄下來，記錄的目的不一定是為了傳播，但它成為可能傳播的基礎，記錄下來的事情可能是客觀的真相，也可能由於來自於聽聞而混雜了不真實的資訊。

傳播者：向他人轉述事件的人，可能是一個仲介的身份，他瞭解此事，並且向第三者轉述此事，他距離客觀事實比較遠，甚至可能完全是道聽塗說；傳播者還可能是媒體，他們的目的是讓更多人知曉此事，雖然媒體標榜客觀，但事實上他們在傳播事件時一定有自己的立場。

判斷者：可能是一個權威的身份，他不一定在事件的現場，但他具有某種權威的身份和必須履行的職責，迫使他必須對事件進行一個性質或意義的判定。也可能是一個批評家，評論員，需要對事件進行客觀理性的分析、判斷、批評與闡釋。

創作者：從理性的角度說，他可能是一個研究者，他並不知道事件的答案，他的任務是要去探索答案，對事件進行學術探索，而這個事情對他來說已經發生過並結束了，他在對過去的事件進行重新研究並給出今天的結論；從感性的角度說，他可能是一個藝術家，他需要通過自己的解讀，對事件重新進行藝術的再創造而展示與世人。

如圖所示：

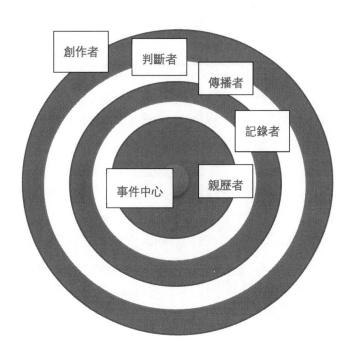

　　從上圖中，我們可以很清晰的看出五種角色的視角與事件中心的距離和關係。參與者（學生）並不是通過扮演一個具體的角色，而是通過處在一個不同的距離關係中去處理事件帶來的具體的境遇，從而產生學習。

　　3、當完成了從故事到戲劇的構作之後，在課堂的戲劇中，我們讓學生具體的進入的那一個角色，我們把它稱之為角色視角下的身份角色。學生（參與者）通過這個身份角色而入戲。例如，我們在一節教育戲劇的課堂上，讓學生入戲員警這一身份角色，首先，也許我們的故事原文和事件中並沒有員警這一角色，但通過我們對事件的提取以及對角色的視角的分析，我們認為學生站在一個判斷者的視角更能夠達到我們的核心任務，於是，在判斷者這一視角中，我們選擇了員警這一具體的身份角色來引導學生入戲。因此，在這樣的一節教育戲劇課上，學生在共同的分享員警這一個角色的境遇，是全班 40 名同學扮演同一個員警，而不是 40 個人扮演 40 個不同的員警。因此，在教育戲劇的課堂上，雖然學生"扮演"的是生活中的某一個人，但實際上他們"扮演｜"的是某一類人，是一種普遍性。由此可見，在教育戲劇的課堂上，學生通過成為一個具體的人物，來理解普遍性意義上的行為模式、道德心理特徵、深入到角色的心理層面。與上文所述的表演性戲劇中，角色只是某一個具體的個體，教育戲劇課堂中學生扮演的這一身份角色，能夠讓學生更多的學習到社會的、結構性的處境，這是由上一層級的角色的視角——也即角色與事件的距離所帶來的。

　　4、角色的跳轉——分享角色關係。有一種情況，是學生在課堂的具體操作過程中，可能會出現角色的跳轉。例如，在我們的課程案例《我想和你一起玩》當中，學生一直的身份角色都是主人公迪比的同學，但是在最後一個課堂活動任務中，要求學生多人一組，通過表演重現迪比的同學邀請迪比共同玩耍的場景，這時候，每個小組中就會有一個同學去扮演迪比。事實上，這並沒有打破學生原有的角色，在這個角色的跳轉中，學生實際上是在分享角色關

係，達到上文中我們所說社會學意義上的角色的學習。而這恰恰符合教育戲劇課堂中，角色的意義——在關係中我所處的位置以及我的處境。

綜上可見，教育戲劇課堂中，角色框架的這四個層次，能夠激發學生去思考本質，而這種激發在學生平時的生活與學習中是很少見的。當我們能夠理解角色框架的上述四層意義並完全進入角色的時候，那麼，此時甚至我們根本不需要表演意義上的角色了。

那麼，為什麼在教育戲劇的課堂上，我們需要通過角色框架這一四個層級的概念去賦予學生角色呢？筆者認為可以從以下幾個方面進行論證：

1、課堂教學的趣味性。

成為角色來說話的行為本身是一種扮演遊戲，每個人的童年，都幾乎離不開"角色扮演"這種遊戲。儘管在早期的角色扮演遊戲中，兒童只是簡單的模仿，並不涉及到太多的社會性學習，這也讓他們覺得趣味無窮。當教師在課堂中賦予學生角色時，本質上是把遊戲帶入課堂，這有效的抓住了學生的心理特點，寓教於樂，寓教於趣，讓學生"在玩耍的感受"中學習。當學生覺得課堂的趣味性增強時，學習的動力增強，課堂的參與度提升，這是課堂賦予學生角色能夠帶來的最直接的意義。

2、真實想法的保護性。

如果說角色的第一層意義是提升學生參與課堂的動機，那麼角色的第二層意義是"保護"。

在現實的人際交往中，隱藏自己的真實想法會讓我們覺得安全，真實想法的透露暗含著被判斷和批評的風險。在學校的環境中，教師肩負著對學生進行思想教育的重任，不可避免的會對學生的語言和行為進行評判和修正，這也讓學生意識到說正確的答案和隱藏自己真實的想法的必要性。你可以想像，在網路世界中，一個個虛擬的活躍的角色背後，也許是一個個在現實生活中沉默寡言的學生。"虛擬的角色"既幫助他們能夠充分的表達真實想法，又讓他們逃離了被評判的風險。轉換到課堂教學之中，賦予學生角色同樣起到了這樣的作用——學生在角色身份的保護下帶著自己的理解表達想法，發展行為，這對於教師充分瞭解學生真實的想法提供了機會。

在我們的二年級《道德與法治》課——《學做快樂鳥》這一堂課中，學生作為一群"快樂鳥"參與課堂。其中一個任務環節是"學生作為鳥兒手捧鳥兒的羽毛感應鳥兒遇到的不快樂的事"。對於學生來說，真實生活中不快樂的事可能會涉及到自尊和隱私，是難以啟齒的。但作為"鳥兒的身份"說出自己的經歷，既可以抒發減壓，又可以有效保護隱私。

3、學生參與的緊迫性

角色給予課堂帶來的第三層意義，是讓學生的參與產生了緊迫性。

在日常生活中發生著各種各樣的事件，事件發生後往往會引起社會的關注和思考。如"2019 年 4 月 17 日上海男生跳橋身亡事件"發生後，社會對於家庭教育、學生的人際交往有更多的討論。當教師將這個事件帶到課堂上時，學生作為自己，成為了聽故事的人，那麼他們的學習更多是停留在對這個事件評論和反思的層面上——他們可能會意識到男孩過激對抗媽媽的行為不理智，或者認為親子溝通應該有更恰當的方式，又或者是思考到社會帶給這

對母子的壓力。但這些學習都只是停留在思維的層次，很難產生出具體的行動，而我們思維層面的學習最終要落到具體的行動上。於是，以"2019 年 4 月 17 日上海男生跳橋事件"為例，我們試著賦予學生一些不同的角色：

如果讓學生成為現場的目擊者——當看到男孩跳橋之後第一時間會做什麼？目擊者肯定會打電話求救或者是自行下水施救，這是目擊者會產生的最直接的行為；

如果讓學生成為現場救援的醫生——那麼他們產生的行為會是馬上為男孩施救；

如果讓學生成為現場報導的記者——那麼他們產生的行為會是找現場的目擊者瞭解具體的情況，收集相關的資料。也許他們還會想採訪這個母親，但他們一定會意識到需要多麼有技巧的和小心的來做這件事；

當然學生還可以以更多的角色參與到上述事件中，這裡就不一一列舉了。

從上面的案例可以看出，學生被賦予角色並不是為了單純的好玩，而是要解決問題——這一問題在教育戲劇的課堂中，被我們通過核心事件設置為的核心任務（有關核心任務，我們將在後面章節進行詳細闡述）。賦予學生與核心事件相關的角色，學生的頭腦和情感就可以馬上和事件關聯起來，充分的被捲入到事件當中，他們為事件承擔責任的想法更強烈，產生的行為更具體，他們的學習就不僅僅是停留在對事件評論或者反思的層面上了。

4、思考維度的成長性

在角色框架下，參與者（學生）可以獲得的學習集中體現在以下四種思考方式的培養：即情境化思考、換位性思考、多元化思考和超越性思考。

情境化思考：即無論學生以何種角色進入戲劇故事，他們都會置身於一個具體的情境/境遇（situation），他們需要設身處地的站在這個角色的境遇中去思考，而不是僅僅從自己的角度出發，他們需要學習如何一個完整的境遇，包括周遭所有的環境、所有人的處境來看待問題。這幾乎是每一節教育戲劇課堂都在發生的學習。

換位性思考：即當學生處於不同的角色時，角色與角色之間發生衝突，如何能夠站在對方或他者的角度來看待同一個事件產生的問題。例如，在《道德與法治》課程案例《我們小點聲》中，學生是以一二年級學生這個角色進入故事的，那麼針對故事中，究竟讓不讓一二年級的學生進入圖書館這件事，作為一二年級的學生和作為高年級的學生有著截然不同的立場，那麼這個時候，學生就需要這種換位元性思考的能力，他們不能僅僅站在自己是一二年級的學生立場來思考這個問題，他們同樣需要學習站在高年級學生這個不同的甚至對立的角度來思考。

多元化思考：即學生需要學習如何看待在同一個角色身上由不同的身份所帶來的衝突。例如，在心理課程案例《變形記》當中，學生是以一個研究者的角色進入事件的，為了完成他們的核心任務，事實上學生非常需要去討論和理解故事中的媽媽，在媽媽這個角色的身上，她不僅是故事中的主角——編號 89753 這個小男孩兒的媽媽，也是剛剛出生的新生兒，也就是小男孩兒弟弟的媽媽，同時她是一個妻子，也一個愛美的女人。而在這個故事中，之所以發生了家庭親子關係的問題，就在於編號 89753 不能夠意識到媽媽身上不同的身份，所以才帶來了各種衝突。而學生在以研究員的角色進入這個故事時，他們的終極目的就是要解決這

場家庭親子危機，所以他們必須要能夠看到媽媽這一個角色身上的不同的選擇。在這個過程中，學生就進行了一種更為包容的、更具有多樣性的多元化思考。

超越性思考：所謂超越性思考，是參與者（學生）在進入一個角色後，對自我的一種超越。在表演性戲劇舞臺上的角色，演員在扮演時，只能從角色的角度出發，在前文我們已經提到，不管是哪一種表演體系，都要求演員能夠做到真實，演員的自我是為角色服務的，他們的重點始終是他們所扮演的那個角色的單一的、固定的選擇。然而，在教育戲劇的課堂上，即使是所有的參與者（學生）都用同一個角色進入故事，但他們可以有自己的選擇，每個人的選擇都來自於自我，因此可以不同，與此同時，每個人的選擇也是來自於角色的境遇，當學生看到來自于其他參與者或者小組同伴的不同選擇時，也會促發自己更多的思考，這是對自己的一種超越。當戲劇能夠探討並開始呈現出不同的個性、多樣性，那麼這種探討與呈現就能達到一種普遍性。此時，戲劇展示的不是個體，而是人類共同的命運。

以上四種思考方式，是符合辯證思維方法的、並體現出一個層層遞進關係的科學思維方式。情境化思考是對一個完整的境遇的思考，換位性思考是對這個完整境遇中不同的 A 和 B 的雙方的思考，多元化思考是對這個境遇中 A 的內部所包含的各個方面的思考，超越性思考則是看到每一個不同的 A，相互給予啟發後的思考。

如圖所示：

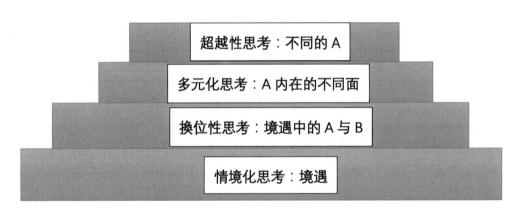

那麼，在教育戲劇與學科課堂結合的課程設計與課堂實踐中，我們如何最終為學生找到那一個合適的角色呢？

首先，我們需要根據上文中對角色框架的四個層級的理解，來進行依次的分析：

1、選擇的故事文本和提取的事件中的角色；

2、為參與者選擇的與戲劇事件的距離關係——即角色的視角；

3、在角色視角下的參與到戲劇中的具體的身份角色；

4、個別課堂活動環節可能需要角色的跳轉，也可能沒有。

比如，教師需要設計一堂以童話《小紅帽》為文本來源的教育戲劇閱讀課程，那麼，角色框架的分析如下：

1、在原故事文本中的角色有：小紅帽、媽媽、外婆、大灰狼和獵人；

2、假設教師基於其教學目標，希望參與者（學生）進入這個戲劇故事的時候與事件中心有一定的距離，為參與者（學生）設定的是傳播者的角色視角；假設教師希望參與者（學生）進入這個故事的距離再遠一些，但是希望對這個事件有一個判定，教師可以為參與者設定一個判斷者的角色視角；

3、如果作為傳播者的角色視角，教師在將《小紅帽》的故事改編成課堂戲劇的時候，為學生設定的身份角色就可以是一名記者；如果作為判斷者的角色視角，那麼學生參與這個戲劇時，教師就可以為他們設計一個員警的角色。

其次，當我們在教育戲劇的課堂上賦予學生角色時，需要注意的是，由於角色視角的不同所帶來的看待原始事件的角度變化，以及在戲劇課堂上，進行故事敘述時的邏輯性變化。

正如希斯考特所說："每一個框架自身又可以成為一個事件。"在參與者（學生）身處不同的角色視角，和在這個視角下所衍生的具體的身份角色時，教師就不能再完全照搬故事文本的內容和敘述方式，他就需要重新解構這個故事，以這個角色的視角、距離事件中心的關係和具體的身份角色，來構作一個新的戲劇。比如，如果是以記錄者——記者的身份，那麼《小紅帽》的故事有可能變成一出記者採訪森林失蹤案倖存女孩的報導；如果是以判斷者——員警的身份，那麼《小紅帽》的故事有可能變成一個警方調查和尋找失蹤女孩的案件。

所以，當角色的視角不同時，參與者（學生）進入戲劇的具體的身份角色也就不同，那麼在課堂上的這出"戲劇"，就不再是原故事文本的照搬，它會需要一個新的，既符合學生進入戲劇時的角色視角的邏輯，又符合具體的身份角色邏輯的新故事和戲劇事件，所以這就需要教師對原故事文本進行改編和二度創作。

這裡需要注意的是，在上述的例子中，假設的都是教師選擇了距離事件中心有一定距離的角色視角，所以無論是記者還是員警，這兩個具體的身份角色都是原本的故事文本中所沒有的，是教師根據需要自己增加的。但這並不是說教師在將原故事文本構作成課堂上的戲劇時一定需要增加新角色，如果教師想讓學生以一個距離事件中心最近的角色視角來參與戲劇，那麼他完全可以選擇事件的親歷者這樣一個視角，那麼這個時候，在《小紅帽》的故事中，小紅帽、大灰狼、外婆、獵人這些原本故事文本中的角色，都可以成為教師在課堂的戲劇中為參與者（學生）設定的身份角色。不過，雖然都是以親歷者的角色視角進入，但學生扮演小紅帽與學生扮演獵人，這兩者看待事件的角度和故事的邏輯仍然是不同的。

第三，既然學生可以成為不同的身份角色，我們就需要考慮學生同角色的切近性。

在課堂中，學生可以成為各種不同的角色，如"清潔工、醫生、記者、員警、偵探、法官、律師、研究員、士兵、國王"等，在生活中出現的不同的角色，都可以應用在課堂內。但賦予學生角色，要考量不同年齡階段學生的心理特徵、道德發展水準、生活經驗和知識能力儲備等要素。

特別要注意的是：當學生成為角色後，並不只是使用了"角色的名稱"，而是要在"角色的外衣"下發展不同的行動，承擔不同的責任"。比如上文提到的"上海男生跳橋事件"，如果教師讓學生在課堂成為救護隊員，就需要在課堂上讓他們做出一系列如何施救的行動：學生可能被分成 4 人一小組，他們需要在小組配合中還原出"如何將男孩從水裡救上岸，如

何進行心肺復蘇、抬上擔架或者為他注射藥物"等行動；如果教師稱呼學生為"救護員"，但僅僅只是"讓他們作為救護員回答教師的問題"，並沒有在"角色的外衣下"發展出實質性的行動，那麼學生的角色實際上是失效的，學生還是他們自身，並沒有成為角色。

學生成為角色後因為需要有具體的行動，所以角色一定要貼近學生真實的生活經驗和能力範疇，他們對哪些角色會比較瞭解，對哪些角色會比較陌生；他們的能力能發展出的"角色外衣下"具體的行動是什麼，這是"角色的切近性"。

比如一年級的學生，在上述"上海男生跳橋事件"中，教師賦予他們"記者"的角色，任務是"為這個事件創作新聞報導"。一年級的學生可能聽說過記者這個職業，對記者的工作也有一定瞭解，但對於一年級學生的能力而言，還沒有形成提取資訊、選取角度和撰寫報導的能力，所以這個角色與一年級學生不匹配；

又比如在上述事件中，教師賦予二年級學生"兒童心理與行為研究員"的角色，任務是"通過這個事件研究中國孩子心理壓力的來源和較常見的問題"。基於二年級學生的生活經驗，"研究員"離他們的實際生活太遠，學生既不能想像研究員的具體生活，也無法發展出在研究員角色下的各種任務，角色的設定同樣是失效的。

當然，離學生生活距離很遠的角色並不是完全不能在課堂上操作。如果教師有充足的時間，有充足的資料和活動可以說明學生先對想要賦予給他們的角色做一定的瞭解後再行動時，也能達到預期的效果。

關於如何為不同年齡階段的學生設定角色，這不僅需要教師的經驗，對參與物件（學生）的瞭解，還需要教師長時間在社會學、心理學等方面的關注和積累。

那麼，在教育戲劇的課堂上，教師如何讓參與者（學生）一步步進入自己事先設定的角色框架呢？教育戲劇中把這一過程稱為"保護入戲"。大衛·戴衛斯認為，如何保護學生進入角色是教育戲劇的一個重要的維度。如前文所述，在作為藝術的戲劇舞臺上，"體驗派"、"方法派"和"表現派"，都有一套幫助演員塑造角色人物的技巧，也需要去和導演一起研讀劇本。比如，斯坦尼斯拉夫斯基就特別注重劇本的研讀，認為導演必須充當好演員與角色之間的"媒人"。但是，我們前文也說到了，在課堂的戲劇過程中，並不追求這種扮演的真實，大衛·戴衛斯甚至認為，在課堂的戲劇中使用斯坦尼的方法，是有害的。他認為，"在過程戲劇中，進入角色相對要更迅速。這是因為要快速找到與角色的聯繫，而不是塑造人物。"[78]

但同時戴衛斯也提到，"期待參與者直接'進入'角色是不會有幫助的。比如，叫學生起身'成為'海盜。如果他們願意的話，他們會站起來，於是你就指揮他們假裝踩著木腿，帶著肩上的鸚鵡在木板上到處走。如果沒有準備，這個過程很容易就會陷入一成不變的老套的角色類型，並且讓人感到很難為情。"[79]尤其是"離自身生活經驗越遠，學生們便越難找到聯繫。"[80]於是，戴衛斯認為，在此時對教師來說，一個最有用的理論和方法就是蓋文·伯

[78] 大衛·戴衛斯. 想像真實——邁向教育戲劇的新理論[M]. 北京：人民大學出版社，2017:107
[79] 大衛·戴衛斯. 想像真實——邁向教育戲劇的新理論[M]. 北京：人民大學出版社，2017:107
[80] 大衛·戴衛斯. 想像真實——邁向教育戲劇的新理論[M]. 北京：人民大學出版社，2017:107

頓提出的第二維度（second dimension）。

戴衛斯認為，第二維度需要具有四個特性：

1、需要可以聯繫的角色特質，屬於孩子們的生命經驗的。

2、需要正在談論的角色可能出現的維度。

3、需要能將全班都帶入（全班有可能是同一角色）。

4、需要能夠推進戲劇。[81]

仍然以前文戴衛斯提到的海盜為例，之前教師的設計是讓學生成為海盜，我們可以把這看作是角色的第一維度，但是海盜這個角色距離學生相對比較遙遠，雖然孩子們很顯然會對這個角色有著非常大的興趣。這個時候，教師可以先向學生解釋，海盜是一群總想要將自己置身於法律之外的人，尤其是在法律非常嚴苛的時代，一個飽受貧困的人，可能因為偷了一塊兒麵包就要被處以絞刑，讓學生去想出其他還有可能會被執行絞刑的罪狀，那麼對於這些人來說，逃離並加入海盜就是唯一的解決方法。通過這一步，學生對於角色的第一維度就已經建立了。他們成為了一名海盜。但是這還不夠。既然是逃脫法律的法外之人，他們必須時刻保持警惕不被發現，並儘快的在港口找到海盜船離開，問題是，他們不能問人，所以他們既需要找到一個很好的掩護方式讓自己不被發現，又要能夠找到一個觀察的方法讓他們能快速的找到海盜船。這個時候，這個海盜的特點就開始顯現：他是一個正在尋找打探消息，同時又非常小心翼翼的海盜。這就是角色的第二維度。

第二維度的作用在於連接境遇。用來連接當下的人和故事所處時代中的人，兩者共同的生存經驗和境遇。是一種跨時代的對社會關係的詮釋。

以上述戴衛斯在課堂上使用的"海盜"這一角色的第二維度為例：

（1）第二維度建立在人類的共通經驗上，同時，人是社會關係的總和。在海盜這個角色中：戴衛斯提取的法外之人和小心翼翼的保持警惕這兩點，是人類的共通經驗，任何人都有小心翼翼的保持警惕的境遇，也都會有某一成為"法外之人"的時刻。

（2）第二維度不是角色的生命經驗，而是通達那個角色的生命經驗。在海盜這個角色中，如果從海盜這個角色本身出發，他的生命中是有殺人這一經驗的，而殺人經驗這一點，顯然是沒有被提煉出來應用于學生的戲劇課堂的，因為雖然這是海盜的生命經驗，但這並不是孩子的生命經驗，不提取角色中這樣的生命經驗作為第二維度，是對參與者的保護。但與此同時，學生在參與故事的時候，並非不知道海盜是殺人的，所以我們說，第二維度是能夠通達角色的生命經驗的，而通達並不意味著使用。

（3）第二維度與參與者特定的年齡經驗是非常相關的。在海盜的這個例子中，我們會發現，對於孩子來說，他們在生活經驗中，經常會做也常常喜歡去做一些規則之外的事情，同時，他們也都有非常小心翼翼保持警惕自己的這些"逾矩"不被發現的時刻，所以從這層意義上來說，海盜與處於這個特定年齡段的孩子達到了某種"契合"。

（4）第二維度與課程的開啟活動是相關的。只有從第二維度的角度出發，我們才能夠在

[81] 大衛·戴衛斯. 想像真實——邁向教育戲劇的新理論[M]. 北京：人民大學出版社，2017：108

課堂的伊始，用第二維度設置相關的活動，引領學生能夠快速、準確且沒有痕跡的進入到角色。

有關第二維度的具體內容與使用方法，我們將在後文"如何成為一個引導者"這一章節中進行詳細的闡述。

另外一種保護入戲的方式來自於希斯考特。她指出演教員（actor/teacher）的職業就是被別人盯著看，但孩子們不是這樣的，他們需要保護。她建議應用任何能讓孩子們專注於他們自身之外的束西，並借此成為一個"他者"（other），這樣一來，立即要進入角色的壓力就減輕了。這需要應用互動的方式。也就是說，活動是以不完整的方式提供給孩子的。作為"他者"的活動會反過來作用在參與者身上，並將他們帶向角色本身。[82]

比如說，教師需要在一堂戲劇課堂給孩子設定一個銀行保安的角色。教師可以借用一塊黑板或者白板作為"他者"來提問：假設銀行需要配置一套安全系統，安保公司會給出什麼樣的提議或計畫？教師可以在黑板或者白板上畫圖，想像這是一個銀行的平面圖，平面圖上有銀行的櫃檯、保險櫃、辦公室等不同的位置，然後教師可以請學生提出任何安保公司會給出的建議，如果他們希望中標的話，他們就必須體現出競爭力。在這個建議的討論過程中，學生就已經不自覺的進入到銀行保安的這個角色中去了，即便他們自己都沒有發現這一點。

綜上所述，筆者認為，在我們的教育戲劇課堂上，參與者（學生）進入角色的過程，是一個從自我（self）到中性狀態（neutral）再到角色（role）的轉換過程。

當教師進入課堂時，此時的學生只是他們自己，然而此時的教師，通過前期的課程設計、對教學目標的瞭解以及找到戲劇（故事）和參與者的連接角度，已經胸有成竹，他即將把學生引導到哪裡，以什麼樣的角色進入戲劇。因此，教師需要通過講故事和一些導入性的戲劇活動，幫助學生進入某種中性狀態，處在中性狀態的學生，此時他們既不是自己，也不是角色，但他們已經做好了一切準備，準備成為接下來有可能賦予他們的任何角色。中性狀態是一個過程，當完成了這個過程之後，學生最終按照教師的引導成為了一個具體的角色。

例如：在心理課程案例《變形記》中，我們可以看一下課程的第一部分。

【教師引導：

同學們，世界之大無奇不有。你們都知道，有哪些人變形的案例嗎？老師給你們舉一個例子，例如在《千與千尋》這部動畫片裡，主角小女孩千尋，她的爸爸媽媽就變成了兩隻又大又肥的豬！那麼你們知道有哪些，人變成動物的案例嗎？

課堂提問：請問同學們知道哪些人變成動物的變形（變異）案例？（邀請學生自由作答）。

教師引導：

原來大家知道這麼多案例，看來大家對人變形有一定深入的研究呀！今天，就讓我們化身成為人類變異研究院裡面的研究員，一起來研究特殊的案例吧！大家可以看一看，在你們每個人的桌面上，都有一個研究員標誌的標牌，當你把標誌貼在了你的左胸口時，你們就是專業的研究員了，快快開始行動起來。（教師在課前需要將標誌做好並發放給每個學生。）

[82] 大衛・戴衛斯. 想像真實——邁向教育戲劇的新理論[M]. 北京：人民大學出版社，2017:108

課堂任務：

研究員們，你們好。我，是你們的研究主任，現在我要告訴一個屬於我們研究院的規矩，如果沒有遵守，是要被扣工資的，如果遵守規矩，還有機會加工資哦！在研究院工作，有一個口號，當研究主任我，喊出前半句口號時，你們要馬上接上後半句口號，並安靜下來聆聽，能做到嗎？我們的口號是：**保密專業，嚴肅認真！請大家跟我來一遍。】**

在上述《變形記》的課程的第一部分，教師先是通過與學生討論有關人變成動物的變形故事，不僅暗合了這節課的故事內容，也是在將學生從完全的自我狀態，引導入一個與接下來的故事有關的狀態，但此時學生還不知道他們將承擔什麼角色，雖然還不知道，但因為教師請學生講述有關人變動物的變形故事，就已經在給學生一種暗示，此時的學生在講述這些故事的時候，通過從自我的儲備庫中尋找相關的故事，就已經開始逐漸進入中性狀態，他們開始準備接受接下來可能與變形這個主題有關的任何一個角色。緊接著，教師通過給學生發放研究員的標誌以及帶領學生進行研究員的口號宣誓這兩個戲劇活動，一步一步將學生的角色範圍收緊，從一個對人類變形動物事件非常瞭解的人到專門研究人類變形動物的專業的研究員，再到一個有著職業要求和操守的研究員，學生所要成為的角色變得越來越具體了。在上述教師引導學生從自我過渡到中性狀態再到角色的過程中，我們可以看出，在使用教育戲劇中的第二維度這一概念時，我們是在逐步明確對身份角色的限定。一開始，學生僅僅是對人類變成動物的變形事件很瞭解的人，之後他們被限定成專門研究人類變形的專業研究員，最後這個限定更加的加強和集中，就是他們有了必須遵守的職業規則和專業精神，這是一群非常有經驗的，同時不會違背保密原則的研究員。

中性狀態不僅是學生從自我到角色的一個過渡階段和通道，同時，我認為它也是自我和角色兩者之間的一種連接。學生在角色中所做的境遇下的反應，一定是調動了自我的生命經驗的。

綜上可見，在一節教育戲劇的課堂上，學生通過角色框架，有一個在這個角色的視角下、並參與到戲劇中的具體的身份角色。而在具體的戲劇活動過程中，因為學生有時會被要求全班集體表演，有時他們又會被分為小組表演，他們可能又會出現角色的跳轉。除此之外，學生在進入角色的同時，他們也在觀看其他同學（參與者）的表演，這個時候他們又是觀眾。如果以表演性戲劇中的觀演關係角度來看，劇場中演員與觀眾分開的觀演關係，在教育戲劇的課堂上是集于學生一身的。所以，從教育戲劇的角度來說，學生在一節課上，他的身份從單一的學生，轉化成了一個參與者的合集，在這個參與者中，學生是聽故事的人，同時他們通過自己的編創進行表演，並以觀眾的身份觀看他人的表演。

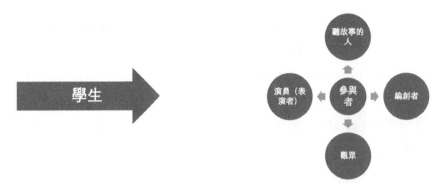

　　那麼，與學生對應的，教師在教育戲劇課堂上所承擔的角色同樣是多重的。首先，在教育戲劇的課堂上，我們希望教師能夠擺脫"教師"這一固有身份的限制。在課程的設計階段，教師是一個編劇；在課堂的實踐階段，教師首先是一個講故事的人，他需要用戲劇化的方式為學生講述故事；同時，他是一個導演，他需要在適當的時候，用適當的戲劇活動引導學生進入角色，進入故事；接下來，教師同樣也會成為演員，同學生一樣，他也會成為戲劇中的一個角色，有的時候，教師的這一角色貫穿整個戲劇的始終，有的時候，僅僅是在一個或幾個戲劇活動中教師需要入戲，教師入戲的具體的身份角色，也同樣是在角色框架之下的；教師也是觀眾，但是，教師觀看過程，需要他能夠善於傾聽，迅速的從學生的表演中搜集資訊、歸納、總結，並通過即時的回應與回饋，引導學生到達課程目標。因此，我們將這樣的"教師"稱之為引導者（Facilitator）。

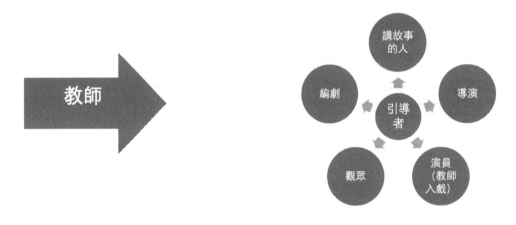

2.4 戲劇（故事）中的衝突以及張力時刻

戲劇作為舞臺藝術形式，往往最吸引觀眾的部分是舞臺上發生的戲劇衝突。在中國的戲劇理論界和批評界，就長期存在著一種流行的說法——沒有衝突就沒有戲劇。不僅在中國的戲劇理論界，古往今來，縱觀世界各國的戲劇理論家，都不同程度上的把戲劇衝突放在戲劇作品中的強調位置。例如：伏爾泰認為"每一場戲必須表現一次爭鬥"；黑格爾把"各種目的和性格的衝突看作是戲劇的中心問題"；法國戲劇理論家布倫退爾在《戲劇的規律》中，明確把衝突作為戲劇藝術的本質特徵。[83] 甚至在此之後，很多認同布倫退爾觀點的理論家們將這一觀點發展成了"衝突說"。

那究竟什麼是戲劇衝突？戲劇衝突（conflict of dramaturgy）來源於拉丁文 "conflitus"，是"表現人與人之間矛盾關係和人的內心矛盾的特殊藝術形式。"[84] 戲劇衝突在戲劇作品中的表現形式有廣義和狹義之分：

廣義的戲劇衝突，是指主人公或者劇中人物的意願以及行動受到了某種阻礙，以及人物在受到這種阻礙之後是如何應對的，一般包括：人物與人物之間的衝突、人物自身的內心衝突以及人物同外界自然的衝突。如果以內、外來界定，我們可以把人物與人物之間的衝突和人物同外界自然的衝突，都看作是一種外在衝突，也有人稱之為外部衝突，而人物自身的內心衝突就可以看作是一種內在衝突或者稱之為內部衝突。

狹義的戲劇衝突，則僅指人物與人物之間的衝突，是人物，尤其是主人公的意願受到其他人物的阻礙以及應對的態勢。狹義的戲劇衝突也就是人物與人物之間的衝突，也有兩種表現形式：其一，動作的衝突，人物產生一個動作或者行動，但受到了阻礙；其二，意願的衝突，人物具有某種意願，但該意願在還未付之於行動時就受到打壓和衝擊。

舞臺上的或者說表演性的戲劇中，追求怎樣的衝突呢？

首先，戲劇衝突追求一種舞臺上的爆發，追求一種外化的形式，而這種外化的形式常常表現為一系列的行為或動作。例如，在話劇《雷雨》的最後一幕，舞臺上的戲劇衝突達到全劇的高潮。周萍和四鳳與魯侍萍告別，正當周萍和四鳳要離開的時候，繁漪帶著周沖前來，並在周沖的面前揭露周萍與四鳳的關係，妄圖利用周沖而阻攔周萍和四鳳。然而周沖卻退出了對四鳳的爭奪，無奈之下的繁漪自爆自己與周萍的情人的關係，慌亂的周萍拉著四鳳強行要走，繁漪大喊周朴園，原以為可以借助周朴園阻攔周萍，卻沒想到周樸園在見到魯侍萍後，以為是魯侍萍終於要揭穿自己和周萍的母子關係，於是說出了三十年前的真相，命令周萍下跪認母。此時，舞臺上的戲劇衝突在這個時刻達到頂點，體現在人物的一系列動作上就是，周萍下跪，繁漪和周沖因為震驚擁抱在一起，魯侍萍伏案痛哭，四鳳在巨大的衝擊之下沖出周家大宅，周沖見狀追趕，周朴園質問周萍，所有人陷入巨大的混亂之中。最後，舞臺上只留下周萍一人，傳來四鳳和周沖觸電而亡的死訊，周萍找到手槍自戕倒下，這是戲劇衝突的

[83] 胡喬木，曹禺，黃佐臨等. 中國大百科全書戲劇卷[M]. 北京：中國大百科全書出版社，1998：431

[84] 胡喬木，曹禺，黃佐臨等. 中國大百科全書戲劇卷[M]. 北京：中國大百科全書出版社，1998：431

最後一個動作。

筆者認為，在話劇《雷雨》的最後這一場戲當中，所體現的戲劇衝突包含了上述戲劇衝突所有的類型。

第一，在這一幕中，在出場的每一個人物之間都存在著衝突，且人物之間的衝突既體現在行動和動作上，也體現在意願上。例如：繁漪阻攔周萍帶四鳳離開，動作上的體現是擋在周萍面前，大喊周樸園，此時的周萍，動作上與繁漪的衝突是要衝破繁漪的阻攔，拉著四鳳要強行離開；意願上，繁漪和周萍的衝突體現在，前者想要留住周萍，留住自己與周萍的情人關係，而後者卻想極力否認。

第二，在這一幕中，每個人物的內心衝突也相當的豐富，因為每個人物都有想隱藏的秘密，也都有想要達到的目的。例如：魯侍萍一開始催促這周萍和四鳳離開，想要隱藏的是二人是同母異父兄妹的事實，想要達成的是二人想要在一起的心願，但這兩者之間是存在巨大的倫理矛盾的，然而魯侍萍卻沒有勇氣宣之於口。再比如，周樸園命令周萍下跪認母，周萍的內心矛盾在於，認或不認都不能改變他已經知道自己與四鳳的兄妹關係，然而認或不認，他都與四鳳有了實質的情人關係。所以下跪這個動作，凝結的周萍的內心衝突是非常豐富的。

第三，在這一幕中，也非常巧妙的設計了人物與外界自然力的衝突。我們可以看到，每當有秘密被揭穿時，就會響起打雷的聲音，最終四鳳無法承受情人變哥哥的事實沖出周家大寨時，外面雷雨大作。這裡，劇本和舞臺的處理都將人物所處的外界環境（自然的、社會的）進行了"人化"。周家大寨就像一個牢獄緊緊的鎖住所有人，鎖住四鳳，而外面的雷雨交加，則更加集中的體現了當時社會對人的摧殘，四鳳沖出"牢獄"，沖入狂暴的雷雨中，中電身亡，不僅是表面上的人物與外界自然力的衝突，也是象徵意向上的人物與外部的衝突。

從上述《雷雨》的例子中，我們可以看出，在這一幕中，戲劇衝突不管是人物與人物之間的衝突（包括動作的和意願的），還是人物自身內心的衝突，抑或是人物與外界自然力的衝突，都落實到了具體的行動和動作，才能夠在舞臺上展現出來，並帶給觀眾巨大的衝擊力。

需要注意的是，在當代戲劇中，有人提出用"抵觸"取代"衝突"的主張，而是採取和平方式，如退讓、妥協、容忍等，因而就使矛盾不爆發為衝突。[85] 這既與隨著當代戲劇和舞臺藝術形式的發展進程有關，也反應出戲劇更多的關照社會生活的特點，畢竟在現實的社會生活中，衝突只是矛盾發展的一種特殊的、並不是唯一的形態。[86]

那麼，我們在教育戲劇的課堂上，也需要展示或者說呈現戲劇衝突嗎？

大衛·戴衛斯在《想像真實-邁向教育戲劇的新理論》一書中曾說"衝突出現時戲劇段落就結束了。"[87]

戴衛斯認為："所有戲劇都探索那些讓我們頭疼的社會生活，當我們分享這個星球的同時，我們也將這些麻煩相互傳遞。創造戲劇（教育戲劇）這種藝術形式能夠最有效地探索這些境遇，而張力是關鍵的描述詞。如果沒有張力就沒有戲劇。然而，它不是衝突。衝突出現

[85] 胡喬木，曹禺，黃佐臨等. 中國大百科全書戲劇卷[M]. 北京：中國大百科全書出版社，1998：432

[86] 胡喬木，曹禺，黃佐臨等. 中國大百科全書戲劇卷[M]. 北京：中國大百科全書出版社，1998：432

[87] 大衛·戴衛斯. 想像真實——邁向教育戲劇的新理論[M]. 北京：人民大學出版社，2017：74

時戲劇段落就結束了。張力是衝突的內在，支配《哈姆雷特》始終的是復仇的願望帶來的張力。在哈姆雷特認為他叔叔藏在掛毯後面，並想要殺掉他時，這種張力就暫停了，事實上掛毯後面的是老普羅涅斯。如果恰巧是他叔叔站在後面，那麼本劇就結束了。"[88]

由此可見，與在表演性的戲劇舞臺上不同，我們在教育戲劇的課堂上，既不追求正面呈現戲劇衝突，也不刻意回避戲劇衝突，對於我們來說，衝突只是戲劇帶來的一種表皮，重要的是在這層表皮背後的"張力"——也即戴衛斯所認為的"衝突的內在"。

在一節教育戲劇的課堂上，學生不是戲劇的觀眾，他們不需要通過捲入戲劇衝突給自己帶來"宣洩"，相反，學生是整個戲劇的參與者，他們需要進入戲劇事件提供的境遇，以角色的身份去切身的感受事件當中，衝突背後的張力，所以，我們常常使用各種教育戲劇的習式，讓參與者（學生）停在衝突爆發的某一刻，並讓他們用任務的方式去回應這個衝突，從而產生學習。

教育戲劇的課堂學習是一個由內而外的發生過程，而恰恰戴衛斯所提到的張力呼應了這種學習的內化。為什麼這樣說，我們可以再來看看上文中我們引用的戴衛斯的例子。在戴衛斯的例子中，相較於刺刀見血的"衝突"爆發時刻，想要揭開掛毯並殺死叔叔的哈姆雷特，此刻內心的衝突才是最激烈的——要不要揭開掛毯，要不要殺死叔叔為父親復仇？在戴衛斯的理論語系中，他認為這才是張力的所在——雖然此時戲劇衝突尚未發生，但衝突背後的張力已經發生了。戴衛斯認為教育戲劇的課堂需要聚焦在張力的時刻，而不是衝突的時刻。

因此，我們可以得出一個結論，當我們在進行教育戲劇的課堂構作和實施時，我們並非不需要戲劇衝突，只是我們並不需要像在舞臺上那樣正面呈現衝突，反而我們需要關注的是戲劇衝突背後的張力時刻。

那麼接下來的問題，就是我們如何在教育戲劇的課堂上找到或者創造出這個衝突背後的張力時刻？

從筆者的實踐經驗來看，在這個構作與實施的過程中，大部分教師特別容易出現的問題體現在兩個方面：一方面，教師畏懼在課堂上展示戲劇衝突，因為這涉及到對學生的可控性，正面的展現戲劇衝突，往往將學生置於非常暴露的狀態中，對學生缺乏保護，這是教師不希望在課堂上看到的；但另一方面，教師在課程的構作設計過程中，卻又非常容易不自覺的走向戲劇衝突，最常見的現象，就是教師會在課程構作和課堂操作過程中，請學生表現兩個對立雙方發生矛盾的衝突場面，以至於最後學生就在課堂中表演兩個對立雙方"吵架"、"辯論"的過程，如果控制不好，甚至有可能出現學生表演"打鬥"的過程。

那麼，正確的構作方法是什麼呢？

首先，教師需要找到一個衝突發生的主體，這個主體應當是學生的參與的戲劇中的一個角色。

其次，教師需要為這個主體尋找或者設計一個衝突，這個衝突可以是我們在前文闡述的戲劇衝突中的任意一種。

[88] 大衛·戴衛斯. 想像真實——邁向教育戲劇的新理論[M]. 北京：人民大學出版社，2017：74

再次，我們需要思考，我們需要在衝突的哪一刻停下來，而這一刻能夠為這個主體帶來最大的張力——這種張力可以是內心的，也可以是道德的，它能夠體現此刻主體所處的境遇。

最後，我們需要為這個張力的時刻找到一個最優的課堂呈現方式。因為我們不能夠把這種張力停留在口頭的表述、或者討論這種純思維或者純語言的模式，這樣就不是一堂戲劇課了，我們需要將這個張力用外化的行動或動作展現出來，但它又不會像純粹的戲劇衝突那樣，追求舞臺上的爆發性、激烈性。這個時候，就需要運用教育戲劇課堂中的各種習式，將它具象化的、行動化的呈現出來。

例如，在我們的《道德與法治》課例《勿忘國恥》中，我們在故事中為學生設計了這樣一個張力時刻——同時也是一個道德兩難：一個衛生兵，正在照顧一位受傷的八路軍團長，然而此時遇到日軍的大掃蕩，衛生兵護著團長，躲過了日軍的掃蕩，所有的日軍漸漸走遠，衛生兵發現，整個村子的村民都幾乎被日軍殘害，就在衛生兵剛要鬆口氣他成功的掩護了受傷的團長時，發現一名日本兵正在帶走一個沒有死的小女孩。此時的衛生兵陷入了一種道德上的兩難（即內在的道德衝突），是沖出去救下女孩，但很有可能自己和團長都會暴露，還是放任日本兵帶走女孩，自己能夠保護受傷的團長。

在這個課例中，第一步，教師需要找到一個衝突的主體，很顯然在這個故事中，衝突發生的主體就是故事的主人公——衛生兵。

第二步，我們需要找到這個主體身上可能發生怎樣的衝突：除了顯性的，可能發生的衛生兵和日本兵的衝突之外，此刻能夠帶來更大張力的，是衛生兵內在的衝突：首先，衛生兵面臨著不同價值層次的道德要求之間的衝突，面對日軍的掃蕩威脅，衛生兵是選擇"追求生存"保全性命，還是"追求道義"拯救和幫助他人；其次，衛生兵同時面臨著同一價值層次但由於涉及不同物件而導致的道德要求之間的衝突，即是保護團長的生命，還是保護女孩的生命。

第三步，為了增強這種張力，我們設計了衛生兵必須要在這個衝突所帶來的道德兩難中做出選擇，他不能什麼都不做，但無論他做何種選擇，都無法帶來共贏的結果，這就是一種兩難，而這種兩難就形成了強烈的張力。

最後，我們需要將這個衝突的張力時刻用教育戲劇的習式在課堂上外化的呈現出來，它必須落實於學生在課堂上具體的行動或動作，這是戲劇的要求，同時也是課堂學習的要求。因此，在課堂上，我們設計的任務是，讓學生兩人一組，來演繹此刻這個衛生兵內心的兩種聲音："一個聲音是去救那個就要被日本兵帶走的女孩，另一個聲音是留下來保護團長"，請學生把這兩種聲音在衛生兵心中的對抗展示出來。教師需要邀請 1-2 組學生上臺展示這個內在聲音矛盾鬥爭的瞬間。當學生完成這一戲劇活動時，這節《道德與法治》課的內在學習也就同時產生了。

這裡筆者想要強調的是，由於在構作一節教育戲劇課時，教師經常容易習慣性的去構作戲劇衝突，因此，不妨我們不要回避它，反而可以將戲劇衝突作為一個助手，教師可以先去想像戲劇衝突，然後在戲劇衝突爆發的最高點停下來，從中去捕捉其中的張力時刻，而這種張力常常是由主體所處的某種兩難境遇造成的，發掘主體所處的兩難境遇，常常能夠幫助我

們找到張力的時刻。

2.5 戲劇的行動

在上一節中，我們提到，當我們找到衝突的張力時刻後，我們需要通過主體發出一個具體的行動將其呈現出來。這一點，也是教育戲劇的課堂最不同于普通課堂的一點——落實於具體的行動。而行動或者說動作，恰恰也是戲劇的本質特點。

從戲劇的語境出發，我們必須首先瞭解行動與動作這兩個詞彙的意義。

如果我們從漢語的角度來解釋行動與動作這兩個詞彙：

行動：是指為達到某種目的而進行的活動；亦指活動，**行動**是動詞，附屬含義為行者動著做，能有行走動作的意思。

動作：具有一定動機和目的並指向一定客體的運動系統。簡單的解釋是：**動作**是角色五官位置的變化（即表情變化）、角色肢體位置的變化（即**動作**變化）和角色與所處環境相對位置的變化（即運動距離的變化）的過程。人的**動作**不是孤立的，而是包括在人的整體活動之中。是活動的組成部分，它是以自覺的目的為特徵，並且總是由一定的動機所激發，因而具有社會的性質。

從漢語的釋義我們已經可以很清晰的看出，行動與動作兩者都是具有目的性的，相比較而言，兩者的區別與聯繫就在於，行動是一連串動作的合集。

那麼，從戲劇的角度來說，我們常常說的戲劇動作（action of drama）實際上並不是動作 movement，而是行動 action。因為按照英文的語境，動作為 movement，只是演員形體上的視覺變化，而 action 則是帶有目的的、具有態度的 movement，內心有沒有目標是兩者的區別。所以，我們在舞臺排練現場、影視劇的拍攝現場，導演發號施令讓演員開始表演的時候，用的詞是 "action"。在舞臺上，觀眾想要看到的也是有意義的 action，而不是白開水一般寡淡無味的 movement。所以，事實上，我們常說的戲劇動作，實際上戲劇行動——action。

戲劇動作（action of drama）：戲劇藝術基本表現手段。在表演藝術中，又稱舞臺動作。亞里斯多德在《詩學》中把動作作為戲劇的特殊表現手段。他指出：戲劇模仿的物件（內容）是行動，而模仿的方式則是動作。從表現的內容來說，戲劇是行動的藝術；從表現手段來說，戲劇是動作的藝術。戲劇就是用動作去模仿人的行動，或者說是模仿 "行動中的人"，正如亞里斯多德所說，動作是支配戲劇的法律。[89]

戲劇動作作為一種表現手段，它來源於生活，但不等同於生活中的動作。動作作為生活用語指的是人的舉動或身體的活動。在戲劇藝術中，所謂動作也包括形體活動，一般稱之為外部動作、形體動作。但是，戲劇動作的含義還包含著非形體的活動。H.貝克把動作分為外部動作與內心活動兩大類，進而又把它分為以下五類：

（1）純粹外部動作；

（2）性格化動作；

[89] 胡喬木，曹禺，黃佐臨等. 中國大百科全書戲劇卷[M]. 北京：中國大百科全書出版社，1998：436

（3）幫助劇情發展和說明劇情的動作；

（4）內心動作；

（5）靜止動作。

J. H. 勞森認為：在戲劇中，說話（臺詞）也是動作的一種形式。也有人認為：把戲劇動作分為外部動作和內心活動是不科學的，因為在戲劇中，人的內心活動總是應該外現出來，而外部動作只是內心活動的外現方式之一。為此，又可以根據戲劇動作的實際完成方式，把它分為：外部形體動作、言語動作、靜止動作等等。外部形體動作指的是觀眾可以直接看到的動作方式；言語動作指的是對話、獨白、旁白等等；靜止動作又稱停頓、沉默等等，指的是劇中人物既沒有明顯的形體動作，又沒有臺詞，是因為人物在靜止不動的瞬間都有豐富的內心活動，通過演員的姿態、表情，將內心活動傳達給觀眾。[90]

一個完整的戲劇動作可以分解為：做什麼，為什麼做，怎麼樣做。做什麼，指動作的內容，如喝茶、舞劍等等。為什麼做，指動作的心理動機，如為什麼喝茶、為什麼舞劍等。怎麼樣做，指具體的動作方式。其中，為什麼做與怎麼樣做，是緊密聯繫的，前者制約著後者。在劇本中，劇作家的提示一般只是做什麼，演員要完成動作，首先應搞清楚為什麼做（具體的心理動機），然後才能確立具體的動作方式。同樣，人物的每句臺詞（言語動作）也可以分解為說什麼，為什麼說，怎麼樣說。[91]

戲劇動作具有直觀性。戲劇正是借助動作這種手段，將人物的行動、事件以及矛盾衝突的發展直觀地展現在觀眾面前。同時，戲劇動作又具有揭示性。在戲劇中，人物的心理活動本身是非直觀的，各種動作方式正是非直觀的心理內容的外觀方式。[92]

每一個戲劇動作都有內因和外因。動作的內因是動作者的心理動機；動作的外因則是客觀的情境，情境影響了人物，促使他（或她）產生特定的心理內容，才能發出動作。因此，每一個完整的戲劇動作都包括外——內——外的過程。只有把動作的內因和外因展現出來，觀眾才會瞭解動作的意義。[93]

勞森說過，"流動性"是戲劇動作的一個重要特徵。所謂"流動性"，指的是它的因果連續性，一個動作由別的動作生髮出來，同時又引起別的動作。每一個戲劇場面都是由一個因果相承、持續法陣的動作體系構成的。[94]

上文中，對作為表演藝術、舞臺藝術的戲劇動作的大量闡釋，可以被我們使用到教育戲劇課堂中的，最具有借鑒意義的，筆者認為是以下三點，即：

1、動作的直觀性、可視性；

2、動作的連續性、流動性和與之對立的聚焦性、凝結性；

3、動作的意義。

[90] 胡喬木，曹禺，黃佐臨等. 中國大百科全書戲劇卷[M]. 北京：中國大百科全書出版社，1998：436

[91] 胡喬木，曹禺，黃佐臨等. 中國大百科全書戲劇卷[M]. 北京：中國大百科全書出版社，1998：436

[92] 胡喬木，曹禺，黃佐臨等. 中國大百科全書戲劇卷[M]. 北京：中國大百科全書出版社，1998：436

[93] 胡喬木，曹禺，黃佐臨等. 中國人百科全書戲劇卷[M]. 北京：中國人百科全書出版社，1998：436

[94] 胡喬木，曹禺，黃佐臨等. 中國大百科全書戲劇卷[M]. 北京：中國大百科全書出版社，1998：436

其一，在教育戲劇課堂中，我們是將語言與動作區分開的，我們並沒有將"臺詞"作為一種言語動作。相反，我們希望教師以及學生，能夠改變過多依賴語言的習慣，一開始表演就是大量的在說一些"水詞"。在傳統課堂，很多一線教師會提及"情境教學法"。"情境教學法"的一個很大的特點就是在還原一個情境時主要依靠語言。然而，在我們的戲劇課堂上，動作才是我們關注的焦點，因為動作使得戲劇產生。但是，由於我們的課堂表演環節，幾乎都是即興產生的，而即興表演的一大危險就在於它常常喚起一系列的語言，而學生只是在入戲說話而已，他們並沒有真正進入到戲劇的境遇中。所以，這個時候，教師要做的，就是要盡可能的調動學生去產生動作。因為動作的這種直觀性與可視性，才能指向意義（有關動作的意義，我們將在後文進行詳細闡述）。

例如：在課程案例《我是獨特的》當中，有一個情境還原表演的活動，企鵝派克擅長跳舞，然而這在以跳水為榮耀的企鵝世界是不被認可的，場景要求還原企鵝派克在練習跳舞時被同伴們發現了，要求學生用靜像表現企鵝派克被發現時的場景，會發生什麼。在這個戲劇活動環節，如果教師不加以限制，學生非常容易表演成各種"水詞"，他們會把對企鵝派克的看法用語言表達出來，然而大量的語言表演是不能夠將意義集中的，甚至有可能會出現"出格"的語言，讓教師的課堂失去控制。而在教育的課堂上，這個活動環節，教師要求學生以小組的方式，用一組靜像的動作去表達夥伴們對派克的看法。那麼學生必然就需要去思考，用什麼樣的動作能夠去表達。他們會將所有的想法和意義凝結到一個具體的動作，而觀看的學生和引導的教師，都需要去探索這個動作背後的蘊含，那麼他們的思考將更加的明確、集中，而不是流於語言的泡沫。

其二，在戲劇藝術的舞臺上，強調動作的連續性與流動性，一系列的動作才能形成一個有意義的行動（action），強調動作之間的承接與生髮關係。但在教育戲劇的課堂上，當然，我們會注重在表演中的動作的連續性與流動性，每一個動作的產生都不是割裂的。例如，在"靜-動-靜"的這個習式的操作中，教師往往讓學生先產生一個動作並靜止住，在觀看和分析該動作之後，要求學生在教師的指令下，產生這個動作的下一個動作，之後再次靜止，再次觀看和分析第二個動作。因此，在"靜-動-靜"的兩個動作之間，一定是有承接關係的，前一個動作導致下一個動作的產生，兩者之間具有連續性和流動性。

然而，在教育戲劇的課堂上，我們更注重的是某一個具體動作的聚焦性和凝結性。因此，我們最常使用的幾種有關動作的習式，如"靜像"，就是聚焦某一個具體的動作，教師通過引導學生觀看和分析這一個具體的動作，實際上是在探討這個動作背後的意義，而這個意義則是與該節課核心的探討有關的（關於核心，我們將在下一節《核心任務》中具體闡述）。

其三，動作的意義。如果製造意義是戲劇活動的中心，那麼桃樂西·希斯考特的五個"意義的層次"（levels of meaning）便是這裡的關鍵理論，它也被稱為"解釋的層次"（levels of explanation）（Gillham, 1988；Gillham, 1997）、"承諾的層次"（levels of promise）（Heathcote and Bolton, 1995）和 AMIMS[action（動作）、motivation（動機）、investment（注入）、model（模式）和 stance（立場）]（Gee，2011）。[95] 大衛·戴衛斯把這

[95] 大衛·戴衛斯. 想像真實——邁向教育戲劇的新理論[M]. 北京：人民大學出版社，2017:77

稱為"意義的層次"。

希斯考特將這個非常有幫助的工具發展了很多年,但從未寫下來過。吉勒姆是第一個詳細敘述它用途的人。希斯考特認為,一個動作至少包含五個層次:動作本身;它的動機;為動作注入了什麼;它從哪裡獲悉的;以及它的普遍含義或它揭示的關於參與者的立場,或在更加即時的形式裡,人生應該或不應該是何種樣式的。[96]

吉勒姆發展了希斯考特的這一工具,並對此做了更為有效的解讀:

① 動作——特殊的動作——做了什麼;

② 動機——個人意識——個體中的特殊——心理學層面;

③ 注入——社會(階級)關係——社會中的個體中的特殊——社會學層面;

④ 模式——歷史——歷史中的社會中的個體中的特殊——歷史學層面;

⑤ 立場——自然/本質——自然中的歷史中的社會中的個體中的特殊——人生應該或不該是什麼樣的——哲學層面。[97]

大衛·戴衛斯作為一位持續發展希斯考特教育戲劇的重要理論家,在他2014年的著作中重新將這個重要的概念框架梳理為動作意義的五個層次:

① 動作本身——做了什麼;

② 動機——即時的原因;

③ 注入——為什麼這麼重要/處於緊急中;

④ 模式——從哪裡獲悉的(積極或消極的模式);

⑤ 立場——人生應該或不該是什麼樣的。[98]

這裡筆者將給大家一個非常的具體的生活中的案例,來闡述教育戲劇理論中的"動作意義的五個層次"。

[情景簡述:幾年前,我和先生帶孩子去泰國的沽島旅遊,在島上認識了新的朋友,也都是帶孩子出來玩的年輕夫妻。有一天,這幾個爸爸在一起聊天,那時候大家還不是很熟悉,**其中一個爸爸拿出香煙分給大家,我先生平時是不抽煙的,當時我看到他猶豫了一下,但還是接過了香煙。**]

動作:接香煙

動機:加入大家一起抽煙

注入:如果在這樣的社交場合不接香煙的話,其他爸爸會覺得我先生不合群,就不會迅速的拉近彼此的距離。

模式:長期以來,周圍男性的社交場合都會抽煙。可能從小大家就耳濡目染。

價值觀:一起抽煙是男性的社交方式;為了達到社交目的,人們往往要選擇一些彼此的

[96] 大衛·戴衛斯. 想像真實——邁向教育戲劇的新理論[M]. 北京:人民大學出版社,2017:77

[97] 曹曦. 從餐桌到宇宙 重審"意義的層次"[G]. 北京:見學國際教育文化院,2018:11

[98] 曹曦. 從餐桌到宇宙——重審"意義的層次"[G]. 北京:見學國際教育文化院,2018:9

共同點。

上述例子，使我們從教育戲劇的角度去分析一個生活中的動作。然而，正如前文我們在談到舞臺藝術中的戲劇動作時所提到的，戲劇作為一種表現手段，它來源於生活，但不等同於生活中的動作。同理，在教育戲劇的課堂上，這個動作雖然同樣來源於生活，但它也不等同於生活中的動作。它與日常生活中的動作的最大區別就在於，日常生活中的動作，我們並不會去追究每個動作的意義，而教育戲劇課堂中聚焦的動作，一定是會追究其中的意義。用克裡斯·庫珀的話來說，就是"生活中的動作，是行動先于意義的，而在戲劇中，是意義先於行動的，行動是一個意義的鏈條。"我們在生活中發出一個動作，不一定帶有某種意義，或者說不一定每時每刻都先考慮我們的動作要承載什麼意義；然而在教育戲劇的課堂中，我們在設計一個動作或者引導學生產生一個動作時，是先要去思考這個動作承載的意義再去做的。

例如，在課程案例《勿忘國恥》中，"團長用盡力氣推了衛生兵一把"的"推"。

【教師入戲：

教師首先與學生一起根據聲音做出各種反應。等聲音消失後，教師入戲衛生兵，說："夥伴們，好像安靜下來了，他們好像走遠了，我們現在可以放鬆一下了。（這裡教師可以表演，比如看看門外面）但是，我好像還聽到了別的聲音，你們聽到了嗎？"（此時讓學生回應，肯定有人說聽到，有人說沒聽到）

教師繼續說："我怎麼隱隱約約聽見有女人的哭聲？我出去看一下，天呀，地上好多的屍體，他們把幾乎整個村子的村民們都殺了，有個日本兵發現了一個沒有死的女孩，他正要帶走她，我該怎麼辦？"

教師出戲

教師引導：

同學們，現在就是一個道德抉擇的瞬間，如果我出去救這個女孩的話，那團長就會被發現，如果我保護團長，那這個女孩就會被帶走。我是該去保護團長還是救那個女孩？我真不知道該怎麼辦，如果是你，你會如何抉擇？

課堂任務：

請同學們兩人一組，演繹戰士內心兩個聲音的鬥爭。一個聲音是去救那個就要被日本兵帶走的女人，另一個聲音是留下來保護團長，請學生把這兩種聲音在衛生兵心中的對抗展示出來。教師可以邀請 1-2 組學生上臺展示這個矛盾鬥爭的瞬間。

教師引導：

在這樣的時刻，他到底會做怎樣的選擇呢？我好像記得剛剛我們在讀那些日記碎片的時候，裡面有一條是——**團長用盡最後的力氣推了我一把**。在這樣危急的關頭，奄奄一息的團長已經無力說話了，你覺得這拼盡全力的一推中，他想說什麼。

課堂任務：

請學生每個人在紙上寫下一句，團長那一刻想說的話。寫完後邀請 3-5 位大聲讀出團長的話。】

我們可以具體分析一下"推"這個動作的"意義的五個層次"。

（1）動作本身：推

（2）動作的動機：在"推"這個動作之前，衛生兵陷入了一種道德上的兩難（即內在的道德衝突），是沖出去救下女孩，但很有可能自己和團長都會暴露，還是放任日本兵帶走女孩，自己能夠保護受傷的團長。而團長的這一"推" 是在這個衝突中進行了道德判斷和道德排序，團長代替衛生兵做選擇，為自己選擇了"追求道義"而放棄"追求生存"，這是在不同價值層次之間的道德要求的衝突之間的選擇。團長這一"推"背後的動機就是去拯救女孩，即時的動機在於當時的情況緊迫，如果不"推"，女孩就會被日本人帶走，身在的動機就是團長和衛生兵當時所處的境遇，就是一個具有道德兩難的境遇。

（3）動作的注入：在"推"這個動作背後有著複雜的注入，具體體現在其中三層的倫理關係，團長與衛生兵，團長與女孩，團長與日本人。團長與衛生兵是上下級、是戰友、衛生兵也是團長的救命恩人；團長與女孩，是軍人與百姓的關係；團長與日本人是敵人的關係。在這個一個"推"的動作背後，把這三重倫理關係的意義都體現了出來。

（4）動作的歷史："推"這個動作背後的歷史，實際上一種文化和道德傳統，就是在我們的中華文化和中國的歷史傳承中，作為軍人，就是始終把"大義"放在優先於自己的生命的位置。軍人的職責就是要保護普通的百姓，軍人可以為了國家、為了人民而犧牲自我。這從中國的各類戰爭史中都可以找到大量的印證。

（5）動作的價值觀與人生觀："推"的這個動作背後，體現的團長的價值觀在於，他對"犧牲自我，拯救百姓"這件事情的價值判斷——價值觀，也體現出團長對於自己的犧牲的意義，對自己是一個什麼樣的人的根本看法——人生觀。

當我們瞭解了"動作意義的五個層次"之後，對於教師來說，更重要的就是如何在教育戲劇的課程構作以及課堂實踐中使用它。

首先，教師可以有意識的在課程中設計這樣與核心相關的動作。例如上述《勿忘國恥》這一課程案例中團長的這一"推"。

其次，教師可以有意識引導學生在課堂上自己發展和創建出這樣的動作。例如，在課程案例《我是獨特的》中，有一個靜像動作的探索環節，教師要求學生扮演派特，用一個靜像動作表演他拿著跳水的成績單在跳臺上的場景。那麼，每個學生會發展出什麼樣的動作？

【教師故事講述：

自從這件事後，派特再也不敢跳舞了，他開始專心練習跳水。很快，一年一度的"跳水大賽"要開始了，爸爸媽媽給派特請了最有名的專業教練，派特也非常勤奮地練習。夜以繼日的練習，足足努力了三個月。你們猜猜，這一次結果怎樣呢？*（教師在這裡可以稍作停頓，聽一聽學生的猜測與回饋。）*

這一次啊，派特終於鼓起勇氣站上了十米跳臺，他回憶著教練教他的技巧，努力地往下一跳，

只聽啪的一聲，他四腳落水，像一隻大青蛙一樣，摔在了水面上，派特還是拿了倒數第一。*（教師進行戲劇化講故事，邊講邊表演）*。當派特聽到自己是倒數第一後，他拿著成績單又走上了跳臺，又待在跳臺上的派特，那一瞬間他的表情和動作是什麼樣的呢？

課堂任務：

集體靜像照片定格。全班同學用靜像照片進行定格表演，表現派特此刻拿著倒數第一的成績單站在跳臺上的場景。請同學們想像一下，此刻，教室裡的桌子、椅子就是派特的跳臺，他可能是站著，也可能是坐著、蹲著、跪著。這一瞬間，他的表情和動作是什麼樣呢？當教師說出"一二三定"的指令時，全班同學進行照片定格。

之後，教師在教室裡走動，選擇 5-6 名學生，進行思維追蹤，當教師走到哪位同學面前，這位元同學就需要說出此刻派特的心情。】

在這個境遇中，學生可能發展出不同的"站立"、"蹲著"、"跪著"等等動作，甚至對成績單也可以發展出不同的動作，"撕掉"成績單、把成績單"團成一團"、"扔掉"成績單等等。教師給予了學生足夠的空間去發展自己的動作，在學生創建的這個動作之前的境遇和"走上"跳臺這個前序動作是教師設計的，正是有了前面的境遇和這個前序動作，才能夠激發學生去發展出各自不同的新的動作，而在學生發展的這些動作中，事實上就是一種行動，是對課程核心的探討，是學習發生的地方。如果教師能夠根據學生發展出的動作，繼續引導他們觀看和分析這些行動背後"動作意義的五個層次"，學生就能夠從完全無意識的狀態，變成行動的主體。學生發展這個動作的過程就是發展學習的過程。

再次，動作常常和物件緊密的聯繫在一起。這種聯繫就是"貫注"（Cathexis）。什麼是貫注？

當一個兒童將一個掃把當成一匹馬時，他將一個物件賦予了個人的價值，因此這個物件獲得了超出物件自有價值的意義，它和兒童的自我發生了聯繫，他的個人經驗以（騎馬，或者看見別人騎馬）高度象徵的方式轉化了掃把的意義，他通過想像與自己的經驗發生了接觸。這個時候，物件本身定義的價值（意識形態的價值）被去除，賦予了屬於這個兒童（自我）的價值。愛德華·邦德將這個動作成為對於物件的"貫注"（cathect an object）。這個最早來自佛洛德的術語，在邦德的戲劇法中扮演了重要的位置。在一定程度上，演員對於一個物件的貫注，是可以放在克裡斯·庫珀對於意義層次的分析中看待的，它進入了一個自我創造的過程。[99]

在教育戲劇的課堂中，我們經常通過動作"貫注"物件，來賦予動作和物件"意義"。例如，在上述例子中，派特的成績單就是一個物件，當學生對它採取不同的動作時，成績單就不再只是成績單，它被學生賦予了某種意義，學生在創造這個"貫注"於物件的動作時，也進入了一個自我學習、自我創造的過程。

綜上，在教育戲劇的課堂上，教師在建構一個動作時，需要能夠區分一個日常的動作、一個戲劇的動作和一個具有意義的行動之間的區別。只有這樣，教師才能夠在教育戲劇的課程設計和課堂實踐中，將一個看似日常的動作，放置於戲劇中，並通過教育戲劇的方式，激

[99] 曹曦. 從餐桌到宇宙——重審"意義的層次"[G]. 北京：見學國際教育文化院，2018: 15

發學生去探討這個動作背後的行動的意義。

2.6 教育戲劇課堂的核心任務

戲劇的意義是什麼？

"不要追求什麼意義，看炫麗演出吧。"——它的目的是掙錢，它的方法是包裝。這可能是當下戲劇舞臺演出的某種現狀，甚至也是大多數電影、電視的大眾文化。

然而邦德建議：

"戲劇要應對社會的瘋狂和不公，將他們[觀眾]放置在他們的社會境遇中。觀眾進入境遇，在裡面找到自己，因為境遇處在他們文化的現實中。觀眾是在虛擬的保護下進行這個工作的，在'消除懷疑'中。但虛擬不是現實的逃離，而是人類創造現實的工具。"[100]

邦德認為每部值得看的戲劇都有一個中心，也會有一個中心演說。在表演劇本時，中心需要滲透在每場戲、每個動作中。每個劇組也應該找到和他們的時代、觀眾、文化、地點等相關的中心。中心不是作者在戲劇中給予的。[101] 或者說，中心不僅僅是劇作者在劇本中給予的，它是劇作者、導演、演員、舞臺美術家等所有與這部戲劇相關的人共同製造的。中心遍及戲劇的每一個瞬間，並且指導著演員如何表演，或者按邦德所說，如何扮演。[102]

當戲劇應用于課堂時，同樣需要一個中心。在大衛·戴衛斯提出的"創造"戲劇的基本理論中，他把這稱之為"製造意義"。"意義的創造是活動的中心。意義可以主要集中於個人的層面、個人在社會中的層面，或主要是社會的。"[103] 克裡斯·庫珀同樣也在他總結的新的教育戲劇的元素中，提到了"中心"這一個概念。在克裡斯·庫珀的教育戲劇課堂中，"中心"即教師需要引導學生在課堂上探索的某個主題/問題/話題，且有關於此的探討，沒有標準答案，卻擁有足夠的討論與探索空間。

落實到我們的教育戲劇課堂，我們把這稱之為課堂學習的核心。相較於邦德口中戲劇舞台上的"中心"，前者具有更广泛的讨论空间，能够涉及到更丰富的話題領域（可能是社會層面的，也可能是意識形態的），而在教育戲劇與學科相結合的課堂上，所探討的核心，則必然需要根據不同的課程目標來設定。

教育戲劇課堂的構作，一切的目的都是為了説明教師在一節戲劇的課堂上實現其想要探討的核心，這個核心來源於教學目標，而關於這個核心的實現，則有賴於核心任務的完成。

如何完成這個核心任務？在教育戲劇課堂的實踐中，我們常常發現存在著一個對於核心任務理解上的誤區，教師們常常認為，在課堂上引導學生完成的最後的一個活動環節，就是該節課的核心任務。只要在課堂上設計了這樣的一個核心任務，就能夠達到對教學目標的討論。

誠然，從教學環節的設計角度來說，教師們這樣的理解無可厚非，往往一節課中，直指

[100] 大衛·戴衛斯. 想像真實——邁向教育戲劇的新理論[M]. 北京：人民大學出版社，2017:25
[101] 大衛·戴衛斯. 想像真實——邁向教育戲劇的新理論[M]. 北京：人民大學出版社，2017:163
[102] 大衛·戴衛斯. 想像真實——邁向教育戲劇的新理論[M]. 北京：人民大學出版社，2017:164-165
[103] 大衛·戴衛斯. 想像真實——邁向教育戲劇的新理論[M]. 北京：人民大學出版社，2017:75

教學目標的探討，就是落在課程最終的核心任務這一環節上的。然而，教師們忽略的是，核心任務的實現並不是割裂的，它具有著貫穿整個課程的內在連貫性。也就是說，教學目標的實現所需要的核心任務，並不僅僅是最後"那一個"任務，而是由課程中所有的活動任務首尾相連、層層遞進、逐步生成的。

正如語文老師要實現一節語文課的教學目標，需要設計自己的課堂邏輯和行課環節與結構，而對於一個教育戲劇課的老師來說，他也要為自己的課堂創造結構，而這個結構的創造很大一部分來自於戲劇本身。

正如大衛・戴衛斯所認為的，在"創造"戲劇中，課堂計畫的關鍵是排序（sequencing）和內在連貫性（internal coherence）。[104]

排序是老師安排任務發展的步驟，無論是之前計畫好的，還是與學生協商決定的。它在外部上是顯而易見的，並且需要確保每一步都為進入下一步做準備，後一步總是能夠與之前的構成關聯。每一步都是整體的一部分，它們承載著一個中心的關切，併發展出語境、兩難情況，以及對戲劇中主要事件的注入。[105]

內在連貫性是確保在精神維度上，上一步與下一步是相容的。指的是當經歷一系列活動時，學生體驗到的內在邏輯。內在連貫性下所有的部分都被邏輯性地組織在一起，相互連貫，對接受者來說是可理解的，是在消除了不一致因素的情況下達到的。老師總將順序看作是故事線，結果就是被外部連貫性（只對老師具備邏輯性）牽絆住，而不是靠內在連貫性（每一步都為學生構成連貫）。[106]

教育戲劇課堂上的教師，常常是學校裡的學科教師，沒有什麼課堂戲劇的經驗，對於利用戲劇，達到核心的這一模式，教師們往往比較容易理解排序的部分，卻忽略了內在連貫性的部分。以及，排序並不是一個簡單的羅列。因此，剛剛接觸教育戲劇的教師們，往往容易在課堂上鋪排羅列各種各樣的形式的活動，這些活動要麼完全按照教師所採用的故事素材的內容，"可著腦袋做帽子"，故事裡描述了什麼內容，教師就把這部分內容用一個活動表現出來。最後所呈現出來的課堂效果，不是一堂戲劇課的效果，而是一堂故事活動課的效果。而這樣的故事活動課，是不能夠實現教師想要引導學生們所探索的核心的。

對於教育戲劇課堂的教師來說，如果想要實現核心的探索，就必須意識到以下三點：

1、核心任務並不僅僅是一節課的最後那一個與核心有關的活動，核心任務的達成是由一整節課的所有活動，從最開始，一步一步推進、貫穿、深入而來的。就像一個跨欄的過程，每一塊欄板就相當於課堂上的每一個活動任務，都是在為終點線的那塊欄板——到達核心任務而做鋪墊與積累。

2、基於第一點，教師就需要領悟在這其中核心任務的內在連貫性。這種內在連貫性不僅僅是一種簡單的排序，而是每一個任務其實都是在探索核心的某一個方面，或者是向核心靠

[104]大衛・戴衛斯. 想像真實——邁向教育戲劇的新理論[M]. 北京：人民大學出版社，2017:92
[105]大衛・戴衛斯. 想像真實——邁向教育戲劇的新理論[M]. 北京：人民大學出版社，2017:94
[106]大衛・戴衛斯. 想像真實——邁向教育戲劇的新理論[M]. 北京：人民大學出版社，2017:94

近的某一步。

3、核心任務的這種排序與內在連貫性，它的邏輯不是建立在外化的活動形式的連接上，實際上，很多教師能夠把外在活動的連貫性做得很漂亮，他們很有巧思去讓一個個活動環環相扣，但卻忽略了事實上，核心任務需要是一種戲劇的內在連貫性，那就是，以學生承擔的角色的視角，進入一個戲劇，而不只是一個故事，學生進入戲劇的每一步，每一個戲劇活動，都是對核心的一種切身的體驗與探索。

因此，從教育戲劇課堂構作的角度來說，核心任務的這種內在連貫性需要如何實現？"如果老師知道戲劇的終點在哪裡，那麼計畫就會被看成是'回填'（backfilling）。"[107]因此，我們的教師需要有這樣的一個"回溯"的意識，雖然在課堂上，我們是引導學生按照順序一步步向核心出發，但在之前的課堂設計過程中，我們是在確立了核心任務的基礎上，根據內在連貫性，一步步倒敘"回溯"，從而將每一步的戲劇活動構作完成。

除了內在連貫性之外，核心任務還需要教師引起重視的是它的視覺化。在教育戲劇的課堂上，核心任務的體現，不再是傳統課堂上教師們常用的表現形式，它需要具有戲劇的視覺化的特點。這種視覺化，體現在不同的戲劇化手段，比如表演、比如多媒體的應用、比如小組的集體藝術創作等。關於核心任務的具體的表現形式，筆者認為大致可以分為以下三類：表達性的核心任務、決斷性的核心任務和創作性的核心任務。

1、表達性的核心任務：這類核心任務的目的，一般都是針對課程中設計的一些難以釐清的困境，請學生表達或發表他們的觀點，通過這種表達性的任務方式，能夠激發學生產生對核心的更廣泛的理解。一般表達性的核心任務所採用的形式以"說"和"寫"為主，包括且不限於：口頭發表意見、觀點；演講；寫一封信；寫一段評價等等。

例如：在課程案例《我是獨特的》當中，核心任務是要求學生寫一個日報的報導標題。

【教師故事講述：獨特的、會跳舞的派特，給阿寶帶來了自信和快樂。阿寶說我從來沒有感受這種快樂。因為以前我覺得自己從小都不能跳水，覺得活著沒有意義，也沒有任何企鵝願意和我交朋友。但是派特給了我希望，讓我發現一條腿也可以跳舞。派特說，我從來不知道不會跳水的我，竟然可以用舞蹈給阿寶帶來快樂，我的內心比它更快樂。

後來，小企鵝日報的一名記者無意中瞭解到派特改變、影響了阿寶的故事。他被感動了，於是他準備在小企鵝日報上進行報導，他會用什麼樣的一個標題來讚美此時的派特呢？（教師給每位同學發放事先設計好的小企鵝日報的報導版面，標題的部分是空白的，作為一張任務卡發給每位學生。）

課堂任務：請每位元同學為這篇報導擬定一個一句話的標題，通過這個標題來讚美派特。將標題寫在任務卡的標題空白處。完成之後，請學生貼在黑板上，教師引導學生共同進行分享。】

報導的標題是一個書寫的任務，同時在寫這個標題時，學生需要將其對主人公派特的理

[107] 大衛·戴衛斯. 想像真實──邁向教育戲劇的新理論[M]. 北京：人民大學出版社，2017:94

解凝結在這個標題中，這是每個學生不同的表達。

2、決斷性的核心任務：這類核心任務的目的，一般是要求學生做出一個最終的決斷或者勸誡。需要注意的，這裡的決斷並不僅僅是在兩者之間進行一個判斷和選擇，而是需要做出一個最終的蓋棺定論，是一個硬性的要求。決斷性的核心任務，可以是讓學生共同指定一個法案，或者是做出一個法庭的判決，也可以是出具一份醫生的診斷書等等。

例如：在課程案例《你看起來好像很好吃》中，最後的核心任務，是需要學生作為一群審判員，對小甲龍究竟是應該判給甲龍爸爸還是判給霸王龍爸爸，去哪個族群生活做最後的判決並出具一份判決書。這個核心任務，體現了學生通過兩節課的學習，對該節課的核心的最終理解與態度。

【教師入戲法官：各位審理員，以上就是我能提供的關於案件的所有關鍵資訊，想必你們也都清楚這個案件了。我想最後各位審理員將自己的觀點進行陳述：
1、小甲龍到底該跟著甲龍爸爸生活，還是霸王龍爸爸生活？
法官讓審理員舉手表決觀點，並進行辯論，可以將審理員分成正反兩方陣營。各自陳述觀點。
2、霸王龍和成年甲龍到底誰更有資格做父親？
法官讓審理員舉手表決觀點，並進行辯論，可以將審理員分成正反兩方陣營。各自陳述觀點。
3、霸王龍是否有罪？】

3、創作性的核心任務：這類核心任務更具有藝術性，通過不同的藝術形式，給學生更多的空間、更多的手段去體現和展示自己對待核心的認識。創作性核心任務的表現形式可以是且不限於：表演、繪畫、多媒體等等。

例如：在示範課程案例《守法不違法》中，最後的核心任務，是請學生 2 人一組，用表演的方式，再現校園霸凌的場景，當經過了一節課的探索之後，重現這節戲劇課程的核心場景時，學生會有怎樣的思考，都通過表演這樣的藝術創作形式體現出來。

【教師引導：依法維權需要勇氣，更需要智慧，如果同學們有一個機會，能夠成為王然，你會說什麼、做什麼避免悲劇的發生？
課堂任務：
師生互動表演：教師扮演魯超，在班級中任意選擇一名學生扮演王然，再現魯超欺負的王然的場景，然而，因為經過了之前王然事件的討論與分析，以及法律知識的學習，此時的王然，面對魯超的欺負，會如何重新對待？
學生互動表演：教師將學生分為兩人一組，其中一人扮演魯超，另一人扮演王然，再次回到王然被魯超欺負的瞬間，此時的王然會如何回應魯超，掌握了法律知識的王然，會以什麼樣的方式來保護自己，會以什麼樣的言語來制止魯超？請學生兩人一組表演出來。】

無論是哪種類型的核心任務，它們的共同特點是，都具備了：任務性、實踐性、應用性、創造性和在場感。

任務性：學生以一個具體的動作、行為，在規定的課堂時間內完成特定的任務，必須符

合任務所提出的要求；

實踐性：核心任務的完成不停留在傳統課堂的教學模式，而是通過具體的行動與實踐，產生"做中學"；

應用性：學生完成的任務不僅僅局限與停留在課堂上，它具有更廣泛的應用空間，能夠融會貫通的將課堂上完成的任務，應用到課外和實際生活中去；

創造性：無論是哪種類型的核心任務，都調動和發揮了學生的創造力，無論是相對學術性的表達性和決斷性的核心任務，還是更具有藝術性的創作性的核心任務，都要求學生最大程度的調動自己的知識儲備、生活經驗等來發揮創造力。

在場感：這是核心任務有別于傳統課堂最顯著的一點，因為戲劇為學生提供的境遇，營造了一種在場感，學生是在"當下"就要即時的完成核心任務，它不是一個課後作業，而是教育戲劇課堂的"當下"體驗。

核心任務的任務性、實踐性、應用性、創造性與在場感，確保了課堂學習的有效性。正如英國哲學家洛克所提倡的，他反對讓兒童死記硬背規則和口頭教訓，他認為要培養兒童良好的行為習慣以及對兒童進行教育，重要的是利用一切機會，甚至在可能的時候創造機會，給兒童一種不可缺少的練習與實踐，使它們在兒童的身上固定起來。這種習慣或實踐一旦培養成功之後，便用不著借助記憶，很容易很自然地就能在兒童身上發生作用了。

核心任務的存在，就是為了能夠以一種任務性、實踐性、應用性、創造性、且具有現場感的方式來探討的核心，也就是探討在每一節課的核心背後所凝結的不同的教學目標。

所以，對於一節教育戲劇課來說，核心任務的設計與創立就顯得至關重要。那麼，如何創建一個核心任務呢？

首先，我們需要確立一節課的核心。從廣義的角度來說，教育戲劇應用於閱讀課，是為了發展學生的閱讀能力，應用于道德與法治課，是探討道德層面的問題，應用于心理健康課，是探索心理發展的領域，但是，從狹義的角度來說，每一節課都有自己獨一無二的探討核心，這個核心的確立則來自于教師對學生教材和教師教學參考書的研讀。

我們以一個具體的課例來說明教師應該如何從學生教材和教師教學參考書中提煉核心的過程。我們選擇人教版《道德與法治》二年級下學期第四單元第三課《堅持才會有收穫》來做一個核心提煉的示範。

第一步：閱讀學生教材的課文。我們可以看到，從第 58 頁到第 61 頁，一共用四個小標題劃分了本節課的四個內容部分。

小標題一：我們都堅持過。在這個小標題下，主要描述了兒童在日常生活中都有過哪些堅持過的事情。這一部分主要是在幫助兒童初步理解什麼是堅持。

小標題二：堅持的收穫。在這個小標題下，用例子列舉了堅持帶來的收穫，這種收穫包括技能上的進步，也包括對堅持這一過程本身的肯定。總體來說，這一部分的落腳點在於通過堅持能夠得到什麼。

小標題三：特殊的較量。在這個小標題下，主要討論的是堅持與放棄兩者之間的較量，幫助學生探討是什麼讓我們堅持不下去了，又是什麼讓我們可以從放棄的想法中脫離出來，

重新堅持下去。

小標題四：一起來，試一試。在這個小標題下，課文用"堅持"記錄表的形式，為兒童介紹了一些堅持的小方法，例如將大的目標拆分成一個一個小目標，比如用表格記錄的方式督促自己。

從教材上來看，我們首先可以非常清晰的看出，本節課的主題是探討"堅持"。然而，由於這是給二年級學生的課程，所以，教材在設計上，以圖畫為主，文字比較簡單，所以依靠學生自身是很難從閱讀教材的過程中提煉出關於"堅持"的核心探討。這時就需要教師對學生的引領。而教師想要實現對學生的引領，單純依靠分析教材是不夠的。還需要從教師參考書中，去看一看教材的編寫者，在編寫這一課時，真正希望教師達到的教學目標是什麼。

第二步：閱讀教師參考書。在教師參考書中，每一課的教參分析的前三個部分，我們都希望能夠引起教師們的注意。這三個部分分別是：【一、為什麼要編寫這一課？】【二、課文是怎麼編的？】【三、這一課有哪些挑戰呢？】。

在這三個部分中，【二、課文是怎麼編的？】是對教材內容的詳細分析，我們在上一步閱讀分析教材的時候，可以配合輔助閱讀，加深教師對教材內容的掌握。那麼【一、為什麼要編寫這一課？】和【三、這一課有哪些挑戰呢？】這兩部分，我認為是教參在輔助教師，結合教學物件的特徵，對這一課的教學目標展開的探討。在【三、這一課有哪些挑戰呢？】這一部分，通常教參會詳細的給出本節課的授課重點和授課難點——即本節課的最需要教師關注達到的教學目標。在《堅持就會有收穫》這節課教參的這一部分，通過閱讀第 225 頁到 225 頁的內容，我們可以很清晰的找到教參提煉出的教學目標（重難點）是：

"本課重點在於讓學生懂得意志品質中的堅持性的重要，學習一些讓自己堅持下去的方法。意志品質的形成不同於觀念可以通過分析、講解讓學生形成，也不同於情感，可以通過激發的方式強化，只能在日復一日的生活磨礪中形成。"

"如何引導學生體會在學習過程中，不可避免地會遇到困難與挫折，這回事一個有苦有甜、苦中生甜的過程。"

"除了挫折教育外，還有什麼方法培養學生的意志品質。"

再結合教參 220 頁【一、為什麼要編寫這一課？】中對教學物件的分析"一屆屆學生的意志品質都較薄弱，怕苦畏難的現象比較普遍"，"優良的意志品質不是與生俱來的，而是在實踐活動中，在克服困難的過程中逐漸形成甚至磨煉出來的"，以及該節課的編寫目的是"對學生進行意志品質的培養，旨在引導學生有應對挑戰的勇氣，面對學習與生活中遇到的困難不氣餒、不嬌氣、不怕吃苦，願意堅持努力，嘗試解決問題與困難"。

通過對教參這兩個部分的閱讀，能夠加深教師對教學目標的理解，那麼接下來就到了教師根據教材和教參，提煉總結接下來的教育戲劇課堂的核心了。在提煉核心時，我們希望教師能夠做到一個層次的排列，這個層次的排列是一個逐步遞進和加深的討論。在這個層次的排列中，淺層次的可能是學生已知的內容，例如，在"堅持"的這個話題中，對於二年級的學生來說，要堅持，不要放棄，堅持能夠給自己帶來各種各樣的好處和收穫，這種最表層的認知是學生都能夠說出來的"道理"。然而，我們的教育戲劇課程不能夠僅僅停留在這些學

生已知的部分，而是要通過教師的引導，來挑戰學生的認知，引導學生形成新的理解和思考，這就需要我們提煉的核心既有深度，又有廣度，且必須具有開放性，不是一個既有的道理，而是一個可供學生發表不同觀點，產生不同思考的探索空間。

以《堅持才會有收穫》為例，我們提煉的核心仍然是關於"堅持"，但在這個母題之下，我們提煉的核心就包括了下面幾個層次：

1、什麼是堅持？（有關堅持的概念）

2、在堅持的過程中會遇到什麼樣的困難、問題和挫折，在堅持與放棄之間，如何應對？有哪些實際的方法可以幫助我們堅持下去。

3、堅持是為了什麼？——最簡單的層面，堅持就是為了收穫，最淺層次的收穫就是為了一個看得見的目標，而獲得成功是這個目標最外化的表現方式。這是堅持的功利性收穫。

4、進一步思考：那麼，如果為了一個沒有辦法完成的目標要不要堅持？或者說，一個始終得到失敗結果的堅持要不要繼續？

5、在第四層的基礎上繼續挖掘，堅持難道僅僅是為了那個結果嗎？——堅持本身就是意義，它可能是對自己的挑戰，是對自己初心的回應，是對人類社會的發展做出貢獻。

通過這樣的階梯型的對核心的分析和提煉，我們就可以很清晰的發現，上述 5 個層次中，1-3 這三個層次對於二年級的學生來說，是他們很容易理解、很容易回應，也很容易發表觀點的已知範圍。既然是他們的已知，也就不能夠產生新的學習，所以，在我們的教育戲劇學科課堂上，所要學習的核心，重點就在於 4-5。這既是兒童未知的領域，挑戰他們的認知，同樣也可以看作是他們道德發展階段內的"最近發展區"，通過對這樣的核心進行探索，兒童的學習才能夠發生。

其次，核心確立之後，我們就需要尋找與核心相匹配的故事素材。在本章《從故事到戲劇的構作》這一節中，我們已經就為什麼在戲劇的課堂上需要使用故事、以及教育戲劇課堂中故事的來源做過闡述。總而言之，在教育戲劇的課堂上使用故事，既符合人類愛聽故事、兒童天生對故事感興趣的人類共同特徵，也符合兒童學習的邏輯與方法，且從故事入手，降低了教師直接構作戲劇的難度。因此，除了完全的教師原創故事之外，我們可以從教材中找尋故事、案例、也可以從教材的標題、圖片等很多細節之處生髮故事，我們還可以從各種文學體裁中尋找故事，比如繪本、童話、神話、民間傳說，甚至還可以從我們的真實生活中提煉真實的事件、經歷作為故事的藍本。總而言之，故事的來源是豐富的、多元的，重要的是如何從眾多的故事中找到那一個與我們確定的核心最為匹配的故事。這就要求教師能從以下幾個方面入手。

第一步：教師要根據學生的年齡、心理發展特點、道德發展階段，劃定一個大概相符的範圍。比如，針對低年齡段的兒童，繪本、童話往往就更為合適，而針對高年齡段的兒童，選材範圍就可以更廣泛，一些兒童經典文學名著、相對更複雜的案例對於高年齡段的兒童來說也都是適宜的素材。

第二步：進行一個與核心相關的故事庫的搜集與建立。教師可以將教材中已有的本課中的故事，教參中提到的參考故事，以及自己搜集到的，聯想的到的故事進行一個表格化的分

析，通過故事來源、故事內容概述、故事符合核心的部分、故事欠缺的部分四個方面來進行分析。仍然以《堅持才會有收穫》這一課為例，在教材中，提供了一個《青蛙看海》的小故事，這個故事來源於教材本身，講述了一隻想要看海的青蛙，終於通過自己的堅持，最終看到大海的故事。從這個故事來說，它比較淺顯，很顯然它對於核心的探索是不足夠的，它只能探索到前文我們提到的關於堅持的第 1、2、3 個層面，而這三個層面對於兒童來說都是已知的部分。除此之外，教師還搜集到了其它的很多故事，每個故事都按照這樣的過程一一進行分析，最終，教師決定，將使用著名花樣滑冰運動員羽生結弦的真實事蹟改編的故事，因為在羽生結弦的真實經歷中，他挑戰花滑動作 4A 的過程，恰恰印證了我們有關堅持這個核心五個層次的探索。在這個故事初選的過程中，教師一定不要害怕繁瑣，因為對於一名戲劇教師來說，素材的積累是十分重要的，而這需要不斷的日積月累和假以時日的刻意訓練，才能幫助教師在尋找故事的過程中，同時訓練一種融合故事、改編故事的直覺與能力。因為，最終在課堂上使用的那一個故事，可能並不是完全照搬于教師找尋到的任何一個故事，畢竟，完全符合教師設定的核心的故事，是一種稀缺資源，但它一定是來自于教師找到的所有故事，在這些故事的啟發下，教師可以進行融合、改編、刪減、按照自己的需求進行再創造，從而形成最終我們教育戲劇課堂上使用的那一個故事。

第三步：需要找到故事中的事件。如果故事中沒有事件，則要根據我們的核心去為故事製造一個事件。關於如何在故事中找到或者創造出一個事件，我們在本章的"核心事件"這一節中已經進行了詳細的闡述。一個相對簡單的找到故事中的事件或者創造故事中的事件的方法，是教師達到符合"事件"標準的下面幾個要求：

1、事件是一種日常中的反常，這種日常中的反常是造成戲劇性的第一層基礎。然而對於我們缺乏戲劇專業訓練的教師來說，發現這種反常往往比較困難，教師往往容易被故事的文本牽著鼻子走，完全陷入故事原文本的邏輯中去，如果故事原本就是一個有事件的好故事，對於教師來說，在將故事轉化為戲劇時就會相對比較輕鬆，這往往是一種"運氣"。大部分時候，教師們往往找到的故事都缺乏事件，這就需要教師能夠為一個故事去創造事件。

2、當找到了這種日常中的反常之後，就有了故事戲劇化的基礎。教師需要分析這個事件中的角色，在這個事件中挖掘出它的衝突以及衝突中凝結的一個具體的動作，那麼在課堂上就可以通過討論這個動作，"使時間慢下來"，在這個慢下來的時間裡去探討這個衝突背後的境遇，從而產生張力的時刻。

例如，在《道德與法治》二年級下次第一單元第一課《挑戰第一次》中，教材提供了一個《小馬過河》的故事，然而這個故事中，並沒有一個事件，它僅僅是平鋪直敘的敘述了一段情節。那麼我們如何為這個故事增加一個事件？我們完全可以從新改編這個故事。

"一匹小馬，第一次和小夥伴們去遠足，它們知道路上要經過一條河，出發之前，小馬對這條河做了充分的調查研究，還採訪了很多曾經過過這條河的動物，不僅如此，它還進行了充分的物資準備，幫助自己過這條河。到了出發的那一天，終於到了河邊，所有的小夥伴們都輕輕鬆鬆的過河了，小馬總是一步一步的退到隊伍的最後，直到所有夥伴們都到了河的對岸，只有小馬還留在原地。所有的小夥伴們都在河對岸鼓勵它、呼喚它，正當小馬把第一

隻馬蹄踏進河裡的瞬間，小馬拔腿掉頭逃跑了……（未完待續）"

　　新編的《小馬過河》的故事尚未結束，但是已經有了一個非常顯著的事件，那就是"小馬逃跑"，這個事件中的反常時，當所有人都以為小馬會順理成章的過河時，它卻打破了這種日常的預期，逃跑了。這個具體的動作就在於"逃"，而在"逃"這個動作的背後，它體現的衝突就在於一個兩難的張力時刻，敢於挑戰還是放棄挑戰，而對這個衝突的探討，對"逃"這個動作的探討，實際上就是對"是什麼讓我們不敢挑戰，在挑戰面前我們究竟在害怕什麼、恐懼什麼"這一問題的探討，在這個探討的過程中，兒童的學習就產生了。

　　以下我們通過一個工作表格，將上述核心的提煉和故事的匹配這一過程整合到一起，為教師們整體的選材——核心提煉和故事匹配形成一個有效的工具。

　　附表：

《道德與法治》教育戲劇課程選材工作表

課程標題：	《堅持才會有收穫》
教材內容：	1、我們都堅持過的事情。——理解什麼是堅持。 2、堅持的收穫——堅持帶來什麼。 3、特殊的較量——放棄與堅持。 4、一起來，一起試——堅持的方法。 （來自於教材 58-61 頁）
教學目標分析：	1、本課重點在於讓學生懂得意志品質中的堅持性的重要，學習一些讓自己堅持下去的方法。意志品質的形成不同於觀念可以通過分析、講解讓學生形成，也不同於情感，可以通過激發的方式強化，只能在日復一日的生活磨礪中形成。有鑑於此，意志品質的培養不能只通過一節課的教學來完成。 2、如何引導學生體會在學習過程中，不可避免地會遇到困難與挫折，這回事一個有苦有甜、苦中生甜的過程。 3、除了挫折教育外，還有什麼方法培養學生的意志品質。——深刻體驗堅持後成功帶來的感受。 （來自於教參 P225）
教參針對教學目標做的分析重點：	1、意志品質薄弱、怕苦畏難現象普遍。是這節課的對象的痛點。 2、優良的意志品質不是與生俱來的，而是在實踐活動中，在克服困難的過承諾中逐漸形成並坐磨煉出來的。 3、對學生進行意志品質的培養，旨在引導學生有應對挑戰的勇氣，面對學習與生活中遇到的困難不氣餒、不嬌氣、不怕吃苦，願意堅持努力，嘗試解決問題與困難。 （來自於教參 P220）

提煉核心：	1、什麼是堅持？（有關堅持的概念）	
	2、 在堅持的過程中會遇到什麼樣的困難、問題和挫折，在堅持與放棄之間，如何應對？有哪些實際的方法可以幫助我們堅持下去。	
	3、堅持是為了什麼？——最簡單的層面，堅持就是為了收穫，最淺層次的收穫就是為了一個看得見的目標，而獲得成功是這個目標最外化的表現方式。這是堅持的功利性收穫。	
	4、進一步思考：那麼，如果為了一個沒有辦法完成的目標要不要堅持？或者說， 一個始終得到失敗結果的堅持要不要繼續？	
	5、在第四層的基礎上繼續挖掘，堅持難道僅僅是為了那個結果嗎？——堅持本身就是意義，它可能是對自己的挑戰，是對自己初心的回應，是對人類社會的發展做出貢獻。	
故事素材搜集：（序號對應）	故事名稱：	故事來源：
	1、《青蛙看海》	1、《青蛙看海》（教材故事）
	2、《長大我最棒》之《嘗試與堅持》	2、《長大我最棒》之《嘗試與堅持》（教參推薦圖書）
	3、《雄鷹與蝸牛的故事》	3、《雄鷹與蝸牛的故事》（教參內容）
	4、 一個與老鼠有關的遷徙的故事。	4、 一個與老鼠有關的遷徙的故事。（繪本故事）
	5、愚公移山	5、愚公移山（中國民間故事）
	6、唐僧取經	6、唐僧取經（中國古典名著故事）
	7、羽生結弦	7、羽生結弦（真實事件）
故事素材分析：（序號對應）	故事符合核心的方面：	故事欠缺及不足的問題：
	1、《青蛙看海》符合關於堅持能獲得什麼。	1、《青蛙看海》不能夠探索到堅持的深入層次，只能探討到關於堅持能獲得什麼
	2、略	2、略
	3、略	3、略
	4、略	4、略
	5、略	5、略
	6、略	6、略
	7、羽生結弦的案例能夠全面的探討堅持的幾個層次。	7、對於如何讓孩子形成堅持的方法有欠缺，需要在課程設計中補允。
故事與事件：	所選故事：	故事中的核心事件：
	羽生結弦挑戰 4A 的故事。	羽生在北京冬奧會挑戰 4A 失敗後，向參訪他的記者道歉。

通過上述工作表，教師可以通過核心提煉和故事匹配兩個環節，完成一節教育戲劇課程的選材工作，當核心、故事都確定下來之後，就距離課程的整體構作和核心任務的設定更進了一步。

再次，核心任務的設定與角色有關。每一個任務的發出者都有一個主體。對於教育戲劇課堂的核心任務而言，因為是要讓學生產生學習，所以這個任務的發出者一定是學生。然而，在教育戲劇的課堂上，大部分時候，學生並不是以學生本身這個身份去完成任務，而是有一個角色的框架，不同的角色框架，進入事件的角度不同，所產生的核心任務自然也不同，即所謂每一個不同的角色，產生不同的事件。關於這一點，我們在本章角色框架這一節中進行了具體的闡述。同時，在這個角色的框架之下，學生還有一個具體的戲劇中的身份角色，因此，我們在設計核心任務時，既要符合角色的框架，也要符合角色的身份邏輯。

本章小結

一節教育戲劇課的構作過程，就是教師通過閱讀、分析學生教材、教師參考書，提煉出核心，之後，搜集故事，通過連接角度建立參與物件（學生）與故事之間的關聯，找到或創設故事中的核心事件，挖掘事件中的衝突，找到事件中凝結的動作——行動，以及衝突背後的張力時刻，通過為學生設定一個具體的角色，讓學生成為某一核心任務的行為主體，在完成這一核心任務的過程中，教師會通過不同的習式，引導學生在一個戲劇故事中，逐步完成教學目標的學習。

第三章：如何引導一個教育戲劇的學科課堂？

第一節：教育戲劇學科課堂的常用習式

1.1 Image 靜像

一、定義

靜像，英文原詞為"image"。事實上，從英文原詞中，我們可以更好的來理解靜像的意義。靜，是指一個靜止的瞬間；像，是指一個畫面。因此，靜像，就是一個靜止的畫面，是運用肢體形態創造的一個凝固的視像畫面，用肢體停止的姿勢創造的一個場景的定格瞬間。與此同時，"image"這個詞彙中，還包含了"意像"這層意思，實際上，這也準確的指出了靜像的一個要素，就是靜像需要表達意義，需要參與者呈現一個有意義的畫面，用凝固的面部表情和定格的肢體動作來表達自己的觀點，呈現對故事、角色、人物境遇的理解。

靜像在課堂上有兩種最主要的形式：集體靜像和小組靜像。

集體靜像：是指全班同學同時進入同一個角色（例如《我是獨特的》中，學生都成為了小企鵝派特）；或進入同一類角色，這一類角色有著共同的身份（例如《神筆馬良》中，學生都成為和馬良住在同一個村子的村民;《水妖喀喀莎》中,學生都成為生活在噗嚕嚕湖的水妖)。成為同一類角色，意味著學生在戲劇中，共用同一種身份，處於同一個處境或境遇。雖然叫做集體靜像，但由於在課堂上，全體同學是在同一個瞬間去呈現同一個或同一類角色，因此，集體靜像實際上是一個"個體"的靜像，它的操作比較簡單，尤其適用於課堂教學的開端，教師需要通過一些戲劇活動將學生引導和框定到某一個角色中時，學生可以按照自己的想法來呈現。

例如：在課程案例《我是獨特的》中，有一個課堂中的戲劇活動任務是，集體靜像，表現小企鵝派特拿著倒數第一的跳水成績單站在跳臺上的場景。在這個瞬間，所有的學生都成為了小企鵝派特，但是每個人都可以根據自己的想法，來呈現小企鵝派特拿著倒數第一的成績單站在跳臺上會做什麼，因此，每個人的呈現必然是不同的，必然反應出每個學生對派特的境遇的不同理解，每個人的靜像動作都具有不同的意義。

小組靜像：是指兩人或兩人以上為一個小組，通過小組成員的共同合作，呈現一個戲劇故事中的場景畫面（例如，在《皇帝的新裝》中，要求學生五人為一組，呈現一個皇帝在新裝遊行時的場景，因此，在這個靜像中，小組成員會各自呈現不同角色，比如國王、大臣、侍衛、圍觀百姓等）。與集體靜像不同的是，在小組靜像中，成員需要通過討論、交換各自的想法之後，形成一個具體的靜像畫面，同時，在這個靜像畫面中，因為每個成員呈現了不同的角色，因此，小組靜像呈現的畫面，不僅體現了角色所處的某種境遇，更重要的是，體現出人物之間的倫理關係，而這個關係也是受到境遇的影響的。

　　例如：在示範課程案例《我想和你一起玩》中，教師將學生分成 2-4 人一組，每個小組呈現一個在課間的遊戲場景。這就是一個相對比較簡單的小組靜像。但同時它也能夠非常明確的體現故事中的學生在課間時的交往和相處關係。

　　無論是集體靜像還是小組靜像，教師都可以在課堂操作過程中，通過觀察學生的呈現之後，挑選其中特別能夠體現本節課核心的個人或者小組，請他們在全班同學面前進行展示，重要的是，在展示的過程中，教師需要擅於引導學生觀看，並在觀看的過程中，通過提問引導學生指向核心的思考。

二、Tips：課堂操作小貼士

　　在上述《我是獨特的》和《我想和你一起玩》兩個例子中，我們分別介紹了集體靜像和小組靜像在教育戲劇學科課堂上的實際操作。那麼，當教師在課堂上使用靜像時，需要注意什麼，避免出現哪些常見的錯誤呢？

　　1、在靜像中只能呈現人物，不能夠呈現客觀的物品，比如樹木、石頭等非生命體。因為靜像的目的是要體現境遇、體現關係，而客觀的非生命體無法做到這點。

　　2、在靜像中，不能呈現一個抽象的概念，比如時間、思想、情緒等。靜像需要呈現一個具體的動作、情境、場景、人物的境遇，靜像所聚焦的瞬間，必須是一個具體的，具有意義的時刻，它需要激發學生在意義的層面思考與工作，並推動意義的演進。

　　例如，在《我是獨特的》的這節課的開始，我們請學生用集體靜像的方式呈現"我"。在實際操作的過程中，我們發現，很多同學會用剪刀手做出一個拍照的 POSE，而教師也不知道如何去引導糾正。事實上，這裡我們想要讓學生呈現的"我"並不是一個抽象的概念，或者是一個沒有任何意義的姿勢，而是在這個"我"當中，有一個具體的情境是能夠代表"我"的獨特性的。比如，有的同學做出抱住自己蹲在角落的樣子，有的同學做出跳高去投籃的樣子，這樣，這個靜止的動作不僅體現出了非常具體的場景，而且這個場景是有意義的，它的意義能夠代表"我"。

　　因此，在引導學生進行靜像呈現的時候，教師需要注意的是：

　　1、教師本身在對學生做說明和發佈指示時，要能夠準確的傳達要求；當學生難以理解而做出不符合要求的靜像時，教師要及時的做出示範，通過親身示範給到學生一個符合真實的、表達具體境遇的靜像。

　　2、當教師選取學生做靜像展示的時候，要選取符合要求的靜像——即學生的靜像是在推進意義的層面工作，展示出了人物的境遇。當教師引導餘下的學生進行觀看的時候，也能夠促進學生對於靜像的理解。

三、教育戲劇學科課堂運用靜像的意義

　　1、靜像將抽象的價值觀念具象化。

　　靜像是蘊含意義的表達符號。靜像中動作的開展不是為了做而做，動作的傳達需要賦予一定的蘊意。因此，使用靜像能夠促進學生對課堂所要探討的核心的理解。皮亞傑（Piaget）

認為，動作中心性無可替代，動作內化是認知發展的來源。[108] 因而，從認知的角度來看，靜像可以將抽象的概念和場景呈現得更加直觀。相較於文字和語言，肢體的表達可以將繁複的資訊內化為簡單明瞭的形式，而這種看似簡單的外在形式卻更能夠直達意義的中心。

此外，從資訊解讀的角度來看，學生以自身身體為起點，把自己的想法與經驗重構為活生生的靜止畫面，定格的瞬間往往代表著某個時點的意象，進而成為被觀察和解讀的符號。這種包含著意義表達的具象符號，可以給討論和發展戲劇情節構想提供具體參考，方便課堂教學中對核心主題的分析。

2、靜像促進學生思考人物之間的關係。

在靜像，尤其是小組靜像中，學生通過呈現一個由人物構成的場景，必然會去思考和探索人物之間關係的衝突，人物之間彼此的關係、關係構成的境遇場對個體的影響，都會促進學生思考人物之間的關係。

3、靜像讓學生能夠通過戲劇場景將生活中真實的情境聯繫起來，他們創造的靜像畫面越具有意義，就越需要他們能夠去真實的捕捉、覺察、進行自我觀看和觀看他人。

4、靜像是一種非常直觀的社會覺察的學習。在集體靜像的時候，每個學生表達的是自己的個性，而在小組靜像的合作時，學生不僅需要表達個性，還需要學習與他人合作、討論，尋找彼此之間的共性。而當教師引導學生觀看集體靜像或小組靜像的展示時，學生就會發現，大家彼此眼中的世界既有共性——這是社會的影響，也會有個性——這是自我的思考，因此，靜像是一個進行"社會中的自我"和"自我中的社會"的促進學習。

人的身體是人類認知發展的起點，根據第二代認知科學吸收神經科學、現象學的觀點，認知和"具身行動"是相連結的，認知活動是人的身體與外在世界的互動。[109] 因此，善用靜像這一習式，是教育戲劇學科課堂中非常行之有效的探索方式。

四、靜像習式的衍生

靜像——如果從英文 Image 的角度來理解，其實更容易領悟到其中準確的含義——即一幅具有意義的圖像，因此，在靜像中，我們不僅強調的是畫面，更多的是強調在畫面中的意義。

從 Image 的角度出發，除了靜像這種在教育戲劇學科課堂教學中最常用的方式之外，還可以衍生出更多的表現形式。因此，我們將 Image 發展出了更多的變體，如：雕塑家、定格動畫、流動塑像等。

雕塑家

雕塑家與靜像的不同之處在於，靜像是個人或者通過小組討論之後，由參與者根據個人或者集體的構思之後，形成的畫面；而雕塑家則是，在一個小組中，有一位雕塑家，而其他的

[108] 皮亞傑. 兒童的心理發展[M]. 傅統先譯. 濟南：山東教育出版社，1982：28.

[109] 葉浩生. "具身"涵義的理論辨析[J]. 心理學報，2014（7）：37.

組員，則成為雕塑家手中的"泥塑"，成為"泥塑"的組員是不能發表自己的意見的，而雕塑家則根據自己的想法對"泥塑"進行"雕塑"。因此，在採用雕塑家這個探索方式時，是有一個"雕塑家"手動雕塑"泥塑"的視覺化過程的。而每位"雕塑家"必然會"雕塑"出不同的雕塑，於是，雕塑的過程以及最後呈現出的雕塑的畫面，則具有了不同的意義。

定格動畫

定格動畫是小組靜像的變化升級，即需要不同的小組進行合作，每個小組創作一幅靜像畫面，但是需要幾個小組協同，一次性創造出幾幅畫面，從第一幅畫面到最後一幅畫面，按照邏輯順序排列出來，每一幅畫面都有一個具有的變化，因此，畫面之間就增加了一個敘事性與流動性，是能夠體現事件發展或者人物關係，這就需要從第二個小組開始，後一個小組就需要依據上一個小組的靜像畫面，進行事件的發展或人物關係的變化。如果說靜像就如一張被拍攝下來的照片，那麼定格動畫就好比四格漫畫中的每一幅畫面。

流動塑像

在靜像的課堂操作中，我們時常會用一種"靜-動-靜"的方式，即當學生小組創造了一幅靜像之後，教師可以根據需要，當教師發出指令後，靜像中的人物，可以發出一個動作，讓畫面"動"一下之後，隨即靜止，這樣，這幅靜像畫面，因為增加的這一個動作而發生了變化，而這個動作以及動作之後的再次靜像，同樣也是具有意義的。

流動塑像，則可以理解為這種"靜-動-靜"的再次發展變化。即一個小組，需要完成幾組不同的畫面，且需要完成從 A 畫面到 B 畫面再到 C 畫面的變化過程。例如，如果我們在《守法不違法》中，展現從"王然被魯超打"到"王然打魯超"這個過程，那麼，小組需要通過"靜-動-靜"的過程，將這個過程用相互邏輯的畫面呈現出來。

如果說，定格動畫是幾個小組共同協作完成，那麼流動塑像則是由一個小組通過自身的不斷變化而完成。

1.2 Voice 良心叩問

一、定義

良心叩問，來源於習式——良心巷/良心胡同（Conscience Alley）。良心巷/良心胡同（Conscience Alley）的常規操作方法是，參與者（學生）面對面排成兩列，引導者（教師）緩緩從兩列中間穿過，每當經過一對學生的時候，教師左右兩側的學生，要逐一說出一句話去影響教師此時所入戲的角色，良心巷/良心胡同兩側的學生，通常代表的是教師入戲角色內心的對立立場，或者是外界對這個角色產生了對立的影響，良心巷/良心胡同（Conscience Alley）的過程，就是對立雙方對角色進行說服，希望角色做出合乎自己一方的決定的過程。因此，良心巷/良心胡同（Conscience Alley）兩側的學生，往往代表互相對立的持方。

在教育戲劇的學科課堂實踐中，我們對良心巷/良心胡同（Conscience Alley）這一教育戲劇的常用習式，做了合乎課堂實踐的調整與改變。首先，因為我們在學校的學科課堂上，常常面臨 40-50 個學生同時在場的情況，如果採用良心巷/良心胡同（Conscience Alley）的形式，教室的場地常常受限；其次，雖然教師可以利用教室中現有的小組劃分，但往往這個時候，當教師專注于給其中的兩個小組做良心巷/良心胡同（Conscience Alley）時，課堂上餘下的大部分同學無事可做，很難保持高度的關注度，而良心巷/良心胡同（Conscience Alley）在操作的過程中，要求教師的節奏相對比較慢，要聆聽和捕捉每個學生的發言，所以，這種形式在人數達到 40-50 人的課堂來說，並不具有優勢。

而良心叩問，則以集體的形式展開。具體操作時，全班學生閉上眼睛，當老師走到任意學生面前，在其課桌上叩三下，以代表教師以戲劇中角色的身份開始叩問，那麼，此學生就要睜開眼睛，站起來，並說出此刻他認為的，角色內心的想法和所持的態度，以及他希望角色如何去做。良心叩問的這一模式改良，不僅更適合於人數眾多的大課堂，每個學生都會高度關注，因為所有人都不知道教師下一刻將會"叩問"到誰，同時，這種隨機的"叩問"模式，也打破了僅有的兩個對立持方的固定模式，學生可以在被問到時，提出更多的立場觀點。

例如：在課程案例《網路世界的陷阱》中，故事的主人公團子向網路主播洩露了身邊親人和朋友的個人資訊，從而導致了資訊安全問題。團子十分糾結要不要主動去警察局報案，糾結的過程中經受著噩夢，夢裡被洩露資訊的人對自己進行著道德譴責。為了體現這一點，我們在課堂上使用了"良心叩問"的方式，教師以團子的身份走到學生面前，被"叩問"的學生就要把他所認為的，團子在夢中夢到的被洩露資訊的人會對團子說什麼，有什麼想法。

二、Tips：課堂操作小貼士

從上述課程案例中我們可以看出，相較于良心巷/良心胡同（Conscience Alley），良心叩問在操作上，提高了全體學生的關注度，雖然從整體上來說，良心叩問中被"叩問"到的學生數量可能沒有良心巷/良心胡同（Conscience Alley）中參與的學生人數多，但良心叩問時，班級所有學生都是投入到這個場域中的，因為他們要隨時做好被"叩問"到的準備，因此，即使最終他們沒有被"叩問"到，但他們都已經在心裡準備好了應對，也就達到了教師希望

學生思考角色境遇的目的。

　　另一方面，從《網路世界的陷阱》的課程實踐中，我們發現，採用良心叩問的方式，學生能夠通過想像主人公團子在夢境中聽到來自被他洩露資訊的人的聲音是各種各樣的，這無疑更加能夠讓學生感受到角色境遇的複雜性，而如果採用良心巷/良心胡同（Conscience Alley）的形式，教師就勢必要先替學生設定，人物內心有只有正反兩個聲音在搏鬥，因此，良心叩問創造了讓學生更多元思考的可能性，以及更能夠切身體驗角色道德困境的複雜性。

　　因此，為了能夠更好的在教育戲劇的學科課堂上運用良心叩問的方式，教師需要：

　　1、首先，教師在進入到故事中"飽受良心折磨"的角色時，要能夠完全進入角色的境遇，當教師帶著一種"飽受良心折磨"的狀態進入時，才能夠將這種境遇通過自己的狀態暗示給學生，那麼學生才能夠進入境遇，開始感受角色的困境。

　　2、其次，教師在分別"叩問"學生的時候，節奏要非常慢，要給學生充分的時間思考，也要給學生充分的時間將他們的想法表達出來，要讓學生各種不同的聲音能夠充分的出現。

　　3、最後，教師如何在課堂上營造出一種角色受到各種聲音"叩問"的壓力感，其一，教師需要規定學生，每人只用一句話來表達自己的觀點，那麼學生的這一句話就會是提煉過之後，力量最集中的；其二，教師要通過重複、複述學生的話，幫助學生將這一句話固定下來；其三，當這些對立的、不同的聲音出現時，教師需要要求學生不斷的重複、反復的重申每個人的意見，不斷的去加強不同的聲音，甚至可以通過音量的擴大來增強。通過形式上的強化來表現良心遭受"叩問"的程度。

三、教育戲劇學科課堂運用良心叩問的意義

　　1、就筆者目前實踐過的學科課堂來說，無論是閱讀課中對文本的理解，還是道德與法治課堂中對道德的學習，抑或是心理健康課堂對心理問題的探討，良心叩問這一習式都是一種能夠將內在的思考進行顯性的呈現的有效方式。

　　2、良心的概念，對於課堂核心的學習具有特別重要的意義。

　　良心叩問是一種凸顯戲劇張力、體現內在反思的活動形式，展現角色經受困境時刻的猶豫不決，使學生在矛盾衝突中體會人物動機，在反思中明辨真理。在良心叩問的過程中，要求學生完全沉浸于角色的境遇，在創設的戲劇情境中連接已有的認知經驗進行反思，從而更深入理解角色真實的、內心潛在的行為動機和目的。

　　良心叩問是在行動中凸顯兩難的思維過程，不僅能幫助學生體會角色內心的糾結和複雜的心理活動，體會人物的內心獨白，從而建立同理心，同時還能幫助學生形成直接的感受和學習記憶，加深學習效果。同時，學生既作為個體，又因為良心叩問在展現過程中，是在一個集體活動的形式，因此，個體為角色構想的潛臺詞和內心獨白，呈現抉擇時的心路歷程，體會情感的遷移和反思心境，是在一個大的集體中呈現出來，並能夠被集體中的所有人感受和體察到，從而能夠培養學生批判性發現和創造性解決問題的能力。

　　良心叩問的學習是通過反思來實現的，不僅包括學生對角色所處情境而產生的內心反思，還包括學生個人對探討主題的反思。通常，反思性的活動節奏較慢。良心叩問用戲劇的慢節

奏、停頓、以及強化來幫助學生回溯和理清思緒，在操作時，教師的提問和回應通過節奏的控制，營造的境遇感，幫助學生投入故事情境，激起學生探究角色境遇的欲望，最終達到對課程核心的探討。

四、良心叩問習式的衍生

在上文中，我們闡述了在教育戲劇學科課堂中良心叩問的應用及其意義。通過良心叩問這種習式，我們試圖能夠聽到參與者（學生）內心不同的聲音，尤其是對立的聲音。而良心叩問的形式，將這種對立的聲音、不同的聲音不是用一種劍拔弩張的外在形式呈現，而是試圖將這種聲音轉化成一種內在的、隱藏的聲音，並將這種"內在的"壓迫感通過"良心"這形式一呈現出來。

除了良心叩問的方式之外，我們以 Voice 聲音為出發點，發展出了更多可以應用於教育戲劇學科課堂的探索方式：聲音收集器、聲音罐子、生命電臺等。

聲音收集器

在課程案例《我們小點聲》中，我們使用了聲音收集器這一探索方式。聲音收集器可以有多種的操作方式，一種是如《我們小點聲》課程案例中所展示的那樣，在課前通過錄音的方式收集，在課堂上播放；一種是可以在課堂上進行現場的收集，在課堂線上收集時，教師既可以製作道具——例如製作一個聲音收集器，也可以通過錄音筆、手機等具備錄音及播放功能的電子設備。聲音收集器與良心叩問所不同的是，雖然它的目的也是能夠讓參與者（學生）主體，能夠聽到來自不同群體的觀點與聲音，但這個觀點與聲音來自於他者，且並沒有良心叩問中營造和體現出的內在壓迫感。更適合於一些相對更為客觀的觀點收集與分享。

聲音罐子

聲音罐子，顧名思義，即通過罐子這一具體的容器，來收集參與者（學生）的聲音。聲音罐子同樣有幾種不同的操作方式，常見的方式是，教師準備幾個罐子（通常情況下是兩個，也可能是多個罐子），每個罐子代表不同的觀點和立場，學生將自己的觀點寫下來，投入到代表不同觀點的罐子中；有的時候，教師只準備一個罐子，收集所有的學生觀點後，在課堂上隨機從罐子中抽取，當場宣讀其抽到的觀點；也可以省略書寫的步驟，這個時候，教師可以使用不同顏色的罐子進行觀點的區分，學生可以對著罐子，直接將自己的觀點和想法說"進"罐子中。聲音罐子，非常適合收集不同的社會、道德、政治意見戲劇故事環節，適用於觀點辯論和分類呈現的課堂任務。同時，用聲音罐子進行的收集的這一外在形式，體現了收集的過程、民主的過程，展現了社會輿論的壓力場。

生命電臺

生命電臺的操作形式是，教師手執一根長棒（可以伸縮的執教棒非常適合），長棒模擬電臺的撥針。如果是小型課堂，教師可以讓學生圍成一圈，教師站在圓心，教師在圓心隨意轉

動，模擬電臺的調頻，當長棒指到某一個參與者時，該參與者要以將自己當成一個獨特的電臺，開始播放能夠展示自己電臺的內容，例如：A 同學的電臺，是一個流行音樂電臺，那麼這個學生就要一直演唱流行歌曲；B 同學的電臺，是一個廣告電臺，那麼這個學生就要一直播出各種廣告；C 同學是一個新聞電臺，那麼他就要播放新聞。因此，生命電臺發出的是具有主體特質的聲音，為什麼不同的同學會選擇"扮演"不同的電臺，這恰恰是每個人獨特性的展示，而生命電臺也在不斷的加強這種個人特質。在教育戲劇的課堂上，生命電臺能夠體現主體的特質與主體認同。當然，教師可以將生命電臺這一形式進行適合自己課堂的改編，它仍然可以用來發表不同觀點，但之所以是生命電臺，即更強調每個個體的獨特性，而不僅僅落腳在觀點上。相較于前幾種良心叩問的衍生形式，生命電臺更具戲劇的藝術性。

1.3 Object 物件

一、定義

在戲劇的語境下說到物件，第一反應都會指向道具。舞臺道具（properties）——戲劇演出中所用的傢俱、器皿以及其他一切用具的通稱。[110] 但在教育戲劇的學科課堂上，除了使用傳統戲劇中的道具，我們還會使用物件。物件與道具的區別在於，當我們使用道具時，我們使用的是物體原先的屬性，比如，當我們在戲劇中需要打電話的時候，我們會使用一部真的電話來做道具。而當我們使用物件的時候，我們更多的關注點在於這個物件被賦予的價值，而不是它原本的使用屬性。例如，當一個兒童將一個掃把當成一匹馬來騎時，他就賦予了這個物件個人的價值，因此，這個物件獲得了超出物件自有價值的意義，它和兒童的自我發生了聯繫，他的個人經驗（騎馬，或者看見別人騎馬）以高度象徵的方式轉化了掃把的意義，他通過想像與自己的經驗發生了接觸。這個時候，物件本身定義的價值（意識形態的價值）被去除，賦予了屬於這個兒童（自我）的價值。[111] 愛德華·邦德將這個動作成為對於物件的"貫注"（cathect an object）。在邦德的戲劇形式中，他非常注重對於物件的貫注，這個最早來自於佛洛德的術語，在邦德的戲劇法中佔據了非常重要的位置。然而，邦德並沒有將注意力集中在這些物件的用途上，也不像佛洛德那樣集中在對物件進行利比多的投射，而是更廣泛地關注物件中被帶入的個人感覺和價值觀。[112]

與邦德的理念一脈相承的，我們在教育戲劇的學科課堂上，除了道具（properties）的使用之外，更多的時候，是對物件（object）的使用。從這個意義上來看，教育戲劇學科課堂上對物件的使用，體現了如下的幾個特徵：

1、物件，凝結了人的存在，凝結了人的關係。教育戲劇學科課堂中的物件，是被凝視的，而不僅僅是被使用的。一個物件的使用是與它在日常生活中被使用的方式是不同的。

2、物件本身的物理屬性和自有價值的改變，來源於動作對其的貫注，因為施加於物件上的動作，創造了物件新的屬性和價值。

3、物件的符號性與象徵性。物件本身的符號性越強，則其打開想像空間的能力就越弱，象徵性就越弱。

4、物件可以在課堂的某一個環節單獨出現，也可以是串起整個故事脈絡，貫穿整個課程中心的關鍵。例如：在課程案例《學做快樂鳥》中，使用的羽毛，僅僅出現在課程開始的環節，但是，對這個物件的使用，並不是道具化的使用，而是參與者對其貫注了意義——探討不快樂的來源，在這個環節，羽毛是一種"不快樂的事情"的象徵；而在課程案例《勿忘國恥》中，使用的皮箱子，則貫穿了課程的始終，學生對皮箱子的傾聽、觀察，對皮箱子裡的東西的探究，事實上是對皮箱子主人在抗日戰爭中的經歷的探究，是對歷史的探究。

[110] 胡喬木，曹禺，黃佐臨等. 中國大百科全書戲劇卷[M]. 北京：中國大白科全書出版社，1998：404

[111] 曹曦. 從餐桌到宇宙——重審"意義的層次"[G]. 北京：見學國際教育文化院，2018：15

[112] 大衛·戴衛斯. 想像真實——邁向教育戲劇的新理論[M]. 北京：人民大學出版社，2017：165-166

以下，我們以《童年》的閱讀課程教案，來看一看有關物件在課堂上的具體的應用：

在《童年》閱讀劇場中，使用最多的物件是布。當阿廖莎在自己的父親剛剛離世後，孤苦無依的母子倆被外祖母帶回了外祖父的家裡。可他們兩個的到來並不受到外祖父及兩個舅舅的歡迎，特別是兩個舅舅怕自己的妹妹回來拿嫁妝、分家產，於是他們經常在阿廖莎和媽媽面前冷嘲熱諷。終於有一天矛盾在廚房的餐桌上爆發了，他們的自私貪婪令年幼的阿廖莎疼痛不已。為了使孩子們能夠將阿廖莎此刻的傷痛具象化，我們給孩子們一塊紅色的桌布，讓他們嘗試想像阿廖莎在經歷了令人心碎的家庭爭吵後，他會怎樣撿起桌布。在孩子們的展示下，我們可以看見有的孩子是慢慢走到桌布前，輕輕撿起來，然後緊緊地把布抱在自己的胸前。此時，當我問孩子們看到了什麼的時候，他們會告訴我："阿廖莎在尋找慰藉""阿廖莎在抱著自己""阿廖莎在和自己的父親擁抱"……此時的紅色桌布不再是一塊普通的布料，而是被孩子們賦予了許多的意義，並且能夠幫助他們去瞭解阿廖莎此刻的內心。

在另外一個場景中，布料又成為了孩子們與阿廖莎心靈相連的重要物件。阿廖莎被舅舅家的孩子騙去將外祖父的桌布染色，大發雷霆的外祖父將這群孩子趕到廚房裡，在眾人的圍觀下把他們的衣服脫下用鞭子狠狠地打。而阿廖莎是第一次受到這樣的羞辱，他被打之後不光身體受了重傷在床上躺了好久下不了床，更重要的是他的心靈受到了嚴重的傷害。這種被羞辱的痛苦一直縈繞著他，令他無法自拔。此時我們讓孩子們思考，躺在床上的阿廖莎現在最需要什麼呢？孩子們告訴我是安慰，但怎樣的安慰才能夠治癒阿廖莎內心的疼痛呢？我們給每一個孩子一條白色的紗布，讓他們嘗試說一些安慰阿廖莎的話並且幫助阿廖莎包紮他的傷口。於是我們聽到了孩子們漸漸地都說出了自己曾經心痛的故事：

生1：阿廖莎，別傷心，我上次心痛的時候，是因為我哥哥打碎了家裡的花瓶，可我爸爸卻不分青紅皂白地就說是我打碎的。那一刻被爸爸冤枉，哥哥又不承認，我的心十分痛。

生2：阿廖莎，被打很正常的！多挨幾次打就習慣了！就像傷口一樣總會癒合的。

生3：我上次心痛的時候，那時兩年前了，我有一隻養了很多年的小狗跑丟了，再也找不回來了，那時我的心就像失去什麼似的，空空的，又很疼。

生4：阿廖莎，我上次心痛的時候是因為我弟弟摔跤了，媽媽卻認為是我把弟弟推倒的，並且還說我"連狗都不如！"那時我的心就非常難受，喘不過氣來。

生5：我上一次心痛的時候是因為我期末考試沒有考好，考了這些年最差的成績，我的心情因此低落了好久，直到最近一段時間我才慢慢明白，我不能夠一直都沉湎於過去失敗的痛苦中一蹶不振，而應該總結這次的經驗教訓，以後不要再犯同樣的錯誤。

此時，當孩子們對著阿廖莎說起自己曾經心痛的故事後，他們在幫助阿廖莎包紮傷口的同時也是在為曾經受傷的自己包紮。白色紗布這一物件將阿廖莎的疼痛與孩子們在現實中所經歷的痛苦連接起來了，白色的紗布不僅僅是在戲劇體驗中的道具，它更是將人與人之間的情感、關係外化的重要物件。

二、Tips：課堂操作小貼士

在教育戲劇的學科課堂中，教師在設計和使用物件時，需要注意的是：

1、不要選擇符號性過於明顯、強烈的物件，這樣的物件，因為其符號性過於明確和顯著，反而不那麼容易被敞開，不那麼容易讓參與者有想像力的空間。

例如：一枚戒指，戒指本身所具有的符號性意義就太過強烈，而且其符號性意義太過於深入人心，已經成為一種文化習慣，一提到戒指，人們就習慣性的想到婚姻、愛情，這樣的物件就非常局限，不容易被敞開。

再例如，一面國旗。國旗這個物件本身的意義就已經不容質疑，它只能代表一個國家，一個主權的象徵，很難打破這個既有的符號性意義。但如果將國旗換成一塊兒布，那麼這塊兒布，可以是一件披風，可以是一張地毯，可以是一頂帳篷，它所能象徵的空間就被瞬間打開了。

2、教師選擇物件時，不要將物件當作道具，並且去做一個非常精美的設計。教師的設計重心應該放在別有意味上。例如，教師選擇了一個碗作為物件，那麼並不需要製作一個特別精美的，有著美麗花紋的碗，而是要設計一個一定會被注視到的點，比如，選擇一個及其普通常見的碗，但這個碗破了一個角，為什麼會有這個缺口，是一定會讓參與者所注視到的意義點（當然，這個意義點要與教師設計的這節課的中心相關）。

3、教師在語言的使用上，不要用"像"，而要用"是"。例如，教師要說"這不是一個三角形木塊，而是一把鋒利的匕首"，不要說"像一把鋒利的匕首"。雖然，我們確實是在物件的符號性、象徵性層面工作，但我們希望探討的是一個存在意義的層面，而不是一個模仿意義的層面，語言的不恰當，會將對物件的探討，僅僅停留在比喻和象徵的意義，而缺乏了存在與貫注，準確的語言表達，則不會限制參與者的感受，他們會能夠真正的感受到自己進入了對物件的貫注，物件被賦予了他個人的價值。

4、教師需要明確區分道具與物件，因此，如果一旦使用一個物件，最好能夠使其貫穿課程的始終，用同一個物件，貫注同一個意義中心，一以貫之，而不是一會兒拿一個，一會兒拿一個，混亂的物件常常會使得意義不明確，又跟道具混淆不清。

三、教育戲劇學科課堂運用物件的意義

綜上，在教育戲劇學科課堂上使用物件的意義就在於：

1、幫助參與者敞開對物件的想像；

2、物件變成了某種隱喻與象徵，參與者通過動作為物件賦予了除原本的價值之外的、抽象層面的意義與價值；

3、理解物件所帶來的人類關係，對物的選擇，體現了人的價值抉擇和彼此之間的倫理關係，這與我們戲劇德育的主旨是息息相關的；

4、物我合一，物件和我們共同詮釋了我們所存在的世界。

在物件中，我們所要看到的並不僅僅是物的本身，我們從"純然的物"這個狹小的區域走出來，看到的更多的是人對於物的賦予，人與物的關係，因此，我們在教育戲劇學科課堂上，使用與探討的也並不是物的本身，而是物的背後，物與人、人與人的關係，這才是與我們的課程目標所相吻合之處。

四、物件的衍生

物件在教育戲劇學科課堂上的使用，也衍生了四種不同的形式，即：畢卡索之眼、凱利色塊、藝術裝置和不靠譜策展人。

畢卡索之眼

名稱意為，用畢卡索式的眼光看待物件，即敞開物件的想像。該習式的操作可以有多種形式：

（1）、例如：教師拿出一塊三角形的木塊（物件），說"這不是一個三角形木塊，而是一把鋒利的匕首。"之後，同理，請學生依次拿著這塊三角形的木塊（物件）並依次說出自己對這一物件的想像，"這不是一個三角形木塊，而是……"。

（2）、再例如，我們時常使用的一種物件打開的方式，教師在課堂上請學生拿出一件自己隨身帶的物件，通過一個動作，改變這個物件原本的使用屬性，比如，學生拿出自己隨身攜帶的雨傘，但通過一個打高夫的揮杆動作，將雨傘"變"成了高爾夫球杆。

因此，畢卡索之眼能夠非常有效的幫助參與者（學生）打開對物件的想像力，而想像力是戲劇中至關重要的能力之一。

凱利色塊

凱利色塊，靈感來源於藝術家 Ellsworth Kelly 及其以色塊為主的極具匠心的藝術創作。教師可以事先準備一定數量的不同形狀、不同顏色的色塊（材質可以是木質，也可以根據需要，選擇彩色的玻璃片，或者是可以拼插的雪花片等）。教師可以根據課程的主題，讓學生像拼圖一樣，使用這些色塊拼接成一個圖形，並通過增加或者減少色塊，來賦予不同的意義。

凱利色塊的目的是，通過參與者（學生）的動作使得原本的物件（色塊）超出了它原本的實用性，而獲得它非實用性的存在意義，物件在此表現出的是其內在的價值而非其原本的工具價值。物件在此體現了某種隱喻和象徵。

凱利色塊可以是一定數量的不同形狀的色塊，也可以是其它的物件。例如，我們可以讓學生每人帶一件自己的外套，然後，將這件外套當做一個雕塑物，雕塑成自己想要的形狀和姿態。之後，每個學生需要呈現自己與這件雕塑好的衣服是如何共處共存的空間畫面。學生在雕塑衣服以及創造自己與這件衣服雕塑的共存畫面的時候，就對這件衣服賦予了不同的意義。

藝術裝置

物件除了具有其原本的價值屬性之外，對物件的使用，凝結了我們在選擇上的價值傾向、審美、訴求、偏好，物件彰顯了人在選擇時的內在原因和意義，體現出人的倫理關係和價值抉擇，因此，通過物件，可以幫助我們理解其背後所帶動的人類關係。

藝術裝置這個習式，正是體現了這一點。例如，我們曾經在《學業壓力》這節以物件為核心的課堂上，請學生以小組合作的方式，每人拿出一個讓自己感到有壓力的物件，和一個

可以讓自己感到輕鬆的物件，分別用這些物件，小組內做出一個裝置。更進一步，則可是使用物件的增減、替換來改變裝置。這種藝術裝置的形式，使用的範圍非常廣泛，例如，我們可以讓參與者（學生），使用自己的隨身物品，搭建一個代表自由/禁錮的裝置。

不靠譜策展人

將人來當作物件使用，參與者中一半人是策展人，一半人是物件，策展人根據主題，將扮演物件的人，按照自己的設計，擺出造型，並且，該造型可以發出聲音，也可以自主的動。

例如，如果我們要做一個關於疫情的展覽，或者是我們要做一個有關"阿喀琉斯之踵"的主題展覽，那麼策展人會如何設計，讓"成為"物件的參與者，擺出什麼樣的造型，在什麼時候發出什麼樣的聲音，如何動作，再到發展出如果每一個展覽上的物件都能夠有一句臺詞，那麼他們會說什麼。在這個展覽中，則展示了一個宏觀的世界的狀態，物和我們共同詮釋了我們所存在的世界，達到了一種"物我合一"。

這種不靠譜策展人的習式，在我們的閱讀劇場課程《童年》中有使用，引導者請學生用紙箱子來呈現主人公阿廖沙疼痛的等級，並做了一個"疼痛"展。但學生抱著象徵不同疼痛級別的紙箱子，實際上是在呈現疼痛所帶來的感受。

從上述四個物件衍生發展的習式中，我們可以看到物件的意義的四層遞進，即：

從無到有——畢卡索之眼，將原本物件所沒有的意義、象徵、價值通過敞開想像的空間而創設出來；

到物件的組合（平面性的）——凱利色塊，色塊的拼搭、增減、改變，從而改變物件背後的意義；

到物件形成的裝置——藝術裝置，裝置更具有立體性，更能夠理解物件背後的人類的關係。

最後到達展覽——不靠譜策展人，其意義在於幫助參與者理解整體的世界，能夠物我合一的看待和理解世界的問題。

1.4 Listening 傾聽

一、定義

　　傾聽是教育戲劇學科課堂上常用的藝術探索方式,《莊子·內篇·人間世》篇有雲:"無聽之以耳而聽之以心,無聽之以心而聽之以氣。"

　　從莊子的理念中獲得啟發,結合教育戲劇的習式運用,我們在教育戲劇的學科課堂上,將傾聽 Listening 這一習式,發展出"聽之以耳"、"聽之以心"這兩個層次的習式。

　　聽之以耳,強調的是對聲音的敏感度和辨識力,是一種感性認識。聲音,既可以在教育戲劇的學科課堂上幫助構建一個場景,也可以為參與者提供故事線索。

　　聲音模擬

　　參與者在教師的引導下,用聲音模擬一個故事場景。例如,教師引導學生用聲音模擬一個清晨的場景。教師請所有學生閉上眼睛,然後,請學生依次用聲音模擬他在清晨能夠聽到的任何聲音,每個人模擬一種,不同的學生之間避免重複,這些聲音可以是——起床的鬧鈴聲、刷牙的聲音、油鍋煎蛋的聲音、馬路上的汽笛聲……等等。教師引導學生一個接一個,依次發出這些聲音,後一個學生加入前一個學生,新的聲音不斷的疊加,彙聚成一個聲音的交響,教師甚至可以引導聲音的大小變化,通過聲音的表演,學生集體構建了一個清晨的場景。

　　掌聲尋物

　　一名參與者根據全班同學通過鼓掌的大小聲給出的線索,找到故事中的關鍵之物。例如,假設在故事中有一把關鍵的鑰匙,被教師藏在教室中的某個地方,在藏鑰匙之前,需要一名學生自願成為那個要找鑰匙的人,並蒙上眼睛。班級的其他同學能夠看到教師將鑰匙藏在何處。當鑰匙藏好後,找鑰匙的人睜開眼睛,開始在教室內進行尋找,這時,班級裡的所有同學需要通過鼓掌來給找鑰匙的人線索,當該人越靠近藏鑰匙的地方時,掌聲就要越大,反之越小。找鑰匙的人,需要根據聽到的掌聲大小進行資訊和線索的收集與判斷。

　　聽之以心

　　聽之以心,與聽之以耳所不同的是,在這個探索方式中,參與者大部分時候,並不會真正的聽到或者發出聲音,而是更大程度的發揮參與者的專注力和想像力,不是參與者"聽到"什麼聲音,而是強調參與者"想要聽到"什麼聲音,通過聽之以心,可以探究參與者將他們的專注力、想像力投向什麼地方,相對於聽之以耳的感官刺激,聽之以心更側重於內心體驗及理性思考。

　　順風耳

　　順風耳的操作方式與聲音類比有類似之處,但它將 listening 更多的建立在聽覺的敏感性、注意力的練習,需要參與者用心的去聆聽空間,並且,這個空間會存在由近及遠、層層

遞進的關係。例如，教師可以在課堂上，請學生聽"教室裡的聲音"，繼而聽"教室走廊外的聲音"、"校園裡的聲音"再到"校園外的聲音"，甚至教師可以根據該節課的主題，將這種聲音的傾聽與想像發散到更廣闊的空間，比如，"太空的聲音"、"宇宙的聲音"等。學生在聆聽這些空間的時候，專注力越來越集中，而想像力則逐步的打開。

留聲盒（箱）

留聲盒（箱），來源於留聲機的概念。留聲機也許不再能發出聲音，但是，它能夠記錄曾經發出過什麼聲音。在這個習式中，我們將留聲機轉化為留聲盒（箱），在課堂上，教師可以使用盒子/箱子作為物件，學生可以抱著盒子/箱子發出"聽"的動作。

例如，在課程案例《勿忘國恥》中，教師讓學生聆聽皮箱子，詢問學生聽到了什麼。

【教師故事講述：今天的故事，起因於我的一個學生。他留學離開中國前，鄭重地交給我一隻皮箱。（教師出示事先準備好的道具"皮箱"）。他說這只皮箱是他爺爺留下的，他的爺爺是一個參加過抗日戰爭的老兵，奇怪的是，爺爺似乎從來不敢打開它，每次只是抱著這只箱子放在耳朵邊聽（教師抱起箱子示範爺爺是怎麼聽的，動作需要慢一點），好像箱子會說話一樣，爺爺到底聽到了什麼呢？你們能不能也聽聽。

課堂任務：

教師抱著箱子都到學生中間，邀請學生也聽一下，教師動作要慢。教師詢問："你聽到了什麼？"當學生發表他們聽到的任何內容時，教師都要積極的回應，同時，通過自己的回應，將學生向戰爭的情境上去引導。（這是幫助學生建立想像空間和進入情境非常關鍵的一步。教師從聽覺上先建立了一個學生的想像。如果要讓學生進入情境並相信故事，教師要充分的慢慢的引導學生進入想像的空間，這是學生入戲非常重要的階段。）

教師總結引導：你們聽到的東西，在告訴我，爺爺把一段記憶封存在了這只皮箱中。皮箱中到底會藏著什麼呢？（教師在做這個提問時，自己也是好奇的。）讓我們一起打開它好不好！】

在此課程案例中，皮箱子本身是不會發出聲音的，學生從皮箱子中"聽"到的聲音，來源於他們依據這個故事、皮箱子的主人的經歷而發揮的想像，而這個想像，則指向本節課的中心的學習，他們可以從皮箱子中聽到歷史、聽到故事人物的經歷。

被忽略的聲音

在課程案例《變形記》中，故事主人公編號 89753 變成蟲子後，聽到了作為小孩時，自己在家裡從未聽到過的聲音。

【課堂任務：

播放 89753 變成蟲子之後聽到的聲音：

①播放爸爸媽媽的對話

爸爸：老婆，你已經很久很久沒有睡過一個好覺了，你看看你憔悴的，黑眼圈比熊貓還黑，這可怎麼辦才好，要不明天週末，我還是跟老闆請半天假，帶你還有咱倆寶貝出去逛逛？

媽媽：唉，哪有這個時間，小寶一會兒喝奶一會兒哭鬧的，出去淨給別人添麻煩，還得帶好多東西，還是算了，在家裡啥都有，反倒方便。

爸爸：老是憋著，都憋出病來了，你看大寶最近做的那些傻事，一開始我真是覺得他太不懂事了，可是到最後我發現，不懂事的是我們啊，是因為我們的忽略，他才是真的憋壞了……

媽媽：的確是苦了大寶了，週末上完課外班回來，我都沒有時間陪他，可是小寶真的離不開人，要不如果你能週末請半天假的話，帶大寶出去散散心吧，我怕他們覺得我們是不夠在乎他，他最近才會做出那些事情的吧！

②播放爸爸開門聲、咳嗽聲、敲鍵盤聲，媽媽洗衣服、打掃衛生聲

課堂提問+教師引導：

89753真真切切聽到了這些聲音，研究員們，你們分析分析，89753聽到了這些聲音之後，會想什麼呢？（請2-3名同學回答）】

在這個課程案例中，正是通過"聽到"這些曾經被忽略的聲音，調動參與者關注故事中親子關係之間從對立到走向彼此理解的契機。

二、Tips：課堂操作小貼士

在教育戲劇的學科課堂上，當教師使用上述與 Listening 相關的藝術探索方式時，需要注意以下幾點：

1、教師需要引導課堂進入一種安靜的狀態，這是保障 Listening 能夠有效進行的客觀環境條件。

2、教師可以利用學生自然的狀態，營造 Listening 的氛圍，例如，可以讓學生閉上眼睛，通過關閉其它的感官系統，專注的調動聽覺這一官能。或者，教師可以借助自己的形體語言，讓學生通過將注意力集中到教師的肢體動作，繼而關注到在這一行為之後產生的 Listening，例如，教師可以緩慢的走動、側過耳朵傾聽等，將"Listening"這一看不見的行為，更加的具象化、行動化，從而吸引學生的注意力。

3、教師在進行引導時，引導語首先要非常的具體，不能僅僅是簡單的詢問"你聽到了什麼"，這樣的詢問沒有聚焦，過於抽象，讓學生無法抓到教師想要引導的重點，而當教師從一個具體的聲音進入詢問，例如，"你聽窗外的鳥叫的聲音，聽周圍人的呼吸聲，聽教室裡的聲音，聽教室外校園中的聲音"等，從一個具體的聲音進入，反而能夠逐漸打開學生的想像力。

4、調動學生的想像力，除了從具體的聲音進入之外，當教師希望學生能夠聽出某種內在的深意時，就需要調動表演或者採用儀式，創造一個"聽"的場景，一種"聽"的情境，讓學生能夠感受到，他們需要在這個具體的場景和情境中去進行想像。例如，在課程案例《勿忘國恥》中，教師首先拿起箱子聆聽箱子中的聲音，繼而請學生來聆聽箱子中的聲音，雖然箱子裡實際上是沒有聲音也不會發出聲音，但教師通過"聽箱子"的這樣一個具體的在故事中的場景營造，引導學生發展出自己的想像，因此，學生可以從箱子中聽到"戰場上的炮火聲、受傷後強忍疼痛的聲音、行軍時的腳步聲"等等……

5、Listening 是一個師生的雙向過程，學生要在教師的引導下學會"聽"，教師同樣也

要在學生進行回應時耐心的傾聽。因此，作為課堂引導者的教師，要能夠給予"聽"這一過程充分的時間，既讓學生有充分的時間傾聽，也讓自己有充分的時間傾聽；同時，在傾聽的時候，教師需要控制自己的音量，比較小聲的進行進一步的詢問和對話，不要輕易的打斷，以創造和保持傾聽的氛圍。

三、教育戲劇學科課堂運用傾聽的意義

　　1、當下我們正處於一個視覺的時代，無處不在的大量視頻、短視頻讓現代人無法抵抗，習慣了被動的看、被動的接受碎片化的視覺資訊，傾聽的能力、思考的能力都被快節奏的視覺資訊剝奪，沒有得到挖掘與培養。而傾聽與語言的培養與發展息息相關，語言又導向思維，因此，在教育戲劇的學科課堂上，通過 Listening 這一習式，對於傾聽能力的培養，對學生語言以及思維的發展具有非常大的助益。

　　2、傾聽是對話的前提，這也體現在教師和學生相互作用的兩個層面上。學生需要通過傾聽，繼而進行表達；同樣，傾聽的能力對於教師老師一樣非常重要，有的時候甚至更加重要，因為教師的"權威性"往往使其不重視傾聽，忽視學生的表達，教師只注重將自己的觀點、意見輸出給學生，反而沒有能夠認真的傾聽學生的表達。因此，傾聽是一種師生之間相互的能力塑造，這對於對話的產生、戲劇的產生、劇場中演說的產生都非常的重要。

　　3、傾聽是一種察覺的訓練。傾聽能夠讓人進入一種沉靜的、覺察的狀態，戲劇德育課堂通過引人入勝的戲劇故事，營造的這種存在於戲劇故事內容之中的沉浸式的氛圍，能夠改變常規課堂中，急於追求表達"聽"的結果，而忽略了"聽"的過程本身這一狀況。所謂"此時無聲勝有聲"，在語言消失的地方，恰恰會產生一種真正的覺察，傾聽正是這樣一種覺察的訓練，而這種覺察，對於道德的學習是至關重要的。

1.5 Talking 說話

一、定義

在教育戲劇的學科課堂中，會有大量的語言的應用，參與者（學生）即興的說出一句話或者一段話，根據述說的角度、物件，我們以獨白 monologue、對白 dialogue 和多人對話 multi-dialogue 為形式區分，創造和採用了以下幾種與說話 talking 有關的習式。

獨白 monologue

鸚鵡學舌

在探討親子主題的課堂中，我們可以請學生假設，家中有一隻鸚鵡，這只鸚鵡經常模仿爸爸或者媽媽說的話，那麼，你家的這只鸚鵡最常模仿的爸爸或者媽媽的一句話是什麼呢？教師請每個學生以鸚鵡的語氣模仿出來。在這個過程中，每個學生實際上就將自己的家庭關係、家庭氛圍展現了出來，是一種可以使用在親子主題課堂導入環節的習式。

誰說誰聽

教師展示一段日記的內容（與故事主人公有關，因此參與者對日記的主人等背景資訊已經有充分瞭解），之後，請參與者（學生）每人為自己虛擬一個身份，然後以這個身份來向大家講述自己所發現的這段日記背後的故事。因為講述者的身份不同，所以講述者所面對的物件也是不同的。比如，如果學生為自己虛擬的身份是說書人，那麼講述的物件就是聽書的人；如果學生為自己虛擬的身份是盜墓者，他是在盜墓的時候發現的這本日記，那麼講述的物件就有可能是收購這本日記的人；如果學生為自己虛擬的身份是一個小學生，他即將在一場演出中朗誦這段日記節選，那麼他面對的就是演出的觀眾。除此之外，教師可以活用這個習式，根據故事的內容，為參與者（學生）統一設計一個身份角色，這個角色發現了故事中角色的日記，他會怎麼做，怎麼講述這段與故事中角色有關的日記，這就將習式的應用與教育戲劇課堂中角色的框架這個元素結合了起來。

對話 dialogue

對話呈現

通過雙人對話來呈現故事中的情節變化和人物發展。

【教師故事講述：

也許是你們的話讓派特不再那麼難過和沮喪，他試著去接受自己的獨特性，嘗試著大膽在大家面前跳舞，甚至去到廣場上跳舞了。但是依舊有很多人說他，不理解他。直到有一天，他的舞蹈吸引了一隻缺了一條腿的小企鵝，這只小企鵝叫阿寶。別人從來只告訴它說你不要動，你什麼都做不了。但是今天它看到派特在跳舞，它有點動搖，想一起跳卻又不敢。

（教師播放課前準備好的音樂，同時一邊繼續講述故事，一邊進行表演。） 這時，派特走過去，輕輕地牽起了阿寶的手，*（教師一邊跳舞一邊隨機牽起一個孩子做跳舞的動作）* 他們

站起來了，走到了舞臺的中間。只有一條腿的阿寶慢慢地跟著派特的節奏，跟著美妙的旋律，跳了起來。他們越跳越開心，越跳越自信。從這天開始，派特就這樣帶著阿寶一次又一次地練習跳舞。他們會在廣場跳，還會在泳池邊跳舞，跳累的時候，兩人就在泳池邊坐下來休息。每當這個時候，泳池對於派特來說再也不是從前那個他最不想去的地方。

課堂任務：靜像照片定格。請學生兩人一組，用靜像照片的形式表演派特和阿寶在一起共舞時留下的瞬間，例如，可以表演派特是如何幫助阿寶跳舞，也可以表演兩人是如何一起共舞。在全班同學都完成了兩人小組靜像後，教師可以通過觀察選擇 1-2 組進行展示，並引導學生觀察在畫面中看到了什麼。

之後，教師請學生兩人一組，坐在課桌上，表演派特和阿寶在跳累了之後坐在游泳池邊談心的場景，兩人會交談些什麼？教師可以選擇 1-2 組學生在班級中進行表演，引導其他學生進行觀看。】

多人對話/集體講述 multi-dialogue
即興吟誦

即興吟誦是一個群體性的口頭創意活動。教師首先設定一個開頭，例如：我記得、我看見、我想起（開頭的設定與課堂的主題和故事的內容相關），之後，每個學生以這個開頭作為起點，創作自己的內容，全班同學集合在一起，就成為了一首詩，學生可以進行接龍式的即興吟誦，為了營造氛圍，教師還可以使用適合的音樂作為背景。

二、Tips：課堂操作小貼士

在教育戲劇的學科課堂上，應用 talking 的藝術探索方式時，有一些共同的準則，是需要引起教師在課堂操作的過程中引起注意的。

1、要使得 talking 非常的聚焦，教師需要採用一個特別具體的、聚焦的形式，給學生一個非常明確、具體、而且在語言上是非常精煉、簡短的範本或者框架，例如："我希望……，我想起……"。

2、要為學生的 talking 設定一個最小化的規則，通過設置限定，用最輕量的方式啟動"說"——用最小的方式啟動表演——這在教育戲劇課堂上的多種習式應用中是一個通用的準則。例如，在 talking 的過程中，限定每個參與者只能說一句，用一個最小的出發點來啟動 talking。

3、基於上述兩點，教師在應用 talking 這一藝術探索方式時，需要調整自己對學生說的內容的期待值，教師不必先入為主，潛意識裡要求學生一定要說的多，說的深，說的正確。重要的是能夠啟動學生的表達。

4、在教育戲劇課堂上的 talking 與常規課堂的不同就在於，教師要麼讓學生在一個具體的角色中去說（例如：誰說誰聽），要麼創造一種氛圍讓學生去說（例如：即興吟誦）。當學生處在一個具體的角色或者氛圍中時，他在角色的境遇中就有話可說；而氛圍的營造，教師可以借力於具體的物件，例如，在即興吟誦中借助傳花，借助播放背景音樂，或者交換"說話的"面具，教師可以設計好需要使用的物件，作為 talking 的催化劑。

5、教師需要避免在傳統課堂上經常會發生的一種情況，在接到了"說"的任務後，學生的精力完全集中在思考自己接下來要說什麼，而對於其他同學的發言完全忽略，並沒有仔細傾聽。在教育戲劇的課堂上，我們希望學生能夠先保持傾聽，所有的"說"都是一種即興的"說"，是在吸取了他人的基礎上，生髮自己的表達。教師並不需要設定說話的先後次序，這樣，學生才能夠在充分的感受了前一個人說的基礎上，有"感"而發，即興的生成自己的表達。因此，我們說，在教育戲劇的課堂上，是在"不得不說"的時候再去說，這種"不得不說"不是迫於外界的壓力或者是教師的指令，而是"不吐不快"，就像學生的內心有一個臨界點，是內在的動力驅動必須到了要"說"的時刻再說。

6、如何應對不說話的場面。在傳統課堂上，教師往往很擔心和介意"冷場"的情況。然而在教育戲劇的課堂上，我們需要保留學生"不說"的權利，"不說"是非常正常的，如果沒有到"不吐不快"、"不得不說"的時刻，學生擁有不表達的權利，這個時候，教師可以自然的跳過，傳遞到下一個人。甚至，很多時候，教師需要耐心的等待一下，因為學生處於一個具體的角色境遇或者氛圍中，教師需要等待一下"說"的臨界點的到來。如果出現完全的冷場情況，此時教師就需要反思一個問題：自己的提問是否讓學生理解了。如果學生理解了而冷場，那麼說明教師問了一個好問題，只是這個問題打中了學生了內心，讓他們很難快速的回饋出來，這時候，又有兩個可能，一是教師問了一個好的問題，但是可能前序的鋪墊不夠，學生無法一次性的表達出自己的想法，因此，教師需要將深度的問題做一個步驟上的層層鋪墊和遞進；第二個可能，教師問了一個好的問題，前序的鋪墊也做的足夠，那麼這個時候，正如前文我們所說，教師需要給學生一些時間，耐心的等待學生在沉澱之後到達表達的"臨界點"。如果學生沒有理解教師的提問，那麼教師就要反思是不是自己問了一個不好的問題，這個時候，教師需要及時的改變和調整提問。

三、教育戲劇課堂運用說話的意義

綜上，在教育戲劇課堂運用 talking 的意義就在於：

1、在傳統的課堂上，當討論到課程主題時，學生的發言常常呈現出一種"標準答案"式的"陳詞濫調"，想要達到老師心中的那個"正確答案"。並不是說學生在有意識的迎合，恰恰這是學生無意識的表現，他們接受的教育、環境的影響，讓他們除了"陳詞濫調"之外，並不知道用什麼語言來表達自己本真的思考。而在戲劇德育的課堂上，我們希望用這種進入角色、創造氛圍的，更有創意的方式，帶動學生更為本真的思考和言說。拋棄那些一到討論就冒出來的冠冕堂皇的道理，真正的將課程目標的學習與自己的生命經驗相連接。

2、挖掘"陳詞濫調"之下隱藏的是什麼。很多時候，學生說出來的未必是他真正想要說的那句話，那麼這個時候，教師就需要敏銳的去探究，在"陳詞濫調"的背後，學生還沒有說出來的那一部分內容是什麼——這是一種社會性的探索。因此，教師不能夠僅僅簡單的停留在聽到學生說了什麼，而是要引導學生共同的去傾聽、理解隱藏於每個人所說的"明言"之中的"隱言"。這種言外之意，即是一種對社會意識和道德價值、倫理結構的表達與思考。

3、教育戲劇課堂創造的對 talking 習式的應用，旨在通過言說，調動學生的本真經驗，

而調動了每個學生本證經驗的言說，既能夠體現每個人不同的個性，同時也能夠讓教師發現在這些個性之中的共性，而這種共性就是社會性的體現，因此，這裡的言說，不僅僅是個性的言說，也是一種社會化的言說，是對於社會、文化、自我、道德、價值觀和倫理結構的集體認知。

4、Talking 是一種思維的訓練，也是一種思維的體現。在教育戲劇的課堂上，我們通過打破"陳詞濫調"、激發本真言說、覺察言說背後的"隱言"與"暗語"，帶動的是社會性的思考，是對社會意識的架構。

1.6 Acting 戲劇演繹/表演

一、定義

什麼是戲劇表演？戲劇表演藝術 acting of drama，指的是由演員扮演角色通過舞臺行動過程創造任務形象的藝術。[113] 因此，從這個定義上來說，當我們在教育戲劇的課堂中提到表演的時候，從廣義上來說，前文中我們提到的靜像 Image、Talking 等等都能夠看作成一種表演，然而，當我們提到 Acting 這一術語時，我們更多的是指它狹義上的範疇，即通過"扮演角色"而"產生連續的行動"。與舞臺上的戲劇表演所不同的是，在教育戲劇的課堂上，我們常常採用的是即興表演（improvisation）的形式。

即興表演（improvisation），指沒有寫好的劇本、臺詞，也不經排練就像觀眾演出的一種戲劇表演。[114] 從其發展史來看，即興表演曾採用"幕表制"，即有一個故事梗概，安排任務上下場，演員可按自己所扮人物，結合當時社會形勢即興進行表演，隨口編念臺詞。[115] 同時，即興表演還是一種訓練演員技巧的方法，曾被廣泛採用。在西方某些先鋒派戲劇演出中頗受重視，從 20 世紀 20-30 年代的阿爾托到當代美國的生活劇院，都強調演員的即興創作。[116]

從這個角度來說，教育戲劇課堂上的表演，更加接近與這種即興表演，學生進入角色，是沒有劇本、也沒有臺詞，更不會進行角色的雕琢與長時間的排練，他們只會通過戲劇課堂上的故事，瞭解人物角色的境遇，並進入這個角色，發揮自己的想像與創造，或者經過短暫的小組成員的互相討論，以自己的方式進行戲劇片段的表演。

在教育戲劇課堂上，我們創造和使用了以下幾種戲劇表演的習式：

假面

基於面具的表演。教師根據故事，請學生戴上面具進入角色的一種表演。這裡的面具，教師可以根據故事內容的需求，既可以使用現有的面具，也可以請學生自行製作，例如，購買白色的面具作為基底，請學生自行繪製，又或者可以使用口罩進行繪畫等，通過學生自己的創作，形成一個新的面具。

在進行表演時，教師可以根據故事進行設定，當學生戴上面具或摘下面具時，必須說某種限定條件的話。例如，我們可以設計真話面具或者謊言面具。真光面具，顧名思義，即戴上面具時必須說真話；而謊言面具則恰恰相反，戴上面具時可以隨心所欲的說話，但是當摘掉面具時則必須說真話。抑或是，通過面具來體現"說不出來的話"以及"不得不說的話"。在這個過程中，不僅面具被賦予了不同的意象，"戴上"和"摘下"面具的動作，也體現出不同的意義。

[113] 胡喬木，曹禺，黃佐臨等. 中國大百科全書戲劇卷[M]. 北京：中國大百科全書出版社，1998：428
[114] 胡喬木，曹禺，黃佐臨等. 中國大百科全書戲劇卷[M]. 北京：中國大百科全書出版社，1998：184
[115] 胡喬木，曹禺，黃佐臨等. 中國大百科全書戲劇卷[M]. 北京：中國大百科全書出版社，1998：184
[116] 胡喬木，曹禺，黃佐臨等. 中國大百科全書戲劇卷[M]. 北京：中國大百科全書出版社，1998：184

例如，假設有一個故事場景，一位纏綿病榻的老人，已經在 ICU 病房住了很久了，醫生採用 了無數的方法，也無法挽救他的生命，此刻，一直照顧這位老人的所有家庭成員圍坐在病床旁，龐大的醫療開支已經壓迫了這個家庭太久的時間，此時醫生來徵詢家屬的意見，這次老人的病情再起波瀾，是否還需要繼續搶救。在這個場景中，教師可以讓學生戴上面具時表演，他們作為老人的親屬，當面對這個局面與場景時，與其他親屬公開討論時的話；而當學生摘下面具時，則說作為照顧了老人很長時間的親屬，內心的想法。以此對比戴上面具與摘下面具，兩種話的有什麼不同。

再例如，教師可以在一個小組表演中，通過面具，設定一個"真話王"或者"假話王"，擁有面具的學生當戴上面具時只能表演"真話"或者"假話"。

角色互換

角色互換可以應用在小組表演中。根據故事情境，學生先分別扮演某一具體故事場景中的 A/B/C/D 等角色，之後，在進行第二輪表演時，學生彼此之間進行角色互換，例如，之前扮演 A 的學生此次扮演 B，扮演 C 的學生此次扮演 D，依次類推。

想像表演之一·元宇宙

真實與理想，現實與虛擬的表演。教師可以借助投影螢幕的光影或者是利用燈光效果，當學生沒有進入光影時，則表演故事中，人物處於現實中的場景，而當學生進入光影時，則表演人物在夢境、或者幻想中的場景，兩者發生相互對照，是真實與想像世界兩者間的對比。

想像表演之二·盜夢空間

表演故事中的人物角色在夢境中的重複性的行為。例如，人物 A 總是夢見自己拿著零分的考卷回家，需要媽媽在考卷上簽字。此時，教師或者其他學生，需要通過一個表演行為，幫助該人物角色從這個夢境中走出來。

事件重演

將事件發生的場景，通過改變行為，重新進行演繹。重演，即再現（representation）。再現就是讓過去的東西再次出現，讓曾經發生的事情現在發生。再現不是模仿或描述過去的事情。再現就是否定時間，消弭昨天和今天的區別。它讓昨天的行動再或一遍，從方方面面再活一遍，包括它的當下性。換句話說，再現就是創造現在。再現就是讓生命重新開始。[117]

例如：課程案例《守法不違法》中，在課程的前半部分，學生已經通過靜像 Image 表現了魯超欺負王然的場景，到課程的後半部分，經過對守法不違法、依法維權的學習，教師請學生兩人一組，重新演繹王然如何應對魯超對自己的霸凌的場景。

【學生互動表演：教師將學生分為兩人一組，其中一人扮演魯超，另一人扮演王然，再次回到王然被魯超欺負的瞬間，此時的王然會如何回應魯超，掌握了法律知識的王然，會以

[117] 彼得·布魯克. 空的空間[M]. 北京：中國友誼出版社，2019：162

什麼樣的方式來保護自己，會以什麼樣的言語來制止魯超？請學生兩人一組表演出來。】

綜上，以上在教育戲劇學科課堂中的戲劇表演，有別於戲劇舞臺上的表演，雖然它也是一種使參與者（學生）處於角色中的、綜合的、時間稍長的、片段性的演出，但是，在教育戲劇學科課堂中的戲劇表演，側重的並不是表演本身。

假面和角色互換，針對中國的文化背景，是依據道德心理的基礎而設定的習式，假面所討論的是有關"誠"的主題，關於真和偽的命題；角色互換，強調的是推己及人，學習換位思考，探討角色之間的關係；想像表演中的元宇宙和盜夢空間，都是從場景上去設置表演，兩者在場景設置上各有側重，前者側重探討現實與虛擬，後者側重探討意識與潛意識；而事件重演是一種綜合性的表演，它側重的是行為，行動的改變所帶來的不同後果。

在教育戲劇的課堂中，與傳統戲劇舞臺表演不同，舞臺上的表演，目的是為了塑造角色，人物塑造是表演的關鍵，因此，對演員的表演技巧和技術——所謂"演技"就有標準和要求。而教育戲劇課堂中的表演，強調扮演的不是人物角色，而是扮演一種人與人之間的關係，扮演人物所處的境遇，關鍵在於呈現關係和設定場景，只有從關係、境遇去切入時，任何沒有表演經驗的人都可以自然輕鬆的進入，且並不追求所謂的"演技"。

二、Tips：課堂操作小貼士

上述的戲劇表演習式，在教育戲劇的課堂中應用時，對於引導者（教師）和參與者（學生）來說，最重要的事破除對表演的誤解，往往一談到表演，人們就會不由自主的緊張，一開始表演，就會不由自主的想要"演得好"，因此，開始表演就成為一件困難的事情，沒有經過專業表演訓練的人，往往就會對表演產生心理障礙，不知如何開始。而事實上，在教育戲劇的課堂上，我們恰恰要打破這種對表演的"偏見"，不管是假面、角色互換、元宇宙、還是盜夢空間和事件重演，我們都是希望能夠通過一種習式的設置，建立一個固定的框架，以幫助參與者進入一個最小化的表演，即，通過創建某種場景、某種人物關係，讓每個參與者都能夠先進入到境遇中，達到"入戲"的目的，之後，每個人都不會覺得害羞、為難，只需要用最簡單的方式就可以開始表演，而不是"硬"演。

針對上述五個習式，有下列針對性的課堂操作細節需要注意：

假面

1、如果是低年齡段的學生，建議教師先做表演示範，或者配合學生表演，以便做好引導。

2、教師一定要設置好人物的關係，設定一個具體的場景，否則不僅學生無法"入戲"表演，即使表演也會非常空泛。

3、教師準備的面具、口罩、眼罩等面具類用品，需要穿戴方便，以免影響表演的流暢性。

4、在假面這個習式中，教師需要注意的是，"謊言不傷人而真話傷人"，因此，教師需要留意學生所說之言掩蓋下的內容，謊言當中的真實，真實中的蘊藏的謊言，教師引導學生表演所觀察到的事件的真相，並能夠用最小化的表演，以濃縮的方式呈現出來，最大程度的呈現真實。

角色互換

1、教師在設定互換角色時，需要提煉角色，首先角色之間的關係要固定在一個矛盾衝突的關鍵點上。

2、其次，學生在表演時，需要有明確的空間指示，比如，是處於什麼樣的場景中。

3、 學生在表演時，不要僅僅停留在口頭的說話，而是需要激發具體的行動，產生動作。

4、角色的互換需要有明顯的差異性，例如，不同的人處於不同的處境，社會的格局賦予了某個角色特定的任務，抑或是身份上的巨大差異等等，只有具有明顯差異性的角色，才能夠在角色互換時達到從不同角度多元思考，從而自我勸服的目的。

想像表演‧元宇宙&盜夢空間

1、兩者在操作時，需要注重形式上的設定及其對表演的區分，尤其是表演夢境中或者表演虛擬世界的場景，教師需要妥善處理使用投影或者燈光造成的不同表演場景。

事件重演

1、在事件重演的人物境遇設定中，一定需要提煉一個關鍵的行為，有一個關鍵的動作，因為這個中心行為、中心動作的選擇，才導致了事件的改變。例如，在重演之前，有一個行為造成了嚴重的後果，通過行為的改變（動作的變化），改變了事件，再讓學生去重新表演這個變化的過程。

2、事件重演中的行為設定，要保持開放性，只有保持開放性，才能夠增加選擇性。

2、教師可以準備幾種不同的選擇，或者讓沒有進行表演的同學給進行事件重演的同學提供新的選擇，可以參考論壇劇場的操作形式，進行事件重演。

三、教育戲劇課堂運用戲劇表演的意義

我們在教育戲劇的課堂上，創造的上述幾種與戲劇表演 Acting 有關的習式，意義在於：

1、在假面這個習式中，從道德的角度來說，孟子雲："誠者，天之道也； 思誠者，人之道也。" 即，孟子認為，誠實是天道的法則；做到誠實是人道的法則。天生誠實的人，不必勉強為人處事合理，不必思索言語得當。從容不迫地達到中庸之道，這種人就是聖人。做到誠實的人，就必須選擇至善的道德，並且要堅守不渝地實行它才行。而在假面的習式中，恰恰通過讓學生去表演和感受與"誠"相對的"偽"，才能夠真正的理解"誠"的意義。

陶行知有語："千教萬教叫人求真，千學萬學學做真人"。在假面的習式的運用中，這種"教"與"學"是可以通過使用面具的表演，通過感受來實現的。

在假面這個習式中，從道德的角度來說，我們還在探討有關康得所說的道德的絕對律令。康得說人絕對不可以撒謊，但我們常常會遇到所謂"善意的謊言"這樣的境遇，是我們可以利用假面這個習式進行探索的，首先，所謂"善意的謊言"不一定導致"善意的結果"，其次，我們不能以上帝視角評判結果，因此，康得認為絕對不能說謊是具有道德上的普遍性意

義的，但是，雖然康得說不能說話，但康得沒有說"一定要把真話說出來"，"不說謊"和"不把真話說來"這兩者之間的模糊與灰色的地帶，恰恰是道德可以繼續深入探索的地帶，也是我們可以在戲劇德育的課堂上使用假面這個習式所討論的境遇。

2、角色互換這個習式的意義，意義不僅在於激發學生換位思考的能力，更重要的是，通過不同角色的體驗，能夠幫助學生跳出個人現有的格局，引向對社會結構的思考。例如，當學生體驗了 A 與 B 兩個具有巨大差異性的角色，在同一社會境遇下的遭遇後，教師應該引導他們思考，為什麼這樣兩個不同的個體在同樣的社會境遇下，都會有各自的遭遇，因此引發學生思考社會結構的問題、社會體制的問題，從著眼於個人，打開格局到著眼於社會。

3、相對應與角色互換著眼於向外的社會性思考，元宇宙和盜夢空間則更加注重人物向內的思考，真實與虛擬，真實與夢境的對照，既來源於思想的蔓延想像，更是來自於意識背後潛意識的影響，因此，幫助學生探索意識與潛意識，是這兩個習式的意義所在。

4、事件重演則側重于探討行為及其後果之間的關係。通過引導學生體驗不同行為引發不同後果的這種因果性，以及思考這種多樣化的因果性，同樣為課程目標的學習提供了一種體驗性的路徑。

1.7 Writing 寫作

一、定義

　　在教育戲劇的課堂上，對於小學中高年級的學生來說，寫作是我們常常會使用的習式。其一，對於小學中高年級的學生來說，寫作能力的訓練原本就是國家教育部課程標準所提出的要求，而寫作的訓練並不需要僅僅局限于語文教學中的作文課，在不同的課堂，給予學生能夠更富創意的寫作方式，更有利於學生寫作能力的培養；其二，寫作在戲劇活動中的應用，是應運故事的需求而產生，因此，借助這一方式，也就更加能夠促進學生進入故事、激發對故事的深度思考，並通過自己的創作，更深的理解故事中心。

　　因此，在教育戲劇與不同學科相結合的課堂上，我們發展出了一系列創意寫作方法 creative writing，這些方式既來源於常規課堂的學術性寫作，又結合了戲劇與劇場的特點，寓寫作於戲劇。

媒介寫作

　　在教育戲劇的課堂中，我們時常會根據故事的情節，請學生為故事中的事件創造一篇新聞報導或者一個新聞標題；或者，撰寫故事中的兩個人物之間的微信聊天記錄；或者，撰寫直播過程中觀眾所發佈的彈幕……等等。這些寫作內容，都依託於一個具體的媒介—— 紙質媒體、網路媒體等，因此，學生在這個過程中，需要基於媒介本身的傳播特質去寫作，例如，紙質媒體與網路平臺的區別。與此同時，在媒介寫作的過程中，能夠勾連出學生對社會的意識，感受社會的評價，呈現對社會的觀察等，而這種社會性，在我們日常的教育中是極為缺失的，但又是極為符合當下自媒體的高度發展對學生產生的影響，是尤為重要的。

　　例如：在課程案例《我是獨特的》最後，要求創作《小企鵝日報》的標題。

　　【教師故事講述：獨特的、會跳舞的派特，給阿寶帶來了自信和快樂。阿寶說我從來沒有感受這種快樂。因為以前我覺得自己從小都不能跳水，覺得活著沒有意義，也沒有任何企鵝願意和我交朋友。但是派特給了我希望，讓我發現一條腿也可以跳舞。派特說，我從來不知道不會跳水的我，竟然可以用舞蹈給阿寶帶來快樂，我的內心比它更快樂。

　　後來，小企鵝日報的一名記者無意中瞭解到派特改變、影響了阿寶的故事。他被感動了，於是他準備在小企鵝日報上進行報導，他會用什麼樣的一個標題來讚美此時的派特呢？（教師給每位同學發放事先設計好的小企鵝日報的報導版面，標題的部分是空白的，作為一張任務卡發給每位學生。）

　　課堂任務：請每位元同學為這篇報導擬定一個一句話的標題，通過這個標題來讚美派特。將標題寫在任務卡的標題空白處。完成之後，請學生貼在黑板上，教師引導學生共同進行分享。】

　　在這個課程案例中，對《小企鵝日報》標題的創作，正是反應了社會對個體保持獨特性的態度。

意識流寫作

　　教師根據課堂中的故事內容，提供一個物件，或者學生在課程的前置活動環節中已經完成了小組的裝置創作，那麼此時，教師可以讓學生去觀察這個物件或者是其他小組完成的裝置，從五感的角度去感受這個物件或者裝置，之後將自己聯想到的任何內容寫在便利貼上記錄下來，記錄的內容不需要受到任何的限定。當所有人完成之後，就可以將便利貼上記錄下的內容進行拼接，形成一首詩歌或者一個新的故事。形成的過程，教師可以要求學生必須從便利貼上記錄的詞彙中剪切下來，在進行集體的拼接。在意識流寫作的過程中，強調用五感去激發學生的真實感受；用不加限定的內容，讓學生能夠更多的發揮創造；用集體的拼接，讓思維進行集體間的發散。讓意識真正的流動起來，顯露自身。在常規的語文課堂上，教師時常面對學生寫作難的問題，學生常常面對一個題目"寫不出來"，"不知道怎麼寫"，或者是具有"要怎麼寫才能寫的更好，更符合標準"的自我審查意識，這樣就使得寫作愈發不是一個有感而發的過程。而教育戲劇課堂的意識流寫作，就是幫助學生拋棄自我限定、自我約束、自我審查的概念，讓意識自由的通過感受流動出來，形成思維的跳躍。

生命寫作

　　生命寫作與教育戲劇課堂中講述的故事連接的更為緊密，一般要求學生進入到故事的情節後，以故事中角色的身份和角度來進行寫作，通常會要求他們寫角色的一段日記、一封信等等。在生命寫作的過程中，戲劇將參與者與角色的生命體驗勾連到一起，因為大多數時候，學生在寫作時之所以很難寫出真情實感，很多時候是由於學生不願意暴露自己，尤其越是經歷痛苦的東西，就越難以寫出，而在教育戲劇的課堂中，戲劇故事給了學生保護，他們通過故事中的角色的境遇，將自己的內在生命經驗與其相連，並通過日記、書信這樣具有極強的個人情感投射的寫作方式呈現出來。

　　例如，在故事閱讀劇場《童年》當中，有很多生命寫作的設置，如，主人公阿廖沙被打之後所寫的日記、阿廖沙給二十年之後的自己所寫的信等。

二、Tips：課堂操作小貼士

　　在傳統的課堂教學中，只要一提到寫作，無論是教師還是學生，潛意識裡都會認為這是一件非常"隆重"的事情，確實也因為寫作無論在小學的教學目標中，還是學生的能力培養中，都佔據著重要的地位。而在教育戲劇的課堂上，我們對寫作的運用，則呈現出另一種形態。

　　1、首先需要注意的是，寫作確實是需要考慮到學生的年齡已經認知水準的，這是不能跨越的客觀發展規律，因此，在教育戲劇的課堂上，寫作一般也很少應用于低年級的學生，尤其是一二年級的學生，因為他們認字、寫字的能力還不足以能夠進行太多的寫作，所以針對低年級的學生，我們可以用繪畫來替代寫作，或者僅僅寫一些相對簡單、在學生能力範圍內的內容。

　　2、戲劇課堂中的習作，並不是需要完成一個作品，除非是一堂教育戲劇的寫作課。因此，教師首先需要打破的就是對寫作的"成品"、"作品"的概念，戲劇課堂的寫作更是一種創

意性的寫作，寫作是為了戲劇中的角色、為了故事的情節、為了人物所處的境遇而服務的。寫作，是推進戲劇情節的手段，在寫作的過程中，學生需要從戲劇的角度出發，也許他們是為劇中人說話，也許是為故事的情節發聲，寫作的重要性並不體現在對寫出來的內容的要求，而是體現在對戲劇、對故事的推動力上。因此，重要的不是學生寫出了多麼好的"作品"，而是能夠輕鬆的、發揮創意的、自在的戲以劇故事中的人物或情節來思考。學生是為自己而寫，但更大程度上，他們是借助戲劇、借助故事、借助其中的人物，將自己的經驗借助於戲劇而寫。

3、雖然我們希望教育戲劇課堂上的寫作是輕量的、創意的、自在的，寫作的成果本身並不重要，但因為這裡的寫作對戲劇的推進、對故事中的人物很重要，因此，它依然是需要教師精心設計的，但這種設計是與戲劇、與故事、與人物更貼近的。

4、寫作並不是課程的終結，而是課程巨大的推動環節，因此，教師最好不要習慣性的將寫作放在課堂的最後，或者變成了課後的"作業"，這樣，又變成了傳統的"作文"，那麼，寫作的對於戲劇、對於故事、對於人物角色的意義就喪失了。（教育戲劇的寫作課除外，作為寫作課，通過教育戲劇的方式，在課堂上或者課後完成寫作是教學的目標。）

三、教育戲劇課堂運用寫作的意義

1、在教育戲劇的課堂上，我們提倡的是一種輕量的寫作，用一種最輕量的方式，激發寫作本身對孩子們表達的促進。破除孩子的寫作恐懼症，不是常規的"寫作文"，而是一種輕盈的、意料之外的創意寫作。

2、寫作本身是一件非常個體的行為，是個性的表達，但通過寫作，尤其是劇場中的寫作，當進入了戲劇，借由故事中的人物及其境遇，學生不僅更容易產生表達欲，更能夠有的放矢，他們個性的表達就越被激發，而越是激發個性表達，就越能夠在這些個性中發現社會維度的共性。教育戲劇課堂的寫作所發散的範圍越大，體現出的個體寫作的交集就越巧妙，這既體現出社會維度的共性，更能夠帶動出一個孩子們共同交織出的生命體驗，引發他們的共情，而共情恰恰是人的社會性、道德情感、心理人格發展的基礎。

3、在傳統課堂中，學生常常面臨寫不出，不敢寫的困境，這常常是因為寫作追求的"成果"帶來的壓力，而在教育戲劇的課堂上，我們提倡的這種輕量的、創意性的寫作，僅僅需要學生為一個具體的人物或者境遇發聲，因此，學生從這一個"具體"開始寫，即使只是隻言片語，也是有內容、有思考的話語，教師要做的就是通過引導學生連結這些隻言片語，那麼就會產生更多的意義。

4、在傳統課堂的學科寫作中，由於強調對寫作能力、語文學科素養的加深，學生的寫作面臨很大的壓力，對於小學生來說，生活中的情感體驗、人生閱歷都是相對匱乏的，因此常常遇到"言之無物"的困境。而在教育戲劇的課堂上，因為戲劇、因為故事，為學生提供了一個生活的排演場，當他們進入戲劇的境遇、進入故事中的人物時，劇場即時的將學生的這種生命體驗凝固了下來，戲劇以一種不傷害的方式，保護學生能夠在劇場中有更豐富的生命體驗，當這種生命體驗，用戲劇課堂上的創意文字封印下來之後，就為學生提供了寫作的奠

基，而這種情感、經驗是他們可以從戲劇課堂遷移到更廣闊的寫作範圍中去的，這其中也包括傳統課堂所要求的學科寫作。王國維在《人間詞話》中有雲"天以百凶成就一詞人"，很多人都認為王國維的這句話能夠非常好的概括葉嘉瑩先生的人生和成就，然而，我們並不能夠希望學生真的在生活中經歷極端，而戲劇恰恰能夠為學生提供各種強烈的生命經驗，為他們提供寫作的內在動力。

1.8 Drawing 繪畫

一、定義

在教育戲劇的課堂上，繪畫是非常常用的一種習式。參與者（學生）運用繪畫的方式，呈現故事中的背景、情境、細節、人物內心等方面。通常繪畫會分為集體繪畫，即所有參與者共同完成一個繪畫任務；小組繪畫，小組內互相合作完成一個繪畫任務；以及個人繪畫，每個參與者單獨完成一個繪畫任務。

牆上的角色

集體繪畫的一種形式。通常教師用一張大白紙，學生通過口述的方式描述繪畫的細節，教師或參與者中的一名代表，根據參與者們共同的描述，將"牆上的角色"繪畫出來。這一角色通常是故事中的主要或關鍵性人物，"牆上的角色"一般使用在故事剛開始，參與者對故事、人物尚處於不太瞭解的階段，而通過這一集體繪畫的過程，達到瞭解故事、建立人物形象的目的。

例如：在課程案例《紅鬼臉殼》中，紅鬼臉殼在整個故事中具有非常重要的象徵性意義，在故事的一開頭，通過全體參與者共同創建紅鬼臉殼這一過程，不僅可以將參與者帶入故事，同時也使得參與者能夠瞭解整個故事的背景、人物行動的目的。

【教師故事講述：

既然這個紅鬼臉殼這麼重要，又是馬虎王國第一次"不馬虎"了，要用民主選舉，投票的方式來選，所以這個新的紅鬼臉殼，就變得非常重要，它上面的每一個圖案都有著代表意義，代表著總理大臣的責任和權力。

戲劇習式：Drawing

牆上的角色。

設計新的紅鬼臉殼，紅鬼臉殼上的圖像有什麼象徵意義，代表紅鬼臉殼的責任和權力。（教師準備一張大白紙，大白紙上已經畫了好一個紅鬼臉殼，只有一張紅色的臉，相當於設計底稿，然後請學生在這個紅色的臉上去增添，比如什麼樣的五官，代表什麼，臉上、頭上還會有什麼花紋、圖形、角，代表什麼。）】

背景創作

這類繪畫通常由參與者分成小組共同完成。通常，他們需要通過小組內的討論，用繪畫的方式，創建繪製一個與故事背景相關的物件，如故事發生的地點、場所環境——繪製一張地點的全景圖或地圖、路線圖；又如繪製一個與故事相關的重要標識、標誌等。

例如：在課程案例《咕嘰咕嘰》中，要求小組共同創建繪製的鴨子村的警示牌，這一繪畫習式的應用，不僅能夠標識出故事發生的地點、環境，也能夠引導和幫助參與者進入故事的角色關係中。

【教師故事講述：

鴨子們不能離開生活了很久的村子，因為這裡的池塘、草地、濕地都是鴨子們生活的來源，但是沼澤裡的鱷魚又是鴨子們最大的威脅，為此，鴨子村的鴨子們在村莊周圍製作了很多的鱷魚警示牌，無時無刻不在提醒所有的鴨子們，哪裡出現過鱷魚傷鴨事件，哪裡鱷魚比較多，哪裡最容易被鱷魚偷襲。

戲劇習式：Writing&Drawing

學生兩人一組，共同創建鴨子村的鱷魚警示牌。創建好之後，請他們對照黑板上的村莊圖，教師邀請幾組把警示牌貼在村莊圖上他們認為最有可能發生鱷魚危險的位置。】

細節描繪

這類繪畫通常是讓參與者個人創作繪製某一個細節，通過這一細節的刻繪，能夠使得參與者更深入的進入故事，理解人物關係，同時，細節的刻畫更有助於參與者瞭解故事中人物角色的內心，並將自身經驗與角色產生強連結。

例如：在課程案例《童年》中，阿廖沙的外祖父經常在長條板凳上對家裡的孩子"行刑"，通過讓參與者繪製長凳上的痕跡，學生更能夠理解外祖父與孩子們的關係，外祖父對待孩子們的態度，以及阿廖沙在面對這一切時的內心活動。

【在這間廚房，有一件讓孩子們一見到就戰慄的東西——一張長條板凳。

（教師將道具長凳擺放出來）

原本只是一張普普通通的長條板凳，自從有一次外祖父把家裡其中一個孩子綁在凳子上狠狠揍了一頓之後，這張長凳就成了外祖父專屬的"刑具"。這一次又一次的行刑，在這張長凳上留下了一個又一個印記。

戲劇習式：Drawing

在長凳上會有什麼樣的印記？這些印記是如何造成的？（大部分同學會回答血跡，那麼創作時教師要求必須創作血跡之外的痕跡。）

除了這些印記，或許在這個長凳最隱秘的角落還有孩子們刻畫的一些東西，那會是什麼？

請學生在 N 次貼上繪畫長凳上的印記或者刻畫的東西，教師請學生將 N 次貼貼到道具長凳上，並請學生分享印記的來歷（印記是誰造成的，是怎麼來的。）】

情緒刻畫

這一繪畫方式通常比較抽象，如：讓參與者用某一種顏色的深淺，代表角色人物內心情緒及其激烈程度；或者是請參與者用一幅具體的畫來呈現某一個內心願望。用具象體現抽象。

例如：課程案例《咕嘰咕嘰》中，認為自己既不是鱷魚，也不是鴨子，而是"鱷魚鴨"的咕嘰咕嘰，將會過一種怎樣的生活。表面上是參與者用小組繪畫呈現一個咕嘰咕嘰未來生活的具體場景，實際上是通過這幅繪畫體現參與者對於自我定義的內心理解。

【戲劇習式：Drawing

請學生 4 人一組創建，逃離了鱷魚村的咕嘰咕嘰會去哪裡？作為一隻鱷魚鴨，它未來會過怎樣的生活？兒童可以將他們的創建，在小組內共同繪畫出來，完成後，教師邀請 2-3 組

同學進行分享。】

二、Tips 課堂操作小貼士

　　1、繪畫這一習式較多的應用於低年級的課堂，因為低年級的學生由於書寫、寫作能力的不足，會將一些可能高年級可以用文字呈現的方式轉換為用繪畫呈現。

　　2、需要注意的是，繪畫習式在應用時，教師需要注意把控時間，尤其是在低年級課堂操作時，學生很容易"沉浸"於繪畫的創作，有的時候即使已經進入下一個課程階段了，而有些學生仍然惦記著自己尚未完成的"畫作"。因此，教師需要引導學生意識到，戲劇課堂的繪畫是為戲劇所服務的，而並不是繪畫藝術課堂，繪畫的目的並不是為了完成一幅精美的畫作，而是通過繪畫達到進入戲劇、參與故事的目的。

　　3、在繪畫展示的部分，教師需要擅于發現參與者創建的差異性。這些差異性恰恰能夠豐富戲劇的內容，也能夠體現不同參與者不同的連結和思考的角度，教師通過繪畫將這些差異性展示出來，能夠幫助參與者進行共同的學習。

三、教育戲劇課堂運用繪畫的意義

　　1、首先，繪畫是一種對於學齡階段的參與者比較友好的方式，尤其是越低齡的孩子，越喜歡也越容易通過繪畫來表達他們的觀點、情緒等用語言或文字表達更為複雜或困難的內容。

　　2、其次，戲劇課堂中的繪畫是一種能夠有效的將抽象與具象相結合的思維方式。

　　3、最後，戲劇課堂中的繪畫，是建立在戲劇情境、故事情節和人物關係的基礎上的，因此它不是簡單的審美意義上的行為，而通過繪畫構建思想的行為。

1.9 Site 場景

一、定義

　　在本書第二章第二節中，我們闡述過有關場景 Site 這一概念。在本章中，我們再次提到場景，但兩個場景的概念是有區別的。本章中，作為教育戲劇課堂的習式，場景的應用與物理意義上的空間概念聯繫的更為緊密。

建構空間

　　場景的第一種使用習式，就是用來幫助建構一個故事中的空間，以幫助參與者進入故事。例如，在閱讀劇場《童年》中，教師請參與者去建構主人公阿廖沙家的客廳，要求的進入視角是，從一扇窗戶看到的阿廖沙的家是什麼樣的；以及建構阿廖沙家的廚房空間。通過客廳中家居的擺設，廚房空間中座椅的位置、廚具、餐具的擺放位置等，來瞭解和進入阿廖沙的生活環境，瞭解阿廖沙的家庭關係。為後續故事中探討的"家庭給阿廖沙帶來的傷痛"這一中心，做了充分的鋪墊。

想像痕跡

　　所謂"雁過留痕"，一個發生過故事的空間，會留下什麼樣的痕跡，從這個痕跡則可以想像和推測發生過的故事。想像痕跡這個習式，即是創造空間中的痕跡。例如：童年的房間，在這個房間中有什麼代表童年生活、童年記憶的東西，在這個東西的背後有怎樣的童年故事；一個直播網紅的房間，她的牆壁上會有什麼裝飾，會貼什麼東西，從這些裝飾和東西的背後，就可以看到一個直播網紅的日常生活。這個習式也可以從私人領域擴展到公共空間，例如，一扇公共廁所的門，門上被貼了什麼、寫了什麼、畫了什麼，從這些痕跡可以看到社會的百態。

記憶地圖

　　記憶地圖，教師結合課程中心，請參與者將記憶中與這個主題相關的，留存最久的、最深刻的、最重要的地點或事物，共同的繪畫到一張大的紙上，之後，可以根據這張"記憶地圖"，再通過戲劇的表演將其立體化。例如，在閱讀課程《為中華之崛起而讀書》中，教師請學生想一想自己的祖輩是從中國的什麼地方遷徙而來，自己的家鄉最令人感到印象深刻的是什麼，之後，全班共同將每個人所想到的事物繪畫在一張大的牛皮紙上，形成了一張有關中國的"記憶地圖"，而這與《為中華之崛起而讀書》所要探索的中心是緊密相關的。

二、Tips：課堂操作小貼士

　　設置一個場景，在教育戲劇的課堂中是一種非常常見且有效的探索方式。因此，為了能夠在課堂上更有效的使用這一習式，教師需要掌握操作過程中的要領。

　　1、首先，在學生建構場景之前，教師需要先去設置一個基礎的場景。例如，在閱讀課程

案例《童年》中，需要學生共同建構一個主人公阿廖沙家的房間，那麼，在學生開始創建之前，教師首先用美紋紙、膠帶等，初步建構了這個房間的框架和基礎，學生在觀察教師建構的過程了，確立了他們對這個空間的相信，教師所做的這第一步，為只有學生們發揮創意和想像的場景建構打下了基礎。

2、建構場景/建構空間，不是建構實景。由於斯坦尼斯拉夫表演體系的影響，戲劇觀眾普遍的認同與接受，當他們觀看戲劇時，他們所看到的一切發生都是"真實"的，因此，道具的使用也是採用實物，演員在舞臺上真的抽煙，拿著真的打火機，用真的水杯，舞臺美術的專業人員，還會將舞臺佈景設計的愈真實愈好，他們會在舞臺上搭建真實的房間，擺放真實的桌椅。這所有的一切都是為了幫助觀眾"相信"舞臺上所發生的一切。當然，在教育戲劇的課堂上，我們同樣需要學生建立這種"相信"，所不同的是，在教育戲劇的課堂中，除了相信，我們也希望學生能夠發揮自己的想像，同時，由於課堂操作條件的限制，我們並不需要完完全全的建構實景，很多場景的建構，講究的是一種虛實的結合。虛擬的部分，例如，我們可以用美紋紙、N 次貼、紙盒箱等等這些便於操作的物品來代替真實的物品，美紋紙可以框出一間房間，N 次貼上可以寫上具體的物品的名字就成為了那個物品，紙盒箱可以成為家居的擺設等等。同時，我們也可以使用課堂中實際存在的桌椅、教師在課前準備好的實際的物品道具，通過虛實結合的方式，建構一個既能夠讓學生相信，又能夠發揮他們的想像力，且便於操作的空間場景。

3、從上述第二點的角度來說，舞臺上事先設計好的空間與教育戲劇課堂中在教室裡創建的空間，兩者的區別就在於，舞臺上事先設計好的佈景，與觀眾是沒有什麼直接的關係的。而當教室成為一個劇場，首先它成為一個"空的空間"，之後，學生在這個"空的空間"中進行創建，加入自己的想像，連接自身的生活經驗，真實的擁有這個空間，他們能夠感受到這個空間中的一切，用自己內在的記憶去填補它、充實它，達到一個外在的空間與內在的空間的結合與共振。

4、教師需要注意空間的留白。大部分時候，空間的創建，教師會事先做好準備，並給出一個創建的基礎，這就需要教師注意，給學生留出創造的空間。

5、教育戲劇課堂中，空間和場景的創建，不是用來觀看而是用來使用的。因此，這個場景在戲劇故事的展開中，學生是一直身處其中，參與其中的。

6、建構一個空間或者場景，是需要在意義的層面上進行創作的。例如：當我們在課程中創建一個主播的居住房間時，在這個房間角落，我們放上了很多的快遞盒，在房間的牆壁上，我們貼上了很多的外賣功能表，當這些物件存在于這個空間時，這個空間就指向了社會的場景，具有了社會性的意義。

三、教育戲劇課堂運用場景的意義

綜上，在教育戲劇課堂中，建構空間、創建場景的意義就在於：

1、它幫助學生擁有空間。

2、它為學生提供了一種在場感，而這種在場感幫助學生相信故事，相信戲劇。

3、空間會生成人與人之間的關係。法國哲學家列斐伏爾在其著述《空間的生產》中提到，人們在空間內的活動行為形成了這個空間的面貌，因為有了人的行為，空間便有了特殊的意義，人們借助空間肯定及體現身體的變化存在和生的意義。因此，場景的建構與人之間關係的理解是相關的。當學生在教育戲劇的課堂上建構空間的時候，空間是能夠暗示人物之間的關係的，所以實際上他們是在探討人與人之間的關係，包括關係的距離、排列，因此，建構空間與場景，就成為一種有意識的設置關係的議程。

4、當整個教室都成為一個劇場的空間時，原本教室的物件，例如：桌椅等，就已經有了被賦予的新的意義，因此，變更教室裡已有的物件，就是一種重構。因此，空間的建構，並不在於增加了什麼，而在於空間的變化，有的時候，這種變化體現為一種空間中物件的減少。

1.10 Rope 結繩記事

一、定義

結繩記事 Rope，顧名思義，是以一根麻繩來作為工具，以從人物發展的脈絡、情節發展的脈絡、情感發展的脈絡、故事（敘事）的脈絡等角度出發，用一根繩子來標識記錄。

情節繩

以結繩的方式來記錄故事主人公成長的經歷，對人物經歷進行梳理，找到故事發展的過程線索。

例如在課程案例《童年》中，由於這個故事是整本書的閱讀，時間跨度大，情節複雜，因此為了使學生能夠儘快瞭解故事內容，我們從書中阿廖莎的外祖父做過伏爾加河上的縴夫得到靈感，將外祖父拉縴的麻繩拿到課堂上。在學生通讀故事的前提下，我們讓學生回憶書中阿廖莎所經歷的一個又一個不同的生命故事，思考這些故事在他的生命中打下了的揮之不去的繩結是怎樣的，請每個學生在麻繩上嘗試將阿廖莎的生命之結打出來。接著想像阿廖莎他看到自己生命之結，他會如何觸摸，教師邀請所有人分坐在繩結的兩旁，做出阿廖莎觸摸繩結的動作，並依次分享阿廖莎生命之結的故事。此時學生在這樣的講述中就把重要的故事情節進行初步的口頭重現。隨後，教師將打滿大大小小繩結的麻繩拉直平放在地上，告訴學生麻繩的左端是阿廖莎的年紀最小的時候，右端是阿廖莎年紀大的時候。請兩人一組合作在 A4 白紙上寫出或畫出一個最印象深刻的情節，再請學生按照時間線，將畫或寫下的情節卡放在繩結的對應位置。如果有好幾組都選擇了同樣的情節，那麼就請學生豎著並排放置。如果教師發現缺少情節，就需要引導學生回憶兩個情節之間還曾發生了什麼故事。當然這個過程是允許學生翻書的。最後請學生排成一隊，從左到右依次走過，觀看阿廖莎的生命之結，最後交流自己看了情節繩後的想法。

心結繩

以結繩的方式來記錄人物內心的情緒、情感及其發展的脈絡。適合於探討人物心理發展的主題中心內容。每一個繩結代表一個心路歷程的節點，繩結的大小可以代表情感對人物的影響大小。

二、Tips：課堂操作小貼士

在教育戲劇課堂使用情節繩的習式時，教師需要注意的是：

1、首先，教師本身需要瞭解所講述的故事中有哪些具體的情節，當然，這並不是需要教師在學生進行情節繩的梳理時直接給出標準答案，而是希望教師在學生進行情節繩的梳理時能夠有一個整體的把握和整合。

2、基於第一點，情節繩的梳理，學生是主體，因此，對於類似於《童年》這樣的大體量的素材，學生也需要事先進行原著閱讀，瞭解和熟悉故事內容，再依據自己的感受和視角，

形成各自的情節繩。

　　3、事實上，情節繩是一個抽象的概念，目的是為了說明學生梳理故事中的情節，對故事有一個整體的把握，但是，在課堂的具體操作中，我們往往需要借助一條真正的"繩子"，因為一條具象化的繩子，不僅能夠把情節的連接體現出來，也可以傳遞故事的內在感受給學生。例如，在《童年》這個課程案例中，教師使用麻繩來展現主人公阿廖沙的生命經驗，而如果是其它的故事內容，我們則可以用絲巾、圍巾、跳繩用的繩子、跳皮筋的皮筋等等，"繩子"的材質是可以根據戲劇故事的情節來創造的，沒有一定之規。

　　4、當學生合作完成情節繩後，教師需要協助學生差缺補漏和調整排序。

　　5、除了使用"繩"之外，教師也可以根據情況，用寫作或者繪畫的方式來進行情節的概括。

三、教育戲劇課堂運用結繩記事的意義

　　綜上，在教育戲劇課堂應用情節繩/心結繩，其意義在於：

　　1、情節繩和心結繩，能夠幫助學生快速的、有創意的掌握線索，把握故事發展的脈絡以及人物內心發展的脈絡。對故事之前的前史、角色人物人生的進程等等關鍵點，都能夠有整體的掌握。

　　2、當我們引導學生想要全面的去把握故事的時候，需要建立一種發展觀，情節繩能夠為學生提供整體的、過程性的感受和分析。當不同小組的學生去建構自己的部分之後，連接起來就成為了一個整體。這對於幫助學生避免對細節的陷入，掌握大的脈絡，培養一種概括的能力是相當有益的。在這個過程中，學生既能夠掌握局部的細節——例如採用小標題的概括，也可以進行整體的感知——概括情節的主要內容。這是整體感知與局部分析的集合。

　　3、利用"繩"這個物件，將抽象的概括具體化、視覺化、可感化。

第二節：Facilitator & Facilitation 如何成為一個引導者？

2.1 深入對話——有關課堂的語言交流與互動

 作為一名教師，一旦開始進行教育戲劇與學科課堂結合的實踐，那麼他所承擔的角色就發生了複合性的變化。關於這一點，我們在本書第二章第二節的角色的框架中有過具體的闡述。在本節中，我們想討論一個對於教師來說並不陌生的話題——課堂上的語言交流與互動。對於一線教師來說，課堂中與學生的互動，尤其是語言交流，是一個並不陌生的領域。然而，在教育戲劇的課堂上，由於所有的交流與互動都是基於戲劇的情境，教學的終極目標在於通過"做中學"，讓學生在戲劇的境遇中探討與教學目標有關的核心主題，因此，教育戲劇課堂中的語言交流與互動，相較於常規課堂，就具有了不同的特點。

 事實上，在上一節中，筆者介紹了十種我們通過實踐，總結出的在教育戲劇課堂中經常使用的習式。這些習式，幫助教師將一個故事以戲劇的形式"活動"於課堂上，在這一個個具體的戲劇"活動"中，師生之間通過互動，達到了對核心主題的探討。除此之外，我們不能忽略在戲劇之外的某種師生間的互動，這種互動，看似與常規課堂類似，"我們可以通過感官直接觀察並可以測量"[118]，具體體現為"講述、提問、呈示、傾聽、引導、答問、參與、質疑、回饋、評價"[119]等，但，由於教育戲劇的課堂，一切都基於戲劇，所以，師生間所有的互動行為，都必須在戲劇故事的語境之下。因此，我們認為，對於教育戲劇課堂上的師生互動——具體落實到提問與回應、傾聽與引導、回饋與評價等等，都具有了與常規課堂不同的特點。

 一、學會觀察與傾聽。

 在傳統課堂中，教師們習慣的，也是"我國當前的教育學，以傳承與授受人類既有知識和規範為基礎，教師的講授變成核心，這種教育本質上是'講授'教育學"[120]。而在教育戲劇的課堂上，除了踐行杜威"做中學"的理論，他提出與創建的"傾聽"教育學，對於教師在教育戲劇與學科教學相結合的課堂上同樣具有重要的意義。杜威認為："耳朵與生動的、開拓進取的思想和情感聯繫，比眼睛緊密得多，也豐富得多"[121]。同時，提出了兒童認知發展階段論、對兒童心理學的發展起到巨大推動作用的瑞士心理學家皮亞傑，也同樣是現代"傾聽"教育學的創建者。皮亞傑認為："人的認知過程是同化（assimilation）和順應（accommodation）的融合過程。這意味著任何人在認識世界的過程中都是將其任何經驗根植於自己獨特的圖式、結構及前理解之中，我們決不能假定對我們具有很清楚意義的經驗對任何其他人也具有那種

[118] 張紫屏. 課堂有效教學的師生互動行為研究[J]. 上海師範大學博士學位論文，2015，48

[119] 張紫屏. 課堂有效教學的師生互動行為研究[J]. 上海師範大學博士學位論文，2015，48

[120] 張華. 走向"傾聽"教育學[J]. 全球教育展望，2010，39（10）：3

[121] Dewey, J.（1927/ 1954）.The Public and It s Problems .Chicago :The Swallow Press .Pp .218 -219 .

意義。"[122] 因此，在教育戲劇的課堂中，觀察學生做什麼，傾聽學生說什麼，就成了師生互動的重要前提。教師需要通過傾聽，捕捉到學生表達中所蘊含的資訊、觀點，學生通過戲劇情境的創設與探索，將自己的理解與思考通過表達（不僅限於語言的表達）傳達出來，教師需要傾聽學生解釋、說明學生在這個戲劇的具體境遇中探索。教師不要急於按照傳統課堂的習慣去評價甚至否定學生的表達，事實上，教師應該先去擁抱和肯定學生的表達，同時，承接到學生表達中透露的關鍵資訊、重要觀點，以及學生在表達中所體現的對戲劇境遇的理解，尤其是與教師設置的與教學目標有關的核心直接相關的部分，並強調出來。

二、在傾聽之後，教師需要提供給學生他們經驗中所不知道的資訊，而不是一直在重複學生已知的資訊。對於學生表達的資訊、觀點，教師常常慣性的重複一遍，以表示加以肯定。但這並不是足夠的，以為對於學生來說，這些是他們已知的資訊，對核心的探討並沒有隨著教師的回饋而繼續深入。

例如，在課程案例《我是獨特的》的實踐課堂中，有這樣一段師生間的對話：

【學生1：派特，你別緊張，閉著眼睛往下跳，你可以的！

學生2：派特你不要怕！跳下去就可以了。

教師：可是我做不到，太可怕了。（往跳臺下看一眼，做出了沮喪、害怕的反應）

學生3：相信你自己！有很多高手都是通過練習才取得成功的。

學生4：加油！你一定可以的！

教師：我不要聽，你們都說得太容易了，我真的害怕！（蹲下抱著腦袋）】

在上述這段對話中，我們可以看到，教師一直在重複學生已知的資訊，在這個戲劇場景中，學生已知了教師入戲扮演的企鵝派特非常害怕跳水，但是教師在回應學生的鼓勵時，始終沒有給出更進一步有助於核心討論的資訊，因此，學生對於教師的回應，也就不能夠進行更深入的思考，只能夠停留在口號式的鼓勵。如果這個時候，教師提供的是："我很害怕跳下去的時候在空中失重的感覺，好像自己被拋棄了一樣"或者是"我很害怕我跳水的動作很醜，其他的企鵝會嘲笑我，我跳下去的水花很大，打得我的背很疼"這種更為具體的、更強調派特內心感受的、同時也提供了派特在害怕什麼這種新的資訊加入的回應，那麼就更能夠引發學生對派特的害怕產生更廣泛、更深入的思考。

三、教師需要知道自己希望學生在什麼意義層面進行思考。

在教育戲劇的課堂構作過程中，我們提到過教師需要通過分析教材確定核心。因此，在教育戲劇課堂上與學生的互動過程中，教師始終要把核心作為暗藏的主線，一切課堂上看似旁枝末節的討論，無不是草灰蛇線在為核心的探討做鋪墊。所以，教師需要明確，自己究竟希望學生在什麼意義層面上進行思考，他想要引導學生思考的目標和方向是什麼。

仍然以上述《我是獨特的》這一課程為例，在這節課中，課程探討的核心是關於"個體

[122] 【美】愛莉諾·達克沃斯.課堂中的批判性探究[J].劉萬海譯.全球教育展望，2007（11）:4.

的獨特性，"如何引導學生思考這種獨特性與個人與社會的關係，因此，在關於前文示例中所舉出的關於"派特害怕跳水"的討論，事實上也是與這一核心探討有關的，表面上派特害怕的是跳水，而實際上派特害怕的是自己與他人的不同所帶來的困境，他不能夠認識到自己的獨特性所具有的意義，因此，如果教師能夠在這個問題上扣到核心的探討，就能夠通過回應引導學生進入到派特的真實境遇。

四、在與學生的提問回應與交流討論中需要儘量避免說教性的語言。

1、什麼是說教性的語言？

傳統課堂的教師習慣了說教性的語言而常常忽略了自己正在使用它。甚至很多時候，教師並沒有意識到自己在說教。說教，"是一種似告知為主要形式的教學模式。在說教式教學中，老師直接告知學生什麼是該相信的，什麼是在思考一個問題時該考慮的。而學生的任務僅僅在於記住老師所說的，並在要求時重複老師所說的話。"[123] 說教性的語言，不僅錯誤地認為教師可以直截了當地將知識告知學生，而無需考慮學生對這些知識做何思考，而且錯誤地以為知識可以脫離理解和辨明而獨立存在。這與教育戲劇的課堂原則是完全背離的。因為我們並不希望教育戲劇課堂對學生的影響在於控制他們的思想，恰恰相反，我們之所以將教育戲劇的方式應用於各類學科課堂，就是希望能夠打開學生更多的學習的路徑。因此，在教育戲劇的課堂上，教師在使用語言與學生展開任何互動時，一個很重要的宗旨就是，儘量在自己的提問、回應、引導、回饋中避免說教性的語言。

2、說教性的語言常常伴隨有高威脅性的資訊，而這種資訊並不利於課堂討論的展開，恰恰相反，它常常激起學生的反抗之心。高威脅性的語言，表現為絕對化的語言，它常常是以命令式的語言發佈出來，例如"應該、必須、要"等等，尤其是在《道德與法治》的課堂，教師更加的常用這樣的語言，因為在德育的課堂上，教師習慣了向學生講述一個大道理。"你應該要……"；"在這種情況下，你必須……"；"你要……才能……"。這樣的語言，容易將學生導入到一種單一的因果論，封閉他們對問題的思考與探討，也容易引起學生潛意識裡的反抗機制，會讓他們覺得自己沒有主動權、自主性，一切都是被教師操縱和規劃好的。

3、說教性的語言常常使用反問句式和否定句式。例如，教師習慣問的："為什麼不…這樣呢？"或者"為什麼要…這樣呢？"反問句式，看似在提問，其實帶有了非常強烈的主觀態度和情緒，是一種非常容易激發學生反抗情緒的提問方式。而否定句式，例如"我們不能……這樣做"，"這樣的做法是不對的。"等，完全是一種絕對化的、命令式的、總結概括的語言，它將我們好不容易通過戲劇創造的境遇、通過戲劇打開的探索空間又重新封閉住，如果我們能夠使用更加具有探索性的語言，學生反而不會認為教師在進行某種說教，他們更願意在戲劇創造的具體境遇中去討論，並接受這種"潤物細無聲"式的說服。

4、說教性的語言常常使用全稱判斷的句式。例如："凡是……就一定……"。全稱判斷，斷定一類事物全部都具有或都不具有某種屬性的判斷。其形式是："所有 S 是（不是）P"。例如："所有金屬都是導電體"、"一切客觀規律都不以人的主觀意志為轉移"。 對於教育

[123] 彭漪漣. 邏輯學大辭典[M]：上海辭書出版社，2004 年 12 月

戲劇的課堂來說，使用全稱判斷式的語言是非常危險的一種做法，因為我們常常在戲劇的構作中，為學生製造某種角色遇到的難題和困境，這種情況下，一切具有絕對性概念的語言，都會壓制學生在境遇中的思考，他們會自然而然的逃避困境中的複雜性，簡單的用是非對錯來衡量，而一旦教師通過這種語言來衡量與回應學生的探索，他們就會感到自己對困境的思考是無意義的，從而內心對原本教師寄希望達到的學習產生抵觸。

五、改變教師概括性的、總結性和拔高式的回應方式。

我們先來看下面這一段來自於課程案例《學做"快樂鳥"》中課堂實踐中的一段對話。這段對話來自於課程伊始，教師請學生感受鳥的羽毛傳遞出的不快樂的事情。

【教師：其他顏色的羽毛也代表著不同種類的不快樂，我想請聽得最用心，最安靜的鳥兒來感受一下，並說出你感受到的不快樂的事情。

學生1：它說它跑步摔傷了，不開心。

教師：身體的疼痛會讓我們感到不快樂。

學生2：它說它寫作業寫錯了，被老師罵了，還被留堂了，很不快樂。

教師：老師的批評和責備會讓我們感到不快樂。

（學生3站起來，拿著羽毛感應，表情凝重，遲遲不說話。老師說"是不是這個不快樂太沉重了"學生點頭，老師安慰後讓學生坐下。不久，學生3偷偷抹眼淚••••）

學生4：我感受到了，這只鳥兒說它被一個身體強壯的人打了，然後它去告老師，但是別人卻說是它先動手的。

教師：被比自己強壯的人欺負，並且還被冤枉，這會讓人感到非常的不快樂。】

我們可以看到，教師在上述對學生的回應中，始終在用一種概括性的、總結性的和拔高式的語言在回應。學生說"跑步受傷了不開心"，教師就總結上升到"身體的疼痛"，學生說"寫作業寫錯了被老師留堂不開心"，教師就概括為"老師的批評和責備"。教師的回應，始終高高在上，停留在一種概念，並沒有真正的落到具體的問題、具體的境遇和學生從羽毛中體驗到的切身感受上。

此時的教師，應該做的是：

1、在具體的境遇和切身的感受上繼續挖掘，找到一條能夠呼應課程核心的路徑，並沿著這條路徑引導學生去找到那個探索的目標。

例如，針對上述學生的回應，教師可以通過繼續的提問——"跑步摔傷的不快樂來源於哪裡？被老師批評了留堂了的不快樂來源於哪裡？"這樣更為聚焦於具體的角度，引發學生去思考"不快樂"，從而繼續思考的"快樂"的來源——這與本節課的核心目標是一致的。因此，在這個部分，教師就可以與學生去探討諸如：肉體的快樂和痛苦，心靈的快樂和痛苦；快樂的時效——短暫和長久；快樂是內在的還是外在的。只有當教師對議題的理解是更深入的，他才能夠更好的去回應學生，而當教師的邏輯僅僅停留在概括性的、總結性的和拔高式的，則恰恰說明了教師對於課堂教學議題的理解是不夠深入的。

2、用敞開式的討論代替封閉性的討論。

如何敞開一個討論，越是具體的就越容易導入敞開式的討論；相反的，怎樣容易封閉一個討論，教師出於慣性的概括、總結和拔高，就容易把討論封閉。例如：在上述例子中，如果教師根據學生的回答繼續追問："老師的責備讓你難受了多長時間？""什麼時候你的痛苦和不快樂不是外在的人導致的，而是你自己的內心的不快樂？"這種追問具體以及追問更多物件會讓討論更加的開放。

3、使用更加戲劇性的語言。

事實上，在轉化說教性的語言時，戲劇為我們提供一個很好的方法。因為在戲劇中，學生有具體的角色、有具體的行動，戲劇中的物件常常伴有隱喻，能夠給學生帶來高階想像，因此，戲劇提供了某種符號性的語言，將詮釋的主動權交給了學生，在這個層面，學生往往並不需要完全的依賴語言，符號本身的能指與所指已經在向學生暗示意義，從而令學生自我感受、自我覺知。

我們仍然以上述《學做"快樂鳥"》為例來具體分析一下上述 3 點，我們來看下面的一段課堂對話：

【教師：（教師入戲顏回）聽說你們有問題要問我？

學生 1：你怎麼住這麼爛的房子，吃的飯還這麼少，還覺得快樂？

教師：我雖然沒有好的房子，吃的也很簡單，但這些都能夠使我的內心少受些外在的誘惑，從而專心讀自己的書，內心感到充實。並且我也能享受自己做飯、修補房屋的樂趣。

學生 2：你為什麼住在這麼破的房子裡還不抱怨？你是不是有什麼方法，可以讓自己很快樂？

教師：快樂主要是來自於積極的心態，凡事都往好的方面去想，不需要太多外在的東西，只要內心感到充實，我就很快樂了。】

在上述這段師生互動中，學生已經提出了具體的問題，比如，"住在破爛的房子"、"吃的飯很少"，但是教師並沒有待在學生提出具體的境遇回答，仍然在用概括性的語言"凡事都要往好的方面去想"在說教。如果這個時候，教師的回應能夠落在一個具體的層面，例如："你聽我的破碗敲出來的聲音多好聽，這也是一個音樂啊，所以我就不覺得自己吃的飯少了。"這就是在具體的境遇和切身的感受上去回應。

【學生 3：哪一天要是房子沒了，沒有吃的了，你還會快樂嗎？

教師：當然，你說的這些都會暫時讓我感到煩惱，但是我會立馬去解決，用我自己的雙手去勞動，去創造基本的需求，哪怕要去山上挖野菜，只要能填報肚子，我就知足了。】

在這段回應中，教師沒有連接到學生的境遇。此時，學生根據戲劇中的故事，已經提出了一個極端境遇。然而，教師仍然是道理式的在回應學生，如果教師能夠待在戲劇中他所入戲的顏回這一人物角色所處的境遇中思考，從而回應學生："如果我什麼都沒有，可能唯一能保留的快樂，就來自於我自己把，也許我看到一片樹葉也會感到快樂，也許我聽到鳥叫聲也會覺得快樂，當我一無所有的時候，可能快樂就是我唯一擁有的東西，而當我擁有了讓自己快樂起來的能力，我也就不是一無所有了。"這樣的回應，既處在人物角色的境遇中，又

與課堂所要探討的核心息息相關。

【學生4：你沒有煩惱嗎？

教師：我也會有煩惱的時候，但是面對困難，我會保持平和的心態，不埋怨，去尋找解決方法。就算有解決不了的煩惱，我也會去做一些別的能讓我開心的事情，比如和朋友聊聊天，或者去向我的老師孔子學習。】

這裡的問題仍然是，教師一直在講道理。教師並沒有在當下的境遇和場景裡，而是借助一個角色的外殼在講道理。如果這個時候，教師真正的待在顏回這一角色的境遇裡，他完全可以借助戲劇中的物件，比如，教師（顏回）拿出竹簡聞了聞，說到："這個比吃飯還要快樂呢，我有了它就什麼煩惱都沒有啦。"通過這一具有符號意義的物件和舉動，讓學生自己去感受其中蘊含的意義，在這之後，教師再通過跳出角色，與學生去探討剛剛顏回聞竹簡的舉動，和竹簡這個物件對於顏回的快樂的意義是什麼，讓學生主動的去思考與總結，這比教師假借角色之口的蒼白宣教要有效的多。

六、課堂上的追問。

在教育戲劇的課堂上，教師要學習與掌握追問的技巧。

1、追問的時機。在課堂的伊始，在導入性的活動環節，並不適合追問，因為導入性的活動環節，目的是讓要盡可能的顧及到所有的學生，將所有的學生引領到課堂的戲劇內容中。這個時候追問，就太過於聚焦單一的個體。而當學生已經進入到具體的戲劇境遇中，教師就可以把握追問的時機。

2、追問要以課程的核心為焦點目標。追問的目的不是為了總結，而是為了深入核心話題。因此，教師需要抓住學生回應中與核心相關的內容，層層遞進，以螺旋上升的方式逐漸抵達核心話題的探討。

3、就具體的問題進行追問並展開開放式的討論。有關這一點，我們在前文中已經進行了闡述。

4、追問的物件可以面向更多。對一個具體境遇中具體問題的追問，教師可以不必僅僅局限於它的提出者，因為在教育戲劇的課堂上，學生都處在某種角色的境遇中，教師的追問完全可以面向更多的物件，而不同學生給出的不同回應，恰恰使得這種追問對核心的探討更具有多元的意義。

七、如何面對和處理課堂上的沉默。

1、第　種情況的沉默，在於教師無法回答或者不知道如何回應時。

在這種情況下，如果是基於教師的知識盲區，那麼首先教師應當對提出問題的學生給予鼓勵，保護學生的求知欲和探索的積極性，同時，教師也要真誠和坦率的告訴學生，這個問題，當下確實無法解答或者不適合在課堂上解答，並與學生相約在課後進行進一步的討論。同時教師需要反思自己對於課程的準備是否存在不足。

更多的時候，在教育戲劇的課堂上，這種情況的發生，往往並不是由於教師的知識盲區，而是涉及到一些不好或不便在課堂上當眾探討的道德倫理或涉及到學生心理的問題。

例如，我們的教師在課堂實踐中，就戲劇中的事件向學生提問時，就有學生回答如果他是事件中的主人公，他想做的就是"殺死媽媽"。顯然，這個學生的回答中一定程度上連接與投射了自己，但這一回答教師不僅很難接住，即使能夠接住，也並不適合在課堂上繼續的展開。而此刻如果完全不回應學生，也會讓學生感到自己沒有被關注，與其如此，教師不如說："有關這個問題，我們可以在課後繼續探討。"教師可以在課堂上選擇一帶而過，而在課後闢出專門的時間去與學生繼續討論，如果確實涉及到個別學生的相對比較嚴重的道德倫理或心理問題，教師是需要花一段時間長期進行關注的。

2、第二種情況：戲劇的停頓——"無聲勝有聲"的時刻。

在繪畫藝術中，講究留白的意義，同樣，在於戲劇中，沉默時刻——戲劇的停頓，同樣具有著重要的意義。在本書第二章中，我們具體的分析過動作對於戲劇的意義。停頓，同樣是一種關鍵的且頗具意義的戲劇動作。"停頓在戲劇中是揭示人物隱蔽的內心活動的一種方式。它常作為戲劇內部的、心理的動作，作為對生活節奏敏銳、準確的標示。劇作家用停頓去保持沉默常常是一種故意的、生動的、富有表現力的動作，而且它經常代表某種十分明確的精神狀態。"[124] 當教師在戲劇課堂上遇到這樣的時刻，切忌不要打破這種珍貴的沉默。

例如，在我們課程案例《學做"快樂鳥"》的課堂實踐過程中，在感受羽毛的不快樂這個環節，有一個學生拿著羽毛遲遲沒有說話，一直保持沉默，教師當時的處理是，詢問學生"是否這個不快樂讓你感到太過沉重"，該名學生依然沒有說話，只是點頭表示默認，教師遂安慰了學生並讓他坐下，而學生坐下後仍然在抹眼淚。當然，這名教師的處理並沒有特別的不妥，但如果此刻，教師能夠不用提問和言語上的安慰去打破這個沉默，讓這名學生存在于這個戲劇的停頓時刻，教師如果只能用一個動作，比如擁抱這名學生或者摸摸這名學生的頭，那麼這個停頓時刻，更具有了"無聲勝有聲"的意義。

八、如何應對課堂上的"黑暗時刻"。

我們首先來看一看我們的課程案例《變形記》在課堂實踐過程中的一段師生互動。

【教師：弟弟出生後，89753 就開始變得不開心……你們覺得他不開心的原因是什麼？

學生 1：因為爸爸媽媽只會照顧弟弟，都不陪他了。

學生 2：哥哥被弟弟取代了。

教師：是的，89753 原本覺得爸爸媽媽是愛自己的，但是現在已經不確定了，覺得自己被弟弟取代了。那請問各位研究員們，89753 會做些什麼來吸引爸爸媽媽的注意呢？

學生 1：應該幫媽媽多分擔，去照顧弟弟。

學生 2：表現出討厭弟弟。

教師回應學生 2：那你覺得你對弟弟不好，媽媽肯定會不開心，那媽媽還怎麼會去關注你呢？

[124] 張京. 試談戲劇中的停頓——以契訶夫《櫻桃園》為例. [J]. 藝術天地，2010（294）：95

學生3：我這次考試一定要考差，如果正確答案選B，我就選C，然後媽媽就會被請家長到學校，就一定會注意到我了，然後我讓媽媽輔導我學習。

教師回應學生3：那萬一媽媽忙於照顧弟弟，實在是沒時間輔導你呢？而且你平時都考那麼好，這次故意考不及格，媽媽知道後應該會很失望哦。】

在上述的這段師生對話中，我們可以看出在學生2和學生3的回應中，都存在著一些比較負面的情緒，顯然，這名教師在回應的時候，一直在與這兩名學生"辯論"，這種方式既沒有將課堂的討論引向核心，又沒有讓學生心悅誠服的進入課堂的討論與學習。所以，我們從這個例子中，可以找尋一些方法來應對類似的課堂上的"黑暗時刻"。

1、首先，教師要嘗試連結到回答者，教師首先不能對學生的負面表達存在批評態度，而是需要學習如何接收到和承托到學生所有的情緒，學習如何悅納它，做到傾聽、接收、共情、理解。這對教師來說，是一個根本的教學思維的轉化。正如教育戲劇的課堂中，有一個很關鍵的宗旨就是"不評價——No Judging"，教師如果能先理解這一點，才真正有助於在一個包容的學習中促進學生的成長。

當教師本身內心中就帶有批判的眼光時，他恰恰在強化學生的這種負面，而非弱化，就像例子當中的這名教師，越和學生"辯論"，就越會激起學生的"反抗"。

在上述例子中，教師將學生一頓教育，如果教師能夠改變這種自己與學生無形的對立或者是高高在上的指責，換成說："原來，我們有的同學覺得……有的同學覺得……大家的想法都不一樣，那我們可能怎麼做呢？"——這樣，教師就把針對性變成了思維的迴圈，用一種平等的方式帶動每個學生，他不是在回應每個人，而是把所有人的回應連接了起來。

2、避免威脅式的訴諸後果。上述例子中，教師說："如果你這次故意考不及格，媽媽知道後應該會很失望哦"，用這種訴諸後果的方式針對學生，學生就不會繼續袒露自己的真實。訴諸後果同樣也是一種強化，而不是弱化。因此，在這個時候，教師如果能夠共情——"這是一個很真實的回答，是你的真實的情緒"，"如果我變糟糕了，我就能得到關注，是這樣嗎？"——這樣的回應更能夠打開學生的心扉，同時引導學生走向對核心的討論。

3、"這是你的看法"。事實上，教師不要強調這是某個學生個人的想法，不要把問題看成個性的，處理問題，而不是處理提出問題的人。在這個例子中，不是只有學生2才討厭弟弟，因此教師不要"你的我的"這樣指向單一的代詞，而可以用"很多人…很多人…"都像你一樣。對越是對說真話的孩子，越要將其變成我們中的一員，而不是把他孤立出去。教師可以說："你很真實很勇敢的說出了這個社會當中很多人的真實想法。"——把你、我變成我們。這樣的回應，就可以從個體上升到一個社會面，教師無法在課堂上回應每個學生，但可以通過個別學生的回應，將所有人包容進來，把大家連結到一起。因為，要進入真正的道德思考，我們並不是解決單一的個體問題，去評判是你對還是我錯，而是要探討我們"應該如何生活在一起"。

4、教師需要學會轉化學生的視角。

在上述例子中，教師回應學生2："那你覺得你對弟弟不好，媽媽肯定會不開心，那媽媽還怎麼會去關注你呢？"這種回應，教師把媽媽的境遇引向了一個唯一的答案，實際上媽媽

並不會肯定不開心。如果這個時候，教師能夠轉化學生的視角，讓學生站在媽媽的角度來思考，用提問"你覺得此時媽媽會有什麼感受"，而不是用原回應中"媽媽還怎麼會去關注你呢"這種反問句式，就可以將媽媽的境遇敞開，同時也將學生的思考打開。

因此，面對課堂上年的所謂"黑暗時刻"，當學生用負面和反抗的方式來處理時，教師始終要保持的原則就是——如何接納學生的真實，同時打開他們的思路。為了做到這一點，教師可以從以下兩點出發：

第一，針對學生的想法，而不是指責他們認知上、道德上或心理上、人格上有問題，要接納學生的一些負面是人類的本能性，讓學生也意識到，他不是一個特例，社會上的很多人都會這樣做。

第二，接納負面並不意味著我們不能做的更好，關鍵在於教師如何引導。這裡又分為三種情況：

（1）學生知道自己應該怎麼做，但是做不太到——此時教師只要引導學生找到方法；

（2）是學生普遍遇到的境遇，但通常做的不對——此時教師需要幫助學生理解，同時說服他們並轉化錯誤的做法；

（3）是學生完全不知道的新的處境，他們既不知道應該怎麼做，也不知道不應該怎麼做——此時教師需要利用課堂上戲劇的境遇，將學生拉入這個境遇中，用創造性的、建構性的方式引領學生在體驗中領悟。

九、通過調動五感去提問，將抽象的問題轉化成具體的感受，由此打開提問的空間。通過調動五種感官，以富有創造力的、激發想像力的方式提問，以具體去回應抽象的問題的概念。

例如：在課程案例《勿忘國恥》中，我們讓學生去"看"箱子上的歷史的痕跡，甚至我們還可以讓學生去"聽"這個箱子裡的聲音；在《學做快樂鳥》這節課中，我們讓學生去"觸摸"鳥的羽毛，感受鳥兒的不快樂，這都是將抽象的討論轉化成一種能夠與學生的感官相連的具體的討論。通過對他們感官上的提問，從而達到對具體感受背後的抽象的問題的探索。

十、課堂不同階段的語言目標：打開——深化——超越——認同與總結

總體上，在課堂上與學生的傾聽、提問、引導、答問、參與、回應、回饋等側重於語言方面的互動，可以分為以下的幾個階段：

第一階段：啟發性的提問，採用一些相對輕鬆的問題，普遍學生都能夠發表觀點的問題，營造一種積極的、包容的課堂氣氛，使得學生樂於回答；

第二階段：框架性的提問，教師在這個階段避免總結性的回應，而是要像搭建腳手架一樣，讓學生順著教師搭建的"梯子"不斷的去深化自己的思考。

第三階段：探索性的提問，引入新的思維方式的提問，從而引發學生產生發現性的、建設性的思考與回應，這個部分的提問相對於前兩個階段應該是更加具有難度、深刻且優質的問題；

　　第四階段：自主性的總結，避免教師越俎代庖，引導學生做出自己的總結、肯定與展望。

　　綜上，我們對教育戲劇的學科課堂中，教師通過傾聽、提問、引導、答問、參與、回應、回饋等方式與學生開展除了習式之外的互動中，可能存在的問題進行了探討，教育戲劇的課堂不同於常規課堂，因此，習慣了在常規課堂上的互動和語言模式的教師，在教育戲劇的課堂上，需要重新建立一種更適合戲劇課堂的互動模式。

2.2 生成鏈接

在本書第二章的連接角度一節，我們闡述了根據蓋文·伯頓、大衛·大衛斯所創造、發展的連接角度、初階象徵、高階象徵這三個教育戲劇理論，來幫助教育戲劇課堂中的教師建立學生與角色的連接的過程與方法。在角色框架部分，我們又簡要分析闡述了學生作為參與者，進入戲劇故事後所承擔角色的第二維度。之所以再次回顧與重申上述內容，是因為在本節中，我們需要重點闡述，作為教師，在教育戲劇的課堂教學中，需要具備的一個很重要的能力——生成連結。這裡的連結，既包括引導者（教師）與參與者（學生）之間的連接，也包括引導者將參與者與戲劇（故事）建立的連接。

如何生成這種連結，作為教育戲劇課堂的引導者，教師需要從以下三個方面出發：

其一：前文本（包括教師所選的故事文本、真實案例等）本身所傳遞出的生命經驗。從前文本的角度來說，文本的選擇越複雜，文本本身所傳遞出的生命問題就越龐雜。

舉個簡單的例子，在我們的閱讀課程中，針對低年級段的學生，教師經常會選用繪本故事、童話故事、民間故事來作為前文本素材，而針對高年級段的學生，教師則會選用類似於《童年》、《魯兵遜漂流記》、《三國演義》等這樣經典名著作為前文本素材，很顯然，我們可以發現，後者的文本本身所描述的故事、人物、想要傳遞出的主題、思想，都會比前者複雜的多。但是，無論是簡單的前文本，還是複雜的前文本，教師一旦做了文本的選擇，就意味著，站在教育這的立場，我們需要思考的就是，我們希望通過這個故事跟學生一起探討什麼樣的生命問題。

其二：教育者（教師）帶動自身的生命經驗以及他根據前文本所形成的一個教育目標，這是由教育者自身的價值觀和生命經驗所決定的。"一千個人有一千個《哈姆雷特》"，即使是同一個前文本，不同的教師在選擇和使用時，從前文本中所體會、感受的是截然不同的，因此，他們使用同一個前文本所要表達、傳遞給學生的價值討論和教育目標也是不同的。

其三：教育者需要觀察和發現，自己的教育受眾，即參與者（學生），他們共同的生命經驗是什麼，以及他們的生命經驗與前文本所傳達的生命經驗有什麼關聯。例如，從《童年》的主人公阿廖沙的經歷中，是否有與我們的參與者相關的生命經驗；在《三國演義》的故事中，例如華容道捉放曹中，是否有我們的參與者能夠理解的、甚至是在個人經歷中可能會體驗到的境遇上的兩難。

因此，綜合上述三點，連結的生成，好似三原色的三個圈的交集。（見下圖）

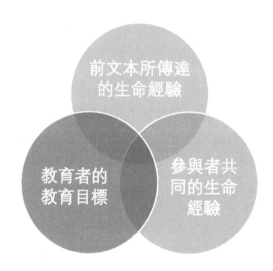

　　如果我們以格林童話《灰姑娘》為例，香港演藝學院陳玉蘭教授在她的著作中，闡述過她設計的《灰姑娘》課例，聚焦探討的中心是探討貧窮，當參與者進入灰姑娘同村的村民時，他們看到金錢、財富給灰姑娘帶來的變化，由此而產生的不同的評判，本質上是引導者在帶領參與者探討金錢觀；而克裡斯·庫珀同樣也使用《灰姑娘》的文本設計課程，在他的課程上，他連接到的是灰姑娘受到的不公，通過呈現出的外在與蘊含的內在的衝突，由此探討人是如何看待自身的這一主題。在上述兩個課程設計中，陳玉蘭和克裡斯·庫珀面對的參與對象，分別是大學生和參加培訓的教師。而如果我們用《灰姑娘》的文本來設計一個針對家庭的家長工作坊課程，我們同樣也可以挖掘到不同的主題：如，喪偶式教育——父職的缺失、重組家庭面臨的問題等。

　　由此可見，當引導者（教師）能夠找到"三原色"的交集，就找到了生成連結的突破口。

　　接下裡，當教師將前文本設計成為一節教育戲劇的課程時，我們就需要考慮參與者與戲劇故事中的角色的連接角度，這體現在教師需要思考兩者之間身份上的連接、境遇上的連接和生命經驗上的連接。

　　首先，作為引導者的教師需要去思考參與者與戲劇故事中的角色之間的相互關係。引導者需要通過設計和引導，令參與者能夠真正的進入故事的角色，讓他們能夠真正的感受和關切到故事中的角色所感受與關切的事件，而不僅僅是以一個第三者的視角聽了一個故事，而此事"與己無關"。這是身份上的連接。

　　其次，當參與者成為了戲劇核心事件中的角色，引導者不要讓參與者過於輕易的在事件中做出決定。參與者陷入角色的境遇越深，面對的困境越兩難，需要做出的決定越困難，那麼，參與者與角色的裏挾就越緊密。這是境遇上的連接。

　　最後，角色的經歷和境遇是與參與者的經驗相關聯的，是參與者生命經驗中曾經遭遇或者有可能即將遭遇的一個問題。彼得·布魯克說："戲劇回應著渴望。然而，渴望是什麼？渴望的是隱形之物，還是比日常生活更完整、更深層的真實？抑或渴望著生命中的缺失？或者

渴望著抵禦現實的屏障？"[125] 參與者的生命經驗和戲劇故事中的內容的交集是什麼？雖然每個參與者的生命經驗各有不同，但戲劇帶動的是人類共通的生命經驗，這些經驗是沒有標準答案的，在戲劇中，它就體現為一個境遇、一個衝突，一個需要參與者去解決的問題。

當教師作為引導者意識到生成連結的重要性之後，接下裡的問題就是我們從何處出發來建構這種連結。

首先，教師在尋找故事（前文本）素材時，需要訓練一種直覺，去感受到故事中的事件、人物角色、角色的境遇乃至故事本身所具有的隱喻，並要善於將這種直覺發散出去，進行更廣闊的聯想。

例如，在二年級的"快樂讀書吧"閱讀課程的設計中，有一篇《紅鬼臉殼》的故事，講述的是馬虎王國的螳螂大將和針眼兒大臣爭奪紅鬼臉殼的故事。當筆者在閱讀這篇童話故事時，聯想到一部紀錄片《請投我一票》，紀錄片真實的記錄了一群三年級的孩子競選班長的過程。將《紅鬼臉殼》的原故事文本對應紀錄片，再聯繫授課物件——二年級學生，那麼此故事的隱喻和與參與者的連接就呼之欲出了。在故事中的紅鬼臉殼這一核心物件，不就象徵著擁有權力的人，對應紀錄片，就是班長。因此，最終筆者將《紅鬼臉殼》的故事進行了改編，由原本的抽籤抽出紅鬼臉殼的擁有者，改編成紅鬼臉殼是馬虎王國中總理大臣的標誌，螳螂大將和針眼兒大臣要通過競選來獲得紅鬼臉殼。當學生參與到這個故事中時，表面上他們在以馬虎王國國民的身份在選紅鬼臉殼的人選，而實際上與他們的生命經驗相呼應的是，他們作為班級的成員如何選舉班長的過程。但因為有了故事的隱喻，參與者能夠安全的在故事的保護下，來探索與自己的生命經驗緊密相關的話題。

其次，教師要善於利用和開發自身個體的經驗。有的時候，有些原文本並不能讓所有閱讀它的人都能產生共鳴，但恰恰它有可能是教師本身特別有積累、特別能夠產生感觸的主題；抑或是，有些原文本，大部分人對它的主題的感受都比較趨同，而恰恰由於教師不同的個體經驗積累，能夠從慣常的文本中，依據參與物件的不同，找到另闢蹊徑的主題。

例如，在上文中我們已經闡述了有關《灰姑娘》這一最常見的格林童話故事而設計的針對不同參與物件的課程主題。此處，依然以《灰姑娘》為例，廣州美術學院王意迦副教授在輔導服裝專業的大四學生完成畢業設計時，同樣採用了《灰姑娘》的故事，但她注意並結合參與者是一群服裝專業的四年級學生，因此，將《灰姑娘》的故事與服裝設計相結合，將中心主題的探索深入到關於容貌焦慮，關於人們對外表和內心的認知，"王子並不知道誰是灰姑娘，誰穿上了水晶鞋誰就是灰姑娘"，原本的愛情故事母題，轉變和深化成了對外在與內在的探討，為了外在，有些人在扭曲內在，社會也同時忽略人的內在，而僅僅依靠外在來評判，人的內在被架空。因此，《灰姑娘》的故事，在服裝設計專業學生的課堂上，不僅在課程環節中加入了服裝設計的專業特點，在中心主題的探討上，也結合了參與物件的專業特點，探討了外表的壓迫與人的本質這一關係的社會現實。

而深圳哆哆星資深戲劇教師王佳在處理灰姑娘這一文本時，因為她常年工作的物件都是

[125] 彼得·布魯克. 空的空間[M]. 北京：中國友誼出版社，2019：48

6-12 歲的孩子，因此，她的個體經驗使她關注到的是，《灰姑娘》當中，繼母迫使兩個姐姐"削足適履"的這一場景。"削足適履"的這一動作場景，象徵的是父母對子女意識的閹割，而父母習慣于社會評價標準，將自己的想法強加于孩子的現象和這一主題，是 6-12 歲的孩子非常熟悉的日常，也是能夠引起他們探索和討論的話題。

最後，就是教師需要通過心理學的學習、日常的觀察，去積累對自己的授課物件——即對參與者的認知和瞭解。教師需要瞭解不同的參與物件，擁有怎樣不同的社會生活和生命經驗。參與物件的生命經驗是各異的，但是，每一個群體，甚至不同的群體之間，一定會有共通的生命經驗。我們經常說，一部文學或藝術作品，令人產生共鳴，教師就是需要找到參與者共鳴的點，並通過一個最合適的故事來撬動參與者對這個共鳴點的探討。我們不能為了與參與者產生連結而強行製造共鳴，這就像是管中窺豹，會顯得牽強附會。選擇一個最自然、最貼合，既在情理之中，又在意料之外的故事，考驗的恰恰是教師對參與對象的瞭解。

例如，我們有很多的故事來探討關於友情的主題，在筆者的教學經驗中，設計過很多的課案是與學生探討關於友情的，但針對參與物件的不同，選擇的不同的故事，從友情的不同角度切入——針對一二年級的學生，選用了繪本《我有友情要出租》，引導低年級學生探索朋友之間的分享和不計得失；而針對高年級段的學生，則選用了電影《陽光姐妹淘》的情節，改編後與學生探索友誼當中溝通問題與嫉妒情緒。

談到對參與對象的瞭解，由於教育戲劇課程常常開展於學校，因此，對於特別有經驗的教師來說，對自己的學生向來是胸有成竹的，所以這個時候恰恰對教師來說需要引起注意的是，需要用發展的眼光來看待自己的學生，當我們以為對學生的情況非常的瞭若指掌時，事實上也許並沒有我們想像中的瞭解。而對於非在學校長期任職的引導者來說，在為一定物件設計課程之前，可以通過前期的採訪調研、問卷調研等方式來增加對參與物件的瞭解程度。

綜上，當我們再次回顧上文中的三原色交集圈時，就會意識到，這三個圈是動態的、發展的，並不是凝固的、一成不變的，因此，教師在運用三原色交際圈生成連結時，需要不斷的回看與調整，以便錨定的焦點與探索的中心更合理、準確和動人。

因此，當我們生成連結去設定要帶領參與者探索的中心時，我們需要設定的是更存在於本質的問題，在教學準備的過程中，不斷的觀察我們的參與物件（班級中的學生）他們在當下、在此時此刻、真正的關切，再融入我們的課程設計中，以一種開放的心態，交給課堂的現場。

例如，《灰姑娘》的故事，從家庭關係的角度來說，看似是一個重組家庭的問題，這個選題確實比較偏僻，畢竟，在一個班級群體中，不太會有普遍的重組家庭。然而當我們去思考這個問題的更進一步是什麼時，我們就會發現，它探討的是我們每個人都會面對的情感關係，特別是親子關係當中父母對子女"有條件的愛"，而自我則在這種不確定關係中受到影響。當我們追問到這一步，就會發現，我們可以錨定的焦點就更深入了一步，也更能夠擊中參與者的共通的生命經驗。當我們就參與者共通的問題，進入故事一起探索時，既是對彼此的生命經驗做一個分享，同時，也可以引導參與者們去思考社會和生命當中難解的問題——這也是教育當中更深遠的目標——解決生命當中的困境，以成為更好的人，從而建立更好的社會。

　　因此，在教育戲劇的課堂上，引導者和參與者就像共同置身於一艘茫茫大海的打撈船上，我們知道大海中有一艘沉船，需要我們共同的努力來打撈它，這就需要引導者做好一個錨定目標的人，之後引導所有的參與者共同努力，一點一點將沉船從海中撈起，也就是將我們彼此之間共同想要探索的問題"打撈"起來。

2.3 教師入戲

教師入戲，Teacher-in-Role。指的是：教師（或導師、引導者）扮演一個由戲劇情境提供的適當角色，在戲劇中掌握戲劇的可能性和學習機會。教師入戲可以引發興趣、控制戲劇動作的方向、邀請參與、注入張力、挑戰膚淺想法、提供選擇和可能性、發展故事、為學員製造入戲交流的機會。教師的演出並非字于一時興之所至，而是通過戲劇性的參與，務求到教學目的。[126]

教師入戲在戲劇德育的課堂中，是一種非常常見、常用的方式，為什麼需要教師入戲？對於學生來說，這是一個"與引導者在戲劇中合作，通過角色交流而促成學習；給予學生和教師卸下自身角色的機會，換上新的角色和關係，體驗不同權力關係的人際處境"。[127]

對於教育戲劇的課堂來說，當教師在課堂當中入戲為角色時，這時，教室這個對於學生來說非常日常的空間，發生了一個"反常"的轉變，轉變成為了學生不常感受的劇場空間。而這個空間的轉化，最大的載體就在於教師的入戲，教師從固有的教師身份，轉變成了他所講述的戲劇故事中的角色身份。繼而，通過教師入戲的角色的表演，與學生發生互動，既可以帶動和引導學生進行表演，也可以通過師生之間的互動，形成角色之間的互動。

蓋文·伯頓曾指出："教育戲劇和教育劇場重要的親屬關係表現在二者都具備'全體體驗'的參與模式"，克裡斯·庫珀也認為"在課堂戲劇中出現過的最有力量和戲劇性的形式'活在當下'戲劇"。[128] 教師入戲，則能夠很好的讓教師剝離掉教師這一身份的權威，將"作為藝術的過程戲劇元素嵌入戲劇教師建立的即興表演中"[129]，和學生一起平等的進入到一個戲劇的境遇和角色的處境當中，使學生獲得"活在當下"的體驗。同時，"活在當下"這個術語，"還承載了一種未經計畫的探索，一種可能來源於這種參與形式本身的體驗"。[130] 由於傳統課堂模式中，教師始終處於一種主導的地位，而學生常常處在一種被支配的位置，而在教育戲劇的課堂中，尤其是教師入戲環節，教師和學生都是以角色的身份進入一個新的故事的處境，這對於轉化教師、轉化空間以及轉化師生間的對話模式非常有效，這對於希望以學生為主體的教育戲劇課堂模式來說是非常重要的。

同時，這種教師入戲帶來的空間和角色身份的轉化，對於教師來說，打破了傳統的以教師說教為主的課堂模式，一旦教師和學生的關係變得平等，那麼就打開了探討的空間，這種探討，不僅局限於某一節課營造的戲劇故事，這種探討空間的開拓，是可以形成一種慣性，反過來影響傳統課堂教學。

[126] 強納森·尼蘭德斯，東尼·古德．《建構戲劇——戲劇教學策略 70 式》[M]．臺北：財團法人成長文教基金會．2005: 95.

[127] 強納森·尼蘭德斯，東尼·古德．《建構戲劇——戲劇教學策略 70 式》[M]．臺北：財團法人成長文教基金會．2005: 95.

[128] 曹曦．逆流而上——關於教育劇場和教育戲劇的歷史回顧[G]．北京：見學國際教育文化院，2018: 12

[129] 大衛·戴衛斯．想像真實——邁向教育戲劇的新理論[M]．北京：人民大學出版社，2017:83

[130] 大衛·戴衛斯．想像真實——邁向教育戲劇的新理論[M]．北京：人民大學出版社，2017:83

在教育戲劇的課堂上，教師往往困惑，如何能夠幫助學生始終處在戲劇故事的角色身份中，持有"活在當下"的這種信念。那麼，教師入戲恰恰是一個非常有利的契機和方式，讓學生獲得"活在當下"角色中的信念感。因為，當教師入戲時，教師首先需要相信自己處於角色的當下境遇，通過教師的首先"入戲"，創造與學生共同的信念感，對於教師來說，這裡的邏輯就是："除非我自己先去相信（戲劇故事中人物的境遇），我才能夠使他人（我的學生，與我共同的參與者）能夠真正的相信故事，相信與他共同進入故事的人"，繼而能夠真正的"入戲"。久而久之，學生才能夠在即使沒有教師入戲的支持下，也能夠獲得"活在當下"的體驗，也能夠真正的進入故事。

對於教師來說，既然需要教師入戲，就需要教師扔掉往日的"偶像包袱"，這種對自我的打破，對於學生來說也能起到一種示範作用以及正向影響，有利於幫助學生也扔掉他們的"偶像包袱"，用表演上的術語來說，就是"解放天性"，以便能夠更好的進入角色從而"入戲"。

那麼，教師入戲有哪幾種具體的範式呢？

1、教師進入戲劇故事主要角色的人物本身。以課程案例《變形記》為例，在此課程案例中，有一段教師入戲主人公 89753 裝成蟲子的表演。

【課堂活動：教師入戲

教師扮演憤怒的 89753，裹著圍巾，從房間裡（教室門外）撐巴地走入飯廳（教室），就像一條蟲子一樣，然後用腳踢凳子，用頭把飯碗都給弄掉了。（表演完成後，教師出戲）

課堂提問：

1、你們看到了什麼？89753 到底想通過剛剛裝成蟲子的行為表達什麼？

2、父母會對他裝扮成蟲子的行為做什麼反應？】

在這種類型的教師入戲中，教師不與學生直接發生互動交流，學生主要的任務是觀看教師的入戲表演，通過教師的表演，體驗一種身臨其境的在場感，與故事中的主要角色產生生命經驗的共鳴。

2、教師進入角色人物並激發與學生所進入角色人物的不同對話，這其中又包括：

（1）坐針氈。顧名思義，就是教師入戲的角色，在某一個人物角色的入戲場景下"如坐針氈"。教師入戲人物角色後，學生可以向這一人物不斷發問，問題越尖銳，越直指人物角色的內心深處和境遇的痛點，就越能夠引發學生對這一人物境遇和本節課課程核心的探討。

例如，在課程案例《守法不違法》中，就有一段教師入戲主人公王然，面對同學不斷提問挑戰的場景。

【教師入戲：教師入戲成為王然，以王然的身份與學生對話。（教師入戲需要穿上事先準備好的王然的兜帽衫，並坐在一張凳子上，雙手搭著膝蓋，低下頭看著地板。在這段教師入戲王然與學生的對話當中，教師的立場不願意甚至是逃避回答，自我封閉的狀態；教師需要傳達出的資訊，王然被欺負了，但是他僅僅透露了很少的資訊。）完成對話後教師脫掉王然的服裝，出戲。】

在這段入戲中，教師進入王然的角色，不但得接受來自參與者的提問，在這個過程中，

教師在"王然"的人物角色中，通過回答或者回避回答問題，將這個人物的資訊傳遞給學生。一般情況下，坐針氈時教師進入的人物角色都是故事的主要當事人。

（2）關鍵人物接受採訪。關鍵人物接受採訪，既可以是事件的當事人，也可以是事情的知情人而非當事人，但他可以就自己目擊或者瞭解到的情況回答問題。

例如，假設以《灰姑娘》為課堂故事藍本，教師可以成為灰姑娘的同村居民，接受採訪，說出當天他看到的王子來灰姑娘家裡試鞋的情況；亦或以疫情故事為藍本，教師可以成為社區旁邊的小賣部的老闆，接受採訪，描述疫情期間，社區居民搶菜的場景。

（3）交談者。教師入戲後，與學生參與者要產生互動交談。例如，在課程案例《網路世界的陷阱》中，教師入戲網路主播，與學生入戲成為的線民，發生的直播過程中網路上的互動交談。

【教師入戲：

教師穿上知心姐姐的白襯衫，並進入直播框，入戲為團子關注的知心姐姐。（直播框是教師事先需要準備好的道具，教師可以根據目前的網路直播平臺進行設計。）當教師進入直播框的時候，要以主播知心姐姐的身份和口吻與學生交流，此時學生成為了正在觀看直播的人。）

"直播間的朋友們晚上好，孩子們，晚上好，我是知心姐姐。又是一個無趣的夜晚，對吧？我知道，你的爸爸媽媽都在刷著自己的手機，沒有人理你。沒事，我一直會陪伴在你們身邊。讓我看看你們的熱情吧！我的老朋友團子已經連續 30 天完成我直播間的任務了，今天我要先為他唱一首歌。（教師拿起吉他，如果可以的話，可以演唱一小段歌曲。）感謝一直留在我的直播間的你們，完成任務後，我也可以為你們唱歌哦。今晚的你們，想聽什麼歌？想跟我聊些什麼話題呢？（學生回應後，主播回復只要完成任務，就可以聽想聽的歌了。如果學生問起團子是否被騙，主播可以閃爍其詞，心虛地說，今天不播了，明天再見，然後下線。）

教師出戲：

教師放下吉他，走出主播框，脫下襯衫，此時出戲重新回到教師身份。】

在這個互動交談的過程中，並不是漫無目的的聊天，而是通過對話，既體現談話人在戲劇故事中的人設和立場、態度，也將關鍵性的資訊通過對話傳遞給參與者。

（4）召開會議。教師入戲成為一個會議的組織者，主持召開一場會議，會議過程中，教師可以在會議的情境中，向學生進入的角色提問，以及發出指令和任務。

例如，閱讀課程案例《水妖喀喀莎》中，有一段教師入戲水妖中的大姐，召開會議的場景。

【教師入戲帕帕提。引導所有水妖（也就是學生）討論關於是否拔牙的問題。

帕帕提說："各位姐妹，我們來開噗嚕嚕湖到現在已經十年了。從三年前開始，我們每個人每個月都要面對牙疼的問題，而且這顆牙齒疼得越來越厲害。我們想了那麼多辦法都沒一丁點兒用，除非……我們乾脆把牙齒拔了吧。你們覺得怎麼樣？"教師始終處在帕帕提的角色身份裡，引導其他水妖（也就是學生）說出自己的想法。當水妖們（學生）說了一段時間或者陷入猶豫的沉默是，教師入戲的帕帕提繼續給資訊："姐妹們，其實，有一個秘密我隱藏了十年。當年，離開噗嚕嚕湖的時候，湖靈曾經悄悄的告訴我，我們這顆新長出來的牙

齒會常常疼，但是再疼也不能拔掉，因為拔掉之後會忘記所有關於噗嚕嚕湖和水妖的事情，變成一個普普通通的人類。不過又和普通人類不太一樣，當活到像普通人那樣足夠老的時候，又會在某一個夜裡重新變回孩子，開始一個全新的人生。所以，其實，除了會忘記噗嚕嚕湖之外，拔牙其實對我們來說，沒有任何的壞處。"這時，教師需要給學生一些空白的時間，等待他們當中有人會提出類似"忘掉噗嚕嚕湖就是最大的壞處"這一觀點。即使沒有學生提出，也沒有關係，就在沉默中結束教師入戲。】

3、教師入戲以演帶演，以戲帶戲。

教師入戲的目的是為了激發學生連鎖的、共振的行為，激發出學生連鎖的行為和共同的表演。

例如，在課程案例《我是獨特的》中，就有一段教師入戲主人公企鵝派特，帶動學生進入的角色殘疾企鵝阿寶一起跳舞的場景。

【教師故事講述：

也許是你們的話讓派特不再那麼難過和沮喪，他試著去接受自己的獨特性，嘗試著大膽在大家面前跳舞，甚至去到廣場上跳舞了。但是依舊有很多人說他，不理解他。直到有一天，他的舞蹈吸引了一隻缺了一條腿的小企鵝，這只小企鵝叫阿寶。別人從來只告訴它說你不要動，你什麼都做不了。但是今天它看到派特在跳舞，它有點動搖，想一起跳卻又不敢。

（教師播放課前準備好的音樂，同時一邊繼續講述故事，一邊入戲成為派特進行表演。）
這時，派特走過去，輕輕地牽起了阿寶的手，*（教師一邊跳舞一邊隨機牽起一個孩子做跳舞的動作）*他們站起來了，走到了舞臺的中間。只有一條腿的阿寶慢慢地跟著派特的節奏，跟著美妙的旋律，跳了起來。他們越跳越開心，越跳越自信。從這天開始，派特就這樣帶著阿寶一次又一次地練習跳舞。他們會在廣場跳，還會在泳池邊跳舞，跳累的時候，兩人就在泳池邊坐下來休息。每當這個時候，泳池對於派特來說再也不是從前那個他最不想去的地方。】

那麼，教師在進行入戲時，要完成的使命是什麼？為了達到教師入戲的效果，教師應該如何開啟自己的表演呢？

首先，教師入戲的一個很重要的目的是為了傳達故事中的資訊以及表明角色人物的立場。通過教師入戲，將故事當中有關角色身份的重要資訊，以及該角色在故事中持有的態度、立場等等，通過入戲表演的方式傳達給參與者。而這些資訊和立場，如果僅僅通過講故事的口頭敘述，則會顯得比較生硬，不如教師入戲的方式來的直觀且衝擊力強。

仍然以課程案例《守法不違法》為例：

【教師入戲：教師入戲成為王然，以王然的身份與學生對話。*（教師入戲需要穿上事先準備好的王然的兜帽衫，並坐在一張凳子上，雙手搭著膝蓋，低下頭看著地板。在這段教師入戲王然與學生的對話當中，教師的立場不願意甚至是逃避回答，自我封閉的狀態；教師需要傳達出的資訊，王然被欺負了，但是他僅僅透露了很少的資訊。）*完成對話後教師脫掉王然的服裝，出戲。】

在上述例子的這段教師入戲的說明中，明確的提及了教師在入戲王然時需要傳達給學生的立場和資訊，對於這段入戲來說，教師既需要通過服裝的輔助以及自身的表演，讓學生感

受到王然是一個什麼樣的人，面對這樣的問題，王然的態度是逃避的，而且也要通過簡短的與學生的對話，透露出王然被霸凌的資訊。這是教師入戲的首要任務也是基本任務。

其次，教師入戲需要通過一些服裝、道具的輔助，完成入戲和出戲的角色轉變。例如，上述例子中，教師入戲王然時，穿上了灰色的連帽衫，出戲時，脫掉連帽衫，通過明顯的換裝行為，提示學生教師入戲與出戲的過程。因此，教師入戲時，可以根據故事的內容以及角色人物的特徵，進行服裝和道具的使用，比如，國王的王冠、權杖；動物角色的頭飾等等。

最後，在教師入戲中，我們同樣提倡最小化的表演。對於非戲劇專業出身的教師來說，教師入戲需要他們克服一個很大的心理障礙就是——當眾表演。但是，在教育戲劇的課堂上，我們希望教師瞭解到的是，教師入戲的表演並不同于我們慣常理解的在舞臺上呈現的戲劇表演。它不需要教師有精湛的演技，因為學生並不是觀眾，教師入戲的目的並非讓學生欣賞一段表演，而是教師要以自己的"入戲"，帶動學生"入戲"並進入故事，進入角色人物的境遇。因此，教師入戲，需要的是一種最小化的表演。

如何進行最小化的表演？

其一，讓時間慢下來，是最小化的表演的一個技巧。教師讓自己的動作慢下來，在教室的空間中緩慢的行走，緩慢的變裝。

戲劇大師彼得‧布魯克有一句名言："我可以選取任何一個空間，稱它為空的舞臺。一個人在別人的注視下走過這個空間，這就足以構成一幕戲劇了……"

這非常適用于教師剛開始入戲的階段，教師通過緩慢的行走，緩慢的變裝，將自己的身份從之前的講故事的人（教師）的場域，通過這種緩慢的行走及變裝，切換到故事中的角色人物的場域。在教師緩慢行走和換裝的過程中，教室這一空的空間，成為了一個劇場空間。教師的行走和換裝本身就已經成為了一段戲了。

其二，利用物件。使用物件，教師利用一個最小化的動作，與一個關鍵性的物件發生關係。同樣，在物件的表演時，教師的動作依然需要非常"緩慢"。例如，"緩慢"的撕掉一張成績單、"緩慢"的砸碎一面穿衣鏡，這裡的"緩慢"並不指這一個具體的動作非常緩慢，這個動作本身既可以是緩慢的，和可以是一瞬間產生的，這裡的"緩慢"的重要的是，產生這個動作的過程是緩慢的，是能夠體現人物內心變化過程的。

其三，教師拋出一句話語。通過這句話，像一顆石子，激起學生思想的漣漪。例如，在課程案例《我是獨特的》中，教師入戲派特後始終重複的一句話"我做不到，太可怕了；我不要聽，我害怕"。通過這句話，激起學生對派特的探究，並與教師入戲的派特產生互動，不斷的詢問派特。

【教師入戲：

教師需要事先準備好一件派特穿的衣服，此時將衣服拿出來，告訴學生——這就是派特跳水時常穿的衣服，當我穿上衣服，我就成為了派特，可以嗎？*（教師需要確認學生清楚入戲的規則。）*教師穿上派特的服裝，站在事先準備好的臺階上，這就是派特的跳臺。而教師入戲成為站在跳臺上的派特。

教師首先表演一段派特害怕跳水的場景，接著可以示意學生開始對派特說話，而教師

扮演的派特則根據學生的話做出沮喪、害怕的反應，"我做不到，太可怕了"。最後，蹲下抱著腦袋："我不要聽，我害怕。" *（與學生互動表演完成之後，教師脫下派特的服裝，出戲。）*】

　　綜上，教師入戲時，教師僅僅需要借助日常當中的行動、物件、語言，通過緩慢的注入，營造一種戲劇的存在感、在場感、調動學生的情緒。通過自身的最小化的表演，撬動和引導參與者最小化的表演。在教師入戲的過程中，並不要求教師擁有精湛的演技，相反，它要求的是教師如何設計自己的入戲，以便讓自己的入戲既能夠被參與者所凝視，又能夠帶動參與者的反應，使得參與者不僅僅是個"看戲"的旁觀者，而是將參與者的心態，從一個"看熱鬧"的狀態轉變成一種"關切"的心態，即參與者能夠感受到"戲"中的一切是與我有關的。這個時候，教師相當於一個弱勢的"求助者"，他所"入戲"的處境，需要參與者（學生）來幫助他共同面對這個當下的境遇，繼而所有參與者能夠進入這個境遇，共同的參與，此刻，教室的這個空間被完全的打開，成為了引導者（教師）與參與者（學生）共同擁有的劇場空間。

第四章：教育戲劇與經典閱讀

William Shakespeare 說："There are a thousand Hamlets in a thousand people's eyes"。對於書籍的讀者和劇場裡的觀眾來說，這句簡單的話背後所體現的，是浩瀚無際的想像空間。而當我們試圖用教育戲劇的方式，將閱讀與戲劇在課堂上呈現出來的時候，我們所試圖引導學生的，是兩個維度的探索。我們既希望用戲劇的"場景"複現並拓展文本背後的人物"境遇"，讓學生用戲劇的動作"活在當下"；我們同時也希望，由戲劇的"行動"所產生的與學生個體經驗的"連接"，可以令他們能夠更深刻的理解文本背後、文字以外的內容，包括並不限於歷史、文化、社會、哲學……

在將教育戲劇運用於學校的學科教學時，語文學科中的閱讀是眾多學校都會優先選擇的切入點。之所以如此，首先是由於閱讀課的"先天性優勢"，尤其是在小學階段的語文教學中，教學目標明確規定了學生需要學習的各類文本體裁，在這些豐富的文本體裁中，本身就已經具備了大量豐富的"故事"內容，這就為"從故事到戲劇"打下了堅實的基礎，一線教師在用教育戲劇設計閱讀課堂時，至少不會"巧婦難為無米之炊"，教材中本身就有的，或者教參推薦的，需要達成教學目標的基礎文本就已經數量可觀，很有利於教師的戲劇選材。

其次，語文教學的目標，除了基本的語文知識之外，更重要的是對文本的理解與賞析，而這點也是語文教師在教學中的難點，尤其是越到高年級，文本的複雜程度越高，文本中所複合的歷史、文化、社會等內容越多，對文本的理解就越難。這時，教育戲劇的方法，不僅能夠讓平面的文本能夠以戲劇的方式在課堂上"立體"起來，還能夠讓學生真實的進入這種立體的境遇，活在文本的"當下"，將自己的個人經驗與文本相連接，從而更好的達到感知文本、理解文本的目標。

最後，通過教育戲劇與閱讀相結合的課堂模式，能夠更好的通過閱讀切入到語文教學的其它方面，如口語表達和書面寫作。通過教學戲劇的方式，能夠在課堂中將口頭表達、書面表達等融合到富有創意性的戲劇活動中，更有效的促進了語文學科素養的全方位發展。

筆者在教育戲劇與語文閱讀學科相結合的教學研究與實踐中，根據小學 1-6 年級的學科教學目標，按照文本體裁，進行了閱讀課程的階段化、體系化的教學設計。即：

一年級上：繪本閱讀與親子閱讀

一年級下：繪本閱讀與親子閱讀

二年級上：兒童短故事（以動物為主角）與親子閱讀

二年級下：兒童短故事（以人物為主角）與親子閱讀

三年級上：中外童話故事

三年級下：中外寓言故事

四年級上：中外神話故事

四年級下：科學與科幻故事

五年級上：中外民族民間故事

五年級下：中外經典名著導讀（章節）

六年級上：整本書閱讀（經典名著）

六年級下：整本書閱讀（兒童文學）

　　針對上述小學六個年級閱讀體裁和教學目標的不同，篩選了下列筆者本人研創，並交付學校或親自實踐的教案，以供參考。

教學年級	文本體裁	教育戲劇閱讀課程教案
一年級上	繪本	《我有友情要出租》
一年級下	繪本	《咕嘰咕嘰》
一年級	繪本親子閱讀	《逃家小兔》
二年級上	兒童短故事（以動物為主角）	《紅鬼臉殼》
二年級下	兒童短故事（以人物為主角）	《神筆馬良》
三年級上	中外童話故事	《皇帝的新裝》
三年級下	中外寓言故事	《愚公移山》
四年級上	中外神話故事	《鯀竊息壤》&《大禹治水》
四年級下	科學/科幻故事	《冷酷的等式》
五年級上	中外民間故事	《水鬼》
五年級下	中外經典名著導讀（章節）	《三國演義》導讀
六年級上	整本書閱讀（經典名著）	《童年》
六年級下	整本書閱讀（兒童文學）	《水妖喀喀莎》

第一節：一年級·繪本閱讀·教育戲劇教案示例

　　繪本，是大部分兒童閱讀的起點。作為一種圖多字少的讀物，它非常契合兒童在幼年時段的閱讀能力的發展要求，即"讀圖"的能力。繪本中的文字，並不是圖畫的注解與說明，甚至圖畫的內容往往才是一本繪本真正核心的部分，因為在每一幅圖畫的背後，都是兒童想像和創作的空間。所以，當我們要用教育戲劇的方式來完成一個繪本閱讀時，恰恰能夠用戲劇這種"動"起來的畫面，將兒童想像的空間發展成富有創造性的行動。

繪本課程案例一《我有友情要出租》

教學基本資訊

適用年級	一年級（上）	課時	1 課時	文本	繪本《我有友情要出租》
				作者	【中】 方素珍 郝洛玟
故事 內容簡介	_（跨列內容）_				

故事 內容簡介	森林裡有一隻大猩猩，他沒有朋友，每天一個人很無聊，所以他就在大樹上掛了一片用樹葉做成的牌子，上面寫著"我有友情要出租"。因為爸爸媽媽來森林做研究工作而來到森林的小女孩咪咪，沒有人陪她玩，也很無聊。她無意中看到大猩猩出租友情的牌子，咪咪拿出了自己僅有的一塊錢，和大猩猩玩了起來。接下來的日子裡，咪咪每天都來租大猩猩的友情，兩個人成了很好的朋友。直到有一天，大猩猩不準備再要咪咪的租金了，他給咪咪準備了餅乾，可是，咪咪卻因為爸爸媽媽的研究工作結束要離開森林了，她留給了大猩猩一個布娃娃。大猩猩很傷心，當它不準備再用友情賺取租金的時候，身邊唯一的朋友卻離開了，大猩猩沒有注意到，森林裡的其它動物們都很想跟大猩猩做朋友呢。
故事解讀	這是一個關於友情的故事。首先，在這個故事中，探索了應該如何建立友誼，友誼不是建立在金錢的基礎上，而是建立在朋友之間真實的情感之上。故事中的大猩猩一開始在沒有朋友的時候，想到的辦法是出租友誼，它把友誼當成了一種謀取金錢的手段，雖然它可能並不是有心的。但是在和小女孩咪咪交往的過程過程中，大猩猩自然而然的感受到了友情真正的可貴，所以，它為咪咪準備了餅乾，也不準備再找咪咪要租金。其次　在這個故事中，我們還可以探討的一個問題是，為什麼大猩猩一直那麼孤獨沒有朋友？在故事的最後，大猩猩還是在大樹下等待，只是它把出租友誼的牌子改成了免費，事實上，在繪本中，我們可以看到，森林裡還有很多其他的動物，為什麼大猩猩不能夠主動的去跟其他動物交朋友呢？為什麼其他的動物一直看著大猩猩和咪咪玩，卻不主動參與進來呢？這種情況在兒童當中會比較常見，如何

	進入群體，建立友誼，如何面對孤立的問題，是兒童可以通過這個故事進行學習的。所以，我們在這個故事中，也可以帶著兒童探討，要想擁有友誼，我們應該具有什麼樣的品質，應該怎樣做。
探索中心	真正的友誼是不能用來交換的，要想獲得友誼，需要主動的分享，也不能計較朋友之間的得失。
角色框架 與 中心任務	在這個故事中，將學生參與戲劇的角色框架設置為故事中的森林動物管理員，他們不僅要負責照顧動物的生活，還需要瞭解動物的心理情況，說明動物解決他們的問題。因此，他們需要幫助大猩猩解決沒有朋友很孤獨的問題。學生在參與這個故事時的中心任務就是要幫助大猩猩理解什麼是真正的友誼，如何找到朋友。
教學物資	大白紙、A4 紙，彩筆、"我有友情要出租"的牌子、布娃娃道具、日記本

課堂教學過程

1、MARATA 森林

教師故事講述：

MARATA 森林是一個遠近聞名的森林，因為那裡有著非常豐富的植被，也生活著很多各種各樣的動物。每年，都有來自世界各地的研究隊伍來到 MARATA 森林來研究這裡的植物或者動物。大家覺得，美麗的 MARATA 森林裡會居住著哪些動物呢？

戲劇習式：Image

四人一組，先進行小組討論，每個小組成員都用靜像表演出自己認為的 MARATA 森林裡居住的一種動物，小組成員之間不可以重複。小組討論並創建完成之後，教師發佈口令，按順序，每個小組來輪流展示自己創建扮演的動物，並說一說它們在 MARATA 森林中都是如何生活的。

2、森林動物管理員

教師故事講述：

MARATA 森林如此的寶貴和重要，所以，森林的動物管理員們也都是一群特別有知識，特別瞭解動物，特別厲害的人物。他們不僅要每天觀測動物們，照顧它們，預防它們生病，還要瞭解動物們的情緒和心理，哪只動物又不開心啦，哪只動物又遇到什麼問題啦，都需要森林動物管理員來解決。所以，這群森林動物管理員們肩負著非常重要的責任。

戲劇習式：Writing

小組內討論，創建出森林動物管理員們的日常工作清單。他們需要按照工作清單，為森林動物們提供哪些照顧，幫助動物們解決哪些問題。小組創建好之後，在班級中進行分享，分享時除了說明這張工作清單上的內容之外，還需要解釋每一項工作安排的原因和作用。

3、新來的大猩猩

教師故事講述：

最近，MARATA 森林的動物管理員們，正在為一件事情發愁。前段時間，森林裡剛剛來了一隻大猩猩，這隻大猩猩是從另一個森林剛剛搬來的，他很特別，整天一個人坐在大樹下面，從不跟其他的大猩猩一起玩，甚至沒有任何一個其他的動物朋友。動物管理員們想去找他聊一聊，可大猩猩還是不說話，一個人坐在大樹下，要麼無聊的看著手裡樹杈上的蜘蛛結網，要麼就是自己一個人在樹葉上畫畫，要麼就是一個人對著天空發呆。只是，大猩猩一直隨身帶著一個布娃娃，不管到哪裡，都帶著這個布娃娃。（教師出示準備好的布娃娃道具）。動物管理員們看在眼裡，急在心裡，可是，大家除了遠遠的觀察大猩猩，還沒有想出什麼好的解決辦法。

戲劇習式：Image

小組內討論，動物管理員們看到的大猩猩一個人待在大樹下是什麼樣子的。討論後派代表，用靜像的形式表演出一個人孤獨的待在大樹下的大猩猩的樣子。這個靜像的要求是，必須使用一件道具與大猩猩獨自一人的活動產生關係。

教師在小組成員展示時，注意引導全班進行觀察，通過動作意義的五個層次啟發同學討論，此時沒有朋友一個人待著的大猩猩在想什麼？它是什麼樣的心情？

相關提問：

一個人待著的大猩猩在想什麼？

它是什麼樣的心情？

它為什麼沒有朋友？為什麼不去跟其它動物交朋友？

4、"我有友情要出租"

教師故事講述：

有一天，森林管理員們發現，大猩猩平常待得大樹下，多了一塊牌子，上面寫著"我有友情要出租"。（教師在這裡出示準備好的道具）。不僅如此，上面還詳細的寫了出租友情的規則。管理員們都覺得很好奇，哪有交不到朋友就去出租友情的。管理員們既好奇大猩猩是怎麼冒出出租友情的想法的，又很想看看到底會不會有其他動物來租大猩猩的友情。

戲劇習式：Writing

小組討論，並設計出大猩猩的友情出租牌和出租規則，創建好之後進行班級分享。

相關提問：

大家覺得會不會有人或者動物來租大猩猩的友誼呢？為什麼？

5、其它動物對大猩猩的看法

教師故事講述：

果然不出管理員所料，根本就沒有一個動物去租大猩猩的友情。雖然，這是森林動物管理員們意料之中的事情，但他們也很想從別的動物那裡瞭解更多的資訊，好說明大猩猩

交到朋友，不再孤獨，所以，他們花了好些時間去走訪了其他的動物，想從它們那裡去瞭解一下，大家為什麼不去跟大猩猩交朋友。

戲劇習式：Talking

小組討論，其他動物們都跟森林動物管理員們說了哪些情況，為什麼它們沒有去跟大猩猩交朋友，沒有去租大猩猩的友情。小組討論後，派代表進行現場彙報，教師可以將這些情況記錄在黑板上。

6、大猩猩的日記

教師故事講述：

為什麼大猩猩會去出租友情呢？為了搞清楚這個問題，管理員們想了各種辦法去調查研究，終於被他們找到了大猩猩的一本日記。在這本日記上，記錄了大猩猩在來 MARATA 森林之前的經歷，原來，大猩猩在來到 MARATA 森林之前，在另外一個森林裡生活，在那個森林裡，所有的動物交朋友，都要通過交換來實現，如果想去交一個朋友，就必須拿出自己的一樣東西去交換。

戲劇習式：Talking

小組討論，在大猩猩原本的森林裡，動物們會拿出什麼去交換友情。討論之後，派代表將小組討論結果在班級中進行分享。

相關提問：

大家覺得，大猩猩原來生活的森林，用交換來獲得友情的方法對嗎？為什麼？

7、小女孩咪咪

教師故事講述：

在大猩猩的日記中，有一件事情引起了管理員們的注意。原來，大猩猩在之前的森林裡，沒有什麼東西可以拿去交換友情，所以它就想起來拿自己的時間出去交換，於是，它就做了一個出租友情的牌子，就跟現在管理員們在 MARATA 森林看到的那個牌子一摸一樣，可是，雖然每個動物都有的是時間，但根本沒有人理它，直到有一天，來了一個叫咪咪的小女孩。小女孩的爸爸媽媽是在森林做研究的研究員，咪咪每天都沒人陪，正覺得無聊呢。看到大猩猩出租友情的廣告，馬上就把自己身上僅有的一塊錢拿出來了。

日記裡面，記錄了很多咪咪和大猩猩一起玩的趣事。比如說，大猩猩記錄了自己和咪咪玩石頭剪刀布的遊戲，贏的人可以踩一下輸的人腳。咪咪一直贏，大猩猩一直被踩腳，雖然有點痛，但是大猩猩好像還很開心。終於有一次，大猩猩贏了，咪咪輸了，大猩猩可以踩一下咪咪的腳。大猩猩還沒踩呢，咪咪就閉著眼睛，歪著嘴巴，似乎很怕痛的樣子等著懲罰。可是，當大猩猩踩下去時，咪咪竟然一點都不疼。

戲劇習式：Image

小組討論，並用靜像表演出大猩猩在贏了遊戲之後是如何踩咪咪的，為什麼咪咪會不疼呢？每一組靜像的重點在於大猩猩是如何踩的，踩的時候大猩猩和咪咪的表情和動作是

什麼樣的。教師在小組分享時，要抓住動作進行提問。

相關提問：大猩猩為什麼捨不得真正的踩痛咪咪呢？

為什麼大猩猩會這麼詳細的記錄自己和咪咪相處的每一件事情呢？

這些事情對於大猩猩來說意味著什麼？

8、咪咪離開了

教師故事講述：就這樣，大猩猩和小女孩咪咪成為了好朋友，每天，咪咪都來花一塊錢租大猩猩的友誼。咪咪教大猩猩各種遊戲，給大猩猩講故事，教大猩猩玩一二三木頭人，教大猩猩畫畫，有時候沒有遊戲，咪咪就在大猩猩身邊做作業，大猩猩都覺得很幸福呢。

可是，這樣的日子沒有持續多久，咪咪就跟著爸爸媽媽的研究隊離開了。咪咪離開的那天，大猩猩一直追著咪咪坐的大巴車，追了很久，咪咪從車裡探出頭來，大聲的對大猩猩說："我的爸爸媽媽工作結束了，我們要走了。而且我也沒有錢了，沒辦法租你的友情了。"大車子越開越快，大猩猩怎麼追也追不上，它還有好多話要告訴咪咪，可是也沒有機會說了。咪咪從車窗裡扔出來一個布娃娃留給大猩猩，汽車就越開越遠，看不見了。

戲劇習式：Acting

小組討論，大猩猩是如何撿起咪咪留下來的布娃娃的。討論後小組派代表在班級中進行分享表演，教師根據表演中的關鍵動作"撿布娃娃"進行提問和動作分析。

9、失去朋友的大猩猩

教師故事講述：

咪咪離開了，大猩猩又沒有了朋友，森林裡的動物們從羨慕大猩猩通過交換時間，出租友情交到一個人類朋友，到開始嘲笑大猩猩，大猩猩又回到了一個人孤零零的日子。它每天就是拿著咪咪給它的布娃娃自言自語。原來，這就是大猩猩走到哪裡都帶著布娃娃的原因，MARATA 森林的管理員們似乎明白了什麼。

戲劇習式：Acting

小組討論後表演，大猩猩是如何拿著咪咪送給它的布娃娃自言自語的。

相關提問：

大猩猩為什麼來到了 MARATA 森林之後，也還要一直帶著咪咪送給它的布娃娃？

10、管理員決定幫助大猩猩

教師故事講述：

讀完了大猩猩的日記，管理員們終於明白了大猩猩為什麼始終帶著那個布娃娃，也明白了大猩猩怎麼會用一個出租友情的牌子來交朋友。原來，那個牌子，曾經幫助大猩猩交到了唯一的好朋友。渴望友情的大猩猩其實並不明白究竟應該怎樣才能交到朋友。管理員們決定給大猩猩出出主意，幫助它在 MARATA 森林找到新的好朋友。

戲劇習式：Talking

小組討論，管理員們會給大猩猩出什麼樣的主意，討論後在班級中進行口頭分享。教師針對每個小組的提議，進行提問，為什麼會提出這樣的建議，為什麼你們覺得這樣的建議可以幫助大猩猩交到好朋友？

相關提問：

你們認為真正的友情是什麼樣的？

友情是可以用金錢或者其他的東西來交換的嗎？為什麼？

如何才能獲得真正的友情？

繪本課程案例二《咕嘰咕嘰》

教學基本資訊

適用年級	一年級（下）	課時	2 課時	文本	繪本《咕嘰咕嘰》
				作者	【中】陳致元

故事 內容簡介	《咕嘰咕嘰》是一本中文原創繪本，講述了一隻滾落到鴨巢的鱷魚蛋被鴨媽媽孵化，和小鴨子一起長大後，遇到自己同族的鱷魚，被這群鱷魚要求要吃掉鴨子家人，於是小鱷魚咕嘰咕嘰用聰明智慧的方法趕跑了三隻壞鱷魚，拯救了所有的鴨子的故事。
故事解讀	關於《咕嘰咕嘰》這個故事，表面上看是一個非常簡單的故事，但仔細研讀這個故事，我們就會發現，這是一個不僅僅與兒童，甚至與成人都能夠產生豐富連接的故事。咕嘰咕嘰的困境，就在於，它身處兩個互為天敵的群體，它是鱷魚，卻又被鴨子養大，從小以為自己是一隻鴨子，當這兩個群體發生劇烈衝突的時候，咕嘰咕嘰面臨著艱難的選擇，在這個選擇的過程中，不僅涉及到不同群族之間是否能夠共生共存的問題，更涉及到咕嘰咕嘰應該如何定義自己的問題。我們每一個人在社會生活中都會遇到各種各樣被定義的情況，被我們的膚色、血統、文化、國籍、性別、地域等等若干複雜的自然屬性或者社會屬性所定義，然而，在這些外界定義的標籤之外，我們是否能夠定義自己，以及我們是否擁有自我定義的能力，這對於兒童來說，是值得進行的社會性學習。
探索中心	在《咕嘰咕嘰》這個故事中，我們希望通過兩個課時，來帶領兒童探索兩個不同的中心。第一個我們希望探索的，是不同的群族之間究竟能否共存的問題，因此，我們在課程的設計中，咕嘰咕嘰作為一隻鱷魚，先是在鴨子的群族中生活，之後又回到鱷魚的群族中生活，然而，這兩種生活對於咕嘰咕嘰而言，都存在著某種意義上的錯位，這就涉及到我們希望與兒童探索的第二個中心，關於自我認同和自我意識的問題，就像故事中的咕嘰咕嘰，它究竟是一隻鴨子還是一頭鱷魚？能夠定義自己的究竟是天生的自然屬性，還是外界社會的評價標準，還是自己對自己發出定義，這是兒童可以通過這兩個課時之後獲得的社會性學習。
角色框架 與 中心任務	在第一個課時中，我們將學生的角色框架設定為曾經被鱷魚傷害過的鴨子，在第一課時的結尾，學生的中心任務是，需要以這個身份去給出一個決策，對於存在於鴨子群族的鱷魚咕嘰咕嘰是捨棄還是留下？ 　　在第二個課時中，學生將沒有具體的角色框架，他們就是他們自己，在第一課的基礎上，他們對於咕嘰咕嘰在鴨子村的經歷已經有了完全的瞭解，到第二課時，他們將站在一個相對客觀的協力廠商的角度，去看待回到鱷魚

	村的咕嘰咕嘰又發生了什麼，從而對課程中心進行更完整和全方位的探索。
教學物資	村莊圖、A4紙、彩筆、膠帶/雙面膠、鱷魚的警告信（教師事先準備好內容）、一張鱷魚和鴨子的合影照片（教師事先準備）、聲音罐子掛圖（準備兩個罐子形狀的大的掛圖，一個是綠色的，有鱷魚圖案，一個是黃色的，有鴨子圖案）、N次貼等。

課堂教學過程（第一課時）

1、鴨子村

（教師需要提前準備好一張村莊圖，這個村莊周圍是濕地、沼澤的環境，有很多的池塘。故事開始時，教師將村莊圖懸掛在黑板上。）

教師故事講述：

今天的故事發生在一個沼澤旁邊的鴨子村。在這個鴨子村裡生活著很多的鴨子家庭，他們每天在池塘裡游泳，在草地上玩耍，過著非常快樂的生活。唯一需要它們警惕的就是，在鴨子村周圍的沼澤裡生活著很多的鱷魚，那是對鴨子們來說最危險的敵人。對於小鴨子們來說，那是爸爸媽媽不允許它們去的禁地，而成年鴨子們，因為需要覓食，所以不得不冒險出去的時候，大家也都是儘量成群結隊，以免被鱷魚抓走咬死。即使這樣，鴨子村裡幾乎每一隻成年鴨子都被鱷魚咬傷過，每一隻成年鴨子都有至少一段跟鱷魚碰面的驚險故事。

戲劇習式：Drawing

繪畫創建鴨子被鱷魚抓傷的傷口，兒童可以用筆將這個傷口畫在紙上，再將紙用膠帶貼在身體上，表示受傷的部位。創建完成後，教師邀請3-4個兒童分享，他的傷口在哪裡，這個傷口是怎麼被鱷魚抓到或者咬到的，當時他又是如何從鱷魚的攻擊下逃脫的。

2、鱷魚警示牌

教師故事講述：

鴨子們不能離開生活了很久的村子，因為這裡的池塘、草地、濕地都是鴨子們生活的來源，但是沼澤裡的鱷魚又是鴨子們最大的威脅，為此，鴨子村的鴨子們在村莊周圍製作了很多的鱷魚警示牌，無時無刻不在提醒所有的鴨子們，哪裡出現過鱷魚傷鴨事件，哪裡鱷魚比較多，哪裡最容易被鱷魚偷襲。

戲劇習式：Writing&Drawing

學生兩人一組，共同創建鴨子村的鱷魚警示牌。創建好之後，請他們對照黑板上的村莊圖，教師邀請幾組把警示牌貼在村莊圖上他們認為最有可能發生鱷魚危險的位置。

3、鴨子媽媽下蛋了

教師故事講述：

最近鴨子村裡又有一件高興的事兒，村東頭的鴨子媽媽生了四個蛋，鴨子媽媽每天都精心的守著這些蛋，期盼著小鴨子們早一點出生。鴨子媽媽一邊孵蛋一邊對著鴨蛋說話。

戲劇习式：Acting

学生两人一组，讨论并创建鸭妈妈对着鸭蛋说了什么。创建完成后，教师邀请 2-3 名儿童表演出来。

相关提问：为什么鸭妈妈会对着鸭蛋说这些呢？

4、咕嘰咕嘰

教師故事講述：

有一天，蛋破了，第一個蛋孵出來一隻有藍色斑點的鴨子，鴨媽媽給它取名叫蠟筆，第二個蛋是一只有條紋的鴨子，鴨媽媽叫它斑馬，第三個蛋孵出來的是一隻黃色的蛋，鴨媽媽叫它月光，最特別的是第四個蛋，孵出來一隻全身藍綠色的小怪鴨，嘴裡還不停的發出咕嘰咕嘰的聲音，所以鴨媽媽就叫它咕嘰咕嘰。

鴨媽媽每天領著四隻剛出生的鴨子，教它們走路、劃水和跳水，咕嘰咕嘰總是學的最快的那一個。每天村裡的鴨子們都能夠看到這快樂的鴨子一家。

戲劇習式：Image

學生兩人一組，一人扮演鴨媽媽，一人扮演咕嘰咕嘰，用靜像表現出在鴨子村民眼中看到的鴨媽媽和咕嘰咕嘰相處的場景。創建完後，教師邀請 2-3 組進行展示，引導兒童觀察從靜像中能夠看到什麼，針對靜像中的動作提問，引導兒童思考鴨媽媽和咕嘰咕嘰之間的感情。

5、快樂的鴨子村生活

教師故事講述：

咕嘰咕嘰漸漸的長大，它不僅是鴨媽媽的好孩子，它和村裡的其他鴨子們也成為了好朋友。雖然大家發現，咕嘰咕嘰長的越來越和大家不一樣，咕嘰咕嘰比所有的鴨子都高大，都強壯，尤其是游泳技術一流，可是走起路來卻是姿勢最奇怪的，有的時候其他的小鴨子嘲笑咕嘰咕嘰走路不像鴨子，可咕嘰咕嘰一點兒也不生氣。所以，鴨子村的村民們都很喜歡咕嘰咕嘰。

戲劇習式：Talking

兒童作為鴨子村的村民，創建為什麼喜歡咕嘰咕嘰的一個原因。創建完成後，教師邀請 2-3 個兒童進行口頭分享，請他們說出喜歡咕嘰咕嘰哪一點。

6、來自鱷魚的警告信

教師故事講述：

平靜的日子一天天過去。有一天，鴨子村發生了一件大事，有三隻鱷魚給鴨子村送來了一封警告信。（教師事先準備好這封信的內容，當故事講到這裡時，教師拿出信來宣讀。）

【教師讀信：鴨子村的村民們，幾個月前，我們鱷魚群發現丟了一隻鱷魚蛋，始終沒有找到，經過我們多方的探查，我們發現，原來是你們鴨子村偷走了這只蛋，可你們這群愚

蠢的鴨子，竟然以為那是一隻鴨蛋，還孵出了一隻小鱷魚，把它當鴨子養大，還給他取了個名字叫咕嘰咕嘰。現在，我們鱷魚群正式通知你們鴨子村，三天之後，如果你們不能把咕嘰咕嘰交還給我們鱷魚村，我們會每天來鴨子村抓鴨子，直到把所有鴨子抓完為止。】

戲劇習式：Talking

面對鱷魚發來的警告信，鴨子村會做什麼決定？到底是留下咕嘰咕嘰，還是把咕嘰咕嘰交還給鱷魚？為此，鴨子村決定召開一個全村的大會，共同討論咕嘰咕嘰的去留。教師組織鴨子村大會進行討論和表決，發言的鴨子必須說明自己的理由。（注意：在課程結束時，教師不要公佈咕嘰咕嘰是去是留的最終結果，留作下一個課時的故事伏筆。）

課堂教學過程（第二課時）

1、內容回顧

教師故事講述：

上一節課，我們講到，為了決定是否要將咕嘰咕嘰交還給鱷魚村，鴨子村召開了一場大會，進行全村的討論和表決。我想請大家回想一下，是否還記得當時自己是哪一個持方？是同意交還咕嘰咕嘰回去的那一方，還是留下咕嘰咕嘰的那一方，以及原因。

課堂任務：

教師請 1-2 名兒童分享上節課結尾時自己的決定，並說明理由。

相關提問：

上一節課，我們也沒有公佈最終的結果，大家是不是也很好奇接下來會發生什麼？教師請 1-2 名兒童簡單的分享一下他們的猜測，不需要非常具體。之後，教師總結，那麼今天我們就一起來看一看，在那一次的鴨子全村的討論表決大會之後，發生了什麼。

2、回到鱷魚村的咕嘰咕嘰

教師故事講述：

鴨子村的鴨子們最終決定把咕嘰咕嘰送回鱷魚村，雖然鴨媽媽很不捨，但這關係到全村鴨子們的性命安危，鴨媽媽只好含淚送走了咕嘰咕嘰。咕嘰咕嘰回到了鱷魚的群族，此時的咕嘰咕嘰發現，周圍的那些鱷魚，和自己有很多相通的地方。

戲劇習式：Drawing

請學生在紙上畫出，咕嘰咕嘰發現，自己和周圍的鱷魚有哪些相同點。完成後教師可以邀請 2-3 名同學進行分享說明。

3、格格不入的咕嘰咕嘰

教師故事講述：

可是，咕嘰咕嘰雖然它知道，它是一隻鱷魚，它和周圍的那些鱷魚有很多的共同點，可是它始終覺得自己和鱷魚的群族格格不入，不僅咕嘰咕嘰自己這樣覺得，鱷魚村的鱷魚們也覺得咕嘰咕嘰跟所有的鱷魚都不一樣。比如說，鱷魚村的鱷魚都很喜歡吃肉，每次抓到獵物，它們都要聚在一起，用尖利的牙齒和爪子把肉撕成碎片，大口大口的吃。可是咕嘰

咕嘰不喜歡吃肉，它一看到這種血淋淋的場景就想吐，它拒絕和鱷魚一起吃肉。

戲劇習式 1：Image

教師邀請 4 名同學，其中一名同學扮演咕嘰咕嘰，另外三名同學扮演鱷魚村的鱷魚，用靜像表現鱷魚邀請咕嘰咕嘰一起吃肉但咕嘰咕嘰拒絕的場景。

教師故事講述：

除了我們剛剛看到的這一個場景之外，在鱷魚村的鱷魚們眼中，咕嘰咕嘰還有很多和他們格格不入的地方，因為咕嘰咕嘰從小是在鴨子村和鴨子一起長大的，它不是作為一隻鱷魚長大的，所以，它在生活習慣、處事方式等等方面，都會跟鱷魚有很大的不同，你們覺得這些不同會是什麼？

戲劇習式 2：Image

教師可以先請同學們說一說，他們覺得咕嘰咕嘰和鱷魚還會有哪些不同，接著請學生 4 人一組討論，仿照任務 1 當中的例子，用靜像表現出咕嘰咕嘰與鱷魚們格格不入的場景。討論完成後，教師邀請 1-2 組同學進行分享展示，在展示的過程中，教師需要引導觀看的同學去探索和思考，畫面中發生了什麼。

4、咕嘰咕嘰和媽媽的照片

教師故事講述：

咕嘰咕嘰時常回想自己在鴨子村的快樂時光，尤其是它和鴨媽媽、蠟筆、斑馬和月光在一起的日子。咕嘰咕嘰想不明白，為什麼自己明明是一隻鴨子，卻不能跟鴨子生活在一起，反而要被送回到鱷魚村，跟鱷魚生活在一起。可是，鱷魚村的鱷魚們不這麼認為，它們每天都要來找咕嘰咕嘰，要教給它捕獵的本領，尤其是，每當鱷魚們從鴨子村又抓到鴨子的時候，就會拉著咕嘰咕嘰，然讓它學習如何捕獲鴨子的技巧，還要當著咕嘰咕嘰的面吃掉這些鴨子，讓咕嘰咕嘰感受吃鴨子的快樂。每當這個時候，咕嘰咕嘰就會一個人躲到湖邊，拿出它一直珍藏在身邊的一張照片，這是它在被送回鱷魚村之前和鴨媽媽的一張合影，它總是對著照片竊竊私語。

戲劇習式：Image

（教師展示事先準備好的照片，是咕嘰咕嘰在被送回鱷魚村之前和鴨媽媽的合影。）

集體靜像。請學生每個人都扮演咕嘰咕嘰，用靜像表現出，每當咕嘰咕嘰被鱷魚強迫教授捕殺鴨子的技巧時，自己一個人默默的在湖邊看著和媽媽的合影時的場景。集體靜像完成後，當教師走入其中，拍到任何一個學生時，該名學生需要說出此時咕嘰咕嘰的心裡在想什麼。

相關提問：

為什麼咕嘰咕嘰會對著照片說這些話？

5、咕嘰咕嘰的打扮

教師故事講述：

為了不讓鱷魚們再來糾纏自己，逼迫它學捕獵、學吃肉、學抓鴨子，咕嘰咕嘰決定把自己打扮成了一隻鴨子的模樣。它穿上鴨子的羽毛衣服，裝上鴨蹼走路，還把自己的嘴巴塗成黃色。這樣的咕嘰咕嘰成了鱷魚村裡最另類的一隻鱷魚。

戲劇習式：Acting

請學生想一想，鱷魚村的鱷魚們會如何看待把自己打扮成鴨子的咕嘰咕嘰？學生思考後，教師邀請 2-3 名學生將鱷魚議論咕嘰咕嘰的場景表演出來。

相關提問：

鱷魚們為什麼會如此看待咕嘰咕嘰？

6、逼迫咕嘰咕嘰

教師故事講述：

鱷魚村的鱷魚們，再也受不了咕嘰咕嘰每天裝成鴨子的模樣，他們決定想個辦法讓咕嘰咕嘰徹底變回鱷魚。它們認為，要想讓咕嘰咕嘰變回鱷魚，就得讓它從學會吃鴨子開始。它們逼迫咕嘰咕嘰第二天和鱷魚村最兇猛的三隻鱷魚一起，去鴨子村把鴨媽媽、蠟筆、斑馬、月光一家抓來，因為它們認為，只有咕嘰咕嘰親手抓來了鴨子，尤其是它的鴨子媽媽和鴨子兄弟，並和所有的鱷魚一起吃掉這些鴨子，它才能夠徹底的變回一隻真正的鱷魚。如果咕嘰咕嘰不這樣做，這些鱷魚不僅準備一舉攻擊鴨子村，還準備連咕嘰咕嘰也殺掉。

戲劇習式：Acting

將學生分成 4 人一組，其中一人扮演咕嘰咕嘰，另外三人扮演鱷魚村的鱷魚，表演鱷魚逼迫和威脅咕嘰咕嘰去抓鴨子媽媽和鴨子兄弟並要一起吃掉它們的場景。在這段表演中，需要教師規定學生的是，鱷魚是怎麼逼迫咕嘰咕嘰的，咕嘰咕嘰又是如何應對的，它們之間說了一些什麼，鱷魚們會有哪些動作來逼迫咕嘰咕嘰。學生按照教師的提示進行討論，完成後，教師邀請 1-2 組進行展示。

7、湖邊的咕嘰咕嘰

教師故事講述：

這天晚上，被鱷魚們逼迫和威脅的咕嘰咕嘰又一個人默默的待在湖邊。它再次拿出了和鴨媽媽的合影，看著湖水中的自己穿著鴨子裝扮的身影，再次的問自己，我是一隻鴨子嗎？咕嘰咕嘰看了許久，突然它脫下了自己鴨子的裝扮，再次看著湖水中自己鱷魚的樣子，問自己，我是一隻鱷魚嗎？咕嘰咕嘰的心裡，掙扎而糾結，一個聲音告訴自己，"你是鴨子"，另一個聲音告訴自己，"你是鱷魚"。這兩個聲音在咕嘰咕嘰的腦海裡不斷的打架。

戲劇習式：Voice

聲音罐子。教師在黑板上貼上事先準備好的聲音罐子掛圖。分發給每個學生一張 N 次貼，請學生在 N 次貼上寫下自己認為咕嘰咕嘰是鱷魚還是鴨子，並寫上自己這樣認為的原因和理由。學生完成後，教師可以請寫咕嘰咕嘰是鱷魚的同學舉手，再請寫咕嘰咕嘰是鴨子的舉手，從中分別選出 10 名同學，按照鱷魚和鴨子排成兩列，之後，依次將自己的貼紙

貼到聲音罐子裡，鱷魚和鴨子交替進行，在貼的時候，這名學生需要將自己寫的內容大聲的、有感情的讀出來。

教師故事講述：

此時的咕嘰咕嘰好像明白了什麼，它對著湖水中自己的倒影，做了一件事，它脫掉了自己身上鴨子的裝扮，對著湖水中的自己說道："我不是鴨子，也不是鱷魚，我是一隻鱷魚鴨！"

相關提問：咕嘰咕嘰為什麼叫自己鱷魚鴨？

8、咕嘰咕嘰的計謀

教師故事講述：

第二天，咕嘰咕嘰按照鱷魚們的要求，帶著三隻最兇猛的鱷魚去鴨子村抓鴨子。在經過一條河的時候，咕嘰咕嘰告訴三隻鱷魚，請它們在河裡等著，他會去鴨子村把鴨子騙來，和他們一起玩以前最愛玩的跳水遊戲，當鴨子們從橋上跳到河水裡的時候，鱷魚們就可以把鴨子們吃掉了。三隻鱷魚覺得這是一個不錯的辦法，就耐心的張大嘴巴等在河裡。這時，橋上的咕嘰咕嘰將前一天深夜早已經準備好的大石頭一塊塊的扔到河裡，河裡的三隻鱷魚，看到掉下來的石頭，還以為是鴨子，爭先恐後的去搶，去咬，結果，被石頭砸傷了腦袋，硌掉了牙齒，碰斷了爪子，死的死，重傷的重傷。而咕嘰咕嘰則趁著這個機會，徹底的消失了。

戲劇習式：Drawing

請學生 4 人一組創建，逃離了鱷魚村的咕嘰咕嘰會去哪裡？作為一隻鱷魚鴨，它未來會過怎樣的生活？兒童可以將他們的創建，在小組內共同繪畫出來，完成後，教師邀請 2-3 組同學進行分享。

繪本課程案例三《逃家小兔》

教學基本資訊

<table>
<tr><td rowspan="2">適用年級</td><td rowspan="2">一年級親子</td><td rowspan="2">課時</td><td rowspan="2">1 課時</td><td>文本</td><td>繪本《逃家小兔》</td></tr>
<tr><td>作者</td><td>【美】瑪格麗特·懷茲·布朗/文；克雷門·赫德/圖</td></tr>
<tr><td>故事
內容簡介</td><td colspan="5">　　《逃家小兔》的故事，沒有非常具體的故事情節，主要是小兔子和媽媽的口頭"捉迷藏"追逐遊戲，表現了小兔和媽媽之間"你逃我追"的親情之愛。</td></tr>
<tr><td>故事解讀</td><td colspan="5">　　《逃家小兔》從來都是母親對子女的愛的象徵的故事，但我們通過另闢蹊徑的深度閱讀，以及結合當下的親子關係社會問題，希望通過這個故事來探討父母的愛的尺度與分寸，當父母的愛變成一種控制，子女非但不能夠感受到愛，反而會想要逃離。</td></tr>
<tr><td>探索中心</td><td colspan="5">父母的愛與控制，子女的被愛與逃離，親子之間的愛的尺度與分寸。</td></tr>
<tr><td>角色框架
與
中心任務</td><td colspan="5">家長：兔爸爸或兔媽媽
學生：小兔子
中心任務：共同討論並進行約法三章，確定故事中，小兔子和爸爸媽媽使用魔法石的條件（即愛與控制的邊界）</td></tr>
<tr><td>教學物資</td><td colspan="5">大灰狼頭飾、魔法石、A4 紙、水彩筆、繪本列印、A3 手卡、配樂（彼得與狼）</td></tr>
</table>

課堂教學過程

1、故事導入

教師故事講述：

我們今天的故事啊，發生在一座密密的森林裡。小朋友們知道森林是什麼樣子的嗎？在森林裡都有些什麼呢？森林裡還會生活著哪些動物？

戲劇習式 1：Drawing

家庭小組繪畫。以每個家庭為單位，繪畫創建森林的環境，並將整個教室空間作為森林，每個小組將自己繪畫的森林裡的"某一處"佈置到教室空間中。

教師故事講述：

在這座森林裡住著很多兔子家庭，每個兔子家庭都有著自己獨一無二的特點。（教師隨機的走近一個家庭），比如說，這只小兔子和它的媽媽，雖然我還不認識她們，但我覺得她看起來非常的安靜，我猜，也許她叫"靜靜小兔"，也許她還有著更屬害的名字是我不知道的，其他的小兔家庭也一樣。所以，接下來，我想一個一個的認識每一個小兔家庭。不

過，每個小兔家庭在介紹自己的時候，可不是說個名字就可以了哦。我想請每個家庭的小兔子和兔爸爸或兔媽媽，一起合作，想一個動作，這個動作最能夠代表你們這個小兔家庭的特點，同時想一句最能夠代表你們家庭的口號。一會兒做家庭介紹的時候，每個家庭需要一邊自我介紹："我是某某小兔，我是某某小兔的媽媽或爸爸某某兔，我們家的口號是……"一邊做出能夠代表你們小兔家庭的標誌性動作。（教師做示範，以越野兔為例子）

戲劇習式2：Acting

每個親子家庭組，用一個動作和一句口號表演小兔的家庭介紹。

2、大灰狼和保護傘

教師故事講述：

哇，我們的森林裡有這麼多可愛的小兔子，而且每一個小兔家庭都很不一樣。小兔子們都很喜歡森林，尤其是森林裡那些他們沒有去過的地方。每次兔爸爸兔媽媽帶小兔子出門的時候，都要打起十二分的精神，以免小兔子在森林裡發生危險或者意外。但不管爸爸媽媽怎麼小心，每一次小兔子都有脫離他們視線的時候，如果這個時候遇到大灰狼可怎麼辦？

戲劇習式：教師入戲戲劇遊戲

接下來我們就要玩一個遊戲，一會兒我們的小兔子和爸爸媽媽在我們的這片森林中行走，可以走、跳或者跑，唯一的一個要求就是，小兔子和爸爸媽媽不能走在一起，需要分開走。

所以，當你們在森林裡行走的時候，需要小心的提防大灰狼。但是，只要小兔子能夠及時的抱住自己的爸爸或媽媽，而爸爸媽媽做出"保護傘"的動作，並大喊一聲"保護傘"，小兔子就可以不被大灰狼抓到。那小兔子和爸爸媽媽們，就開始在森林中走起來吧。你們要時刻注意大灰狼的出現哦。

（教師讓小兔子和爸爸媽媽先在空間中行走，播放音樂，教師找到時機戴上大灰狼面具，抓捕小兔子。）

3、無處不在的保護傘

教師故事講述：

剛剛躲避大灰狼的時候真是太驚險了。

相關提問：

剛剛差點被大灰狼抓住的時候，小兔子們你們是什麼心情？

兔爸爸兔媽媽們在森林裡行走的時候，無時無刻不在盯著小兔了，此時你們是什麼心情？

教師故事講述：

其實，在這麼大的一片森林裡，除了大灰狼，小兔子讓爸爸媽媽擔心的事情可不少。所以呢，接下來，我要給每個小兔子家庭拍一張照片，在這張照片裡，是每個小兔子家庭

在日常的生活當中的一個場景，在這個場景中，小兔子正在做一件爸爸媽媽認為有危險的事情，而爸爸或媽媽正在為小兔子提供幫助或者保護。

戲劇習式：Image

以家庭為單位，用靜像呈現一個兔爸爸或兔媽媽保護小兔子的場景。要求每個家庭都不一樣。教師用相機將每個小組的靜像拍攝下來。聚焦每張照片中的一個動作，來進行動作意義的五個層次提問。（什麼動作、動作的目的、動作的注入、動作的歷史模式、動作的價值觀）。

相關提問：

在照片中看到了什麼場景？

你覺得這個場景中發生了什麼事？

4、魔法石

教師故事講述：

就這樣，在爸爸媽媽無時無刻的保護下，小兔子漸漸的長大了。有時候，它想去森林裡的各個角落，甚至是森林以外的地方看一看，去探索更大的世界，不想每時每刻都待在爸爸媽媽的身邊。可是，爸爸媽媽對小兔子一直盯得很緊，恨不得24小時跟著小兔子，這可怎麼辦？有一天，小兔子在無意中得到了一塊魔法石。

戲劇習式1：Talking

教師將學生和家長分成兩個區域，分別召開會議。

小兔子會議：

（教師把小兔子召集到一起，並組織小兔子會議）

各位，咱們現在得到了一塊魔法石，有了這塊魔法石，小兔子就具有了變身的魔法，可以隨意的變身，去到它想去的地方。比如：小兔子可以拿著魔法石說："我想變成一條小鱒魚，到森林的小溪裡去游泳，可以遊得遠遠的。"

有了這塊魔法石，我們就能想去哪裡就去哪裡，還可以變身去探險，要不要用？我反正想用，我想去小溪裡游泳。

（依次問孩子想變成什麼，想去哪裡探索，之後，請2個學生負責後續的討論，每個學生需要說出不同的自己想用魔法石變身的場景。在孩子討論的時候，教師去跟家長召開會議）。

（教師將家長召集到另一片區域，召開兔爸爸兔媽媽的會議）

各位兔爸爸兔媽媽，你們知道嗎？小兔子得到了一塊魔法石，可以變成他們想要變成的樣子，去到他們想去的任何地方。所以這塊魔法石也帶來了未知和危險。詢問家長的想法，小兔子要是用這個魔法石脫韁了，我們怎麼辦？

在家長討論過一輪之後，拿出另一塊魔法石，並告訴家長，小兔子是不知道的這塊魔法石的存在的，而這塊魔法石可以讓家長立刻知道小兔子變成了什麼在哪裡，家長也可以相應的變身去把小兔子帶回家。只要念一下口訣就行了。

相關提問：

小兔子暫時還不知道我們有另一塊魔法石，只知道他自己有一塊可以想變成什麼就變成什麼，想去哪兒就去哪兒的魔法石，所以，接下來，我們需要怎麼做？怎麼處理這兩塊魔法石？

戲劇習式 2：Acting

每個家庭應對擁有魔法石這件事情，以及對這兩塊魔法石的使用和處理方式肯定是不一樣的。請家長和學生以家庭為單位，表演每個家庭在知道了魔法石之後發生的事情。

5、約法三章

教師故事講述：

兩塊小小的魔法石竟然給小兔子的家帶來了這麼多的問題。為了不再爭執，小兔子和兔爸爸兔媽媽，決定約法三章。

戲劇習式：Writing

所有家庭圍成大圈圈席地而坐，將兩塊魔法石放在圈圈中央。共同討論，小兔子可以使用魔法石變身的情況（三個），兔爸爸或兔媽媽可以使用魔法石把小兔子抓回來的情況（三個），共同討論完成後，以條例的形式寫在大白紙上。

第二節：二年級·兒童短故事閱讀·教育戲劇教案示例

　　兒童短故事，常常以動物或與兒童同齡的人物作為主角。相較于繪本，兒童故事的圖畫減少，文字篇幅增長，且常常配有拼音，輔助二年級的學生進行閱讀。這類故事往往是作者根據兒童的年齡和心理發展特徵創作出來的，所以，這類故事中常常充滿了天馬星空的情節，性格特點鮮明的人物，對於從繪本的圖文閱讀，過渡到純文字閱讀的二年級學生來說，極大的激發了他們的閱讀興趣，提升了他們的閱讀能力。

兒童短故事課程案例一《紅鬼臉殼》

教學基本資訊					
適用年級	二年級（上）	課時	1 課時	文本	《紅鬼臉殼》
				作者	出自 金近/《小鯉魚跳龍門》 故事集
故事 內容簡介	馬虎王國有一項傳統，每年都要選出不同顏色的"鬼臉殼"，其中，抽中紅鬼臉殼的人，能夠獲得國王授予的最大的權力。故事講述了，螳螂大將和針眼兒大臣爭奪紅鬼臉殼的故事。				
故事解讀	在《紅鬼臉殼》的故事中，紅鬼臉殼象徵著身份與權力，所以才會受到螳螂大將和針眼兒大臣不擇手段的爭取。 　　2007 年由導演陳為軍拍攝的紀錄片《請為我投票》，真實記錄了湖北省武漢市常青第一小學，三年級一班的一次真實的班長選舉過程。班主任為了讓學生們理解民主的意義，於是發起了這次班長的民主競選。然而，在競選過程中，作為候選人的三名同學，展開了一系列令人瞠目的操作，甚至其他的同學、朋友、家長都不可避免的卷了進來。 　　考慮到將《紅鬼臉殼》與學生的實際經驗相連結，因此，筆者結合紀錄片《請為我投票》改編了故事，將紅鬼臉殼的抽籤改為競選，同時連接二年級學生的經驗，思考選舉的意義，投票不是"屁股決定腦袋"，選舉要從全域、從集體的角度出發。				
探索中心	什麼是民主？什麼是選舉？以及在選舉中，每個人應該需要具備的公民意識與公共意識。				
角色框架 與	學生成為馬虎王國的國民，進行"紅鬼臉殼"的選舉。最終，學生需要通過制定新的選舉標準，思考民主和選舉的意義，已經公民在選舉中需要承				

中心任務	擔的責任和義務。
教學物資	大白紙（畫好一張紅色的臉）、彩筆、PPT（候選人資料、競選標語條幅）、採訪話筒（馬虎王國電視臺）、王冠、競選結果卡片。

課堂教學過程

1、紅鬼臉殼兒

教師故事講述：

馬虎王國有一個傳統，每年都要通過抽籤決定當年管理國家的重要團隊，大小臣子都要參加，但是普通老百姓不能參加。去抽籤的臣子，每人都能得到一個鬼臉殼。鬼臉殼有好幾種顏色，其中最頭等鬼臉殼是紅色的，只有一個，抽到紅鬼臉殼的人就是國家的總理大臣，要輔佐國王管理國家。

這一年，馬虎王國的新國王上任了，新國王覺得每年的抽籤太隨意，這麼重要的管理國家的鬼臉殼，怎麼能隨隨便便抽籤就決定呢？於是，國王決定，今年要通過民主投票的方式選出所有的鬼臉殼，尤其是紅鬼臉殼，新國王決定，每個王國的國民都有投票權，一人一票，從想要競爭紅鬼臉殼的候選人中選出新的紅鬼臉殼。這成了馬虎王國的一件大事，為此，馬虎王國還從老百姓中徵集了方案，設計了最新的紅鬼臉殼，跟往年都不一樣。

相關提問：

1、拿到紅鬼臉殼，就能成為馬虎王國的總理大臣，作為總理大臣，就要幫助國王管理馬虎王國，那麼，他需要承擔一些什麼樣的責任呢？（比如說，管理馬虎王國的國庫，每一筆錢用在什麼地方；管理教育，讓馬虎王國的孩子都有學上；管理軍隊，管理司法，需要傾聽老百姓的心聲等等。）教師舉例引導，學生補充。

2、紅鬼臉殼也有很大的權力，是什麼？（比如，他可以懲罰犯人，可以調動軍隊）教師舉例引導，學生補充。

教師故事講述：

既然這個紅鬼臉殼這麼重要，又是馬虎王國第一次"不馬虎"了，要用民主選舉，投票的方式來選，所以這個新的紅鬼臉殼，就變得非常重要，它上面的每一個圖案都有著代表意義，代表著總理大臣的責任和權力。

戲劇習式：Drawing

牆上的角色。

設計新的紅鬼臉殼，紅鬼臉殼上的圖像有什麼象徵意義，代表紅鬼臉殼的責任和權力。（教師準備一張大白紙，大白紙上已經畫了好一個紅鬼臉殼，只有一張紅色的臉，相當於設計底稿，然後請學生在這個紅色的臉上去增添，比如什麼樣的五官，代表什麼，臉上、頭上還會有什麼花紋、圖形、角，代表什麼。）

2、候選人

教師故事講述：

馬虎王國這次參加競選紅鬼臉殼的兩個候選人：一個是去年的紅鬼臉殼得主螳螂大將，

一個是今年最有力的競爭者——針眼兒大臣。（PPT 展示候選人資料。教師根據故事內容的描述，事先用 PPT 製作好螳螂大將和針眼兒大臣的圖片和個人資料，邊介紹邊展示給全班同學）。

【螳螂大將：是一個武將，身子又高又瘦，眼睛大、嘴巴小，很像一隻螳螂。螳螂大將的脾氣很大，去年他抽籤抽到紅鬼臉殼之後，一整年，馬虎王國就多了幾百號人被關進監獄，只要被螳螂大將發現百姓們犯了一點點小錯，就會被抓起來打板子。老百姓人家的媽媽嚇唬小孩子，說的都是"你再不聽話，就被螳螂大將抓走了關起來。"平時，螳螂大將為人也很傲慢，只要他經過的地方，百姓們大氣都不敢喘。

針眼兒大臣：是一個文臣，跟螳螂大將恰恰相反，他的身子又矮又胖，像一個豎起來的米袋，你以為一定是弄錯了，大家為什麼不叫他胖大臣呢？這是有道理的，那是因為，針眼兒大臣的心眼就像針眼一樣細，一方面他的氣量很小，什麼事情都斤斤計較，但另一方面，他心細如髮，做任何事情都非常的認真仔細，從他手裡花出去的每一分錢，都會有非常清晰的記錄。針眼兒大臣，從來沒有當過紅鬼臉殼，他前面幾次抽籤，都只抽中過最低等的灰鬼臉殼兒，所以他一點都沒有當紅鬼臉殼的經驗，但是，作為文臣的代表，他是被所有的文臣推選出來的，認為最能夠與武將抗衡的人。】

教師故事講述：

兩位候選人，為了能夠競選紅鬼臉殼兒，都想出了一句自己的競選口號，製作成了條幅，這兩種條幅，每天在馬虎王國的各個角落出現。

戲劇習式：Drawing & Writing

教師用 PPT 展示競選宣言的空白條幅設計圖，分別印著螳螂大將和針眼兒大臣的頭像，空白處為需要設計的宣言。將學生分成小組，每組分別設計兩個競選宣言。之後，全班進行分享，老師挑選出其中兩個，作為螳螂大將和針眼兒大臣的競選宣言，補充到 PPT 中。

3、拉票

教師故事講述：

為了能夠拉到更多的選票，螳螂大將和針眼兒大臣，都召集了自己的智囊團，想出了各種點子拉票。螳螂大將的團隊，每天想著法兒的挨家挨戶的給老百姓們派發免費的小禮物，比如一斤麵條、兩瓶油、三袋兒糖果之類的，都是馬虎王國的老百姓們生活中用的上、愛吃的東西。畢竟，螳螂大將去年當過紅鬼臉殼兒，一年的薪水不少，螳螂大將都花在了這次競選上。而針眼大臣可就沒這麼財大氣粗了，為了拉選票，他只能每天風雨無阻的在馬虎王國各地做巡迴演講，現場來的人，都可以得到和針眼兒大臣的一張親筆簽名的合照。

馬虎王國的老百姓們，每天都被螳螂大將的禮物和針眼兒大臣的競選"轟炸"，有的人說螳螂大將好，有的人說針眼兒大臣好。為此馬虎王國的記者還隨機做了幾次街頭民調，採訪老百姓。

戲劇習式：教師入戲

街頭採訪

　　教師入戲記者，在教室裡隨意走動，隨機採訪學生（馬虎王國的國民），詢問他們更傾向於選誰做紅鬼臉殼並說出理由。

4、競選辯論

　　教師故事講述：

　　轉眼就到了競選的當天，這一天，螳螂大將和針眼兒大臣要進行一個現場的辯論，馬虎王國的各大電視臺、網路媒體都會轉播兩人的辯論，辯論之後，就會當即開啟投票。連國王和王后都會親臨現場。而辯論的主題是："說一說自己有什麼優點可以勝任紅鬼臉殼兒，以及對方有什麼缺點不適合擔任紅鬼臉殼兒。"這場辯論真的是太激烈了，全國的收視率達到了頂峰，幾乎所有的老百姓都在現場、電視機前或者網路上觀看。

　　戲劇習式：Acting

　　重現老百姓們看到的辯論現場實況。教師將學生分為兩人一組，挑選小組表演螳螂大將與針眼兒大臣辯論現場的場景。

5、競選結果

　　教師故事講述：

　　螳螂大將和針眼兒大臣越辯越激烈，螳螂大將的後援團人多勢眾，在台下不停的起哄，還編了幾句詞兒嘲笑針眼兒大臣"針眼兒，小氣鬼，當不上總理，只能當個餓死鬼"。針眼兒大臣氣得吹鬍子瞪眼，可是當著國王的面，也無可奈何。終於到了宣佈最終結果的時候了，所有人的心都提到了嗓子眼兒，只見國王的貼身侍衛，用銀色的託盤，托著各個投票通道提交上來的統計結果，走到國王的面前。

　　戲劇習式：教師入戲

　　教師入戲國王，表演查看選舉結果的過程。（國王神情嚴肅，輕輕的拿起託盤裡的卡片，打開卡片看了一眼，又合上了卡片。國王抬起了眼神，正當所有人都等著國王宣佈最終結果的時候，國王撕掉了卡片，只說了一句話："本次選舉無效，兩位候選人都不是我們馬虎王國需要的總理大臣。"說完，留下愣在現場的所有人，拂袖而去。教師扮演國王離開後，拿掉王冠頭飾，出戲，之後再回來，進行下一步的引導。）

6、新的任務

　　教師故事講述：

　　馬虎王國第一次紅鬼臉殼的競選，竟然沒有選出最終結果。那張統計結果的紙上，究竟誰勝誰負只有國王知道，可是國王撕掉了它，沒有人敢問國王原因。但是，國王給了全國的老百姓們一個新的任務，讓大家要選出馬虎王國真正需要的總理大臣，才能頒發紅鬼臉殼兒。難道螳螂大將和針眼兒大臣不是馬虎王國真正需要的總理大臣嗎？可是他們倆之前，不正是在讓所有的老百姓選嗎？是在這個選舉的過程出了什麼問題嗎？

　　相關提問與討論：

1、作為國民，你們認為，為什麼國王認為，通過這次選舉，並沒有選出馬虎王國真正需要的紅鬼臉殼？

2、你選的是誰？你為什麼選他？（是因為螳螂大將給你送過禮物，還是因為針眼兒大臣跟你有過合照？）

3、究竟應該如何選出一個能獲得紅鬼臉殼兒的總理大臣呢？

4、當馬虎王國的國民投票的時候，我們真正應該從什麼標準出發來選擇？（是從我們個人的喜好出發，還是從他能夠給我個人帶來什麼好處，還是從這個候選人的才能、特點出發，還是從他能夠為我們的國家做什麼而出發呢？）

戲劇習式：Writing

學生分成小組進行討論，通過討論，每個小組的國民們制定了新的選舉標準，並將標準寫下來。

兒童短故事課程案例二《神筆馬良》

教學基本資訊

適用年級	二年級（下）	課時	1課時	文本	《神筆馬良》
				作者	出自 洪汛濤/《神筆馬良》 故事集
故事 內容簡介					神筆馬良講述了貧苦的孤兒馬良，從小酷愛繪畫，但因為貧窮，他連一支畫筆也沒有，只能在沙地上、岩石上用樹枝畫畫。有一天，馬良在睡夢中見到了一位神仙老爺爺，得到了一支神筆，老神仙叮囑馬良要"好好用"這只筆。等馬良醒來，夢中的神筆竟然真的出現在身邊。從此，馬良開始用這支筆給貧窮的老百姓們畫畫，老百姓缺什麼，馬良就畫什麼。但馬良的神筆馬上就受到了貪心縣令和皇帝的注意，馬良用自己的智慧與縣令、皇帝周旋，在打敗了貪心的縣令和皇帝之後，馬良也消失了，沒有人知道馬良帶著神筆去了哪裡。
故事解讀					關於《神筆馬良》的故事，因為這個故事過於耳熟能詳，所以，人們習慣去探討關於馬良的智慧、勇敢，和他對貧苦百姓的熱心幫助，對貪心的貴族階層的反抗，這樣的思考方式是具有時代的局限性的。在今天，當筆者重新解讀這個故事的時候，剝離掉臉譜化、標籤化，將探討的核心放在"幫助"這一故事中心上。故事中，馬良是施與幫助的人，貧窮的百姓們是接受幫助的人，在這組關係裡，似乎有一種理所應當。然而，筆者重新解讀這個故事，就是想要探索，我們對待"幫助"的態度，接受馬良幫助的貧苦百姓們，是否會逾越接受幫助的尺度，馬良在利用神筆的時候，是否真正做到了"好好用"，他在施與幫助的時候，有沒有思考過助人的準則。這是筆者在重新解讀這個故事時，希望帶領兒童探索的部分，也是兒童能夠進行社會性學習的部分。在重新解讀這個故事的過程中，筆者參考了現實社會中關於"大衣哥"朱之文的案例，朱之文就是現實版的馬良，而他的歌聲就像馬良的"神筆"，給村裡的人們帶來了巨大的變化，而現實中，這些接受朱之文幫助的人，同樣是生活貧困的人，然而朱之文的歌聲給他們帶來的改變，得到的並不是感恩與報答，反而是無止盡的貪欲與索求。因此，通過神筆馬良這個故事，結合社會現實，能夠引導兒童更深入的去思考關於"說明"這個主題。
探索中心					如何正確的看待"幫助"，作為幫助的施與者，"助人"真的是無條件的嗎？尤其是當幫助的施與者擁有在外界看來巨大的能力時，這種幫助的施與就應該是無條件無止盡的嗎？而對於接受幫助的人來說，尤其是弱勢群體，是不是就應該是"我弱我有理"，一味地等待，做"伸手黨"，還是應該意

	識到，"自助"才是最每個人最應該具備的能力。
角色框架 與 中心任務	學生在參與這個故事時成為曾被馬良幫助，又逼迫過馬良的村民。通過參與整個故事，引導學生能夠有更加全面的視角，既能看到故事中接受幫助的一方——村民們的存在的問題，也能夠看到施與幫助的一方——馬良，雙方都存在的問題。 　　課程最後的中心任務，需要村民們和馬良一起共同建立新的使用神筆的規則。
教學物資	A4 紙，彩色畫筆，大白紙

課堂教學過程

1、遊戲導入-身體作畫

　　與故事內容相關的遊戲導入，幫助兒童熱身，並與故事產生聯結。

　　戲劇習式：Image

　　將學生分成 4 人一組，要求用身體部位共同組成一幅畫，在畫面中展示一件生活中可以見到的物品（如房屋、車輛、或者日常用品等）。具體要求是，4 人共同合作，用身體部位的組合進行展示，展示的物品一定要是生活中可以經常見到的。學生稍作討論後，教師引導各小組在教室中同時展示，教師隨機選擇一到兩組到講臺上向全班進行展示，並請觀看的學生猜一猜是什麼。

2、村莊

　　教師故事講述：

　　從前，有一個叫作馬良的孩子，他生活在一個貧窮的村子裡。因為這個村子交通閉塞、土地貧瘠，村民們的生活都很苦，經常都是吃了上頓沒有下頓。雖然整個村子都很窮，可是村民們都很勤勞，日出而作，日落而息，耕耘著幾畝薄田，餵養著幾隻瘦瘦的牲口，家家戶戶都小心翼翼的生活著，而且，村民們之間都互幫互助，誰家缺了什麼，另外一家只要有，都會拿出來救急。所以常常能夠看到，一個鋤頭、一個犁耙，在村子裡像"旅行"一樣，從張家到李家，大夥兒輪著用。

　　馬良呢，因為從小父母雙亡，靠他自己砍柴、割草過日子，窮得連一間屋子也沒有，只能住在窯洞裡，更是經常餓肚子。村裡的長輩們看到馬良的日子過得拮据，更是經常的幫助他。尤其是，馬良喜歡畫畫，可是，這樣一個窮孩子，連一支筆都沒有，打柴的時候，這一根樹枝畫畫，割草的時候，用草根蘸著河水畫畫。村裡人看到馬良，吃不飽穿不暖，卻對畫畫如此勤奮用心，都很感佩，所以村裡人也經常幫助這個勤奮好學的苦孩子。

　　戲劇習式：Talking

　　學生依然保持 4 人一組，通過討論，想一想，村裡人都曾經怎樣的幫助過馬良。討論好後，教師請一到兩組在班級中進行分享。

3、神筆

教師故事講述：

一年一年過去，馬良就這樣自己學畫，從沒有一天間斷過，他住的窯洞四壁，畫上疊畫，密密麻麻全都是畫了。而馬良的畫技也達到了出神入化的程度。真的是畫的鳥差不多就會叫了，畫的魚差不多就會遊了。有一回，他在村口畫了一隻小母雞，村口的上空就成天有老鷹打轉。但是馬良還沒有一隻筆，他想如果自己有一支筆該多好呢。可是，在這麼窮的村子，誰家都不會有一隻筆。直到有一天晚上，疲倦的馬良睡著了，不知道什麼時候，窯洞裡亮起了一陣五彩的光芒，來了個白鬍子老人，送給了馬良一支筆。老人什麼也沒說，只說了一句："這是一支神筆，你要好好用它。"就消失了。等到馬良醒來，發現這不是夢，自己的手裡真的有一支沉甸甸的筆。他用筆劃一隻鳥，鳥就撲撲翅膀飛到天上，嘰嘰喳喳對著他唱歌；他用筆劃一條魚，魚彎彎尾巴就游進了水裡。

得到神筆的馬良開心極了。他馬上跑到村子裡，告訴村子裡的人們，有了神筆，他就可以幫大家畫畫了，誰家缺什麼，馬良都可以畫出來。沒有犁耙，就畫犁耙，沒有耕牛，就畫耕牛，沒有水車，就畫水車，沒有石磨，就畫石磨。從此以後，村裡的人們再也不用發愁缺衣少糧了，也不用互相借來借去了，少了什麼，他們都可以找馬良去畫。

戲劇習式：

請學生每個人在A4紙上，畫出自己認為的，其中一個村民請求馬良幫助，馬良為他畫過的三樣東西，以及學生需要想一想，因為馬良畫的這三樣東西，這個村民的生活發生了怎樣的變化。畫好之後，教師請2-3個學生進行展示和分享。

4、排隊求畫

教師故事講述：

因為馬良的神筆，村裡的所有人都找過了馬良至少三次，但即使這樣，每一天，大家還是源源不斷的排在馬良住的窯洞門口，幾次三番的來找馬良要畫，只要想要什麼，村民們就會去找馬良，讓馬良用神筆給他們畫出來。所以，每天馬良住的窯洞前都排著一條長龍，大家都在排隊等著馬良叫到自己進去畫畫。

戲劇習式1：Image

請學生4人一組，3人扮演村民，1人扮演馬良。用靜像的形式表現向馬良求畫的村民的姿態（動作、表情），教師需要給出的前提是，在這個求畫的隊伍中，所有的人都不是第一次來找馬良求畫了，有的人已經來過很多次了。

戲劇習式2：Acting

教師邀請1-2組進行靜像的展示，在小組展示的過程中，當教師發出"action"的口令時，就表示馬良叫到人進去畫畫了，此時，排在隊伍裡的村民們會有什麼樣的反應，會做什麼，請展示靜像的學生讓這張照片動起來，表現在這個瞬間會發生什麼。

戲劇習式：Voice

在完成戲劇習式2之後，教師可以再次讓畫面靜止，此時，教師可以進入畫面，對畫面中的人物進行思維追蹤。當教師拍到哪個學生時，這個學生可以說出此時他扮演的村民

或者馬良內心的想法。

教師故事講述：

雖然村民們一次次的來找馬良畫畫，可馬良從來不拒絕，總是有求必應。經常從早畫到晚，從天剛剛亮一直畫到天黑，有時候連一口水一口飯也顧不上吃，覺也經常睡不好，有時候馬良正睡著，都會被村民們拉起來畫畫。但即使這樣，馬良從來沒有對大家說過一個"不"字。

相關提問 1：通過上面 3 個活動，我們能夠看到馬良家的窯洞前每天的場景，看到這樣的場景，你會聯想到什麼？

相關提問 2：村民們是否真的非得通過這種方式才能夠解決自己的問題？是不是不找馬良畫畫，他們就沒辦法解決自己的問題呢？

相關提問 3：馬良這樣透支自己的身體，即使自己已經很累了，還在不斷的為村民們畫畫，你們覺得，馬良這樣處理村民們求畫的要求，有沒有問題？不管學生回答有還是沒有，教師需要引導學生說明具體的理由。

5、黃牛號

教師故事講述：

神筆馬良的名聲從村子裡傳了出去，村裡人大肆宣傳馬良和他的神筆，還做起了生意。村民們想出了一個辦法，他們成立了一個專門負責幫外村的人向馬良求畫的黃牛隊，凡是外村想要馬良畫東西的人，每個人根據需要的東西付不同數量的銀子給黃牛隊，付錢之後，黃牛隊的人就會給這個人一個號碼牌，還會幫著這個人排隊，等排到了，就憑號來去馬良畫好的東西。村裡人的黃牛生意做的越來越大，方圓百里之外的外村人紛紛來買號。村裡人的生活也因此發生了巨大的變化。

相關提問：

討論村民們在長期的向馬良求畫，以及組成黃牛隊來賣馬良畫的東西之後，整個村子的面貌和村民們的生活發生了怎樣的變化？（教師在這裡需要引導學生去思考現在的村子和以前的村子的對比。以前的村子，雖然很窮，但是村民們依靠自己的勞動生活，現在的村子，雖然變富裕了，但是村民們不願意自己勞動了，把所有的事情都寄希望于馬良。）

6、拒絕與強迫

教師故事講述：

漸漸的，馬良也發現了村子裡的變化，也知道了村子裡的黃牛隊用賣號碼的方式向外村人賣錢。馬良覺得，以前熟悉的村裡人似乎都變得陌生了，大家都不再勞動，只等著他畫畫。馬良想起來當時在夢中給他神筆的老神仙，馬良還記得，當時老神仙只對他說了一句話，就是"要好好用神筆"，馬良覺得，自己現在的做法，似乎並沒有好好的在用老神仙給他的神筆，於是，馬良做了一個決定，他決定不再給村民們畫畫了。

然而，村民們還是絡繹不絕的到來，尤其是黃牛隊的人，他們收了外村人的錢，更不願

意喪失馬良這棵搖錢樹，馬良不願意再畫畫，他們就天天來強迫馬良畫畫。

戲劇習式：Image

請學生 4 人組，其中 3 人為村民，1 人為馬良，用靜像的方式，表現馬良拒絕畫畫之後村民們是如何強迫馬良畫畫的。討論結束後，教師邀請 1-2 個小組進行展示，這裡教師需要抓住村民強迫馬良的動作進行引導分析。

7、馬良的離開

教師故事講述：

馬良面對強迫自己的村民們，苦口婆心的勸說大家，當初老神仙讓馬良"好好用這支筆"，如今，這支筆似乎讓村民們越來越貪心，馬良告訴大家，再這樣下去，恐怕會大禍臨頭，可村民們根本聽不進去，他們把馬良關在窯洞裡，還派人把馬良看守了起來，馬良不給他們畫畫，他們就不給馬良吃喝，無奈之下，馬良趁著看守的人打瞌睡的時間，用神筆為自己畫了一匹馬，騎著馬飛快的離開了。離開之前，馬良留下了一張字條，上面寫著馬良想對村裡人說的話。我只知道字條上有這樣一句話："我非常後悔沒有好好的用這支筆，給大家的生活帶來了這樣大的變化，是我沒有好好的幫助大家。"除此之外，馬良給村民們留下了一張字條。

戲劇習式：Writing

請學生 4 人一組，共同創建馬良留下的字條上寫著什麼。教師邀請 1-2 組讀出自己小組創建的字條，並請小組代表說明為什麼字條上會是這些內容。

8、村莊變故

教師故事講述：

馬良走後，再也沒有人幫村裡人畫東西了。更要命的是，村裡的黃牛隊之前收了錢，賣了號碼牌的人都找上門來要村裡人還錢。可是那些錢，村裡人早就花光了，村裡人只好拿自己的家的東西去抵債，外村人來了一波又一波，整個村子幾乎都被搬空了，能拿的都被外村人拿走了，村裡一片破敗，看著眼前的這一切，村裡人似乎明白了馬良說的不好好用神筆會大禍臨頭是什麼意思。

相關提問：

面對村子裡現在的局面，村民們應該怎麼做呢？教師需要引導啟發學生此時需要重建村莊，如果學生提到重建村莊，教師需要繼續追問如何重建？

戲劇習式 1：Writing

學生 4 人為一組，共同創建村莊重建計畫。創建完成後，教師可以邀請 1-2 組進行分享。

教師故事講述：

在村莊重建的過程中，村裡人遇到了很多的困難，每當這個時候，總會有人提出要把馬良找回來幫忙，這樣就可以輕鬆一點，但也有人反對，覺得不好意思再去找馬良幫忙了。

戲劇習式 2：Voice

良心巷。教師在教室中選擇一條座位間的通道，緩緩從通道中走過，左右兩邊的學生依次說出是否請馬良回來幫助重建村莊，並說出自己的理由。

9、用筆規則

教師故事講述：

離開村子很久的馬良，此時在外也聽說了在他走後村裡發生的事情和鄉親們重建村子的近況。馬良回到了村裡，他決定加入重建村子的隊伍，只是這一次，為了避免之前隨意用神筆劃畫的情況再次發生，馬良和鄉親們決定商討出一個"好好用筆"的規則。

戲劇習式：

學生 4 人為一組，共同創建"好好用筆"的規則。教師在這個部分需要引導學生的是，神筆具有巨大的能力，在什麼樣的情況下才能夠使用這樣的能力。

10、總結討論

教師總結：通過第 8 和第 9 兩個部分，教師需要在最後帶領學生進行總結討論。總結討論通過提問來完成。

相關提問：

在什麼樣的情況下應該說明別人？

對於一個人來說，應該如何面對別人給自己的幫助？

在面對困難的時候，是應該馬上求助還是發展自己自助的能力？

第三節：三年級·中外童話及寓言故事·教育戲劇教案示例

　　童話一詞，在《現代漢語詞典》中的解釋是"兒童文學的一種體裁，通過豐富的想像、幻想和誇張來編寫適合於兒童欣賞的故事。"在《辭海》中的解釋是"兒童文學的一種，經過想像、幻想和誇張來塑造藝術形象，反映生活，增進兒童性格的成長。"不管哪一種詞典的解釋，童話似乎都是與兒童有關，然而事實上，每當筆者在準備童話閱讀的教育戲劇課程的時候，總是會大受震撼，這些看似寫給兒童的文學故事，即使是成人讀來也仍然有著莫大的啟發。所以，在做童話故事的教育戲劇課案時，我常常會不斷的挖掘和拓展這些故事背後的思考，甚至會通過重新解構這些童話故事，讓它們深藏在文字背後的東西去與兒童發生連結。

　　相對於童話，寓言是一種更為古老的文學體裁，早在西元前六世紀，中國、希臘和印度就已經有很多寓言出現。寓言的篇幅短小精悍，通過一個簡潔有趣的故事，闡述一個包含著警世智慧的道理，對讀者進行道德教育，體現出作者對人生的觀察、體驗、思考和凝練。

中外童話故事課程案例《皇帝的新裝》

教學基本資訊					
適用年級	三年級（上）	課時	3 課時	文本	《皇帝的新裝》
				作者	出自【丹麥】安徒生/《安徒生童話故事集》
故事內容簡介	《皇帝的新裝》出自安徒生童話，講述了一個喜歡新衣服的皇帝被騙子欺騙·騙子用"只有愚蠢和不稱職的人才看不到衣服"的理由讓大臣和人民，甚至皇帝自己都不敢說出看不見衣服的事實，最後皇帝光著身子舉行了遊行，而一個孩子將皇帝沒穿衣服的事實喊了出來的故事。				
故事解讀	讀過《皇帝的新裝》這個故事的人非常多，大多數把故事中的皇帝當成一個愚蠢的形象來進行理解和講述。但這個故事的意義僅僅是為了告訴我們皇帝很愚蠢嗎？ 　　《皇帝的新裝》這個故事寫於 1837 年，確切的說距離現在已經有 186 年了。文學作品不斷更新，為什麼到了今天這個故事仍然被推薦閱讀？它和我們的當下是不是有某種聯繫？ 　　在《皇帝的新裝》這個故事裡，有一件特別極端的事件，是我們通過文本閱讀都能發現的——"極度愛美在乎自己形象的皇帝光著身子進行了全國的遊行"。如果把思考再推進一步，故事裡這個極端事件是發生在一個什麼				

	樣的社會中呢？通過對文本的研讀，我們發現，**故事發生在"一個經濟有了一定的發展，人民會有意無意的窺探別人的隱私，會更多在意別人對自己的看法和為了保全自身的利益選擇看不見事實的社會"**。
	也許細心的你通過文章的閱讀，還能發現更多的與事件發生的社會相關的細節描述。通過這樣思考，你可以將故事裡發生的社會場景和我們當下的社會聯繫起來。在我們的當下，有沒有為了保全自己的利益而選擇看不見真相的時刻？在我們的當下，有沒有出現偷窺他人隱私的瞬間？ 同時，故事中提及了多個角色，如"皇帝"、"大臣"、"人民"和"孩子"。使用聯想的方法，故事中的角色也可以和當下形形色色的人對應起來。每個人一定都可以在自己生活的周圍，發現故事中這些人物的影子。 所以，故事雖然寫在近200多年前，它跟我們當下也是關聯著的。我們的孩子就生活在一個存在上述現象的社會中。故事中的社會場景和孩子當下生活的社會息息相關。雖然我們平時可能不會（甚至有的家長和老師會拒絕）跟孩子們提及社會，但孩子們自己有眼睛，有思想，他們能夠完全感知，只不過他們不能像成人那麼有邏輯性的去表達出來。 一個素材能夠打破時間和地域的限制成為經典，是因為它可以跟人類社會的經驗相關。而我們作為教師，要去挖掘素材與當下的社會，當下的人的關聯。找到這種關聯，我們才能向我們所提倡的學習"以學生為中心"邁進。
探索中心	權力、利益，社會意識形態是如何影響我們對待和看待事實（真相）的。
角色框架 **與** **中心任務**	學生參與這個故事的角色框架是一群大臣。第二維度是，他們曾經因為說真話而受到皇帝的懲罰。 1、學生的中心任務：處理兩難的問題，在面對國家的形象和自己的切身利益發生衝突時，是選擇說出真話，還是仍然說出皇帝喜歡聽的話。 2、給出皇帝具體的建議：在皇帝光著身子遊行之後幫助皇帝一起重新建立起國家的形象。
教學物資	A4紙、彩筆、皇冠、權杖

課堂教學過程（第一課時）

1、熱身遊戲：皇帝說

熱身遊戲：

教師準備幾句口號類型的話語，當教師說出這句話語後，隨時用手指向班級中的任何一名學生，此時，教師說出口號內容，被指到的學生，需要快速反應，說出"皇帝說"三個字再加上教師說的口號內容。教師可以隨時變化口號內容，並加快指向學生的速度。

2、皇帝的品格

教師引導：同學們，在影視劇中，或者在讀過的故事中，見到過很多的皇帝。你們認為

作為一個皇帝，最需要具備的或者說最重要的品質、或者能力是什麼？

戲劇習式：Image

請每位元同學用靜像的方式，用一個動作和表情，體現自己所認為的，作為一個皇帝最重要的品質或者能力。當同學準備好之後，教師發佈口令，集體同時進行靜像展示，教師選擇其中比較突出的，邀請該名同學上臺展示，請所有同學觀察，並說出自己看到了什麼，靜像展示的皇帝的品格或者能力是什麼。

3、皇室的傳統

教師故事講述：

在世界的某個地方，有這樣的一個國家，他們已經經歷了數十代皇帝的統治與管理，每一任皇帝都勵精圖治，國家欣欣向榮，百姓們安居樂業。這個國家的皇室有一個傳統，每一任皇帝，都要用自己畢生的精力與實踐，去形成一個最具有自己特點的治國方針語錄，而這條方針，如果得到所有人的認可，那麼，在這一任皇帝退位之後，將會被寫入這個王國最重要的《國家文典》。所以，這個國家的每一任皇帝，都致力於留下自己的影響力，通過讓自己的治國方針語錄留在《國家文典》裡，讓老百姓世世代代能夠長久的記住他、崇拜他、甚至模仿他。如今，這個王國的皇帝，是這個王國的第三十八位皇帝。他的先輩們，已經用各自畢生的心血，書寫了一本厚厚的《國家文典》了，因此，這位皇帝，最大的心願就是他能夠有一天超越自己的先輩們，能夠在《國家文典》上留下濃墨重彩的一筆。所以，這位皇帝，每個月，都要在王國中舉行一次演說大典，發表自己最新的治國方針語錄，因為他認為，只要自己發表的治國方針語錄足夠多，就一定會有令所有人滿意的一條能夠被記錄到《國家文典》中，說不定，還會有很多條會被記錄進去，這樣他就能夠成為這個國家在《國家文典》裡留下治國方針語錄最多的皇帝。

為此，每一次的演說大典，皇帝都要穿一件與上次不一樣的新衣服，因為他認為，只有穿上新衣服，才能夠配的上他每次想要發表的新語錄。這些演說大典穿的衣服，皇帝只會穿這一次，再下次的演說大典到來之前，皇帝一定會讓他的大臣們給他定做一件新的，跟上一次不一樣的。

因此，每一次的演說大典時，皇帝都讓他的大臣們，捕捉他演說時最精彩的時刻，做成皇帝的畫像，而每一次皇帝演說時的語錄，都要他的文官們記錄下來，選擇其中他認為最滿意最精彩的一句，將它印在畫像上。

戲劇習式1：Drawing

將學生分成4人一組，共同設計皇帝的畫像。重點引導學生，畫像的皇帝穿著什麼樣的新衣服，新衣服上有什麼樣的圖案，這件新衣服代表了什麼樣的意義，它象徵著什麼。皇帝通過這件新衣服，想讓人們看到他的什麼。（設計完畫像上的皇帝的服裝之後，教師先不要引導學生進行分享，學生需要搭配任務2來進行完整的創建與分享）

戲劇習式2：Writing

每一次，在皇帝的畫像上，都印著這一次皇帝的演講中，他認為最精彩最滿意的方針

語錄，皇帝曾經在演說中都發表過哪些方針語錄，請學生們以 4 人小組為單位，在任務 1 已經創建好的皇帝的畫像的海報上，選擇你們認為最好的位置，寫上皇帝的方針語錄。

相關提問：

上述兩個任務都完成後，教師邀請 2-3 組學生來分享和展示：

在他們創建的皇帝的畫像上，皇帝為什麼要穿著這件新衣，這件新衣的顏色、裝飾都代表著什麼？

在這幅皇帝的畫像上，皇帝想要宣傳什麼樣的思想方針語錄？

通過這條語錄，皇帝想要人們看到什麼？

為什麼皇帝認為，為了宣傳自己的這條方針語錄，他需要穿著畫像中的這件新衣？

4、皇帝的畫像無所不在

教師故事講述：

每一次皇帝的演講結束之後，此次演講的畫像和語錄，就會被印製成精美的海報。皇帝有一個專屬的陳列室，每一幅畫像海報都被精心的裝裱，按照時間順序，懸掛在陳列室的牆上。每一幅畫像海報上，不僅皇帝穿的衣服都不一樣，而且連皇帝的方針語錄也都不一樣。這間陳列室是整個皇宮中皇帝最喜歡的地方，每一次當他一個人在陳列室裡流連忘返的時候，他就陶醉於自己的畫像之中，想像著總有一天，當他退位時，他的這些語錄，會被永久的記錄在《國家文典》中，就志得意滿。

為了擴大自己的影響力，皇帝的畫像海報不能僅僅收藏在自己的陳列室裡，皇帝還通過各種各樣的方式，讓自己每一次的印有方針語錄的海報出現在全國、甚至全世界的各個地方。

戲劇習式：Drawing

教師事先準備好一幅王國疆域圖（包括領土以外的其他地域）懸掛在黑板上。請學生創建，皇帝的海報會出現在這個王國疆域圖的那些地方？邀請 3-5 名學生，用 N 次貼在王國疆域圖上標示出來。當學生在標示時，教師需要提問他們，皇帝是通過什麼樣的方式，讓自己的畫像海報出現在王國的這個地方的。

相關提問：

在任務完成後，教師可以繼續提問其他學生，除了印刷和張貼自己的畫像海報之外，皇帝還會通過哪些方式宣傳自己和自己的方針語錄？

5、民意調查

教師故事講述：

皇帝為了瞭解每一次的演講和畫像海報，究竟有沒有產生自己想要的在百姓中的影響力，為此，皇帝每個月都要派遣大臣到民間進行各種民意調查。大臣們常常喬裝打扮成普通人的樣子，深入到王國的每一個最普通的角落，去看看老百姓們是怎麼對待和議論皇帝的畫像海報和方針語錄的。

戲劇習式：Acting

將學生分成 4 人一組，討論並表演大臣們看到的，老百姓站在、經過或者議論皇帝的畫像海報時的樣子，他們會對皇帝的畫像海報做什麼。教師邀請 2-3 組進行表演展示，引導學生觀察，老百姓對皇帝的畫像做了什麼？他們為什麼這樣做？他們對畫像的動作表明了什麼？

6、聽取彙報

教師故事講述：

每一次，皇帝派遣大臣們完成調查後，都要聽取他們的彙報，皇帝想要知道，自己每一次的演講和海報宣傳究竟效果怎麼樣。因此，每次民意調研完成後，皇帝都會專門在皇宮大殿裡召見大臣，聽取每一個大臣的彙報。讓大臣把他們看到的情況一五一十的告訴他。

戲劇習式：教師入戲 & Acting

教師入戲為皇帝，教師與學生約定，當自己戴上皇冠，拿起權杖時，就入戲成為皇帝。教師入戲成為皇帝後，以皇帝對待大臣的口吻，與學生進行對話："眾位愛卿，這次的百姓調研辛苦諸位，我想聽聽大家在這次調研中都看到了什麼，百姓們是怎麼看待我這次的演講語錄的。"（當學生扮演的大臣，說出正面的、好的調研內容的時候，教師要表現中表面不動聲色，實際上心裡十分高興的樣子，當學生扮演的大臣，說出不好的調研內容時，教師扮演的皇帝要表現出勃然大怒的樣子，並在言語和氣勢上給這名扮演大臣的學生施加壓力。）

7、大臣們受到的懲罰

教師故事講述：

最初，大臣們還爭先恐後的想去民間進行調研，作為為這個國家忠心耿耿服務的大臣們，都想為皇帝為國家盡忠效力。可是，慢慢的，大臣們越來越發現，這是一份苦差事，因為只要他們如實的把看到的百姓們的批評、或者反對、或者任何令皇帝感到不高興、不滿意的情況告訴他的時候，皇帝就會認為這個大臣在撒謊，不忠，並嚴厲的懲罰他。

戲劇習式：Talking

學生 4 人一組，共同創建，大臣們曾經因為如實的回饋情況，而受到過什麼樣的懲罰。討論完成後，教師邀請 2-3 組派代表進行口頭分享。

教師故事講述：

久而久之，大臣們再也不敢將他們看到的情況如實的彙報給皇帝，他們只說皇帝想聽的話。

相關提問：

皇帝想聽的話究竟是什麼樣的話？

課堂教學過程（第二課時）

1、皇帝的名聲

教師故事講述：

愛穿新衣，每個月都要進行演說的皇帝的名聲，很快就從這個王國傳播到了外國，從周邊的鄰國開始，越傳越遠，越傳越遠，這些國家的人們，給這個遙遠的國度的皇帝，取了很多稱號，他們都叫他"（）（）皇帝"。

戲劇習式：Writing

創建"（）（）皇帝"括弧中的內容。外國的人們都會如何稱呼這個他們聽說的最喜歡穿新衣，最愛發表演說語錄的皇帝。

2、寰宇藝術節即將到來

教師故事講述：

最近，這個王國有一件很重要的大事即將反生，那就是五年一次的"寰宇藝術節"，每一屆藝術節，各個王國都會派出自己最頂級的藝術家團隊來參加，而能夠作為東道主舉辦藝術節的國家，都會把這視為無上的榮耀。這一次，"寰宇藝術節"將在自己的王國舉行，皇帝早早的就做好了計畫，他命令大臣們籌備慶典、遊行、他自己將要在藝術節最重要的開幕儀式上發表演講，皇帝認為這是一次千載難逢的機會，可以將自己的治國方針和成就展現在全世界的面前，為此，他需要一件獨一無二的衣服，作為他參加藝術節開幕演講的禮服。大臣們為皇帝找來了皇宮裡所有最頂尖的織工，可是皇帝都不滿意，他覺得這些衣服都跟他之前在演講時穿過的衣服沒有什麼區別，然而這次的藝術節開幕演講，意義不同，他需要一件能夠迅速抓住所有人眼球的衣服，來吸引所有的人聽他的演講，借此機會，他可以將自己的治國方針語錄傳播到更遠的地方，這是他的先輩們都沒有過的成就。

為此，皇帝派遣大臣們，擬定了一條尋找織工的佈告，全國張貼。

戲劇習式：Writing

將學生分為4人一組，共同創建佈告內容。教師需要明確，在佈告中必須出現的內容包括，皇帝對衣服的要求，皇帝挑選織工的標準以及皇帝給出的懸賞內容。小組討論後，在一張A4紙上創建佈告，創建完成後，教師邀請2-3組派代表進行分享。

3、騙子與老大臣

教師故事講述：

有一天，不知道從哪裡來的兩個騙子來到這個王國，他們看到了大臣正在替皇帝尋找織工的資訊，他們找到了負責的大臣，讓大臣將他們帶到了皇帝面前。他們告訴皇帝，說他們可以製作出人間最獨一無二的衣服：任何不誠實的、不稱職的或者愚蠢的不可救藥的人，都看不見用這件衣服。

"這正好是給我的衣服。" 皇帝心裡想。"如果在這次藝術節開幕演講中，我穿了這樣的衣服，不僅可以看出在我的王國裡哪些人不稱職，而且可以看出那些外國來使，哪些是真心跟我國邦交，哪些是虛情假意的，我必須立刻得到這件衣服。"於是皇帝付了許多錢給這兩個騙子，好讓他們馬上開始工作。這兩個騙子擺出兩架織布機，急迫地請求發給

他們一些最細的生絲和最好的金子，裝作是在工作的樣子，雖然在織布機上什麼東西都沒有。

騙子們工作了一段時間，可是衣服還沒有做好。皇帝於是決定選派一位跟了自己時間最久的老大臣去看一看衣服的進展。這位老大臣，是皇帝最信任的大臣。

老大臣來到了騙子的工作室，在進入騙子的工作間前，老大臣站在門口待了許久，那一刻，就好像時間停止了一樣。因為他發現正在運轉的織布機上好像什麼都沒有，而這兩個騙子卻一直在忙忙碌碌。

戲劇習式：Image & Voice

集體靜像+思維追蹤，老大臣在工作室門口的樣子及心裡的想法。教師鼓勵學生思考，讓學生安靜的起立，當老師拍手，就做出老大臣待在門口的樣子。老師拍到誰，誰就可以說出此刻老大臣心裡的想法。教師可以請助教用手機記錄這些照片。

4、走向織布機

教師故事講述：

兩個騙子發現了門口的老大臣，他們熱情的邀請老大臣來看布。老大臣走進了騙子的工作間。在走進去的一瞬間，他心中更加疑惑，那架織布機上真的空空如也，什麼也沒有。"願上帝可憐我吧"他想，他使勁揉揉眼睛，可是還是什麼都沒有，而兩個騙子卻十分熱情的叫老大臣趕緊來織布機前看看美麗的布。

戲劇習式：Acting & Voice

兩兩一組場景還原"老大臣看布的心路歷程"。

教師讓學生兩兩一組：1個人扮演老大臣，1個人扮演老大臣的心聲；

扮演老大臣的人需要思考並且還原出老大臣是怎麼從門口走到織布機前的，而且在最終停下來的時候，必須說出一句讚美布的話；另一個人在老大臣每走一步時，就說出一句他心裡的話。

（提示：在還原時的走動必須要慢。）

教師讓學生練習這一段，並且邀請 2 組人進行展示。教師邀請助教用一張大紙記錄學生說的這些話。

5、大臣們的彙報

教師故事講述：

老大臣回去向皇帝彙報了，他並沒有告訴皇帝自己其實什麼都沒有看見，而是想辦法搪塞了過去。每隔幾天，皇帝就會派不同的大臣去看衣服的製作進展，等大臣們回來的時候，都會細細的聽他們的彙報。

戲劇習式：教師入戲 & Acting

教師再次入戲成為皇帝，學生分成 4 人一組，表演向皇帝彙報衣服的進展情況。教師可以選擇 1-2 組學生進行表演。教師需要預先做好演練，當入戲成為皇帝時，要根據不同

的時間進展提問大臣，並針對大臣的回答追問細節。（隨著時間的推移，大臣不能夠再找搪塞的語言了，學生扮演大臣時，必須要做出是否撒謊的選擇。）

相關提問：

為什麼這些大臣都沒有將看不見布的事實說出來？

如果他們說出看不見布的事實，會怎麼樣？

課堂教學過程（第三課時）

1、皇帝試裝

教師故事講述：

終於，騙子們告訴皇帝，新衣完成了。皇帝激動萬分，他請騙子們來到皇宮的大殿上，他要當著所有大臣的面，試這件獨一無二的新裝。皇帝在騙子們的協助下，一件一件脫掉自己的衣服，又一件一件穿上騙子們製作的這套全世界獨一無二的衣服，這是襯褲、這是襯衣、這是中衣、這是外套、這是外袍和後裙。騙子們煞有介事的給皇帝換裝，眾目睽睽之下，皇帝就這樣脫得精光，可他覺得自己正穿著世界上唯一可以判斷誰誠實、誰愚蠢、誰稱職的衣服。國王用自己的目光去搜尋大殿裡的大臣們。

戲劇習式：Image & Voice

集體靜像。學生用靜像表演，在皇宮大殿上，看到國王試裝的場景，看到國王投向自己的眼神，大臣們是如何應對的，請學生用靜像表演出大臣們的動作、表情、神態。教師隨機選擇幾名學生，請他們在班級中進行展示，首先引導學生觀察，從這個靜像中能夠看到什麼，之後，教師再對表演者進行思維追蹤，請他們說出此時自己表演的大臣，內心在想什麼。

相關提問：

為什麼從大臣的動作、表情上看到的內容和大臣心裡想的內容完全不同？

2、開幕禮演講

教師故事講述：

"寰宇藝術節"開幕禮終於開始了。皇帝在萬眾矚目中，穿著這件全世界獨一無二的衣服，通過一段全城遊行，最後進入藝術節主場館──萬人劇場，發表了自己準備已久的演講。皇帝信心滿滿，他相信，這一次，他的治國方針語錄一定能夠永載《國家文典》，被百姓世世代代記住，甚至還能傳播到世界的每一個國家，每一個角落。

3、藝術節後的新聞

教師故事講述：

藝術節開幕禮落幕了，皇帝對一切都很滿意。王國的媒體們也爭相報導。皇帝讓大臣們把王國內所有的媒體報導都搜集起來。與此同時，皇帝知道，來參加這次藝術節的外國媒體們，肯定也會報導他，他迫切的想知道，自己是否已經將自己的影響力擴大到了全世界，所以，他命令大臣們在搜集自己王國內的媒體報導的同時，也讓大臣們去搜集外國媒

體的報導。

戲劇習式：Writing

將學生分成 4 人一組，通過小組討論，分別創建王國內的媒體和外國的媒體，對皇帝在藝術節開幕禮的遊行和演講進行報導的新聞內容。創建完成後，教師請 2-3 個小組進行分享。

相關提問：

國內媒體的報導和外國媒體的報導有什麼差別？為什麼會有這種差別？

4、大臣們的選擇

教師故事講述：

皇帝看到國內媒體的報導，龍顏大悅，志得意滿。當他向大臣們詢問外國媒體的報導時，大臣們都沉默了。此時，是繼續隱瞞皇帝，還是告訴他，王國已經因為皇帝裸身遊行和發表開幕演講，成了全世界的笑柄，王國的聲譽已經跌落到了谷底，從來沒有任何一個時刻，大臣們面對這麼多來自外國的嘲諷與輕視，而皇帝對此還一無所知。然而，一想到那些曾經因為說實話而被皇帝狠狠懲罰，再也沒有出現過的過去的同僚們，大臣們又猶豫了。

戲劇習式：Voice

良心巷。教師從兩列學生中緩緩穿過，學生依次說出自己的觀點，此時，要不要將外國媒體的報導真相告訴皇帝，並說出自己的理由。

5、陳列室的畫像

教師故事講述：

大臣們一言不發，把外國媒體的報導一一陳列于皇帝的面前。看到外國媒體報導自己裸身遊行、演講，將自己當成了一個天大的笑話，自己的國家也因為自己的行為受到攻擊和嘲笑，皇帝將自己一個人關在那間掛滿了自己畫像的陳列室中整整三天三夜。大臣們都在擔心和猜測，他們不知道會發生什麼。等到皇帝出來時，大臣們發現，他將那些他曾經引以為豪的畫像海報一張一張的撕碎了。

戲劇習式：Acting

表演皇帝是如何撕碎自己的畫像海報的。教師請 2-3 名學生在班級中表演展示皇帝是如何撕碎自己的畫像海報的，針對"撕"海報這個動作，進行動作意義的提問。

6、皇帝的質問

教師故事講述：

從陳列室出來的皇帝，召集了所有的大臣，皇帝不明白問題究竟出在哪裡，為什麼會出現今天這樣的局面，他的大臣們為什麼都不告訴他真相。

戲劇習式：教師入戲 & Acting

教師入戲皇帝，學生集體表演大臣們，重現皇帝質問大臣的場景。

7、重建王國形象

教師故事講述：

王國的形象已經跌落穀底，用什麼樣的方式才能夠重新建立王國的形象，重塑皇帝的形象。這是大臣們如今需要為這個國家出謀劃策解決的當務之急。

戲劇習式：Writing

學生 4 人一個小組，共同創建大臣們為重建國家和皇帝形象而提出的建議。創建完成後，教師邀請 2-3 組派代表分享。

中外寓言故事課程案例《愚公移山》

教學基本資訊

<table>
<tr><td rowspan="2">適用年級</td><td rowspan="2">三年級（下）</td><td rowspan="2">課時</td><td rowspan="2">1課時</td><td>文本</td><td>《愚公移山》</td></tr>
<tr><td>作者</td><td>出自
《中國古代寓言故事》</td></tr>
<tr><td>故事
內容簡介</td><td colspan="5">故事原文：
　　太行、王屋二山，方七百里，高萬仞。本在冀州之南，河陽之北。
　　北山愚公者，年且九十，面山而居。懲山北之塞，出入之迂也。聚室而謀曰：“吾與汝畢力平險，指通豫南，達于漢陰，可乎？”雜然相許。其妻獻疑曰：“以君之力，曾不能損魁父之丘，如太行、王屋何？且焉置土石？”雜曰：“投諸渤海之尾，隱土之北。”遂率子孫荷擔者三夫，叩石墾壤，箕畚運於渤海之尾。鄰人京城氏之孀妻有遺男，始齔，跳往助之。寒暑易節，始一反焉。
　　河曲智叟笑而止之曰：“甚矣，汝之不惠。以殘年餘力，曾不能毀山之一毛，其如土石何？”北山愚公長息曰：“汝心之固，固不可徹，曾不若孀妻弱子。雖我之死，有子存焉；子又生孫，孫又生子；子又有子，子又有孫；子子孫孫無窮匱也，而山不加增，何苦而不平？”河曲智叟亡以應。
　　操蛇之神聞之，懼其不已也，告之於帝。帝感其誠，命誇娥氏二子負二山，一厝朔東，一厝雍南。自此，冀之南，漢之陰，無隴斷焉。</td></tr>
<tr><td>故事解讀</td><td colspan="5">　　《愚公移山》是一個家喻戶曉的有關於“堅持”的故事，但是這個故事的弔詭之處就在於，最終愚公也並沒有成功的移山，而是操蛇之神“懼其不已，告之於帝，帝感其誠”令誇娥氏二子將王屋、太行山搬走。因此，從辯證思考的角度來說，筆者認為，今天再同孩子講述這個故事的時候，故事本身的意義是含糊不清的，“堅持”確實是一個非常值得讚揚的品質，但“堅持”也並不是盲目的，在孩子們實際的生活中，“堅持”是會遇到實際的困難的，而這些困難是無法靠所謂“感動他人”來克服的，也並不會有所謂的“神仙”來幫助“堅持”的人解決困難。這是這個故事對於今天的孩子來說顯得說教的根本原因。因此，在對這個寓言故事的戲劇閱讀教學過程中，我們需要重新去思考關於“堅持”如何與今天的孩子產生連接，它需要從一個“神話”成為一個與孩子們更接近的故事，在這個故事中，不管是尋找一個可行的目標（而不是像移山這種從理性角度來說完全就是一個錯誤的目標），還是尋找一個實現目標的合理的方式，還是堅持中所遇到的困難，這些都是比用《愚公移山》進行空洞的說教“堅持”更有意義的。</td></tr>
<tr><td>探索中心</td><td colspan="5">　　關於堅持：思考堅持的目標，堅持的路徑，堅持過程中遇到的困難，堅</td></tr>
</table>

	持與放棄的關係。
角色框架 與 中心任務	愚公的子孫們（余老村長的子孫和餘氏族人）
教學物資	大白紙、馬克筆、拐杖、長袍、余氏祖訓製作（用宣紙毛筆將文中愚公的那段話寫下來）、桌椅搭建成的床

課堂教學過程（第一課時）

1、餘家村

教師故事講述：

在冀州之南，河陽之北，有兩座方圓七百公里，高達萬仞（換算成今天的計量單位大約是 1 萬 5 千米）的大山，叫做王屋和太行。這兩座山的北面，緊挨著渤海之尾，就在這山與海之間，有一座小小的村落，因為村長姓余，所以這裡也叫做餘家村。

戲劇習式：Drawing

教師用大白紙和馬克筆，或者直接在黑板上，一邊敘述，一邊繪畫出餘家村基本的位置圖，以幫助學生理解余家村的地理位置是在兩座山和大海之間（背靠大海，面對兩座大山）。

教師故事講述：

從餘家村的地理位置我們可以看出，餘家村的地理位置非常的惡劣，事實也確實如此，對於餘家村的村民們而言，他們的生活一直都困在這個小小的村落裡，因為對於他們來說，想要到村子外面去一趟是非常困難的，要翻過整整兩座山。但是，村子裡的資源也非常有限，不僅短吃少穿，如果一遇上什麼頭疼腦熱，村裡唯一的郎中也很難應付，更不要說一些突發的事情。因此，村民們的生活一直非常苦。

戲劇習式：Image

小組靜像。教師將學生分成 4 人一組，每個小組用一個靜像圖片，呈現一個場景，表現村民們因為余家村惡劣的地理位置，尤其是王屋、太行這兩座大山，帶來的生活中的困難和不便。小組討論演練完成後，教師請幾個小組進行呈現展示，並請學生觀察靜像畫面，說一說畫面中表現出了哪些村民們因為王屋、太行山而遭受的困難。

2、餘氏宗祠會議

教師故事講述：

餘家村的有一位老村長，七、八年前，老村長帶著自己的兒子、孫子，以及村子裡的余姓族人，開始了一項重大的工程——移山。為了不讓餘家村繼續與世隔絕，餘家村的百姓不再受王屋、太行之苦，老村長決定要將王屋、太行兩座山搬走，於是帶領著子孫和族人們開始的了挖山工程。可是，移山說上去容易，做起來可不是靠著鋤頭、鐵鍬就能完成的。先不說王屋、太行兩座山的高度，光說山上的草木、飛禽走獸，石頭泥沙，想要把山挖走，談何容易。可是，老村長非常堅持，為此，他和自己的兒子、孫子、余姓的族人們，爆發了

無數次的爭吵，召開了無數次的宗祠大會。這天，是餘氏宗祠第 N 次召開宗祠大會了，討論的又是挖山的事情。

戲劇習式：教師入戲 & Talking

教師入戲余村長（穿上長袍拄著拐杖），主持餘氏宗祠第 N 次會議，討論的議題仍然是要不要繼續挖山。教師作為余村長，態度就是始終如一的堅持，學生入戲愚公的子孫和同姓的餘氏族人，先給學生 2 分鐘的思考時間，每個人必須想好自己的持方，是支持還是反對（要求學生必須要有兩種持方，不能都是同一個觀點）。之後，教師入戲余村長，開始進行入戲表演和集體會議討論。

余村長：（威嚴的、不容置疑的）"各位，關於移山這件事情，我不想再重複了，如果我們餘家村要繼續生存下去的話，就必須要把這兩座山挖走。作為我們餘氏的子孫，這是我的職責，也是你們的職責，我希望你們明白。"

（說完開場白之後，教師就可以以余村長的身份，主持會議，請學生發表觀點，並針對每個學生發表的觀點進行回應，宗旨就是必須移山，不容置疑。學生反對的意見，教師要一一駁斥，同時，教師要以角色的身份從學生當中尋找支持者並請支持者幫助自己發言。）

完成幾輪討論後，教師以余村長的角色拂袖而去，結束會議，出戲。

余村長：（一邊拂袖而去一邊說）"行了，關於這個事情，就到此為止，明天寅時初刻，繼續移山！"說完拂袖而去。

3、祖訓

教師故事講述：

就這樣，余老村長帶著自己的子孫和族人們日復一日、年復一年的挖著王屋和太行，就這樣 7、8 年過去了，王屋和太行看上去仿佛也沒有什麼太大的變化，而老村長日日操勞，終於油盡燈枯，倒下了。余老村長臨終前，對著跪在床邊的子孫，留下的最後的遺言，依然是關於移山的，他說："汝心之固，固不可徹，曾不若孀妻弱子。雖我之死，有子存焉；子又生孫，孫又生子；子又有子，子又有孫；子子孫孫無窮匱也，而山不加增，何苦而不平？"他早早的就將這段話寫了下來，一邊說，一邊將這張紙拿了出來，交給了自己的長子。

戲劇習式：教師入戲

教師隨機請幾名學生，扮演余村長的子孫，教師入戲余村長，表演余村長臨終前託付移山祖訓的場景。余村長是如何說這段話的，是如何拿出祖訓，如何交託，作為余村長的子孫是如何接過祖訓的。

完成這段教師入戲表演之後，教師需要帶領學生具體回顧並分析，余村長在交託祖訓時的具體的動作。在分析這些具體動作的時候，教師可以再次進行動作片段的表演重現，引導學生一邊看一邊分析。

4、離開

教師故事講述：

余村長的子孫們將這張祖訓掛在家裡堂屋的正中央，每天，看到這張祖訓，仿佛就看到了余村長，聽到了他關於移山的囑託。但是，對於余氏族人和餘家村的人來說，移山這件事情，他們已經厭倦了很久，因此，當余村長去世不久，就有越來越多的人離開了餘家村，尤其是村裡的輕壯年，那些能夠翻山越嶺走出餘家村的人，能走的都走了，漸漸的，村裡只剩下實在走不了的老弱、病殘、婦孺。以及，守著余村長的祖訓依然在挖山的村長的兒子和孫子們。

相關提問：

1、為什麼余村長去世之後，村裡的族人和村民們，能走的都離開了村子？

2、為什麼余村長的兒子和孫子們還在移山？祖訓對他們來說意味著什麼？

5、依靠與闖蕩

教師故事講述：

雖然說余家村的村長不是世襲的，然而，村子裡現在的情況，余村長的兒子雖然名義上不是村長，但實際上已經成了村裡留下來的人們的支柱，余村長的兒子和孫子們，也是村子裡現在僅有的壯年勞動力。因此，他們幾乎承擔了村子裡所有的大小事情。就這樣，又過了幾年。有一天，曾經和余村長兒子一起長大的，很早就離開餘家村的一個叫阿智的人回來了，原來這次他是來遷祖墳的。阿智和余村長的長子從小就是要好的玩伴，可是這次回來，余村長的長子差點沒有認出來阿智，其實阿智的樣貌並沒有太大的變化，但是阿智的衣著、談吐卻跟以前天壤之別。阿智來看望餘家，也給餘家帶來了很多外面的新鮮事，不停的勸說著餘家跟自己一起離開餘家村，去外面的世界闖蕩闖蕩，比死守在餘家村要強百倍。

戲劇習式：Acting

教師將學生分成2人一組，1人扮演余村長的長子，1人扮演阿智，表演阿智勸說余村長的長子帶著余家一起離開餘家村的場景。在表演之前，教師需要先引導學生去思考，對談雙方的立場和所要考慮的因素。

作為阿智，他需要表達出他早早離開餘家村這個窮鄉僻壤，在外面收穫了什麼樣的好的生活，有了什麼發展，外面有什麼優越的條件等；同時，移山這件事情根本不可能完成，不能再為這件事情耽誤自己的下一代等等。

而作為余村長的長子，首先他有祖訓的束縛，其次，他雖然不是名義上的村長，但事實上他現在承擔著整個村子的重任，尤其是村子裡的老弱、病殘、婦孺，既不可能一起帶走，也不可能丟下他們不管。但同時，移山這件事情又顯得希望渺茫。

表演需要將對話雙方的這些想法都體現出來。

相關提問：

對於余村長的長子來說，離開餘家村和留在餘家村，對於他來說，令他糾結的為難之處是什麼？

如果你是余村長的長子，你會如何決定是走是留呢？

6、堅守與改變

教師故事講述：

余村長的長子考慮了很久很久，最終，他還是決定留在餘家村，阿智離開了，但是阿智的話也讓余村長的長子思考了很久。他突然明白了一件事情，當年父親那麼堅決的堅持移山，目的也是為了能夠讓村子裡的人能夠走到外面的世界，能讓村裡的人生活的更好，這才是父親最終想要實現的目標。而現在村子裡的人都幾乎走光了，餘家村名存實亡，這一定也不是父親想要看到的。所以，如何想要讓余家村重新興旺起來，讓餘家村的人能夠重新過上好的生活，這才是最重要的，那麼，除了移山或者拋棄村子離開，難道沒有更好的辦法嗎？余村長的長子似乎明白了什麼。

相關提問：

你們認為，除了移山和拋棄村子離開，還有什麼方法可以解決餘家村一直一起來被王屋、太行所困的困局？

教師故事講述：

余村長的長子想到的是修路。雖然移山不行，但這麼多年移山的經驗，讓餘家對於山也有了更多的瞭解，以前村裡人出去，只能靠自己摸索著翻山，如果能夠修一條更快捷的路，不是能夠幫到餘家村嗎？雖然修路也很難，但總歸不像移山那樣渺茫，這樣也不算違背祖訓了。想到這裡，余村長的長子決定給離開餘家村的人都寫一封信，向他們說明自己的想法，請這些已經離開的人回來幫忙，重建餘家村。

戲劇習式：Writing

以余村長長子的口吻，給離開餘家村的人寫一封信，說明自己的新想法，以及希望大家能夠為重建餘家村出力，請大家回來幫忙。

相關提問：

你認為這一次，大家會回來嗎？

修路的計畫能夠堅持實現嗎？為什麼？

7、總結

教師總結要點：

根據《愚公移山》的寓言進行改編的新故事，不再僅僅空泛的探討關於“堅持”，而是探討關於“堅持”的目標的可行性、“堅持”帶來的困境以及“堅持”與“放棄”的關係。從而讓學生理解，任何的“堅持”，都不能通過外力來獲得最終的成功，“堅持”的精神是可貴的，同時也要辯證的看待，採用合適的方式。

第四節：四年級·中外神話故事及科學/科幻故事·教育戲劇教案示例

　　神話，作為一種文學樣式，是古代先民用擬人化的超自然的形象和虛幻的表達方式，反映的一種對自然現象和社會現象的認知，從一定程度上來說，神話表達了古代先民對自然力的鬥爭和他們對理想的追求。

　　神話是由人民集體口頭創作並流傳下來，它所代表的正式遠古時代，人類對自然和社會的思考與探索。這種思考與探索，與我們今天對宇宙和世界的探索是如出一轍的。只不過，古代先民們用了一種更為樸素卻也更具有想像力的方式將這種思考與探索保存了下來。

　　如果說神話故事是上古先民們對於未知的大自然和社會現象的想像，那麼科學/科幻故事則是當下人們對於科學或者想像中的科學的描述，尤其是對未來科學世界的憧憬，"幻想、未來、宇宙、科技、時空、人類、變化"常常是其中的關鍵字。

　　不論是神話也好，還是科學/科幻故事也好，都可以看作是人類對於暫時難以解釋的現象進行的一種超前的理解和想像。

中外神话故事课程案例《鯀竊息壤》&《大禹治水》

　　《鯀竊息壤》和《大禹治水》這兩個神話故事，因為其在主題上的延續性與承接性，所以在行課時，是可以將這兩個故事作為一個系列課程。同時，在這個教案的設計過程中，筆者採用了跨學科 PBL 專案制學習的方式，在課程的設計中，同時涉及到了與物理實驗相關的跨學科知識，有條件的學校、教師完全可以將這兩節課的內容做成一個跨學科 PBL 式的專案制教學系列課。

　　從教育戲劇的方面說，這兩課都採用了"專家的外衣"作為學生的框架，在中心任務方面，教師可以根據實際教學情況和學生能力進行選擇：難度較小的中心任務，需要學生對鯀和大禹在治水方面的異同做一個總結性的研究報告，而難度較大的則是，需要學生在比較分析了鯀和大禹的治水方法後，結合一個新的虛擬"實際案例"給出解決方案。（以下課程案例示範中，給出的是難度較大的版本。）

教學基本資訊					
適用年級	四年級（上）	課時	2 課時	文本	《鯀竊息壤與大禹治水》
				作者	出自《中國神話故事》
故事內容簡介	鯀竊息壤和大禹治水都是中國的神話故事，它們分別講述了鯀和大禹這一對父子治理水患的故事。				

故事解讀	鯀竊息壤和大禹治水在中國神話中，是兩個有相互聯繫和承接關係的故事。雖然是神話，但它其中展現的恰恰是人類在面對水災水患這一自然現象時如何將災難轉化為資源的過程。這可能是我們的祖先對於解決水這一自然災害，進而進行水資源利用的最初的探索。 　　同樣是治水，父子兩人都表現出了對解救蒼生的憐憫與堅持，但是，兩人最終獲得的結果卻大相徑庭。這其中的原因，除了治水方法的不同，鯀和大禹在治水的態度，個性、處事方式、以及因為治水所要團結的團隊，兩人都有著很大的區別。同時，大禹在中國歷史上，不僅是神的存在，也是夏朝的開國者，所以，在後期的史料中，大禹是一個具體的人的形象。因此，將這兩個神話故事按照時間順序承接在一起，進行共同的探索，通過比較，引導學生發現在神話故事背後隱含的中心。
探索中心	**　　對一件事情成功與否產生影響的，除了客觀因素，還有社會因素和人文因素。** 　　筆者在閱讀這兩個神話故事時，對於為什麼鯀治水失敗而大禹治水成功這一點的思考在於，治水策略上的問題只是其次，真正導致二者區別的是，兩個人對待治水以及處事的態度的不同。鯀是一個空有好心但是沒有自己的方法的人，他在治水這件事情上，完全依賴於天帝的息壤，一旦沒有息壤，鯀就不知道該如何去治水，這就導致了他去偷竊息壤，雖然說是為了天下百姓，但偷竊的行為本身並不是解決問題的正確途徑。反觀大禹，大禹在治水的一開始，就沒有寄希望於天帝的息壤，他改變了方法，調動了更多的有才能的人來加入他的治水團隊，在遇到困難的時候，他會發揮團隊中每一個不同成員的特點去應對，並且，他相信普通老百姓本身，在大禹治水時，老百姓不是像鯀治水時那樣是被同情和拯救的對象，老百姓也還是大禹治水團隊的一份子，他們和大禹一起堅持完成了治水這項艱巨的工程，也正是以為如此，天帝在大禹治水成功之後，才會對大禹有著與對鯀完全不同的看法，才會產生後悔的情緒，從新去認識自己當初懲罰人類這一舉動，對老百姓也更新了看法。
角色框架 與 中心任務	學生的角色框架是水利研究所的專業研究員，他們解決過很多水利問題的案件，獲得過很多水利方面的榮譽，也得到了來自不同人群的認可。在專家的外衣的步驟中，我們需要使學生產生對自身是專業的水利研究員這一身份的認同感和信念感，之後，我們需要通過設置一個具有緊迫感的任務讓學生完成，而在完成這個任務時，他們需要去研究鯀和大禹治水的過程作為參考資料。
教學物資	實驗材料、圖片 PPT
	1、通過網上資料搜集的方式，瞭解中國歷史上著名的水利工程以及水利工程專家。例如：

課前拓展	①西元前 246 年由韓國水利專家鄭國主持興建的大型，位於今天的涇陽縣西北 25 公里的涇河北岸。鄭國渠是一個規模宏大的灌溉工程。 ②始建于秦昭王末年（約西元前 256-前 251 年）的都江堰，是世界文化遺產，兩千多年來一直發揮著防洪灌溉的作用，使成都平原成為水旱從人、沃野千里的"天府之國"。都江堰是蜀郡太守李冰父子在前人鱉靈開鑿的基礎上修建的。都江堰是全世界迄今為止，年代最久、唯一留存、仍在一直使用，以無壩引水為特徵的宏大水利工程。 ③西元前 214 年鑿成通航的靈渠，位於廣西壯族自治區興安縣境內，是世界上最古老的運河之一。 ④建于漢武帝太始二年（西元前 95 年）的白渠。 ⑤京杭大運河是世界上里程最長、工程最大的古代運河，也是最古老的運河之一，春秋吳國為伐齊國而開鑿，隋朝大幅度擴建並貫通至都城洛陽且連涿郡，元朝翻修時棄洛陽而直至北京。 ⑥它山堰是古代中國勞動人民創造的一項偉大水利工程。屬於甬江支流鄞江上修建的禦鹹蓄淡引水灌溉樞紐工程。位於浙江省寧波市西南，唐代太和七年（西元 833 年）由縣令王元暐創建。 2、通過網上資料搜集的方式，瞭解中國現代著名的水利工程。主要是一些水電站，比如說三峽工程、南水北調工程等。 3、通過網上資料搜集的方式，瞭解一些中國的水利博物館，同時，對人類與水資源的關係有一定的感性認識，知道水既是人類不可缺少的資源，水也能夠為人類帶來災難，在整個的歷史進程中，人類就是不斷的在與水資源做著各種鬥爭，通過智慧加強對水資源的利用，不斷的面對水災水患，在這個過程中，不僅是科學技術的進步，更是人類文明的發展。 4、根據《鯀竊息壤》和《大禹治水》等神話故事中對鯀和大禹不同的治水方法的描述，嘗試用物理實驗的方式，動手複現鯀和大禹治水的方法，並通過觀察和實際操作，發現和思考鯀和大禹在具體的治水方法上的不同。 5、瞭解大禹作為夏朝開國者的生平事蹟，以及在史料中，大禹從上古神話中的神到歷史中真實存在的人的過程。

課堂教學過程《鯀竊息壤》

1、引入性討論

基於課前的拓展學習，教師在課堂的開始，可以通過以下幾個問題和孩子們針對水利做一個簡短的討論。

相關提問：

你們瞭解到的中國現代有哪些著名的水利工程，這些水利工程主要是來幫助我們做什麼的？

你們瞭解到的中國歷史上有哪些著名的水利工程和水利專家？這些水利工程的作用是

什麼？

你們有沒有瞭解過一些中國的因為水而引起的自然災害，比如洪水？你們覺得洪水會給我們的生活帶來哪些破壞和影響？我們需要怎樣做能夠預防和避免水給我們帶來的災害？

2、水利局研究員的榮譽

教師故事講述：

我知道有這樣一個專門研究水利資源的地方，它是一個特別厲害的水利局，這個水利局裡的研究員個個都是專家，因為他們幫助很多地方解決了水災的問題，也幫助很多地方解決了沒辦法用水的問題，讓很多地方的人都過上水旱從人的生活，而且他們能夠通過建立一系列的措施幫助和指導這些地方的人們合理的科學的利用水資源、管理水資源。那這樣一個特別厲害的團隊，他們也得到了很多人的認可，獲得了很多的榮譽。

戲劇習式：Drawing

以 4 人為一個小組，創建這個水利局的研究員獲得的榮譽獎杯。並分享這個獎盃的來歷，它是哪裡頒發的，是因為什麼原因而頒發的，在這個獎盃的背後發生了什麼樣的故事。

（教師在聽小組分享時，注意慢慢用語言上的變化來把學生代入成他們創建的這些獎盃的主人。比如教師可以說："這是你們這一組研究員取得的成績，你們非常專業，你們解決了……的問題，在這一方面你們確實是專家。"等類似的語言模式。）

3、水利研究員的工作日常

教師故事講述：

（繼續以語言來框架學生）"我瞭解到，你們都是一群非常有能力，獲得過很多榮譽的水利研究員，我相信，要取得像你們這樣的成績，你們每天的工作一定都是非常忙碌和專業的。"

戲劇習式：Writing

以 4 人為一個小組，創建水利局研究員的日常工作清單，並分享工作清單的內容，在分享時，也要請說明不同的研究員的不同專案和分工。

4、水利局長的困惑

戲劇習式：教師入戲

教師入戲為水利局長，拿出一份案例資料圖片，教師可以提前找到一個地形的資料圖片（洪澇災害容易發生在地勢比較平坦的平原地區，從水系上來說，如果水系的支流比較多，那麼一旦到了夏季降雨較多的時候，匯入幹流就比較容易發生洪澇。但如果是在山區的地方，又容易出現因為降雨導致的泥石流。所以在這個假設的案件裡，教師可以準備一個地區的圖片，圖片上的地形特點是平坦，然後又很多河流的脈絡匯入一個幹流，然後周圍也可以有幾座地勢不高的山丘。這個地方的雨季時間很長。）

教師入戲表演：

"各位研究員同事，我們局最近接到了一個特別棘手的案子。有這麼一個 A、B 兩地交界的地方，因為這裡河流流域比較複雜的關係，加上這裡雨季的時間比較長，所以就總是容易鬧水災，因為處在 A、B 兩地的交界處，兩地的有關部門始終達成不了一致的意見，A 地的說要築大壩，B 地不同意，說築壩會影響兩地的交通；B 地說要再修水渠，A 地說已經河流太多水系很複雜，再通渠就是雪上加霜，就這樣一直吵來吵去好幾年，問題都得不到根本的解決。可憐的是住在這一地帶的老百姓，每年都要為洪水發愁，別的地方的人都覺得水是珍貴的資源，這裡的老百姓一提到水就頭大。他們輾轉了好多地方，好不容易找到了我們局，希望我們局的各位專家同事們能夠給他們出一個解決方案。我知道，把這樣一個緊急的交給大家很突然，所以我也給大家準備了一些可以參考的資料，我發現這個地方發洪水的狀況，跟我國上古時期鯀和大禹時期的情況很相似，所以我就拿了一些鯀和大禹治水的資料來給各位研究員做參考，因為咱們這次這個案子，不僅僅牽涉到一些具體的治理方法，跟兩地的機構也得打交道，得得到兩地的老百姓的認可，所以也有著比較複雜的人的因素，因為這件事情，兩次的老百姓鬧矛盾已經不是一次兩次了，兩地的相關部分和機構也是發生了重重問題，這是我比較發愁的地方，所以希望各位同事們能夠和我一起，我們先從鯀和大禹的治水案例中，看看能不能找到一些啟發，然後我們再給人家出一個最終的解決方案的研究報告，大家看好不好。"

5、天帝的息壤

（教師首先拿出第一個有關鯀治水的資料圖片：息壤的圖片和文字介紹【息壤是一塊幾寸見方的黃土塊兒，分量出奇的重，只要把它放在地上，說一聲"長"，它便會暫態幾裡、幾十裡、幾百里地伸展開來，能把洪水驅走，露出陸地。】）

教師故事講述：

傳說在上古時代，因為人類作惡太多，天帝發怒，為了懲罰人類，天帝降下洪水，洪水所到之處，民不聊生，在加上各種猛獸趁機襲擊人類，每天被淹死、餓死、凍死、殺死的人不計其數。天帝的孫子鯀，看見人間百姓饑寒交迫、居無定所，頓生惻隱之心，鯀知道，要救天下百姓蒼生，必須要求天帝饒恕人類，並拿出息壤。鯀雖然是天帝的孫子，但是想見天帝也並不是那麼容易，天帝一直找藉口不見鯀，鯀等不下去了，不顧一切闖入天門，見到了天帝，請求天帝寬恕天下百姓，拿出息壤，驅退洪水。

戲劇習式：Acting

小組討論，鯀是如何勸說和請求天帝寬恕天下百姓，並拿出息壤的。討論後，進行表演。

相關提問：

天帝為什麼要懲罰人類？為什麼他覺得人類不應該被拯救？

鯀為什麼想要拯救人類？他為什麼覺得人類還是值得存在的？

6、鷗鳥與神龜

教師故事講述：

天帝並沒有接受鯀的勸告，反而把鯀打發走了，更不要說拿出息壤驅散洪水了。鯀決定，要偷出天帝的息壤拯救人類。可是，要偷出息壤，並不是一件容易的事情。

戲劇習式：Writing

請小組討論，鯀要從天帝那裡偷到息壤，會面臨哪些困難和問題？小組討論後，將這些問題和困難寫在一張大紙上，並以小組形式在班級中進行分享。

教師故事講述：

面對偷出息壤的問題，鯀決定請兩個幫手來幫忙。（教師出示第二組文物資料圖片：鷗鳥和神龜。【鷗鳥的信息：健飛的雙翅，敏銳的夜眼。神龜的信息：力氣很大，能夠搬運，能夠挖洞。】）

戲劇習式：Talking

請小組討論，根據鷗鳥和神龜的特點，鷗鳥和神龜可以如何幫助鯀偷到息壤。

7、鯀用息壤治水

教師故事講述：

鷗鳥和神龜共同幫助鯀偷出了息壤，鯀把息壤放在地上，說一聲"長"。果然，息壤馬上幾裡、幾十裡、幾百里地的伸展開來。洪水慢慢被驅退了。

跨學科任務：

根據課前拓展活動的準備，在這裡可以請小組複現鯀治水的物理實驗。複現之後，請通過觀察實驗，討論並嘗試總結鯀治水的原理。在這個實驗中，教師需要啟發學生的是，鯀是用堵的方式來治水，是通過不斷的加高和加厚土石磚塊的方法，堵住水的蔓延。

8、祝融殺鯀

教師故事講述：

鯀還在羽山努力平息洪水，得知息壤被盜的天帝大怒，派火神祝融前去治鯀死罪，奪回息壤。祝融提著寶劍，怒氣衝衝的趕到羽山。

戲劇習式：Image

小組討論，並用靜像表現出祝融和鯀對立的場面。小組展示靜像，其他人共同觀察，觀察後，教師針對每組靜像中的動作進行意義的提問，鯀面對祝融來刺死自己，是一種什麼樣的態度。

課堂教學過程《大禹治水》

1、回顧上一節課內容

教師仍在待在研究所所長的身份裡，依然把學生框架在研究專家的身份裡，請一兩個小組的研究員，簡單回顧和總結上節課的研究過程和目前獲得的研究成果。

2、大禹治水

教師故事講述：

鯀死後，他的兒子大禹繼承他的遺志，繼續治水。大禹沒有再去請求天帝，而是依靠自己的力量治水。

首先，大禹走遍了天南海北，考察地形，研究水的走向。（教師出示第三組文物資料圖片：以夏朝為歷史背景的中國的地形圖，主要在圖上要明確的顯示山脈和河流的走向。）

戲劇習式：Drawing

根據大禹時期的地形圖進行小組討論，並集體繪畫出大禹治水的通渠圖，也就是大禹開山挖渠的路線圖。

跨學科任務：

根據課前拓展活動的準備，在這裡可以請小組複現大禹治水的物理實驗。複現之後，請通過觀察實驗，討論並嘗試總結大禹治水的原理。在這個實驗中，教師需要啟發學生的是，大禹是用疏通的方式來治水，是通過挖通管道，將水引流到江河中，最終從入海口匯入大海的方式來治水。這是大禹能夠不依靠息壤，與鯀在治水方法上的根本的不同。

3、大禹治水的團隊

教師故事講述：

雖然人禹找到了跟鯀不一樣的新的方法，但治水並不是一件容易的事情。

戲劇習式1：Writing

請小組討論，大禹在治水的過程中，可能會遇到哪些困難？請將大禹可能遇到的困難寫在紙上，並分享大禹會遇到這些困難的原因。

（教師出示第四組文物資料圖片，包括神龜、應龍、童律、烏木、庚辰等諸神。【神龜的信息：力氣很大，能夠搬運；應龍的信息：有巨大的神力，尾巴堅硬，擅長挖掘；童律、烏木、庚辰的信息：都是神通廣大，擁有戰鬥能力的神。】更重要的是，在這組文物資料圖片上，還有一群上古時代的普通百姓。）

戲劇習式2：Talking

針對大禹治水的困難，請小組討論，大禹可以如何調動他的團隊，團隊中的每個成員可以根據自己的特長承擔什麼樣的任務。尤其是普通老百姓，他們是洪水的受害者，他們可以在大禹治水的過程中，發揮什麼樣的作用。小組討論後進行分享。

4、大戰巫支祁

教師故事講述：

大禹為了治水，三次來到桐柏山，可是，每次站到山前，桐柏山都狂風大作、電閃雷鳴、山石嚎叫、樹木怒吼。原來是淮渦水怪巫支祁在阻擋大禹治水。

（教師出示第五組文物資料圖片，巫支祁的圖像和資訊。【巫支祁的信息：天生神猴，能言善辯，瞭解江水、淮水的深淺，熟悉桐柏山周圍地勢，力氣很大。】）

戲劇習式：Drawing

請小組根據巫支祁的圖像和資訊，討論分析巫支祁的特點，並將小組討論的突出了特點的巫支祁畫出來。然後，根據巫支祁的特點，設想一下，大禹會制定什麼樣的作戰策略來打敗巫支祁。

5、河伯借圖

教師故事講述：

打敗了巫支祁之後，大禹一行又來到了黃河。黃河河底崎嶇不平，處處是奇峰怪石擋著，應龍劃不出河道來。要想劃出河道，必須要有河底的河圖，而河圖是由河伯掌管。

戲劇習式：Acting

小組討論並表演大禹向河伯借河圖的過程。

6、三過家門而不入

教師故事講述：

治理好了黃河，大禹又花了五年的時間，帶領著人們一點一點的劈開了龍門山。就這樣，大禹帶領著人們，由南到北，由西向東，經過了整整十三年的苦戰，終於疏通了河道，治服了洪水。在這個過程中，他三次經過家門而不如，第一次是他兒子出生的時候，第二次是妻子抱著嗷嗷待哺的兒子在家門口，第三次是已經十歲的兒子在家門口叫住他，而大禹三次都沒有進家門。

戲劇習式：Image

小組討論並用靜像表現大禹三過家門而不入的場景。

7、天帝的後悔

教師故事講述：

人們重新返回家園，過上了幸福安定的生活。大家圍著大禹歡呼雀躍，慶祝治水成功。這歡呼聲直達雲霄，震動了天庭。天帝往下一看，不禁大吃一驚。他沒想到平凡的老百姓們會有這麼大的力量，不禁後悔自己給人類降下的災難。他決定召見大禹。

戲劇習式：Acting

小組討論並表演天帝召見大禹的場景。

相關提問：

此次天帝召見大禹時，和之前鯀闖入面見天帝時，天帝的態度有什麼不同？為什麼？

天帝對人類的看法有沒有發生改變？如果有，發生了什麼樣的改變？改變的原因是什麼？

8、專家的結論

教師總結：通過對整個鯀與大禹治水過程的研究，結合當時的文物資料，各位專家們

是否可以幫助我解決我之前的疑問：為什麼鯀治水沒有成功，而大禹治水成功了。

戲劇習式：Writing

小組討論後，將鯀治水沒有成功，而大禹治水成功的原因寫下來，並進行分享。教師在這個過程中，需要注意引導學生的是，鯀和大禹除了治水方法上的不同，在對待治水這件事情的態度，兩個人不同的性格和行為方式，借助的團隊力量和資源等各個方面都存在著巨大的差別。需要引導學生全方位的討論這個問題。

討論的內容可以包括：

鯀和大禹治水的具體方法有什麼不同；

鯀和大禹在對待治水的態度上有什麼不同；

鯀和大禹在治水時分別借助了哪些人的力量，他們是如何管理和發揮自己的治水團隊的作用的；

鯀和大禹對待老百姓的態度有什麼不同；

天帝對於鯀和大禹的態度有什麼不同。

如果小組有更多的其他方面的討論內容，是更加歡迎和應該被鼓勵的。

最終，需要完成的討論是能夠支撐和論證"為什麼鯀治水失敗而大禹治水成功"這個核心問題的。

9、研究報告

教師仍然入戲處在水利局長的角色裡："各位專家同事，經過了我們這段時間對鯀和大禹的治水資料的研究，我想各位應該對我之前拿來的求助案例有了一定的思路。"

中心任務：

以小組為工作單位，完成對案例 A、B 兩地的現存問題的分析報告和解決方案，用圖文並茂的方式製作成 PPT，製作好後，如果有時間，可以再用一節課的時間來進行小組的 presentation，PPT 也可以列印出來進行展覽。這是一個跨學科的項目式教學的體驗，也是培養兒童形成論述，掌握研究和寫作方法的途徑。

科學/科幻故事課程案例《冷酷的等式》

教學基本資訊

適用年級	四年級（下）	課時	1課時	文本	《冷酷的等式》
				作者	湯姆・葛溫德 出自《給孩子的科幻》

故事 內容簡介	湯姆・葛德溫的科幻故事《冷酷的等式》，講述了一艘星際急遣船接到了營救任務，為被龍捲風侵襲的一個六人探索團隊輸送救急的血清。然而在執行任務的過程中，急遣船的船長發現，在急遣船上混進來一個偷渡客，按照星際法律，凡是偷渡客都需要被立刻拋出太空，自行毀滅。可是，這名偷渡客是一個小女孩，她偷偷溜進急遣船的目的是為了去探望自己的哥哥，她也並不知道這條星際法律，而她的哥哥恰好又是那六個正在等待救援的人當中的一人。然而，如果帶著這個女孩在急遣船上，船的燃料根本不足以完成這項救援任務，於是，最終在和哥哥通話之後，女孩仍然被拋出了太空。
故事解讀	這個故事原本探討的中心是：自然力不帶仇恨，也沒有惡意，卻能夠殘殺一切，所以故事被起名為《冷酷的等式》。我們在通過改編故事後，則希望學生能夠通過一個科幻故事來探討道德的兩難，因此，我們所探討的是一個"電車難題"，當救一個人和救一群人，同時又涉及到自己的生命和工作職責時，應該如何選擇。
探索中心	倫理道德困境："電車難題"
角色框架 與 中心任務	急遣船的駕駛員們 　　中心任務為：究竟要不要把女孩拋出急遣船，以及當女孩決定自我犧牲之後，駕駛員們如何處理。
教學物資	馬克筆、A4紙、蝴蝶結髮箍

課堂教學過程

1、星際駕駛員

教師故事講述：

沃登星系是由很多星球組成的，這其中也包括地球，但是，現在在地球上生活的人已經很少了，因為地球的環境現在越來越不適合人居住，因此，原本的地球人現在都分散生活在了沃登星系上的其他星球，這其中主星"沃登星"上生活著最多的人，其它還有例如米蜜爾星、哈裡斯星等等。對於生活在沃登星系的人來說，利用各種巡航艦保護整個星系的安全，利用供給艦維持每個星球的物資能源供給，以及利用急遣船解決各種緊急突發事件是維持整個星系良性運轉的關鍵。因此，對於沃登星系而言，駕駛這些巡航艦、供給艦、急遣船的星際駕駛員們是必不可少也是最至關重要的人。同為星際駕駛員，三種艦船的駕

駛員工作是完全不同的。這其中尤其以急遣船的船員的工作最為危險與重要，所謂的急遣船，全稱是"緊急派遣飛船"，由此可見，沃登主星發出派遣急遣船的命令時，就說明星系中發生了緊迫的、預料之外的急需處理的事件或者危險，而這些都需要急遣船的駕駛員和船員們去解決的。

戲劇習式：Writing & Talking

教師將學生分成 4 人一組，即為一艘急遣船的駕駛員，學生在小組中通過討論，首先每個小組需要對 4 名駕駛員進行急遣船的工作任務分工，每名學生需要將自己在急遣船上的工作崗位名稱以及崗位職責寫在 A4 紙上，並製作成一個三角柱體的名牌，正面寫崗位名稱，背面寫崗位分工。

其次要求每個小組說出一個自己的急遣船曾經解決過的一項急遣任務是什麼，在這項急遣任務的執行過程中，小組的 4 名成員是如何相互分工合作的。

小組完成後，教師邀請幾個小組進行分享。

2、血清營救任務

教師故事講述：

確實，正如我們剛剛所瞭解到的，急遣船時時刻刻都在解決這沃登星系中的突發事件。這天，"星塵號"巡航艦接到了巡航空間中一個野外飛船探索團隊的請求：該團隊的六名隊員，在執行星際野外探索任務的過程中，遭到了綠卡拉蚊所帶來的高熱侵襲，他們的營地被龍捲風踩躪，六人團隊所攜帶的維持星際探索的高熱血清全部都被毀掉，六人團隊陷入了困境，緊急需要新的血清支援，否則，探索飛船上的六名成員將會很快葬身宇宙。"星塵號"巡航艦迅速將資訊回饋給主星，於是，沃登主星即可派遣"穿梭號"急遣船前去給六名飛船探索團隊輸送新的高熱血清。從接到任務的第一時間開始，"穿梭號"的 4 名急遣船駕駛員，就開始緊急的準備工作，他們需要在 30 分鐘內完成所有準備工作並開始任務的執行。

戲劇習式：Writing & Acting

教師將學生分成 4 人一組，小組討論為了完成高熱血清輸送任務，急遣船的船員們在 30 分鐘內需要完成哪些前期準備工作。小組討論後將這些任務寫在 A4 紙上製作成一個準備工作清單。

小組完成後，教師邀請 1-2 個小組，進行準備工作清單 check 的活動。請小組中的組長，按照清單的順序，依次念出準備活動的專案，之後，小組的 3 名成員，按照各自負責的項目，依次回答"已完成"或者是"ready"這樣的口令。模擬飛船起飛前的 check 環節。

3、不速之客

教師故事講述：

"穿梭號"一切準備就緒，關閉艙門，倒數發射。（教師此時可以和同學一起倒數 10 個

數，營造急遣船從主星出發的氣氛）。一切正常，"穿梭號"在宇宙中已經飛行了 30 分鐘，再過 1 個小時，就能夠按照沃登主星給出的路線，到達野外探索飛船的救援位置。正當急遣船的成員們都按照慣例工作著的時候，船長發現了一處細微的奇怪之處。船長發現，急遣船的燃料指標比往常要多走了幾格，雖然這幾格看起來微不足道，但是按照急遣船的燃料是以每分鐘油耗計算的話，急遣船將無法到達救援位置，這也就意味著，不僅輸送血清的救援任務將無法完成，"穿梭號"自己也將有去無回。這是怎麼回事，為什麼燃料消耗如此不尋常，船長飛快的尋找著原因，而這麼大的燃料損耗，只有一種可能，就是"穿梭號"混入了偷渡客，因為偷渡客的存在，增加了"穿梭號"的額外品質，要知道，星際飛行中，燃料的損耗是和急遣船整體品質有關的，每次出發前的燃料準備也是必須嚴格按照品質進行添加，這是星際飛行的規則。只有混入偷渡客，才會發生今天這樣的情況。所以，在沃登星系的《星際法規》第八章第 50 條中，也有明確的法律規定"任何在急遣船中發現的偷乘客，必須在發現後立即予以拋出。"因此，船長在發現燃料問題後，迅速召集所有船員找出偷乘客，這是"穿梭號"第一次遇到偷乘客，船長無比憤怒，他決定一旦找到立即處理。終於，船員們在儲存高熱血清的櫥櫃裡找到了這名偷渡客，然而，大家都大吃一驚，偷乘客竟然是一個差不多只有 10 歲的小女孩。怎麼會是一個小孩，她怎麼會在這裡，為什麼會在這裡？船長和船員們不由的充滿了疑問。

戲劇習式：教師入戲 & Acting

教師戴上蝴蝶結髮箍，入戲為小女孩。學生則仍然以急遣船船員的身份開始向小女孩提問。學生大概會提的問題會有，為什麼會在這裡，怎麼進來的，去做什麼，不知道這違反了星際法律等。教師需要在入戲的過程中，通過回答問題，交代小女孩的具體情況：

1、"我是想要去探望哥哥，我哥哥是野外探險飛船的船員，他已經差不多有 5 年沒有回家了，一直在執行野外星際探索任務。"

2、"我剛剛從地球來到主星沃登星，對沃登星頒佈的星際法律完全是一片空白，沒有人告訴過我。我違反了星際法，你們要怎麼處理我都可以，我願意認罰，只要你們能讓我見到哥哥，我可以回去讓爸爸媽媽出罰款，也可以被關進監獄。"

3、"我知道你們的船是要給野外探險飛船輸送物資的，我想也許我跟著你們，正好能夠見到我的哥哥。我的哥哥名叫蓋瑞·克洛斯。"

（備註：這段教師入戲的表演，如果教師能夠在課前，找一名學生作為助教，或者能夠找到另一位老師作為助教，來入戲成為小女孩，而教師自己則可以一直以一個隱性的船長的身份，帶領學生作為船員進行提問，課堂的戲劇效果將會更充分。而且在進行後面的環節時，教師也不用從這個小女孩的角色中出來，再進入講述故事的人，其實也就是隱形的船長的身份。）

4、如何解決

教師故事講述：

瞭解了事情的來龍去脈，船員們都沉默了，之前憤怒的船長也平靜了下來，他們把小

女孩暫時安置在一邊，眼下，如何解決這個問題成了一個難題。帶著這個女孩，不僅違法了星際法律，而且燃料消耗太大，"穿梭號"將無法順利抵達，也就無法將血清送給還在野外太空等待救援的六人團隊，就算僥倖能夠帶著她到達了，那麼回來呢？到那時，回來的燃料肯定是不夠的，那麼"穿梭號"也只有毀滅；把女孩拋出飛船，血清是肯定能夠輸送給六人團隊，既然女孩不再消耗燃料了，雖然之前"穿梭號"已經因為女孩的存在多消耗的燃料，但越儘快拋掉女孩，"穿梭號"在完成任務後還能夠順利返航的可能性就越高。可是，這只是一個小女孩，不是那些曾經其他急遣船上抓到了為了達到不可告人的目的的偷渡客，而且她剛剛從地球來，她不是故意違反法律。就在大家糾結的同時，船長突然瞄到了他們將要去救援的六人團隊成員名單，其中有個名字竟然是"蓋瑞·克洛斯"，這不正是這個女孩的哥哥嗎？

戲劇習式：Voice

自由發表意見，以目前的情況，作為"穿梭號"急遣船的船員，我們需要共同做出一個決定，究竟是拋出女孩，還是留下女孩。學生可以自由發言，闡述自己的理由即可。

5、女孩的決定

教師故事講述：

正當船長和船員們決定不下的時候，這個女孩不知道什麼時候從剛剛安置她的另外一個船艙出現在大家的面前，女孩說到："你們說的話我全部都聽到了，原來哥哥正在等待你們的救援，你們一定要救我的哥哥，至於我，我違反了法律，我願意被拋出宇宙。只是，你們可不可以再給我一點時間，我想給哥哥寫一封信，請你們幫我帶給他。"

戲劇習式：Writing

請學生各自撰寫女孩留給哥哥的最後一封信。女孩會在信中與 5 年未見，也將永遠無法相見的哥哥說些什麼？撰寫完成後，教師邀請 2-3 名同學分享信的內容。

6、最後的告別

教師故事講述：

女孩坐到了彈射倉中，這是每個急遣船都有的裝置，而今天是"穿梭號"第一次使用這個裝置，它是專門用來發射偷乘客的，偷乘客坐入彈射倉，倒數之後就會被拋入太空，從此死去消失。在按下彈射按鈕之前，每一位元船員和女孩進行了最後的告別，他們會說什麼？

戲劇習式：Image & Voice

學生作為急遣船的船員，最後和女孩告別時會說什麼，當說完之後，學生要表演他是如何按下彈射按鈕的過程，當教師發出口令"定"的時候，學生需要靜止在按動按鈕過程中的這一定格瞬間。

教師邀請 2-3 名學生做這一段的表演，隨時通過口令定格瞬間，引導學生觀察動作並分析動作的意義，以及船員所說的話意味著什麼，他為什麼最後會和女孩說這樣的話。

7、課程總結及課後任務

 教師總結：今天的故事來自於科幻故事《冷酷的等式》，教師可以複印文本，發給學生，請學生閱讀文本後，與自己今天的故事體驗相比較，就這篇故事寫一篇讀後感。

第五節：五年級·中外民族民間故事/中外經典名著導讀·教育戲劇教案示例

民族民間故事是民間文學的重要門類之一，廣義上，民間故事就是勞動人民創作並傳播的、具有虛構內容的口頭文學作品，因此很多時候，民間故事和神話一樣，往往包含著超自然的、異想天開的成分。這類故事的內容常常是老百姓關注的人物，比如俠客、清官、貪官等等，或者也有一些鬼怪志異，在這類故事中有一個共同的特點，就是一般老百姓做不到的事情，在故事中都能夠完成。因此，民間故事一般都表達了勞動人民對美好生活和美好未來的嚮往。

進入五年級下學期，學生開始接觸更深層次的閱讀，這其中很重要的一個內容就是經典名著。只是，這個階段的經典名著閱讀，往往尚不要求學生讀完整本書，而是抽出其中最具代表性的章節。因此，在用教育戲劇建構經典名著閱讀的課程時，筆者的出發點，第一是希望能夠借助教育戲劇的形式，引領學生進入名著本身創作的世界，能夠體會著作中人物角色的境遇。而這一點殊為不易，因為很多經典名著創作的歷史時代，以及它們描述的世界，與當下學生的生活經驗相距甚遠。這也導向了我的第二個出發點，就是希望能夠應用教育戲劇這樣體驗感十足的方式，說明學生走進經典名著，產生閱讀的興趣。

在創作經典名著導讀的教育戲劇課程時，採用了兩種方式：

第一種：通過對名著原著作品整體的把握，通過濃縮的方式，將整個作品的核心主題通過濃縮的故事展現，在這樣的創作中，注重的是整部作品核心想表達的主題，同時，在這樣的創作中，常常會借用根據這部文學作品所改編的影視劇作品，可以說，這樣的改編，注重的是"寫意"，而不是完全複現原著故事。比如，課程案例《魯濱遜漂流記》就是按照這一宗旨創作的。

第二種：以我國的章回體小說為代表，由於在一部長篇作品中，每個章回或者幾個章回會闡述一個獨立的故事，將這樣的故事抽取出來，做成系列課程，而每一個單課，都有自己獨立的中心與主題，它與整部名著的關聯性並不一定需要那麼強。比如，課程案例《三國演義》節選就是這一種創作模式。

中外民族民間故事課程案例《水鬼》

教學基本資訊

適用年級	五年級（上）	課時	1 課時	文本	《水鬼》
				作者	出自《中國民間故事》

故事 內容簡介	原故事參考： 1、《聊齋之王六郎》，參見網頁。 http://www.gushibaike.net/gushi/6211e45605eaq315.html 2、Joe Winston 口述英文版，講述了生活在沙河的漁夫張二，一開始被水鬼抓住，準備作為代替自己的人，向玉帝彙報。張二逃脫後，拿了水鬼的標記，沒有了標記，水鬼就不得不永遠待在沙河，於是，水鬼找到張二，威脅張二和他的妻子，張二以標記換回水鬼放過自己，並且水鬼答應以後幫張二打漁，兩人竟逐漸成為朋友。之後，水鬼幾次想要找代替的人，張二都懇求和想辦法阻撓水鬼，讓其留下。最後，水鬼因為從未殺過人，被玉帝委派為起亞玉提的城隍。
故事解讀	關於《水鬼》的故事，中國民間故事有很多不同的版本，這裡結合了《聊齋之王六郎》以及 Joe Winston 口述的一個英文版本做了新的融合改編。 　　在故事中，水鬼並不是一個惡的形象，相反，水鬼忍受著寂寞，按照玉帝的規則，完成了值守沙河的任務，終於等到了離開升遷的機會；張二與水鬼雖然一人一鬼，但兩個人建立了真正的友情，當張二面對水鬼要找一個代替者並離開的現狀時，他同樣陷入了一種選擇的困境。
探索中心	當友誼面臨考驗時，一邊是朋友的意願，一邊是自己的想法，應該如何選擇。
角色框架 與 中心任務	學生本身 中心任務為，幫助解決張二和水鬼之間的難題。
教學物資	絲質圍巾

課堂教學過程

1、張二與水鬼

教師故事講述：

　　從前，有一個漁夫名叫張二，他獨自一人住在沙河邊，靠打漁為生。沙河四周沒有村落，張二沒有朋友，因此，每天打完魚就在河邊喝酒。一邊喝一邊對著沙河說話，還會把多餘的酒灑進沙河，沙河成了張二唯一的朋友。張二不知道的是，沙河裡住著一個水鬼，每次張二在河邊飲酒說話，水鬼就在水裡聽著，時間長了，獨自住在沙河裡的水鬼就把張二

當成了自己的朋友。

有一天，張二打漁時遇到暴雨，船翻了，水流太急，眼看就要被捲入河底，水鬼救起了張二，張二這才知道原來這河裡還住著一個水鬼。從這天起，孤零零的張二和孤零零的水鬼成為了好朋友，水鬼會幫著張二打漁，張二每天會買來好酒，兩人吃魚、喝酒，好不快活。

戲劇習式：Image

學生兩人一組，用靜像展示張二和水鬼成為好朋友之後，兩人在一起的快樂生活場景。

2、玉帝新旨

教師故事講述：

就這樣過了好幾年，有一天，水鬼興高采烈的來找張二。原來，他收到了玉帝的旨意，他已經在沙河服役九年了，已經服役期滿，玉帝調任水鬼去招遠縣當土地神。只是，按照天庭的規定，水鬼必須要替玉帝找一個替代者做沙河的新水鬼才能離開。

戲劇習式：Voice

張二得知水鬼要離開，而且要找一個代替者，此時的張二心裡會怎麼想？

1、水鬼應不應該找一個"替死鬼"呢？

2、面對相處了這麼久的好朋友要離開，張二是什麼感受？

教師在教室裡隨機走動挑選學生，當走到學生面前時，以手叩桌，被叩到的學生，說出此時作為張二，自己內心的想法。

3、第一次阻止

教師故事講述：

張二問水鬼，怎麼找到替代者？水鬼說，明天會有一個小男孩來沙河游泳，他會被水草纏住，不會活著回去的。第二天，張二一大早就等在河邊，正午時分，果真有個小男孩來游泳，張二想盡辦法把這個小男孩轟走了。水鬼知道後，很生氣，他責怪張二，好不容易有一個"替死鬼"，終於可以離開這個困住自己九年的深不見底的沙河了。張二安撫水鬼，每天給水鬼準備更豐盛的魚宴，買更好的酒，張二說："有我這個好朋友，我們倆每天在一起不好嗎？"張二乞求好朋友能夠留下。"那好吧"水鬼想了想說，"那我就再等等"。

戲劇習式：Acting

學生兩人一組，一人扮演張二，一人扮演水鬼，表演二人從衝突到和好的過程。要求，表演的開始都是"水鬼怒氣衝衝的來找張二"。

4、第二次阻止

教師故事講述：

就這樣，又過了很久，有一天，水鬼又對張二說："明天我就要走了，有一個女人被丈夫拋棄了，她明天會來投河自盡，既然是她自己選擇要死，那人不算我殺的，正好成為我

的代替者。"第二天，張二早早的躲到河邊的灌木叢中，傍晚時，真的來了一個失魂落魄的女人，一頭跳進沙河，張二來不及攔阻，也跳到河裡，把這個女人重新拖上了岸，眼看張二又一次要破壞了水鬼的計畫。就在這時，水鬼從沙河裡冒了出來，拉住了這個女人，只見水鬼和張二各自拉住了女人的一隻手。

戲劇習式：Acting & Voice

教師用一條圍巾象徵投河的女人，學生兩人一組，一人扮演張二，一人扮演水鬼，兩人分別拉住圍巾的兩端，表演兩人的爭奪。（要求：兩人在拉的時候，必須要輪流說出自己的理由。）

相關提問：

1、張二為什麼一而再再而三的阻止水鬼？

2、你們認為，張二應該阻止水鬼嗎？為什麼？

3、面對最好的朋友張二對自己的再三阻攔，水鬼會如何看待？

5、如何解決

教師故事講述：

最終，水鬼還是讓投河的女人走了。可是，這件事情不能總是這樣下去，究竟應該如何解決呢？張二和水鬼都陷入了僵局。古人雲："世上安得雙全法"，你們是否可以給張二和水鬼找到一個讓他們兩人都能接受的解決方案呢？

戲劇習式：Talking

你們認為，張二和水鬼的僵局應該如何解決？（兩人是彼此唯一也是最好的朋友，水鬼已經在沙河值守很多年，好不容得到玉帝的旨意，只要找到代替者就可以離開；張二再三的阻止自己的好朋友，如果說阻止小男孩是不讓水鬼殺人，但投河的女人是自殺，並不是水鬼做壞事，面對好朋友對自己的阻攔，水鬼可以怎麼做？）

中外經典名著導讀課程案例《魯濱遜漂流記》

教學基本資訊

適用年級	五年級（下）	課時	1 課時	文本	《魯濱遜漂流記》
				作者	英/丹尼爾・笛福

故事 內容簡介	《魯濱遜漂流記》講述的是 19 歲的少年魯濱遜為了實現航海的夢想，不顧父母的勸阻，毅然放下安定舒適的生活，一次次的踏上航海征程的故事。在一次海難中，魯濱遜被困在了一座荒島，但是他並沒有被困難嚇倒，而是敢於向自然挑戰，向死亡挑戰，建帳篷、養畜牧、同野人決戰，一個人在荒島上創造了奇跡。二十八年後，重新回到闊別已久的故鄉倫敦，結束了長達近三十年的孤獨生活。 　　筆者此次創作的《魯兵遜漂流記》經典閱讀導讀課程，根據原本的《魯兵遜漂流記》的內核，靈感發端於經典影片《荒島餘生》，重新創作了一個現代魯濱遜的故事。 　　"有一群經驗豐富的探險隊員，他們在世界各地探險，他們曾經登上過世界最高峰，也去過無人的熱帶雨林，他們曾經去過各種冰川，也到過無人的沙漠，總之，世界上越是危險、越是無人的地方，就越吸引他們的腳步和目光。這一次，這群探險隊員，發現了海洋上的一個極為偏僻的孤島，它不在任何國家的領域，甚至也不在公海，就像一個被遺忘的角落。這群探險隊員做好了充足的準備，決定去一探究竟。 　　當這群探險隊員終於來到這個荒島時，他們遭遇到了島上的野獸襲擊。在他們與島上的野獸搏鬥時，突然出現了一個野人，這個野人通曉各種野獸的語言，他說明探險隊員們化險為夷。 　　探險隊員們發現，雖然這個野人不會人類的語言，但是他似乎能夠理解大家在說什麼，大家對這個野人也很好奇，不知道他到底是人還是動物，在荒島上怎麼會有這樣一個人在生存。為了幫助探險隊員們，野人帶著大家回到了自己的住處。 　　在野人居住的山洞裡，探險隊員們無意中發現了一些現代文明的東西，而且這些東西按照年代來看，應該是差不多 20 年前的電子設備。但是野人無法用探險隊員們明白的語言表達，大家也不知道這些東西從何而來。在這些東西中，探險隊員們發現了一部舊式的手機，大家好不容易通過這次探險帶來的發電裝置，打開了這部手機，發現這部手機裡留存著一些 20 年前的記錄。記錄表明，原來這個野人是在 20 年前一場空難的遇難者，他流落到了這個荒島，嘗試和外界求助，但是都失敗了，手機裡記錄了這些過程，但因為沒有電了，記錄也就中斷了。在記錄中，大家還發現，這個野人原來的名字

	叫查克，曾經是聯邦航空公司的金牌飛行員。這時，探險隊中的一個成員，越發的激動起來。原來，這名探險隊員，和查克是同鄉，20年前，查克的飛機失事，搜救隊四處搜救未果的新聞，在當地非常的轟動，這名探險隊員還曾經去探望過查克的父母，雖然最近幾年沒有聯繫，但這名探險隊員知道，查克的父母一直都在故鄉的老房子裡生活，兩位老人對於一直沒有找到查克的事情耿耿於懷。此時，知道了野人的身份，探險隊員們陷入了沉思，要不要在返程時，將查克一起帶回人類社會，讓查克去和父母團聚。"
故事解讀	此次作為導讀的故事素材，是筆者結合笛福的原著小說《魯濱遜漂流記》中的魯濱遜以及電影《荒島求生》中湯姆·漢克斯扮演的主人公查克的故事，重新編創的。 在這次的故事解讀中，筆者希望學生探討的中心是人與社會的關係。在這個過程中，我們聚焦在三個中心問題上： 1、一個人在荒島上如何生存？ 2、當經過了20年，查克又有機會回到人類社會時，他會如何選擇？ 3、經過了20年，當查克已經喪失了人類社會的社會性之後，他還應不應該回到人類社會？
探索中心	人與社會的關係。
角色框架 與 中心任務	有豐富野外探險經驗的探險隊員 中心任務為，作為探險隊員，要不要把脫離了人類社會20年、喪失了人類社會生存能力的查克重新帶回人類社會。
教學物資	探險家探險的短視頻、A4紙、彩筆、大白紙、手機記錄（用大白紙寫好）、入戲查克時的裝飾道具、貝爾勸說查克時用到的幾張手機照片。

课堂教学过程

1、準備探索荒島的探險隊員

教師故事講述：

（教師展示一段事先準備好的探險家探險的視頻。）有這樣一群探險家，他們組成了一個探險小隊。到世界各個人跡罕至的地方探險。他們去過世界最高峰，去過有各種危險生物的雨林。總之，他們是一群有著非常非常豐富的探險經驗，去過很多地方探險的人。

相關提問：

就你們所知，這群探險隊員還去過哪些地方探險嗎？（請學生口頭說幾個就可以。）

教師故事講述：

這一次，這群探險隊員們，他們準備去探索一個無人知曉的荒島。這個島不屬於任何的國家，甚至在地圖上都很難找到，當這群探險隊員們搜索到這個島的時候，他們都非常的興奮，為了這一次的探險，他們必須要做好充足的準備。

戲劇習式：Talking & Writing

為了去這個荒島探險，探險隊員們需要做哪些物資準備和技能準備？教師將班級學生

分為 6 人組（根據班級實際座位分組情況），每一個大組需要創建出一個探險隊員們需要做的技能以及相應的物資準備。教師可以舉一個例子：比如，探險隊員們需要能夠辨別方向，那麼為了在荒島上能夠辨別方向，需要準備指南針等辨別方向的東西。學生在組內完成創建，並寫在 A4 紙上，教師請小組代表進行分享。

2、獸口逃生

教師故事講述：

做好了充足的準備，探險隊員們出發了。當他們終於到達這個無人的荒島時，遭遇了這個島上的野獸攻擊。探險隊員們從未見過島上的這些野獸，在被野獸攻擊的過程中，遇到了很大的危險。就在千鈞一髮的時候，突然出現了一個野人，會與野獸交流，他幫助探險隊員們化解了危機。

戲劇習式：Acting

學生 2 人一組，用表演的方式，表演野人是如何與野獸交流溝通，幫助探險隊員化解危機的。

3、野人形象

教師故事講述：

野獸攻擊的危機解除了，探險隊員們驚魂未定又松了一口氣。這時他們才仔細看清楚這個幫助和救了自己的野人。

戲劇習式：Drawing

牆上的角色。教師在黑板上張貼一張大白紙。請學生通過發言的形式，說出探險隊員們看到的野人的特徵（包括外貌特徵、著裝等），教師根據學生們的發言，在白紙上畫出野人的形象。

4、野人的生活

教師故事講述：

探險隊員們發現，這個野人雖然不會說人類的語言，但是他似乎能夠聽懂探險隊員們在說什麼，而且他似乎也一直在嘗試，用大家能夠理解的方式去和探險隊員們溝通。為了防止探險隊員們不會再被野獸攻擊，野人帶著探險隊員們回到自己的住處。探險隊員們都很好奇，野人是如何一個人在這個危機四伏的荒島上生存的。

戲劇習式：Drawing & Acting

創建野人的生存環境和生存方式。將學生分為 6 人一組，每一組要創建一個物件，將這個物件畫在 A4 紙上，這個物件代表了野人遇到的一個生存困難，然後用默劇表演的方式演出野人是如何克服這個困難。小組創建後，教師邀請小組進行分享。

（教師舉例：物件——海水，困難——海水如何變成淡水，默劇表演——燒熱海水用大片樹葉擋住水蒸氣收集水蒸氣冷卻後的淡水。）

5、現代文明的痕跡

教師故事講述：

在野人居住的地方，探險隊員們在角落裡無意間發現，竟然有一些現代社會的東西，比如說一塊已經掉了指針的手錶，比如還有一塊很大的白色的板，看形狀好像是飛機的機翼的殘骸，這些東西，看起來都很舊，像是十幾二十年前的東西。但是當探險隊員們問野人這些東西是從哪裡來的時候，這個野人都是一副茫然的表情。（這一點一定要交代出來，非常重要。）

戲劇習式 1：Talking

探險隊員們還發現了一些什麼現代社會的東西？請學生口頭說幾樣。

相關提問：

為什麼在野人生活的地方會有這些現代社會的東西？而且是十幾二十年前的？

這些東西會是野人的嗎？如果是野人的，為什麼他完全不記得了？（通過提問引導學生推測野人的來歷。）

教師故事講述：

在這些東西當中，探險隊員們發現了一部差不多是二十年前的舊手機，探險隊員們用自己攜帶的智慧充電設備，想方設法打開了手機。發現了手機上的一條條記錄。通過這些記錄，探險隊員們終於弄清楚了，原來這個手機的主人就是這個野人，這個野人叫查克，他是一次飛機失事遇難後流落到這個荒島的。

戲劇習式 2：Writing

教師用事先準備好的道具展示手機上的幾條記錄。

第一條：這是我在飛機失事遇難後，漂流到這個荒島上的第三個黑夜。我的衣服都破了，鞋子也不見了，又餓又渴，剛剛很遠很遠的海上，好像有輪船的燈光，可是他們聽不見我的呼救。

第二條：今天我終於想出了辦法 "鑽木取火" 了，明天我要多找一些樹枝生火，看看火大一點，能不能讓人發現我。

第三條：雖然我非常節省手機的用電，但手機還是完全沒電了，我不知道我在這個島上還能活多久……

請學生接著創建手機上可能還存在著什麼樣的記錄，寫下後進行分享。

戲劇習式 3：Image & Voice

將學生分為 6 人一組，請學生根據教師展示的幾條記錄，在小組內討論，這個野人，在飛機失事遇難流落荒島後，曾經做過哪些努力想要離開荒島，當這些求救的嘗試一次次都失敗之後，他發生了什麼樣的心理變化。要求學生用三組靜像，表現查克在多次求救和試圖離開荒島的努力失敗後，發生的變化。三組靜像，由組內的 3 名同學分別表演，要體現查克的內心變化。教師邀請幾組同學進行展示，展示時，展示的 3 名同學，按照時間順序排列，用靜像展示出查克在求救和試圖離開荒島的嘗試失敗後的變化。教師可以進行思

維追蹤，進入畫面，此時的查克心裡在想的是什麼。

6、查克拒絕回去

教師故事講述：

探險隊員們通過這一個個的蛛絲馬跡，終於完全弄清楚了野人查克的來龍去脈。這時，探險隊員中的其中一名，異常的激動起來。原來，這名叫做貝爾的探險隊員，正巧是查克的同鄉。當年查克是全國知名的飛行員，曾經是家鄉的驕傲，當時飛機遇難和搜救查克的新聞，佔據了各大電視臺社會新聞的頭條，家鄉的人都很關注。貝爾知道，查克的父母當時一直在請求各種搜救隊搜索查克，20多年過去了，查克的父母已經是快90歲的老人了，他們還生活在家鄉。如果查克能夠回去，對晚年的父母來說，該是多麼大的幸福和安慰。

戲劇習式：教師入戲 & Acting

教師入戲成查克。用一個裝飾道具表明入戲。邀請一名學生，以貝爾的身份，跟查克交流，告訴查克來龍去脈，要求查克跟自己回家鄉。

在這段教師入戲表演開始之前，教師可以要求表演貝爾的學生在表演中要做到以下幾點：

① 努力嘗試讓查克回憶起自己的身份。

② 告訴查克他的父母還活著，父母已經很老了。

③ 不斷勸說查克能夠跟自己回家鄉，去見自己的父母。

④ 為學生提供幾張儲存在貝爾的手機裡的照片，這幾張照片是查克家鄉的照片（比如查克上學的學校、街道商場、社區運動場、最重要的是有一張貝爾和查克父母幾年之前的合影），學生在勸說查克時可以運用這些照片。

教師在入戲時，需要做到的幾點是：

① 在貝爾的講述下，似乎回憶起了什麼。

② 不可以用語言表達，只能用動作和表情體現查克的心理活動。

③ 查克一直要拒絕貝爾帶自己回家鄉的建議。

最終教師入戲停在查克拒絕回到原本的家鄉（人類社會）。

7、要不要帶查克回去？

教師故事講述：

被查克拒絕的貝爾非常的生氣惱火，也很無奈，他不能理解查克為什麼不願意回去見自己年邁的父母。

相關提問：

為什麼查克不願意回到家鄉，不願意回到人類社會？

教師故事講述：

雖然貝爾非常的堅持，但探險隊員們的內部也發生了意見分歧。有的人贊同貝爾，一定要帶查克回人類社會，有的人持反對意見。

相關提問：

究竟該不該帶查克回到人類社會？

戲劇習式：Talking

就"該不該帶查克回到人類社會"，探險隊員們聚在一起，進行了激烈的討論。請學生表達自己的觀點並展開辯論。

8、總結討論

教師故事講述：

不管查克做出什麼樣的選擇，這樣的人生經歷都是非常獨一無二的。我們對查克這樣經歷過荒島求生的人，常常用一個專門的名稱來稱呼他們，這個稱呼來自於一部經典的文學著作。

相關提問：

哪位同學知道這個稱呼是什麼？來自於哪部經典名著呢？

我們會稱呼他們為"魯濱遜"。這部經典著作就是《魯兵遜漂流記》。那麼在這部經典著作中的魯冰遜又有著怎樣的經歷呢？和我們今天故事的主人公查克一樣嗎？同學們可以通過閱讀去探索魯濱遜的故事。

課後閱讀任務：

在名著《魯濱遜漂流記》中，魯濱遜經歷了幾次航海？

每次航海都經歷了什麼？

哪一次航海對他的人生產生了巨大的影響？這個影響是什麼？

請學生做《魯濱遜漂流記》的閱讀筆記。

中外經典名著導讀課程案例《三國演義》

《三國演義之三兄弟》教學基本資訊

適用年級	五年級（下）	課時	1 課時	文本	《三國演義》章節
				作者	明/羅貫中
故事 內容簡介					

<table>
<tr><td>適用年級</td><td>五年級（下）</td><td>課時</td><td>1 課時</td><td>文本</td><td>《三國演義》章節</td></tr>
<tr><td colspan="4"></td><td>作者</td><td>明/羅貫中</td></tr>
<tr><td rowspan="1">故事
內容簡介</td><td colspan="5">

　　三國時代的故事，著重表現的是亂世中多個政治集團之間錯綜複雜、緊張尖銳的鬥爭，尤其是魏、蜀、吳三國的興衰史。

　　因為是《三國演義》的經典名著導讀課，為了儘量集中在想要探討的中心上，所以筆者結合了《三國演義》中的內容，進行了改編，並對相關的地名、人物名字等都進行了虛構。

　　"故事發生在很久以前的戰亂年代，那個時候，有一個叫做大華的國家，因為皇帝的懦弱無能，國家被顛覆，變得四分五裂，農民起義不斷，百姓民不聊生。因此，在這個國家，有很多權臣，也有很多地方的諸侯，都在爭權奪利，想要重新建立一個新的國家，自己當皇帝。在這樣的環境下，有一個叫做任義的皇族遠親後裔，看到這樣的現狀，非常的心疼老百姓，他想要重新恢復和統一大華，讓百姓重新過上安居樂業的日子。可是此時的任義，只不過是一個不起眼的小官，什麼也做不了。機緣巧合之下，任義結實了鐘勇和郝爽兩位朋友，三人非常投緣，對國家的政治現狀有著相同的認識，鐘勇和郝爽也非常佩服任義恢復大華的想法，三人成為了非常好的朋友。於是三人決定結為異姓兄弟，為共同恢復大華的大業而奮鬥。

　　這三個兄弟，有勇有謀，很快就發展出了自己的一支部隊，有很多有識之士也加入了他們恢復大華的事業。這項事業艱難而危險，三兄弟常年的征戰，遇到過很多很多的危險，共同經歷了很多很多的出生入死，三人都是相互扶持才堅持下來的。

　　經過了多年的征戰，終於，任義成為了群雄當中最大的霸主之一，此時，只剩下一個叫做曹吳的霸主在於任義爭霸，如果能夠打敗曹吳，任義就能夠完成光復大華的偉大事業了。任義與曹吳爭鬥多年，因為佔據了一個叫做宜城的兵家必爭之地而略處於上風。為了給敵方製造聲勢上的壓力，弘揚自己的士氣，任義在兩位兄弟、一眾大臣和追隨者的建議之下，決定率先稱帝，建立了新的大華。

　　任義是一位非常嚴明的君主，他知道，鐘勇和郝爽是跟著自己從最初時一起開始打天下的元老，他也知道，歷史上有很多因為公私不分而導致國家敗忘的例子，而他也不想因為國家而傷害跟著自己這麼多年的兄弟。為此，在建國之初，任義就制定了非常嚴明的國家律法，不管是誰，都必須遵守國

</td></tr>
</table>

	家律法，包括他自己本人也不例外。因為是在戰亂年代，又是建國初期，在國家的律法中，尤其是對軍隊的律法，有非常嚴密的規定。 　　任義複國稱帝之後，此時的宜城對於大華來說，是最重要的地方。派任何人鎮守，都讓他放心不下，唯有自己的結義兄弟鐘勇能夠擔此大任。鐘勇也義不容辭的去為大哥分憂。誰知，因為鐘勇的一時輕敵和部下的背叛，宜城被曹吳的軍隊攻破。鐘勇節節敗退，最終被曹吳軍隊擒獲並斬殺。 　　得知了這一消息，郝爽力主要出兵為二哥報仇。然而，朝堂上的所有大臣都分析了種種情況，都一致反對這一建議。此時，作為君主的任義陷入了困境。 　　最終，任義作為君主，決定聽從大臣們的建議，以國家利益為先，暫不發兵討伐曹吳。可是，郝爽不滿任義的這個決定，他誓死要為自己的好兄弟報仇，於是私自帶兵討伐曹吳，結果大敗而歸，險些被俘。然而，好不容易逃回來的郝爽，因為違抗了國家律令，按照軍法律令，理當斬首。此時，作為君主同時也是作為郝爽出生入死的兄弟的任義，面對國家軍法律令、大臣們的主張，任義陷入了決策的困境。畢竟他已經失去了鐘勇這個兄弟，他們兄弟三人曾經訂立過誓言。但是最終任義還是以軍法處置殺掉了郝爽。"
故事解讀	這節課的藍本選取了《三國演義》中桃園三結義、以及從劉備成為漢中王之後，關羽丟失荊州開始直到劉備為關羽復仇最終死在白帝城的一系列章節故事，重新進行演化。 　　目的就是想要探討劉備（也是故事中的任義），作為君主，當他在面臨關於國家的重要決定時，是從國家的利益出發，還是從人的情感出發。是什麼在影響他的決定。
探索中心	一個人所處的身份、位置是如何影響他所做的決定。是什麼影響了我們做的決定。或者我們做出的決定會受到哪些因素影響？
角色框架 與 中心任務	能夠客觀進行評價的歷史評論家。 　　中心任務為，作為歷史評論家，給任義做出一個客觀的歷史評價。
教學物資	A4紙、馬克筆、鼓和鼓錘、音效錄製、法典道具、劍

課堂教學過程

1、故事主題導入

　　教師話題導入：

　　教師詢問學生都知道一些中國歷史上哪些比較著名的君王，這些君王之所以能夠被世人所銘記，他們都做了些什麼？

　　相關提問：

　　那你們認為這個君王是怎樣的一個人？為什麼？

　　教師故事講述：

我們今天的故事也跟一個君王有關，可能跟你們所知道的一些皇帝的故事或者歷史的時期有類似的地方，但絕對是一個新的故事。故事裡的皇帝為百姓做了很多事，大家都說他是個好皇帝，但是因為他沒有出兵為自己的結義兄弟復仇，所以有人評價他是一個無情無義的皇帝。

我想讓你們走進這個皇帝的故事，以一個客觀的歷史評論家的身份，對他做出客觀、公正的評價。

2、三兄弟的誓言

教師故事講述：

那個皇帝出生在戰亂年代，那個時候國家變得四分五裂，農民起義不斷，百姓民不聊生。百姓最常聽到的，就是這樣的聲音——（教師播放音效：戰鼓聲、打殺聲。）

在這樣的環境下，有一個叫做任義的皇族後裔，非常心疼老百姓，他想要恢復國家統一，讓百姓重新過上安居樂業的日子。機緣巧合之下，任義結實了鐘勇和郝爽兩位朋友，三人非常投緣，對國家的政治現狀有著相同的認識，同時一起征戰沙場。

沙場上，幾兄弟出生入死，經歷了很多生命危機的時刻。

戲劇習式1：Image & Acting

戰場上的三兄弟會經歷哪些生命危機的時刻（預設：被箭射殺、斷糧、重病、被石頭砸到等）？教師邀請同學們討論。

小組討論後，教師邀請所有同學起立，3人或4人一組以靜像的形式還原一個他們討論的三兄弟生命危機的時刻。

當聽到鼓聲響起時，學生需要將這個生命危機的時刻從靜像變成活動起來，讓教室就像真的戰場一樣，學生也可以說話。當再聽到鼓聲的時候，則回復靜止。

教師故事講述：

經歷了危機的三兄弟，立下了誓言。

戲劇習式：Writing & Acting

創建三人結為異姓兄弟時對彼此許下的誓言。創建完成之後，教師邀請3-5名同學，口頭分享自己創建的三兄弟之間的誓言。要求分享的時候，要用莊重的語氣表演出來。也可以挑出一句誓言請全班一起讀。

3、任義稱帝，制定軍隊管理法典

教師故事講述：

經過了多年的征戰，終於，任義成為了群雄當中最大的霸主之一，也建立了自己的帝國。因為當時戰爭並沒有結束，所有的國家都需要依靠軍隊來發展壯大和抵禦外敵。所以任義制定了當時軍隊管理的法典。（教師出示法典——法典中記載著軍隊管理的制度。）

戲劇習式：

請每個同學寫下2-3條仁義制定的軍隊管理的制度。

教師請幾位同學分享一下制度，將這些制度貼在黑板上，還可以事先準備一條："沒有國家的允許不能調動軍隊出征。"如果學生有說，則強調，如沒說，則補充。

4、宜城丟失，鐘勇被殺

教師故事講述：

任義稱帝之後，宜城是這個國家最重要的地方。派任何人鎮守，都讓他放心不下，唯有自己的結義兄弟鐘勇能夠擔此大任。誰知，因為鐘勇的一時輕敵和部下的背叛，宜城被敵人的軍隊攻破。鐘勇節節敗退，最終被敵人的軍隊擒獲並斬殺，敵人的軍隊將任義二弟的頭都砍了下來。

剩下的士兵帶著二弟的劍回到了城邦，並且把劍交給了任義。

戲劇習式：Acting or Voice

這個時候任義俯瞰他的大臣和他的江山。他輕輕的撫摸著這把劍。讓孩子們做出撫摸劍的動作。他是如何撫摸這把劍的。他會對劍說什麼？邀請 2-3 個學生做出這個戲劇時刻。

也可以邀請所有學生成為任義，教師拍到誰，誰說出任義此時心裡的話。

得知了這一消息，郝爽力主要出兵為二哥報仇。他想著當時三兄弟的誓言，眼中噴著熊熊烈火來到了任義面前。但是不管郝爽怎麼勸說任義出兵，任義都以各種理由拒絕了他的請求。

相關提問：

郝爽是如何勸說任義出兵的？

任義又是以什麼具體的理由拒絕的？

戲劇習式：Talking & Acting

兩兩一組討論上述問題後，教師請 2 組上來展示郝爽勸說任義的時刻。

此處表演的限制：1、提示學生記住任義的皇帝身份；2、鼓勵學生除了對話外，可以發展動作；3、當郝爽見任義的時候，任義手中拿著鐘勇的劍。

（教師提示：在鐘勇和任義對話後，所有的同學可以向任義君王表達自己的觀點。如果你同意出兵，就舉手示意你有話要說；不同意也可以說，但是不同意的話，一定在發表意見前說"請皇上三思"，同時一定先舉手示意。）

相關提問：

作為一個君王，任義的顧慮到底是什麼？

5、尾聲

教師故事講述：

任義最終沒有出兵報仇。二弟的屍首流落異國他鄉，回不到自己的祖國。郝爽因為不滿任義的這個決定，對任義頗有微詞。不明就裡的一些大臣和百姓也對任義紛紛議論，說他不管兄弟情義，是一個無情無義的君王。

相關提問：

我特別想知道，一個人的決定到底受哪些因素影響？

6、如何評價任義

教師故事講述：

先人做的決定，後人來評說，我知道你們通過剛剛的探討學習，看到了一個人做出決定的艱難。每個人境遇不同，所做出的決策也有差異。楷模也好，冷酷也好。我們現在來重新通過我們的認知和理解任義這個行為，無關對錯，但是儘量客觀和多重的角度來詮釋。作為歷史評論家，你們會給出什麼評價？

戲劇習式：Writing

請學生書面寫出自己會如何看待這個叫做"任義"的君王？會如何評價他的行為。為這位君主寫一段評論。

7、總結並導入閱讀

教師總結：

今天我們的故事，脫胎於經典名著《三國演義》。有沒有同學能夠猜到，今天我們故事中的人物，對應的是《三國演義》中的哪些人物？今天故事中的情節，有哪些與《三國演義》中的哪些故事情節類似？

課後任務：

教師可以請同學們根據前面體驗的故事內容，來談一談自己所瞭解的《三國演義》。之後教師可以揭曉，前面體驗的故事來自於《三國演義》中的桃園三結義、關羽大意失荊州、張飛為報仇被部下斬殺、劉備伐吳敗走白帝城等。請同學們課後去閱讀這些相關的章節，撰寫閱讀筆記。

《三國演義之關羽與曹操》教學基本資訊

適用年級	五年級（下）	課時	1課時	文本	《三國演義》章節
				作者	明/羅貫中

故事 內容簡介	東漢獻帝建安四年十二月，正當曹操部署對冀州牧袁紹作戰之時，原依附曹操的劉備襲斬徐州刺史車冑，又擊敗曹操派去討伐的司馬長史劉岱軍，據有徐州、下邳(今江蘇睢寧西北)等地，背叛曹操，回應袁紹。 　　建安五年，曹操親率大軍東征劉備，劉備倉皇應戰，大敗於小沛，生死下落不明，曹操接著攻下下邳，擒獲關羽，然而，曹操並沒有殺掉關羽，而是出於愛才惜才之情，希望關羽投降。 　　關羽為保護二位嫂嫂（劉備夫人），不得已在曹操大將也是關羽好友張遼的勸說下投降曹操，但關羽在投降時提出了三個條件：一，只投降漢朝（漢獻帝）而不是投降曹操；二，要求曹操照顧好劉備的兩位夫人；三，一旦得知劉備下落和消息，一定要回歸劉備。 　　曹操原本就愛惜關羽之才，關羽願意歸降，曹操原本非常開心，但聽到關羽的三個條件，無論如何不願答應第三個條件。張遼勸說曹操，先暫且答應，讓關羽留下來，只要曹操對關羽比劉備更好，關羽就會歸順曹操。果然，關羽投降之後，曹操封關羽為漢壽亭侯（爵位），賜赤兔馬，上馬金，下馬銀，賜錦衣，厚待關羽。 　　不久，袁紹起兵攻打曹操，曹操被圍白馬，麾下大將皆不敵袁紹，曹操請關羽出戰，關羽接連斬顏良、誅文醜，解了曹操的白馬之圍，為曹操立下大功，也算是報答了曹操對自己的知遇和不殺之恩。 　　就當事情這樣順理成章的進行時，突然，關羽得到了劉備的消息，因此立即向曹操請辭，但三次曹操都避而不見，最後，關羽只能不辭而別。由於沒有得到曹操的手諭，因此一路之上遭到了層層攔阻，但關羽憑藉一己之力，過了五個曹操所轄關隘，立斬曹操六員大將。從此關羽又重新回歸劉備，成為蜀漢與曹魏抗衡的主力大將。 　　西元208年，孫劉聯軍與曹操展開赤壁大戰。西元209年初，曹操在赤壁之戰中大敗，倉皇而逃。劉備的軍事諸葛亮，部署張飛、趙雲等大將各路圍堵，意欲生擒曹操，唯獨沒有安排關羽。關羽質疑，原來諸葛亮擔心關羽曾經受過曹操的恩惠，會不忍心捉拿曹操。關羽立下軍令狀，自請于華容道圍堵曹操，若放過曹操，將自領軍法。果不其然，曹操果真敗走華容道，關羽一夫當關、萬夫莫開，然而，面對曹操以昔日之恩情希望關羽放自己一馬，關羽起先說自己斬顏良、誅文醜已經報答過曹丞相之恩，然而曹操提到關羽過五關時斬殺了自己的六員大將，關羽念及此，又看到曹軍在寒雨中衣衫襤褸，人困馬乏，又看到自己昔日的好友張遼，於是動了惻隱之心，在華容道

	放走了曹操。
故事解讀	關羽和曹操之間的關係，在《三國演義》中是非常複雜的。二人身處敵對陣營（蜀漢與曹魏），在戰場上可以說是不是你死就是我活的敵人關係。然而，曹操對關羽有擒而不殺，愛才惜才的知遇之恩，關羽也為曹操立下了巨大戰功，即便如此，仍然"身在曹營心在漢"，當關羽得知了劉備下落後，依然選擇離開曹操，並斬殺了曹操六員大將，回歸劉備。至此，關羽可以說已經報答了曹操的恩惠，也並不算背棄曹操（因為在投降曹操之前，關羽就與曹操約定一旦找到劉備就要離開）。可以說兩人之間的"恩怨"已經兩清。 　　然而，在赤壁之戰戰敗，曹操敗走華容道時，關羽不顧自己身處的蜀漢的利益，不顧自己與諸葛亮立下的"放走曹操將以軍法論處"的軍令狀，還是在曹操提及過去的恩情時，放走了曹操。 　　在以往對《三國演義》這一段故事的解讀時，重點都落在關羽的"義"之上，認為關羽知恩圖報，寧可以自己的性命（軍令狀）去成全曹操，但今天我們希望從這個故事中，再引導學生去討論一下關羽的這種做法，我們把焦點聚集在"報答"這個點上，關羽放走曹操的這一報答行為，從小處說，是違背了在出戰前與諸葛亮的約定，是破壞契約（軍令狀）的行為，從大處說，是不顧國家利益，而滿足自己個人所謂"報恩"的私念，實際上是個人與國家之間的利益衝突，而關羽選擇了犧牲國家利益成全了自己作為一個人的所謂"義"。而戰敗的曹操，在華容道時，數次言語提及當初自己對關羽的恩惠，也有"挾恩圖報"之嫌。 　　所以，在這個故事中，筆者並不想學生只進行簡單的評判，既不想如我們傳統的認知中對關羽"義"的形象的讚揚，也不想走向另一個極端去批評關羽這種不顧國家利益的行為（也有很多分析，認為諸葛亮是故意讓關羽放走曹操，既符合當時的天下局勢和蜀漢的利益，也符合諸葛亮的治軍目的），所以，我們希望通過這個故事，來討論這其中涉及到的方方面面的複雜性，它的複雜性就在於，這種選擇沒有對錯之分，所謂的個人選擇，有著背後複雜的境遇。當我們在討論"報答"時，不是簡單的"滴水之恩當湧泉相報"，而是能夠去思考報答的方式，報答的程度，報答背後所涉及到的更複雜的人的境遇。
探索中心	探討"報答"背后人的境遇。
角色框架 與 中心任務	學生本身 中心任務是： 　　引導學生思考和討論關於"報答"這一中心，思考"報答"人的境遇。 　　啟發學生用思辨的角度去挑戰現有的既定觀念（如對關羽的評價就是"義"），能夠從辯證的角度去思考和探討問題。
教學物資	殘破污濁的"劉"字戰旗、關羽標誌性的的帽子或鬍鬚（教師入戲用）、

	A4 紙、馬克筆、一件長袍（或者用大圍巾替代）、信件、膠帶。

課堂教學過程

1、曹操擒獲關羽

教師故事講述：

東漢時期，諸侯割據，劉備與關羽、張飛桃園三結義，但勢單力薄，一開始只能靠依附于曹操、袁紹，臥薪嚐膽，謀求壯大。

東漢獻帝建安四年十二月，正當曹操部署對冀州牧袁紹作戰之時，原依附曹操的劉備襲斬徐州刺史車冑，又擊敗曹操派去討伐的司馬長史劉岱軍，據有徐州、下邳(今江蘇睢寧西北)等地，背叛曹操，回應袁紹。

建安五年，曹操親率大軍東征劉備，劉備倉皇應戰，大敗於小沛，生死下落不明，曹操接著攻下下邳，擒獲關羽。

關羽被曹操軍隊包圍，原本可以突圍，但是為了保護劉備的二位夫人，只能任憑曹軍的刀劍架在自己的脖子上，而此時已經命懸一線的關羽，並不在意自己的生死，但見曹軍戰馬將寫有"劉"字的戰旗踩在蹄下，便拼死去奪旗。

戲劇習式：Acting

表演關羽奪回劉備的"劉"字戰旗後，會對戰旗做什麼。教師根據學生所表演的關羽對戰旗所做的動作進行動作的提問，引導學生觀察動作並思考。

相關提問：

關羽為什麼在乎被曹軍人馬踩在腳下的"劉"字戰旗？

關羽對戰旗的動作（學生創建）說明了什麼？為什麼他會這麼做？

2、擒而不殺，曹操勸降

教師故事講述：

曹軍俘獲了大將關羽，曹軍陣營士氣大漲，只要誅殺關羽，劉備就會有如斷臂之痛。然而，曹操卻不想殺死關羽，反而不斷派手下將領來勸關羽歸降。

戲劇習式：教師入戲 & Acting

教師入戲關羽，學生入戲曹軍將領前來勸降。在教師入戲之前，教師先請學生思考，作為曹軍的將領，將如何勸降關羽，要知道關羽與劉備是結義的兄弟，對劉備非常的忠心耿耿，而曹操是劉備的敵人，如何才能說服關羽投降曹操。

而教師在入戲後與學生表演的曹軍將領的對話中，一開始，學生估計會說一些流於表面的勸降的理由，進入到對話的中段時，教師需要通過臺詞給出如下關鍵資訊：

⑴ 關羽寧死不降曹，要殺要剮悉聽尊便，但戰前劉備曾將二位夫人的安危託付於自己，所以自己現在苟活是為了替劉備兄長保護二位嫂嫂安全。

⑵ 提出關羽歸降的三個條件：第一，此次歸降不是歸降曹操，曹操只是東漢獻帝的大臣而已，自己歸降的是漢帝，也是劉備的宗親；第二，歸降後曹操要善待照顧劉備的二位夫人；第三，日後得知劉備的消息後，曹操必須要放關羽回到劉備身邊。只有答應這三個

條件，關羽才願意歸降。

當教師入戲關羽提出這三個條件後，可以對入戲曹軍將領的學生說："請你們回去轉告曹丞相，要想關某人歸降，三個條件缺一不可。"

之後，教師即刻出戲。

相關提問：

你們覺得曹操會答應關羽的條件嗎？

（教師帶領學生一一分析關羽的這三個要求，學生發表自己觀點，關羽的這三個條件對曹操來說意味著什麼？其中哪個條件最為苛刻？曹操會不會答應，為什麼？）

3、曹操籠絡關羽

教師故事講述：

曹軍大將紛紛勸曹操不要答應關羽的條件，直接殺了他以絕後患，但曹操竟然接受了關羽的條件，連最苛刻的第三條都答應了。

相關提問：

曹操為什麼會答應關羽的條件？

為什麼不殺關羽而一定想要他歸降？

關羽為什麼對於曹操來說這麼特別？

教師故事講述：

不僅如此，曹操為了能夠打動、籠絡關羽誠心歸順自己，用的很多方法去感化關羽。

戲劇習式：Drawing

創建曹操嘗試不斷打動關羽試圖讓關羽誠心歸順自己的做法。曹操為此都做了什麼？學生將想法畫下來。完成後教師邀請學生展示並分享。

4、錦袍

教師故事講述：

曹操為了想要關羽的誠心歸順，除了剛剛你們提到的那些，還封了關羽為漢壽亭侯，賜給他赤兔馬，上馬金，下馬銀，不僅如此，曹操還把自己吃的珍貴的鹿肉趁熱讓人給關羽送去，還送給關羽跟自己一樣的錦袍。可是，關羽總是把曹操送的錦袍穿在裡面，外面再穿上一件非常舊的長袍。每天晚上，關羽都會仔細的將這件舊長袍疊好，第二天又會穿上。

戲劇習式：Acting

表演關羽是如何每天脫下這件就長袍，如何疊這件就長袍的。教師邀請幾名同學上臺表演，教師引導學生觀察，並根據學生的動作進行動作意義的分析。

相關提問：

為什麼關羽將曹操賜的華麗的錦袍穿在裡面，而外面還是穿著劉備曾經送的舊長袍？

對於關羽來說，這件舊長袍有什麼意義？

5、關羽立功報答曹操

教師故事講述：

不久，袁紹起兵攻打曹操，曹操被圍白馬，麾下大將皆不敵袁紹，曹操請關羽出戰，關羽接連斬顏良、誅文醜，解了曹操的白馬之圍，為曹操立下大功，也算是報答了曹操對自己的知遇和不殺之恩。

就當事情這樣順理成章的進行時，突然，關羽得到了劉備的消息，收到了劉備的來信，原來劉備在小沛兵敗後，並沒有死，而是被袁紹收留。因為關羽斬殺了顏良、文醜，劉備才知道原來關羽一直在曹操營中。

戲劇習式：Acting & Voice

"靜-動-靜"表演+思維追蹤。教師邀請2-3名學生，用"靜-動-靜"的方式表演關羽收到劉備來信，得知劉備下落時的場景。教師可以在兩個"靜"的時刻進入畫面進行思維追蹤，此時關羽最想說出來的一句話是什麼。

6、關羽三次請辭

教師故事講述：

得知了劉備消息的關羽，在曹營一刻也待不下去了，他去找曹操請辭，請曹操遵守之前的承諾，給他手諭，讓他回到劉備身邊。然而，三次曹操都緊鎖大門，避而不見。沒有曹操的手諭，關羽無法順利通過一路上的曹軍關卡，回去找劉備的路將會充滿危險。然而，關羽去意已決，他給曹操留下一封信，趁著夜色，帶著二位嫂嫂悄悄的不辭而別。

戲劇習式：Writing

創建關羽給曹操留下的書信內容。關羽會在信中對曹操說些什麼？創建完成後，教師邀請2-3名以關羽的口吻念出自己留給曹操的辭別信。

相關提問：

關羽為什麼會在信中寫這樣的內容？

曹操收到關羽的留書，知道關於不辭而別，會有什麼樣的心情和想法？

7、軍令狀

教師故事講述：

關羽不辭而別。由於沒有得到曹操的手諭，因此一路之上遭到了層層攔阻，但關羽憑藉一己之力，過了五個曹操所轄關隘，立斬曹操六員大將。這就是我們常說的"過五關、斬六將"，從此關羽又重新回歸劉備，成為蜀漢與曹魏抗衡的主力人將。

西元208年，東吳孫權和劉備，聯合與曹操展開赤壁大戰。西元209年初，曹操在赤壁之戰中大敗，倉皇而逃。劉備的軍師諸葛亮，部署張飛、趙雲等大將各路圍堵，意欲生擒曹操，唯獨沒有安排關羽。關羽質疑，原來諸葛亮擔心關羽因為曾經受過曹操的恩惠，會不忍心捉拿曹操。關羽立下軍令狀，自請于華容道圍堵曹操，若放過曹操，將自領軍法。

戲劇習式：Writing

創建軍令狀。請學生以關羽的口吻，寫下軍令狀，寫好後，邀請一些學生將軍令狀貼在黑板上。帶領全體學生觀看軍令狀的內容。

8、華容道捉放曹

教師故事講述：

果不其然，正如諸葛亮所料，曹操果真敗走華容道，關羽帶領蜀漢軍隊，一夫當關，萬夫莫開，而曹軍殘兵敗將，人困馬乏，天氣又下起大雨，寒風中的曹操陷入窮途末路。此時的曹操，面對關羽，請求關羽念在昔日之恩放自己一條生路。

戲劇習式1：Talking

兩人一組，表演關羽與曹操狹路相逢的場景，兩人之間會發生怎樣的對話。

教師故事講述：

面對曹操以昔日之恩情希望關羽放自己一馬，關羽起先說自己斬顏良、誅文醜已經報答過曹丞相之恩，然而曹操提到關羽過五關時斬殺了自己的六員大將，關羽念及此，又看到曹軍在寒雨中衣衫襤褸，人困馬乏，又看到自己昔日的好友張遼，動了惻隱之心，將華容道讓出一條了出口。

戲劇習式：

四人一組小組表演，其中1人扮演關羽，另外3人扮演關羽的屬下。表演關羽讓出給曹操離開華容道的通道時的場景。此時關羽的下屬會做什麼，會說什麼，關羽又會做什麼，會說什麼。

9、如何看待關羽對曹操的報恩

教師引導討論：

關羽為了報答曹操曾經對自己的恩情，在赤壁之戰最關鍵的最終階段，在原本可以替自己的"國家"自己的君主打敗最大的敵人的時候，放走了曹操，你們會如何評價關羽的這種"報恩"的行為？你支持關羽的做法還是認為他的做法是錯誤的？為什麼？如果你是華容道上的關羽，你有沒有什麼其他的方式，去面對曹操提出的"報恩"的要求？

課後任務：創意作文。

將時間倒回到關羽和曹操在華容道狹路相逢的瞬間，發揮想像力，編寫一段與《三國演義》中不同的故事，面對要求自己"報恩"的曹操，關羽會如何應對。作文開頭為"果不其然，關羽與曹操在華容道相遇了……"

第六節：六年級·整本書閱讀·教育戲劇教案示例

整本書的閱讀，在筆者的教研實踐中，選擇整本書閱讀，一般會選擇一個長篇的小說體裁，是希望通過一個完整的故事，能夠做成一個系列課程，用更多的課程時間去探索一個相對更為深刻、也更有討論空間的中心。而學生參與這樣的課程，有兩種方式，一種是利用課堂的時間，作為大班教學的閱讀課程系列；第二種則是在第二課堂或者課外的時間，以 15-20 人的教育戲劇工作坊形式開展，而每次的工作坊時間是可以達到 60-90 分鐘的體量。在這樣的形式上，學生有更充分的空間，教師也有更多元的手段，帶領學生真正的活在故事的當下，共同在境遇中探索中心。

整本書閱讀課程案例之一《童年》

六年級上學期的整本書閱讀，筆者選用的是高爾基作品《童年》中的課程案例。《童年》這本書，以"疼痛"為中心，共設計了六節課，分別是：阿廖沙的家庭、祖父暴力之痛、失去摯友之痛、母親遭遇之痛、同伴輕視之痛和總結課。學生在六周的時間內，通過課堂上的教育戲劇體驗，完成課後的整本書閱讀。

《童年之祖父暴力之痛》教學基本資訊					
適用年級	六年級（上）	課時	1 課時	文本	《童年》章節
				作者	俄/高爾基
故事內容簡介	主人公阿廖沙三歲時，失去了父親，母親瓦爾瓦拉把他寄養在外祖父卡什林家。外祖父家住在尼日尼——諾弗哥羅得城。外祖父年輕時，是一個縴夫，後來開染坊，成了小業主。阿廖沙來到外祖父家時，外祖父的家業已經開始衰落，由於家業不景氣，外祖父變得也愈加專橫暴躁。 阿廖沙的兩個舅舅米哈伊爾和雅科夫為了分家和侵吞阿廖沙母親的嫁妝而不斷地爭吵、鬥毆。在這個家庭裡，阿廖沙看到人與人之間彌漫著仇恨之霧，連小孩也為這種氣氛所毒害。 阿廖沙一進外祖父家就不喜歡外祖父，害怕他，感到他的眼裡含著敵意。一天，他出於好奇，又受表哥慫恿，把一塊白桌布投進染缸裡染成了藍色，結果被外祖父打得失去了知覺，並得了一場大病。從此，阿廖沙就開始懷著不安的心情觀察周圍的人們，不論是對自己的，還是別人的屈辱和痛苦，都感到難以忍受。這時，阿廖沙才發現，外祖父就是家裡的"沙皇"，他施加于家庭成員的暴力從未停止。				
	如阿廖沙一般的家庭經歷，當下時代的學生未必經驗，但是，每個處於家庭生活中的人，都一定有與家庭成員（包括父母、兄弟姐妹、長輩等）的				

故事解讀	交往經驗。
探索中心	如何理解和應對家庭中遭遇的來自親人的"疼痛"
角色框架 與 中心任務	學生本身 中心任務：討論如何應對來自家庭中的"疼痛"。
教學物資	道具長凳、彩色N次貼、彩色馬克筆、道具樹條、玻璃罐子、糖果

課堂教學過程

1、長凳上的印記

教師故事講述：

大家應該還記得，在上節課的時候，我們花了很長的時間去瞭解阿廖沙所處的家庭空間，在他的家中，有一個地方我想應該給大家留下了非常深的印象。是哪裡？（請學生回答——是廚房。）

在這間廚房，有一件讓孩子們一見到就戰慄的東西——一張長條板凳。

（教師將道具長凳擺放出來）

原本只是一張普普通通的長條板凳，自從有一次外祖父把家裡其中一個孩子綁在凳子上狠狠揍了一頓之後，這張長凳就成了外祖父專屬的"刑具"。這一次又一次的行刑，在這張長凳上留下了一個又一個印記。

戲劇習式：Drawing

在長凳上會有什麼樣的印記？這些印記是如何造成的？（大部分同學會回答血跡，那麼創作時教師要求必須創作血跡之外的痕跡。）

除了這些印記，或許在這個長凳最隱秘的角落還有孩子們刻畫的一些東西，那會是什麼？

請學生在N次貼上繪畫長凳上的印記或者刻畫的東西，教師請學生將N次貼貼到道具長凳上，並請學生分享印記的來歷（印記是誰造成的，是怎麼來的。）

2、關於行刑

教師故事講述：

這一天，當阿廖沙剛走進廚房時，看到廚房裡的桌子被移到一邊，長凳被擺在中央。此時外祖父，正在找他的"樹條"。

戲劇習式1：教師入戲 & Acting

教師一邊在教室裡找事先放在隱蔽角落的"樹條"，找到後一邊在教室裡巡視，一邊以外祖父的口吻訓斥孩子。

"你們都給我站起來！"（學生在此刻站起來，偷看外祖父找鞭子的過程。）

"你們以為你們在底下偷偷摸摸幹的事情我不知道是嗎？這個凳子上的字是不是你刻的？是不是你？"（教師以外祖父的身份在教室中巡視，隨機質問學生。而學生此時已經被帶入了阿廖沙家的孩子的境遇）

"你過來，給我趴在凳子上！"（教師隨機指定一名學生趴到長凳上準備行刑。）

教師出戲。

教師故事講述：

外祖父命令雅科夫舅舅家的薩沙趴在長凳上，接下來他做了一個驚人的舉動，他讓阿廖沙、米哈伊爾舅舅家的表哥、表姐等一屋子的孩子來看他是怎麼揍薩沙的。

戲劇習式2：Image

4人一組，還原此刻阿廖沙看到和經歷的情境。

其中一人是準備受罰的薩沙，一人是外祖父，一人是阿廖沙，一人是另外一個舅舅的兩個孩子中的一個。

要求還原出外祖父拿著刑具樹條時的動作和表情；受罰的薩沙的動作和表情，阿廖沙和另一個孩子的動作、表情；以及他們每一個人所在的位置。

教師邀請2組進行靜像的展示。

相關提問：

在這張照片中你最關注的人是誰？為什麼？

（分析角度參考

1、靜像中每個人物的表情代表什麼情緒。

2、用一組反義詞（如高低、遠近、強弱、大小）等分析畫面中人物的關係。

3、找到關鍵人物的具體的動作進行動作意義五層次的分析。）

戲劇習式3：Writing

如果請你給這張照片取名，你會取什麼？為什麼？

請學生每人為這個場景的照片取一個名字，並寫下來，教師邀請2名學生進行分享。

相關提問：

你覺得外祖父打的到底是什麼？他為什麼要孩子們看著他打人？

怎麼才能夠讓外祖父停下來？

3、糖果

教師故事講述：

（教師邊講述邊表演）

外祖父打完了孩子。這時他做了一件讓孩子們意想不到的事情。他拿出了幾顆糖，放在長凳上。孩子們會來拿糖嗎？他們是怎麼拿糖的？

戲劇習式1：Acting

請學生還原孩子們拿糖，以及拿糖之後會怎麼做的場景。

教師故事講述：

就這樣，外祖父每次打完孩子們，都會給一顆糖。

相關提問：

你們覺得為什麼外祖父會周而復始的重複打人和發糖的行為？

教師故事講述：

每次被暴打後，外祖父送來的糖果，讓阿廖沙感到心情複雜，所以，每次當他吃一顆糖丸，他都會把自己的心情寫在彩色的糖紙上保存起來。

戲劇習式：Writing

請每個學生在彩色 N 次貼上寫出一句話。教師請學生分享自己寫的內容，並解釋為什麼會寫這樣的一句話。

4、討論與總結

相關提問：

外祖父的暴力給阿廖沙帶來了很大的傷痛，這種傷痛不僅是肉體上的傷痛，也是心靈上的傷痛，如果讓你們用一個詞來形容阿廖沙面對這種傷痛的態度，你們會用什麼詞？有沒有人有不同的想法？

你們是如何應對生活中像阿廖沙一樣的這種來自親人的暴力？

5、教師總結：

聯繫《童年》這部作品是以高爾基的親身經歷為原型創作的，阿廖沙也就是高爾基，生活在十九世紀七八十年代的沙皇統治時代，他們的整個家庭都處於社會的最底層，底層的人民受到統治階級的壓迫，承擔著來自統治階級的暴力。也正是因為高爾基小的時候經歷了這些生活，所以他才能夠對底層人民的苦痛感同身受，才能夠讓他在長大之後學習馬克思主義，接受革命的思想，從而成為一個偉大的無產階級作家、革命家。雖然在他年幼的時候他沒有辦法反抗，但是這些經歷給他種下了反抗沙皇制度的種子，用革命直面沙皇統治階級的暴力。這是我們今天學習和體驗阿廖沙的傷痛的更大的意義之所在。

《童年之失去摯友之痛》教學基本資訊

適用年級	六年級（上）	課時	1 課時	文本	《童年》章節
				作者	俄/高爾基

故事 內容簡介	外祖父遷居到卡那特街，招了兩個房客。一個是進步的知識份子，綽號叫"好事情"，他是阿廖沙所遇到的第一個優秀人物，他給阿廖沙留下了難以磨滅的印象。但是，外祖父和外祖母都不允許阿廖沙和"好事情"交往，最終，"好事情"離開了，阿廖沙失去了他人生中的第一個摯友。
故事解讀	友誼對人生的影響不可謂不大，但"天下無不散的筵席"，朋友之間的離別也是每個人都會面對的生活中的"疼痛"。
探索中心	如何面對失去友誼。
角色框架 與 中心任務	學生本人 　　中心任務：阿廖沙如何面對"好事情"的離開，創建"好事情"留下的一封信以及做出對這封信的反應。
教學物資	馬克筆、N 次貼、A4 紙、PPT "好事情"的畫像

課堂教學過程

1、重溫上節課內容並進入故事

教師引導講述：

　　關於阿廖沙，在前面的兩節課中，我們已經瞭解了阿廖沙的生活環境，也瞭解了他在外祖父家過著一種什麼樣的生活。我記得上節課最後的時候，有同學說，阿廖沙覺得自己的生活每天都在無奈、忍耐中度過，沒有任何的希望。就是在這樣的生活中，阿廖沙認識了一個人，他就是阿廖沙家的租客"好事情"。

2、進入故事——關於好事情

教師故事講述：

　　"好事情"在阿廖沙家的後院和廚房相鄰的地方租了一間房子。他是一個又瘦又駝背的人，蒼白的臉，留著兩撇分開的小鬍子，戴著眼鏡，有一雙和善的眼睛，全身沾滿了各種顏料，散發著難聞的氣味，頭髮蓬亂，手腳也不靈活，時常在他的那間塞滿了書和裝有各種顏色液體的瓶子、銅塊、鐵塊、鉛條的房間裡忙活著什麼或者站在視窗發呆。

　　外祖父、外祖母還有這所房子裡的所有人都不喜歡"好事情"，都覺得"好事情"是一個怪人，每當談到"好事情"的時候，大家都是嘲諷的口吻。

戲劇習式：Drawing

外人眼中的"好事情"（用 PPT 呈現一張"好事情"的形象圖片）。

　　教師請學生用詞語概括他人對"好事情"的評價和議論，教師將這些詞語寫在牆上的角色的人形圖旁邊。

　　教師故事講述：

但是，這樣的"好事情"卻深深的吸引著阿廖沙。

相關提問：

你認為，是"好事情"身上的什麼特質吸引了阿廖沙？請舉例說明。

3、約定的信號

教師故事講述：

很快，阿廖沙和"好事情"成為了朋友。在"好事情"的那間小房間裡，阿廖沙可以隨便地坐在堆滿破銅爛鐵的箱子上，不受限制的觀看"好事情"熔鉛、燒銅，阿廖沙在外面受到欺負了，也可以跟"好事情"嘮叨，"好事情"從來不會不耐煩。

阿廖沙知道自己和"好事情"的交往不能被外祖父外祖母發現，他只能見縫插針的到"好事情"的小屋裡去，為此，他和"好事情"約定了一個暗號。

戲劇習式：Acting

請學生2人一組，一人成為阿廖沙，一人成為"好事情"，創建阿廖沙和"好事情"的約定暗號（可以是一個動作，一個表情或者是一句不易被發現的話），創建好之後，教師邀請小組還原兩人之間對暗號的場景。

4、外祖母的警告

教師故事講述：

這天，阿廖沙和"好事情"對好暗號後，正要溜到"好事情"的小屋，突然被外祖母叫住。

戲劇習式：教師入戲 & Acting

教師入戲外祖母，全班同學集體入戲阿廖沙。教師在教室中隨意走動，挑選學生，被選中的學生要以阿廖沙的身份來即時回應教師（外祖母）的質問。

外祖母質問的內容包括：

"你去哪裡？是不是去'好事情'那裡？你以為我不知道你是去'好事情'那裡嗎？為什麼要跟那樣一個怪人交往？你知不知道這個家裡所有人都不喜歡他，外面的人也不喜歡他，他每天搗鼓的那些瓶瓶罐罐，不知道是什麼巫術，你是不是被他迷了心竅？你知道要是你外公知道了你天天跟'好事情'混在一起，你的下場是什麼嗎？"

相關提問：

你覺得，是什麼讓外祖父外祖母如此的反對阿廖沙和"好事情"的友情？

5、失去摯友

教師故事講述：

阿廖沙被外祖母警告了，為了能夠繼續和"好事情"的交往，阿廖沙更加小心翼翼的保護著這段友誼。他們的見面變得更隱蔽了，但是每一次和"好事情"在一起的時光，總能讓阿廖沙收穫很多快樂，這是他灰暗生活中的唯一透出來的一束光。

但是有一天，當阿廖沙一如往常的來找"好事情"的時候，發現"好事情"的小屋已經空了，只在桌子上的燒瓶下，壓著一張紙條，看字跡，是"好事情"留給阿廖沙的。紙條上寫著：

"親愛的阿廖沙，我不得不走了，今天你的外祖父來找了我……"

戲劇習式：Writing & Acting

請學生根據上面的第一句話，接著創作紙條上的內容，寫下來。教師請學生拿著自己創作的紙條，還原阿廖沙看到紙條後的場景（需要念出紙條的內容，並還原阿廖沙在知道紙條的內容後會做什麼。）

6、課堂討論

相關提問：

"好事情"的離開對阿廖沙來說意味著什麼？

如果你是阿廖沙，面對生活中的唯一的朋友的離開，你會怎麼做？你會以什麼樣的心情度過失去朋友的日子？（聯繫實際）

如果你的父母家人反對你和某個朋友的交往，你會如何處理？（聯繫實際）

7、課堂總結

天下無不散之筵席，人的一生免不了與親友的別離，失去摯友的痛也許很多人都有嘗試過，但是人的離開並不代表永遠地失去，也並不代表磨滅他們來過的痕跡，他們永遠都會活在我們的記憶中。他們雖然離開，但是卻會以另外一種方式伴隨我們，和我們一起走完人生路。

從《童年》中阿廖沙的經歷來看，如果我們從更深層的象徵意義來看，"好事情"代表的是當時黑暗落後的沙皇時期一群追求科學和文明的先進力量，這無疑也是這段友誼對於高爾基的深刻影響，雖然"好事情"消失在了阿廖沙的生活中，但他給高爾基帶來的影響卻始終沒有離開。

整本書閱讀課程案例之二《水妖喀喀莎》

　　《水妖喀喀莎》是曾獲得過陳伯吹國際兒童文學獎、"《兒童文學》十大青年金作家"稱號、全國優秀兒童文學獎的兒童文學家湯湯的童話作品。《水妖喀喀莎》是《湯湯奇幻童年故事本》六冊故事中的其中一個，初讀這個故事的時候，筆者就被這個故事吸引，這個看似簡單的故事，其實有著非常豐滿的細節，而這些細節非常值得我們帶領兒童去探索關於信仰、關於責任。

　　《水妖喀喀莎》的設計，並不是針對 40 分鐘一節的班級大課，而是設計成為 80-90 分鐘一節的課後工作坊形式，參與的學生數量也控制在 15-20 人。所以，在下面的課程案例中，筆者將三次工作坊的內容，編輯成為三節課案呈現，但實際上，這三節課的總課時長約 4-4.5 小時。

《水妖喀喀莎》教學基本資訊

適用年級	六年級（下）	課時	80-90 分鐘/節，共 3 節	文本	《水妖喀喀莎》	
				作者	中/湯湯	
故事內容簡介			《水妖喀喀莎》是一部兒童文學作品，主要講述了噗嚕嚕湖的水妖喀喀莎，在噗嚕嚕湖乾涸後，為了能夠重新喚起噗嚕嚕湖的重生，忍受著巨大的生理和心理上的痛苦，堅守了上百年，終於等到噗嚕嚕湖重生的時刻，在幫助噗嚕嚕湖重生的過程中，因為需要喚醒所有水妖的記憶，喀喀莎為此獻出了自己的生命的故事。			
故事解讀			《水妖喀喀莎》在筆者看來，有幾點非常適合給學生做"責任"主題。 　　首先，這個故事的原著本身，故事邏輯線非常的清晰，水妖這樣的角色設定，對兒童能夠產生天然的吸引力，讓他們有興趣投入到故事中去。 　　其次，在故事中，水妖們是一個特殊的群體，學生在現實生活中，或多或少也都屬於某一個群體組織，都肩負著這個群體身份賦予的天然的責任。 　　再次，《水妖喀喀莎》的故事層次非常的豐富，通過對故事的重新解構、細節的豐富，我們可以引導兒童在這個故事中去探索和思考有關"責任"的多個層次。具體來說，我們將用 3 次工作坊課時，引導學生來探討以下幾個與"責任"有關的問題。 　　1、什麼是責任？責任裡包含了什麼？ 　　2、"責任"究竟是被賦予的（比如來自於社會期待、來自於身份屬性、來自於他人要求），還是責任是自我主動承擔的，是對自我的一種要求？ 　　3、為了履行"責任"，我們可以付出什麼？ 　　4、我們是否可以強迫他人履行某種"責任"？當我們以"責任"的名義			

	要求他人時，這種要求可以達到何種程度？我們是否可以允許放棄"責任"的存在？
	5、當責任與其它"正義的要求"發生衝突時，如何選擇？
	"責任"這個詞，本身代表著一種無比正義的行為，尤其是在給學生群體去做這一教育戲劇課時，似乎最重要的目的就是教會學生如何承擔責任。
	當然，這是筆者設計課程的一部分內容，但我並不希望它是課程的全部內容。兒童如何能夠承擔起責任，這個話題對於學生是有更廣泛的意義的，因為"責任"的範疇是非常廣泛的。只有當學生真正的理解了關於"責任"，"責任"從何而來，為誰而付，當"責任"與其它"正義的要求"發生道德衝突時，我們是否能夠全面的、辯證的來看待與思考這種衝突，並做出自己的判斷與選擇。這是我希望通過這三節課能夠帶給兒童的。
	由於這個故事做成了 80-90 分鐘*3 節課的系列課程，所以雖然核心的中心是"責任"，但是，這三次的工作坊課時，足夠我們在"責任"這一個中心下，挖掘其不同的側面，且在這個過程中，通過三次工作坊將中心不斷的挖掘、深化。

第一節

探索中心	關於"責任"，什麼是"責任"，在"責任"裡究竟包含了什麼？"責任"是被賦予的，還是我們選擇自己主動承擔的。
角色框架 與 中心任務	角色框架為噗嚕嚕湖的水妖，其第二維度是：肩負著建設、保護噗嚕嚕湖的責任的水妖們，她們與噗嚕嚕湖有著密不可分的關係，以及她們對噗嚕嚕湖有著非常深刻的情感。 中心任務為決定水妖們的去留。
教學物資	幾段不同情緒和節奏快慢的音樂、彩筆、大白紙、畫好了一塊空白祈願石的大白紙、膠帶、祈願誓詞、蚌殼。

課堂教學過程

1、遊戲熱身

 考慮到這是三節課的系列課程，三節課之間是會存在時間間隔，因此，建立參加課程的學生之間的粘度就顯得非常重要，同時，他們將要一起進行 3 節課長達 4-4.5 小時的教育戲劇工作坊主題活動，所以，在第一節課開始，需要通過一些戲劇遊戲來給他們進行彼此之間的熱身與破冰，建立彼此之間的信任，同時，也需要通過遊戲說明他們進入故事。

 戲劇遊戲1：

 圍成大圓圈，進行"ABB 或 AAB 式"命名和自我介紹。因為今天是我們第一次在一起做工作坊，我們需要先自我介紹大家互相認識一下。不過今天的自我介紹稍微有點特殊，不需要大家說出自己的名字，而是需要大家給自己重新取一個新的名字，在接下來我們 3 節課的工作坊活動中，我們都將使用這個名字。這個名字有一個要求，就是它必須是一個 ABB 或者 AAB 形式的疊詞，比如說，我的名字叫做"亮晶晶"，或者我的名字叫做"叮叮

鐺"。接下來就給大家 10 秒鐘的時間，想好自己的名字。（教師倒計時 10 到 1 秒。）

接下來遊戲將分幾輪進行，第一輪，從教師開始，依次介紹自己的新名字。

第二輪，教師要求從第二人開始，每一人除了介紹自己的名字，還需要介紹自己前面一個人的名字。比如：我叫"亮晶晶"，他叫"叮叮鐺"。依次進行。

第三輪，每個人在介紹自己的名字時，還需要做出一個動作造型，這個造型能夠代表自己和自己的名字。

第四輪，和第二輪要求一樣，只是這次在說出名字的同時，都要加上動作造型，也就是在說前面一個人的名字時，要同時做出前面一個人設計的動作。

第五輪，教師隨機指到一名同學，這名同學不動，但其他所有同學要集體說出這名同學的名字，並同時做出這名同學的代表動作。

戲劇遊戲 2：

水中漫步。接下來我們來做一個水中漫步的遊戲。假設你們是一群生活在水中的精靈、或者說是水妖，但是你們的形態基本上和人類是差不多的，只是你們主要生活在水中，你們的一切生活方式都是以水為主的。所以，首先你們需要展現的是，作為水妖，你們在水中是如何行走的。請你們在這個空間裡各自表演水妖的行走。（教師需要事先準備幾段不同節奏和情緒的音樂）。首先播放第一段，舒緩柔美的音樂旋律，學生扮演的水妖伴隨這個音樂旋律在空間內行走。接著，教師播放第二段音樂旋律，是非常活潑、輕快的，節奏比第一段旋律要快。第三段音樂旋律，是很急促的鼓點，製造很緊張的氣氛。第四段音樂旋律，是非常緩慢，一種非常悲傷的情緒。最後一段，是一段非常莊嚴的進行曲旋律。讓學生根據這五種不同的音樂旋律，表演不同的水妖的行走方式。教師在轉換音樂時，需要做出語言上的引導，根據音樂，適當的描述此時的情境，有可能發生了什麼，水妖的行走要表現出他們做出的判斷和反應。

2、美麗的噗嚕嚕湖

教師故事講述：

我們的故事發生在一個叫做噗嚕嚕湖的地方。很久很久以前，在一個遙遠的過度，有一個世外桃源一般的噗嚕嚕湖。那裡的湖水，是孔雀藍的顏色，散發著神秘但又迷人的光澤，在噗嚕嚕湖的周圍，生長著數不清的美麗的奇珍異草，就像仙境一般。在噗嚕嚕湖，生活著一群美麗的水妖，她們的頭髮因為噗嚕嚕湖水的滋養，非常的烏黑柔順，還散發出一種幽蘭的光，皮膚也是淡淡的淺藍色。可以說，噗嚕嚕湖的美造就了這群美麗的水妖，而這群水妖也成為了噗嚕嚕湖美麗的一部分。

戲劇習式：Drawing

集體繪畫。請你們想像一下，噗嚕嚕湖究竟是什麼樣子的？請學生 4 人一組，集體討論後並繪畫在大白紙上。學生可以繪畫出在噗嚕嚕湖的周圍都有什麼樣的景色，噗嚕嚕湖的湖面是什麼樣子的，在噗嚕嚕湖的湖邊、湖裡都生活著什麼。學生繪畫完成後，教師邀請幾組學生進行講述分享。

3、噗嚕嚕湖的祈願石

教師故事講述：

噗嚕嚕湖就是這樣一個美麗而神秘的地方。要知道，在水妖的語言裡，噗嚕嚕的意思代表著永恆。所以，我知道的是，在噗嚕嚕湖的湖心，有一塊對水妖和噗嚕嚕湖來說都非常重要的祈願石，在這塊祈願石上，有水妖們篆刻的噗嚕嚕湖的圖騰，代表著水妖們對噗嚕嚕湖的祝福，和她們希望與噗嚕嚕湖一起永恆的快樂生活下去的願望。你們覺得，這塊祈願石上都有著什麼樣的圖騰圖案呢？

戲劇習式：Drawing

教師將一張已經畫好的空白祈願石的大白紙掛在牆上或者黑板上，邀請學生共同創作祈願石上的圖騰圖案。學生可以先在下面進行集體的討論，之後教師邀請 1 名學生代表上來畫，畫完後可以再邀請 1-2 名學生上來補充。當全部完成後，教師需要請學生來分享祈願石上圖騰的意義。

4、祈願儀式

教師故事講述：

對於噗嚕嚕湖的水妖們來說，每天最重要的事情就是，當黎明來臨時分，水妖們要在太陽發出第一縷光的時候，面對祈願石，舉行噗嚕嚕湖每日的祈願儀式。這個儀式，是由噗嚕嚕湖的湖靈引領的，雖然沒有水妖見過湖靈的模樣，但每天一到時間，湖靈的聲音就會在噗嚕嚕湖的上空飄蕩，他帶領著水妖們說著祈願詞，共同為噗嚕嚕湖祈願。水妖們每天在為噗嚕嚕湖祈福時，都有一個專屬於水妖的祈願動作，在祈願儀式時，水妖們需要同時做出祈願動作和說出祈願誓詞。

戲劇習式1：Image

討論後集體靜像。首先我們需要知道水妖的祈願動作，我知道這個動作對於水妖來說有著特殊的意義，它也不同於人類的任何儀式性的動作，因為這個動作是專屬於水妖的。那麼我們首先必須得確定這個水妖們祈願時的動作，它可以是單一的一個動作，也可以是一組動作。但是我們首先需要把它確定下來。教師請學生集體討論，確認一個或者一組具有水妖特徵的祈願動作，當學生討論完成後，教師邀請學生推選一位代表來帶領所有人練習這個動作，直到所有人都學會並掌握這個動作。

戲劇習式2：教師入戲 & Acting

教師入戲湖靈，帶領水妖進行祈願儀式。教師不需要出現，只需要聲音入戲引領就可以。同時，教師需要事先準備好一段祈願誓詞。接下來，教師以聲音領誦這段祈願詞，需要教師說一句，學生跟一句，並且，學生需要同時做出上一步當中所有人已經掌握的祈願動作。

教師聲音入戲湖靈，領誦祈願詞："各位水妖們，讓我們一起虔誠的來為噗嚕嚕湖祈願。我們願，噗嚕嚕的湖水永遠不會乾涸，永遠像孔雀石一樣湛藍，永遠像大海一樣深邃，

永遠像天空一樣遼闊，噗嚕嚕湖的生靈永遠能夠生存在這片湖水中，生生不息。願噗嚕嚕湖賜予我們無窮的生命與力量。我願為噗嚕嚕湖奉獻一切，與噗嚕嚕湖永遠相依。烏拉烏拉嘿！"最後這一個詞，是水妖的語言中萬歲和永恆的意思。

5、水妖們對噗嚕嚕湖的責任

教師故事講述：

噗嚕嚕湖賦予了水妖們生命和生存的環境，水妖們在噗嚕嚕湖一直幸福的生活著。當然，水妖們也非常的愛噗嚕嚕湖，為了能夠保護噗嚕嚕湖永遠這樣美麗下去，她們也為噗嚕嚕湖付出了很多。每一個水妖都承擔著保護和建設噗嚕嚕湖的責任。她們每一個人都有著明確的分工，自己要為噗嚕嚕湖做些什麼，才能夠與噗嚕嚕湖一起幸福的生活下去。

戲劇習式：Image & Voice

集體靜像+思維追蹤。請每一位學生（水妖）想一想，自己能夠為噗嚕嚕湖做些什麼，並用靜像表演出來。之後，教師請所有人集體展示這個靜像，並進入靜像畫面進行思維追蹤，當教師拍到其中一名學生（水妖）時，他需要說出自己所承擔的責任是什麼，他正在為噗嚕嚕湖做什麼。

相關提問：

你們認為，水妖們對噗嚕嚕湖的責任來自於哪裡？

來自于水妖本身還是來自於湖靈的要求，抑或是來自於其他？

6、噗嚕嚕湖的危機變化

教師故事講述：

就這樣，水妖們在噗嚕嚕湖過著快樂幸福的生活，一年又一年。可是，有一年的夏天，水妖們發現一件不尋常的事情，噗嚕嚕湖的湖水好像在慢慢的減少。

戲劇習式：教師入戲 & Acting

教師入戲引導學生對話展現噗嚕嚕湖日益乾涸的危機情況。教師入戲為其中一個水妖，悄悄的問其他水妖："嘿，某某某（教師可以用這節課開始時學生自己給自己取的疊詞名字），你有沒有發現，最近噗嚕嚕湖好像有點不太正常。你看看我的皮膚，最近已經幹得都掉皮屑了。你呢你呢？"之後，教師需要不斷的以其中一個水妖的身份，引導學生（也就是其他水妖）說出她們在身體上或者看到的各種噗嚕嚕湖的變化，這些變化是噗嚕嚕湖日益乾涸的徵兆。

7、拯救噗嚕嚕湖

教師故事講述：

水妖們的發現並不是空穴來風，確實，噗嚕嚕湖的湖水的確是在日益的減少與乾涸。怎麼辦？水妖們去詢問湖靈，可是湖靈也只是說，這是大自然的現象，他也無能為力。然而水妖們不願意眼看著噗嚕嚕湖就這麼乾涸下去，她們決定想辦法來拯救噗嚕嚕湖。

戲劇習式：Writing

水妖們都想了哪些措施和方法來阻止噗嚕嚕湖的繼續乾涸。請學生 4 人一組，討論水妖們為了阻止噗嚕嚕湖繼續乾涸，都採取了哪些方法和措施。討論完成後，請小組共同寫在大白紙上。完成後，教師邀請每組選擇一位代表來說一說自己的小組都有哪些阻止噗嚕嚕乾涸的措施。

相關提問：

水妖們為什麼要想盡辦法阻止噗嚕嚕湖的乾涸呢？

8、是走還是留

教師故事講述：

雖然水妖們想了很多很多的辦法，然而，確實如湖靈所說，湖水乾涸就是大自然會發生的事情，僅憑水妖們的那些措施是無法改變的。然而湖靈又說，乾涸的湖水重新回來也是再自然不過的事情，只是不知道是何年何月。所以，現在，對水妖們來說，她們的當務之急是離開乾涸的噗嚕嚕湖，先到人類的世界，找到辦法生存下來，而湖靈，則會留在噗嚕嚕湖，日夜不停的召喚噗嚕嚕湖水的回來。因為湖靈說，有些湖徹底乾涸了，是因為湖靈和水妖徹底的放棄了它，而只要自己和水妖們不放棄，相信並等待著湖水的歸來，那麼湖水就一定會回來。所以，現在水妖們要做的，就是儘快的離開噗嚕嚕湖，到人類的世界繼續生存下去。可是，真的到了與噗嚕嚕湖告別的那一刻，很多的水妖猶豫了，她們不知道究竟是該走還是該留。

戲劇習式：Voice

良心巷。教師請選擇離開噗嚕嚕湖的學生站在自己的左手邊，選擇不想離開噗嚕嚕湖的學生站在自己的右手邊，形成兩列面對面的縱隊。教師從兩列縱隊中緩緩的穿過，左右兩側的同學需要依次說出自己選擇離開和留下的原因和理由。

相關提問：

你們認為，是什麼使得一些水妖不願意離開噗嚕嚕湖？

又是什麼使得一些水妖選擇離開噗嚕嚕湖？

水妖對於噗嚕嚕湖的乾涸以及是否重生負有責任嗎？為什麼？

9、留下的唯一一個水妖

教師故事講述：

最終，水妖們還是被湖靈說服了，她們決定先到人類世界生存下來，耐心的等待湖靈的召喚和噗嚕嚕湖的重生。湖靈告訴她們，當她們到達人類世界時，她們會長出一顆新的牙齒，當這顆牙齒變成藍色的那一天，就是噗嚕嚕湖的湖水回來，噗嚕嚕湖重生的那一天，等到那一天的時候，所有的水妖都要第一時間回到噗嚕嚕湖。與此同時，湖靈需要留下其中一個水妖，這個水妖將會被變成一粒沙子，被放在一個蚌殼中，她需要跟湖靈一起日夜不停的歌唱，用歌聲和祈禱召喚噗嚕嚕湖的重生。

戲劇習式1：教師入戲 & Acting

教師入戲引導學生討論後決定留下哪一個水妖。教師入戲為水妖之一，並引導所有學生（也就是水妖）進行留下的人選討論。

教師入戲引導語："姐妹們，我們馬上就要離開噗嚕嚕湖了，但是湖靈需要我們當中留下一個人，和他一起，日夜不停的歌唱，呼喚噗嚕嚕湖的重生。而且，這個人要變成一粒沙子，裝在蚌殼裡，她自己是出不來的，只有等到噗嚕嚕湖水重生的那一日，當水妖重新回來的時候，才能將她從蚌殼裡放出來。所以，她必須一個人忍受蚌殼裡的黑暗和寂寞。但是我相信，湖靈說的，噗嚕嚕的湖水一定會重生的，只要我們大家都堅信這一點，我們一定有回來的那一天。所以，我們現在需要決定，我們當中誰留下來。"（教師講完這段之後，不要著急表態，看向學生就好，不用擔心時間停止和學生的沉默，給他們一些思考的時間與空間。之後，根據學生的不同回饋，教師做出回應，直到最後確定一個留下的人選。）

教師故事講述：

最終，水妖們決定留下某某某（可以用決定留下的那名同學在遊戲環節給自己取的名字）。在某某某變成一粒沙子進入蚌殼之前，所有的水妖都來和她告別。

戲劇習式2：Acting

請學生依次單獨表演所有水妖與這名決定留下的水妖之間是如何告別的場景。

相關提問：

某某某選擇留下意味著什麼？

她承擔了什麼樣的責任？

她為什麼會選擇承擔這樣的責任？

其他離開的水妖對某某某是否同樣具有責任？

10、埋下蚌殼

教師故事講述：

水妖們與某某某告別之後，某某某變成了一粒沙子。水妖們把這粒沙子放進蚌殼中，埋在噗嚕嚕湖裡。

相關提問：水妖們會把蚌殼埋在已經乾涸的噗嚕嚕湖的什麼位置？

為什麼（這個位置代表和意味著什麼）？

戲劇習式：Image & Acting

4人一組，先用一個靜像表現出水妖埋下這顆裝有某某某的蚌殼的場景。教師邀請幾組進行靜像的展示。在展示時，教師需要引導學生觀察靜像，讓學生說出他們在靜像中看到了什麼。之後，教師可以請表演靜像的小組，將靜像代表的場景用動作表演出來（注意不可以有臺詞），請學生觀察這組表演，教師引導學生發現中心動作，並對動作進行動作意義的分析。

11、第一課總結討論

教師故事講述：

埋好了蚌殼之後，終於到了水妖們離開噗嚕嚕湖的時刻，她們會面臨著什麼，會如何生存下去，此刻，誰也不知道。因為時間的問題，水妖們的故事我們將會在下一次課時繼續講述。現在，我想針對今天的故事，和大家做一些簡單的討論。

相關提問：

你們認為，水妖們是否對噗嚕嚕湖負有責任？如果有，是什麼樣的責任？

水妖們對噗嚕嚕湖的這種責任來自於哪裡？是誰、是什麼賦予了水妖們對噗嚕嚕湖的責任？是水妖自己嗎？如果是她們自己，那她們為什麼要自發的承擔這種責任？

你認為在責任當中包含了什麼？請你們用一句話來概括什麼是責任。

第二節	
探索中心	當責任與其它"正義的要求"發生衝突時，選擇堅守或放棄責任會受到哪些因素的影響。放棄責任是否就一定意味著"錯誤"，而堅守"責任"所需要的是什麼。
角色框架 與 中心任務	角色框架為噗嚕嚕湖的水妖，第二節課的第二維度發生了變化，成為：為了承擔責任而承受了很多的水妖，以及在這種承受面前無法堅持而最後選擇放棄責任的水妖。 中心任務為：如何看待放棄責任。
教學物資	水彩筆、大白紙、玻璃罐子、便簽紙（教師事先印製好拔 or 不拔）、拔牙的扳手、牙齒模型（可以用硬紙盒做成、一顆顆的牙齒模型）、牙齒罐子。

課堂教學過程

1、上節課內容回顧

教師請一位同學回顧一下第一節課的故事內容。

2、水妖們來到人間

教師故事講述：

上一次，我們的故事說到，水妖們離開了乾涸的噗嚕嚕湖，她們需要在人類的世界生存下去，因為作為噗嚕嚕湖的水妖，是不會有任何一個其他湖泊的水妖會收留她們的。但是，水妖們要在人類生存下去並不是一件容易的事情，首先，她們不能讓人類發現她們是水妖，所以當她們從湖裡來到陸地上之後，她們的皮膚不再是藍色，她們會變成人類的膚色，但是，這種顏色的變化，會讓水妖們的皮膚乾裂和變皺得更快，所以她們還必須生活在靠近水源的地方，這樣方便她們在夜晚或者無人的時候，可以將自己浸泡在水中，恢復一些水妖皮膚的活力。最後，就是她們這麼多水妖，不能夠全部生活在一起，這樣她們的目標太大了，很容易被人類發現，她們只能各自居住，只能在約定的時間相聚。所以這就對水妖們如何生活下去造成了很多很多的困難，因為她們不能在倚靠彼此，只能倚靠自己。

戲劇習式：Writing

水妖來到人類世界生存，會遇到哪些生存困難？教師將學生分成 4 人一組，小組內討論水妖們在人類世界遭遇的生存困境，並將它們寫在大白紙上。

3、適者生存

教師故事講述：

為了能夠在人類世界能夠靠自己一個人的力量活下去，水妖們不得不開始適應人類世界的要求，學習人類世界的生活方式，掌握人類世界的生存技能。為此，她們開始學習人類的技能、從事人類的職業養活自己。

戲劇習式：Image

集體靜像。請每個人用一個靜像動作，表演水妖學習的人類技能或者從事的人類職業

（需要注意的是，這是在很久很久以前的古代世界，並不是現代化的人類世界。）學生擺出靜像之後，教師進入靜像畫面，仔細觀看，並選擇其中幾名具有代表性的，進行提問。

相關提問：

你選擇是什麼技能或者職業？（教師可以先說一說自己觀察到的情況。）

為什麼你會選擇這項技能或職業？

你在學習這項人類技能或職業時，都遇到了哪些困難？

你是如何克服的？

4、秘密的水妖聚會

教師故事講述：

水妖們逐漸的開始適應人類的生活。也確實如湖靈所說，她們每個人的嘴巴裡，都長出了一顆新的牙齒，可是這顆牙齒似乎跟其他的牙齒並沒有什麼不同，她們似乎都感覺不到它的存在。

水妖們還有一個彼此之間的約定，每個月的 15 號，她們會在夜晚聚集在一起，這是她們秘密的聚會，也是她們彼此之間互相傾訴每個月來的生活。

戲劇習式：Image

小組靜像。4 人一組，討論後用一組靜像來呈現水妖們每月一次的聚會的場景。小組依次展示，教師引導對每組靜像進行觀察，並討論在每組靜像中都看到了什麼。

相關提問：

水妖們在每月一次的聚會上都會說些什麼、做些什麼？

每月一次的聚會對於分散生活在四處的水妖來說意味著什麼？

教師故事講述：有一件事情，是每次聚會的時候，水妖們必然會討論到的事情，這在她們看來，是每次聚會對重要的事。

相關提問：

她們在聚會上討論的最重要的事情是什麼？

5、突如其來的牙疼

教師故事講述：

就這樣，日子一天天的過去了。水妖們離開噗嚕嚕湖已經七年了。大家似乎都快要忘記那顆新長出的牙齒了，因為人類的日子，水妖們過得越來越如魚得水，而每月一次的聚會，除了在談到噗嚕嚕湖的時候大家會有些傷感之外，似乎所有水妖也都挺開心的。直到七年後的有一天，所有的水妖都不約而同的鬧起了牙疼，疼的正是那顆離開噗嚕嚕湖時在犬牙旁邊新長出的牙。只要是遇到沒有月亮的夜晚，這顆牙就會一陣陣的鑽心的疼，從一顆牙齒彌漫全身，痛得水妖們在床上和地板上打滾，一直折騰到次日太陽升起才會停歇。

為了抵禦這種牙疼，水妖們想了很多辦法，做了很多措施。

戲劇習式：Image

　　小組靜像。4人一組，討論後用一組靜像來呈現水妖們為了抵禦牙疼都想到了哪些辦法，做了哪些措施。小組依次展示，教師引導每一組展示之後，其他小組觀看並說出，這一小組的水妖都用了哪些方法和措施抵抗牙疼。

6、要不要拔牙？

　　教師故事講述：

　　"這樣疼下去不是辦法啊！"所有的水妖都這樣說。怎麼辦呢？這一天又到了聚會的時候，所有的水妖聚集在一起，最年長的水妖帕帕提帶頭提起了關於拔牙的話題。要知道，帕帕提是離開噗嚕嚕湖的水妖裡最年長的一個，這些年來，雖然水妖們沒有明說，但大家心底裡都把帕帕提當成最大的大姐，所有的事情，大家都會聽一聽帕帕提的意見。

　　戲劇習式1：教師入戲 & Talking

　　教師入戲帕帕提。引導所有水妖（也就是學生）討論關於是否拔牙的問題。帕帕提說："各位姐妹，我們來開噗嚕嚕湖到現在已經十年了。從三年前開始，我們每個人每個月都要面對牙疼的問題，而且這顆牙齒疼得越來越厲害。我們想了那麼多辦法都沒一丁點兒用，除非……我們乾脆把牙齒拔了吧。你們覺得怎麼樣？"教師始終處在帕帕提的角色身份裡引導其他水妖（也就是學生）說出自己的想法。當水妖們（學生）說了一段時間或者陷入猶豫的沉默是，教師入戲的帕帕提繼續給資訊："姐妹們，其實，有一個秘密我隱藏了十年。當年，離開噗嚕嚕湖的時候，湖靈曾經悄悄的告訴我，我們這顆新長出來的牙齒會常常疼，但是再疼也不能拔掉，因為拔掉之後會忘記所有關於噗嚕嚕湖和水妖的事情，變成一個普普通通的人類。不過又和普通人類不太一樣，當活到像普通人那樣足夠老的時候，又會在某一個夜裡重新變回孩子，開始一個全新的人生。所以，其實，除了會忘記噗嚕嚕湖之外，拔牙其實對我們來說，沒有任何的壞處。"這時，教師需要給學生一些空白的時間，等待他們當中有人會提出類似"忘掉噗嚕嚕湖就是最大的壞處"這一觀點。即使沒有學生提出，也沒有關係，教師可以在和學生的討論爭執中，或者就在沉默中結束教師入戲。

　　教師故事講述：

　　這次聚會不歡而散、無疾而終。帕帕提一直在說拔牙的事情，可是，也有很多水妖覺得牙齒不能拔，拔了牙就忘記了噗嚕嚕湖，那她們就永遠也回不去了。離開聚會的時候，所有的水妖都心事重重，雖然她們嘴上不說，但每個人心裡都在想拔牙還是不拔牙的事情。

　　戲劇習式2：Voice & Writing

　　匿名心事罐子。請學生匿名將自己的想法寫在便簽紙上。便簽紙上，教師已經事先印製好了拔 or 不拔，學生在自己的選擇項上打圈，並在便簽紙的空白處寫上自己選擇的原因，完成後投放到玻璃罐子裡。當所有人完成後，教師一個一個展開玻璃罐子中的便簽，依次讀出便簽上的選擇和理由。之後，看一看兩個選項各自有多少選擇人數。

7、帕帕提沒有出現的聚會

　　教師故事講述：

一個月的時間過得飛快，又到了水妖們聚會的日子。上一次的聚會，因為帕帕提提出的拔牙的問題，大家都不歡而散，這次的聚會，水妖們的心中多少都有些忐忑，不知道這次的聚會又會發生什麼。所有的水妖們都到齊了，只差帕帕提還沒有來。大家一片沉默，完全沒有以往每次見面時的激動，更讓大家覺得不安的是，帕帕提已經遲到了很久了，以前，作為水妖裡的老大姐，帕帕提從未遲到過，每次都是她最先到來幫所有人張羅，而這一次，帕帕提遲遲沒有出現。整個聚會的會場"死"一般的寂靜。

戲劇習式：Image & Voice

集體靜像+思維追蹤。集體靜像表演當所有水妖發現帕帕提遲遲未到時的場景。教師進入靜像畫面，當拍到其中一人時，該人要說出此時自己表演的這名水妖內心的想法。

8、拔牙的帕帕提

教師故事講述：

"等不了了，我們去帕帕提家看看吧。"不知道是哪個水妖說了這麼一句，很快得到了所有水妖的回應。她們奔向帕帕提的家，就當她們趕到帕帕提的家門口時，看到了這樣一幕場景，帕帕提正在用扳手拔牙。所有的水妖都驚呼了起來。

戲劇習式1：教師入戲 & Acting

教師入戲帕帕提，表演帕帕提正在拔牙的瞬間場景。學生（以水妖的框架身份）表演，當他們看到帕帕提正在準備拔牙時的反應。教師與學生以各自的角色身份在這個場景中發生對話。最終，教師需要表演到"喀"的一聲，帕帕提拔下了自己的那顆牙齒。

戲劇習式2：Image & Voice

集體靜像+思維追蹤。當帕帕提拔下牙齒後，教師出戲。要求學生定格在看到帕帕提的牙齒拔下來的那一刻的瞬間。教師進入靜像畫面，當拍到其中某一個人時，請他說出此刻看到帕帕提拔掉牙齒的場景，心裡有什麼想法。

相關提問：

帕帕提作為水妖當中最年長的一個，也是一個類似于所有水妖在離開噗嚕嚕湖後的領導者的這樣一個存在，她的拔牙對水妖們意味著什麼？

9、水妖聚會的變化

教師故事講述：

自從所有的水妖見到帕帕提拔掉了自己的牙齒，完全不記得噗嚕嚕湖的事情，反而像人類一樣，生活的更加開心，就連皮膚都變得更好，甚至都不需要再去想盡辦法悄悄的找到水源保持皮膚的正常，來參加每月一次聚會的水妖就越來越少了。每隔一段時間，就會一兩個水妖拔掉牙齒，就這樣，二十多年又過去了，到這時，就只剩下喀喀莎和喃喃咕兩個水妖還沒有拔牙了。

相關提問：

為什麼帕帕提拔牙之後，會使得拔牙的水妖越來越多？

10、喀喀莎與喃喃咕

教師故事講述：

就這樣，喀喀莎和喃喃咕又堅持了漫長的二十年。每到沒有月亮牙齒疼的夜晚，她們兩人就待在一起，一起疼的打滾，一起痛苦的呻吟，但兩個人都一起熬過去了。兩個人約定，要一起互相扶持，直到等到噗嚕嚕湖的召喚。

可是，又經過了這漫長的二十年，不僅牙齒沒有變藍，沒有等到噗嚕嚕湖的召喚，喀喀莎和喃喃咕也變得越來越老了，她們的皮膚皺皺巴巴的像老樹皮一樣，平日裡根本都不敢出門，怕嚇到別人。因為太老太醜，她們倆也不能再出去工作了，所以生活過得非常窮困潦倒，只能以水草果腹。喀喀莎和喃喃咕還悄悄的去看過其他拔掉牙齒的水妖，她們過得都挺好，像帕帕提，她很早就結了婚，還開了一個繡坊，雖然她也老了，但是等過幾年，她就有可以重新變回小孩的模樣，又會有嬌嫩的皮膚，多好啊。

這一天，當喀喀莎出去找水草回家時，喃喃咕並沒有像往常一樣在家門口等她，而是留下了一封信，在信的旁邊，還有一顆牙齒。

戲劇習式1：Writing

小組創建喃喃咕留下的一封信。創建完成後，小組派代表以喃喃咕的口吻讀出這封信。

戲劇習式2：Acting

表演喀喀莎讀信看信的場景，她是如何讀的，讀完信後是如何反應，她會對這封信做什麼。教師邀請幾名同學表演這個場景，引導其他同學進行觀察，針對表演出的喀喀莎對信做出的動作進行意義分析。

11、牙齒罐子

教師故事講述：

喃喃咕也拔牙了。當年從噗嚕嚕湖離開的水妖，就只剩下喀喀莎一個人了。其實誰也不知道，這麼多年，喀喀莎一直珍藏著一個罐子，從帕帕提拔牙的那天開始，只要有水妖拔下了她們的牙齒，喀喀莎就會悄悄的找到這顆牙齒並把它收藏在這個罐子裡。在這個罐子上，喀喀莎刻上了一句話，這句話是喀喀莎對所有水妖的承諾，也是對自己的承諾，更是對噗嚕嚕湖的承諾。

戲劇習式1：Writing

小組討論並創建喀喀莎收藏牙齒的罐子上的一句話。創建完成後將這句話寫在 A4 紙上。之後，教師請每一組分享自己小組創建的這一句話，並共同討論這句話代表什麼意義。

教師故事講述：

現在，對於噗嚕嚕湖來說，等待重生的使命就只有喀喀莎一個人了。每當喀喀莎牙齒疼痛的夜晚，她總會想起噗嚕嚕湖，想起留在離開時變成沙子留在蚌殼裡的咕滴答，還有湖靈。可是，每當牙齒疼痛的夜晚，喀喀莎也會看到她收集的那一罐牙齒，似乎每一個牙齒都在召喚她，似乎在說："拔牙吧，拔牙吧，拔牙之後就再也不用痛苦和孤獨了。快過去

一百年了，噗嚕嚕湖不會再重生了，沒有人會在意你了，跟我們一樣，拔牙吧。"

戲劇習式2：Voice

良心巷。此時的喀喀莎，是否應該選擇拔牙呢？學生選擇拔牙或者不拔牙，站在教師的兩側，形成兩列隊伍。教師從隊伍中依次走過，經過的左右兩側學生依次說出此時喀喀莎是否應該選擇拔牙。

12、第二課時大討論

教師引導討論：

相關提問：

為什麼越來越多的水妖最終都拔掉了牙齒？你們認為這些水妖最終都選擇放棄了自己的責任，原因是什麼？她們在堅守等待噗嚕嚕湖的召喚，幫助噗嚕嚕湖重生的這個過程中，面臨的困難和最大的挑戰是什麼？

你們如何看待這些水妖放棄"責任"，選擇拔牙的行為？當"責任"與另外一些"正義的需求"相衝突時，尤其是這些"正義的需求"可能來自於個體，而"責任"來自於集體，選擇放棄"責任"這樣的行為是否可以被接受？

第三節	
探索中心	當我們自己為了"責任"付出了巨大的代價之後，我們是否擁有權利要求他人也和我們自身一樣付出。"責任"是否會成為一種道德綁架的工具。當不同的身份角色所帶來的"責任"發生衝突時，做出選擇的標準是什麼。 　　在第三課時，我想要帶領學生更深入的探討一個關於"責任"的電車難題，電車難題是一個古老的思想實驗，它虛構的場景是，當一輛電車呼嘯而來，前面軌道上正好捆著五個人，電車剎車失靈了，馬上就要撞死這五個人，但是，如果你扳動一個開關，電車就能拐上靈一個岔道，可問題時岔道上也綁著一個人，那麼你扳不扳？電車難題在於五個人的生命與一個人的生命的權衡，而在《水妖喀喀莎》的第三節課程，我想要探討的是，當喀喀莎終於能夠等到噗嚕嚕湖重生的時候，她是否有權利去為其他水妖做決定，並為此剝奪其他水妖已經擁有的人類生活？ 　　喀喀莎一直在堅守讓噗嚕嚕湖重生的"責任"，而其他水妖已經選擇了放棄，選擇了人類的生活，在這種情況下，喀喀莎的堅守是自我的選擇，其他水妖的選擇也是自我的選擇，那麼喀喀莎是否應該為了所謂的"責任"而強行改變其他水妖的選擇呢？用一句簡單的話來概括這裡的道德衝突，就是："為了拯救世界（在喀喀莎的觀念裡，這個世界就是噗嚕嚕湖），我們可以殺人嗎？（在喀喀莎這個故事裡，則指喀喀莎就可以剝奪其他水妖的權利嗎？）"尤其是，當這個"拯救世界"的使命是一種被賦予的責任，顯得非常正義的時候。
角色框架 與 中心任務	角色框架為學生本身，不承擔任何故事中的角色。 中心任務為：是否可以為了責任而剝奪他人的意志。
教學物資	A4 紙、彩筆、大白紙

課堂教學過程

1、上節課內容回顧

任務：教師請一位同學回顧一下第二節課的故事內容。

2、水妖們的新生活與喀喀莎離開

教師故事講述：

　　轉眼之間，一百多年過去了，喀喀莎還在堅守著。但是她變得更加蒼老和醜陋，她的皮膚已經完全變成了黑色，皺皺巴巴擠在一起，現在的喀喀莎已經都不太敢出門了，因為只要她一出門，她的模樣就能在人群中引起騷亂，給自己帶來危險，所以，喀喀莎決定離開這個她生活了很久的小鎮，搬到一個更偏僻的地方去。在臨走之前，喀喀莎決定最後一次去看看她的那些姐姐們。這些年，喀喀莎經常會去看望她的那些姐姐，姐姐們有的已經找不到了，因為已經過了一百多年了，最先拔牙的人，比如帕帕提，已經重新又變成了孩

子，重新長大，有些能夠找到的，也完全不記得水妖的生活，她們已經和人完全一樣，有自己新的家庭，新的朋友，新的鄰居。

戲劇習式：Image

4-6 人一組，每一組中有一名學生扮演拔牙後變成人的水妖，另外的學生扮演這個水妖的人際關係，比如可以是這個水妖的家庭成員，或者是她的好朋友等等，總之，需要給這個水妖設計一個人類生活的場景，在這個場景中有她最親密關係的人。設計好人物關係後，小組需要用一張靜像照片展示一個場景，在這個場景中，需要表現這個水妖變成人類之後的生活場景，同時要體現出她和周圍人的關係，比如說，這張照片可以是一張全家福，也可以是一張朋友們在一起的大合照。

完成之後，教師邀請每個小組進行展示，其他小組進行觀察。並相互說一說在每一幅靜像照片中能夠看到什麼。

相關提問：

當喀喀莎看到其他拔掉牙齒的水妖們現在過得生活，她會有什麼想法？為什麼？

水妖們幸福的人類生活會動搖喀喀莎堅守"責任"的信心嗎？為什麼？

3、喀喀莎的告別

教師故事講述：

這樣的場景，喀喀莎看過很多次。然而這一次不一般，這是最後一次喀喀莎來看她的姐姐們了，馬上，她就要離開，搬到一個偏僻的地方躲避人群、獨自生活了。臨走之前，喀喀莎對每一個水妖都說了一句相同的話。

戲劇習式：教師入戲 & Acting

小組表演+教師入戲。教師邀請在上一個環節中具有代表性的小組，請小組將剛剛的靜像表演出來，學生可以加入簡單的臺詞。之後，教師入戲為喀喀莎，進入學生的表演場景，對其中的水妖說："某某某（可以用之前第一節課取的名字），你還記得噗嚕嚕湖嗎？已經過去了一百多年了，但我還沒有忘記，你也不應該忘記。總有一天，我一定會回來帶你回去，我們一起回噗嚕嚕湖。"這個時候，扮演水妖的學生，以及這組表演裡其他的人物，都可以對教師（喀喀莎）的這句話做出回應。

相關提問：

變成人類的水妖和她們的親人或者朋友，對喀喀莎告別時說的這句話，基本都是什麼樣的反應？

為什麼他們都會有這樣的反應？這樣的反應說明了什麼？

4、南霞村的藍婆

教師故事講述：

喀喀莎搬到了一個偏遠的叫作南霞村的地方，那個地方，遠離城鎮，只有一些當地的村民居住。雖然喀喀莎深居簡出，不到萬不得已都不出門，只有需要找水草做存糧的時候

才會趁著晚上出門。然而，即使這樣，喀喀莎還是引起了村民們的注意，他們都叫她藍婆。所有的人一提到藍婆，都不知道藍婆從哪裡來，為什麼要住在南霞村，這個醜陋又神秘的人，讓南霞村的村民們充滿了戒備。尤其是當他們偶然遇到藍婆的時候，他們的表現就暴露了他們內心的看法。

戲劇習式：Image

集體靜像。靜像表演當村民們看到藍婆時的場景，他們還有什麼樣的動作和表情。集體靜像完成後，教師選擇其中幾個展示，請學生共同看一看，村民的動作和表情說明什麼。

教師故事講述：

雖然並不是所有人都見過藍婆，或者換句話說，其實壓根就沒有多少人見過藍婆，也根本沒有人知道藍婆究竟是誰，從哪裡來，藍婆的經歷是什麼，但自從喀喀莎搬到了南霞村，成為了藍婆，這裡就一直充滿著有關藍婆的各種謠言。有的說藍婆是巫師，有的說藍婆會吃小孩，總而言之，有關藍婆的流言在南霞村有著各種各樣的版本。

戲劇習式2：Writing

每人創建一條村民們聽到過的或者說過的有關藍婆的傳言，寫在A4紙上。完成後，教師請學生依次分享。

相關提問：

為什麼關於藍婆（也就是喀喀莎）會有這麼多不同的傳言？

喀喀莎的生活和她之前曾經告別過的那些已經拔牙成為人類的水妖的生活有什麼不同？為什麼會有這樣大的不同？

5、喀喀莎與土豆

教師故事講述：

喀喀莎就這樣以藍婆的名字在南霞村獨自生活著，她住在一個偏僻又破爛的小屋裡，那裡從來都不會有人經過。直到有一天，一個叫做土豆的小女孩打破了喀喀莎的"寧靜"。土豆是南霞村的一個7、8歲的小女孩，她的家裡只有她和媽媽兩個人。

土豆是追著一隻風箏來到喀喀莎的家門口的，因為那只風箏落在了喀喀莎家的屋頂上，和土豆一起玩的幾個孩子，見風箏飄到了村子裡人人害怕的藍婆家的屋頂上，早就四散而去，只有土豆有膽量來找風箏。而當藍婆幫助土豆從屋頂上取下風箏之後，土豆就認定，藍婆並不像村子裡的人們說的那樣恐怖和可怕，所以從那兒之後，土豆就經常來找藍婆，漸漸的，她也知道了關於藍婆的故事，知道藍婆是善良的水妖喀喀莎，知道只有喀喀莎一個人堅持了一百多年沒有拔牙，也知道了喀喀莎牙疼的時候是多麼的痛苦。甚至在夜晚的時候，土豆還和喀喀莎一起來到過村裡的小河邊，看到過在水中變成水妖的喀喀莎是多麼的美麗，土豆成了喀喀莎在南霞村唯一的朋友，也是這麼多年以來，喀喀莎認識的第一個朋友。

戲劇習式：Image

2人一組，用一組靜像表演喀喀莎與土豆相處的場景。學生可以自行創建這個場景是兩

人相處的哪個瞬間，比如，可以是喀喀莎牙疼時土豆是如何陪伴喀喀莎的，也可以是土豆不開心喀喀莎安慰她的時刻。總之，創建一個兩人相處的場景，用靜像表演出來。小組完成後，教師邀請每個小組進行展示，並引導其他小組進行觀看。

相關提問：

從這一組組喀喀莎與土豆相處的靜像中我們能夠看出什麼？

教師故事講述：

雖然土豆和喀喀莎成為了很好的朋友，但是喀喀莎從來都不讓土豆告訴別人。好幾次，土豆都很想告訴媽媽，告訴自己其他的朋友，藍婆有多麼的善良多麼的好，但是喀喀莎總說，沒有人會相信的。雖然土豆不明白為什麼，但她也答應喀喀莎，她會保守秘密，連自己的媽媽也不會告訴。

相關提問：

為什麼喀喀莎不希望土豆把她們兩人成為朋友的事情告訴別人？

她為什麼認為人們都不會像土豆那樣相信她和接納她？

6、媽媽發現了

教師故事講述：

有一天，土豆在喀喀莎的屋子裡玩到兩個人都忘記了時間，媽媽喊土豆吃飯，兩人都沒聽見，天色越來越黑，兩人也沒有注意。直到她們倆聽到一陣急促的敲門聲。是誰？這扇門，除了土豆，從未有第二個人敲過。喀喀莎打開了門，只見一個年輕女子站在門口，原來是土豆的媽媽。土豆的媽媽看著喀喀莎，聲音顫抖的問："請問，我的女兒土豆是在這裡嗎？""媽媽，我在這裡！"土豆從喀喀莎的背後跳了出來。可是，就在土豆跳出來的時候，喀喀莎家的大門也被撞開了，原來，來的並不僅僅是土豆媽媽，後面還跟著很多的村民，大家都顯得既緊張害怕又怒氣衝衝。

戲劇習式：Image

4-6 人一組，小組靜像表演。其中一人扮演土豆、一人扮演土豆媽媽、一人扮演喀喀莎，另外幾人扮演村民。呈現當大家發現土豆真的在藍婆的屋子裡之後的反應和場景。土豆的媽媽會有什麼舉動，村民們會有什麼舉動。小組創建完成後，教師邀請小組進行展示，引導其他小組觀看，重點抓住每個小組設計的動作，進行動作的分析。

7、喀喀莎與土豆的告別

教師故事講述：

無論土豆怎麼解釋，村民們就是不相信土豆說的關於喀喀莎的一切，土豆不明白，為什麼媽媽、為什麼平日裡那麼和善的叔叔阿姨，所有的人都會喀喀莎那麼不友好，他們甚至要求喀喀莎明天就從南霞村搬走。無論土豆如何求情，媽媽和村民們都不為所動，反而喀喀莎顯得很平靜。這個時候的土豆，似乎有一點明白，為什麼當初喀喀莎不讓自己告訴別人她們成為朋友的事情，也似乎有點明白為什麼喀喀莎說人們不會相信土豆的話。

相關提問：

為什麼村民們不願意相信土豆的話？

為什麼喀喀莎一早就預料到不會有人聽土豆的解釋？

教師故事講述：

村民們命令喀喀莎馬上離開，喀喀莎答應了。土豆傷心不已，她想上前抱住喀喀莎，卻被媽媽死死的拉住。喀喀莎要走了，臨別之前，她對土豆說了一句話。

戲劇習式：Acting

2人一組，創建喀喀莎與土豆告別的場景。要求，每人只能說一句話，扮演喀喀莎的先說，扮演土豆的做出回應。教師邀請幾組進行展示，對小組創建的告別的話語做出分析與討論。

8、喀喀莎的牙齒變藍了

教師故事講述：

喀喀莎離開了南霞村，她什麼都沒有帶，只帶了一面鏽跡斑斑的銅鏡和那個裝有所有水妖牙齒的罐子，對於喀喀莎來說，這是她最重要的兩件東西。這面鏡子已經跟了她一百多年了，每一天，喀喀莎都要對著鏡子看一看她的牙齒到底有沒有變藍，所以，即使現在喀喀莎不知道能夠去哪裡，她都不會丟下這面鏡子。其實，最近喀喀莎覺得這顆牙齒有點不一樣，雖然它沒有變藍，但是它疼得少了，卻經常會像有小蟲在咬一樣很癢很癢。所以，最近喀喀莎每天照鏡子照得格外的仔細。

戲劇習式1：Acting

2人一組，一人表演喀喀莎，一人表演鏡子（裡的喀喀莎）。兩人表演喀喀莎照鏡子的場景。表演鏡子的人，要觀察和模仿喀喀莎的動作和表情，表演喀喀莎的人要儘量的放慢動作，將表情和動作做到最大。教師可以挑選幾組進行展示。引導學生觀看，從喀喀莎照鏡子的動作中可以看到什麼。

戲劇習式2：Acting

教師另外邀請幾組，仍然是2人一組，一人表演喀喀莎，一人表演鏡子（裡的喀喀莎），依然是表演喀喀莎照鏡子的過程。此時，教師開始用旁白描述故事，請每個小組根據教師描述的故事情境進行表演。

"牙齒太癢了，喀喀莎繼續照著鏡子，但牙齒表面看不出任何的變化。喀喀莎耐心的盯著它，突然，她發現牙齒開始變色，但不是藍色，而是火焰一般的顏色，與此同時，癢癢消失了，牙齒成了一顆正在燃燒的木炭，通體發紅發燙，喀喀莎的嘴唇迅速的被灼出好幾個水泡。她不知道這是怎麼回事，當年湖靈並沒有告訴過她。沒有持續太久，炭火熄滅了，牙齒變回了白色，喀喀莎盯著它看了好一陣子，還是白色，喀喀莎合上了嘴巴，卻覺得嘴裡像含著一塊冰一樣，透心的寒涼。喀喀莎再次張開嘴巴，鏡子裡，這顆做怪的牙齒已經由白色變成了透明，緊接著，從冰的底部開始，緩緩的漫上一層淺淺的藍色，一直漫過牙齒的頂端。接著，牙齒由淺藍一點一點變成深藍，顏色越來越像噗嚕嚕湖的湖水。終於，牙

齒不疼不癢不燙也不冰了，它就那樣平靜而優雅的藍著，就像一塊生來就如此的藍寶石一樣。"

在教師進行這段敘述時，學生要在教師敘述的過程中，將喀喀莎看到牙齒變成藍色的一系列過程表演出來，尤其是最後，當牙齒真正變成藍色了，喀喀莎會是什麼反應。

9、回到噗嚕嚕湖

教師故事講述：

不知道走了多久的路，喀喀莎終於回到了噗嚕嚕湖。喀喀莎迫不及待的挖出當年埋在湖底的蚌殼，咕滴答已經在這黑暗的蚌殼中待了一百多年，如果說為了噗嚕嚕湖的重生，誰忍受了最大的痛苦，喀喀莎覺得，那一定是咕滴答了，為了呼喚噗嚕嚕湖的重生，咕滴答日夜不停的歌唱，嗓子已經完全啞了。當咕滴答從蚌殼裡出來的時候，兩個人有說不完的話，又是哭又是笑。兩個人大聲呼喊著："湖靈，湖靈，喀喀莎回來了，喀喀莎回來了！"湖靈出現了，喀喀莎迫不及待的問到："湖靈，湖靈，湖水在哪裡啊？""湖水正在回來的途中"湖靈嘎啦嚓說到："但是，喀喀莎，怎麼只有你一個人，其他人呢？"這時，咕滴答也發現，除了喀喀莎，沒有看到其他人。"她們是在回來的路上嗎？可是你們不是待在一起的嗎？"咕滴答問到。"希望她們能夠快一點回來，只有所有的水妖全部到齊了，噗嚕嚕湖才能真正的重生，如果湖水看到只有我們幾個的話，它們會重新退回去的。""什麼？如果沒有所有的水妖，重生的噗嚕嚕湖水會退回去？！"喀喀莎聽了湖靈的話，心中一驚，她不知道該如何告訴湖靈，其他的水妖已經全都拔掉了牙齒。

戲劇習式：Acting

3人一組進行小組表演。分別扮演喀喀莎、咕滴答和湖靈嘎啦嚓。表演喀喀莎將如何告訴咕滴答和湖靈其他水妖已經拔掉牙齒的事實，喀喀莎將如何解釋其他水妖拔牙的原因，以及咕滴答和湖靈對此事的反應。

10、找回水妖

教師故事講述：

不能讓已經重生的噗嚕嚕湖水再次的消失。現在唯一的辦法就是在三天之重新找回所有的水妖，只有所有的水妖全部回來，噗嚕嚕湖才能真正的重生。可是怎麼找到水妖，怎麼讓她們記起自己水妖的身份？喀喀莎迫切的想要知道。湖靈說："只要找到所有水妖，讓她們喝下現在已經重生的噗嚕嚕湖的湖水，水妖們就會恢復記憶，忘掉她們在人類的生活，重新變回水妖，到時候她們就能夠回到噗嚕嚕湖。"可是，怎麼才能找齊所有的水妖呢？畢竟，她們很多人都已經轉世了好幾次，很多都很難找到了。"用牙齒！"這時，湖靈看到了喀喀莎一直隨身帶著的牙齒罐子，它在罐子裡撒上了噗嚕嚕湖的湖水，罐子裡的牙齒就像被施了魔法一樣，也一顆顆變成了藍色，閃閃發光。"用牙齒引路，只要你們拋出一顆牙齒，它就會帶著你們找到它的主人。喀喀莎、咕滴答，現在就靠你們兩個人了，我守在噗嚕嚕湖，你們兩分頭跟著牙齒去找齊其他的水妖吧，給她們喝下噗嚕嚕的湖水，帶

她們回來。記住，一定要在三天之內回來。"

喀喀莎和咕滴答飛奔上路了。喀喀莎跟著牙齒，很快就找到了第一個水妖嚶嚶鐺，她正在自家的院子裡和兩個小女孩一起餵鹽，喀喀莎找了一個藉口，往這個水妖的水杯裡滴了幾滴噗嚕嚕湖的湖水，嚶嚶鐺喝下後，一眼就認出了喀喀莎，"喀喀莎，怎麼是你？是噗嚕嚕湖重生了嗎？""是的，嚶嚶鐺，但是需要我們所有的水妖一起回去，噗嚕嚕湖才能真正的重生。"喀喀莎說到。"那我們快走吧！"嚶嚶鐺毫不猶豫的說。這時，剛剛那兩個小女孩抱住嚶嚶鐺："媽媽，你要去哪裡？""媽媽？"嚶嚶鐺一臉疑惑，"你們是誰？我不是你們的媽媽，我是噗嚕嚕湖的水妖。"說完，嚶嚶鐺拉著喀喀莎走了，只留下兩個女孩在身後哭泣。

就這樣，喀喀莎找到了一個又一個水妖。幾乎每個水妖在離開時，都有著跟嚶嚶鐺差不多的情況，她們的人類的家人、朋友，都遭遇了這突如其來的變故。

戲劇習式：Writing

小組討論並創建，因為水妖們喝下喀喀莎帶來的噗嚕嚕的湖水，恢復了水妖的身份和記憶，而忘記了與人類有關的一切，你們覺得，這會給這些與水妖有關的人，帶來什麼樣的生活變故？請小組討論後寫在大白紙上。

相關提問：

你們認為，這樣的變故對於與水妖有關的人類來說，意味著什麼？為什麼？

11、喀喀莎的猶豫

教師故事講述：

喀喀莎的手上只剩下最後一顆牙齒了，喀喀莎記得，這顆牙齒是屬於帕帕提的，只要找到她，喀喀莎的任務就完成了。可是，喀喀莎的腳步卻越來越慢。這一路上，她拆散了這麼多的家庭、朋友，幾乎每一家在她帶走水妖之後，身後傳來的都是疑惑、不解、哭喊、憤怒的聲音。喀喀莎不禁猶豫了，疑惑了，她問自己，這樣做對嗎？此刻，在喀喀莎的腦海裡，似乎有兩個聲音，一個說："喀喀莎，你是對的，你等了一百多年，忍受了多少痛苦和煎熬，還有那麼多人類的誤解，你忘了南霞村的人是如何趕走你的嗎？人類根本不值得同情。還有咕滴答，她在黑暗中等了一百多年，呼喚了一百多年，你就這樣讓她的努力全部白費嗎？"但另一個聲音說："這些人類有什麼錯呢？他們並不知道事情的來龍去脈，他們只是認識了拔牙後成為人類的水妖而已，那些孩子就這樣莫名其妙的失去了母親，那些男人失去了妻子，還有他們的朋友。"

相關提問：

是什麼讓喀喀莎猶豫了、遲疑了？

戲劇習式：Voice

良心巷。如果你是喀喀莎，你會聽從內心的哪個聲音？學生選擇後，站在教師的兩側，成為兩列縱隊。教師從兩列縱隊中間穿過，當教師緩緩走過時，左右兩側的學生要依次說出自己選擇的理由。

12、原來是帕帕提

教師故事講述：

茫然的喀喀莎跟隨著最後一顆牙齒走著，等到她回過神來，發現她竟然走到了南霞村，那個牙齒，帕帕提的牙齒的主人，竟然是土豆的媽媽。當喀喀莎站在土豆家的門口時，土豆正和媽媽在吃飯。看到門口的喀喀莎，土豆驚喜萬分，她明白了，喀喀莎等到了噗嚕嚕湖的重生，所以才變回了原本的模樣。土豆沉浸在快樂之中，完全沒有發現喀喀莎的神色凝重，也完全沒有發現媽媽在一邊的緊張戒備。可是媽媽以為喀喀莎到來的目的是土豆，而事實上，喀喀莎到來的目的是自己。此時，面對開心的說個不停的土豆，和一直拉著土豆的媽媽，也就是曾經的帕帕提，喀喀莎一句話也說不出來。

戲劇習式：Image & Voice

集體靜像+思維追蹤。請用靜像表演此時的喀喀莎是什麼樣的。教師進入靜像畫面，當拍到其中某個學生時，學生需要說出此刻喀喀莎的內心在想什麼。

13、集體大討論

教師引導討論：

水妖喀喀莎的故事就這樣結束了，我也不知道喀喀莎最後會如何選擇，你們也依然可以去思考一下最終喀喀莎會怎樣選擇，噗嚕嚕湖的故事會如何繼續。

相關提問：

為了噗嚕嚕湖的重生這個重要的“責任”，你覺得喀喀莎應該去犧牲其他水妖和水妖的人類家庭嗎？為什麼？

當我們自己為“責任”付出重大代價和做出犧牲時，我們可以強迫或者說要求他人也像我們自己一樣做出犧牲嗎？為什麼？

本章小結

本章的六個小節，是筆者將教育戲劇應用于語文閱讀課的教案創作與課堂實踐的匯總。文本的豐富性，為教育戲劇在語文課堂的應用變得更為靈活與有效。不僅能夠提升學生的閱讀興趣，也能夠有效的加強他們對閱讀文本的深度理解。

第五章：教育戲劇與德育

上一章，筆者主要闡述和介紹了教育戲劇是如何應用于小學語文的閱讀課程。本章將會探討在教育戲劇與學校課程相結合的具體實踐中，第二類最常見，也是筆者認為，除了閱讀課程之外，最具有與教育戲劇相結合的"先天優勢"的學科——《道德與法治》學科。

《道德與法治》學科課程，是我國教育部在九年義務教育階段開設的一門思想政治公民教育課程，它圍繞個人、家庭、學校、社會、國家、世界這六個大的方向，承擔了對學生進行道德、法律、政治、國情等方面的教育。

為了敘述上的方便，以及從廣義上理解《道德與法治》課程的內容，筆者在本章中，統一將其稱之為德育。實際上，廣義的德育就是指有目的、有計劃的對社會成員在政治、思想與道德等方面施加有影響的活動，作為學校德育一部分的《道德與法治》課程，毫無疑問是包含在德育的範疇之內的。

實際上，在我國小學階段的德育教育中，一線教師們一直致力於德育課堂的不斷創新。其中，運用"講故事"的方式，即道德敘事進入小學德育課堂，曾經是相對于傳統的道德說教式課堂而言，更富有創新、更能夠發揮有效性的新的德育課堂模式。

道德敘事，也就是"講故事"的方式，代替了道德說教、道德灌輸的空洞與蒼白，改變了傳統德育課堂只是單向灌輸的表面化與形式化，並且，道德敘事的方式，也在不斷的發展和優化。越來越多的道德敘事，擺脫了模範式的、榜樣式的、英雄式的距離學生生活距離較遠的教化性故事，而是選擇了更多的貼近學生生活的日常生活事件、"小夥伴"、身邊人、甚至自己的故事等，這些學生喜聞樂見的故事，能夠更好的觸動他們的心靈，"潤物細無聲"的達到德育的目標。

但是，道德敘事畢竟仍然只是一種線性的、扁平的方式，大部分時候，道德敘事課堂上的學生仍然處在一個聆聽、接受的單向輸入的位置，即使在這樣的課堂上，教師會注重增加學生思考、討論的內容，但學生的主動輸出仍然占比很少。這個時候，我們所提倡的將教育戲劇應用於德育的課堂模式就體現出了它的優越性。

這是因為，首先，兒童進行道德學習的模式原本就是一種感性模仿。因為兒童理解道德問題不是一種像理解科學知識那樣的理性的、邏輯的、推理的、需要用實驗證實或證偽的思路，而是一種感性的、浸潤式的、調動所有感官細胞的、需要真實體驗的過程。

其次，筆者在第二章已經論述過的杜威的"在做中學"理論，以及盧梭的"在實踐中學習"和"在戲劇實踐中學習"的教育理念，同樣適用於德育課程。

再次，道德的說教往往使人麻木，而道德的體驗則恰恰相反。美國道德哲學家勞倫斯·布魯姆（Lawrence Blum）指出，我們雖然有時知道相關的道德原則，比如，我們應該扶危濟困，但是由於缺乏同感的能力，所以我們無法意識到，他人正處在危難或困境中。[131]

[131] 張浩軍. 同感與道德[J]. 哲學動態，2016（6）：77

　　布魯姆的這一有關道德感知領域的研究，恰恰戳中了我們在道德教育上的痛點，兒童是無法像學習知識那樣去學習道德的，他們需要借助更多的感同身受。在廣泛的人類生活中，兒童就是通過觀察和感知去學習的。就好比，嬰兒通過觀察和感知母親去牙牙學語；當一個孩子打了另一個孩子，導致另一個孩子哭了，那麼這個打人的孩子，即使不用第三者對他進行教導，就能夠意識到自己做了錯事；心理學中時常探討原生家庭對人的影響，這種影響很多時候表現出一種好像遺傳一般的相似性，但事實上，並沒有一個人在成長的過程中會像學習知識一樣去學習父母，只是他們對上一輩的觀察和感知，在他們的身上造成的烙印。所以說，人類生活本身，就無處不在各種觀察和感知，這是人類的一種天性。

　　但是，這種天性很多時候卻變得"麻木"了。我國有個成語：麻木不仁。不仁，指沒有感覺。語出自明朝薛己《醫案·總論》："一日皮死麻木不仁，二日肉死針刺不痛。"在傳統文獻裡，麻木不仁一直是一個醫典裡經常出現的詞彙。然而在今天，麻木不仁顯然已經成為了一個典型的道德話語。

　　《二程集》中有言："醫書言手足痿痹為不仁，此言最善名狀。仁者，以天地萬物為一體，莫非己也。認得為己，何所不至？若不有諸己，自不與己相干。如手足不仁，氣已不貫，皆不屬己。"

　　"人之一肢病，不知痛癢謂之不仁，人之不仁亦猶是也。"（《二程集》第 15、366 頁）[132]

　　程門高足謝上蔡曾說："仁是四肢不仁之仁，不仁是不識痛癢，仁是識痛癢。"（《上蔡先生語錄》第 19 頁；參見第 2 頁）"識痛癢"就是對痛癢有所覺，"不識痛癢"就是對痛癢無所覺。對痛癢的覺知構成了仁之體驗的本質內涵，"識痛癢"一語點出了仁之切身性質。[133]

　　很多時候，我們在與兒童進行道德教育時，常常覺得老生常談，不僅是因為我們搞錯了兒童進行道德學習的方式主要是來自於覺察、感知、模仿，也是因為我們喪失了覺察與感知的能力，變得"麻木不仁"。而這個時候，戲劇恰恰是解蔽這種麻木，讓我們變得更加敏感的最好的方式。

　　因此，將教育戲劇應用與德育課堂，相對于道德敘事僅僅承載道德的教化作用，教育戲劇則能夠更多的承載道德的學習，讓兒童"習得"道德規範、道德判斷、道德選擇、道德評價並繼而能夠進行道德實踐。

　　那麼，教育戲劇應用於德育課堂的故事素材來源於哪裡？筆者認為可以分為來自於教材內的故事素材和來自於教材外的故事素材。

　　來自于《道德與法治》教材內的故事素材可以繼續細分為以下幾種：

　　1、教材中已有的故事，在《道德與法治》教材中，不少章節都會提供與主題相關的故事。

　　2、教材中提供的真實案例，在《道德與法治》教材中，尤其是涉及到法治內容的單元章節，常常會提供一些案例，例如，課程案例《守法不違法》的故事素材，就來自於這節課的教材中活動園部分所提供的一個與守法不違法相關的案例，同時在根據這個案例進行編創故

[132] 陳立勝. 惻隱之心："同感"、"同情"與"在世基調"[J]. 哲學研究，2011（12）：21

[133] 陳立勝. 惻隱之心："同感"、"同情"與"在世基調"[J]. 哲學研究，2011（12）：21

事的過程中，我們也搜集了很多社會新聞中與此類似的相關的真實案件新聞素材，最後才融匯成課堂上的這個故事。

3、教材中提供的圖片、標題等細節性的素材，都可以演發成為一個故事素材，例如：課程案例《學做"快樂鳥"》，"快樂鳥"這個角色以及由這個角色生髮出的整個故事，都是來自於本節課的標題。再比如，《我們小點聲》這節課，故事中的很多細節，如與聲音有關的標識，"心聲收集器"，靈感都來自於教材中的圖片、圖片說明等細節性的素材。

來自于教材之外的故事素材可以繼續細分為已有的故事和原創的故事。

其中，已有的故事來源非常廣泛，它可以是本身就具有一些道德敘事功能的遠大故事，比如：英雄故事、寓言故事等；更多的時候，我們會選擇基於文學作品的故事，比如繪本、童話、神話、或者是當代作家創作出的兒童故事；再有，就是一些日常生活故事。例如：課程案例《我想和你一起玩》這節課的故事，就來自於繪本故事《一口袋的吻》，我們根據教學目標對它進行了改編。也可以是一些生活中的真實的事件、案例，都可以成為已有故事的素材來源。

而原創的故事則是教師需要根據教學目標，自己構思和編寫一個故事，一般情況下筆者並不推薦這樣的做法，因為故事的寫作也同樣需要經驗與技巧，而且，根據教學目標原創的故事往往也容易落入"可著頭做帽子"的陷阱，相反，如果能夠找到一個現有的合適的故事進行改編，往往故事的原文本就可以為教師在進行下一步的戲劇結構時提供有效的空白和創作的空間。

接下來，筆者想要聚焦談一談教育戲劇德育課程中常用的道德衝突設定。在第二章時，筆者曾經對戲劇衝突這一構作元素進行過詳細的闡述，那麼，當教育戲劇應用與德育課堂時，筆者認為，道德衝突可能是一個更為恰當且便利的切入口。

道德衝突可分為三類，一是對抗性的道德衝突，即相互對立的道德價值體系之間的衝突，如集體主義原則與個人主義原則的價值衝突、道義論和功利論的立場分歧。二是同一道德價值體系內不同道德要求在特定處境中的衝突，這一類衝突又進一步分為兩種情況：一種情況是，不同價值層次的道德要求之間的衝突。比如，面對壓迫，是"追求道義"還是"追求生存"，就屬於這種衝突。另一種情況是，同一價值層次但由於涉及不同物件而導致的道德要求之間的衝突。比如，一名鐵路扳道工在緊急情況下，是救列車還是救自己的孩子，就屬於這種衝突。三是選擇方式上的衝突，即目的與手段的道德衝突。這一衝突也可以分為兩種情形：目的正當手段不正當，或目的不正當手段正當。對於以正當的手段達到不正當的目的這種現象，人們一般比較容易做出道德判斷，因為不正當目的的實現必然包含著對他人或者社會利益的掠奪或侵犯，這是應該而且必須反對的。但令人困惑的是，可否用不正當的手段去達到正當的目的呢？[134]

同時，道德衝突也能夠分為外在的道德衝突，內在的道德衝突。外在的道德衝突是指，道德衝突發生於不同的主體之間，可能是幾個不同的個體之間，也可能存在於個人與團體之間，它是兩個陣營之間的衝突；而內在的道德衝突則僅僅處在一個個體之間，是個體面臨著

[134] 《倫理學》編寫組. 倫理學（第二版）[M]. 北京：高等教育出版社，人民出版社，2021:213-214

兩重甚至多重的選擇，但無論哪個選項都會涉及到與另一選項的衝突，不存在共贏的最佳選項。

在筆者看來，當教育戲劇應用于德育課堂時，相較於戲劇衝突，往往聚焦于道德衝突更能夠說明教師達成教學目標，為什麼這麼說呢？我們可以試著從戲劇衝突與道德衝突兩者之間的關係入手來一探究竟。

首先，從落實於具體的行動或動作這個層面來說，從亞里斯多德開始，道德就是一種實踐理性，這種理性的目的就是為了實踐，所以，並不存在不會落實於行動或動作的道德衝突，既然存在道德衝突，必然會指向實踐，指向具體的行動或動作。但是，與戲劇衝突所不同的是，當我們在課堂上呈現道德衝突時，我們追求的不是類似於戲劇舞臺上那種爆發式的、高度集中的行動或動作，更多的時候，在我們的德育的課堂上，我們更多的是消解道德衝突走向戲劇衝突的極端動作性，而追求它的內在性，當然，這種內在的道德衝突，我們依然是需要外化的行動或動作形式將它展現在課堂上。

所以，當我們在討論道德衝突是否具有行動性動作性的時候，雖然道德衝突必然會導入實踐，產生具體的行動，但是，道德衝突並不會像戲劇衝突那樣追求動作的爆發。有的時候，道德衝突會導致一個瞬間的爆發式的動作，比如，我們經常看到的令人聳動的社會新聞標題所描述的社會事件："疫情期間香港數千名醫護大罷工"、"眼科醫生陶勇遭患者家屬砍傷"等等，或者像我們熟悉的戲劇作品《雷雨》的最後一幕中，不僅有大量的戲劇衝突，也有著所有人物之間的大量的道德衝突，繁漪和周萍的不倫的情人關係，周萍與四鳳不符合當時社會倫理價值的戀人關係等等，都帶來了他們行動上的爆發。這種情況常常發生在存在於不同主體之間即不同陣營之間的道德衝突中。但有的時候，道德衝突往往不會迅速的導致一個爆發式的行動或動作，反而走向一種"不"行動、或者是"緩"行動、"糾結"行動。比如，哈姆雷特一直在糾結要不要復仇，要不要殺掉叔叔，但他卻遲遲沒有採取行動，這一點從戲劇上來說，非常符合戲劇對衝突的另一種處理方式——即追求矛盾不爆發為衝突的處理方式，表現為一種"抵觸"。但從道德衝突的角度來說，這恰恰體現出道德衝突不一定會導致行動或動作的爆發，雖然，最終哈姆雷特必然要做出選擇，復仇或不復仇都是一種行動，這也就是我們上文提到的道德的實踐性，但顯然，這裡的道德衝突不是爆發式的，哈姆雷特長時間的糾結、不行動，恰恰是道德衝突的表現，而當最後的行動產生時，反而是道德衝突已經結束的時刻。這種情況常常發生在存在於一個主體內的道德衝突。

其次，戲劇衝突不一定是道德衝突，即戲劇衝突有可能具有道德性，也有可能不具備道德性。但包含了道德衝突的戲劇衝突會更有張力，甚至於在戲劇作品中，正是因為人物之間道德衝突的設計，才會造成和引發戲劇衝突。

戲劇衝突不一定是道德衝突，不具備道德性，這一點很容易理解，例如，在京劇《三岔口》中，楊延昭命令任堂惠暗中保護被發配的焦贊，夜宿三岔口旅店，店主劉利華為救焦贊與實際上保護焦贊的任堂惠發生誤會，在深夜中打鬥起來。這場沒有一句唱詞的打鬥戲，堪稱京劇武生最經典、最精彩的戲劇衝突場面，但是在這個衝突當中，兩人之間是沒有任何道德衝突的。

　　但是，包含了道德衝突的戲劇衝突會更加的有張力，這一點在上述我們講到的《雷雨》中有著相當集中的體現。為什麼《雷雨》的最後一幕能有如此集中的戲劇衝突的爆發，就是因為在繁漪、周萍、四鳳、周沖、周朴園、魯侍萍這所有的人物之間，存在著大量的道德衝突、倫理矛盾。所以，才使得人物做出的每一個決定都異常的艱難，導致的下一步的行動與動作都異常的激烈。這是道德衝突給戲劇衝突帶來的更大的張力。在《雷雨》的這個例子中，我們既可以說在最後一幕的戲劇衝突中包含了大量的道德衝突，我們同時也可以說正是因為雷雨人物之間暗含的道德衝突引發和導致了最後一系列舞臺上的戲劇衝突，這是劇作家在創作時的巧妙設計，也是我們可以學習並應用到教育戲劇德育課堂的手段。

　　接下來，筆者將分年級呈現六節教育戲劇應用與德育教學——即《道德與法治》課堂的課程案例，內容涵蓋了小學德育教育的幾個核心方向（以下教案，部分為筆者研創，部分為教研團隊成員研創，所有教案均交付學校進行課堂實踐）。分別是：

　　一年級下：《我想和你一起玩》

　　二年級上：《我們小點聲》

　　二年級下：《學做"快樂鳥"》

　　三年級上：《變形記》

　　三年級下：《我是獨特的》

　　四年級上：《網路世界的陷阱》

　　五年級下：《勿忘國恥》

　　六年級上：《守法不違法》

《道德與法治》課程案例——一年級下·《我想和你一起玩》

教學基本資訊

課程類型	道德與法治	針對年級	一年級下
教學課時	1 課時		
教學物資	A4 紙、彩筆、大衣。		

課程分析

課程簡介：

 《我想和你一起玩》是《道德與法治》教材一年級下學期第四單元《我們在一起》中的第一課。從單元和課程標題就能夠看出，旨在引導學生在朋輩關係中探索自我成長。

 一年級對於兒童來說，具有特殊的意義，相對於幼稚園階段，一年級是一個轉捩點，這是他們正式的進入集體學習、群體生活的一年，無論從社會性角度還是從心理學角度來開，兒童都面臨著變化與適應的問題。因此，如何能夠幫助他們適應群體生活，發展朋輩關係，是我們希望通過《我想和你一起玩》這節課程去嘗試達到的。

 因此，在《我想和你一起玩》這節道法課程中，我們選取了英國安琪拉·邁克奧裡斯特的繪本《一口袋的吻》作為故事藍本。在原本的繪本故事中，一隻叫做迪比的小浣熊上一年級了，可是迪比害怕上學，害怕忘記在哪裡排隊，害怕不記得把大衣掛在哪裡，害怕聽不見老師叫自己的名字。迪比的媽媽為了鼓勵迪比上學，給迪比的外套裡裝上了一口袋媽媽的吻，當迪比害怕的時候，就可以從口袋裡拿出一個媽媽的吻。在媽媽的吻的安慰下，迪比度過了學校裡的很多"難關"，每當他膽怯害怕的時候，都是倚靠媽媽的吻安然度過。可是，體育課時，迪比脫掉了外套，當他再穿上外套時，發現外套的口袋破了一個洞，媽媽的吻都掉了。沒有了媽媽的吻，迪比不知道怎麼辦。這時，迪比聽到一個叫做奧特莉的同學的哭聲。在幫助奧特莉的過程中，迪比和奧特莉成為了朋友，不僅忘掉了媽媽的吻掉了的這件事，也忘掉了在學校的種種害怕與恐懼。

 在設計這節課時，我們並沒有完全照搬原本的繪本故事，而是結合道法教材中《我想和你們一起玩》這一課的具體內容，對繪本進行了改編。在課程中，我們把故事的改編重點放在了迪比為什麼和同學們玩不下去，調動兒童的生活經驗，在幫助故事中的迪比解決問題的時候，也是在與兒童的自身經驗發生連接，引導他們意識到朋輩交往、樂群相處的重要性及方式方法。

角色框架：一年級的學生，也是迪比的同學

教學目標

思想目標：

1、通過故事的學習探索，明白如何與身邊的同學相處。當同學遇到困難要積極幫助。

2、培養初步的群體觀念和樂群意識，懂得如何與同伴友好相處。感受集體生活的快樂。

認知目標：

1、通過戲劇活動，學生可以明白如何對待一個剛轉校的新同學。

2、通過戲劇活動，知道當身邊的同學有困難，該如何提供幫助。

能力目標：

1、學會幫助身邊有需要幫助的同學。

2、學會如何融入集體。

3、學會傾聽、理解他人，並鼓勵同學。

教學重難點

1、通過故事，引導學生明白集體與個人的區別，知道如何融入集體，在集體中遇到同學有困難，該如何提供幫助。

2、激發學生的樂群情感和助人為樂的精神。

課堂教學過程

1、遊戲導入

相關提問：

同學們，你們平時見到同學是怎麼打招呼的呀？（教師邀請幾名學生簡單的說一說或者簡單的表演一下平時同學之間打招呼的方式）

戲劇遊戲："會打招呼的身體"。

教師引導學生做三組不同的打招呼的遊戲，讓學生學會控制自己的身體，利用身體來打招呼。

第一組：首先是最簡單的打招呼方式，請學生用手跟自己左右的同學打招呼，再跟前後的同學打招呼。

第二組：請學生用手肘跟自己左右的同學打招呼，再跟前後的同學打招呼。

第三組：最後，請學生發揮創意，用自己上半身的任何一個部位跟左右的同學打招呼，再跟前後的同學打招呼。

2、進入故事

教師故事講述：

在遊戲過程中，我發現大家對自己的同學都是非常熱情的，那我知道的是，在春天小學有一群剛入學的同學，也和你們一樣特別的熱情。他們會像你們剛才一樣各種各樣他們覺得熱情友好的方式去和他們的新同學打招呼，結交新朋友。不僅如此，春天小學還有一個特殊的交新朋友的方式，就是每位元小朋友都會精心準備一幅畫，打算做為禮物送給

自己在學校新交的朋友，那麼他們會畫一些什麼畫去送給新朋友呢？

　　戲劇習式：Drawing

　　集體繪畫，請學生畫一副送給新朋友的畫，完成後，教師邀請 2-3 名學生進行分享。

　　教師故事講述：

　　因為同學們都很熱情友好，所以很快呢，這群同學們就開始熟悉了起來。下課後，他們在操場上玩著各種各樣特別好玩兒的遊戲。那麼我特別想知道他們玩的到底有哪些遊戲呢？

　　戲劇習式：Image

　　小組靜像。教師將學生分成 2-4 人一組，討論同學們在課間玩的是什麼遊戲，討論完成後，用靜像定格在玩遊戲的一個瞬間。

3、關於迪比

　　教師故事講述：

　　剛剛看了同學們的遊戲定格瞬間，我發現很多同學都在玩"老狼、老狼幾點鐘；捉迷藏"等等好玩的遊戲。可是，這個時候我發現有一個叫迪比的同學好像對這些遊戲都不怎麼感興趣。因為此刻他正一個人坐在一張長椅上。我非常好奇為什麼迪比要一個人坐在長椅上？為什麼不和大家一起玩？所以我今天帶來了一件迪比的外套（教師展示迪比的外套），並強調：當我穿上這件外套之後，我就成為了迪比，我會重現迪比坐在長椅上的樣子。而當我脫掉外套時，我則回歸教師身份。我需要你們仔細觀察，然後告訴我你們看到了什麼。

　　戲劇習式：教師入戲。

　　教師入戲成為迪比，邀請學生觀察迪比是一個什麼樣的狀態。

　　（教師調整狀態，穿上外套，坐在椅子上，此時開始入戲迪比的表演。此處教師入戲的立場以及借助表演需要傳達出的資訊是：迪比非常想去和同學一起玩，但是他又很害怕，很膽怯，不敢主動去跟同學玩。在出戲時，教師需要慢慢把外套脫下來放在椅子上，用動作和神態營造出迪比真是存在，並仍然在椅子上孤獨的坐著的感覺。）

　　相關提問：

　　你們看到了什麼？迪比為什麼會害怕？（每個問題教師邀請 2-3 位同學回答）

　　教師故事講述：

　　這時，操場上的同學們也注意到了迪比，同學們都不忍心迪比一個人自己坐在長椅上，決定邀請他加入遊戲。我想知道當時大家是怎麼邀請迪比加入他們的遊戲的？

　　戲劇習式1：Talking

　　小組討論。教師將學生分成四人一組，小組內討論，當時同學們看到迪比一個人坐在長椅上時他們是如何邀請迪比加入他們的遊戲？

戲劇習式 2：教師入戲 & Acting

討論結束後，教師再次入戲扮演迪比，邀請 1-2 組學生扮演迪比的同學來邀請迪比加入他們的遊戲。

（這個環節教師的回應要與上一個環節學生給出的回饋相關。並且需要再次與學生強調，當教師穿上外套時則成為迪比，脫掉外套時則出戲回到教師身份。讓學生有一個入戲和出戲的轉換時間。當學生作為迪比同學邀請迪比的時候，迪比一開始要拒絕，不能答應同學的邀請，最後看時機答應同學邀請。）

教師故事講述：

在同學們熱情地邀請下，迪比終於克服了自己的害怕，和同學們開心地在操場上玩起了遊戲。可是不一會兒，有的同學就說不想再玩兒了。我覺得很奇怪，明明玩的好好的，為什麼突然就不想玩了呢？

相關提問：

你們知道是因為什麼原因嗎？邀請 2-3 個人回答。

4、解決問題

教師故事講述：

原來因為迪比他們在玩踢毽子的遊戲的時候，遊戲規則是在毽子落地之前誰踢的次數最多，那麼誰就贏了。可是迪比不是很熟悉這個遊戲，每次都是踢了幾下就落地了，所以迪比總是輸，他特別想贏一次，所以他就開始耍賴，毽子明明落地了，可是迪比卻說沒有落地。迪比不遵守遊戲規則，可是如果不遵守遊戲規則的話，這個遊戲就玩不下去了，你們覺得應該怎麼辦？怎麼做才能讓遊戲繼續玩下去呢？

相關提問：

面對迪比的情況，大家應該如何處理？怎樣才可以讓遊戲順利的繼續下去呢？

（如果有同學說不和迪比一起玩了，教師可以這樣回應：如果大家都不和迪比玩了，那迪比肯定會特別的傷心，雖然迪比不遵守規則的行為不對，但迪比只是想贏一次，那有沒有什麼更好的方法可以讓迪比留下來，但是大家又能一起玩呢？）

戲劇習式：Acting

情景重現。教師將學生分成 4 人一組，小組內討論，要怎麼做才能繼續玩下去，同學們會對迪比說什麼？小組討論完成後，教師可以先邀請 2-3 名學生分享一下他們的解決方案，之後，分別邀請兩組進行場景還原的表演展示。

5、課堂總結

教師總結：

在同學們的幫助下，迪比也意識到了自己的錯誤，保證了會遵守規則好好玩遊戲，同學們又愉快的開始了遊戲。

迪比的故事到這裡就結束了，那麼同學們，我們今天上的這節課主要學習該如何去認識一個新朋友，交到新朋友之後又應該怎麼相處呢？希望通過這節課，大家可以更加清楚的知道該怎麼去交新朋友，又該怎麼樣更好的相處。

《道德與法治》課程案例二·二年級上·《我們小點聲》

教學基本資訊

課程類型	道德與法治	針對年級	二年級上
教學課時	1 課時		
教學物資	心聲感應器、各種錄音、不同場合的圖片、獅子的頭套、任務單、ppt		

課程分析

課程簡介：

　　《我們小點聲》是《道德與法治》教材二年級上學期第三單元《我們在公共場所》中的第四課。從單元和課程標題就能夠看出，這一單元的課程設計，主要是教導學生的社會生活規範。《我們小點聲》這一課，則重點在於讓學生初步建立公共空間意識，知道在公共場所應該小聲說話，不去影響其他人，學會尊重他人。二年級的學生，心理趨於穩定，是文明行為養成的關鍵時期，他們對公共空間講文明已經有了一定的認識基礎，但這種認識還一定程度上的停留在表面，仍然需要進一步的鞏固和深化。尤其是，在道德層面的認知上，這個年齡階段的兒童，他們對於公共空間秩序、文明行為的要求，基本仍然停留在一個"他律"的階段，需要倚靠外在的規則、標準對他們產生約束力。但我們希望通過這節課更進一步引導兒童思考的是，由"他律"向"自律"的轉變，能夠認識到，遵守公共場所的規則，培養良好的文明習慣，不僅需要外界的"他律"，更需要的是發自內心的"自律"，這既符合我們本課及本單元的課程目標，也符合兒童道德發展階段的規律。

　　因此，我們通過改編繪本故事《圖書館裡的獅子》，將學生設置為小貓學生的角色框架，教師入戲為獅子管理員，引導學生進入故事情境。

角色框架：小貓學生，是一群知道社會文明規範卻不能夠遵守的人。

教學目標

1、幫助學生通過成為故事中的角色理解"小點聲"—遵守社會規範的重要性。

2、幫助學生建立對更多公共場合的秩序和規則的認識。

3、引導學生理解從"他律"到"自律"的道德成長模式。

教學重難點

教學重點：建立兒童的公共空間規則意識。

教學難點：理解從"他律"到"自律"的重要性和尋找自律的方法。

教學計畫過程

1、故事導入——圖書館的煩心事

教師故事講述：

同學們大家好，我是來自貓學校的貓老師。我們學校有個老貓校長，她近期有些煩心事，是關於我們學校的圖書館的。說起我們學校的圖書館呀，那是相當有名，相當漂亮，我想給你們看一下：

課堂活動：

教師播放圖書館小視頻。

教師故事講述：

這個圖書館很好看吧！建成之後，我們學校的老貓校長向全體同學徵集意見，給這個圖書館取名為"悄悄"圖書館。老貓校長希望全校所有同學都能到圖書館裡來看書，但是她一直在擔心一二年級的小朋友，因為你們也知道一二年級的小朋友有點吵，她不知道，是不是學校裡的老師同學能夠同意一二年級的小朋友進入"悄悄"圖書館。

老貓校長有一個"心聲感應器"（教師拿出事先準備好的道具裝置給全班看），她決定用這個"心聲感應器"來收集一些關於二年級小朋友能不能進圖書館看書的心聲，我們一起來聽聽這個"心聲感應器"收集到的心聲：

戲劇習式1：Voice

"心聲感應器"（注意，"心聲感應器"中的錄音內容，是教師需要在課程之前收集並錄製好的。）

"高年級男聲：我是六年級的，我覺得一二年級的小朋友不能進圖書館，他們吵吵鬧鬧，管不住自己，把圖書館弄亂了也不知道收拾。

老師女聲：我是二年級的老師，小朋友們都是很可愛的，可是他們就是有點吵，不止在圖書館，在班級裡也是這樣。

二年級女聲：我是二年級的，我真的好想去圖書館看書呀。"

教師故事講述：

聽了這些心聲，老貓校長也很猶豫，她覺得所有孩子都應該去圖書館，享受知識帶來的樂趣，可是高年級同學和老師的心聲，讓她有些犯難。我看到現場也有一些老師和同學，要不我用這個"心聲感應器"現場收集一些心聲，看看二年級的小朋友到底能不能進圖書館——

戲劇習式2：Voice

教師現場通過"心聲感應器"收集心聲，教師可拿著"心聲感應器"遞給課堂上一些想發言的學生，讓他們表達他們的想法。

2、規則建立——圖書館的規則

教師故事講述：

聽了這麼多人的心聲，老貓校長決定給二年級的小朋友們一個機會。她還請來了一位獅子館長（教師此時可以拿出事先準備好的獅子頭套，放在教室裡，代表獅子館長已經開始在"悄悄"圖書館上崗了），來幫助二年級的小朋友們安靜的待在圖書館裡。

獅子館長想了一個辦法，他想在二年級的小朋友進入圖書館之前先考驗一下他們知不知道圖書館的規則。

相關提問：

你們知道進入圖書館需要注意些什麼嗎？（邀請 2-3 名學生回答。）

教師引導：

看來這個問題難不倒你們，大家都知道，在圖書館裡的規則（教師出示圖書館的規則的 PPT 給學生看）。

那你們又知不知道，這些標誌哪些是圖書館裡會出現的。請你們拿出任務單，把圖書館裡會有的標誌勾選出來，並且想想這些標誌是什麼意思。

課堂任務：

教師請學生拿出準備好的任務單———一張標誌圖，上面有各種各樣的標誌，邀請學生選出符合圖書館規範的標誌。

學生完成合適的標誌打勾後，教師邀請 1、2 個學生分享他們的選擇。

教師引導：

等小朋友分享完，教師將貼上標誌的圖書館的內部照片分享給學生看。並且告訴所有人：獅子館長就把這些標誌貼在圖書館裡面，以幫助小朋友即時提醒自己。

3、入戲表演——離開的獅子館長

戲劇習式：教師入戲

教師入戲獅子館長。教師戴上獅子頭套成為獅子館長，並對學生說："現在我就是獅子館長，我們一起進入圖書館看書吧。你們手頭都有書，趕緊拿起來看吧！"（此時，教師以獅子館長的入戲身份，號召所有學生進入安靜看書的狀態，獅子館長可以在教室裡走動巡視。）

當教師以獅子館長的身份在教室巡視了一小段時間後，此時教師找到時機，播放事先準備好的手機來電震動聲音效——"嗞~~~嗞~~~~嗞~~~~~嗞~~~~~~~"（獅子校長的電話振動聲響起）

獅子館長快步走到講臺前，小聲說："好的，好的，我馬上就去！"

獅子館長離開教室。（教師離開教室後摘下獅子頭套。）

教師故事講述：

接著，教師可以在教室外等待一段時間，觀察一下教室的同學會不會出現一些"按捺不住"的行動。當教師再次進入教室時，教師可以既興奮又神秘的跟所有正在看書的學生小聲說："各位小朋友們，現在獅子館長有事出去啦！所以，當獅子館長離開後，有一些

小朋友，就開始坐不住啦！"

相關提問：

那些坐不住的小朋友們，會做什麼呢？

戲劇習式：Acting

邀請願意展示的學生到講臺前面示範。也可以讓學生四人一組，邀請1個4人小組來講臺前示範。教師可以規定，當教師說開始的時候，可以先做出那些坐不住的小朋友們的動作再加上聲音。表演那些當獅子館長離開後坐不住的小朋友會做什麼，會發出什麼聲音。

教師故事講述：

在這些小朋友的帶動下，一些安靜看書的小朋友也坐不住了，整個圖書館裡的小朋友都躁動起來。

戲劇習式1：Acting

當教師說開始的時候，全班一起重現圖書館裡的小朋友躁動的情景。當教師沒有說停的時候，不停下來，保持躁動的狀態。

戲劇習式2：Voice

此時，心聲感應器的警報聲響起：（教師找到一個合適的時機，播放事先錄製好的"心聲感應器"的音訊）。

"滴滴滴~~~滴滴滴~~~滴滴滴~~~滴滴滴~~~"

高年級女聲：你看看，就是不應該讓二年級小朋友進圖書館，他們根本就是管不住自己的。

高年級男聲：獅子館長真是太不稱職了，一個小小的圖書館都管不好，發出這麼大的吵鬧聲。

二年級女聲：我真的好想大家不要再吵鬧了，我很喜歡圖書館，我喜歡看書，大家如果繼續吵，我就再也來不了了。這可怎麼辦......

4、問題討論與解決——獅子館長的心聲

教師故事講述：

教師（用低沉的悲傷的聲音敘述）：同學們，你們剛剛都聽到了，當圖書館發出吵鬧的聲音的時候，老貓校長的"心聲感應器"裡面又收集了很多對這件事的看法的心聲。其實你們知道嗎？剛剛獅子館長離開，是去拿他的心臟檢測報告了。在獅子館長生活的獅子王國，大家都喜歡吼叫，總是吵哄哄的，這讓獅子館長在年紀大的時候就得上了心臟病。

獅子館長其實也有心聲，想通過我來跟你們說。

相關提問：

獅子館長想問的是：

為什麼大家都知道有規則，也知道規則的內容，卻很難遵守規則呢？（PPT展示獅子館長的心聲）

有哪位想要回應獅子館長的心聲呢？教師邀請 2-3 名學生回答。

（這裡老師引導學生進行從他律到自律的探討，說明孩子們把話題引導到要遵守規則最重要的還是能夠自我管理。）

戲劇習式：Writing

請學生寫下一條可以幫助自己進行自我管理的建議。不會寫的字可以用拼音表示。完成後，教師邀請 2 名學生進行分享。

5、發散練習——新場景，見學習

教師故事講述：

獅子館長很高興大家都明白了自我管理的重要性，也找到了方法。現在還有另外幾個地方等著我們去探索，看看大家是不是知道在下面的幾個場所裡，我們該用什麼樣的聲音表達：

教師給出學生以下幾個公共場所的"聲音"場景。

場景一：電影院裡，你的手機突然響起了，有個很緊急的事情，該用多大的聲音接電話呢？

場景二：醫院裡，你正在排隊看病，有兩個病人過來詢問醫生的位置，該用多大的聲音回復呢？

場景三：公車上，剛上車，發現了自己的另外 3 個同學也在車上，該用多大的聲音打招呼呢？

戲劇習式：Acting

邀請不同組別的學生上講臺重現，要求他們用"喵喵喵"的聲音來表達在不同的場合應該用什麼樣的音量。

6、課程總結

教師根據教材內容，從三個方面對本節課進行總結（教師可以事先準備總結 PPT）。

（1）認識和瞭解公共場所的聲音標識，學習公共場所的規則。

（2）認識到規則的遵守不僅僅來自於外界的約束，更多的是來自於內在的"自律"行為。

（3）能夠結合課程內容靈活處理更多複雜的場景。

《道德與法治》課程案例三·二年級下·《學做"快樂鳥"》

教學基本資訊

課程類型	道德與法治	針對年級	二年級下
教學課時	1 課時		
教學物資	教學 PPT、五顏六色的羽毛、一封羽毛信、鳥王頭飾（紙殼製作，正面畫一隻鳥，旁邊是王冠形狀）、顏回服飾（破舊而樸素的袍子）、鳥的手偶		

課程分析

課程簡介：

　　《學做"快樂鳥"》是《道德與法治》教材二年級下學期第一單元《讓我試試看》中的第二課。從單元和課程標題就能夠看出，這一單元的主要目標，旨在引導學生認識自我、瞭解自我、改變自我，挑戰自我的"不可能"，從而理解生命的價值和意義。

　　因此，在《學做"快樂鳥"》這節道法課程中，在課堂中，我們通過故事，給學生設計的中心任務是如何找到真正讓自己快樂的方法。通過與中國古代"善"文化的，通過一群鳥兒尋找快樂的經歷，它們與中國古代的顏回發生了交集與對話，在顏回的身上理解到，真正的快樂來自於每個人的內心深處，從而學會如何面對不快樂，如何化解消極情緒，以積極、樂觀的心態面對生活。

角色框架：一群不快樂但是在尋找快樂的鳥兒。

教學目標

1. 學生能夠意識到消極情緒的存在，學會接納生活中的不快樂。
2. 學生能夠掌握調節情緒的方法。

教學重難點

1.教學重點：引導學生學會面對生活中的不快樂，化解消極情緒，以積極、愉快、健康的態度面對生活。

2.教學難點：引導學生理解有些不快樂是成長的一部分，我們需要學會承受。

教學計畫過程

1、遊戲導入——回應。

課堂任務：

教師對學生打招呼，學生用同樣的方式回應。（教師分別用現代禮節、古代作揖禮、鳥兒的方式打招呼。教師的身體動作幅度要由小到大，逐漸打開。）

相關提問：

剛剛我們在用什麼樣的方式打招呼呀？（請1-2名學生簡單的進行總結）。我們能夠看到，剛剛最後我們是用一種鳥兒的方式相互打招呼，因為，今天我們的故事就和森林裡面的這群鳥兒有關。

2、關於"快樂鳥"的不快樂

教師故事講述：

你們知道，鳥兒們都是群居的動物，它們生活在一起的時候，都會有一個鳥王在帶領它們，就像大雁南飛的時候，總有那樣的一隻領頭雁。一會兒，當我戴上這個鳥王頭飾時（教師同步展示鳥王頭飾），我就會化身為一群"快樂鳥"的鳥王，而你們則是和我一起生活在森林裡的"快樂鳥"們。

戲劇習式1：教師入戲

今天我在森林裡巡查的時候，在地上發現了好多根羽毛。你們知道的，我們鳥兒，只要一不開心就會掉毛。這裡的每一根羽毛都承載了一段不快樂的回憶，每種顏色的羽毛都代表了不同類型的不開心。只要我們摸著羽毛，用心感受，我們就能看到這些不快樂的回憶。（教師拿一根紅色羽毛，用心感受。）原來這隻鳥兒考試沒考好，還被媽媽罵了一頓。被責罵讓他感到不開心。紅色這根代表被責罵。

戲劇習式2：Voice

當教師完成入戲的示範之後，可以拿著五顏六色的羽毛，隨機走到學生面前，請4-5個學生像自己剛才示範的一樣，先感受羽毛背後的煩惱，然後把他感受到的不開心說出來。（對應教材第二部分"也有不開心的事"。當每位同學在說的時候，教師可以請有相同煩惱的"鳥兒"揮揮自己的翅膀。）

3、最不快樂的瞬間

教師故事講述：

剛剛，有一隻小鳥跟我講了一件他覺得很不開心的事。我不想告訴你們他是誰，他說了什麼，因為這很隱私。但我想用另一種方式呈現出來。

戲劇習式1：Image

我需要三個小助手。（請3個學生上臺，用靜像做出一個瞬間——一隻鳥兒低著頭不說話，另外兩隻鳥兒指著他竊竊私語。這個瞬間是教師提供給學生的。在進行靜像時，教師需要強調靜像的規則：沒有聲音，一個動作和表情展示出來的靜止的瞬間。）

相關提問：

你看到了什麼？（教師邀請 1-2 名學生將自己觀察到的靜像描述出來。）

戲劇習式：Image & Voice

集體靜像+思維追蹤+小組靜像展示

教師請學生兩人一組，討論出一個最不快樂的瞬間，並用靜像的方式呈現出來。討論完成後，教師請全班安靜地起立，當教師喊完"一二三"口令後，每個兩人小組共同做出那個靜止的瞬間。

之後，教師進行思維追蹤，選擇 2-3 名學生進行採訪，鳥兒身上到底發生了什麼事？為什麼他會那麼傷心呢？

可根據學生的表演情況，請 1-2 組孩子到講臺上做表演展示。

4、找尋快樂——探訪顏回

教師故事講述：

原來鳥兒們有這麼多的煩惱。但問題總得解決呀！森林裡面的羽毛總是亂飛，我們都收到很多其他動物的投訴了！為此，我想了很多辦法，求助諮詢了很多專家。

就在剛剛，我收到了一封羽毛信，是寫給我們所有鳥兒的。我們一起來看看信裡面說了些什麼吧。（教師拿出羽毛信，PPT 上展示信件內容。）

"親愛的鳥兒們，我們找到了人類的快樂之神——顏回留下來的物品。希望你們能找到顏回，向他詢問關於快樂的方法。"

相關提問：

1、你們知道顏回嗎？（學生自由回答，PPT 呈現顏回的簡介）

2、如果你們能見到顏回，你會問他什麼問題呢？（請 2-3 位學生回答）

教師故事講述：

鳥兒們沒有見到顏回，但是他們拿到了一件顏回留下來的衣服，無論是哪只鳥兒，只要穿上這件神奇的衣服，就會變成顏回，能夠跟其他的鳥兒對話。

現在，請大家閉上眼睛祈禱。十秒鐘後，顏回會出現在大家面前。

戲劇習式 1：教師入戲

教師出戲鳥王，拿下鳥的頭飾，穿上顏回的衣服，入戲為顏回。教師可以在學生閉上眼睛祈禱的時候，悄悄的走到教室的後面。當教師準備好之後，就可以開始入戲表演。

"鳥兒們，我是顏回，聽說你們有話想要跟我說。"（教師直接進入表演臺詞，學生聽到教師的表演會自然的睜開眼睛，這時教師可以緩慢的從教室後面走入到學生中間。）

教師入戲的顏回開始跟鳥兒們打招呼（在這個過程中，教師可以以顏回的口吻說，自己最喜歡鳥兒，尤其是喜歡懂禮貌的鳥兒。）

接著，教師繼續以顏回的身份口吻與學生進行探討。

"你們都知道我是誰吧？（等待學生回應）。我是聖人孔子最喜歡的弟子，春秋時期的思想家。聽說你們有些關於快樂的問題想要問我？我確實是個很快樂的人，雖然我住在一個簡陋的小巷裡，只能用木勺子喝水，用竹子做的碗吃飯，你們看我穿得也很破舊，這種

辛苦的生活很多人都受不了，但我還是自得其樂。"

戲劇習式 2：教師入戲 & Talking

教師入戲的顏回回答學生入戲的鳥兒們的問題。

鳥兒們可能會問顏回：我們總是遇到一些不快樂的煩心事，想問問你，你為什麼是快樂之神？你為什麼這麼窮還快樂？你沒有煩惱嗎？

顏回回答方向：難道一個貧窮的人就不能擁有快樂嗎？快樂是內心得到了滿足。外界給的快樂總是很短暫，真正長久的快樂來自於我們的內心。雖然我也有煩惱，但我會用積極、愉快地心態去面對生活。

"鳥兒們，剛剛你們說的那些，我明白了，原來你們是被生活中各種各樣的煩惱所困擾，所以不快樂。確實，作為快樂之神，我經常會收到很多人向我的諮詢，也包括你們的鳥王，它也告訴我很多你們鳥兒們的困惑。有一隻鳥兒說：'他的朋友不跟他玩。'這個問題要怎麼解決呢？"

引導學生分析不快樂的原因，真正解決問題，應對不快樂。(注意提示學生：快樂的方法要合理、正當。對應教材第三部分"快樂門診部"。)

"看來，你們都已經明白了如何做一隻快樂的鳥兒了，我也就可以放心地離開了。"(教師脫下顏回的衣服出戲，在脫衣服的同時，緩慢的再走回教室的後端，當教師走到教室後端之後，完全脫下顏回的衣服，出戲成為教師本身。)

相關提問：

親愛的鳥兒們，你們剛剛和顏回聊了很多。我想通過你們與顏回的討論，你們是不是能夠理解顏回的快樂到底來自於哪裡呢？(教師在 PPT 展示一張任務單，請學生選擇)。

A. 來自於孔子對他的鼓勵
B. 來自於美食和有趣的事物
C. 來自于顏回的內心，他擁有樂觀、積極的心態
D. 可以周遊列國、四處遊玩

戲劇習式 3：Writing

請學生在紙上寫下一件煩惱的事，然後寫下一個你應對不快樂的小妙招。(教師提前準備好一張大白紙，上面寫上"釋放不快樂"，教師將學生寫好的內容貼在大白紙上。引導方向：應對不快樂的方法有很多，只要是正當的、合理的、適合自己調節情緒的，都可以使用。)

教師故事講述：

我們都知道，森林裡面有很多很多的鳥。雖然你們通過和顏回的對話學習到了真正的快樂，但還有一些別的鳥兒不知道這些道理和方法。我知道，有一隻傷心鳥，雖然"快樂鳥"們已經把剛剛這些如何"釋放不快樂"的方法都告訴它了，可是它還是整天垂頭喪氣，傷心流淚。

戲劇習式：Voice

教師套上"傷心鳥"的手偶，在教室裡行走，不斷地說一些不快樂的事，詢問周圍的

"快樂鳥"，請"快樂鳥"幫忙解決。（對應教材第四部分"讓快樂更多"。）

5、課堂總結

教師總結：

今天，我們"快樂鳥"和顏回的故事就在這裡結束了。通過這個故事，我們學習的是我們道法教材的第2課《學做快樂鳥》。

通過今天的故事，我想同學們已經通過"快樂鳥"和顏回的對話知道了，真正的快樂源自於我們的內心。生活不是總一帆風順的，有些不快樂，需要大家去理解、接受。我們要學習做"快樂鳥"，以樂觀向上的態度面對生活，當碰到讓你不快樂的事情時，除了我們可以用我們自己智慧的大腦找到一些解決辦法外，更重要的是倚靠我們自己強大的內心。

6、課後任務

兩件好事分享練習：

做一隻正能量滿滿的快樂鳥，嘗試每天跟爸爸媽媽或身邊的朋友分享兩件快樂的事，堅持一周，看看你有哪些變化。（為學生提供任務單，並請他們在課後完成。這裡應用了積極心理學提升幸福感的方法，堅持記錄一周以上，可以明顯提高人對幸福的感知能力和提高幸福感。）

《道德與法治》課程案例四·三年級上·《變形記》

教學基本資訊

課程類型	道德与法治	針對年級	三年級上
教學課時	1 課時		
教學物資	鋼碗、鋼筷子、圍巾；研究表單、研究員標誌。		

課程分析

課程簡介：

　　《變形記》是根據《道德與法治》教材三年級上學期第四單元《家是最溫暖的地方》，結合關注學生心理健康發展的課程目標，設計的一節道法與心理相結合的教育戲劇實踐課堂。在這節課中，我們將關注的目光投射到二胎這一社會現象帶給學生在家庭生活和親子關係中的影響。

　　在尋找課程素材時，我們找到了勞倫斯·大衛的繪本——《卡夫卡變蟲記》。在原本的故事中，小男孩卡夫卡一天早上起床，看到自己變成了一隻棕紫色的超級大甲蟲，可是除了他的好朋友邁克爾，沒有任何人看出卡夫卡變成了一隻蟲子，包括他的爸爸媽媽、小妹妹，還有學校的老師同學，儘管卡夫卡不斷的提醒他們，自己變成了一隻蟲子，可是沒有人相信他。直到這天的傍晚，在天花板上待了一整個下午的卡夫卡，才被家人發現變成了一隻大蟲子，讓卡夫卡欣慰的是，爸爸媽媽和妹妹並沒有因為他變成了一隻蟲子就嫌棄他，而是告訴卡夫卡，不管他是蟲子還是小男孩，大家都愛他。第二天一早，卡夫卡變回了原來的自己，結束了自己做蟲子的一天。

　　為了能夠讓學生能夠參與到故事中，並使得故事能夠符合我們想要探索的中心，我們對原繪本故事做瞭解構與改編。在改編的故事中，學生們被我們設置成了一群對研究人類變形非常有經驗的專家，他們負責了一起小男孩兒變蟲子的案件，在探究這起案件的過程中，學生們開始嘗試瞭解，小男孩兒為什麼會變成蟲，他的親子家庭關係因為弟弟的降生發生了什麼樣的變化，在親子關係的問題中，孩子如何理解父母，並引導學生思考，在解決親子關係的問題過程中，自己可以做出的什麼樣的努力。

角色框架：一群對人類變形（變異）情況非常瞭解的專家研究員。

教學目標

1. 引導學生思考二胎這一普遍的社會現象，在每個家庭的家庭關係、親子關係方面所產生的應影響、原因，如何理解與應對。

2. 在引導和說明學生認識、理解二胎家庭親了關係的基礎上，引導他們思考問題的解決方式。

教學重難點

1. 教學重點：引導學生正確認識和理解二胎帶來的家庭關係、親子關係的問題，啟發學生辯證和多角度的看待。

2. 教學難點：引導學生能夠從理解父母的角度出發，從自身出發，探索解決親子疏離、溝通不暢的方式方法，營造和諧的親子關係和家庭氛圍。

教學計畫過程

1、框架角色導入

教師引導：

同學們，世界之大無奇不有。你們都知道，有哪些人變形的案例嗎？老師給你們舉一個例子，例如在《千與千尋》這部動畫片裡，主角小女孩千尋，她的爸爸媽媽就變成了兩隻又大又肥的豬！那麼你們知道有哪些，人變成動物的案例嗎？

相關提問：

請問同學們知道哪些人變成動物的變形（變異）案例？（邀請學生自由作答）。

教師引導：

原來大家知道這麼多案例，看來大家對人變形有一定深入的研究呀！今天，就讓我們化身成為人類變異研究院裡面的研究員，一起來研究特殊的案例吧！大家可以看一看，在你們每個人的桌面上，都有一個研究員標誌的標牌，當你把標誌貼在了你的左胸口時，你們就是專業的研究員了，快快開始行動起來。（教師在課前需要將標誌做好並發放給每個學生。）

戲劇習式：教師入戲

教師入戲+集體入戲

研究員們，你們好。我，是你們的研究主任，現在我要告訴一個屬於我們研究院的規矩，如果沒有遵守，是要被扣工資的，如果遵守規矩，還有機會加工資哦！在研究院工作，有一個口號，當研究主任我，喊出前半句口號時，你們要馬上接上後半句口號，並安靜下來聆聽，能做到嗎？我們的口號是：**保密專業，嚴肅認真！**請大家跟我來一遍。

2、進入故事，探索親子關係問題

教師故事講述：

各位同志，今天，研究院的最高領導，給我們派了一個任務，要研究一個孩子變成一隻蟲子的案例！他們說，只有我們這個研究團隊才能研究得出來，因為我們大家在這個方面都足夠專業！

這次這個案例有點棘手，因為案件的當事人是一個小孩，而且基於我們的保密原則，我們不能透露他是誰，但是我可以告訴你們的是，他和你們差不多大，都是同齡人。為了

方便研究，我們給他取了一個編號代碼，叫：89753。

編號 89753 有一個非常幸福的家庭，爸爸媽媽和他都非常疼他，每天都圍著他轉，他也非常乖巧，在別人的眼裡，他是爸爸媽媽最最懂事的小孩子。但是，就在去年的這個時候，他們的小家庭多了一個成員，他就是 89753 的弟弟。89753 本以為，弟弟的到來會給他帶來很多樂趣，可是讓他沒有想到的是，從此他變得每天都非常不開心……

相關提問：

各位研究員們，你們覺得，89753 不開心的原因，有可能會是什麼？（教師邀請 2-3 名學生回答）。

教師故事講述：

你們的專業，讓這個問題有了答案，89753 正是因為覺得有了這個弟弟之後，爸爸媽媽完全忽略了他！好像完全看不到他了！

這個時候，89753 覺得非常不滿意，感覺爸爸媽媽就好像不要他了一樣，以前總是覺得爸爸媽媽非常愛自己，可是現在，他自己都不敢確定了！於是他決定要爭奪回爸爸媽媽對他的愛，要做點什麼才能讓爸爸媽媽重新把注意力放到自己的身上呢？站在你們專業的角度，猜猜看他會怎麼做？

戲劇習式 1：Writing & Acting & 教師入戲

1、現在請大家拿出研究表單，看到研究問題 1，請專業的你們經過深思熟慮之後，再把你的分析寫在研究單上。

2、研究員們，這個時候，我認為我們可以來場景復原一下編號 89753 當時被父母忽略，想要引起他們注意的場景。我們可以分成兩個部分來進行復原。第一個部分，我（教師）將來扮演他的爸爸或爸爸，請你們演出你們分析出來的 89753 有可能進行的行動，咱們來看看，89753 有沒有重新獲得爸爸媽媽的關注呢？（請 2 名同學和老師相互配合，演出 89753 被忽略的瞬間）。

3、研究員們，剛才我（教師）和幾位研究員給大家做了一個示範，現在交給你們，請你們在兩人小組內分配一下角色，看看誰能夠把我們的主人公 89753 的真實心情還原到位呢？（請 2 組同學上臺給大家做示範，老師注意引導學生內心戲）

4、教師入戲

剛剛我們共同還原了一些 89753 希望引起父母關注的場景，我在想，對於 89753 來說，在和父母的關係中，會不會和媽媽之間還會發生一些什麼事情？那麼，還有沒有研究員，來說一說 89753 還會對媽媽做些什麼事情？（此時教師化身成為媽媽，不斷去"刺激"同學。）

教師故事講述：

保密專業！嚴肅認真！是的，這個時候，作為研究員，我們已經差不多摸透了編號 89753 的內心世界了，他無助，難過，傷心，甚至有點不知所措，89753 苦惱到了極點！他愛他的

爸爸媽媽！可是他卻不知道應該怎麼做，才能讓爸爸媽媽繼續像以前那樣關心他。不過就算是經歷了這些打擊，他依舊沒有放棄。所以他決定還要做些什麼，繼續去博取爸爸媽媽的關注。

這一天，他還是採用了老辦法，和弟弟一樣大哭大鬧，學著弟弟摔東西，耍脾氣，巧了，這一天媽媽剛好因為照顧弟弟，把午飯給煮糊了，一屋子的煙霧！又碰上 89753 正在添亂，媽媽對著他無奈又生氣地大喊了一句："你這個煩人蟲，都九歲了！能不能懂事兒一點！"正是這一句話，點醒了正在哇哇大哭的 89753，反倒想到了新的點子，於是急忙地跑回了房間，搗鼓了好久好久，讓我們一起來看一看，他做了些什麼，10 秒之後，89753 就會出現在這裡⋯⋯

戲劇習式 2：教師入戲

教師扮演憤怒的 89753，裹著圍巾，從房間裡（教室門外）撐巴地走入飯廳（教室），就像一條蟲子一樣，然後用腳踢凳子，用頭把飯碗都給弄掉了。（表演完成後，教師出戲）

相關提問：

1、你們看到了什麼？89753 到底想通過剛剛裝成蟲子的行為表達什麼？

2、父母會對他裝扮成蟲子的行為做什麼反應？

教師故事講述：

保密專業！嚴肅認真！各位研究員們，你們說的沒錯，裝成蟲子惡作劇的這一刻，89753 得到了極大的滿足！因為他已經很久沒有感受過媽媽的眼光在他身上停留這麼久了，就連剛才弟弟的哭聲，媽媽都好像沒有聽到那樣，一直在和自己說話，儘管是在罵自己，可是這也是他第一次取得了成功！媽媽真的關注到了自己！所以，這件事情之後，他就一直在扮演著蟲子，就這樣過了很久⋯⋯很久⋯⋯有一天，他又準備裹上他的布，假裝成蟲子，打開門的那一刻，他發現他再也不用假裝了，因為他真的變成了一隻⋯⋯蟲子。聲音小小的，嗡嗡嗡，誰也聽不見，身體小小的，誰也看不見，這可怎麼辦才好⋯⋯他飛到媽媽跟前，但是媽媽完全不知道他的存在，給弟弟換尿布、照顧弟弟喝奶、把弟弟的床單和衣服拿去手洗、還要收拾 89753 到處亂扔的玩具，忙個不停，就是沒有看見眼前這一隻正在瘋狂跟他求救的小蟲子，也因為習慣了 89753 總是因為生悶氣待在房間裡不出來，沒有進去找他。89753 想了想，這樣下去不是辦法，遲早有一點會被拍死的！於是他想啊想，想啊想，終於想到，媽媽這麼愛美，之前她每天總是會去照鏡子看看漂亮的自己，要不，我到媽媽的穿衣鏡前面去吧！於是 89753 就去鏡子前面等，等啊等，等啊等，他沒有等來媽媽，反而是鏡子上面和他自己的身上都落了一層厚厚的灰⋯⋯他哭了，傷心地哭了，就在這時，他聽到了一些聲音，一些平時從來沒有注意到的聲音⋯⋯

戲劇習式 3：Voice

播放 89753 變成蟲子之後聽到的聲音：

①播放爸爸媽媽的對話

爸爸：老婆，你已經很久很久沒有睡過一個好覺了，你看看你憔悴的，黑眼圈比熊貓還

黑，這可怎麼辦才好，要不明天週末，我還是跟老闆請半天假，帶你還有咱倆寶貝出去逛逛？

媽媽：唉，哪有這個時間，小寶一會兒喝奶一會兒哭鬧的，出去淨給別人添麻煩，還得帶好多東西，還是算了，在家裡啥都有，反倒方便。

爸爸：老是憋著，都憋出病來了，你看大寶最近做的那些傻事，一開始我真是覺得他太不懂事了，可是到最後我發現，不懂事的是我們啊，是因為我們的忽略，他才是真的憋壞了……

媽媽：的確是苦了大寶了，週末上完課外班回來，我都沒有時間陪他，可是小寶真的離不開人，要不如果你能週末請半天假的話，帶大寶出去散散心吧，我怕他們覺得我們是不夠在乎他，他最近才會做出那些事情的吧！

②播放爸爸開門聲、咳嗽聲、敲鍵盤聲，媽媽洗衣服、打掃衛生聲

相關提問：

89753真真切切聽到了這些聲音，研究員們，你們分析分析，89753聽到了這些聲音之後，會想什麼呢？（請2-3名同學回答）

教師故事講述：

是的，他太後悔了，後悔自己沒有成為一位能夠幫爸爸媽媽分擔的孩子，他看了看鏡子，突然想到了，他可以用震動的翅膀和柔軟的肚皮，在這一面落了會的鏡子上面寫字，這樣媽媽就能看到自己，並且理解自己的所作所為了！

戲劇習式4：Writing

請大家拿出你們的研究表單，在研究問題2上，寫下你們認為，89753會在鏡子上面寫下的話。這些話，不僅能夠讓媽媽看到自己，還能讓媽媽想辦法幫助自己變回人類，回到爸爸媽媽的身邊。完成之後，教師請學生4人一組，分享彼此寫下的話，並互相交流這樣寫的原因，這樣寫會達到的目的和效果。小組討論之後，教師邀請2-3組小組代表進行分享。

教師故事講述：

保密專業，嚴肅認真！研究員們，你們都太棒了！每一句話，我雖然不是真正的89753的媽媽，但是我也非常非常感動！此時此刻，真正的媽媽看到了89753寫在鏡子上的字，留下了感人的淚水，看到了變成小蟲子的89753，用指尖輕輕地接住他，貼近了自己的臉頰，就好像在和89753擁抱一樣，嘴裡還說著：孩子，媽媽也對不起你，是爸爸媽媽忽略了你，如果我們也能早一點學會和你進行良好的溝通，也許，就不會變成今天這樣子！誒，你們猜，發生了什麼事？沒錯，89753變回來了，他又變回了小男孩！你們說，是什麼原因讓他變回來的？（是媽媽的愛和自己的反省）說的真對，也許就是因為愛，才能讓一家人重新幸福起來。

3、課程總結

相關提問：

各位同學，今天我們作為研究員，一起經歷了一起兒童變成蟲子又變回人的特殊案件。

在研究了這個案件之後，你們覺得，什麼樣的家庭才算真正的幸福？難道只有一個孩子的家庭就比有兩個孩子的家庭幸福嗎？

為了建立和諧的親子和家庭關係，你們覺得家庭成員之間，什麼最重要？（比如溝通、交流不交流，不論是誰都沒有辦法猜得中你心裡在想什麼，每天都猜來猜去，並不是一個相處的好技巧，反而是要多進行溝通，把自己心裡的想法合理地、妥善地，用恰當的方式說出來，才能夠真正解決生活當中發生的摩擦和矛盾。）

經過這樣的研究，以後你們回到家裡要是發生了矛盾，你們會怎麼做呢？

教師通過提問，引導學生意識到，親子關係、家庭關係問題是普遍存在的，矛盾的根源並不是二胎的出生，而是家庭成員之間有沒有良好的溝通和交流，彼此瞭解對方的內心，用充滿愛的方式相處。

《道德與法治》課程案例五·三年級下·《我是獨特的》

教學基本資訊

課程類型	道德與法治	針對年級	三年級下
教學課時	1 課時		
教學準備	入戲派特的衣服、兩篇有關於"我"的主題文章、臺階、紙團、便利貼、課堂配樂		

課程分析

課程簡介：

　　《我是獨特的》是《道德與法治》教材三年級下學期第一單元《我和我的同伴》中的第一課。從單元和課程標題就能夠看出，旨在引導學生在朋輩關係中探索自我成長。

　　因此，在《我是獨特的》這節道法課程中，在課堂中，我們通過故事，給學生設計的中心任務是幫助小企鵝"派特"認識自己，接納自己的獨特，並發現自己的獨特給別人帶來的意義。課程伊始，學生將通過遊戲的方式從外在到內在簡單認識自我的獨特性，然後通過小企鵝"派特"的故事，走進"跳水"還是"跳舞"的矛盾內心，引導學生勇於正視自己的獨特性，能夠在外界的壓力下依舊堅持自我。同時，通過"派特"對另一隻殘疾小企鵝"阿寶"的改變、影響，引導學生發現獨特的內在意義。

　　在課堂後，我們希望能夠聯繫學生自身，重新發現獨特性的意義，並進行課後活動延伸，選擇特別的方式舉辦一次以"獨特的我"為主題的展示活動。

角色框架：兒童本身

教學目標

1、能夠多角度地瞭解自己的特點與品質。
2、能夠肯定、接納自己的獨特性，有自信成為更好地自己。

教學重難點

1、正視自己的獨特性，接納自己，成為更好的自己。
2、理解真正的獨特是一種內在的力量，能夠對他人有意義。

教學計畫過程

1、遊戲導入——認識自我

　　教師引導：

　　同學們，你們好！我發現你們每個人都很獨特，有人是長頭髮，有人眼睛很大……你們能看得出來老師有什麼獨特的嗎？（鼓勵學生發現老師外貌的獨特性。）

相關提問：

通過提問，請學生來分享他們發現的老師外貌上的獨特性。

教師引導：

目之所及，我們看到了每個人外貌上的獨特，但是你們一定還有獨特的地方是我們沒有辦法用眼睛一下子看到的。下面，我想通過一個遊戲來發現你們的獨特。

戲劇習式：Image

請學生用照片定格的方式將自己最擅長的事情用一個動作來定格。當教師說"一二三定"的時候，所有學生做好動作定住不動，就像一張照片一樣。例如，如果學生最擅長跳繩，就可以做一個跳繩的動作。

教師引導全班學生進行照片定格的任務，之後，可以邀請 2-3 名同學上臺進行展示，其他同學根據該名同學的定格照片猜測他的獨特之處是什麼。

操作 Tips：

1、教師可以先示範來猜測第一名上臺表演的同學，之後可以請學生來猜測剩下的 1-2 名同學定格照片做的是什麼。

2、當教師示範猜測的時候，可以事先做一些預設以及針對學生的靜像需要做出的回應。例如：

學生表演出跑步等運動類的靜像，教師可以回應"我想你一定是一個運動健將，而且還特別能夠吃苦，善於堅持。"

學生表演出唱歌、跳舞等藝術類的靜像，教師可以引導台下的學生去發現這是一個多才多藝，敢於在大眾面前表達和展示自己的人。

教師引導：

看來同學們對自己的獨特之處都有一定的認識。但是老師認為，這僅僅是一種表像上的獨特，接下來我想和你們來分享一下我對於獨特的自己的更內在更深入的認識，我也會用一個動作來表達。

戲劇習式：Image

教師用一個動作（此時，這個動作不再是像上一個環節，是一個具體具象的動作，而是一個有象徵意義的動作，它不一定是一個具體指向某一事物的動作，但它能夠代表教師對自己獨特性的認知）表現獨特的自我，請學生說一說他們從教師的動作中能顧看到什麼。

之後，教師邀請 2 名學生，也像教師示範的那樣，用一個動作來象徵獨特的自己，並引導全班同學觀察他們看到了什麼。

2、認識和接納自己的獨特

教師引導：

感謝這兩位同學，給我們展示了不一樣的"我"。（教師在承接上一個環節時，同步書

寫板書"我"。）

教師故事講述：

今天的故事就從這個字——"我"開始。這個故事發生在企鵝王國，這裡的小企鵝日報（教師同步在黑板上畫出邊框，並畫出一個日報的標誌。）要向所有的小企鵝徵集一篇關於"我"的文章，因此，企鵝王國的每只小企鵝都寫了一篇關於"我"的文章。我們現在就來聽一聽他們都寫了一些什麼吧。

教師朗讀 2 篇事先準備好的有關獨特的"我"的文章。（這兩篇有關"我"的文章，需要教師在課程之前準備好。）教師可以以報紙編輯的口吻朗讀這兩篇文章。

企鵝王國日報通過這次的徵文，收到了很多稿件。剛剛我們聽到了幾位小企鵝的文章，他們都寫出了自己的獨特（比如說：在第一篇中，有小企鵝寫到⋯⋯讀 2-3 句話。教師選擇已經讀過的文章進行有關獨特的分析總結）

但是，非常奇怪的是，所有的徵文都是用乾淨的信紙寄來的，有的甚至還裝飾了好看的花紋，可是，這裡還有一篇徵文，它竟然是一個紙團。誰打開看看？（教師拿出事先準備好的道具，邀請一名同學打開並讀出紙團上的內容。）

教師邀請一名同學打開紙團並讀出紙團上的內容。（紙團是教師事準備好的道具，上面寫著"我是一個一無是處的人"）

相關提問：

為什麼紙團的主人會在徵文活動裡寫這樣一句話？

你們覺得在他身上可能發生了什麼？

教師故事講述：

寫這個紙團的，其實是一隻叫派特的小企鵝。因為企鵝生活在南極，以捕魚為生，所以企鵝王國有一個非常傳統又重要的體育項目——跳水。跳水的技能是他們生存的最主要技能，誰跳水跳得好，誰就能捕到更多的魚，誰就是能力最出眾的人！因此企鵝王國的孩子們從小就接受跳水訓練，在學校裡跳水是主課，有許多的跳水補習班，還會舉辦一年一度的"跳水大賽"，所有的孩子都為成為跳水冠軍而不懈努力著。就連小企鵝日報，也只會報導跟跳水有關的事情。

相關提問：

在日報上，會如何報導跳水大賽的冠軍？

教師故事講述：

我們的主人公派特也想跟日報上報導的那樣，成為跳水中的佼佼者，可是他有點恐高，他參加了很多跳水培訓班，付出了很多努力，可不管怎麼練習，他都跳不好。同齡的企鵝都能跳 10 米跳臺了，他連 3 米台都跳不好。

相關提問：

當派特訓練時，其他的小企鵝們總會說一些不好聽的話，他們會說什麼呢？

戲劇習式：教師入戲

接下來，我想請你們去看一看正在跳水的派特，一會兒，派特會站在這張跳臺上（教師需要在課前準備好跳臺道具，放置在教室的合適位置）。當你們看到連 3 米跳臺都不敢跳下來的派特時，你們想對他說什麼？到時，你們可以一個一個的站起來，把你們想對派特說的話說出來。

教師入戲：

教師需要事先準備好一件派特穿的衣服，此時將衣服拿出來，告訴學生——這就是派特跳水時常穿的衣服，當我穿上衣服，我就成為了派特，可以嗎？（教師需要確認學生清楚入戲的規則。）教師穿上派特的服裝，站在事先準備好的臺階上，這就是派特的跳臺。而教師入戲成為站在跳臺上的派特。

教師首先表演一段派特害怕跳水的場景，接著可以示意學生開始對派特說話，而教師扮演的派特則根據學生的話做出沮喪、害怕的反應，"我做不到，太可怕了"。最後，蹲下抱著腦袋："我不要聽，我害怕。"（與學生互動表演完成之後，教師脫下派特的服裝，出戲。）

教師故事講述：

其實，雖然派特不擅長跳水，但是他有一個特長，他很會跳舞。只要一聽到音樂響起，他的身體就會不由自主地動起來，而且動作優美，讓人愉快。但派特從來不敢當著眾人跳舞，他每次都是自己偷偷地練習，派特喜歡跳舞的事情也沒有對任何人說，因為他知道，可能別人會把他當成"異類"，因為跳舞這件事對於企鵝王國的小學生而言是一種不務正業的行為。可是有一天，他偷偷跳舞的時候被人發現了。

戲劇習式：Acting

1、將學生分成四人小組，進行情境重現。引導四人小組重現派特跳舞被發現的場景。在四人小組中，一人扮演派特，另外三人扮演其他的小企鵝、派特的好朋友。表演當派特跳舞時被發現是什麼狀態，發現他跳舞的企鵝們會說些什麼？（重點是：派特被發現的那一瞬間，他會做什麼動作，而發現他的小企鵝是什麼動作。）教師先請全班同學以四人一個小組的方式各自進行排演，教師需要在教室裡進行觀察，選出比較好的小組。

2、教師邀請 1-2 個比較好的四人小組上臺來進行情境表演，教師進行照片定格。當教師說出"一二三定"的指令時，學生需要將派特被朋友們發現在跳舞的狀態以及朋友們的反應用定格照片表現出來。接著，當教師指向其中一人時，該名學生可以活動 5 秒，說出他內心最想說出的話。教師在引導臺上四人小組的活動時，同時需要關注教室內的同學，要鼓勵和引導他們觀看講臺上的情境重現。

相關提問：

派特喜歡跳舞，卻不敢跳，他的內心有幾個不同聲音在打架，這些聲音是什麼呢？

教師故事講述：

　　自從這件事後，派特再也不敢跳舞了，他開始專心練習跳水。很快，一年一度的"跳水大賽"要開始了，爸爸媽媽給派特請了最有名的專業教練，派特也非常勤奮地練習。夜以繼日的練習，足足努力了三個月。你們猜猜，這一次結果怎樣呢？（教師在這裡可以稍作停頓，聽一聽學生的猜測與回饋。）

　　這一次啊，派特終於鼓起勇氣站上了十米跳臺，他回憶著教練教他的技巧，努力地往下一跳，只聽啪的一聲，他四腳落水，像一隻大青蛙一樣，摔在了水面上，派特還是拿了倒數第一。（教師進行戲劇化講故事，邊講邊表演）。當派特聽到自己是倒數第一後，他拿著成績單又走上了跳臺，又待在跳臺上的派特，那一瞬間他的表情和動作是什麼樣的呢？

　　戲劇習式：Image

　　集體靜像照片定格。全班同學用靜像照片進行定格表演，表現派特此刻拿著倒數第一的成績單站在跳臺上的場景。請同學們想像一下，此刻，教室裡的桌子、椅子就是派特的跳臺，他可能是站著，也可能是坐著、蹲著、跪著。這一瞬間，他的表情和動作是什麼樣呢？當教師說出"一二三定"的指令時，全班同學進行照片定格。

　　之後，教師在教室裡走動，選擇 5-6 名學生，進行思維追蹤，當教師走到哪位同學面前，這位元同學就需要說出此刻派特的心情。

教師故事講述：

　　正如你們所想和表演的一樣，派特拿著成績單，在跳臺上心灰意冷。剛剛我們已經看到了派特在跳臺上的樣子，那麼，如果讓你們見到到派特，你們會想對他說什麼呢？（教師可以先邀請 2 名學生表達一下他們可能想要跟派特說的話，以及幫助學生思考一下他們會以什麼樣的狀態見到派特。）

　　戲劇習式：教師入戲

　　教師入戲：教師再次穿上事先準備好的派特穿的衣服併入戲為派特。（在入戲前，教師需要強調，希望學生見到派特時能夠認真對待派特，因為你們知道的，他此刻非常低落；而且跟他對話注意，要一個個的說，不要著急。這裡既是強調紀律，也是鼓勵學生能理解派特）。

　　教師在學生面前穿上衣服，動作要慢，從穿衣服開始就能感受到派特的情緒（此時教師已經開始轉換身份了！）教師成為派特拿著成績單低落向前走（讓學生感受派特的低落的符號），低落走過去，一直走到事先準備好的道具跳臺處，然後坐下。

　　教師坐下後可以先不開口，看是否有學生願意開始跟你講話，然後教師準備好一些內容跟學生對話；如果學生不開口，教師就可以先開始跟他們對話。

　　教師坐在"跳臺"上，開始獨白："為什麼會這樣，當你們玩耍的時候，我在練習跳水，你們睡覺的時候，我在練習跳水，我沒日沒夜的練習，比所有人都努力，為什麼大家都能夠做好的事情我做不好呢？我真的是一個一無是處的人嗎？你們一定也是這樣認為的是不是，你們是不是都看不起我？"

在此段教師入戲的表演時，教師需要事先預設的派特的內心立場是：

（1）大家都能做好的事情，我做不好，我沒用。

（2）跳舞雖然是特長，但別人不認可，有什麼用。

（3）跳舞雖然是特長，但我和別人不同，讓我沒有安全感。

（4）努力想和大家一樣，但是為什麼還是不行。

接著，教師一邊通過入戲表演派特，一邊與學生發生對話，根據學生對派特說的話，進行回應。在這個對話環節，教師需要注意的是，需要一直將學生往鼓勵派特跳舞這個方向進行引導，而不是與學生糾纏在鼓勵派特繼續練習跳水這個問題，需要引導並讓學生意識到，雖然做獨特的自己很難，但還是可以骨氣勇氣去做自己。結束這一環節之後，教師脫下派特的服裝，出戲。

3、尋找獨特的內在意義

教師故事講述：

也許是你們的話讓派特不再那麼難過和沮喪，他試著去接受自己的獨特性，嘗試著大膽在大家面前跳舞，甚至去到廣場上跳舞了。但是依舊有很多人說他，不理解他。直到有一天，他的舞蹈吸引了一隻缺了一條腿的小企鵝，這只小企鵝叫阿寶。別人從來只告訴它說你不要動，你什麼都做不了。但是今天它看到派特在跳舞，它有點動搖，想一起跳卻又不敢。

（教師播放課前準備好的音樂，同時一邊繼續講述故事，一邊入戲派特進行表演。）這時，派特走過去，輕輕地牽起了阿寶的手，（教師一邊跳舞一邊隨機牽起一個孩子做跳舞的動作）他們站起來了，走到了舞臺的中間。只有一條腿的阿寶慢慢地跟著派特的節奏，跟著美妙的旋律，跳了起來。他們越跳越開心，越跳越自信。從這天開始，派特就這樣帶著阿寶一次又一次地練習跳舞。他們會在廣場跳，還會在泳池邊跳舞，跳累的時候，兩人就在泳池邊坐下來休息。每當這個時候，泳池對於派特來說再也不是從前那個他最不想去的地方。

戲劇習式：Image

靜像照片定格。請學生兩人一組，用靜像照片的形式表演派特和阿寶在一起共舞時留下的瞬間，例如，可以表演派特是如何幫助阿寶跳舞，也可以表演兩人是如何一起共舞。在全班同學都完成了兩人小組靜像後，教師可以通過觀察選擇 1-2 組進行展示，並引導學生觀察在畫面中看到了什麼。

之後，教師請學生兩人一組，坐在課桌上，表演派特和阿寶在跳累了之後坐在游泳池邊談心的場景，兩人會交談些什麼？教師可以選擇 1-2 組學生在班級中進行表演，引導其他學生進行觀看。

相關提問：

在觀看完小組表演後，教師通過提問引導學生思考以下問題：

（1）派特的獨特為他自己帶來了什麼？

（2）派特的獨特為他人能夠帶來什麼？

教師根據學生的回答，引導學生總結，派特的獨特不僅是能夠給自己帶來自信，是發自內心對自己的認可，也是一種能夠給他人帶來溫暖和鼓勵的力量。

教師故事講述：

獨特的、會跳舞的派特，給阿寶帶來了自信和快樂。阿寶說我從來沒有感受這種快樂。因為以前我覺得自己從小都不能跳水，覺得活著沒有意義，也沒有任何企鵝願意和我交朋友。但是派特給了我希望，讓我發現一條腿也可以跳舞。派特說，我從來不知道不會跳水的我，竟然可以用舞蹈給阿寶帶來快樂，我的內心比它更快樂。

後來，小企鵝日報的一名記者無意中瞭解到派特改變、影響了阿寶的故事。他被感動了，於是他準備在小企鵝日報上進行報導，他會用什麼樣的一個標題來讚美此時的派特呢？
（教師給每位同學發放事先設計好的小企鵝日報的報導版面，標題的部分是空白的。）

戲劇習式：Writing

請每位元同學為這篇報導擬定一個一句話的標題，通過這個標題來讚美派特。將標題寫在任務卡的標題空白處。完成之後，請學生貼在黑板上，教師引導學生共同進行分享。

4、重新認識獨特的我

教師引導：

同學們，這就是派特的故事，他最終認識自己，接納了自己的獨特性，並用跳舞感染了阿寶，讓自己的獨特更加擁有意義。（教師同步板書：認識自己、接納自己、擁有意義）。

而我們也在派特的故事中受到感染，此時此刻，你是否重新發現了自己的獨特，並且覺得它更有意義了呢？請在你的四人小組裡分享。

課堂任務：

當學生在小組內討論和分享完之後，老師邀請學生進行分享："我也想聽聽獨特的你。"

教師總結：

希望通過這堂課，大家都能發現獨特的自己，相信自己，努力成為更好的自己，加油！課後，老師想請你們也去瞭解一下朋友、老師、家人眼中的自己，重新認識一個獨特的"我"。我們將會以"獨特的我"為主題舉辦一次小組合作的展示活動，大家可以用繪畫、編故事、戲劇表演等各種方式來展示獨特的你們。

《道德與法治》課程案例六·四年級上·《網路世界的陷阱》

教學基本資訊

課程類型	道德與法治	針對年級	四年級上
教學課時	1 課時		
教學物資	直播框、團子的網路頭像、團子的隨身物品（包括記事本、手機）、主播的白襯衫、吉他、《網路世界的陷阱》課題做成標題紙（可以粘貼）、有關網路陷阱的板書紙、時鐘、課堂 PPT、學生需要在課前製作自己的網路頭像備用。		

課程分析

課程簡介：

　　《網路世界的陷阱》來源於《道德與法治》教材四年級上學期第三單元《資訊萬花筒》中的第二課《網路新世界》。從單元和課程標題就能夠看出，這一單元的課程設計，緊密聯繫當下學生生存發展的資訊時代的特點，現代媒介無處不在，不僅對成年人產生影響，同樣也成為了學生瞭解社會、接觸社會的重要工具。它改變了群體的交流方式、資訊的接受方式、群體交往的表達途徑和社會生活的參與路徑。然而，在這樣快速、便捷的資訊時代，學生是否已經做好了準備，他們是否能夠正確的、合理的使用各種新媒介，辨識網路上紛繁複雜的資訊，文明的、健康的使用各種新興媒體，同時能夠保護自己。因此，媒介素養教育是推進青少年素質教育的當務之急，也是資訊社會學校教育的應有之義。

　　教材中《網路新世界》這一課，課程目標在於引導學生體會網路在現代生活中的重要性，這一點對於當下的學生來說，他們的感受是十分深刻的，但是更重要的是，引導學生能夠遵守網路文明公約，學會在網中安全、文明地生活，以及，辨析網路世界的是與非，增強網路媒介素養。

　　因此，在這一節課程的設計中，我們更多的將重點關注在如何辨析網路的是非這一焦點問題上，我們發現，當下青少年在接觸網絡時，雖然他們接觸了大量的網路資訊、網路新行為模式，但是普遍的是，他們的網路資訊安全意識比較淡薄，對資訊安全也缺乏常識性的瞭解，從而導致網路安全事故頻發。

　　因此，本課設計和講述了一個網路安全事件，通過對"信用卡盜刷"事件的分析複盤，牽引出網路中存在的各種陷阱，旨在引導學生明白網路在現代生活中的重要性之余，形成規避互聯網陷阱的意識，並學習網路世界的規則，養成健康的網路生活習慣。

角色框架：兒童本身，學生以自己的自然身份參與課程，同時，這也是一群資深的網路使用者，這也是符合學生自身情況的。

教學目標

1. 增強學生網路安全意識，學會保護自己。
2. 提升學生網路道德水準，學會合理、適量使用互聯網。
3. 提高學生辨析網路世界是與非的能力，增強網路媒介素養。

教學重難點

教學重點：認識網路世界有規則，學會保護自己，注重網路安全。

教學難點：瞭解網路不良行為帶來的後果，規避來自他人的傷害，提升網路道德。培養合理、適量使用互聯網的能力，增強辨析網路是非的能力，增強網路媒介素養。

教學計畫過程

1、故事導入——引入團子的故事

教師引導：

現在是科技發達的時代，每個人都有使用網路的經歷，大家都會上網，會有自己的網路身份，也會有自己的網路頭像，在網路上，有人用的是真實姓名，也有人用的是虛擬昵稱，大家可以突破距離和空間的限制暢所欲言。

戲劇習式：物件

教師選擇並邀請 1-2 名學生，介紹自己在網路上使用的頭像，並且說說自己在網路上都會流覽什麼內容。通過聊網路，使用頭像物件進入話題。

教師故事講述：

今天老師也帶來了一個頭像，頭像的主人，是一個現實生活中沉默寡言的孩子，名字叫做團子。今天的故事，就和團子有關。（教師講述時同步展示事先準備好的團子的網路頭像。）

近期團子媽媽的信用卡被盜刷了。雖然確定了信用卡一直在媽媽身上沒離開過，團子還是緊急前往警察局接受調查。令人驚訝的是，團子承認媽媽的信用卡被盜刷與自己有關，但除此之外，他不願意再透露更多的資訊。（教師展示事先準備好的道具——團子的隨身物品記事本和手機）團子走得匆忙，只留下了一些隨身物品，你們是同齡人應該最能瞭解團子的內心，我們看看能不能從這些隨身物品中尋找到蛛絲馬跡，找到事情的真相。

2、物件使用——團子的記事本

戲劇習式：物件

教師一邊展示團子的物品，一邊對此進行解說："這是團子的記事本，其中有兩句格格不入的話，引起了我的注意。"

教師展示記事本上的第一句話："不想呆在家，不管在哪裡都是我自己一個人。"

相關提問：

看了團子寫給自己的話，你們認為團子經歷了什麼事？（教師選擇 1-2 名學生回答。）

戲劇習式：物件

教師展示記事本上的第二句話："說？還是不說？"

教師引導：

團子的第二句話，就讓人有些摸不著頭腦了。團子到底想說什麼？又在猶豫什麼？

（此處教師不需要請學生回答，可以在此留一些空白的時間，將學生引入故事的境遇中。）

3、小組表演——被刪除的對話

教師故事講述：

為了找到真相，員警調取了團子手機裡的微信聊天記錄，發現團子與一名叫做"知心姐姐"的主播早早加上了好友，已經聊天很長時間了。團子與知心姐姐的聊天都圍繞著遊戲進行。但其中很多內容，已經被團子刪掉了。這些被刪除的內容，或許是找到真相的關鍵。

（教師進行課件展示對話：以團子的"失落表情"開始，以主播的約定結束）

對話內容如卜圖：

戲劇習式：Acting

1.請同桌二人配合練習，一人扮演團子，一人扮演主播，結合對團子的瞭解和殘留的對話提示，嘗試還原對話碎片。注意結合已知的資訊和提示，才能更快找准真相！

2.分組輪流接力還原對話碎片。

教師與一名學生示範，學生練習後起立，一組學生展示一句對話，下一組緊接起立展示，不需要舉手。教師根據學生對話適時點評或提示：知心姐姐的表現很善解人意/團子很信任、依賴知心姐姐……

教師引導小結：

不難發現，無人陪伴、時常感到孤單的團子十分信任知心姐姐，兩人已經是無話不說

的好朋友了，並於當晚相約在了遊戲裡。

4、教師入戲——意想不到的真相

教師故事講述：

團子留下"說？還是不說?"的疑惑，很有可能就和主播知心姐姐有關。所以，我也去了這位知心姐姐的直播間，嘗試去瞭解真相。這個知心姐姐，平時喜歡穿著一件"純白外套"，還拿著一把小吉他。馬上，知心姐姐主播就會出現在直播間，我們一起去見見她好怎麼樣？

戲劇習式：教師入戲

教師入戲前進行規則提示：

規則 1：待會當大家見到直播的知心姐姐時，就要馬上低低的舉起你們的頭像（教師此時可以示範一次做法，學生的頭像是教師在課前請學生製作好的），表示你們都上線了，都願意看她的直播，可以嗎？

規則 2：當然，如果你們線上上有些問題想問知心姐姐，也可以在她跟你們互動的時候問她。當你想跟知心姐姐在網路上聊天互動時，就高舉你們手中的頭像揮舞（教師通過動作示範），知心姐姐就會看到你，跟你互動了！

教師入戲：

教師穿上知心姐姐的白襯衫，並進入直播框，入戲為團子關注的知心姐姐。（直播框是教師事先需要準備好的道具，教師可以根據目前的網路直播平臺進行設計。）當教師進入直播框的時候，要以主播知心姐姐的身份和口吻與學生交流，此時學生成為了正在觀看直播的人。）

"直播間的朋友們晚上好，孩子們，晚上好，我是知心姐姐。又是一個無趣的夜晚，對吧？我知道，你的爸爸媽媽都在刷著自己的手機，沒有人理你。沒事，我一直會陪伴在你們身邊。讓我看看你們的熱情吧！我的老朋友團子已經連續 30 天完成我直播間的任務了，今天我要先為他唱一首歌。（教師拿起吉他，如果可以的話，可以演唱一小段歌曲。）感謝一直留在我的直播間的你們，完成任務後，我也可以為你們唱歌哦。今晚的你們，想聽什麼歌？想跟我聊些什麼話題呢？（學生回應後，主播回復只要完成任務，就可以聽想聽的歌了。如果學生問起團子是否被騙，主播可以閃爍其詞，心虛地說，今天不播了，明天再見，然後下線。）

教師出戲（教師放下吉他，走出主播框，脫下襯衫，此時出戲重新回到教師身份。）

相關提問：

從剛剛觀看主播的經過中，你們有什麼發現？教師請學生自由發言，請學生說一說他們從這場主播過程中的發現。

教師引導：

教師根據學生回答的發現情況，進行歸納總結，並肯定學生的觀察非常仔細。你們非常敏銳。確實，知心姐姐非常可疑，直播間裡一直掛著這樣的任務。（教師用課件展示直播

間任務：知心姐姐直播間只表演才藝或者聊天，填寫個人資訊登記加入粉絲團就可以添加主播微信啦，每推薦 10 名新粉絲註冊可獲得一次點播節目的機會哦。）

直播間任務如下圖：

相關提問：

現在，誰能夠告訴大家團子一直不願意透露的秘密可能是什麼？

教師故事講述：

原來，這個知心姐姐的直播間只表演才藝或者聊天，填寫個人資訊登記加入粉絲團就可以添加她的個人微信，而且，每推薦 10 名新粉絲註冊就可以獲得一次點播節目的機會哦。

事情發展到這裡已經越來越清晰了。原來，與團子微信對話的就是這個叫知心姐姐的主播。團子幫助她連續 30 天完成了直播間任務，可見，為了完整這些直播間任務，那麼團子肯定是交出了父母的關鍵身份資訊，甚至還有他認識的人的資訊。正是這些資訊，暴露了團子媽媽的信用卡密碼，導致被盜刷。這時團子才醒悟，原來他掉進了網路世界的陷阱。

（教師在說完這段話後，在黑板上張貼本課課題——《網路世界的陷阱》）

5、問題分析——團子的夢

教師故事講述：

團子知道洩露他人身份資訊的嚴重性，在記事本裡糾結要不要把真相說出去，本就沉默寡言的他害怕身邊的家人朋友疏遠他，甚至連續好幾個晚上，做起了夢……在夢裡，似乎所有人都在責怪他。

戲劇習式：Voice

教師請學生依次說出團子在夢裡聽到的責備是什麼。並根據學生的回應漸漸關掉場室燈光，營造夢境的氛圍。在團子的夢裡，同學們對他說……；親戚對他說……；老師對他

說⋯⋯；爸爸媽媽對他說⋯⋯

教師故事講述：

這時，在夢裡，團子的好朋友對他說了和其他人截然不同的話。夢裡會有人鼓勵他嗎？

戲劇習式：Voice

教師再次請孩子依次說出團子的朋友對團子說出了什麼截然不同的話，同時，教師用亮起的燈效回應鼓勵，直至場室燈光逐漸全部亮起。

教師故事講述：

這真是個令人折磨的夢啊。團子飽受夢境的煎熬，硬著頭皮回到學校。老師在課堂上恰好正講述網路詐騙的案例。原來世界上並不是只有團子一個人，而是很多人都曾掉進過陷阱之中。（教師通過 PPT 出示網路詐騙相關法律法規條文。）團子在經過夢裡的掙扎，知道了世界上被騙的人居然有這麼多，他選擇配合員警，勇敢地說出在網路中受騙的過程，也想讓更多人意識到網路是有陷阱的。

6、教材學習——看不見的陷阱

教師故事講述：

經過這件事，團子知道原來網路上存在著不少陷阱。讓我們一起打開課本 60 頁我們來看一下，網路世界都有哪些陷阱：有 xx 陷阱（金錢、資訊、交友）⋯⋯教師同步張貼板書）

教師故事講述：

團子把這些可能的陷阱也告訴了身邊的人，提醒他們要提高警惕。團子把這些陷阱也告訴了身邊的人，提醒他們要提高警惕。有一個很好的辦法，那就是在手機上下載 "國家反詐中心" APP，網路員警會即時監控，在一定程度上保護大家的上網安全。教師同時再推薦一個廣州本地的政府微信公眾號給大家，叫做 "廣州反詐服務號"，裡面通過漫畫故事等有趣的形式講述了各式各樣的網路安全案例，同學們可以和爸爸媽媽在休閒時間共同學習。

這段時間團子實在太累啦，這天，他早早完成學習任務，打算刷刷手機放鬆放鬆。現在請你們來幫幫團子，給每個 APP 設定一個使用時間吧！

課堂任務：

教師首先出示各類熱門 APP 的圖示（見下圖）

接下來，教師請學生給團子安排合理的上網衝浪時間，學生需要說出為團子設定的每個 APP 的使用時間，同時教師撥弄時鐘指標。在指標第一次被撥動時，"滴答滴答"背景音效貫穿活動始終，讓學生感受到在網路衝浪過程中時間的流逝。

7、課程總結

教師引導總結：

我們每天將大部分珍貴的時間，都懸掛在了網路上，網路最大的陷阱，其實是誘導我們將生命放在"虛擬"當中。（出示板書，陷阱的中心：時間）

板書如下圖：

網路新世界，行動有規則。所以，我們在使用網路時，要注意什麼呢？教師進行課件出示："要_____，不_____。"

課堂任務：

教師邀請學生對上述問題進行填空回答。在此基礎上，可以請學生暢所欲言來說一說。

教師總結：

同學們都說到了點子上，其實，我們國家早已出臺了《全國青少年網路文明公約》，讓

我們一起來呼籲身邊的人共同遵守吧。（教師出示事先準備好的《全國青少年網路文明公約》的課件，師生一起共讀。）

課件內容如下圖：

全国青少年网络文明公约

要善于网上学习	不浏览不良信息
要诚实友好交流	不侮辱欺负他人
要增强自护意识	不随意约会网友
要维护网络安全	不破坏网络秩序
要有益身心健康	不沉溺虚拟时空

課堂任務：

明辨是非。教師準備一些網路案例，可以製作成 PPT，然後請學生對這些網路事件進行判斷辨析，並闡述自己的觀點和理由。

課後任務：

教師發起倡議：請學生根據自己的網路使用實際情況，和家裡人共同制定個性的《家用網路文明公約》。不僅僅是家裡的孩子，大人同樣要遵守，並且嚴格相互監督。

《道德與法治》課程案例七·五年級下·《勿忘國恥》

教學基本資訊

課程類型	道德與法治	針對年級	五年級
教學課時	1 課時		
教學物資	一隻抗日戰爭年代的舊式皮箱、一頂破舊的抗戰時期的軍帽（軍帽上有血跡和一些戰爭歲月的痕跡）、燒焦的日記碎片（一共七張·具體每張上的文字內容詳見教案）、錄音（飛機低飛搜索聲；逐漸走近的腳步聲；連續掃蕩的槍聲）、A4 紙		

課程分析

課程簡介：

　　《勿忘國恥》這一課，來自于《道德與法治》教材五年級下冊第三單元《百年追夢 復興中華》中的第十課《奪取抗日戰爭和人民解放戰爭的勝利》。這一單元的內容，旨在通過引領學生學習中國從近代屈辱中，經歷多年的戰爭，再到中華民族偉大復興的歷史，培養學生的愛國主義精神以及激發學生能夠繼承先輩的遺志、追隨先輩的腳步，繼續為國家和民族的發展振興繼續努力的志向。

　　然而，對於這個年齡段的學生來說，歷史性的愛國主義教育，往往顯得與他們有一定的距離感。為了能夠讓他們以一種更近距離的角度走入那段戰爭的歷史，能夠體驗和感受那個年代先輩們的經歷，我們通過"皮箱"這一物件，通過引導學生一步步的解密皮箱和皮箱中的物品，瞭解皮箱的主人在戰爭年代的經歷與抉擇，當學生處於故事中人物的境遇，並思考故事中人物的選擇時，他們能夠通過這種"活在當下"的經驗，去更加深入的瞭解和認識歷史，繼而激發愛國熱情。

角色框架：學生本身

教學目標

1、感知抗日戰爭時期國家的悲痛記憶，感悟中華民族奮勇抗爭精神。
2、領悟抗日戰爭體現的革命精神。
3、能用恰當的方式緬懷英烈。

教學重難點

1、引導學生通過故事化的學習，激發他們瞭解抗日戰爭及人民解放戰爭歷史的動力，學習感知抗日戰爭時期國家的悲痛記憶，感悟中華民族奮勇抗爭的精神。
2、通過學習領悟抗日戰爭和人民解放戰爭中體現的革命精神。
3、學習用恰當的形式緬懷英烈，樹立奮發圖強建設國家的志向。

教學計畫過程

1、主題導入——"勿忘國恥、銘記英雄"

教師引導：

教師出示本課主題（此時教師保持平時教學的風格，從話題引入）——"勿忘國恥、銘記英雄"（教師可以板書或者PPT展示本課主題）。

相關提問：

同學們，今天我們要來上一節道法課，主題是"勿忘國恥，銘記英雄"。看到這樣的標題，你對標題裡的哪個詞比較感興趣呢？（教師聽取學生的想法，並且可以對學生的感興趣的點進行回應。比如：學生說對"英雄"這個詞感興趣。教師可以繼續溝通："為什麼會對這個詞感興趣"？通過連續追問幫助教師評估學生真實的關切點）。

教師引導：

我對"勿忘"和"銘記"這兩個詞特別感興趣（如果學生前面已經說對這兩個詞感興趣了，教師可以說自己也同樣是對這兩個互為反義詞的詞語最感興趣）。因為你們都知道的，我們在生活中，總是會記住一些事情，也會忘記一些事情。

相關提問：

1、什麼東西是應該被銘記的？（教師聽取學生的回答。在這段問答中，無論學生回答什麼，教師需要在生活的更深層次的維度上幫助學生總結和提煉，深化學生對於自己回答的理解。）

2、哪些東西是可以被忘記的？（教師聽取學生的回答。同樣，教師需要通過追問，瞭解學生選擇"遺忘"的原因和理由。通過追問，教師引導學生得出"令人不愉快的、無法與自己真正發生關聯的事物、傷痛的經歷等"應該選擇遺忘。這樣的結論為後續課程內容做鋪墊。）

教師引導：

剛剛有人說，那些不愉快的記憶，帶給我們傷痛的記憶應該被忘記。那回到我們的標題，標題裡寫"勿忘國恥"，國家的恥辱肯定會給我們帶來不好的記憶甚至痛苦的感受，我們為什麼要記住它呢？（教師可以停頓在這個問題，這裡不一定要學生真正回應，而是將這個問題埋在學生的心中，形成真正的思考。同時，這個問題並沒有標準答案，正是需要教師同學生在這一節課去共同探索。因此，這也預示著教師從這裡開始要轉變自己的教學方式，引導學生進入通過戲劇教學法進行道法課程的學習。因此，這個提問環節，教師需要慢下來，給自己以及學生同時做好準備。）之後，教師可以說出下一個部分的引導語："也許一會兒我要帶給你們的故事，能夠回答我們的這個問題。（這裡教師一定要很鄭重的說）

3、進入"皮箱"的故事

教師故事講述：

今天的故事，起因於我的一個學生。他留學離開中國前，鄭重地交給我一隻皮箱。（教師出示事先準備好的道具"皮箱"）。他說這只皮箱是他爺爺留下的，他的爺爺是一個參加過抗日戰爭的老兵，奇怪的是，爺爺似乎從來不敢打開它，每次只是抱著這只箱子放在耳朵邊聽（教師抱起箱子示範爺爺是怎麼聽的，動作需要慢一點），好像箱子會說話一樣，爺爺到底聽到了什麼呢？你們能不能也聽聽。

戲劇習式 1：Voice

教師抱著箱子都到學生中間，邀請學生也聽一下，教師動作要慢。教師詢問："你聽到了什麼？"當學生發表他們聽到的任何內容時，教師都要積極的回應，同時，通過自己的回應，將學生向戰爭的情境上去引導。（這是幫助學生建立想像空間和進入情境非常關鍵的一步。教師從聽覺上先建立了一個學生的想像。如果要讓學生進入情境並相信故事，教師要充分的慢慢的引導學生進入想像的空間，這是學生入戲非常重要的階段。）

教師總結引導：

能夠告訴我你們聽到的東西，爺爺把一段記憶封存在了這只皮箱中。皮箱中到底會藏著什麼呢？（教師在做這個提問時，自己也是好奇的。）讓我們一起打開它好不好！

皮箱藏記憶，重溫苦難輝煌

戲劇習式 2：物件

教師和學生一起打開皮箱，教師此時的動作一定要慢，可以一邊打開一邊提示：因為這個箱子已經很久了，是抗日戰爭時期的，已經超過 50 年了，我們需要小心一點。接著教師依次拿出皮箱裡的物品（教師事先需要準備好這些物品道具）。

（和學生一起打開皮箱）。先拿出一頂破舊的軍帽，展示給學生看。

相關提問：

1、裡有這樣一頂帽子，這頂帽子可能是屬於誰的？

2、你覺得擁有這頂帽子的軍人會是一位怎樣的軍人？

（請同學觀察帽子上的血跡、以及其他戰爭歲月的痕跡。在學生回應的時候，教師一定要追問，是從帽子的哪些地方哪個部分看出來的。如學生說："為人民服務的軍人"。那教師一定要問："你從帽子上的哪些地方看出來這個是一個為人民服務的軍人的？"如學生說："大無畏的軍人"，教師也需要詢問學生從帽子的什麼地方發現的。這裡追問的意義，是引導學生觀察帽子的細節，這樣學生在自己的腦海裡會有一個想像的空間，自己已經在建構這個軍人的故事了。千萬不能任由學生隨意的說些什麼，而教師不加追問。通過這樣嚴格的訓練，學生能夠真正的用思考的方式來觀察這頂帽子，從帽子的細節去思考軍人的形象，而不是只說一些表面的冠冕堂皇的話。）

戲劇習式 3：物件

教師拿出箱子裡的一些碎片日記，告知學生："同學們，箱子裡還有這些！這些好像是日記碎片，被燒過了，每個碎片上面都記載著一些話語！你們也看看！（教師把那些碎

片日記分發給學生看，將學生分成小組，每個小組獲得一張碎片，請小組中的一名同學拿著。）

教師提示：

現在我把這些碎片分給了 6 個人，讓我們一起帶著對這個超過 50 年的箱子的敬意，來讀讀這些碎片上的資訊。但請記住，聲音大一點，讓我們班級裡的每個人都聽到。（教師可以規定，學生按照組別順序，有序的一個個的讀。）

第 1 張：1938 年 7 月，在山東的一個小村莊裡，這是一場惡戰

第 2 張：傷勢非常嚴重，奄奄一息，我要護送團長到安全的地方

第 3 張：一個女人的哭聲

第 4 張：這個端著刺刀的日本兵走過來

第 5 張：暫時隱蔽在一截倒塌了的矮牆後面

第 6 張：為什麼我沒能做到？為什麼？為什麼？

最後，教師出示第 7 張：團長用盡最後的力氣推了我一把。

教師請 7 位學生分別讀紙片上的一句話，借助想像大致推測這個故事。

教師引導：

剛剛我們都聽到了來自這個箱子的資訊，這些資訊都是碎片化的。聽完了這些資訊，你能猜測到什麼呢？（邀請幾個學生說說他們想到的故事。）

可能因為經歷了戰火，所以這些文字記載很有限。但是我們大概能知道，故事裡有一個軍人，他要護送團長，我們能不能暫時認定，日記的主人是一個衛生兵，他是這些碎片資訊的主人。如果想弄清楚這個衛生兵的真相，我們就需要一起進入他生命裡的一個關鍵時刻，那個他正在救他受傷的團長的時刻。

拯救和保護團長

教師引導：

接下來，我需要你們完全調動你們的想像力——現在想像一下，我們的教室不是教室，而是那個歷經了戰爭的戰場，在你們周邊，是那些被炸毀的焚毀的房屋，破敗的街道。此時教師也可以追問：在這個戰場上，你還能看到什麼？（學生簡要回答，幫助學生通過想像構建戰爭環境）。之後，教師繼續引導，在你們的面前的課桌現在也不是課桌，而是當時那個受重傷的團長躺著的擔架。

戲劇習式 4：Acting

想像一下，擔架上正躺著那個受重傷的團長，他就在你的眼前，你會怎麼照顧他呢？

教師示範：

我想先給你們示範一下。教師做試探鼻息的動作，面部呈現驚喜的表情，定格。（教師需要動作精准）。

相關提問：

你們剛剛看到我在做什麼？（教師聽取學生的回答）。

戲劇習式5：Image

集體靜像。教師請學生安靜的站起來。也像教師示範的一樣，做出一個照顧團長的動作出來。同時，教師需要事先說明要求：要求學生不要著急立刻做出靜像動作，而是當教師發出口令——"1.2.3"的時候，再同時做出動作來，而當教師喊"停"的時候，學生必須靜止在那個照顧的動作上。（這裡可以多確認幾次規則，告知學生，最後老師說停的時候，一定停在那個照顧的動作上，這個動作是靜止的，不動的，也不發出聲音）。

教師小結：

同學們，你們完成得非常好，我想如果此時有一位元戰地記者，他一定能看到在抗戰時期那個村莊你們是如何終於職守保護團長的樣子。

教師引導：

現在請同學們就定在這個照顧團長的瞬間，大家保持住，不要動，不要發出聲音。在這個戰場上，就在你照顧團長的時刻，危險也越來越近了。因為日本兵要來搜捕我們了。等會你們會聽到戰場上的各種聲音，你們要根據聽到的聲音迅速做出反應，做出動作來，比如有可能你會聽到槍聲，是日本兵在掃射，那麼聽到槍聲你會做出什麼動作來保護好自己和團長呢？（這裡可以邀請一兩名同學說和做出動作，讓所有人都明白規則）。教師繼續強調，但請記住，不管你們做出什麼動作，請你們一定要保持安靜，因為只要你們一出聲音，就會被日本兵發現。好，現在閉上眼睛，我們來聽聽這些聲音，但記住，不要把你面前擔架上的團長忘記。當你聽到一個聲音，就做出動作反應，直到下一個聲音出現，我相信你們可以做得很好，讓我們一起來呈現歷史性的瞬間。

戲劇習式6：Image

教師連續播放三個音效：分別是——飛機低飛搜索聲；逐漸走近的腳步聲；連續掃蕩的槍聲。學生根據聲音的不同擺出靜像和發展動作。（注意：如果聽第一個聲音學生就亂了，老師可以停下來。再次提示他們規則，告訴他們老師需要更嚴格一點。）

戲劇習式7：教師入戲

教師入戲，教師首先與學生一起根據聲音做出各種反應。等聲音消失後，教師入戲衛生兵，說："夥伴們，好像安靜下來了，他們好像走遠了，我們現在可以放鬆一下了。（這裡教師可以表演，比如看看門外面）但是，我好像還聽到了別的聲音，你們聽到了嗎？"（此時讓學生回應，肯定有人說聽到，有人說沒聽到）

教師繼續說："我怎麼隱隱約約聽見有女人的哭聲？我出去看一下，天呀，地上好多的屍體，他們把幾乎整個村子的村民們都殺了，有個日本兵發現了一個沒有死的女孩，他正要帶走她，我該怎麼辦？"

教師出戲

教師引導：

同學們，現在就是一個道德抉擇的瞬間，如果我出去救這個女孩的話，那團長就會被發現，如果我保護團長，那這個女孩就會被帶走。我是該去保護團長還是救那個女孩？我真不知道該怎麼辦，如果是你，你會如何抉擇？

戲劇習式 8：Voice

請同學們兩人一組，演繹戰士內心兩個聲音的鬥爭。一個聲音是去救那個就要被日本兵帶走的女人，另一個聲音是留下來保護團長，請學生把這兩種聲音在衛生兵心中的對抗展示出來。教師可以邀請 1-2 組學生上臺展示這個矛盾鬥爭的瞬間。

教師引導：

在這樣的時刻，他到底會做怎樣的選擇呢？我好像記得剛剛我們在讀那些日記碎片的時候，裡面有一條是──**團長用盡最後的力氣推了我一把**。在這樣危急的關頭，奄奄一息的團長已經無力說話了，你覺得這拼盡全力的一推中，他想說什麼。

戲劇習式 9：Writing

請學生每個人在紙上寫下一句，團長那一刻想說的話。寫完後邀請 3-5 位大聲讀出團長的話。

教師故事講述：

這位團長的心聲也是千千萬萬抗日戰士們的心聲！當這個衛生兵救下這個女孩回來的時候，團長已經犧牲了。永遠離開了我們。

3、課堂討論與總結──勿忘國恥、銘記英雄。

教師引導：

我現在明白了，這頂帽子可能是屬於那個已經離開的團長的，他是一個在抗日戰爭中連名字都沒有留下的無名英雄。

相關提問：

雖然他永遠地離開了，但他似乎又留下了什麼，你覺得他留下了什麼給我們？（邀請 3-5 個學生回答。）

課堂任務：

此時此刻，如果我想用一首歌來送給這位無名英雄，大家覺得唱什麼好？

邀請學生一起合唱一首送給無名英雄的歌。

課堂總結：

同學們，這就是這只皮箱的故事，一個英雄的故事。請同學們翻開課本第 66 頁，殘曆碑也記載了這段歷史，它把時間定格在 1931 年的 9 月 18 日，這天是我們的國恥日。為了這場戰爭的勝利，有很多的英雄犧牲了。據不完全統計，約有 2000 萬烈士為國捐軀，用鮮

血和生命捍衛了國家和名族尊嚴，而有姓名記載的烈士，僅有 196 萬。

同學們，你們現在明白了嗎？為什麼國恥不能忘？（課程在這個問題停止，不需要回答）。

《道德與法治》課程案例八·六年級上·《守法不違法》

教學基本信息

課程類型	道德与法治	针对年级	六年级上
教学课时	1 课时		
教学物资	一张受伤的手臂的图片、一件兜帽衫、A4 纸、笔		

課程分析

课程简介：

　　《守法不违法》是根据《道德与法治》教材六年级上学期第四单元《法律保护我们健康成长》中的第九课《依法维权》。

　　本课所在的六年级上册第四单元的主题是"法律保护我们健康成长"。在前五个年级的法治教育中，学生对于法治和法律有了初步了解，本册书前三个单元更为集中地学习了相关知识，能够从法律的角度认知日常生活现象和人们的社会行为，本课作为小学阶段道德与法治最后一课，强调学生运用法律解决问题的实际应用。

　　这节课的故事素材，来源于道法教材中给出的故事案例，我们根据教材内容，进行了故事的重新虚构。将故事设定为调查一起校园霸凌事件，从而引导学生形成对校园欺凌行为的认知和防范意识，学会敬畏法律，养成遵纪守法的习惯，自觉的抵制校园欺凌，同时能够学习运用法律知识明辨是非、采取更合理的处理方式、依法维护自身的合法权益。

角色框架：学生本身

教學目標

1. 了解法律对未成年人的特别保护；学习依法维权的基本途径，形成对校园欺凌行为的认知和防范意识。
2. 敬畏法律，养成遵纪守法的行为习惯，自觉抵制校园欺凌。
3. 能够运用法律知识明辨是非、依法维护自身合法权益。

教學重難點

1. 教学重点：学习依法维权的基本途径，形成对校园欺凌行为的认知和防范意识。
2. 教学难点：依法维护自身合法权益。

教學計劃過程

1、开门见山，以图入情设悬念

　　教师引导：

通过 PPT 展示一张受伤的手臂的图片。

相关提问：

通过这张图片，你感受到了什么？又想到了什么？（教师邀请几名同学回答）。

教师故事讲述：

这条手臂伤痕累累的主人叫做王然，他在这个学期刚刚转入春天小学，现在却被学校停学在家。原因是前几天在学校的课间，他把同班同学鲁超推下了楼梯，导致鲁超身体多处骨折、挫伤，差点儿危及生命，只能休学在家。鲁超的妈妈认为始作俑者王然的行为是犯罪行为，愤怒的她选择了报警。然后，当警察来到王然的家中，想了解事情的起因时，发现王然的父母因工作忙碌，很少与王然交流，更不知道王然的近况，所以对事情的来龙去脉一无所知，而王然本人也一言不发，警察无从了解。

然而，就在事情陷入了僵局时，王然手臂上不同寻常的伤痕引起了警察的注意，他们推测学校推人事件的背后可能另有隐情，而王然依旧拒绝回答任何问题。

2、教师入戏，以情入戏藏线索

教师引导：

王然和在座的各位同学年龄差不多，我想，同龄人之间可能更容易理解和交流。因此，老师想求助你们，你们觉得王然身上发生了什么？（教师邀请几名同学回答）

戏剧习式：教师入戏 & Talking

如果你们能见到这个据说是伤人者的王然，每个人有一次提问的机会，你们会问些什么？（教师邀请几名同学回答）

教师入戏成为王然，以王然的身份与学生对话。（教师入戏需要穿上事先准备好的王然的兜帽衫，并坐在一张凳子上，双手搭着膝盖，低下头看着地板。在这段教师入戏王然与学生的对话当中，教师的立场不愿意甚至是逃避回答，自我封闭的状态；教师需要传达出的信息，王然被欺负了，但是他仅仅透露了很少的信息。）完成对话后教师脱掉王然的服装，出戏。

教师引导：

同学们，刚刚我们与王然聊了一下，现在不如我们让王然同学自己一个人冷静一下。我们能否先来说一说我们刚刚通过和他的谈话之后，你们有什么发现。（教师邀请几名同学回答）。

3、静像还原，以戏体会探真相

教师故事讲述：

各位，刚刚我们讨论的内容，都是我们自己的推测，没有关键性的证据，为了挖掘更多的线索，警察决定走访学校。一开始同学们都说没有注意到什么特别的地方，然而，不久警察收到了一位要求匿名的同学提供的一条线索——鲁超对转来的新同学王然很不友好，曾经把王然欺负哭了。

戏剧习式1：Image

抛出线索1：鲁超欺负王然。请学生以四人一组为单位，用静像还原，表演出鲁超欺负王然的场景。

小组内完成静像后，教师请一组同学上台展示，引导其他同学认真观察。

相关提问：

你们在这组静像中看到了什么？感受到了什么？（教师邀请学生回答）

抛出线索2：同学们看到了鲁超欺负王然。请学生以四人为一组，用静像的方式表现这一瞬间，当同学们看到鲁超欺负王然时，周围同学的反应与态度。

小组内完成后，教师请一组同学上来展示，其他同学认真观察。

相关提问：

你们看到了什么？感受到了什么？（教师邀请学生回答）

戏剧习式2：Voice

静像思维追踪，教师进入展示的静像画面，当教师拍到每一位静像的学生肩膀时，该名学生需要大声地说出他此刻"当下"心中最想说出的一句话。

相关提问：

同学们，通过刚刚我们看到的这两个最新的线索，你们对王然事件有什么新的推测？（邀请学生回答）

4、内心独白，戏中情话我知晓

教师引导：

同学们，经过和王然的对话、在学校的调查以及事件的场景还原，我们发现，原来我们以为的伤人者王然一直以来其实都是被伤害者，转学之后的他被人欺负一直闷闷不乐，虽然他嘴上不说，但是心里有很多很多想说的话，请你们帮他在纸上写下来吧！

戏剧习式：Writing

学生以四人为小组，首先各自写下王然的内心独白，完成后，小组内互相交流各自为王然写下的独白，并选取或总结出独白中的关键词，并将关键词记录下来。小组内完成后，教师邀请小组代表在班级中进行分享，分享王然的心里话以及关键词。

相关提问：

同学们，从王然这么多的心里话中，我们能够发现，其实王然有很多想说的，他想说的是什么？

你们认为王然的这些想法有没有什么隐患？

5、道法讨论，有法可依助维权

相关提问：

我们发现，被鲁超长期欺负而无处求助的王然，他的一些想法已经游走在法律的边缘了，而最后王然也因伤害他人被起诉，你们认为鲁超和王然到底谁犯了罪？

教师在引导学生思考这个问题时，需要从以下三个方面带领学生讨论：

1. 道德与法律的探讨，明确法律红线不容触碰。

2. 引发校园悲剧原因探讨，补充校园欺凌的常见形式。

3. 借助思维导图（教师课堂板书），探讨校园欺凌、校园暴力的求助方法。

教师总结：当我们的权益收到侵害时，应该及时告知家人或者老师，寻求法律专业人员的帮助，向有关部门寻求帮助，运用法律武器维护权利。而不应该"以暴制暴"，以暴力的方式自己去解决，这样以来，反而让我们自己置身于危险之中，以及处在违反法律的边缘。

6、依法维权，校园暴力齐抵制

教师引导：

依法维权需要勇气，更需要智慧，如果同学们有一个机会，能够成为王然，你会说什么、做什么避免悲剧的发生？

戏剧习式：Acting

师生互动表演：教师扮演鲁超，在班级中任意选择一名学生扮演王然，再现鲁超欺负的王然的场景，然而，因为经过了之前王然事件的讨论与分析，以及法律知识的学习，此时的王然，面对鲁超的欺负，会如何重新对待？

学生互动表演：教师将学生分为两人一组，其中一人扮演鲁超，另一人扮演王然，再次回到王然被鲁超欺负的瞬间，此时的王然会如何回应鲁超，掌握了法律知识的王然，会以什么样的方式来保护自己，会以什么样的言语来制止鲁超？请学生两人一组表演出来。

教师总结：

当我们合法权益遭受侵害时，一定要学会拿起法律武器来保护自己，对于校园暴力的现象，我们更要勇敢站出来说不，借助法律赋予我们的权利，维护校园和谐风貌，做彼此的守护者。

附：课堂板书（思维导图）

依法維權

想法			做法
傷心	報復	→	違法傷人
無助	害怕		

本章小結

本章的主要側重點，在於將教育戲劇應用於德育課堂，所選課案主要來自于筆者和工作團隊的其他成員研創的課程案例。這八個課程案例，在不同的學校課堂上都進行了實踐，通過實踐，我們也發現，對於德育課堂，教育戲劇能夠完全呈現其在教學上的優勢——即課堂的趣味性，學生參與的積極性、投入性，課程目標達成的有效性，都是優於傳統德育課堂的。

第六章：教育戲劇與心理健康

　　當下中國社會，不僅成人，學齡兒童和青少年的心理健康狀況同樣日益嚴峻，這在我國國民的心理健康報告中都有體現。

　　然而，今天我們想要探討的並不是這一現象產生的原因──原因是多方面的。對於一名教育戲劇工作者來說，筆者更希望關注的是，如何能夠通過教育戲劇來和兒童、青少年共同探討心理健康問題。

　　事實上，將戲劇應用于心理健康領域，有很多種不同的形式，比如興起於 20 世紀 50 年代的戲劇療法，運用戲劇和電影來達到心理症狀的減輕、情感的生理整合、以及個人的成長治療等目的；再比如一人一故事劇場，以一種即興劇場的形式，令觀眾在與演者的互動中，分享個人經驗、感受，觀眾會分享自己的故事，也會欣賞到同場參與者的不同故事，同樣也能夠達到心理療愈的作用。

　　但是，無論是戲劇療法還是一人一故事劇場，很顯然是不太適合學校，尤其是大班教學的。此時，教育戲劇就體現了其在教學覆蓋面上的優勢。

　　事實上，筆者在將教育戲劇與心理健康教育相結合的課程教研與設計過程中，會發現相比閱讀和德育課程而言，會有更多需要注意的事項。

　　首先，課程選材與學生的距離不能過於接近，雖然我們想要討論的心理問題都是在學生中常見與高發的問題，但太近的距離，比如以虛構過的真實事件作為故事載體，很容易讓學生產生戒備，無法投入，所以，這個時候，使用假託世界（比如動物世界、童話世界等）的虛擬情境，反而能夠達到讓學生投入故事場景的目的。第二，心理課程的問題還在於，它並不止步於課堂，通過教育戲劇課堂討論之後的心理問題，在課堂之後，是會給學生帶來餘波和影響的，如果想要真正的瞭解和疏解學生的心理健康問題，還需要教師在課程之後，有長效的觀察與跟進。

　　在這一章節，筆者選擇的幾個與心理健康問題相關的教案，集中探討了在兒童和青少年當中非常常見的心理健康問題，它們主要聚焦于原生家庭、人際關係、自我成長、資訊社會影響等一系列問題。

心理健康教育課程案例一·三年級·《除蟲記》

由二胎問題引發的家庭溝通與家庭關係問題

教學基本資訊

課程題目	《除蟲記》		
課時	1 課時	教學年級	三年級
教學物資	玩具娃娃、A4 紙、馬克筆、日記的前幾頁（PPT 展示）、總結 PPT。		

故事分析

故事簡介：

　　根據勞倫斯・大衛的繪本《卡夫卡變蟲記》的故事改編。在原本的故事中，小男孩卡夫卡一天早上起床，看到自己變成了一隻棕紫色的超級大甲蟲，可是除了他的好朋友邁克爾，沒有任何人看出卡夫卡變成了一隻蟲子，包括他的爸爸媽媽、小妹妹，還有學校的老師同學，儘管卡夫卡不斷的提醒他們，自己變成了一隻蟲子，可是沒有人相信他。直到這天的傍晚，在天花板上待了一整個下午的卡夫卡，才被家人發現變成了一隻大蟲子，讓卡夫卡欣慰的是，爸爸媽媽和妹妹並沒有因為他變成了一隻蟲子就嫌棄他，而是告訴卡夫卡，不管他是蟲子還是小男孩，大家都愛他。第二天一早，卡夫卡變回了原來的自己，結束了自己做蟲子的一天。

　　新編故事版本：S 市的除蟲專家團隊接到一位叫做勞倫斯的女士的除蟲請求。勞倫斯女士說發現家裡突然出現一隻非常大的棕紫色甲蟲，她請除蟲專家來幫她除蟲。可是，除蟲專家用了各種方法，發現這只蟲子都除不掉。

　　勞倫斯女士覺得太煩了，本來自己剛生了二胎，每天照顧嬰兒睡眠就不足，勞倫斯先生天天早出晚歸忙工作，一點忙都幫不上。她迫切的要求除蟲專家儘快把蟲子除掉。

　　為此，除蟲專家展開了多項對蟲子的檢測和調查研究，發現這只蟲子很奇怪，跟除蟲專家除過的蟲子都不一樣，它從不去廚房這種食物多的地方，反而一直喜歡跟著勞倫斯女士的新生兒，白天這只蟲會莫名的消失，晚上又會突然出現。

　　除蟲專家經過一系列搜索，他們認為，這只蟲子是勞倫斯太太的大兒子卡夫卡變的，可是卡夫卡是如何變成蟲子的？為什麼會變成蟲子，專家們需要找到更多的證據來證明。但是勞倫斯太太不耐煩了，她一再的催促除蟲專家，趕緊除掉蟲子，而事實上除蟲專家認為，卡夫卡變成的大甲蟲無法除掉，怎麼才能說服勞倫斯太太，讓她知道真相？

　　通過搜證，在卡夫卡的日記中，除蟲專家得知，勞倫斯太太總是叫卡夫卡"煩人蟲"，除此之外，日記中的一系列記錄，都讓除蟲專家堅信，卡夫卡變成蟲的原因以及將卡夫卡變回人的關鍵，都在於勞倫斯太太。

故事解讀：

　　筆者在上一章《道德與法治》的教學中，也採用了這個故事，即三年級的課程《變形記》。但實際上，《道德與法治》教學中的教案，是脫胎于心理健康教育的這個教案的，因為兩個教案，學生的角色框架完全不同，因此中心任務也不同，所探討的中心實際上也不同。

　　之所以會改編《卡夫卡變蟲計》這個故事，在其中增加了除蟲專家這一角色，並改變了關於卡夫卡父母的設定（在新編的故事中，父母發現了家裡有一隻巨大的蟲子，只是他們

不知道這只蟲子是卡夫卡變的，他們也沒有發現卡夫卡不見了），是因為筆者想要將探討的主題和中心聚焦於親子關係中的互不理解與疏離。這和《道德與法治》課堂上所側重的，孩子如何理解二胎生活下的父母，達到親子關係的彌合，也是有明顯區別的。

　　在這一版心理健康教育的課案中，筆者更想討論的是：為什麼卡夫卡的家人沒有發現他變成了一隻蟲？為什麼他們不相信卡夫卡變成了一隻蟲？顯而易見，在卡夫卡與父母的關係中，他們的橋樑斷裂了，父母忽視卡夫卡，卡夫卡也不知道如何與父母溝通，因此，我們希望通過這個故事，去探索親子關係中的這種相互間的疏離與溝通不暢。

教學探索中心：親子關係中的溝通不暢以及家庭疏離。

角色框架：

第一維度：除蟲專家

第二維度：非常瞭解每種蟲子的習性以及如何處理蟲子。

教學目標

1、理解與思考親子中問題產生的原因，理解這與兒童的心理發展過程有關。

2、找到減少親子關係問題的正確方式。

3、引導兒童更好的與父母相處，建立和諧的親子的關係和家庭氛圍。

教學重難點

教學重點：

1、理解親子之間發生疏離、溝通不暢的原因。

2、引導學生探索減少以及解決親子問題的方式方法。

教學難點：

1、引導兒童能夠發現和正視自己在於父母的親子關係中存在的問題。

2、引導兒童能夠嘗試理解父母，學習與父母溝通交流的方式。

3、引導兒童學習探索減少以及解決親子疏離、溝通不暢的方式方法，營造和諧的親子關係和家庭氛圍。

教學計畫

1、關於蟲子

　　教師故事講述：

　　最近，天氣潮濕，我家裡總是冒出來蟑螂，哎呀，蟑螂可真是太可怕了，而且我聽說，如果在屋子裡發現一隻蟑螂，就說明在這個屋子裡一共有兩萬隻蟑螂藏在我們看不見的地方，想想我都頭皮發麻。我想了好多辦法，買了各種各樣的蟑螂藥、蟑螂屋，但總是沒過幾天又會冒出來。這叫怎麼辦？

　　相關提問：這種情況下應該怎麼辦？（在講述故事的過程中提問）。

　　教師故事講述：

　　沒辦法，我只能在網上去找專業的除蟲專家想辦法。運氣不錯的是，我找到了一個特別專業的公司，名字叫"一乾二淨"，他們有個除蟲專家組，專門在各種場所處各種各

樣的蟲子。我知道他們不光給家庭除蟲，還給餐廳、醫院、公園等特別專業的地方除蟲。你們覺得，除蟲專家們都在哪些地方，運用什麼樣的工具和方法，除掉過哪些蟲子呢？

戲劇習式：Drawing

繪畫創建，每人畫出一個除蟲專家除過的蟲子，並在旁邊畫出除蟲需要的工具，最後寫出除蟲的場所、方法和步驟。創建完成後，教師可以將學生創建的內容貼在黑板上進行展示，然後選擇其中的一些，邀請學生進行口頭闡述。（學生在繪畫創建時，教師可以給出一些輔助的場景，如，有些地方的蟲子就是消殺不掉，除蟲專家會有什麼特殊的工具或者消殺藥物協助，這些工具和藥品會是什麼名字，都可以請學生繪畫出來。）

2、除蟲訂單

教師故事講述：

剛剛聽了各位的分享，我覺得這群除蟲專家非常的專業，具有很多除蟲的知識和經驗，所以什麼樣的蟲子都難不倒除蟲專家。我知道，有一天，這些除蟲專家接到了一個新的客戶求助。這位元客戶是勞倫斯太太。她告訴除蟲專家們，她的家裡出現了一隻從來都沒有見過的、差不多有嬰兒那麼大小的棕紫色甲蟲。竟然會有這麼大的甲蟲？除蟲專家迅速的趕到了勞倫斯太太的家，開始全屋檢查和除蟲工作。

戲劇習式1：教師入戲

教師入戲勞倫斯太太，學生作為除蟲專家向勞倫斯太太提問。勞倫斯太太描述蟲子，以及表達自己的訴求。學生作為除蟲專家會提出哪些問題。

戲劇習式2：Image

小組靜像。4人一組，用小組靜像的方式表演一個全屋檢查和除蟲的場景。教師邀請2-3組學生進行展示，分享除蟲專家是如何幫助勞倫斯太太除蟲的。

3、蟲子沒有除掉

教師故事講述：

除蟲專家完成了工作，他們告訴勞倫斯太太，蟲子已經除掉了，肯定不會再來了。可是，一周之後，勞倫斯太太再次找到除蟲專家，告訴他們，蟲子沒有除掉。這件事情讓除蟲專家們非常吃驚，按照他們的工作經驗和採用的技術，怎麼可能會沒有除掉呢？這件事情完全在除蟲專家們的經驗之外，勞倫斯太太一個勁兒的催促除蟲專家，請他們今天一定要解決這只蟲子。怎麼辦？除蟲專家還能有什麼更好的對策和方案嗎？

相關提問：

面對眼下的情況，除蟲專家應該怎麼做？

作為除蟲專家，還有沒有什麼更好的應對方案？

（教師在戲劇講述的過程中提問，並請學生自由回答。）

教師故事講述：

面對這種從未見過的情況，除蟲專家們決定，要在勞倫斯太太家對這只蟲子進行24小

時的監控和調查，並在此基礎上重新制定除蟲方案。

戲劇習式：Writing

4人一組，討論並創建除蟲專家針對現下情況的新對策與方案。（教師給學生一定提示，例如：如何開展對蟲子行為的監控、需要調查這只蟲子的哪些方面，依據什麼來制定新的除蟲方案等）。學生可以有 PLAN A/ PLAN B。創建完成後，教師邀請 2-3 組進行口頭分享。

4、蟲子的行為與變化

教師故事講述：

除蟲專家對這只蟲子進行了 72 小時的連續監控。他們發現，這只蟲子白天的時候會消失，但是一到傍晚就重新出現；它不像其它蟲子喜歡待在有很多食物的廚房，相反，它特別喜歡待在勞倫斯太太出現的地方，尤其是勞倫斯太太的臥室，但這一點恰恰是勞倫斯太太最為厭惡的，因為勞倫斯太太剛剛生了一個二寶，每天沒日沒夜的需要照顧這個新生兒。除此之外，除蟲專家們還發現了這只蟲子的一些行為，不像一隻蟲子，反而更像一個人，確切的說更像一個 7、8 歲的小孩，同時除蟲專家還發現了這只蟲子在形態上的一些細微的變化，也非常像人類，而不是蟲類。

戲劇習式 1：Drawing

用繪畫的方式畫出這只蟲子在形態上發生的變化，這些變化是人類才會經常發生的，並不是蟲類會發生的。畫好之後，教師邀請 2-3 名同學進行闡述說明。

戲劇習式 2：Image

集體靜像。每個人用靜像表演一個這只蟲子的行為，注意這個行為是類似人類的行為，而不是一個蟲子的行為模式。完成後，教師可以邀請 2-3 名學生進行展示，請剩下的學生通過觀察這個靜像，確定是什麼行為，之後請表演靜像的學生進行解釋，這只蟲子為什麼會有這樣的行為。

5、蟲子是卡夫卡

教師故事講述：

根據除蟲專家的監控、觀察與分析，他們一致懷疑，這只蟲子並不是一隻蟲子，而是一個人，確切的說，很可能是一個小孩變的，同時，除蟲專家推測，這只蟲子很可能是勞倫斯太太家的大兒子卡夫卡變得。所以，這只蟲子無法被除掉。可是，勞倫斯太太一個勁兒的催促除蟲專家們，趕緊把蟲子除掉，不要影響自己和二寶。可是，已經懷疑蟲子是勞倫斯太太家的大兒子變的除蟲專家們，陷入了焦灼，他們不能直接殺死蟲子，可是他們又應該如何去說服勞倫斯太太相信，這只蟲子其實不是蟲子，而是自己的兒子。除蟲專家們嘗試著去跟勞倫斯太太溝通。

戲劇習式：教師入戲

教師入戲坐針氈。教師入戲勞倫斯太太，學生以除蟲專家的身份，告知他們對蟲子檢測的結果是他們認為這只蟲子除不掉，是因為這只蟲子是勞倫斯太太的大兒子卡夫卡變的。

教師入戲勞倫斯太太的立場是，一直否認，認為自己的大兒子卡夫卡生活的好好的，每天正常上學放學吃飯睡覺，雖然除蟲專家問及卡夫卡時，勞倫斯太太已經有一段時間沒有見過他了，但勞倫斯太太仍然認為和堅信，自己的大兒子卡夫卡一切如常。

（教師入戲的信號：可以抱著二寶，然後釋放信號，大寶的行為跟蟲子很像，碰二寶的奶嘴。勞倫斯總是說愛二寶，然後就是嫌棄大寶的語言。教師可以引導給予猜測，引導孩子猜測蟲子和大寶的行為的相似性。）

6、搜索證據

教師故事講述：

勞倫斯太太聽不進除蟲專家的話，她的關注點始終在於催促除蟲專家們把這只蟲子除掉。可是，除蟲專家們認為，他們不能把這只蟲子殺死後一走了之。為此，他們決定，搜尋證據來證明這只蟲子就是卡夫卡。

戲劇習式 1：Drawing

創建證據。每個人創建一個搜尋到的證據，可以畫在紙上作為拍攝的證據照片，也可以寫下來，作為證據的記錄。

戲劇習式 2：教師入戲

教師再次入戲為勞倫斯太太。學生以除蟲專家的身份，向勞倫斯太太展示證據，並說服勞倫斯太太接受蟲子就是卡夫卡的事實。教師入戲的立場，在證據面前逐漸接受了蟲子是卡夫卡變的事實。但是，勞倫斯太太始終不明白，為什麼自己的兒子卡夫卡會變成蟲子，甚至她都不知道卡夫卡是什麼時候變成的蟲子。

7、卡夫卡的日記

教師故事講述：

除蟲專家在搜尋證據的過程中，找到了一本卡夫卡的日記。他們覺得，也許勞倫斯太太看完了這本日記就能明白，為什麼卡夫卡變成了蟲子。

戲劇習式 1：物件

教師用 PPT 投影展示幾頁手寫日記的內容。

例如："媽媽又叫我'煩人蟲'。我只不過想讓她幫我拿一下運動服而已……媽媽又被弟弟哭走了，弟弟才是'煩人蟲'，為什麼他總是哭，為什麼他一哭媽媽就要去照顧他……"等等類似的文字。

戲劇習式 2：Writing

展示完 2、3 篇日記的例子之後，教師請學生自己創建，除蟲專家在日記中還看到了什麼樣的內容。學生將內容寫在 A4 紙上，創建完成後，教師可以請學生將創建好的內容貼在黑板上，並選擇其中的一些讀出來進行分享。

相關提問：

從卡夫卡的日記中，我們可以推測出來，為什麼卡夫卡會變成一隻蟲子麼？

他變成蟲子是因為什麼，同時又是為了什麼？

教師故事講述：

除蟲專家們看著勞倫斯太太讀著日記，勞倫斯太太在讀日記時，是什麼樣的場景，她會對日記做什麼動作。

戲劇習式 3：Acting

將勞倫斯太太閱讀日記的場景表演出來。教師邀請 2-3 名同學進行表演展示，通過動作意義的五個層次，分析此刻勞倫斯太太的心理活動和想法。

8、如何將卡夫卡變回人

教師故事講述：

眼下，最重要的事情是如何將卡夫卡重新變回人。這是勞倫斯太太和除蟲專家們都一致關注的問題。尤其是，除蟲專家們一致認為，在這當中起到最關鍵性作用的就是勞倫斯太太。

戲劇習式：Writing

4 人一組討論，將卡夫卡變回人的策略，尤其是，勞倫斯太太需要做什麼。將策略寫在 A4 紙上。創建完成後，教師邀請學生進行分享。

9、總結

教師引導討論（事先可以根據教材準備好 PPT）：

在今天的故事中，我們所要討論的是在親子關係當中一種常見的情況，我們常常覺得父母忽視我們的存在，他們似乎只看到了他們想看的，但是他們看不到真正的我們，而我們也不知道該如何去讓父母真正的看見我們。（除蟲是表面，除掉的是媽媽對於孩子的定義。）

相關提問：通過今天的故事，你得到了哪些思考？

心理健康教育課程案例二·四年級·《為父母分擔》

親子關係中的母職依賴、以及父職缺失問題

教學基本資訊			
課程題目	《為父母分擔》		
課時	1 課時	**教學年級**	四年級
教學物資	布朗太太的電話錄音(關於鄰居朱先生家發生的事情)、朱先生家的情況圖片、豬頭的頭飾、寫著"你們是豬！再見！"的字條、記錄本、大白紙做一張未完成的日程表、A4 紙、彩筆等。		

故事分析	
故事簡介：	

　　安東尼·布朗的繪本《朱家故事》，故事的主人公朱家夫婦和兩個兒子生活在一棟很好的房子裡。每天，朱太太都要為先生和兩個兒子準備早餐、晚餐，丈夫和孩子們出門後，還有洗碗、整理房間，等等一大堆的家務事等著朱太太。有一天，朱太太不見了，只留下一張字條："你們是豬"。結果，朱先生和兩個兒子真的都變成了豬頭。在朱太太不在家的日子裡，父子三人才明白，原來為了照顧這個家和他們父子三人，朱太太做了這麼多的事情，如今這些事情，父子三人怎麼做的都做不好，此時他們才意識到，以前的坐享其成是不對的，父子們都承擔起了自己的責任，一家人又幸福的生活在了一起。

故事解讀：

　　在《朱家故事》的繪本封面上，朱太太一個人背起了朱先生和兩個兒子。這樣的場景的隱喻，即使在今天的中國社會也屢見不鮮。父親只要負責賺錢，家裡的一切事務都落在媽媽的身上。繪本封面上的朱太太已經疲憊不堪，沒有一絲笑容，而背上的朱先生和兩個兒子還笑臉盈盈。當翻看這個繪本時，我們會發現，朱家發生的一切在我們的日常生活中那麼的似曾相識，所有家庭的事物都落在朱太太一個人身上，朱太太不僅要工作，還要承擔所有的家務，而朱先生和兩個兒子都沒有意識到自己也是家庭中的一個成員，理應承擔分擔家庭的責任，相反，他們從意識到行為，體現出來的都是他們對朱太太的付出習以為常，理所當然。而我們相信，這一現象具有它的普遍的社會意義，我們的孩子在家庭中，是否意識到自己是家庭的一員，不要說為父母分擔，是否連自己應該獨立完成的事情也推給了父母，在家庭生活的關係中，以自我為中心，看不到家人的付出。

教學探索中心： 在家庭關係中，從以自我為中心，到我應該在家庭生活中承擔什麼樣的角色？

角色框架：

第一維度：記者

第二維度：記錄能力很強，堅持探究事情真相並找到解決辦法的記者

教學目標

1、通過故事反思自己在家庭生活中是否存在著"以自我為中心"的問題。

2、通過反思，看到家庭生活中每一個家庭成員都應該為家庭付出，都應該承擔自己的家庭責任。

教學重難點

教學重點：

1、通過故事體驗反思自己的家庭生活是否同樣存在著"以自我為中心"的相處方式。

2、通過故事體驗，讓學生意識到，自己作為家庭成員需要承擔起家庭的責任。

教學難點：

1、引導學生通過故事反思自己的家庭生活行為方式，發現自己的問題。

2、通過引導學生反思自己在家庭生活中的行為方式，引導學生形成新的家庭生活行為模式，能夠從學習自我管理開始，逐步承擔作為家庭成員的責任。

教學計畫

1、框架導入——框定記者身份

相關提問：

各位，你們平時會讀新聞嗎？有沒有人可以跟我說說，最近你們都在哪裡讀到了什麼樣的新聞？（教師選取幾名同學口頭回答）。

你們知道什麼人是專門負責新聞的調查瞭解和發佈嗎？是有一個專門的職業（引導學生回答記者）。

那你們覺得，要想報導老百姓想要瞭解的新聞，記者應該是一個什麼樣的人？他們需要什麼樣的職業素養和品質？（引導學生思考之後教師進行有關記者的總結：好奇心，探究事實的真相，具有很強的分析能力和判斷能力，鑽研的精神，解決問題的能力，很好的寫作能力等。）

戲劇習式：Writing

各位，現在你們就是這樣的一群記者，我想請你們每個人寫一段簡單的事件報導，寫一件你們今天在來學校的路上發現的事件。這個事件有什麼特別之處，有什麼可疑的地方，你的分析是什麼，你的判斷又是什麼。完成後教師邀請幾名同學直接讀出來分享。

2、群眾線索

教師故事講述：

各位，剛剛聽了你們的報導，我覺得你們都是非常非常專業，非常非常厲害的記者，實在是太好了，因為最近我聽說有一個叫做史密斯國的地方，發生了一系列奇怪的事情，從去年下半年開始，這個國家，發生了幾起人變豬的事件，而且無一例外，這些變成豬的人，都是男人，而且都是爸爸。

相關提問：

各位，以你們作為記者的職業敏感，你們覺得，為什麼史密斯國的這幾起人變豬的案件中，都是一個家裡的爸爸變成了豬？

戲劇習式：Image

集體靜像。各位，剛剛聽了你們的分析，原來這些變成豬的爸爸，是因為他們的行為跟豬很像，那你們能用一個靜像來表演一個這些爸爸很像豬的場景。

3、布朗太太的電話

教師故事講述：

各位，昨天我接到了一個電話，打電話的是史密斯國花園區 103 座的布朗太太。她跟我說了一件事情，希望這件事情呢各位記者能夠把它見報，因為她覺得這件事情很不尋常。我給大家聽一下當時的電話錄音。

戲劇習式：Listening

教師播放實現準備好的電話錄音，內容如下：

【我：您好！

布朗太太：您好！我是布朗太太，我家住在花園區 103 棟，最近我發現一件奇怪的事情，我家隔壁原本住著一家四口，但是最近都沒看到他們一家。

我：沒有看到他們一家？會不會出去旅遊了？

布朗太太：不會不會，我跟他們家很熟，他們家姓朱，他們去哪兒都會跟我打個招呼，大家鄰居有個照應。他們家爸爸朱先生在一家大公司做主管，兩個兒子在一個讀初中，一個讀小學，媽媽朱太太在一家保險公司，平時跟我很熟，因為她工作時間自由，我們經常在社區碰到一起去買菜什麼的。我上個星期還跟朱太太一起去買菜的，沒聽她說有什麼旅遊的計畫。但是全家人就突然不見了。而且……（欲言又止狀）

我：而且怎麼了？有什麼不尋常的地方嗎？

布朗太太：（壓低音量）而且，我這幾天經常聽見他們家裡面發出豬叫的聲音，我就想到咱們這不是從去年開始發生了好幾起人變成豬的事件嗎？我就在想，是不是朱先生變成豬了。

我：您確定嗎？朱先生變成豬了？那朱太太和孩子們呢？

布朗太太：朱太太，我也不知道，但是我確實是聽到隔壁這幾天都有豬叫，而且不只一頭豬，感覺有好幾隻的樣子，所以我才希望你們能夠調查和報導一下這個事情。

我：布朗太太，感謝您提供的消息，我們一定會去調查清楚。】

教師故事講述：

各位，布朗太太來電提供的資訊，有點非同一般，之前我們雖然也知道人變豬的事情，但都是成年男子，全都是爸爸，但按照布朗太太的說法，這次可能還有朱家的兩個孩子。我想我們是不是需要去探訪一下這個朱家，我們不是為了博眼球博頭條新聞，我們是一定要調查清楚事件的來龍去脈，然後我們再做判斷和報導，各位覺得如何？如果大家覺得沒

有異議，我們想我們可以先去花園區朱先生家去看看。

4、朱先生的家

教師故事講述：

各位，我們現在來到了朱先生的家，我們先來請各位來看看，從他們家現在的樣子，能看出什麼蛛絲馬跡沒有。

戲劇習式1：物件

教師將事先準備好的圖片貼在黑板上，圖片來自於繪本素材。

例如這樣幾張照片：

①一個很大的原本應該很漂亮的花園，但是因為有一段時間沒有人打理了，草坪的草很高，花兒也很凌亂；

②一輛車停在花園的門口，車身很髒，像是很就都沒洗了；

③花園裡的信箱，塞滿了很多的報紙和信件，都要從信箱裡掉出來了；

④大門上一張文明家庭的獎狀。

相關提問：

通過這幾張圖片，你們能看到些什麼資訊？朱家給你的整體印象是什麼？是乾淨整潔的，還是雜亂無章的？

為什麼光從外面看，就能看出朱家顯得這麼髒亂差？

我們看到，朱家是這個地區的文明家庭，可是文明家庭這樣的髒亂差，你們覺得究竟是發生了什麼？

教師故事講述：

各位，通過我們的瞭解，我們現在知道，確實如布朗女士所說，朱家的朱先生和兩個兒子變成了豬，現在是三隻豬在家裡。但這一切是怎麼發生的，我想我們可以跟朱先生談一談，瞭解一下事情的來龍去脈。我現在去請朱先生過來。大家可以把疑問提出來。

戲劇習式2：教師入戲

教師入戲朱先生，學生以記者身份提問。

入戲後教師需要給出的朱彼得先生的態度是，對太太為什麼離開的原因一無所知，也不願意思考原因，完全是情緒化的生氣，對太太的做法不理解。

入戲後教師需要給出的資訊是：

（學生問）：朱彼得先生，究竟發生了什麼？你們是怎麼變成豬的呢？

（教師入戲）：我也不知道發生了什麼，我每天都很忙，天天上班早出晚歸，那一天就像往常一樣，我早上出門上班，兩個兒子西蒙和派克出門上學，一整天我忙的暈頭轉向，什麼也沒發生，晚上回到家，也沒什麼異常，就是我太太不在家，也沒跟我們打招呼。我跟兩個兒子也沒飯吃，平時都是我太太煮好的，所以就隨便叫了兩個外賣。本來我也沒想太多，結果一直到第二天早上我太太也沒回家。我又趕著上班，兩個孩子早飯也沒吃就去上學，想著第二天總歸要回來了吧。結果等我下班回去家裡還是只有兩個孩子。

（學生問）：你有給你太太打電話嗎？有找過她媽？

（教師入戲）：我第二天晚上就有給她打過，她接了電話就說了一句話："你們是豬，不要找我。"然後就把我電話掛斷了，然後就再也不接我電話了。你說這個人，怎麼能這麼一聲不吭就走了，到底發生了什麼我到現在也搞不清楚。

（學生問）：你太太說你們是豬？為什麼會這樣說？

（教師入戲）：我也不知道啊。對了，她不僅電話裡說了，我後來才再壁爐架上發現一張紙條。（教師拿出事先準備好的紙條，展示給學生）你們看，就是這張紙條。（紙條上寫著："你們是豬！再見！"）你說，她來來去去就這一句話，我跟兒子就真的變成了豬的樣子，這讓我們怎麼生活下去？！

教師出戲

5、朱家父子的生活

教師故事講述：

各位，剛剛大家跟朱先生也談了，我們也看到了朱家現在的狀況，剛剛我們還找到了朱太太的記錄本。（教師展示記錄本），我們發現，朱太太的記錄本，每個月、每個星期、每一天，都安排了滿滿的日程計畫，在這些計畫裡，有一部是朱太太自己的工作安排，但很大一部分並不是朱太太一個人的，而是與全家所有人有關的計畫，比如：兩個兒子西蒙和派克的課程安排、課後活動；朱先生的會議、出差、比如每一天什麼時候做早餐，整理花園。尤其是朱太太的每日日程（教師展示用大白紙事先製作好的一個每日排程表，但是不是全部安排好的，可以只寫一部分，教師寫的這一部分，可以比較多是朱太太自己的工作安排，然後有一些關於家庭和兒子們的安排，剩下的空白部分是需要學生創建的，主要想讓學生創建朱太太的排程裡大部分的家庭安排計畫）。

戲劇習式1：Writing

接下來我們可以把你們看到的朱太太的日程表裡的內容填滿嗎？教師邀請學生逐個上臺，在日程表的空白部分填上自己看到（創建）的朱太太的日程內容。

教師故事講述：

各位，通過記錄本，我們現在應該可以得知，朱太太其實是把家裡安排得井井有條，每天都很忙碌。但朱太太一離開，朱家就變成了現在的樣子，朱家父子就變成了豬。我想，大家能否推測一下，朱家父子平時在家都是怎樣生活的。

戲劇習式2：Acting

靜-動-靜表演。將學生3人一組，用靜-動-靜表演一個朱家父子三人的生活場景。在靜像裡，要表演出朱先生、兩個兒子分別在做什麼。關於動的部分當教師要求動起來的時候，要求朱先生、兩個兒子分別對朱太太說一句話，這句話可以是對任何家庭成員（包括朱太太）說的。教師邀請2-3組進行展示，引導學生觀察朱家父子的生活場景，提問從場景中看出了什麼。

6、記者的報導

教師故事講述：

各位，朱家這個情況，我們已經調查的差不多了，我想各位應該都有自己的想法可以報導這件事情了，因為這次情況確實是不同，之前都是只有爸爸變成豬，現在朱家父子三人都變成了豬，而且朱太太也不知道去了哪裡，聯繫不上。我想，這次這篇社會新聞，各位一定要盡力寫好，把你們的調查、判斷和分析都寫清楚，引起大眾的重視。

戲劇習式：Writing

撰寫有關朱家事件的新聞報導。完成後教師邀請2-3名學生朗讀分享。（要求：給新聞報導寫上標題）

7、朱太太的請求

教師故事講述：

各位，因為你們的出色工作，大力的報導，這次朱家的事件引起了廣泛的社會關注，我剛剛也見到了朱太太，她告訴我，她也是因為太生氣了，平時家裡所有的事情都是她一個人承擔，朱先生和兩個兒子就像豬一樣，所以她才會寫下那樣的字條離開，現在她本人也很著急，不知道該怎麼辦才好，她沒想到自己一來開之後，丈夫和兒子們真的變成了豬。她想請我們給他們一家出出主意，怎麼才能夠讓朱先生和兒子們再重新變回人。

戲劇習式：Talking

4人一組，討論並創建給朱家的建議，如何讓朱先生和兒子們再變回人。討論完成後，教師邀請小組代表口頭分享建議，教師可在黑板上做出記錄。

8、總結討論

教師引導總結討論：

各位，在今天我們的故事中，我想問有幾個問題要和大家討論。

相關提問：

為什麼朱先生和兩個兒子，會認為家裡的所有事情都應該由朱太太也就是媽媽一個人來承擔？

朱先生和兩個兒子有這樣的想法，朱太太有責任嗎？為什麼？你覺得，像朱先生一家這樣的家庭在生活中常見嗎？你們有想過原因嗎？

為什麼史密斯國發生的人變豬的情況會越來越多？朱家發生的事件說明史密斯國人變豬的趨勢發展變嚴重了，為什麼會有這樣的情況？應該如何改變？

（在這一段的總結引導過程中，教師試圖做的，是引導學生去反思，朱先生一家的生活方式，是一種我們常見的方式，但這種方式的存在是否合理？是什麼原因造成了這樣的生活模式，我們有沒有去反思。）

心理健康教育課程案例三·四年級·《校園霸凌事件始末》

有關校園霸凌的問題

教學基本資訊

課程題目	《校園霸凌事件始末》		
課時	1課時	**教學年級**	四年級
教學物資	記錄本（裡面有密密麻麻的字跡）		

故事分析

故事簡介：

　　編創有關校園霸凌事件的故事，是因為在當下，校園霸凌事件的發生頻率越來越多高，且存在著不斷低齡化的趨勢。在搜集資料的過程中，筆者接觸到了很多小學中低年段的校園霸凌事件，甚至在小學二年級就有相關的事件案例。這個教案的故事就根據一個小學二年級的真實霸凌事件創作而來。

　　真實的事件是，一個小學二年級的學生A最近產生了很大的苦惱，因為班級裡的一個"小霸王"B最近要求班級裡的所有同學去打一個"弱小者"C，可是A不想參與霸凌C，可是A又擔心，如果自己不參與，也會被B打。B把苦惱告訴了家長，家長給他的建議就是，每次當B要求A打C的時候，A可以找肚子疼的藉口溜走。一次兩次，A的藉口都奏效了，可是次數多了，藉口也不管用了，這個時候A又該怎麼辦呢？

　　根據這個網路上的真實案例，筆者通過了一個虛擬的故事情境，將落腳點放在，面對霸凌者的霸凌，作為周圍的旁觀者應該抱持怎樣的態度，是加入，還是逃避，不管怎樣的選擇是否都有它背後的心理原因？旁觀者的態度是否縱容了霸凌者，旁觀者的沉默是否也是霸凌的一部分，這是我想通過這個故事的教案去帶領兒童學習的。

故事解讀：

　　電影《少年的你》獲得奧斯卡最佳外語片提名，這部影片中，給筆者印象最深刻的，其實不是霸凌者魏萊和被霸凌者陳念之間的關係，而是自始至終處於霸凌事件漩渦邊上的旁觀者。我們的孩子，在校園生活中，相對於身處霸凌與被霸凌的中心，更大概率是，他們是霸凌事件的旁觀者和見證者。如何看待身邊的霸凌現象，當看到校園霸凌事件時，我們希望通過這個教案聚焦的不是霸凌者，也不是被霸凌者，而是處在這兩者之間的那個"沉默"的中間人。應該如何對待才能夠杜絕校園霸凌事件的發生，這是每一個兒童在處理同學關係時都需要的必修課。

教學探索中心： 作為校園霸凌事件的旁觀者，存在著什麼樣的心態？對校園霸凌事件的保持沉默的人是霸凌事件的幫兇嗎？應該如何應對校園霸凌？校園霸凌背後的原因是什麼？

角色框架：

故事中的動物們，也是霸凌者和被霸凌者之間的中間人。

教學目標

1、正確看待校園霸凌事件，學習如何應對和處理校園霸凌事件。

2、引導兒童理解與反思對校園霸凌事件保持沉默背後的心理原因。

教學重難點

教學重點：

1、探索作為校園霸凌事件旁觀者的心理狀態和心理原因。

2、通過對霸凌事件旁觀者心態的探索，引導形成正確對待霸凌事件的態度。

教學難點：

1、通過故事，帶領和引導學生親身體驗霸凌事件中的旁觀者心態。

2、反思旁觀者心態對霸凌事件產生的影響。

3、探索和形成的正確的面對和處理校園霸凌事件的方式和態度。

教學計畫

1、虛擬情境建立

戲劇習式：Site

森林圖片投影，森林王國。拿一個望遠鏡看看，搜索到了什麼，每個學生說一說，然後老師搜集學生的回應，把這些都整理到後面故事的語境裡。

（建立一個食物鏈，這樣就不會都是強壯的動物，會有一個動物的梯級。）

2、大熊班長的記錄本

教師故事講述：

在森林學校裡，有一本記錄本，記錄本的主人是大熊同學。因為這本記錄本，是森林學校的校長獅子大王，授權大熊專門用來記錄森林學校的小動物們的"不良行為"，如果哪一個小動物出現了不符合森林行為準則的，就會被記錄在這個小本本裡。小本本每週會由大熊向校長獅子大王彙報一次，被記錄在小本本上的動物，會受到森林學校校長也就是獅子大王的嚴厲懲罰。

戲劇習式：Writing

請你們想一想，這個小本本裡大熊曾經記錄過哪些小動物，他們都是因為犯了什麼錯被大熊記在這個小本本裡的。

相關提問：

為什麼森林學校的校長會讓大熊來記錄動物們的"不良行為"？

你們覺得，在這個小本本上都有哪些動物被記錄過"不良行為"？

它們的這些"不良行為"是什麼？

3、大熊的無理要求

教師故事講述：

一開始，這個大熊啊，還能夠認認真真的秉公使用這本小本本，漸漸的，它發現，這個小本本比自己的熊掌還管用，可以讓所有的動物聽自己的話，哪怕是跟自己一樣個頭的老虎、大象，只要自己掏出小本本，在它們的面前晃一晃，所有的動物都對它言聽計從。

相關提問：

你們覺得，大熊會利用這個小本本讓動物們做什麼？

教師故事講述：

聽了剛剛大家說的，原來這個大熊竟然可以用這個小本本控制所有的動物們。我想知道，每當大熊拿出小本本威脅和欺負動物們的時候，動物們是什麼樣的，一會兒我會成為大熊，請你們自己選擇成為某一動物，然後當我拿出小本本的時候，請你們用靜像表演出來你所扮演的動物的狀態。

戲劇習式：教師入戲 & Image & Voice

教師入戲+集體靜像+思維追蹤。教師入戲為大熊，表演拿出小本本的瞬間，教師在入戲時，可以使用眼神的震懾、或者拿出小本本記錄這樣的動作，來表現大熊對動物們的威脅和欺負。而學生學校每個人設定自己成為某一個動物，然後用集體靜像表演出，當看到教師入戲的大熊拿出小本本時的狀態。學生保持這個靜像，教師出戲。選擇幾個學生到講臺上再次表演，請大家一起觀察，從這些學生的靜像上能看到什麼。之後，教師進入靜像畫面，先詢問學生表演的是哪一個動物，然後進行思維追蹤，這個動物為什麼對大熊惟命是從，它內心真正的想法是什麼。

相關提問：

你們覺得這個本子就像什麼一樣？

為什麼動物們如此懼怕大熊的這個小本本？

動物們的心裡的真實想法是什麼？

為什麼動物們不敢把他們心裡真正的想法表現出來呢？

4、新來的動物

教師故事講述：

不久，森林學校新來了一隻狐猴。這只狐猴可不怕大熊的小本本，想幹什麼就幹什麼，也根本不會聽從大熊的安排和指示。剛來幾天就因為各種事情跟大熊發生了衝突。

相關提問：

大熊會因為什麼總是跟狐猴發生衝突呢？

戲劇習式：Acting

兩人一組表演一個大熊和狐猴衝突的場景，要求用到道具小本本。

相關提問：

為什麼這次大熊的小本本對狐猴不管用了？

5、生氣的大熊

教師故事講述：

這天上學，生氣的大熊開始一個秘密的行動，他一個一個的去找動物們"單聊"。他決定找幾個動物當幫手，明天要給狐猴一個狠狠的教訓。

戲劇習式：教師入戲 & Acting

教師入戲大熊進行小分隊動物召集。教師在班級裡隨機的挑選，表演可以這樣進行：教師以大熊的角色在班級裡行走，然後走到其中一名學生旁邊，比如說摟著這名學生的肩膀，直接說："大象，我跟你說，這個狐猴太不像話，我準備教訓教訓他，這也是為了維護我們的森林學校，但是呢，我缺少幾個幫手，我覺得你人高馬大挺不錯，記著，明天下午放學後，在學校後門的土坡那裡見。"說著，大熊拍了怕手上的小本本，留給大象一個暗示的眼神。同時說："我就當你答應了"，然後做出把大象的名字記下來的樣子。用這樣類似的表演，教師入戲大熊多找幾個動物（學生）。最後教師在出戲之前，可以在班級裡巡視一周，配合拿著小本本的動作，或者是記錄的動作，用眼神暗示動物們（學生）。

學生需要通過表演給予回應和回饋。

教師出戲。

（出戲後，教師以自己原本的身份去提問剛剛被選中的那些動物）。

相關提問：

在剛剛大熊找你們的時候，你們有答應明天下午會按照他的要求，出現在學校後門的土坡嗎？

你們覺得大熊叫你們去，會怎麼教訓一下狐猴？

6、圍攻狐猴

教師故事講述：

第二天下午，大熊早早的等在了狐猴回家的必經之路上，學校後門的土坡附近。大熊前一天找的那些動物們也都來了。大熊一揮手裡的小本本，動物們把狐猴團團圍住。大熊命令灰狼和鬣狗緊緊抓住狐猴，之後，讓每個在場的動物輪流打狐猴。大象上去打了第一拳，長頸鹿打了第二拳，肥貓打了第三拳，每個動物都打了，只剩下大猩猩還沒有動手。大猩猩不想動手打狐猴，它一直躲在其他動物背後，想要悄悄溜走，可是現在只剩下他沒有動手，是躲也躲不掉，逃也逃不走，大熊和所有剛剛動手的動物都在盯著他。

戲劇習式：Acting

6人一組討論並進行表演。其中一人扮演大猩猩，一人扮演被抓住的狐猴，一人扮演大熊，另外3人扮演其他動物。表演這個場景，大猩猩會怎麼辦？他內心不想動手，但大熊和動了手的動物都在盯著他，催促他，狐猴已經被打的掛了彩，說不出話來。大猩猩該怎麼辦？

教師邀請2-3組進行表演，並引導學生觀察每個小組的表演，並根據表演進行提問。

相關提問：

（如果表演大猩猩的人選擇了動手）為什麼你心裡明明不想動手，卻還是動手了？你不想動手的原因是什麼？最終又動手的原因的又是什麼？

（如果表演大猩猩的人選擇了不動手，那麼必然會選擇另外一個解決方式，那麼教師就要根據學生給出的這個解決方式進行提問）為什麼所有的動物都動手了，你選擇不動手？你不害怕大熊把你記錄在小本本裡，甚至把怒氣轉移到你的身上嗎？你覺得你現在選擇的這種方式，能夠解決問題嗎？為什麼？

（放慢動作：比如走七步，怎麼走到狐猴跟前，然後怎麼定格，腦子中的兩種聲音，或者是最後一步時腦海中的畫面。"活在當下"，此時以大猩猩的角度去串聯孩子的想像。放慢這個時刻，最後再做出這個"打"或者"不打"的動作。

如果動了手，牆上的角色，一個大拳頭。打完這一拳，大猩猩感覺他自己已經變了，變得自己也看不起自己了。

如果沒有出手，他跟老大對視之後走了。

這樣都待在了這個角色的境遇上。）

7、教師引導討論

教師引導討論：

剛剛我們看到的這個故事，在最後大猩猩有的選擇了動手，有的選擇了其他的解決方式（教師需要總結一下學生表演出來的哪些解決方式）。

相關提問：

你們覺得，在大猩猩心裡不想動手，但是大熊、還有周圍所有動物都在逼迫他動手的時候，他的心裡在想什麼？

為什麼其他的動物大熊讓他們做什麼他們就做什麼？這些動物到底在服從什麼？

如果面對今天故事中這樣的情形，你們有什麼更好的解決方式嗎？

你們覺得，故事中的這些動物應該如何對待大熊？

心理健康教育課程案例四·四年級·《匹諾曹的故事》

關於撒謊的問題

教學基本資訊

課程題目	《匹諾曹的故事》		
課時	1 課時	教學年級	四年級
教學物資	各種木偶的照片、A4 紙、彩色馬克筆。		

故事分析

故事簡介：

《木偶奇遇記》新編：

很久以前在義大利的佛羅倫斯，貧窮的木偶匠皮帕諾一直都一個人生活，他沒有結婚，也沒有孩子，但是他非常的渴望擁有一個自己的孩子。皮帕諾很擅長做木偶，他做過很多的木偶，可日子仍然過的很艱難。但對於皮帕諾來說，這些都不重要，他所希望的就僅僅是有一個自己的孩子。

有一天，皮帕諾偶然之間得到了一塊上好的木頭，這塊木頭跟他以往做木偶的木頭都不一樣，皮帕諾對著這塊木頭精雕細琢，雕刻成了一個小男孩兒木偶，看起來活靈活現，就像一個真的小男孩兒一樣。可惜，木偶終究只是木偶，不能動，不能說話，皮帕諾看著這個木偶，每天都在心裡默默的祈禱："啊，要是這個木偶能真的變成我的兒子該多好啊！"

善良的小仙女娜米爾聽到了皮帕諾的祈禱，她對著木偶施展了魔法，木偶竟然動了起來，而且能哭能笑，能走能說話。皮帕諾高興極了，給它取了一個名字叫皮諾曹，從此，皮諾曹就成了木偶匠皮帕諾的兒子。皮帕諾逢人就炫耀自己有兒子了，可是周圍的人看到皮諾曹木頭的皮膚，走起路來一板一眼，還發出嗤嗤嗤的聲音，講起話來也一個字一個字的蹦，都嘲笑皮帕諾，這哪裡是真的兒子，明明就只是一個會說話的木偶而已。

皮帕諾又去請小仙女娜米爾幫忙，希望小仙女能夠將皮諾曹變成一個真正的人。娜米爾為難的說："我的法力有限，而且，如果要想成為真正的人，還是必須要依靠自己的努力。"

怎麼才能依靠自己的努力成為一個真正的人呢？皮帕諾首先想到的是，要送皮諾曹去上學。皮帕諾決定把皮諾曹送到最好的學校，為了湊夠學費，皮帕諾悄悄的賣掉了自己唯一的一件毛皮人衣，給皮諾曹交了學費，買好了所有的課本。

皮諾曹開始上學了，可是他並不喜歡學校的生活。上課聽不懂，下課沒人玩兒，同學們看他的眼神奇奇怪怪。還沒有上幾天學，皮諾曹就開始曉課，他發現學校附近新來了一個馬戲團，每天在一個巨大又漂亮的帳篷裡面表演。皮諾曹好想進去看啊，可是他沒有錢，於是他悄悄賣掉了自己的課本，換了錢，天天翹課溜到馬戲團看表演。馬戲團有一個精彩

的木偶戲表演，皮諾曹看著舞臺上的木偶們，雖然他們不能自己動，不能說話，但場下的觀眾們還是會給他們喝彩、鼓掌，皮諾曹覺得，也許那才是一個木偶真正的生活，或許比他現在這樣假裝成人的生活要舒服。

日子就這樣一天一天的過去，對於皮諾曹來說，最難熬的就是每天回家之後，爸爸皮帕諾問起他在學校的情況，看著爸爸對他充滿期待的眼神，皮諾曹只能夠編謊話矇騙皮帕諾。

過了不久，冬天到了。皮諾曹發現爸爸經常打哆嗦，一開始，皮諾曹還覺得奇怪，為什麼爸爸會不停的打哆嗦呢？後來皮諾曹才反應過來，原來因為自己是個木偶，感覺不到冷，可爸爸被凍壞了。皮諾曹問爸爸為什麼不穿大衣，這時爸爸才支支吾吾的告訴他，唯一的一件大衣早就被賣掉交學費了。聽了爸爸的話，皮諾曹很後悔，他後悔自己沒有好好上學，還把課本都賣掉了去馬西團看戲，皮諾曹覺得，自己不應該欺騙爸爸，應該像其他好孩子一樣，認真讀書，達成爸爸的心願，有朝一日成為一個真正的人。皮諾曹下定了決心，第二天一定要好好上學，好好讀書。

可是，當第二天皮諾曹來到學校的時候，那些平時嘲笑他，對他冷眼相看的同學們，突然對他熱情起來，而且集體邀請皮諾曹和他們一起去馬戲團看新排演的木偶戲。皮諾曹受寵若驚，以為自己終於有了人類的朋友和夥伴，他又把好好上學的事情拋在了一邊，跟著同學們來到了馬戲團。誰知道，這群同學原來欺騙了皮諾曹，因為皮諾曹是一個能動能說話的木偶，同學們合起夥來把皮諾曹賣給了馬戲團的老闆。皮諾曹被馬戲團老闆關了起來，老闆帶著整個馬戲團離開了佛羅倫斯，而皮諾曹每天都要接受老闆魔鬼一般的訓練，因為老闆打算把皮諾曹打造成自己的搖錢樹，他帶著皮諾曹四處巡演。皮諾曹終於過上了自己曾經在台下看木偶戲時想像過的接受觀眾歡呼的木偶的生活。可是，這種生活遠遠沒有想像中的幸福，皮諾曹每天要做無數次的訓練，表演不能失誤，如果失誤就會被老闆暴打一頓關禁閉。皮諾曹真的成為了老闆的搖錢樹，他這樣一個特別的木偶，為老闆掙了很多錢，所以老闆就把他看管的更嚴了。

幾年之後，老闆帶著皮諾曹回到了佛羅倫斯，老闆並不想回來，因為這裡是皮諾曹的故鄉，可是老闆又不得不回來，因為經過幾年的高壓訓練和不間斷的表演，皮諾曹已經變得傷痕累累，尤其是內部機械已經磨損的非常破舊了。再這樣下去，皮諾曹可能都沒辦法再動再說話。為此，老闆找過很多木偶師傅來修，可是誰也修不好，而且這些木偶師傅們一聽到木偶能自己動，自己說話，都不敢相信，不敢下手修理。老闆想讓皮諾曹繼續為自己賺錢，四處打聽，得知在佛羅倫斯有一個技藝高超的木偶師傅皮帕諾，於是想讓皮帕諾來修理皮諾曹，可是老闆並不知道皮帕諾就是皮諾曹的爸爸。

皮諾曹得知老闆要找來修理自己的，竟然是爸爸。皮諾曹不想讓爸爸認出自己，他覺得無顏面對爸爸，是自己一再的撒謊和欺騙，才造成了今天的局面。為了不讓爸爸認出自己，皮諾曹不得不再次的選擇撒謊，他給自己加上了很多的偽裝，好讓爸爸認不出自己。但沒想到，皮帕諾在修理的過程中，看到那些機械的痕跡，一下子就認出來眼前這個面目全非的木偶就是自己的兒子皮諾曹。

皮帕諾跟馬戲團老闆提出，要帶走自己的兒子。老闆卻獅子大開口，他說："要想帶走皮諾曹可以，必須付一大筆的贖金才行。畢竟皮諾曹可是我的搖錢樹。"皮諾曹聽了，雖然心裡很想和爸爸回去，可是他卻對爸爸說，不要贖回自己。可是皮帕諾決定，即使要賣掉房子，也要把皮諾曹贖回來。為了不讓爸爸賣房贖回自己，皮諾曹爬到了馬戲團的頂棚上，故意的跳了下來，把自己摔成了一個個木塊片。皮諾曹就這樣"死"了。皮帕諾傷心的撿回了所有的木片，珍藏了起來，他還在期待有一天皮諾曹能夠回來。

故事解讀：

我們記憶中的《木偶奇遇記》就是那個因為撒謊鼻子會長長的皮諾曹，但實際上，閱讀原著我們就會發現，木偶奇遇記並不是一個關於撒謊的故事。基於我們的課程主題是探討關於撒謊，那麼借用皮諾曹這樣一個當談到撒謊大家就會想到的經典角色，我重新編創了一個新版皮諾曹的故事。在這個故事中，我試圖想要探索的是關於撒謊背後的兒童心理原因。在心理學的領域裡，兒童撒謊的背後，往往有這樣幾個心理原因：

1、過高期待背後那顆脆弱敏感的心；

2、"內心匱乏"背後那顆缺乏安全感的心；

3、幻想背後渴望被關注的心；

4、逃避責任背後不勇敢的心。

筆者在故事中設計的一些場景，就是希望來探討兒童撒謊背後的心理原因，我希望探討的是謊言與兒童所承受的外界期待之間的關係，以及在這種關係下，我是要成為別人所期待的樣子（某種意義上，這也是一種不誠實，也是一種謊言），還是要長成我自己想要的樣子（這是對自己內心的誠實），這是與兒童有強連接的地方，幾乎所有的兒童都面臨著這樣的期待，同樣，兒童知道謊言是錯誤的，任何人都知道謊言是錯誤的，但為什麼還是不由自主的用謊言去應對，因此，我們希望通過這個故事去探索，謊言從何而來，謊言為何成為一種模式，它與期待之間的關係。

教學探索中心：撒謊行為背後的心理原因，謊言與期待之間的關係，以及關於自我成長，是成為別人所期待的樣子，還是忠於內心成為自己想要成為的樣子。這是兩個有這遞進關係的中心。

角色框架：

具有判斷思考能力，以及依靠自己的能力可以進行公正處理的裁決人。

教學目標

1、探索和理解撒謊行為背後的原因。

2、辯證的思考與看待撒謊行為。

3、思考用更好的方式來代替撒謊。

教學重難點

教學重點：

1、學習理解人，尤其是兒童為什麼要撒謊？

2、如何面對撒謊？

教學難點：
1、如何辯證的看待撒謊？
2、如何用更好的行為方式去代替撒謊？

教學計畫

1、木頭碎片。

教師故事講述：

（教師拿出一個精緻的木盒，要放在講臺非常引人注目的位置）。各位好。大家今天有沒有發現，我的講臺上有沒有多一樣什麼平時你們沒見過的東西？（學生會回答說看到一個木盒）。我也發現了這個木盒，而且這個木盒很精緻，不知道裡面有些什麼東西。但是我們也不能隨意的打開木盒，需要問一下這個木盒的主人，我知道，這個木盒是一個叫做娜米爾的小仙女的，她最近因為這個木盒，非常的發愁。

戲劇習式：物件

（教師）一邊說一邊打開盒子，盒子裡面有一些木片和木塊。教師可以緩緩的展示這些木塊，讓學生猜一猜這些木塊是什麼。

學生猜測完畢後，教師繼續進行故事講述：（注意，這一段教師的故事要講述的非常誇張和引人入勝）

"這個盒子的主人是一個老人，他是個很老很老的木匠，專門做木偶的，名字叫做皮帕諾，這個盒子裡就是他曾經做過的一個木偶。只是，這個木偶現在已經成為了碎片，皮帕諾請求小仙女娜米爾復原這個木偶，可是娜米爾很猶豫，因為這個木偶身上發生的事情，實在是讓她很難決定到底要不要幫皮帕諾，所以她想讓大家一起幫她出出主意。"（教師停頓在這裡，等待這個時候學生應該會詢問，這個木偶身上到底發生了什麼事情。）

之後，教師繼續進行故事講述："接下來，我就跟你們說一說，關於這個盒子、這幾個破碎的木片木塊和這個木偶的故事。"

2、木偶的來歷

教師故事講述：

各位，你們知道，像娜米爾這樣的仙子，經常會在世界各地飛行。有一次，她飛到了義大利的佛羅倫斯，看到那裡住著一個貧窮的木匠皮帕諾。皮帕諾非常非常老了，但是他一直都一個人生活，沒有結婚，也沒有孩子，於是他非常的渴望擁有一個自己的孩子。

小仙女娜米爾發現，皮帕諾很擅長做木偶，他做過很多的木偶，可日子仍然過的很艱難。但對於皮帕諾來說，這些都不重要，他所希望的就僅僅是有一個自己的孩子。於是他做了一個又一個木偶。

戲劇習式1：Writing

教師展示一系列形形色色不同種類樣式的人形木偶的照片，告訴學生，這些都是皮帕諾精心製作的木偶，每個木偶皮帕諾都想像它們能夠成為自己的孩子，於是給每個木偶都取了名字。你們覺得這些木偶都叫什麼名字？請學生看著木偶的照片，給每個木偶取名字，

並寫下來。

教師故事講述：

有一天，皮帕諾偶然之間得到了一塊上好的木頭，這塊木頭跟他以往做木偶的木頭都不一樣，皮帕諾對著這塊木頭精雕細琢，雕刻成了一個小男孩兒木偶，看起來活靈活現，就像一個真的小男孩兒一樣。

戲劇習式2：Drawing

教師提問學生，皮帕諾會怎樣設計和雕琢這個木偶，怎樣的眼睛，耳朵，鼻子，嘴巴，頭髮等，請學生在A4紙上畫下來。

教師故事講述：

可惜，木偶終究只是木偶，不能動，不能說話，皮帕諾看著這個木偶，每天都在心裡默默的祈禱："啊，要是這個木偶能真的變成我的兒子該多好啊！"甚至在皮帕諾的夢裡，他都夢見這個木偶變成了真的人，真的成為了他的兒子。

戲劇習式3：Image

學生2人一組，一人扮演皮帕諾，一人扮演這個新木偶，用一組動作靜像，表演皮帕諾對這個木偶的獨特的情感態度。（比如說可以表演皮帕諾對木偶的喜愛、或者期待等，但是需要用一個動作表現。）

3、被嘲笑的皮帕諾和皮諾曹

教師故事講述：

也許是皮帕諾太相信這個木偶是自己的兒子了，也許是什麼其他的原因，比如皮帕諾的祈禱，甚至夢中的執著，打動了正好來到這裡的小仙女娜米爾。總之，這個木偶真的活過來了。它不僅可以自己動，還可以自己行走，甚至還能夠自己講話了。

皮帕諾開心的不得了，他給這個木偶取了一個名字叫皮諾曹，逢人就說這是自己的兒子。可是，小仙女娜米爾發現，除了皮帕諾自己，他周圍所有的人並不認為皮諾曹是一個真正的人，因為皮諾曹的皮膚是硬硬的，走起路來一板一眼，還發出噠噠噠的聲音，講起話來也一個字一個字的蹦，大家都嘲笑皮帕諾，這哪裡是真的兒子，明明就只是一個會說話的木偶而已。

戲劇習式：Image & Voice

靜像表演+思維追蹤。6人一組，其中一人扮演皮帕諾，一人扮演皮諾曹，另外4人扮演嘲笑皮帕諾的人，表演一個皮帕諾和皮諾曹正在被嘲笑的場景。要求在這個靜像當中表演出，皮帕諾和皮諾曹會怎樣應對他人的嘲笑。

邀請幾組進行靜像的展示，在展示的過程中，教師進行思維追蹤，此時的皮帕諾和皮諾曹面對他人的嘲笑是怎麼想的。

4、如何成為一個真正的人

教師故事講述：

皮帕諾又去找小仙女娜米爾幫忙，懇請小仙女能夠再多施展一點魔法，把皮諾曹變成一個真正的人。可是，娜米爾的法力有限，而且她也不知道，怎麼樣才能成為一個真正的人呢？

相關提問：

怎樣才能成為一個真正的人呢？（在這個回答環節，學生一開始可能會說一些比較表面層次的東西，此時教師可以這裡稍微深入一下，引導學生，去討論人所擁有的特質：比如說情緒、比如說思想）

可是，要想成為一個真正的人，除了你們剛剛說的那些，我總覺得人應該具有一些跟動物，甚至是跟小仙女都不一樣的品質吧，比如說人都應該善良、正直，除此之外還有哪些你們覺得人應該具備的品質的？（把學生往誠實這個特質引導。如果學生有說出誠實這個答案，教師要接住學生的回到不斷的強調，是的，誠實非常重要，教師儘量避免自己直接說出"撒謊"兩個字，可以引導學生討論，什麼是誠實，比如說真話，說到做到，不違背承諾等。）

戲劇習式：Talking

剛剛大家都說了很多成為一個人要具備什麼，那麼你們能不能給皮諾曹一些建議，要成為一個真正的人，應該怎樣做呢？教師請學生口頭發表自己的觀點。

5、皮諾曹去上學

教師故事講述：

看到小仙女娜米爾也沒有辦法把皮諾曹變成一個周圍人眼中真正意義上的人，皮帕諾想了很多辦法。終於，讓他想到了，他決定送皮諾曹去上學。皮帕諾決定把皮諾曹送到最好的學校，為了湊夠學費，皮帕諾悄悄的賣掉了自己唯一的一件毛皮大衣，給皮諾曹交了學費，買好了所有的課本。他堅信，在學校，皮諾曹一定能夠學會如何成為一個真正的人。為了讓皮諾曹能夠在學校好好學習，早日成為一個真正的人，皮帕諾為皮諾曹制定了很多嚴格的家規，規定皮諾曹可以做什麼，不可以做什麼。

戲劇習式1：Writing

學生4人一組，討論並在紙上創建寫下皮帕諾為皮諾曹制定的家規。創建完成後，教師邀請2-3組進行分享。

教師故事講述：

皮諾曹開始上學了，可是他並不喜歡學校的生活。上課聽不懂，下課沒人玩兒，同學們看他的眼神奇奇怪怪。還沒有上幾天學，皮諾曹就開始蹺課，他發現學校附近新來了一個馬戲團，每天在一個巨大又漂亮的帳篷裡面表演。皮諾曹好想進去看啊，可是他沒有錢，於是他悄悄賣掉了自己的課本，換了錢，天天翹課溜到馬戲團看表演。馬戲團有一個精彩的木偶戲表演，皮諾曹看著舞臺上的木偶們，覺得他們好開心啊，他們可以在馬戲團的帳篷裡四處的飛行，翻跟鬥，場下的觀眾們還是會給他們喝彩、鼓掌，皮諾曹覺得，也許那才是一個木偶真正的生活，或許比他現在這樣假裝成人的生活要舒服。

戲劇習式 2：Image & Voice

集體靜像+思維追蹤。你們覺得，皮諾曹看到馬戲團的那些木偶的生活，再想到自己每天要跟人類的小孩一起上學，皮諾曹會是什麼心情和想法？請你們用一個靜像動作表演出來此時看著馬戲團的木偶表演的皮諾曹的狀態。教師進入靜像，選擇幾個學生進行思維追蹤，此時，皮諾曹的心裡在想什麼，他最想說的一句話是什麼。

6、撒謊的皮諾曹

教師故事講述：

日子就這樣一天一天的過去，對於皮諾曹來說，每天最開心的時刻，就是在馬戲團看木偶表演的時刻，而最難熬的就是每天回家之後，爸爸皮帕諾問起他在學校的情況，看著爸爸對他充滿期待的眼神，皮諾曹的嘴巴就像不聽使喚一樣，說一些甚至連自己都不相信的話。爸爸問他："今天你在學校老師表揚你了嗎？"皮諾曹不由自主的點頭："嗯嗯，老師表揚我進步很大"。爸爸問他："今天你們考試，你考的怎麼樣啊？"皮諾曹腦子裡想著書包裡的零分試卷，可是嘴上卻說："我考得可好了，差一點就考滿分了。"皮諾曹也不知道怎麼了，他完全控制不住自己的嘴巴。

相關提問：

為什麼皮諾曹面對爸爸，總是控制不住自己的嘴巴？

戲劇習式：Acting

2 人一組，表演皮帕諾和皮諾曹關於每天在學校的情況的對話場景。邀請幾組同學進行展示。請同學們觀察表演皮諾曹的同學的神態表情。之後進行提問。

相關提問：

為什麼皮諾曹在面對爸爸的時候，總是沒有辦法用真實的行為來應對？

皮諾曹知道自己在做什麼嗎？ 那為什麼他依然還是選擇要這麼做？

我們如何去理解皮諾曹的這種行為？為什麼他的嘴和他的心不一樣，無法統一？

（這個部分的提問一定要含蓄而深刻，這是這節課最重要的部分之一，是我們在帶領孩子深度的探討謊言背後，與期待的關係，以及謊言背後的深層次原因，要避免讓兒童站在完全的道德至高點去批判皮諾曹，反而這裡會和兒童產生非常強的連接，讓他們把自己內心的"皮諾曹處境"表達出來。）

7、去不去馬戲團

教師故事講述：

過了不久，冬天到了。皮諾曹發現爸爸皮帕諾經常打哆嗦，一開始，皮諾曹還覺得奇怪，為什麼爸爸會不停的打哆嗦呢？後來皮諾曹才反應過來，原來因為自己是個木偶，感覺不到冷，可爸爸被凍壞了。皮諾曹問爸爸為什麼不穿大衣，這時爸爸才支支吾吾的告訴他，唯一的一件大衣早就被賣掉交學費了。聽了爸爸的話，皮諾曹很後悔，他後悔自己沒有好好上學，還把課本都賣掉了去馬西團看戲，皮諾曹覺得，自己不應該欺騙爸爸，應該

像其他好孩子一樣，認真讀書，達成爸爸的心願，有朝一日成為一個真正的人。皮諾曹下定了決心，第二天一定要好好上學，好好讀書。

可是，當第二天皮諾曹來到學校的時候，那些平時嘲笑他，對他冷眼相看的同學們，突然對他熱情起來，而且集體邀請皮諾曹和他們一起去馬戲團看新排演的木偶戲。這可是好不容易得來的跟人類小朋友成為朋友的機會，如果和他們成為了朋友，是不是也可以更快的成為真正的人，以後在學校也沒那麼難熬了。但是，昨天自己已經下定決心，不再欺騙爸爸，要好好上學認真讀書。

戲劇習式：Voice

聲音巷子。要不要跟同學去看馬戲？教師選擇教室裡的一個大組的同學上臺，支持皮諾曹不去跟同學看戲的同學站在教師的一側，不支持的站在另一側。雙方闡述自己的理由。

8、受騙的皮諾曹

教師故事講述：

最終，皮諾曹還是跟著同學們來到了馬戲團。誰知道，這群同學原來欺騙了皮諾曹，因為皮諾曹是一個能動能說話的木偶，同學們合起夥來把皮諾曹賣給了馬戲團的老闆。皮諾曹被馬戲團老闆關了起來，老闆帶著整個馬戲團離開了佛羅倫斯，而皮諾曹每天都要接受老闆魔鬼一般的訓練，因為老闆打算把皮諾曹打造成自己的搖錢樹，他帶著皮諾曹四處巡演。皮諾曹終於過上了自己曾經在台下看木偶戲時想像過的接受觀眾歡呼的木偶的生活。可是，這種生活遠遠沒有想像中的幸福，皮諾曹每天要做無數次的訓練，表演不能失誤，如果失誤就會被老闆暴打一頓關禁閉。皮諾曹真的成為了老闆的搖錢樹，他這樣一個特別的木偶，為老闆掙了很多錢，所以老闆就把他看管的更嚴了，除了訓練和演出，皮諾曹都是單獨被老闆關在一間屋子裡。每天，其他木偶只要演出兩場就行了，可是皮諾曹要表演10場。

這一天，當皮諾曹表演問最後一場回到房間時，他發現，自己的胳膊很疼，還發出吱吱嘎嘎的奇怪的聲音，突然，"吧嗒"一聲，一顆螺絲釘從他的胳膊關節處掉到了地上。這一刻，皮諾曹仿佛突然意識到自己是誰，他的腦海裡浮現出爸爸的身影，浮現出以前和爸爸一起生活，去學校上學的日子。皮諾曹看著那顆掉在地上的螺絲釘，會做什麼？

戲劇習式：Acting

單人表演。表演皮諾曹會對這顆螺絲釘做什麼。教師邀請2-3名同學進行展示表演。並根據學生的表演引導觀察和提問。（如何處理這顆螺絲釘，代表著不同的意義，教師需要根據學生的表演，從動作意義的層次來引導提問和討論。）

9、幾年之後

教師故事講述：

因為皮諾曹的零件壞的越來越厲害，不久之後，馬戲團老闆帶著皮諾曹回到了佛羅倫斯，老闆並不想回來，因為這裡是皮諾曹的故鄉，可是老闆又不得不回來，因為經過這麼

長時間的高壓訓練和不間斷的表演，皮諾曹已經變得傷痕累累，尤其是內部機械已經磨損的非常破舊了。再這樣下去，皮諾曹可能都沒辦法再動再說話。為此，老闆找過很多木偶師傅來修，可是誰也修不好，而且這些木偶師傅們一聽到木偶能自己動，自己說話，都不敢相信，不敢下手修理。老闆想讓皮諾曹繼續為自己賺錢，四處打聽，得知在佛羅倫斯有一個技藝高超的木偶師傅皮帕諾，於是想讓皮帕諾來修理皮諾曹，可是老闆並不知道皮帕諾就是皮諾曹的爸爸。

皮諾曹得知老闆要找來修理自己的，竟然是爸爸。皮諾曹的心裡很慌亂，他沒有勇氣也不知道該如何面對皮帕諾。他不想讓爸爸認出自己，於是，他給自己加上了很多偽裝。

戲劇習式：Acting

單人表演，可以使用自己想要使用的道具。皮諾曹給自己加上偽裝的場景。教師邀請幾名同學表演，並引導學生觀察具體的動作，根據動作意義的五個層次來提問。

相關提問：

此時的皮諾曹知道會見到爸爸，他的心裡在想什麼？

為什麼皮諾曹不想讓爸爸認出自己？

10、皮諾曹"死"了

教師故事講述：

沒想到，皮帕諾在修理的過程中，看到那些機械的痕跡，一下子就認出來眼前這個面目全非的木偶就是自己的兒子皮諾曹。

皮帕諾跟馬戲團老闆提出，要帶走自己的兒子。老闆卻獅子大開口，他說："要想帶走皮諾曹可以，必須付一大筆的贖金才行。畢竟皮諾曹可是我的搖錢樹。"皮諾曹聽了，不知道怎麼辦，他不知道自己是希望爸爸贖回自己，還是不要贖回自己。

可是皮帕諾決定，即使要賣掉房子，也要把皮諾曹贖回來。得知爸爸為了自己要賣掉唯一的房子，皮諾曹爬到了馬戲團的頂棚上，故意的跳了下來，把自己摔成了一個個木塊片。皮諾曹就這樣"死"了。皮帕諾撿回了所有的木片，珍藏了起來，他再次的找到了小仙女娜米爾，還在期待有一天皮諾曹能夠回來。

當娜米爾知道了所有的發生在皮諾曹和皮帕諾之間這些事情，娜米爾非常的猶豫，她不知道應不應該幫助皮帕諾再次的復原皮諾曹。你們認為呢？

相關提問：

你們認為小仙女娜米爾應該幫助皮帕諾再次的復原皮諾曹，讓皮諾曹回到皮帕諾身邊嗎？為什麼？

如果小仙女娜米爾真的復原的皮諾曹，他們兩父子今後的生活會怎樣？為什麼？

如果皮諾曹復活了，你會給皮諾曹和皮帕諾的新生活提什麼樣的建議？你希望他們如何重新對待彼此？

11、課堂總結

教師引導討論：

在今天的故事裡，我們認識一個叫做皮諾曹的木偶，因為謊言，這個木偶身上發生了很多的故事。在這個故事裡，我們重新思考了關於謊言。我們每個人都會撒謊，或者說我們每個人肯定都撒過謊，當然，撒謊是一種不對的行為，而且撒謊一定會去承擔它帶來的後果，一個謊言就需要無數的謊言去圓它，就像我們故事中的皮諾曹一樣，他沒有辦法讓他的謊言停止下來。但今天這節課，我希望大家不僅僅是停留在謊言的層面，我們需要大家去思考的是：

相关提问：

为什么会产生谎言？

这个谎言什么时候是在欺骗别人？什么时候是在欺骗我们自己？

当面对好像今天故事中皮诺曹的境遇，我们有没有什么更好的方式去解决？

心理健康教育課程案例五·四年級·《瘋狂動物城》

關於拖延的問題

教學基本資訊

課程題目	《瘋狂動物城》		
課時	1課時	教學年級	四年級
教學物資	兔子裘蒂的座右銘橫幅（在瘋狂動物城，任何人能成就任何事）、A4 紙、馬克筆、手工材料、裘蒂的工作日程表（部分展示）		

故事分析

故事簡介：

　　筆者虛構了一個新的《瘋狂動物城》的故事來探討拖延症。在這個故事中，首先我依然延用了《瘋狂動物城》的人物背景，兔子裘蒂通過自己的努力，成為了瘋狂動物城第一個也是唯一的一個小型動物員警（其他員警都是大型動物）。可是，當兔子裘蒂實現了自己的目標和理想，也成為了瘋狂動物城中大家交口稱讚的員警之後，她卻出現了"拖延症"的情況，工作屢屢失誤，而牛局長並不能理解裘蒂，他只是一味的催促和責罵裘蒂。究竟裘蒂出現了什麼問題？需要我們從故事中進行探索。

故事解讀：

　　通過這個故事，筆者希望引領學生探討的，並不是將討論重點放在如何解決"拖延症"，將時間管理放在探討的中心位置，而是希望通過這個故事聚焦到"拖延症"背後的原因。為什麼"拖延症"如此的普遍，這其中有幾個重要的原因，第一，害怕成功，所謂的"能者多勞"，對於能者的高期待，使得他們完成了一項任務，又會再被安排一項；第二，害怕失敗，擔心自己能力不足，不能符合他人的期待；第三，不管是因為害怕成功還是害怕失敗，在這個過程中，產生的焦慮的情緒；第四，對未來目標的不現實感，不知道即使自己達成了目標，為了未來的目標放棄當下的快樂是否是符合利益的選擇。那麼當我們仔細探究"拖延症"的這些背後的原因時，我們會發現，這不是個人的原因，它的背後有這普遍的社會性原因，當自驅力出現問題，社會的期待值過高時，必然會對個體造成心理上的壓力。

教學探索中心： 是什麼造成了越來越多的"拖延症"？

角色框架：

第一維度：兒童本身

第二維度：兒童本身一定會有"拖延症"的經驗，這是他們參與故事的第二維度。

教學目標

1、思考"拖延症"背後的原因。

2、思考應對"拖延症"的方法。

教學重難點

教學重點：

1、思考"拖延症"產生的原因。

2、探索應對和改善"拖延症"的方法。

教學難點：

1、思考"拖延症"產生的原因。

2、探索應對和改善"拖延症"的方法。

教學計畫過程

1、員警裘蒂

教師故事講述：

各位，我不知道你們有沒有看過一部叫做《瘋狂動物城》的電影？（如果有，教師可以請看過電影的同學簡要的講述一下電影內容，如果沒有也沒關係，教師都需要用簡單的語言，概述一下《瘋狂動物城》，主要是要交代兔子裘蒂的人物背景）。在《瘋狂動物城》中，主要講述了一個關於兔子成為員警的故事，這只兔子名字叫做裘蒂，她的理想是成為一名員警，可是在瘋狂動物城，從來沒有一隻兔子能夠成為員警，所有的員警都是由大型動物擔任的，比如說豹子、老虎之類的跑得快又強壯的動物，從來沒聽說兔子可以當員警的。可是，在瘋狂動物城，按照獅子市長的說法"在瘋狂動物城，任何人能夠成就任何事"，兔子裘蒂從小就夢想成為員警，而她也確實通過自己的努力，成為了第一個，也是唯一的一個兔子員警。為了證明自己，兔子裘蒂還偵破了一樁神秘的案件。因為這樁神秘案件的破獲，兔子裘蒂終於從預備員警轉為一名正式的瘋狂動物城員警。這一天，是兔子裘蒂成為員警的加冕儀式，這是城中的一大盛事，所有的動物，尤其是跟兔子一樣的小型動物們，都來了。

戲劇習式 1：Site

教師可以播放《瘋狂動物城》最後的片段（節選後播放，主要是加冕和慶祝的場景）。營造裘蒂成為員警的就職加冕儀式的現場感。

教師故事講述：

在兔子裘蒂的員警就職加冕儀式上，動物們都向裘蒂送來祝福和希望，因為這畢竟是瘋狂動物城第一個也是唯一的一個兔子員警，每個人都對裘蒂充滿了期待。

戲劇習式 2：Talking

如果你是瘋狂動物城的一員，你會對終於成為員警的兔子裘蒂說什麼？教師邀請幾名學生口頭說出來。

2、裘蒂的座右銘

教師故事講述：

就職儀式結束了，可是兔子裘蒂的心潮久久不能平靜。他想起了最初立下員警夢想的

時候，也想到了最初來到瘋狂動物城為了員警目標奮鬥的時候，那個時候，激勵他的，正是瘋狂動物城的獅子市長的一句話"在瘋狂動物城，任何人能成就任何事"。今天的一切，證明獅子市長的這句話沒錯，想到這裡，裘蒂無比激動，他決定今後也要把這句話作為自己的座右銘繼續努力。裘蒂將這句話寫成了橫幅，決定將它掛在最有意義的地方，時刻提醒自己。

相關提問：

你們覺得裘蒂會把這句座右銘掛在哪裡？

戲劇習式：Acting

裘蒂會如何懸掛這幅座右銘？請表演出來。教師邀請 2-3 名同學表演裘蒂懸掛座右銘的場景，並根據動作意義的五個層次，分析裘蒂"懸掛"座右銘的動作。

3、裘蒂的榮譽勳章

教師故事講述：

裘蒂成為真正的員警之後，果然不負重望，他的努力和優秀，得到了警察局所有人的稱讚，包括在瘋狂動物城，只要動物們有什麼需要幫助的地方，或者有什麼需要解決的案件，所有人第一個想到的就是兔子裘蒂。裘蒂獲得了無數的榮譽。

戲劇習式：Drawing

創建裘蒂的勳章。你們覺得，裘蒂都贏得了哪些榮譽勳章？請用 A4 紙和手工材料繪畫製作出來。完成後，教師邀請 2-3 名學生進行分享，並說一說是因為什麼裘蒂得到了這枚勳章。

4、裘蒂的工作任務表

教師故事講述：

裘蒂成為了警察局最忙的員警。只要是動物們有需求，牛局長就會把任務都派給裘蒂。只見裘蒂的工作日程表上被安排的密密麻麻，比如，每週要開 200 張罰單，每週要拜訪 50 戶動物居民搜集資訊等等。

戲劇習式 1：Writing

你們覺得，裘蒂的日程表上還有哪些工作任務？請你們創建出來寫在紙上。完成後，教師邀請部分學生口頭分享。

教師故事講述：

裘蒂就像一個陀螺一樣，每天在瘋狂動物城裡瘋狂的忙碌，一刻都不得休息。每天裘蒂一到辦公室，就看到雪片一般的工作任務單向他飛來。每一個經過他的人，都會往裘蒂的手上放上一個資料夾，裡面就是今天裘蒂要完成的工作，每個人放的時候，還都會說一句，牛局長讓你下午五點之前完成，或者牛局長讓你後天給他答覆，等等。

戲劇習式 2：Acting

將學生分成 6 人一組，其中 1 人扮演裘蒂，另外 5 人扮演裘蒂警察局的同事。表演一

個大家向裘蒂派發任務的場景，要求扮演裘蒂的人，向每一個對自己派發任務的人做出回應。小組討論完成後，教師邀請 2-3 個小組進行展示。（在展示的過程中，教師可以有意識的暫停表演，讓學生定格在某一個畫面，並就此時的畫面對裘蒂進行提問。比如，在裘蒂接到第一個任務時，他嘴上說的是什麼，心裡想的是什麼？在裘蒂接到越來越多的任務時，他嘴上說的是什麼，心裡想的又是什麼？裘蒂的心裡有沒有發生什麼變化？為什麼會發生這樣的變化？）

5、裘蒂的變化

教師故事講述：

就這樣幾年過去了，裘蒂變得越來越忙碌，但也越來越不像以前的裘蒂，他好像是丟了什麼似的，越來越多的出現工作失誤，牛局長給他的工作安排，也總是沒有辦法按時完成，動物城的動物們也在議論紛紛，大家都覺得現在的裘蒂不是以前的裘蒂，以前那個有活力的裘蒂不見了。現在的裘蒂，不是忘記這個就是忘記那個，要麼就是丟三落四，要麼就是嘴巴上答應的好好的，但總是做不到。牛局長讓裘蒂去看醫生，看了好多次，醫生診斷裘蒂是"拖延症"，還給裘蒂開了很多藥，但都不管用。牛局長完全無法理解，為什麼昔日自己最得力的幹將，今天變成了這副模樣。這天，牛局長又把裘蒂叫到辦公室談話。

相關提問：

當員警是裘蒂最夢寐以求的，為什麼現在的裘蒂會發生這麼大的變化？

戲劇習式：教師入戲

教師入戲牛局長，學生集體入戲成為裘蒂。教師和學生一起表演牛局長和裘蒂的對話。教師在這個部分，入戲的立場就是牛局長完全不理解，也不試圖理解裘蒂，他只會指責裘蒂，他所需要的就只是裘蒂變回以前的樣子，他根本不理解也不想去瞭解為什麼裘蒂會發生變化。

教師出戲。

6、裘蒂撕下座右銘

教師故事講述：

今天的和牛局長的談話，裘蒂都已經記不清是第幾次了。麻木的裘蒂回到家裡，突然看到那張自己正式成為員警的第一天，貼在牆上的座右銘。可是，如今那一句話看起來是那麼的刺眼。

戲劇習式：Acting

裘蒂會對這幅座右銘做什麼？請表演出來。教師邀請 2-3 名學生進行展示表演，並根據學生的表演進行動作意義層次的提問。

7、拯救裘蒂

教師故事講述：

眼看著裘蒂就這樣被"拖延症"折磨的沉淪下去，現在不僅僅是拖延，裘蒂甚至開始曠工。瘋狂動物城的動物們決定要拯救裘蒂，尤其是那些曾經把裘蒂作為自己的榜樣的小動物們，他們不忍心看著裘蒂這樣下去。他們決定要治好裘蒂的"拖延症"。

戲劇習式：Writing

小動物們如何才能幫助裘蒂治好他的"拖延症"？他們會採取什麼對策和方法？將學生分成 4 人一組，討論治療裘蒂"拖延症"的對策和方案，並將方案寫在 A4 紙上。完成後，教師邀請幾組學生派代表進行分享，並詢問學生為什麼會制定這樣的方案。

8、新的裘蒂

教師故事講述：

在動物們的幫助下，裘蒂慢慢的恢復了，他的"拖延症"正在慢慢的好轉。裘蒂在家裡掛了一幅新的座右銘，從這幅座右銘上，朋友們能夠感覺都現在的裘蒂，跟以前的裘蒂不一樣了。

戲劇習式：Writing

創建裘蒂的新的座右銘。

相關提問：

為什麼裘蒂不再用獅子市長的話作為座右銘？

裘蒂的新座右銘說明了什麼？

9、總結討論

教師引導總結討論。

首先教師總結故事，之後通過下面的問題來引導學生思考，並就"拖延症"這個主題進行討論。

相關提問：

裘蒂的"拖延症"來自於什麼？（來自於外界的壓力，這裡有幾方面的原因，外界對於裘蒂的期許很高，這是社會期待對個人的壓力，在這種期待之下，裘蒂從勉力完成，到逐漸放棄，這裡有一個心理的變化過程，因為裘蒂發現，無論自己怎樣做，都會有更多更高的目標在等著自己，於是造成了他內在自驅力的喪失，因為無論是成功還是失敗，裘蒂感受到了只有壓力，沒有動力）。

裘蒂在朋友們的幫助下，最後又是如何克服"拖延症"的呢？（所謂"拖延症"只不過是外界壓力和內在壓力共同作用下的一種表現，裘蒂後來已經迷失了自己做員警的初心，而在最後，要擺脫"拖延症"，要重新找到自己，就需要找回自己的初心，也就是重新設計座右銘的意義，這是對內在自驅力的一種調動。）

心理健康教育課程案例六·初中一年級·《交友的智慧》與《親情之愛》

關於現代社會中網路對青少年的影響問題

教學基本資訊

課程題目	第一節《交友的智慧》		
課時	第1課時	**教學年級**	初中一年級
教學物資	有關自殺的新聞報導 PPT、有關青少年自殺的資料量表 PPT、小梅的網路平臺動態截屏、小梅閨蜜的錄音、小梅直播的螢幕及直播評論（用大的硬紙板製作）。		

課程分析

課程簡介：

通過兩節具有連續性、關聯性的課程，結合平湖中學教師提供的課程素材和教師們觀察到的初中低年級學生的心理、社會發展特點，通過一個虛構的故事，探討中學生在青春期階段，在人際關係方面的困境。第一個課時，重點聚焦于友誼，現實中的友誼與網路上的交友，這一主題主要來自于《交友的智慧》這一課。第二個課時，探討中學生與父母之間的關係問題，這一主題主要來自於《親情之愛》這一課。

我們虛構的故事，來自於幾個真實的社會事件，通過改編，將真實事件改編成了戲劇。這幾個社會真實事件包括：

1、徐世海，網路勸生者，兒子自殺，父親調查和臥底各類青少年的 QQ 群、自殺群，大量動漫、遊戲、二次元，用遊戲黑話，群裡的氛圍低沉，經常聊死亡。甚至當有人說到要死的時候，大量的人在起哄和鼓動。——別指望父母、老師能夠幫你做什麼，想要改寫人生，只有生命重來。徐世海專門進行私聊勸生，無時無刻，24 小時不敢關手機。在徐世海的經歷中，這些"不想活"的青少年，絕大多數都善良、懂事。因為懂事，所以才對自己更加苛刻，成績不好、和人相處不好等等，都會讓這個孩子覺得自己沒有價值，或者就是負擔，因為懂事，這些孩子才會把所有的心事都埋在心裡。

2、山東直播自殺的女主播，網友不規勸，反而在網路上鼓動她自殺。

3、粉絲追星為明星氪金的粉圈現狀。

4、"喪偶式育兒"對青少年的影響，尤其是很多女孩的家庭，父親完全無法與青春期的女兒溝通，而母親一方也不能調和家庭關係。青春期的孩子，與父母的矛盾關係，一方面渴望交往，渴望被人理解和慰藉，但另一方面又很難自己主動打開心扉，習慣掩藏自己的心事。事實上這一點，不管對父母還是對朋友，中學生在社會人際交往中，都呈現出這一特點。

第一課時的故事設計：

青少年自殺數字報告開始導入，關注青少年的自殺情況，在這個關注的調查過程中，發現青少年會在網路上加入自殺群。青少年在自殺群裡互相鼓勵自殺。有自己的一套網路用語，需要有能看懂青少年網路交流用語的人來，在自殺群裡發現自殺傾向，進行規勸。學生以網路勸生員的身份進入故事，要臥底在這些群裡，不能被發現自己是網路勸生員，不然就會被踢出群，要用這些青少年喜歡的方式和語言與他們交流，當發現青少年有自殺的傾向時，網路勸生員要想什麼辦法與這個孩子私聊，並勸說他不要自殺。

有一天，有個女孩在這個自殺交流群裡，預告自己12小時候要在群裡直播自己自殺。網路勸生員如何調查女孩自殺的原因，如何想辦法組織女孩自殺。自殺直播時，群裡的人根本就不問這個女孩為什麼要自殺，反而一直在鼓動和催促她自殺。作為網路勸生員，此時完成第一節課的核心任務：如何說服女孩放棄自殺。

角色框架：網路勸生員，對網路用語、網路交流的方式非常熟悉，善於在網路世界保持高度警惕，察覺到很多網路交流中不同尋常的信號，同時善於保護自己的真實身份，以網路身份進行偵查且不會暴露自己。

教學目標

1、探討青春期交友問題，網路交友與現實交友對友誼的界定。
2、探討青少年的網路生活現狀與問題。
3、通過戲劇表現青少年自殺的極端事件，探討青少年的心理和社會生活中凸顯的問題。

教學重難點

1、如何有距離的引導學生探討這一話題，針對中學生的特點，他們需要極端故事，但是並不能讓他們以當事人的身份進入故事，距離事件中心太近，會使得他們感到不安全，不會願意真實的表達想法。所以我們需要一個相對比較遠一些的身份角色，讓學生在完成這一角色的使命過程中，探討與中學生活有關的話題。
2、網路勸生員的身份，能夠足夠的給予學生參與課程的興趣，但是，這個角色身份同時又是學生所陌生的，需要建立足夠的保護讓學生進入角色。
3、在網路勸生員的身份框架下，如何引導學生探討網路交友與現實中的友誼的關係。

教學計畫過程

1、遊戲暖身及導入

設計一個與學生的身份框架網路勸生員相關的活動遊戲，需要運用肢體和智慧推理的。遊戲裡面有個角色，是需要利用智慧悄悄的去救人的。（類似於偷鑰匙的遊戲）。

2、故事導入：頻發的少年自殺報導

教師故事講述：

最近，在S國，大量的新聞報導關注到青少年自殺事件。相關問題專家通過研究發現，S國最近的青少年自殺率呈現明顯的上升趨勢。

戲劇習式：Site

教師可以做一個 PPT 或者是剪輯一個短視頻，可以找一兩個新聞報導的視頻（最好是國外的英文的），然後找一些青少年自殺資料量表圖（最好也是英文的），播放給學生，引起學生對整體的故事發生背景的瞭解。

3、招募網路勸生員

教師故事講述：

S 國的青少年自殺問題專家們在調研的過程中發現，很多青少年會自發的在網路上結成自殺群，專家們原本想通過研究這些群來瞭解青少年們自殺的原因，和他們為什麼會結成自殺群，可是，在這個過程中，他們發現自己完全無法通過加入這個群來瞭解這些群裡的年輕人，因為這群年輕人的網路交流方式，他們完全看不懂這些年輕人的網路用語，不僅如此，他們對年輕人現在的網路生活也不熟悉，因此，S 國決定招募一批對青少年網路生活，特別是能夠熟練應用青少年網路用語在網路上交流的人，能夠通過進入這些青少年自殺群與這群有自殺傾向的少年聊天，來瞭解他們並勸阻他們。為此，將進行一場網路勸生員的招募。

戲劇習式：教師入戲

教師入戲網路勸生員的負責人，來進行現場招募。需要有一個現場面試的過程。教師入戲可以準備一個資料夾，把學生名單放在資料夾裡，按照 6 人一組來進行面試。面試分為三個不同的題目，教師可以事先將這三個題目寫在不同的紙上，放在一個盒子裡，讓學生以抽籤的形式，抽到哪一題，就完成哪一題的任務。

1、第一題：教師可以將事先準備好的一些網路群裡的聊天記錄（教師需要事先編寫一下，可以製作成聊天群記錄的截屏，通過打馬賽克的方式，不要明確是微信群還是 QQ 群，或者是其他瞭解軟體的群組，需要模糊這個群的概念，這些聊天記錄可以用一些英文縮寫、中文拼音縮寫、表情符號串聯成的句子來讓學生破譯網路聊天內容）。

2、第二題：教師可以給出一段具體的群聊天記錄，是關於其中一個人想要自殺，其他群友的回應，作為網路勸生員，在這種情況下，會採用什麼方法融入這個聊天，並獲得信任，並可以加到這個想要自殺的人的一對一交流。教師需要告知學生，他們在這些自殺群裡是不能夠被群員發現他們的真實身份的，如果被發現真實身份，他們就會被踢出群，所以他們的交流必須有策略，獲得信任，才能夠有可能加到一對一的單獨交流。

3、第三題：類比一對一網路勸生員與一個想要自殺的人的對話。教師說，我現在作為面試官，我將模擬我曾經看到的一個案例中的事主，你們需要來與我對話。（限於課堂條件，所以我們將網路上的文字交流，以口頭對話的方式表現出來，每一個學生都可以自由發言來與教師對話）。教師的第一句話可以是："活著真沒意思。"學生可以根據這句話，持續和教師進行對話，類比勸說的過程。（教師可以事先構想一個事主的大概經歷，比如，是一個成績非常優秀的孩子，家人對自己寄予了很大的期望，中考考到了一個很好的高中，原本以為父母滿意了，可是這個高中的壓力更大，覺得自己哪裡都做得不好，所以做什麼都

沒有興趣，每天就像讀書機器）。

通過上面的三道題目的面試之後，教師可以正式的宣佈，因為需求量大，以及工作的緊迫性，他/她代表 S 過青少年自殺問題調查研究部門，正式錄用全體同學為網路勸生員。

4、完成的勸生案件

教師故事講述：

經過網路勸生員們的努力，每個勸生工作小組都成功的完成了勸生案件。

戲劇習式：Writing

教師將學生分成 6 人一組，要求每個小組填寫一個勸生案件彙報表。（教師可以事先製作好表格，發給每個小組。表格內容有時間、哪個群、案件事主資訊、如何發現、如何干預、最後如何解決等）。請每個小組討論共同完成後，教師邀請 2-3 組來進行分享。

教師要繼續以網路勸生員的領導者的身份來請學生進行小組分享，就像工作彙報一樣，在每個小組彙報完成後，教師可以簡單進行提問和總結。例如：從這個案件中，你們小組總結了什麼工作經驗？當時有出現什麼問題，是如何解決的？這對你們小組以後的工作有什麼啟發？

5、自殺群裡的自殺預告

教師故事講述：

教師仍然以網路勸生員的領導者身份，以一種非常鄭重、緊急的口吻來敘述："各位，剛剛在我們一直潛伏觀察的一個的自殺群裡，有一個網名叫小梅的人發佈了一個自殺預告。她說，自己將在 12 小時後自殺並在這個自殺群中進行自殺直播。在她發佈了這條消息之後，我們幾個網路勸生員都嘗試在群裡與她聯繫和溝通，但是，她完全不理會，我們也沒有辦法加到她的聯繫方式進行一對一溝通。我們只找到了她在一個社交平臺發的一條動態。"

戲劇習式 1：物件

教師展示一個事先做好的網路平臺的動態（可以是 Facebook 或者 Instagrm 的介面，儘量避免微信朋友圈介面，或者教師隨意設計一個假設的社交平臺的動態。這個動態上只有小梅的一個頭像，和一句話 "終於，我徹底成了孤零零的一個人，不如就這樣消失……"）

教師故事講述：

當下的情況是，小梅將於 12 小時後在自殺群進行自殺直播，但我們只找到了她在社交平臺發佈的這一條動態，其他的一無所知，又沒有辦法直接聯繫到她，此時，作為網路勸生員，我們應該怎麼辦？我們應該通過調查一些什麼來瞭解小梅到底發生了什麼？

戲劇習式 2：Talking

教師仍然將學生分成 6 人一組，每個小組寫下此刻作為網路勸生員，應該通過調查什麼以及如何調查，來瞭解小梅從而能夠挽救她的自殺。小組討論完成後，教師請 2-3 個小組進行分享。（注意：如果有小組提出報警，教師可以說，報警是可行的，但是有可能警方會

不受理，因為這並不完全符合出警的要求；如果有小組提出聯繫小梅的父母，教師可以說，小梅父母的聯繫方式無從獲得，因為小梅只是網路上的一個名字，我們並不知道她的真實名字是什麼。）在這個部分，教師需要引導的方向是，網路勸生員需要發揮自己在網路上的工作優勢，盡可能的通過網路搜尋去探查小梅可能自殺的原因。

6、小梅的閨蜜

教師故事敘述：

剛剛各位都想到了很多方法，我們作為網路勸生員，確實在網路上工作是我們擅長的，我知道各位翻遍了小梅在網路社交平臺的各種資訊，也已經儘量去找可能與小梅有關係的人。好不容易，我們找到了一個女孩，通過與她的聯繫與確認，我們知道，這個女孩是小梅從小一起長大的好朋友、也是她的同班同學和閨蜜。但是這個女孩也不願意多說，我們好不容易聯繫到她，她也只給我們發了一段語音。我們可以一起來聽一聽。

戲劇習式1：Listening

教師播放事先錄製好的小梅閨蜜的錄音，錄音內容如下：

"說實話，我也很久沒有跟她聯繫了，她現在也不怎麼跟我們這些以前的朋友說話，以前我們幾個女孩，每天放學都在一起，可是自從她喜歡上那個什麼向日葵樂隊之後，每天就是去追星，她特別喜歡這個樂隊的主唱，好像叫什麼 Lokman。我知道她追星追得很屬害，好像有一個專門的 Lokman 的粉絲團，但是這個粉絲團追星好像要收錢，小梅找我借過很多次錢，一開始就是一兩百，後來越來越多，成百上千的借，說是要在粉絲團裡升級，才有機會見到 Lokman 本人，還能免費去音樂會什麼的。我哪兒有這麼多錢，所以說過她幾次，讓她不要再追星，可能就是從那時起，她就不太理我了吧。有一次，我看到她拿了很多最新的周邊，好像還有一張簽名唱片什麼的，我就問她錢從哪裡來的，她讓我不要管，說你不幫我，網上自然有人幫她弄到錢。然後，我發現她經常跟一個人在網上不停的發消息、打網路電話，我不太知道那個人的名字，但是每次我都聽到小梅叫他團長，我感覺像是她們粉絲團的頭，但又好像是搞什麼網路貸款的人，因為有一次，我無意間在廁所隔間裡聽到她說什麼團長再幫她貸 2000 塊錢，我有點懷疑她是不是在搞什麼網貸，但是我也不敢問，問了她也不會聽我說。"

教師故事講述：

以上就是小梅閨蜜給我們的錄音，也是我們目前為止獲得的唯一的資訊。根據這段錄音，我們可以有一些什麼推測？

戲劇習式2：

教師請學生自由發表意見，根據這段錄音他們有一些什麼推測。教師可以在黑板上將這些推測記錄下來。

相關提問：

根據你們的推測，小梅與這個她閨蜜提到的粉絲團團長是什麼樣的關係？

你們認為，小梅在網上與這個粉絲團團長交往的時候，無意中都暴露了自己的哪些資

訊？

7、模擬小梅與粉絲團團長的交往

教師故事講述：

根據小梅閨蜜的錄音，網路勸生員們都一致將目光投向了這個團長。根據網路勸生員們在網路上工作的經驗，大家通過場景複現的方式，通過猜測來還原小梅與這個團長在網上認識、交往的過程。

戲劇習式：Acting

教師設置以下幾個不同的任務，分配給不同的小組，要求每個小組，根據要求，將小梅和團長在網上交往的過程表演出來。

（1）小梅與粉絲團團長在網上剛剛認識的時候，兩人會聊什麼，小梅是什麼狀態，團長是如何獲取小梅的信任。

（2）小梅第一次向團長開口借錢，團長如何通過此事獲取小梅的資訊和信任。

（3）小梅向團長傾訴，自己因為追星和父母狠狠的吵了一架。

（4）小梅向團長傾訴，今天向閨蜜借錢沒有借到，反而被閨蜜批評了一頓。

（5）小梅向團長訴說，今天學校有同學嘲笑和諷刺 Lokman，小梅和幾個同學大吵一架。

（6）小梅向團長求助，之前借的錢還不上，但是又想借錢去買演唱會周邊。該怎麼辦？

8、直播開始

教師故事講述：

小梅在自殺群的直播就要開始了，雖然我們網路勸生員沒有辦法找到小梅直接阻止她，但大家已經通過爭分奪秒的調查，大概推測出了小梅要自殺的原因，可能是與網路交友與追星與網貸有關。所以，網路勸生員們，決定在直播的時候想辦法能和小梅談談，勸說她不要自殺。

課堂任務：Acting & 教師入戲

1、教師可以事先用硬紙板做一個手機螢幕，用繪畫的方式，把直播內容、彈幕留言製作出來，然後用口述的方式，把這個緊急的場景描述出來。尤其是，直播評論的留言，都是在起哄讓小梅去死，趕緊自殺，不要慫等等。

2、之後，教師入戲為小梅，進入直播框。教師可以拿一瓶自殺用的液體的毒藥，在鏡頭前先表演猶豫和情緒的低落的過程。此時，學生作為網路勸生員，需要想辦法與小梅對話。（這裡學生可以一邊表演手機發資訊的動作，一邊直接用口頭把內容說出來的形式，因為課堂沒有辦法模擬直播中的評論小字。）此時，學生作為網路勸生員的核心任務是，如何在這個緊急的情況、以及直播間裡有很多自殺群的"觀眾"的情況下，勸說小梅放棄自殺的念頭。

3、教師入戲小梅，在一個合適的時機（根據學生作為網路勸生員的提問和互動來決定），說出事情的來龍去脈，主要包括：一直沒有人理解我的追星，尤其是父母，每次都因為這

件事情吵架，追星要很多錢，一開始朋友們還能借給我，可是後來朋友們也不理我，幸虧成哥，就是我們粉絲團的團長肯幫我，他總是安慰我，只有他理解我，還幫我網貸借錢。可是我沒想到，現在連成哥也騙我，我還不上錢，成哥就威脅我，因為我偷偷用了爸媽的名義也借了很多錢，成哥說如果我還不上錢，就會把我爸媽的資訊公佈到網上。可是，我也不敢告訴爸媽，如果他們知道了我網貸了這麼多錢，他們會打死我，所以，我還不如自己死了算了，我那麼相信成哥，我沒想到他竟然會騙我。

4、當學生以網路勸生員的身份與入戲為小梅的教師進行對話後，教師選擇適當的時機，這個時機就是小梅被網路勸生員說動了，產生了放棄自殺的想法的時候，此時教師可以長時間的保持沉默，之後選擇關掉直播。（教師從直播框走出，出戲。）

9、給小梅的信息

教師故事講述：

小梅關掉了直播，她看起來好像是放棄了自殺的想法，但是，她會不會有一天又重新萌發自殺的念頭。不放心的網路勸生員們，決定大家接力，每個人都給小梅發一條消息，鼓勵她面對問題，解決問題，好好活下去。每位元網路勸生員都會在這個自殺群裡給小梅寫下什麼樣的留言呢？

課堂任務：Voice

每位同學創作一段給小梅的留言。創作完成後教師邀請學生以網路勸生員角色的身份讀出來分享。

10、課堂討論與總結

相關問題：

小梅為什麼會和閨蜜疏遠而相信網路上一個從未謀面的粉絲團團長？

小梅是如何一步一步掉入網路交友的陷阱的？

網路上的交友和現實生活中的朋友相處有什麼不同？

什麼才是真正的友誼？

教學基本資訊

課程題目	第二節《親情之愛》		
課時	第 2 課時	針對年級	初中一年級
教學準備	小梅求助資訊的手機介面（用硬紙板製作）、小梅家的紙箱（裡面的物件有摔碎了玻璃的全家福合照相框、折斷的口紅、一件踩上了腳印的露臍裝、撕壞的明星海報等）、白紙、馬克筆。		

課程分析

課程簡介：

通過兩節具有連續性、關聯性的課程，結合平湖中學教師提供的課程素材和教師們觀察到的初中低年級學生的心理、社會發展特點，通過一個虛構的故事，探討中學生在青春期階段，在人際關係方面的困境。第一個課時，重點聚焦于友誼，現實中的友誼與網路上的交友，這一主題主要來自于《交友的智慧》這一課。第二個課時，探討中學生與父母之間的關係問題，這一主題主要來自於《親情之愛》這一課。

我們虛構的故事，來自於幾個真實的社會事件，通過改編，將真實事件改編成了戲劇。這幾個社會真實事件包括：

1、徐世海，網路勸生者，兒子自殺，父親調查和臥底各類青少年的 QQ 群，自殺群，大量動漫、遊戲、二次元，用遊戲黑話，群裡的氛圍低沉，經常聊死亡。甚至當有人說到要死的時候，大量的人在起哄和鼓動。——別指望父母、老師能夠幫你做什麼，想要改寫人生，只有生命重來。徐世海專門進行私聊勸生，無時無刻，24 小時不敢關手機。在徐世海的經歷中，這些"不想活"的青少年，絕大多數都善良、懂事。因為懂事，所以才對自己更加苛刻，成績不好、和人相處不好等等，都會讓這個孩子覺得自己沒有價值，或者就是負擔，因為懂事，這些孩子才會把所有的心事都埋在心裡。

2、山東直播自殺的女主播，網友不規勸，反而在網路上鼓動她自殺。

3、粉絲追星為明星氪金的粉圈現狀。

4、"喪偶式育兒"對青少年的影響，尤其是很多女孩的家庭，父親完全無法與青春期的女兒溝通，而母親一方也不能調和家庭關係。青春期的孩子，與父母的矛盾關係，一方面渴望交往，渴望被人理解和慰藉，但另一方面又很難自己主動打開心扉，習慣掩藏自己的心事。事實上這一點，不管是對父母還是對朋友，中學生在社會人際交往中，都呈現出這一特點。

第二課時的故事設計：

第二節課的故事仍然承接第一節課，故事聚焦小梅與父母的矛盾衝突，網路勸生員受到小梅的拜託，所以去登門拜訪小梅的家，試圖瞭解小梅與父母關係發生長久的矛盾的原因，並設法幫助小梅重新建立與父母的關係。

角色框架：網路勸生員，對網路用語、網路交流的方式非常熟悉，善於在網路世界保持高度警惕，察覺到很多網路交流中不同尋常的信號，同時善於保護自己的真實身份，以網路

身份進行偵查且不會暴露自己。

教學目標

1、探討青春期少年的原生家庭問題。

2、探討青少年與父母相處時的矛盾的心態：審視父母的愛，對父母之愛的困惑（獨立與束縛），家庭關係變化的微妙，既希望得到父母的信任與放手，又對父母的放手覺得失落和不安，期待得到更多的關注與呵護，得到關注與呵護之後，又覺得受到束縛。

3、探討青少年與父母相處中的溝通交流方式問題。

4、反思青少年和諧家庭關係的建立。

教學重難點

1、引導學生認識到在與父母的矛盾衝突中，父母有存在的問題，應該如何應對和正視。

2、引導學生認識到在於父母的矛盾衝突中，自身存在的問題。

3、引導學生探討如何建立和諧的家庭關係。

教學計畫過程

1、小梅發回的信息

教師故事講述：

網路勸生員們給小梅發了很多的資訊，小梅一直沒有回復，也再沒有在之前的自殺群裡出現。就在網路勸生員們的漸漸放下心來的時候，突然小梅在自殺群裡發了一條消息，這條消息，雖然是發在群裡的，但是很顯然，是小梅發給網路勸生員們的，她想要和網路勸生員們單獨在網上聊聊。網路勸生員們在加上了小梅的聯繫方式之後，收到了小梅發來的這樣的一條資訊。

戲劇習式：物件

教師展示事先製作好的有一條資訊的手機介面。資訊內容如下："手機那邊的哥哥姐姐叔叔阿姨，謝謝你們在我直播的那一天救了我。可是，現在我可不可以請求你們再幫幫我，你們知道我網貸了很多錢，現在還不回去，直播的前一天，也是因為追星的這件事跟爸爸媽媽大吵了一架離開了家，到現在我都不敢回去，也不知道怎麼回去。我現在身上就快沒錢了，可是我不知道爸爸媽媽會不會原諒我……"

教師故事講述：

收到小梅發來的資訊，網路勸生員們才知道小梅這幾天原來還一直沒有回家。可是現在的情況，似乎已經完全超出了網路勸生員們的工作職責。從小梅的資訊裡，可以看出來，她和爸爸媽媽之間有很深的矛盾，如果要幫小梅，就得去找小梅的父母談談。我們能做好這件事情嗎？可是如果不管小梅，不知道還會發生什麼。

相關提問：

大家覺得，我們作為網路勸生員，收到小梅的這樣一條資訊，我們要不要幫她？我們應該如何做？

2、聯繫小梅的父母

教師故事講述：

網路勸生員們通過討論，最終大家還是決定要去幫小梅這個忙。他們找小梅要到了父母的聯繫方式。決定先打電話給小梅的父母。

戲劇習式1：教師入戲

教師入戲小梅的父親，請一位元學生作為網路勸生員的代表給小梅的爸爸打電話。進行一段打電話的表演。電話的談話由網路勸生員開啟。教師入戲為父親時，保持的態度是接聽了之後非常粗暴，比如說："不用聯繫我，我沒有這個女兒，她想走就走，想死就死"，然後不等網路勸生員說完話就直接掛斷電話。（教師出戲）

教師故事講述：

大家剛剛也看到了，網路勸生員給小梅的父親打電話，打了幾次都是這樣說不到三句話就掛斷了。現在只能打給小梅的媽媽試試看。經過了小梅爸爸的這一通電話，網路勸生員們覺得，似乎不能電話裡跟小梅的媽媽說小梅自殺的事情，如果能夠與小梅的媽媽約見就是最好的方式。（教師需要強調一會兒教師入戲後，學生需要找機會提出與小梅母親見面的要求。）

戲劇習式2：教師入戲

教師入戲小梅的母親，再請一位元學生作為網路勸生員的代表給小梅的媽媽打電話。再進行一段打電話的表演，同樣，電話的談話由網路勸生員開啟。教師入戲為母親時，保持的態度是驚訝、擔心，給出的資訊是："我已經好幾天聯繫不到她，這個孩子經常我給她發消息她不回，那天她在家裡大吵一架之後，還把我所有的聯繫方式都拉黑了，我聯繫不到她，她現在在哪裡？"（母親連珠炮的問題，很多網路勸生員都回答不了。）網路勸生員希望能夠見一見小梅的媽媽（這個任務是在教師入戲前教師就已經通過故事講述告訴學生的），於是小梅的媽媽請網路勸生員來家裡一趟，因為她不敢離開，怕小梅會回家而家裡沒有人。

3、小梅的家

教師故事講述：

網路勸生員們來到了小梅的家。一進門，他們就被一個放在門口牆角的紙箱子吸引了目光。紙箱裡面的東西，看起來都像是小梅的，可是沒有一件是完好的。裡面有摔碎了玻璃的全家福合照相框、折斷的口紅、一件踩上了腳印的露臍裝、撕壞的明星海報等等。小梅的媽媽看到網路勸生員注意到這個紙箱，有點尷尬，把紙箱往角落裡又挪了挪，說："這都是孩子他爸要我扔掉的，我一直沒捨得扔，知道孩子喜歡"，網路勸生員們似乎能感到，這箱破損的東西，跟小梅和她的爸爸有關，是不是小梅和爸爸發生矛盾時留下的？

戲劇習式1：Acting

教師將紙箱裡的4個物件分給4個小組，每個小組6名同學，通過討論，還原一下小梅

和父親因為這個物件而發生矛盾的場景，討論好之後，每個小組派出 2 名同學表演這個場景。

戲劇習式 2：Drawing & Acting

除了這 4 個物件外，紙箱裡可能還有什麼？教師請另外的小組同時進行組內討論，各自再創建一個引發小梅和父親矛盾的物件，把這個物件畫在白紙上，之後，討論因為這個物件父女倆爆發矛盾的場景，在前面 4 個小組表演完指定物件的場景後，教師再選擇幾組同學表演創作的物件所引發的父女矛盾的場景。

相關提問：

為什麼小梅總是會和爸爸產生矛盾，爆發爭吵？

爸爸對待小梅是怎樣的態度？為什麼爸爸一直以這樣的態度對待小梅？

小梅和爸爸之間到底出了什麼問題？這個問題的根源在哪裡？

4、媽媽和小梅的通話記錄

教師故事講述：

見到網路勸生員們，小梅的媽媽迫不及待的打開了話匣子。網路勸生員們告訴媽媽，小梅現在還好好的，雖然我們也不知道她在哪裡，但是我們跟她聯繫過，知道她很安全，只是，她不知道應該如何面對你們，她不知道自己還能不能回到這個家。聽到網路勸生員這樣說，媽媽流下淚來，說到："這個孩子，我找了她好多天，可是她竟然那天吵架之後離開家，就把我的所有聯繫方式都拉黑了，我怎麼也聯繫不到她。她爸也氣得好幾天沒回家了，一直住在辦公室。原本她爸工作就忙，平時管不了她，但她倆一見面就吵一見面就吵。每次吵完，都是我給她發好多資訊想要調和她跟她爸的關係，可是這個孩子嫌我囉嗦，也不怎麼搭理我。我真是不知道怎麼辦才好。"說到這裡，小梅的媽媽掏出手機，一條條的給網路勸生員們看著自己和女兒的資訊記錄。

戲劇習式：Writing

網路勸生員們都看到了哪些母女倆的聊天記錄。請 6 人一組，分別設計小梅和媽媽的聊天記錄。設計完成後，教師邀請幾個小組派代表來分享小梅和母親的聊天記錄。

相關提問：

從聊天記錄中，可以看出小梅對待媽媽的態度是怎樣的？小梅為什麼會把媽媽的聯繫方式都拉黑？

為什麼小梅會以這種態度對待媽媽？

小梅和媽媽的溝通中存在著什麼樣的問題？是什麼原因造成了這種問題？

5、網路勸生員與小梅媽媽的溝通

教師故事講述：

看了小梅媽媽的短信，聯繫到與小梅爸爸的電話，還有進門前看到的那一紙箱的東西，網路勸生員們似乎能夠明白小梅的問題出在哪裡。只是現在，小梅的媽媽還不知道小梅之

前自殺直播的事情，也不知道小梅這幾天流連在外的原因，如何讓小梅回家，網路勸生員們需要打開一個突破口。這個突破口，就在於和媽媽的談話和溝通。如何把這些事情告訴小梅的媽媽。

戲劇習式：教師入戲 & Acting

教師入戲小梅的媽媽。學生兩人一組，作為網路勸生員，表演與小梅媽媽的對話，網路勸生員需要傳達的資訊是：小梅自殺未遂的事情，小梅自殺的原因，小梅目前的現狀和不敢回家的原因，以及雖然網路勸生員有小梅的聯繫方式但是並不知道她具體在哪裡，小梅也不肯說，所以如何找到小梅就是一個難題。以及如何與小梅的媽媽溝通，之後與小梅如何相處，如何調和她與父親的關係，讓她今後不再產生自殺的想法。

6、小梅可能去的地方

教師故事講述：

網路勸生員們和小梅的媽媽溝通完之後，知道小梅有自殺傾向的媽媽對幾天沒有回來的小梅更加的擔心。媽媽聯絡了小梅的爸爸，爸爸終於也意識到事情的嚴重性。當務之急，就是要找到小梅。可是現在小梅在哪裡呢？

戲劇習式：Writing

網路勸生員們需要根據和小梅媽媽的溝通，以及對事情的總體判斷，幫助小梅媽媽想一想小梅可能在哪裡。6人一組，將小梅可能去的地方寫下來，並簡要寫出為什麼小梅可能在這樣的地方。（教師可以舉例：例如，小梅可能在她最喜歡去的唱片店，因為那是她最能夠感到放鬆和開心的地方）

7、找到小梅

教師故事講述：

最終，在網路勸生員的共同說明下，小梅的爸爸媽媽在小梅從小最喜歡爸爸媽媽帶她去的遊樂場找到了她。當小梅看到爸媽的時候，他們三人見面的場景是怎樣的呢？

戲劇習式：Image & Talking

請學生3人一組，用一個靜態的動作表演網路勸生員看到的，小梅和父母三人見面的場景。教師邀請幾組進行展示，要求不同的小組動作不能相同。教師引導學生觀看和討論每一個小組的動作。

之後，教師請每組扮演小梅的學生，說出她見到父母之後的第一句話。她會說什麼？教師針對這一句話，去提問。小梅為什麼會說出這樣的一句話。這一句話意味著什麼。

8、變化的朋友圈

教師故事講述：

小梅終於和父母達成了和解。她也從這次的事情中吸取了教訓。對於網貸的欠債，小梅提出先請父母幫忙償還一部分，剩下的部分，她會通過勤工儉學的方法去掙錢償還。爸爸

媽媽也理解了小梅對於樂隊和歌手的喜愛，認識到只要是正常的追星，父母也都會嘗試理解和支援。而網路勸生員們，通過這次的事件也和小梅成了朋友，他們時常會在社交平臺上交流和互動。也漸漸的發現了小梅在社交平臺發佈的動態和內容發生了很大的變化。

戲劇習式：Drawing & Writing

請學生以6人一個小組，設計一條小梅的社交平臺動態（類似于朋友圈）。這條動態需要有至少一張圖片和一段文字，從圖片和文字中能夠看出小梅和父母的變化，以及他們之間家庭關係的改變。完成後，教師請小組派代表進行分享。

9、提問引導總結討論

相關提問引導討論：

小梅的社交平臺發生了什麼樣的變化？為什麼會發生這樣的變化？

在小梅和父母之前的關係中，存在著哪些問題，為什麼會存在這樣的問題？

現在小梅和父母之間的問題是如何解決的？

對於和父母的溝通與交流，你們有什麼更好的方法和建議？如何能夠與父母有效的溝通。

本章小結

本章的主要側重點，在於將教育戲劇應用于和學生探討心理問題。所選課案主要來自于筆者和工作團隊的其他成員共同研創的課程案例。這六個課程案例，在不同的學校課堂上都進行了實踐。對於心理課程的課堂，筆者的態度一直比較謹慎，在選擇課程素材時，前期會和校方的教師做諸多的討論，也會根據授課物件的年齡段選擇討論度最高、與其生活經驗最為相關的主題。除此之外，一些在教育戲劇課堂上反映出來的學生的心理問題，是需要校方教師在課後進行持續關注的。

書　　　名	戲中有天地——教育戲劇在小學學科類課堂的理論應用與課堂實踐	
作　　　者	劉穎	
出　　　版	超媒體出版有限公司	
地　　　址	荃灣柴灣角街 34-36 號萬達來工業中心 21 樓 2 室	
出版計劃查詢	(852)3596 4296	
電　　　郵	info@easy-publish.org	
網　　　址	http://www.easy-publish.org	
香 港 總 經 銷	聯合新零售 (香港) 有限公司	
出 版 日 期	2023 年 12 月	
圖 書 分 類	教育	
國 際 書 號	978-988-8839-29-2	
定　　　價	HK$ 98	